動態影像的足跡——早期臺灣與東亞電影史

李道明 主編

遠流出版公司

國立臺北藝術大學

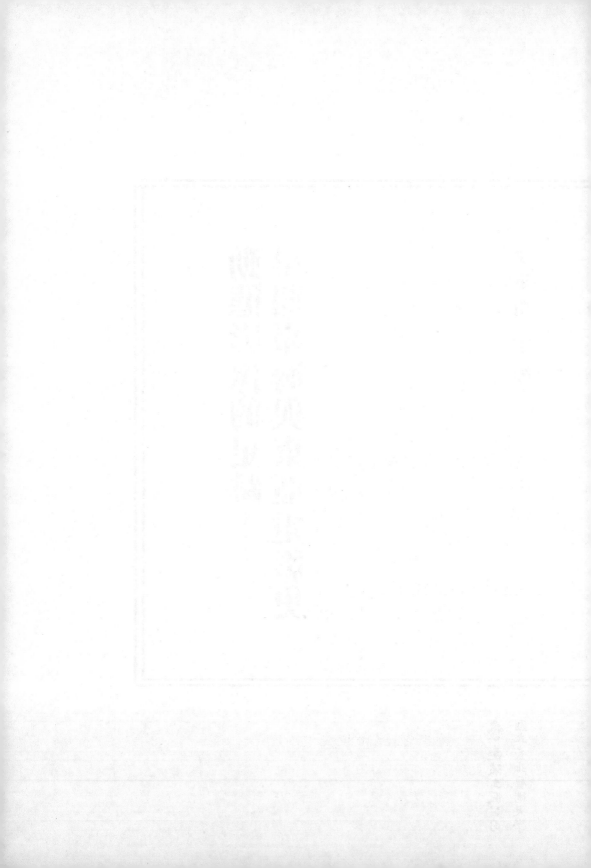

目　錄

殖民時期朝鮮電影史新論

電影在日據下的中國

索引

代 序

李道明

　　出版本書，是筆者對研究早期電影在東亞地區的歷史發展一個拋磚引玉之舉。臺北藝術大學針對臺灣及東亞地區的早期電影舉辦過三次國際研討會，發表了數十篇論文，其中一部分已收錄在本書中，只可惜還有許多學者先進或年輕研究者、學子的文章無法收錄，甚感遺憾，期盼未來還會有機會繼續出版第二本、第三本相關文集。

　　承蒙國立臺北藝術大學學術出版委員會同意出版本書，感謝審查委員與北藝大出版組同仁。本人也感謝歷屆「臺灣與亞洲電影史國際研討會」的論文審查委員黃建業、陳儒修、林文淇、石婉舜等教授的審稿，江美萱教授、林鎮生助教、謝雅雯與陳宇珊助理，以及陳怡蓁、李和蓉、洪宇振等同學協助會務。此外，更感謝所有應邀擔任「臺灣與亞洲電影史國際研討會」主題演講人、論文發表人、與談人、翻譯、接待、會議記錄及其他協助會議進行事務之工作人員。本文部分文章承蒙江美萱、蔡宜靜兩位教授（以及本人）迻譯，特致謝忱。最後，特別感謝編輯群汪瑜菁、麥書瑋、翁瑋鴻、陳以臻非常細心的校稿、製作索引與編排文稿，沒有他們的協助，本書無法以現在的面貌呈現給諸位讀者閱讀。

作者簡歷

李道明	現任香港浸會大學電影學院客座教授暨臺北藝術大學名譽教授
三澤真美惠	現任日本大學文理學部中國語中國文化學科教授
羅卡（劉耀權）	現任香港公開大學創意寫作與電影藝術課程學術顧問
葉月瑜	現任香港嶺南大學文學院院長暨電影研究中心主任及林黃耀華視覺研究講座教授
史惟筑	現任國立中央大學法文系助理教授
賴品蓉	現任國立臺灣歷史博物館研究組專案助理
王萬睿	現任國立中正大學台灣文學與創意應用研究所助理教授
亞倫・傑若（Aaron Gerow）	現任美國耶魯大學電影與媒體研究研究所所長暨東亞語文學系教授
裴卿允	現任美國哈佛大學東亞語言與文明學系博士候選人
孫日伊（Ira Sohn）	現任美國史密斯學院東亞語文學系助理教授
四方田犬彥	現任京都造形藝術大學大學院學術研究中心客座研究員
李英載	現任韓國成均館大學比較文化研究所研究員
劉文兵	現任東京大學學術研究員
陳煒智	現任台灣影評人協會常務理事
康婕	現任中國傳媒大學藝術學部戲劇影視學院博士後研究
張泉	現任北京市社會科學院研究員

緒論

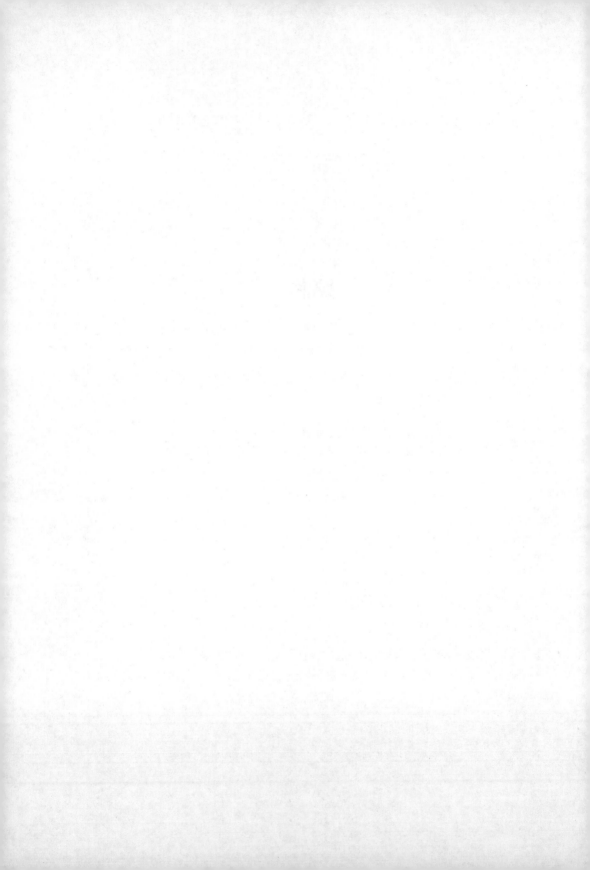

從東亞早期電影歷史的研究近況談日殖時期
臺灣電影史的研究

李道明

早期（也就是日本殖民統治時期）電影歷史的研究在臺灣一直是個冷門的領域，二十年來相關的研究成果並不算多。專書方面至今僅有：葉龍彥所著《日治時期臺灣電影史》（1998）、田村志津枝著《はじめに映画があった：植民地台湾と日本》（2000）、三澤真美惠著《殖民地下的「銀幕」：臺灣總督府電影政策之研究（1895-1942）》（2002）、三澤真美惠著《在「帝國」與「祖國」的夾縫間：日治時期臺灣電影人的交涉與跨境》（2012）[1]、三澤真美惠編《植民地期台湾の映画：発見されたプロパガンダ・フィルムの研究》（2017），與厲復平著《府城・戲影・寫真：日治時期臺南市商業戲院》（2017）[2]共六種。（以上依出版時間順序排列）[3]

其中，葉龍彥著中有許多謬誤之處，已被三澤真美惠在《殖民地下的「銀幕」》一書中指正。而三澤氏 2002 年之專書則係該領域之重要先行研究著作，惟對電影製作、發行與放映方面的歷史發展細節略顯不足，較為可惜。三澤氏由其東京大學博士論文所改寫的《在「帝國」與「祖國」的夾縫間》一書，探討了殖民地電影在政治、經濟與個人間的關係，基本上補足了《殖民地下的「銀幕」》的缺憾，但在電影市場等細節的討論上仍有可以商榷之處。三澤氏最新編著之《植民地期台湾の映画》則包含九篇根據國立臺灣歷史博物館於 2005 年入藏一批日殖後期巡迴放映之影片所撰述的論文，討論戰時殖民政府利用電影進行教化或軍事啟蒙等方向。田村志津枝的先驅性著作屬於通論式的介

紹，較缺乏個人洞見或學術價值。厲復平的新著則深入探討殖民時期臺南商業戲院的發展情形，與本書中賴品蓉所著之〈戲院與殖民地都市：日治時期臺南市的戲院及其空間脈絡分析〉一文有不同見解，兩著作可相互對照比較。

論文方面，本書編者於其先行性論文〈電影是如何來到臺灣的？——重建臺灣電影史第一章（初稿）〉（1993）中，使用了文獻研究法試圖拼出電影早期在臺灣傳播發展的一幅地圖樣貌。此後，關於日殖時期臺灣電影的期刊論文，二十多年來數量及撰述人數也並不多，且因現存日殖時期影片甚少，大多數論文受限於此，均只能使用文獻研究法。除前述三澤氏在日本攻讀博士期間及取得博士學位後陸續發表的期刊論文[4]是最有參考價值的之外，近年來較重要的中文期刊論文有：石婉舜之〈高松豐次郎與臺灣現代劇場的揭幕〉（2012）、陳景峰之〈日治臺灣配銷型態下的電影市場〉（2011）及李政亮之〈視覺變奏曲：日據時期臺灣人的電影實踐〉（2006）。

在專書論文方面，洪國鈞（Gou-Juin Hong）的 *Taiwan Cinema: A Contested Nation on Screen*（2011）（即《國族音影：書寫台灣‧電影史》（2018））與張英進（Yingjin Zhang）的 *Chinese National Cinema*（2004）二書中，均有專章或專節討論殖民時期的臺灣電影。然而，兩氏的資料來源，都是依據 2009 年以前臺灣出版的相關著作（包括前述葉龍彥所著），也偏重用政治的角度解釋殖民時期的臺灣電影，雖也提出一些較新的見解，但總體而言並未超出前人的說法。民間學者黃仁在其與王唯共同編著的《臺灣電影百年史話（上）》（2004）中略述了日殖時期臺灣的電影活動，但與中國電影學者陳飛寶所著《台湾電影史話》（1988、2008）一書相似，都未蒐集第一手的資料進行研究，僅整理前人資料而進行撰述，較少突破。

從 1994 年至今，在臺灣及日本各大學之博碩士論文中，除前述三澤真美惠外，二十年來有關臺灣電影的討論，共有：《日據時期臺灣電影活動之研究》（王文玲，1994）、《日本植民支配下における台湾映画界に関する考察》（洪雅文，1997）、《日治時期臺灣電影的政教功能》（歐淑敏，2005）、《日治時期電影文化的建制：1927-1937》（卓于綉，2008）、《從日據時期電化教育影

片探討後殖民文化認同之面向》（周怡卿，2008）、《日治時期臺中市區的戲院經營（1902-1945）》（王偉莉，2009）、《從影像巡映到臺灣文化人的電影體驗——以中日戰爭前為範疇》（王姿雅，2010）、《日本殖民時代臺灣的「教育映畫」之研究——以《臺灣日日新報》報導為中心》（佐藤重人，2011）、《日治時期社會組織對於電影的應用——以「愛國婦人會」與「臺灣文化協會」為中心》（江佩諭，2011）以及《日治時期電影與社會教育》（傅欣奕，2013）等十篇。另外，《萬華戲院之研究——一個商業劇場史的嘗試建立》（翁郁庭，2007）、《搬演「臺灣」：日治時期臺灣的劇場、現代化與主體型構（1895-1945）》（石婉舜，2010）與《臺灣電影明星之塑造（1949-1987）》（陳景峰，2010）等論文，亦有相當篇幅討論日殖時期臺灣電影之相關議題。只是，這些論文較非從電影史學或（電影）藝術發展史的角度進行探討。

　　直至一批日殖時期影片在 2003 年出土，臺灣及日本才出現一些真正依據影片分析而撰述的論文，包括：謝侑恩《影像與國族建構——以國立臺灣歷史博物館館藏日據時代影片《南進臺灣》為例》（2007）與〈從《南進臺灣》檢視國族論述與影像型構〉（2008）、井迎瑞〈殖民客體與帝國記憶：從修復影片《南進臺灣》談記憶的政治學〉（2008）、郭力昕〈帝國、身體、與（去）殖民：對臺灣在「日治時期紀錄影片」裡之影像再現的批判與反思〉（2008）、陳昌仁〈亭仔腳的午後：從日治時期影片談紀錄片的三段辯證及 175 種看法〉（2008）、陳怡宏〈觀看的角度：《南進臺灣》的紀錄片歷史解析〉（2008）、張美陵〈檔案痕跡——日據時期的《南進臺灣》與鄧南光作品〉（2010）、龔卓軍〈影像魂‧身體痕——關於《南進臺灣》的非帝國凝視〉（2010）、王品驊〈從地理反觀到歷史回視——「繞境」作為當代藝術的空間命名策略〉（2010）、蔡慶同〈帝國、電影眼與觀看之道：以《南進臺灣》為例〉（2010）與〈《南進臺灣》：紀錄片做為帝國之眼〉（2012）、莊怡文〈日治末期的臺灣再現——以江亢虎《臺游追記》與紀錄片《南進臺灣》為比較對象（1934-1941）〉（2011）、史文鴻與應政儒的〈剖析《南進臺灣》之日本帝國主義意識形態〉（2012）以及黃煥淋的《日治時期影片《幸福的農民》之農村影像研究》（2015），以及三

澤真美惠所編之《植民地期台湾の映画》書中各篇論文。其中，多數臺人所著的論文誤把《南進臺灣》當成臺灣總督府的作品而加以批判，犯了基本史實的錯誤。筆者認為這是由於國內目前對日殖時期電影製作發展的狀況尚缺乏完整且可靠的專書，且多數論文之研究方法不夠嚴謹所導致的結果。

　　從以上討論可以發現，大多數關於日殖時期電影的論文並非從電影歷史學、電影藝術與技術發展，或由電影產業的角度來探討相關議題，而多是從政治、社會、教育、歷史、意識形態（後殖民主義、國族主義）等學門跨界到電影領域進行研究。這些研究多集中在近五、六年內，可能要歸因於大學在臺灣的普設與研究所的大量出現，造成研究生數量大增及研究題目的範圍因而擴及日殖時期的電影；同時，日殖時期書籍、期刊與政府文書檔案的數位化，也有助於學術研究更易進行。不過，令人擔憂的是，絕大多數論文作者都是依賴先行者研究的成果再加以彙整，極少數才會自行蒐集第一手資料再進行文獻分析與議題探討，因此，除了多數論著少有新意外，也往往以訛傳訛，積非成是。

　　再看東亞各國（或地區）在進入二十一世紀後，也掀起一股重新探討電影史的風潮，並有許多新的發現推翻過去對各國（或地區）早期電影史的見解。[5] 例如香港電影資料館於 2009 年舉辦了一場「中國早期電影歷史再探研討會」，並將主要論文結集出版為《中國電影溯源》（2011）一書。其實，香港電影學者在探討香港早期電影歷史發展上，近年來早有傅葆石（Poshek Fu）所著 *Between Shanghai and Hong Kong: The Politics of Chinese Cinema*（2003）（即《雙城故事：早期中國電影的文化政治》（2008））以及羅卡（Law Kar）與法蘭・賓（Frank Bren）合著之 *Hong Kong Cinema: A Cross-Cultural View*（2004）（即《香港電影跨文化觀》（2012））等專書出版。其中羅卡與澳洲民間電影學者法蘭・賓透過耙梳報紙與相關文獻，為電影輸入香港及中國（上海、天津、北京）之時間與路徑提供了前所未見的新證據，改寫了過往關於電影傳入香港與中國的說法。

　　中國電影史學界在最近幾年，也陸續針對早期（1945 年以前）電影歷史的相關題目重新進行有系統的研究，取得相當豐盛的成果。例如黃德泉的《中国

早期电影史事考证》（2012）考證指出程季華等所著《中国电影发展史》書中
的錯誤。此外，北京師範大學於 2015 年舉辦了一場研討會並將論文集結，由
周星、張燕主編出版為《中国电影历史全景关照：110 年电影重读思考文集》
（2015）。其實，自二十一世紀初，早有李少白《影史权略：电影历史及理论
续集》（2003）、李道新《中国电影史研究专题》（2006）與《中国电影史研究
专题 II》（2010）、酈蘇元《中国现代电影理论史》（2005）、賈磊磊《中国武
侠电影史》（2005）、高小健《中国戏曲电影史》（2005）、胡霽榮《中国早期
电影史 1896-1937》（2010）、顧倩之《国民政府电影管理体制（1927-1937）》
（2010）、劉小磊《中国早期沪外地区电影业的形成（1896- 1949）》（2009）
與《电影传奇：当电影进入中国（2016）》，還有中國傳媒大學出版社「民国电
影专史丛书」之《民国时期官营电影发展史》（2009）、《民国时期教育电影发
展简史》（2009）、《陪都电影专史研究》（2009），以及中國電影出版社出版之
一系列「百年中国电影研究书系」和北京電影學院張會軍院長主編之「世纪回
眸：中国电影专业史研究」系列書籍在大陸問世，都是過去所未曾深入探討並
從新的角度去研究中國電影的發展史。

　　在美國的中國電影學者近十幾年來也有專書出版，如：彭麗君（Pang
Laikwan）的 *Building a New China in Cinema: The Left-wing Cinema Movement,
1932-1937*（2002）、胡菊彬（Hu Jubin）的 *Projecting a Nation: Chinese Cinema
Before 1949*（2003）、張真（Zhang Zhen）的 *An Amorous History of the Silver
Screen: Shanghai Cinema, 1896-1937*（2005）（即《銀幕艷史：都市文化與上
海電影 1896-1937》（2012））與張英進主編之《民國時期的上海電影與都市文
化》（2011）等。另外，香港電影學者葉月瑜也與中國學者劉輝、馮筱才合編
《走出上海：早期電影的另類景觀》（2016）。這些專書使用的是較接近西方主
流電影史之研究方法，以較新的角度介紹新中國成立以前的中國（上海及上海
以外）電影發展。

　　關於電影傳入日本的正確脈絡，自 1995 年以來有：吉田喜重等編著之《映
画伝来：シネマトグラフと〈明治の日本〉》（1995）與蓮實重彥所編《リュミ

エール元年：カブリエルヴェールと映画の歴史》（1995）等新著作出版。而後陸續出現了，岩本憲児所編之「日本映画史叢書」，如《映画と「大東亜共栄圏」》（2004）、《占領下の映画：解放と検閲》（2009）與《日本の映画誕生》（2011）等。同一時期，外國電影學者也出版了許多重要專書，如：Darrell Davis 的 *Picturing Japaneseness: Monumental Style, National Identity, Japanese Film* （1996）、Peter B. High 的《帝国の銀幕　十五年戦争と日本映画》（1995）（即 *The Imperial Screen: Japanese Film Culture in the Fifteen Years' War, 1931-1945*（2003））、Isolde Standish 的 *A New History of Japanese Cinema: A Century of Narrative Film*（2005）、Michael Baskett 的 *The Attractive Empire: Transnational Film Culture in Imperial Japan*（2008）與 Aaron Gerow 的 *Visions of Japanese Modernity: Articulations of Cinema, Nation, and Spectatorship, 1895-1925*（2010）等，用全新的角度觀看二戰前的日本電影史。

　　大韓民國（以下簡稱韓國，以與北韓或日殖時期的朝鮮做區隔）電影振興委員會自 1999 年成立以來，積極出版關於韓國電影史的專書，包括金美賢編《韓國電影史：從開化期到開花期》（2006）、韓國電影資料館編《高麗電影協會和電影新體制 1936-1941》（2007）、金美賢著《韓國電影政策與產業》（2013）等，對於電影傳入朝鮮半島及日本殖民時期朝鮮電影的發展有較實證性的論述。此時，其他南韓電影史學者也出版了重要著作，如金東虎等編《韓國電影政策史》（2005）、金麗實著之《透視帝國 投影殖民地：1901-1945 年韓國電影史再思考》（2006）、星野優子的碩士論文《「京城人」的形成與現代電影產業發展的相互關係：以《京城日報》與《每日申報》上對電影的討論為主》（2012）及鄭琮樺之論文 "Negotiating Colonial Korean Cinema in the Japanese Empire: From the Silent Era to the Talkies, 1923-1939"（2012）等。同一時期，一些留學日本的韓國學者也有嶄新的研究成果發表，如李英載之《帝國日本の朝鮮映画—植民地メランコリアと協力》（2013）、卜煥模的博士論文《朝鮮総督府の植民地統治における映画政策》（2006）。此外，也有外國研究者及旅外韓裔學者針對韓國電影史所出版的專書及論文，如 Eungjun Min

等著之 *Korean Film: History, Resistance, and Democratic Imagination*（2003）、
Brian Yecies 與 Ae-Gyung Shim 合著之 *Korea's Occupied Cinemas, 1893-1948: The Untold History of the Film Industry*（2011）、權娜瑩（Nayoung Aimee Kwon）
之文章 "Collaboration, Coproduction, and Code-Switching: Colonial Cinema and Postcolonial Archaeology"（2012）以及藤谷藤隆（Takashi Fujitani）與權娜瑩
合著之 "Transcolonial Film Coproductions in the Japanese Empire"（2013）等。

　　有鑑於這股重新省視東亞各國早期電影史的趨勢已蔚成不可抵擋之潮流，
國立臺北藝術大學電影創作學系於 2014 年舉辦了「東亞脈絡中的早期臺灣電
影：方法學與比較框架」國際研討會，邀請國內電影史學者專家與來自中國、
香港與日本的同行就彼此的研究成果及研究方法相互切磋，以提供臺灣本地有
志於研究電影史的青年學者有機會進修鑽研，並藉以與東亞電影史相關學者近
身接觸，建立聯繫管道。自 2015 年起，北藝大電影創作學系即定期於每年 10
月舉辦「臺灣與亞洲電影史國際研討會」，針對臺灣與東亞國家或地區在電影
與電影史上的交流及比較進行學術探討。

　　2015 年的研討會以「1930 與 1940 年代的電影戰爭」為題，邀請了四位在
日本軍國主義電影歷史研究領域卓越有成的學者（日本早稻田大學榮譽教授岩
本憲兒、日本京都造形藝術大學大學院研究中心客座研究員暨前明治學院大學
語言文化研究所所長四方田剛己、美國堪薩斯大學電影與媒體研究學系副教授
兼副系主任 Michael Baskett，及香港嶺南大學榮譽副教授 Darrell Davis）進行
主題演講。並邀請臺灣、日本、中國及香港地區電影史研究者投稿論文，經匿
名學術審查後獲錄取發表者共計有來自東京大學研究員、北京市社會科學院研
究員、輔仁大學影像傳播學系副教授、國家電影中心研究員、美國威斯康辛大
學麥迪遜校區博士候選人、德國柏林自由大學博士候選人等共七篇論文。期間
舉辦了一場名為「電影戰爭──中國與日本如何利用電影進行宣傳戰」的圓桌
論壇。

　　由於在 2015 年的研討會中，與會的外國學者認為應該不能忽視日本殖民
統治下朝鮮電影與臺灣電影的比較研究，因此 2016 年的研討會主題定為「比

較殖民時期的韓國與臺灣電影」，邀請到日本映畫大學校長暨著名東亞電影史學者佐藤忠男教授進行主題演講，以及美國耶魯大學電影與媒體研究暨東亞語文學系研究所所長 Aaron Gerow 教授、日本東京大學宗教學宗教史學研究室講師四方田剛己教授、韓國電影資料館蒐藏部主任暨日本京都大學人文科學研究所博士後研究員鄭琮樺博士與韓國成均館大學大學校比較文化研究所研究員李英載博士進行四場演講。研討會中有法國里昂第二大學電影博士、國立臺南大學戲劇創作與應用學系助理教授、國立清華大學臺灣文學研究所碩士、義守大學傳播與設計學院助理教授、香港大學中文學院助理教授、美國密西根大學亞洲語言文化學系博士生、美國哈佛大學東亞語言文化學系博士生等所發表共八篇論文，以及一場名為「比較殖民時期的朝鮮、臺灣與日本電影」的圓桌論壇。

　　殖民時期臺灣電影在日本帝國的位置，是需要與帝國、朝鮮、滿洲、上海等地區做比較，才更能看出此段時期臺灣電影史的獨特性及與帝國或其他被殖民地區的共通性。本書精選了上述三場國際研討會的論文，共分為（1）緒論、（2）早期電影史研究方法與課題、（3）早期臺灣電影史新論、（4）殖民時期朝鮮電影史新論、（5）電影在日據下的中國等五個部分。其中，緒論是針對臺灣與東亞地區在早期電影史研究領域的發展脈絡及本書各篇論文牽涉的歷史背景、論文的主要論點、各篇論文對傳統電影史做出甚麼新的挑戰或提出新的論點，進行總體整理、說明與評論。接著，本書討論了臺灣與東亞早期電影史研究的方法論與新課題，再分別依「臺灣」、「朝鮮」與「日據下的中國」三個地區探討其早期電影的各種議題。本書致力周延議題的廣泛性、區域的涵蓋面、方法論的多樣性與探討內容的深度等方面，期能對臺灣電影研究、東亞電影研究、臺灣研究以及電影研究在臺灣的發展做出貢獻。

　　臺灣在 1895 年被割讓給日本，而盧米埃兄弟（the Lumière brothers）的「電影機」（the Cinématographe）在同年 12 月於巴黎公開放映，並於 1897 年以「自動寫真」或「自動幻畫」的名稱傳抵日本。同一時間，愛迪生公司發明的「電影放映機」（Vitascope）也由旅美日人以「蓄動射影」或「活動大寫

真」的名稱傳到日本。兩年後,「活動大寫真」由日本傳至臺灣,稱為「活動電機」(又稱「活動 Panorama」),而盧米埃兄弟的電影機則在 1900 年由大阪來到臺灣,稱為「活動(大)寫真」或「電氣幻灯」。以上顯示了電影這西方資本主義的產物,藉由嚮往現代化歐美資本主義、期盼與西方帝國主義看齊的日本帝國,透過商人終於在電影發明四、五年後將此新興的「奇觀」引進新興殖民帝國所擁有的第一個殖民地——臺灣,[6] 並特別強調其與「照相」(寫真)或「幻燈」的近似性與相異性(使用電氣以及可攜性)。電影最早期是以「向臺灣人展示學術上的進步」[7] 的說法被介紹到臺灣,這明顯帶有「殖民現代性」的用語,顯示包括日本內地人——無論官吏或平民——初期來臺時,對於初領地臺灣是抱持著多麼優越的態度想來「教化」本地人。這類訊息的發掘與解釋,都仰賴重新把梳早期的報章、雜誌或私人日記、回憶錄等史料,才能重新建構早期臺灣電影史。這種早期電影史的研究方法與課題,即是本書第一部分的幾篇論文探討的核心。

第二部分「早期電影史研究方法與課題」共包含三篇文章,主要是針對臺灣與香港早期電影史的研究方法與課題進行討論。這三篇論文所討論的內容雖然不盡相同,但可相互補充,可供未來有意進行早期臺灣電影史研究的學者、學生做為參考借鏡。三澤真美惠整理了歷來對早期臺灣電影史研究的狀況,並指出問題。她認為臺灣自 1990 年代以後對於早期臺灣電影史的研究,歷經了(1)實證性的科學的歷史敘述與(2)具體電影內容文本分析,這兩次的典範轉移。她更指出:史料的數位化帶來研究的便利性,但恐怕也使研究者在發掘新史料上趨於消極,不易產生自發且較具批判性的探討成果。

羅卡則是從實際研究過程中所遭遇到的一些盲點、發覺到的一些偏差提出討論,希冀對研究臺灣電影的人在遇到相似的問題和困惑時可做交流討論。羅卡指出:過去的研究者往往認為十九世紀末至二十世紀一〇年代的原始資料太少,而對此時期的電影研究望之卻步。然而,許多中西報刊存有大量關於電影的記載,只是需要耗費時間去發掘。此外,羅卡也指出,由於華人的民族主義觀念作祟,討論香港電影史只從中國人主導的製作算起,刻意忽視洋人早期

在香港電影活動的意義和作用。這與探討殖民時期臺灣電影史時無法忽視日本人的電影活動一樣。過去許多探討「中國（中華民國）電影史」或「臺灣電影史」的相關論文或書籍，往往刻意忽視日本人在臺灣經營電影的狀況，而只討論臺人的電影活動，即是源自民族主義觀念作祟，是一種對歷史的扭曲詮釋。

針對香港電影史的研究方法與課題，香港嶺南大學葉月瑜教授曾發表過〈論早期中國電影史研究的一些問題：香港報紙新聞〉（On Some Problems of Early Chinese Film Scholarship: News from Hong Kong），利用早期報紙資料對於香港與中國電影的放映與報導進行彙整、耙梳與論述。這種從原始資料下手進行早期電影史研究的方法，值得參考。本書收錄的是葉氏另一篇論文，藉由早期香港報紙登載的戲院廣告與新聞報導，透過文本分析調查當時放映了哪些電影，並藉由空間調查檢視香港早期電影院的歷史發展，從香港社會史與文化史來重新理解香港電影如何作為一種「殖民電影」。

第三部分「早期臺灣電影史新論」共收錄五篇關於早期臺灣電影的新撰論文，分別使用戲院放映內容分析、政治學與社會學、地理空間（地圖）、文獻分析、文本與影像分析等研究方法，探討早期臺灣電影或中國電影在臺灣製作或放映的發展歷史與時間脈絡、戲院在都會中的歷史脈絡及其文化與社會意涵、官方如何製作與利用電影進行政策宣傳，思考在臺灣的政治歷史背景下電影是什麼，以及重新解讀在中國的臺灣人最早的電影理論家暨實踐家劉吶鷗的影像論述與實踐，以理解早期臺灣知識分子的比較性視野。雖然各篇的研究方法與探討主題各異其趣，但其共同點是：都是過去較少被探討的早期臺灣電影史上的課題，可以增補或反駁過去關於二戰以前臺灣電影史較偏向劇情電影的製作、審查與放映的描述性歷史。

李道明〈永樂座與臺灣早期電影的發展〉，從臺北市一家臺人興建經營的戲院「永樂座」自 1924 年起約十餘年間放映臺人自製的電影或臺人進口的中國電影的情形，來看日殖時期臺灣電影產業發展的歷程與興衰。本篇論文即是從耙梳當時出版的報章雜誌的報導或廣告中，獲得初級資料再加以分析，並對照當時的社會、經濟狀態做出詮釋。本文考證了永樂座出現的源起、經營模

式，並從演出節目內容看出京劇、歌仔戲與電影彼此間相互競爭並隨時間消長的發展脈絡。從中國片在永樂座的放映狀況，可以理解當時臺人對中國片的接受度比日片來得高。研究也發現，臺人自製的電影可能因技術、人才與資金等不如中國片而受到本地觀眾排擠，導致票房失敗或即便一次成功也無力再複製的情況。同時，永樂座放映中國片的經營團隊每幾個月即更迭一次的狀況也反映了臺灣發行商規模太小難以獲利的困境，這種「淺碟型」的電影經濟狀態，至今仍是臺灣電影無法逃避且必須設法解決的現實問題。

史惟筑〈辯士何以成為臺灣電影「起源」？〉則一改編年史的邏輯，採用法國藝術史學者米修（Éric Michaud）「分析的視角」的概念，以臺人「辯士」的出現作為臺灣電影的起源，重新賦予臺灣電影新的意義。這種新觀念是從美學和形式著手，透過身體實踐與認同的探討，重新思考甚麼是臺灣電影的問題。

〈戲院與殖民地都市：日治時期臺南市的戲院及其空間脈絡分析〉一文源自賴品蓉的碩士論文。作者把臺南市的戲院放在近代都市形成的空間脈絡去討論，試圖說明戲院作為一種都市居民的日常生活空間，如何承載殖民性與現代性。本文除了在研究方法與資料考察上具有新意外，另一個重要貢獻是確認日本時期出現在臺南的十間戲院的名稱、位址、經營者與歷史發展脈絡。

李道明〈教化、宣傳與建立臺灣意象：1937 年以前日本殖民政府的電影運用分析〉一文，則採用文獻研究法，從相關機構之出版物和報紙文獻把梳臺灣總督府與日本帝國政府的政策作為證據，說明殖民政府如何及為何運用電影進行教化、宣傳或建立臺灣意象。

王萬睿〈凝視身體：劉吶鷗的影像論述與實踐〉運用梅洛龐蒂（Maurice Merleau-Ponty）與索布切克（Vivian Sobchack）等現象學學者思考電影在身體上如何喚醒觀眾對於意義的追尋為研究取徑，分析 1930 年代臺灣籍文學人／電影人劉吶鷗在其文學創作與家庭旅遊電影中對於女性身體的描繪與觀看，並重新勾勒／再現（電影）歷史。

關於日殖時期朝鮮電影研究的中文書籍或論文極為少見，目前在臺灣僅見

韓國延世大學白文任副教授所撰〈戰爭和情節劇：日本殖民統治末年宣傳電影中的朝鮮女性〉（刊載於論文集《戰爭與分界：「總力戰」下臺灣、韓國的主體重塑與文化政治》（2011）中）與政治大學韓文系金倫辰的〈日本殖民時期朝鮮和臺灣辯士研究〉（刊載於《韓國學研究論文集（四）》（2015））等少數幾篇。本書第四部分特別引介六篇相關論文，不僅在數量上為歷來所僅見，就論文內容而言，也有助於國內研究者理解臺灣與朝鮮在同為日本殖民地之背景下，其在電影的發展上有何差異及為何有此差異。這六篇論文分別從後殖民理論、電影製作歷史發展脈絡、殖民當局的電影政策、美學與影片分析等角度，研究日殖時期的朝鮮電影，提供同一時期臺灣電影與朝鮮電影的比較參考。各篇論文所討論的議題雖異，然而整體閱讀後，即可從外部（日本帝國與臺灣）與內部（電影創作者內部、影片中的被殖民者內部及電影本身內部）去理解殖民主義、殖民政策、政治與歷史狀態、生產條件、創作者的背景與意圖等，對於本土電影產業、電影創作者、觀眾與電影內容的生產與消費產生了何種影響。

在〈殖民時期韓國電影與內化問題〉一文中，亞倫‧傑若教授透過殖民時期韓國電影的風格研究與影片分析，說明在日本電影自身也是相互矛盾的情況下，除了有些韓國電影確實內化了日本殖民者的心思或看法外，其實殖民時期韓國電影也顯示主體性被分裂與相互主體性的關係交錯的複雜現象，而讓「內部」和「外部」變得很難明確劃分。

〈殖民時期臺灣電影與朝鮮電影之初步比較〉則是李道明的一篇先期研究，從電影的引進、非虛構影片的拍攝與政治運用、劇情影片的製作方式與內容、電影產業的結構與運作、軍國主義與同化政策對電影製作產生的影響、戰爭末期的電影發展等方面，試圖比較並理解朝鮮與臺灣在同為日本殖民地的期間，電影的發展有何相似或相異之處，及其相異的主要原因。

裴卿允在〈活激前進，轉換機會：朝鮮殖民政府的電影政策及其迴響〉一文中則透過次級資料與殖民時期電影雜誌上的報導與文章，從時間上和地理上對朝鮮殖民政府與光復後韓國政府的電影政策進行比較研究。透過分析朝鮮總

督府於 1940 年頒布的「朝鮮電影令」，昭顯朝鮮總督府如何受到朝鮮電影組織的協助與影響，主導了電影產業的改造，並說明殖民時期的許多電影政策與產業傾向在戰後仍然持續了數十年。裴氏從比較戰時與戰後的電影政策中，發現此二時期的政府與電影人所面臨的問題、想達成的目標都有重要的共同點，而這些共同點，最終都導致朴正熙政權在施行電影政策時產生了「殖民的迴響」。

孫日伊在〈帝國思潮、殖民悲情：殖民時期韓國電影的情感寫實主義〉一文中，則透過殖民時期朝鮮電影呈現出他所謂的「帝國思潮」與「殖民悲情」間的緊繃狀態，探討「跨殖民合拍片」如何產生皇民化現象。他認為這些電影揭發了日本與殖民地朝鮮間的斷裂和不一致。文中也討論到，當朝鮮電影的觀眾擴及朝鮮以外的地區時，在文化與商品、（自我）詮釋價值與（自我）展示價值之間產生矛盾時，該如何將朝鮮特性轉譯成視覺語言的議題。

四方田岡己（四方田犬彥）的文章〈皇民化政策下朝鮮電影對兒童影像的再現〉，則試圖比較日本導演清水宏與韓國導演崔寅奎在殖民時期朝鮮所拍攝的兒童電影間的差異，在宗主國日本與殖民地朝鮮的電影中進行批判分析其兒童表象意義上的差異。四方田教授發現清水宏的電影只表現殖民地的表象，而完全無視其政治性。反之，崔寅奎則幾乎排除清水宏電影中日本與殖民統治的現實，而借用基督教博愛主義的框架，暗示有比宗主國日本更高層次的「父親」──即上帝──的存在。

李英載在〈皇軍之愛，為何死的不是士兵而是她？──等待的通俗愛情劇《朝鮮海峽》〉這篇論文中，也藉由影片與文獻分析的研究方法，指出日本帝國在實施「志願兵」與「徵兵制」時，雖然要求殖民地人民的忠心，但這種「忠心」確實不可能自然產生。然而，被殖民者則可以透過戰爭這個特殊狀態為媒介，賭上自己的生命，夢想著自己能逃脫「被殖民者」的身分。

最後一部分「電影在日據下的中國」收錄了四篇文章，分別討論日本電影在日據時期上海的放映、同時期在上海所製作的歌舞片、滿洲映畫協會（滿映）的演員養成及「離散」至華北的滿映電影人的歷史發展與因果。這四篇論文雖各自獨立，關於上海或滿洲的各兩篇論文卻又可雙雙互補。臺灣的電影史

研究中較少碰觸滿映或日據時期的上海電影，本書的這幾篇論文恰可略補此項缺憾。

劉文兵的論文〈日本電影在上海——以孤島、日據時期為主〉是透過分析第一手資料，去考察日據上海時期日本電影在中國放映的歷史背景、放映形式與中國觀眾對於日本片的反應。劉氏指出，對這一段歷史的詮釋上，日方出現大量的論述，反觀中國電影史卻全面抹殺或長期沉默。他認為：「如何傾聽、解釋、評價當事人這種『沉默的聲音』」，是未來的重要課題。

值得注意的一篇論文〈歌舞裴回——戰爭，與和平：重探方沛霖導演1940年代的歌舞電影〉出自臺灣研究者陳煒智。此文透過對當時報章雜誌與劇本的文獻研究，探討孤島時期以來歌舞片導演方沛霖的系列作品，說明其電影的美學技巧、內在意涵、社會影響與文化餘韻。

〈「滿映」電影中的銀幕偶像——「滿映」演員養成研究〉是中國研究者康婕的論文。文章揭示了「滿洲映畫」（滿映）舉辦的演員練習生培訓班選拔演員的方式、分階段培養的模式（課程內容）、演員概況與演員宣傳策略，以勾勒出當時電影教育的面貌。

最後一篇文章〈日式東方殖民主義「映畫戰」的幻滅——以「滿洲國」滿系離散電影人為中心〉是中國研究者張泉的著作。他的論文針對「離散」於北京的一批「滿系」（滿洲的中國人）電影人進行個案研究，探討所謂「共榮圈」影業的政治文化生態，以及日本東方殖民主義電影戰在日據區的幻滅。

註解

1　本書原文在日本出版，書名為《「帝国」と「祖国」のはざま：植民地期台湾映画人の交渉と越境》（岩波書店，2010）。

2　本書原論文發表於「第二屆臺灣與亞洲電影史國際研討會：比較殖民時期的韓國與臺灣電影」（國立臺北藝術大學，2016 年 10 月 1-2 日）。

3　其餘在專書中包含討論殖民時期臺灣電影史專章的中文或日文書籍包含市川彩著之《アジア映畫の創造及建設》（1941）、呂訴上著之《臺灣電影戲劇史》（1961）、杜雲之著之《中國電影史》（1972）與《中華民國電影史》（1988）、陳飛寶著之《台湾电影史话》（1988、2008）、李泳泉著之《臺灣電影閱覽》（1998）、黃仁與王唯編之《臺灣電影百年史話》（2004）。

4　三澤真美惠是極為認真勤快的研究早期臺灣電影史的學者，著述頗豐，無人能及。她所著的關於殖民時期臺灣電影的期刊論文、研討會論文、專書專章等，包括〈台湾教育会的電影宣伝策略—— 1914 - 1942 年〉（2000）、〈1920 年代台湾映画政策の国際的文脈と内在的要因——活動写真フィルム検閲規則 1926 年府令第 59 号施行を中心に〉（2002）、〈植民地時期台湾電影史研究的可能性〉（2003）、〈植民地支配下台湾における映画上映空間〉（2003）、〈殖民地時期臺灣電影接受過程之混合式本土化〉（2004）、〈植民地期台湾における映画普及の分節的経路と混成的土着化〉（2004）、〈日本植民地統治下の台湾人による非営利の映画上映活動〉（2005）、〈植民地「帝国」日本の映画に関する研究動向とその可能性——台湾映画史研究に即して考える〉（2007）、〈台湾総督府の映画利用——残存する映像資料の分析を中心として——〉（2008）、〈植民地期台湾における映画受容の特徴〉（2008）、〈台湾映画統制史研究における「帝国」日本「脱中心化」の試み〉（2008）、〈殖民地時期臺灣知識分子的非營利電影放映活動〉（2009）、〈映画フィルム資料の歴史学的考察に向けた試論——台湾教育会製作映画『幸福の農民』1927 年をめぐって〉（2010）、〈「皇民化」を目撃する：映画『台南州　国民道場』に関する試論〉（2013）、 "Visualizing the Process of Becoming Japanese: Colonial Taiwanese Film Civilian Dojo"（2013）、 " 'Colony, Empire, and De-colonization' in Taiwanese Film History"（2014）、〈国立台湾歴史博物館所蔵「植民地期台湾映画フィルム史料」の特徴〉（2015）、〈植民地期台湾における映画～戦時下で製作された『台南州国民道場』『台湾勤行報国青年隊』を事例として〉（2015）、〈重新檢討殖民地時期台灣電影統制——以被發現的影片史料為例〉（2016）、 "La réception du cinéma à Taiwan sous domination coloniale japonaise: une 'assimilation par confrontation' "（2016）、〈植民地期台湾の戦時動員プロパガンダ映画——発見されたフィルムから考える〉（2016）等。

5　各國電影史學者也都在二十一世紀紛紛重新探討亞太各國早期的電影史。以 2017 年菲律賓學者 Nick Deocampo 編輯的一本 *Early Cinema in Asia* 為例，早期電影被重新研究的亞洲國家或地區即包含菲律賓、中國、香港、臺灣、日本、中南半島、印度、馬來（西）亞、伊朗、泰國、中亞細亞與太平洋地區。

6　1897 年有一則報導：「目前奇觀──近日有內地人來臺在於西門外張一大布幔為影戲場從玻璃鏡內看去人物山川樓台亭閣以及花木禽鳥無不設色明豔彷彿如神仙世界也每日觀者如堵得貨當必不少。」（《臺灣日日新報》1897 年 5 月 14 日，第 1 版）這可能是某種手繪的類似「西洋鏡」（kinetoscope）的裝置，雖還不是真正的電影，但被當時人形容為「奇觀」，確實符合電影在早期人們眼中的屬性。

7　〈活動寫真〉，《臺灣日日新報》1900 年 6 月 19 日，第 5 版。

早期電影史研究方法與課題

初期臺灣電影史研究的方法與課題*

三澤真美惠

一、前言

　　本文擬對初期臺灣電影史研究的狀況進行整理，旨在整理初期臺灣電影史的研究狀況，考察其方法與課題。正如研討會「東亞脈絡中的早期臺灣電影：方法學與比較框架」的會議主旨所示，主要目的是提供給對該領域有興趣的研究生一個參考的材料。然而，「研究方法」應該是研究者針對每一次具體的「研究題目」或「研究對象」，去思考選擇何為最適合的研究方法。若沒有具體的研究題目或對象，就很難討論之。基於此，本文將從過去有限的研究經驗出發，希望這些年來研究臺灣電影史的心得，能提供給年輕人一些參考。

　　1980 年代以前，在中國國民黨威權體制下的臺灣，研究內容受到政治的制約。1990 年代推進民主化之後，也時常出現反映社會關注點與發展動向的內容。尤其是臺灣固有的歷史文化方面的研究，可以說與包含政治體制變化的社會狀況互為影響。一些被輕視、隱蔽的史料，其挖掘與公開被社會形勢的變

*　本文為作者依國立臺北藝術大學電影創作學系 2014 年舉辦「東亞脈絡中的早期臺灣電影：方法學與比較框架」研討會的策劃內容，對已發表論文、書籍等積累整理下來的論點，進行大幅增刪修改而成，與已經發表過的內容難免產生重複之處，特此申明。這篇論文還包括日本科學研究費助成事業（基盤研究 C）「東亞殖民地電影膠片史料之多角性研究模式構築（原文：東アジア植民地映画フィルム史料の多角的研究モデル構築）」（2011-2014 年度）的部分研究成果。JSPS KAKENHI Grant Number JP23510328 贊助此「東亞殖民地電影膠片史料之多角性研究模式構築」研究（原文 This work was supported by JSPS KAKENHI Grant Number JP23510328）。

化所左右，這些史料狀況也會一並反映在研究中。同時，研究既會發掘新的史料、推進調查整理、促使公開。另一方面，被公開的史料本身也會引導社會關心和新的趨向。因此，本稿先著眼研究（成果、人、範例）／社會（政治制約、關心、動向）／史料（發掘、整理、公開）三者之間的關係，回顧迄今為止的日本殖民時期臺灣電影史研究，希望能夠成為考察其方法學問題時的一個出發點。

這次研討會的題目是「初（早）期臺灣電影史」，既然稱之為「○○史」，那麼本文也定位在「歷史研究」上。然而，對於「歷史敘述」，眾見不一。若想稱得上科學，必須要「立足事實」、「具備邏輯整合性」與「反證可能性」，有人還要求對社會的有用性（中村政則，2003：33），能夠擔保最初一項「立足事實」的是史料。史料，當然不僅指在檔案館裡收藏的公文，除報紙、雜誌之類公開的文書之外，還有日記、書信等私人文書、口述紀錄、繪畫、音像、電影膠片等視聽覺資料以及物質材料也都是出色的史料。但是，所有史料都存在偏倚。因此，在運用史料時，批判是必須的。同樣，若只依賴同一性質一種類型的史料，在闡明事實關係時，單就「邏輯整合性」方面也是風險很高的。盡可能批判地閱讀不同性質的多元性史料，才是接近更妥當的事實認知、浮現更具邏輯整合性的重要過程。這一步步實踐的結果，就是歷史學家以「中立性‧客觀性」為賭注，去對抗「事實和虛構之間沒有區別」這一後現代主義所派生的「一切都只是解釋」的歷史修正主義（Iggers，1994：78）。另據小田中直樹介紹，馬克‧布洛赫（Marc Léopold Benjamin Bloch, 1886-1994）稱：「歷史的真理是『並非實有，亦非烏有』的『被共有』的信念」（小田中直樹，2000：308）。在歷史學家和讀者之間，或在歷史學家們之間達成共識之後，對歷史現象的解釋才初次確保了它的客觀性，使其被視為真理。如果沒有「共識」，那解釋就稱不上真理。正因為此，「歷史學不得不時常向外部敞開」（中村政則，2003：33）。因而，歷史敘述就是讓（相對且暫時）妥當的「歷史事實的認識」與（相對且暫時）妥當的「歷史事實的解釋」互相靠攏，歷史學家在經過相互溝通、進行比較和評價中，動態地處理它們（小田中直樹，

2000：90）。由此可見，把自己的歷史敘述以「反證可能」的形式提示出來極
為重要。本研討會之所以關注「方法學」問題，應該也是參考如上歷史敘述的
議論，把電影史研究方法當作一個具體討論的對象來看待吧。然而，所謂歷史
研究的「方法」，與其說是研究者選擇方法，不如說是研究對象本身在引導研
究者尋找其所需要的方法。

　　筆者暫且從上述立場出發，整理當前的初期臺灣電影史研究，找出傾向與
課題，針對其方法學進行考察，並提示該領域未來發展的可能性。

二、回顧研究狀況、社會狀況、史料狀況三者之間的關係

　　由於筆者個人能力有限，無法對初期臺灣電影史進行網羅式的回顧，在此
只基於本文的問題意識，概括一下先行研究。

　　關於初期臺灣電影史，同時代已經有過一些考察。其中最完整的是市川
彩的《亞洲電影的創造及建設》（アジア映画の創造及建設，1941）。據渡邊
大輔介紹，市川是電影記者，發行過《國際電影報》（國際映畫新聞，1927-
1940），以出版商而知名，因重視統計數據，把《日本電影年鑑》（日本映畫年
鑑，1925）等電影行業的情報信息進行過數據化、檔案化整理，時而也被稱作
「經濟評論家」（渡邊大輔，2012：37）。以盧溝橋事變為契機，市川提出應
以電影作為亞洲文化運動先驅的構想，《亞洲電影的創造與建設》正是該構想
的藍本。除中華民國之外，印度、紐西蘭也被列入考察範圍，其中還包括了
第三章〈臺灣電影事業發展史〉和第四章〈朝鮮電影事業發展史〉。〈例言〉中
提到編纂上特別留意的地方是：「明記資料出處，以供再考之便。」（市川彩，
1941：8）臺灣部分有「臺灣總督府保安課膠片檢閱係調」之類的備考資料。
但並非所有資料的出處都有明確記載。總之，可以認為該書是響應國策（社會
狀況），具備「反證可能性」的意識（雖並非百分之百），在調查資料過程中完
成的。

　　另外，「戰後」[1]臺灣出版的殖民地時期電影史中，作為先驅書刊廣為人知

的是呂訴上的《臺灣電影戲劇史》（1961）。[2] 書中的紀錄多半依據著者從殖民地時期開始蒐集的話劇、電影活動的相關資料（其中和市川彩著作的關係，於後述李道明論文會討論到）。書中還詳細記載了著者的履歷（呂訴上，1961：576），列舉了一連串職務名稱，有「高雄市、臺北市、臺中市等警察局科員、督察、臺中縣警察局所長、分局長」、「臺北市影片商業同業公會閩南語片研究委員會委員」等。可以推測戰後部分的各種數據是從員警、臺北市影片商業同業公會等相關組織處獲得的。該著作是在國共內戰和東西冷戰交匯之時，白色恐怖橫行肆虐中出版的。關於殖民地時期臺灣人的電影活動也是顧及國民黨政權的官方意識形態，在強調「抗日」、「愛國」的語境中進行整理的。從該書的論調中可見其受到的政治制約，但在很多原始資料已經散失的今天，其史料價值十分可貴。之後杜雲之《中國電影史》（1972）的臺灣部分、陳飛寶《臺灣電影史話》（1988）等、1990 年代以前殖民地時期臺灣電影史的相關記述多以它為根據，這同時也說明呂訴上把身邊的資料進行調查整理並公開的意義之深遠。只可惜該書的資料數據有很多出處不明，在「反證可能性」的意義上還不夠充分。

　　在「反證可能性」的意義上，對殖民地臺灣電影史的研究，提出稱得上科學的「歷史敘述」這一更嚴密的要求是從 1990 年代開始的。其背景應該是解嚴民主化之後臺灣社會不斷追求敘述臺灣固有歷史的熱情。那時，臺灣史方面已有一定程度的研究積累，以中國近現代史、日本近現代史作為參照體系，迫切需要具備學問形式的關於臺灣的歷史敘述，而考察臺灣電影史也要面臨同樣的問題意識。該時期，國家電影資料館（當時館長是井迎瑞）出版了《臺灣電影史料叢書》，徵集口述歷史、傾力蒐集並修復散逸的臺灣電影。這對於之後的研究進展方面也是很重要的。

　　1990 年代面世的論文，有發表於《電影欣賞》第 65 期（1993.9-10）的李道明〈電影是如何來到臺灣的？──重建臺灣電影史第一章（初稿）〉、羅維明〈「活動幻燈」與「臺灣紹介活動寫真」──臺灣電影史上第一次放映及拍片活動的再考查〉、羅維明〈日治臺灣電影資料出土新況〉。前述李道明撰文，是

因為在日本電影資料館（Film Center）看到上述市川彩的《亞洲電影的創造及建設》，發現作為重要參考的呂訴上的《臺灣電影戲劇史》中有關日本殖民地時期部分，多引用自市川的著作，且引用方式粗糙多誤，李道明說：「由此可見呂氏的《臺灣電影史》作為現今為臺灣電影建立歷史的唯一依據是相當危險的一件事」，還說：「我們必須多方搜尋資料以建立一個比較可靠的新的臺灣電影史，這是本文寫作的一個主要目的。」（李道明，1995：107）該專輯還把市川彩著書裡臺灣電影事業發展史部分譯成漢語（譯者：李享文）。從當時仍未電子化的《臺灣日日新報》上找出初期電影上映的相關報導加以介紹等，用實際行動證實調查先行研究和發現第一手資料的重要性。李道明之所以能採用實證主義的方法，除了因為他在美國留學時受到了美式學術訓練，能夠找出先行研究中的弱點之外，和在日本相模原的電影資料館膠片倉庫邂逅市川彩著書等史料也有很大關係。[3] 這裡還有青年留學生學成回國這一當時的社會狀況（這讓我聯想到香港電影新浪潮和臺灣新電影運動的旗手們多為留學歸國派）以及更多史料的出現給研究者帶來的便利。

另外，在《電影欣賞》發表的實證性論文之前，陳國富《片面之言》（1985）裡的〈殖民地文化活動另一章——訪日據時代臺灣電影辯士林越峯〉、〈殖民與反殖民／臺灣早期電影活動〉[4] 兩篇文章已經在「後殖民主義」的問題意識上發揮了先驅作用。尤其前者，留下了殖民地臺灣電影史活證人——辯士的口述紀錄，具有重要意義。僅就堅持追求立足事實的史料這一層意義，1980 年代中期出現的這些論文也是值得注意的。同樣，如黃仁撰寫的關於殖民地時期電影人（何非光、劉吶鷗等）的新聞報道（黃仁，1995：37），比起研究更確切的說是以新聞工作者的觀點，較早著眼活躍在中國大陸的臺灣電影人，亦具有重要意義。

在《電影欣賞》刊載實證性論文的翌年（1994），王文玲完成碩士論文《日據時期臺灣電影活動之研究》。該論文在參照上述研究的基礎上，使用了有關臺中州電影教育的第一手資料，並對辯士的活動等進行了廣泛的考察。1997 年日本早稻田大學留學生洪雅文寫作碩士論文《考察日本殖民支配下的臺

灣電影界》（日本植民地統治下の台湾映画界に関する考察）時，把在臺灣查找困難的日語雜誌《電影旬報》（映画旬報）、《KINEMA 旬報》（キネマ旬報）等二戰以前關於臺灣電影的報導列入視野，在實證性地引用海外收藏的多元資料方面具有先驅意義。

另外，《電影欣賞》第 70 期（1994.7-8）刊載了石婉舜策劃的專輯〈臺灣電影的先行者──林摶秋〉[5]、八木信忠等多位日本人的採訪紀錄〈電影狂、八十載──何基明訪談錄〉（楊一峰譯）[6]。為接續二戰後的活動，介紹殖民地時期電影史的口述紀錄也進入規範化。

在這一潮流中，專注日本殖民時期臺灣電影史的《新竹市電影史》（1996）、《臺北西門町電影史 1896-1997》（1997）、《日治時期臺灣電影史》（1998）等葉龍彥的系列書籍出版。葉龍彥採用地方誌、《臺灣日日新報》及其他口述紀錄等資料，集中發表了「通史」，雖然學術書應有的史料批判還不夠充分，對臺灣電影史的研究貢獻還是極大的。[7]

無論如何，經過此一籠統的梳理，不難看出 1990 年代殖民地臺灣電影史的研究突然加速了。《臺灣史研究環境調查：制度・環境・成果：1986-1995》在卷首寫道：「臺灣的臺灣史研究，在這十年間，隨著臺灣政治的民主化迅速發展起來。」（臺灣史研究環境調查小組編纂，1996：1）例如，機構與制度方面，於 1986 年在中央研究院成立了臺灣史研究所籌備處等；在成果方面，1985 年 5 月《思與言》23 卷 1 期刊載了專輯〈臺灣史研究的回顧與展望研討會〉；《臺灣史研究環境調查》這本小冊子還介紹相關碩、博士論文以及所謂行政檔的公開狀況等。

上述殖民地時期電影史研究急速發展的背景，一方面有社會狀況變化的要求，另一方面有研究者和研究機關竭力發掘、整備史料並使其公開，同時新的史料和研究又反過來刺激社會，存在著這樣一個交互的影響關係。

學問在社會狀況中的變化，給教育現場也帶來莫大影響，這是筆者從 1995年 9 月至 1999 年 6 月，在臺灣大學歷史學研究所攻讀碩士課程的四年裡，親身感受到的。以下對自己的學習經驗略做介紹，以作為參考。當時的課程有

「日據時期臺灣史料」（曹永和）、「臺灣史料解析」（王永慶）、「臺灣史專題研討」（吳密察）等，是關於如何調查史料、如何進行批判性解讀的科目，也為筆者提供了最基本的臺灣史研究的架構。筆者碩士論文於 1998 年完稿，2001 年以《殖民地下的「銀幕」：臺灣總督府電影政策之研究（1895-1942 年）》為題出版。殖民地時期臺灣電影史的敘述，至當時為止還是馬賽克式的。那麼，到底什麼樣的方法學能夠把它連接起來，從而浮現出較有連貫性的歷史樣貌呢？當時臺大法學院的王泰升老師開設了殖民地時期法律史課程，筆者從中獲得啟發。所謂近代國家都很關心法律體制的整合性，法律方面的文件也保存得較好。然而，除了法令集之外，官方教育機關雜誌《臺灣教育會雜誌》與《臺灣教育》、警察機關雜誌《臺灣警察協會雜誌》與《臺灣警察時報》等，都可視為一種貫穿殖民地時期的連續性史料，但若放在時間軸上來看，這些史料也並非都沒有空缺，因此必須使用不同史料來互相填補。其實，使用多元的史料，在批判性地解讀史料上也是必要的作業。採用上述方法，關於連續性地描述殖民地時期臺灣電影史這個目的上，拙著取得了一定程度的成果。但是，也有起碼兩個很明顯的缺點：第一，其視角如副標題所示，最多是結合總督府的政策進行的，觀點偏向於統治者，沒有旁涉民間的電影產業與被統治者的電影活動；第二，雖然試圖描寫臺灣電影史的一部分，實際上很少涉及影片內容。第二個問題受到當時史料狀況的限制，看來一時之間無法立即解決；而第一個問題呢，現在回顧起來，或許在當前狀況下也可以找到探討的方法。

　　基於如此反省，重新思考對於被統治者來說電影究竟意味著什麼？筆者在博士論文（2006）中，試圖闡述臺灣人電影活動的足跡和臺灣、上海、重慶等地電影政策的關係。拙論題名《在「帝國」與「祖國」的夾縫間──日治時期臺灣電影人的交涉與跨境》（「帝国」と「祖国」のはざま──植民地期台湾映画人の交渉と越境），分別於 2010 年和 2012 年在日本（岩波書店）和臺灣（李文卿、許時嘉譯，臺灣大學出版中心）出版。拙著雖然主要涉及電影人的足跡，同時通過分析統計資料、日記、書簡、口述紀錄等，在一定程度上釐清了殖民地時期臺灣民間電影活動和電影接受的途徑。另外，還透過調查上海市

檔案館檔案、中華民國國史館檔案、中國國民黨文化傳播委員會黨史館檔案，提示出中國國民黨在上海、重慶的電影統制政策的示意圖。就殖民統治下的臺灣，關注電影市場的變化，使用各種統計資料，將當時的情況劃分為：（1）市場的形成期（～ 1920 年代中期）、（2）市場的擴大和多樣化時期（1920 年代中期～ 1930 年代中期）、（3）市場的一元化時期（1930 年代中期～）三個階段；從殖民地臺灣特有的電影接受特徵分析出「區隔式普及管道」（根據民族、語言、營利／非營利、政治壓力的多寡等區別使電影普及的途徑分節化了）與「臨場性本土化」（亦即，在「我們」的電影無法製作的時代，依靠辯士的說明在現場觀賞時創作出「我們」的電影特色）。還有，從電影即近代性的角度，把電影人的足跡放入「交涉」和「越境」兩個關鍵詞中進行分析。關於殖民地近代性在朝鮮史研究界引起了爭論 [8]，他們對於被統治者主體性的真摯探討影響了拙著觀點。

　　筆者在完成博士論文之後的數年裡，將研究興趣轉移到了冷戰時期的臺灣，在此過程裡拜讀過幾位年輕研究者發表的關於二戰後臺灣電影史方面具有實證性的優秀新成果。如陳景峰的《國府對臺灣電影產業的處理策略 1945-1949》（2001）、鄭玩香的《戰後臺灣電影管理體系之研究 1950-1970》（2001）等。以及藉撰寫本文的機會，重新閱讀了近年關於「初期臺灣電影史研究」的新成果。[9]

　　概觀 2000 年代以後「初期臺灣電影史」的研究成果，所感有三。

　　其一、研究題目多樣化。尤其是有關劇場、電影與文學／文化人之間的關係，此類研究比以前更充實了。劇場研究方面，繼承邱坤良等的先行研究，出現了翁郁庭《萬華戲院之研究──一個商業劇場史的嘗試建立》（2007）、王偉莉《日治時期臺中市區的戲院經營（1902-1945）》（2009）、石婉舜《搬演「臺灣」：日治時期臺灣的劇場、現代化與主體型構（1895-1945）》（2010）等，這些論文在依照個別具體的事例發現新史料方面值得注目。此後，石婉舜在網路上發表了她和中央研究院人社中心 GIS 專題中心合作的成果「臺灣老戲院文史地圖（1895-1945）」（http://map.net.tw/theater/），讓我們能夠通過視覺理解臺灣

老戲院的發展，頗為新鮮。

　　有關電影與文學／文化人之間的相關研究有：李政亮〈視覺變奏曲：日據時期臺灣人的電影實踐〉（2005）、卓於綉《日治時期電影文化的建制：1927-1937》（2007）、王姿雅《從影像巡映到臺灣文化人的電影體驗——以中日戰爭前為範疇》（2010）、陳淑蓉和柳書琴合著的〈宣傳與抵抗：嘉南大圳事業論述的文本縫隙〉（2013）等。他們分別利用日記、雜誌、小說等當時的文本，解讀它們與電影的關聯，並進行了饒有趣味的解釋。另外，陳景峰〈日治臺灣配銷型態下的電影市場〉（2011），將上述碩士論文中的觀點追溯至殖民地時期，也頗有意思。

　　其二、2003 年，曾在殖民地臺灣流通的電影膠片史料被發現，經過影片修復並公開（國立臺灣歷史博物館：「片格轉動間的臺灣顯影」http://jplan.nmth.gov.tw/）。依據修復影片專家之觀點，電影檔案館應該保存「3 個 C」，亦即作品（content）、物質（carrier）、脈絡（context），尤其必須分析作為「物質」的影片之特徵和個別性（Ray Edmondson，岡島尚志）。因為，一旦將作為「物質」的影片安定後，才能看見其作品「內容」，也才能夠和「脈絡」一起理解它。基於這樣的概念，國立臺南藝術大學井迎瑞教授所指導進行的修復計畫，為了確保研究者能夠利用資料，提供了最重要的基礎。實際上，此後以影像為對象的文本研究也隨之出現。研究成果除了實際擔任膠片修復工作的研究者謝侑恩所撰寫的《影像與國族建構——以國立臺灣歷史博物館館藏日據時代影片《南進臺灣》為例》（2007）、井迎瑞〈殖民客體與帝國記憶：從修復影片《南進臺灣》談記憶的政治學〉（2008）等之外，還有許多以解讀膠片為主的論文。這些研究大致可分為對膠片、內容的文本分析研究以及闡釋膠片的歷史事實關係的研究。

　　其三、資料整備顯著進展且得到了有效利用。過去查找資料，需要查看許多目錄，確認典藏地，然後親自去閱覽、複印。如今大部分的資料都電子化、數據化了，只要在資料庫輸入關鍵詞就能夠檢索查看《臺灣日日新報》、《臺灣總督府府報》及其他各種統計資料、雜誌等。甚至有的資料在出版時就附有光

碟，如黃建業總編《跨世紀臺灣電影實錄：1898-2000》（2005）即收錄了電影方面相關報導。前述所示的研究題目多樣化也源自資料完善此一背景。

　　近期東京大學出版會也刊行了附有 DVD 的論文集《殖民地時期臺灣的電影：研究新出土的宣傳膠片》（植民地期臺湾の映画：発見されたプロパガンダ・フィルムの研究，2017）。這本論文集是國立臺灣歷史博物館和筆者十年來合作的成果。刊行之前，基於膠片修復和關於其物質的研究，筆者關注其作品內容和時代背景考察事實的關係，在網路上已公開「影片基礎調查表」、「腳本基礎調查表」，以及所有手寫劇本和沒有劇本的影片文字化的電子資料（http://misawa.pbworks.com）。除了臺灣史、日本史的研究者之外，音樂學研究者以及電影資料館的專家也共同參與該論文集，以不同領域的方法學研究同一批影片史料，在研究影片的方法學上展現了新的局面。

　　通過以上的整理，可以得知二戰後的「初期臺灣電影史研究」出現了兩次典範轉移（paradigm shift）。它們分別與社會狀況、史料狀況的變化相對應。

　　第一次是在國民黨威權主義體制結束之後，在推進民主化的社會中，包括初期臺灣電影史在內的「臺灣史」，不再被視為禁忌、正式進入學術領域；同時，更加嚴格地講求「科學性歷史敘述」。正因為有了第一次的典範轉移，才有自 1990 年代至今積累下來的實證性臺灣電影史研究。第二次的典範轉移，聚焦於初期臺灣電影史，該時期曾在臺灣流通的電影膠片被重新發現，經過修復之後得以公開。史料狀況的戲劇性變化，使得以膠片內容為對象的研究由不可能變為可能。

三、當前研究狀況的問題點

　　針對上述初期臺灣電影史的研究現狀，若一定要找出問題點的話，問題點應在哪裡？據本次研討會策劃人李道明的觀點，認為雖說近年來的研究多走向國際化，資料環境也日漸完善，「但，令人擔憂的是，大多數論文作者都係依賴先行者研究的成果再加以彙整，極少數會自行蒐集第一手資料再進行文獻分

析與議題探討，因而除了少有新意外，也往往以訛傳訛，積非成是。」[10] 筆者這次重新整理研究狀況，也感到同樣的憂慮（當然不是對所有的研究都有這樣的憂慮，下面不過是概觀全體，在「若一定要找出問題點」這樣的前提下，提出的疑慮）。

也就是說，在多數資料電子化、研究環境進一步完善之下，發掘調查新史料上會出現消極傾向。與此同時，習慣了操作方便的電子資料之後，解讀資料的視野是否也會變得狹窄？這可以說是與研究環境存在表裡關係的問題點。資料電子化，無須書架，顯示器系統即可提供閱覽，這些在保存資料上是不可欠缺的。然而，電子化之前，即便為一個資料，也必須到圖書館的書架前去查找，並且在尋找過程中還會有幸碰到意外的相關資料。而電子化減少了這樣的機會。同樣，經過電子化的資料，大多可以使用關鍵詞檢索，只需閱讀與自己的研究直接相關的部分即可，的確是效率很高。但是，同期刊載的其他文章是什麼風格，自己所需要的文章在該期雜誌裡占有怎樣的位置，或者說那條新聞前後的報導具有哪種傾向。如果不瞭解這些情況的話，便會失去一些旁證材料，從而導致不能自發且較具批判性的探討資料。[11] 為了最大限度地開發一個資料的解讀價值，必須從多方面對其進行批判性的探討。在此意義上，電子化創造的「方便」環境，說不定反而「阻礙」了透過活動手腳培養出的對資料的批判感覺。學問的根本在於懷疑常識，不是原封不動地使用資料，而是帶著疑問：「資料為何存在？」、「為何以該形式存在？」，有意識地邊走「彎路」邊認真謹慎地探討資料。這樣的態度或許能夠開拓被「方便」的研究環境所限制了的視野。即便如此，恐怕沒有人會做這樣沒有效率的事情，放著已經電子化的資料不用，偏偏去找鉛字印刷品搜尋研究資料。那麼，最好是利用兩種方法的同時，尋找尚未被先行研究使用過的史料，加以調查整理，這樣既能取得發現新史料的機會，又能培養批判資料的感覺，可謂一舉兩得。

如同研究電影史，殖民地時期臺灣音樂史的研究，在方法論上也處於摸索階段。劉麟玉和王櫻芬發現了日本古倫美亞唱片公司保存的「製作日誌」、「選曲通知書」等關於唱片製作過程的史料，給臺灣唱片史帶來新的研究成果。[12]

從這一事例上亦可證實，挖掘與調查史料對於開拓文化史研究的新局面來說，是相當重要的。

或許有的年輕研究者感嘆沒有到國外調查的機會，但是挖掘獨家史料完全可以從你現在所在的地方開始。十幾年前筆者寫碩士論文時進行的採訪紀錄，到現在愈發感到珍貴。居住在臺灣的年輕研究者應該利用能夠把臺灣作為研究區域的有利因素，積極地去採訪身邊的老人家，問一問過去的電影、電影院以及看電影的習慣等等。這不僅有益於自己的研究，同時也會為將來的研究積累珍貴的資料。舉一個電視史的例子，有一項研究是採訪自己家人（他們則是臺灣電視節目開播當時的節目製作人），生動地傳達出當時默認的內容統制實況。那些「默許」當然沒有明文規定，也是通過文字資料不可能獲知的，由此可見口述資料的強大力量。[13]

接下來再談談研究膠片史料時，批判性地參考國外的電影理論、分析概念，以及在歷史的語境中縱覽膠片這樣兩個問題，把國外的理論、概念援用在其他地域的研究上這個問題已經被指責很久了。援用本身並不是問題，問題在於是否考慮了生成那些理論和概念的語境和援用對象所在區域的語境之間的區別，因為不同的語境中暗藏著挖掘對象區域固有問題的重要線索。因此，即便是具有刺激性的國外理論、概念，也不能生搬硬套在初期臺灣電影史上，需要對之進行脫胎換骨且充分「改編」之後才能引用，一方面同樣需要顧及膠片的歷史性內容。假設你的課題只是純粹地解讀膠片內容，那麼如果無視膠片的製作、流通以及接受方面的前後關係，便很難正確解讀。至少，若要「運用歷史學方法來考察電影文本」的話，其基本條件是：釐清與該膠片相關的事實關係（fact finding）；亦即，要確認該膠片是由誰、何時、何地、做什麼、為何、以誰為對象製作等諸類基本事實。把握了這些基本的事實關係之後，在該時期的歷史語境之間的關係中去分析、理解膠片內容的意義，將會進入更深層次的解讀。

立足於研究、社會、史料三者關係之上，整理初期臺灣電影史研究的狀況，在指摘問題點的過程中，我們重新確認了對於研究來說，民主的社會環境

和史料依據的重要性。下面聚焦於研究領域之間的關係，展望初期臺灣電影史研究還有多大的拓展空間。

四、初期臺灣電影史研究的可能性

「初期臺灣電影史」這個題目可以劃分為四個詞語：（1）「初期」、（2）「臺灣」、（3）「電影」、（4）「史」。因此，「初期臺灣電影史」研究即為（1）「初期（依據臺灣電影史的先行研究，指日本殖民地統治時期）」研究、（2）「臺灣」研究、（3）「電影」研究和（4）「歷史」研究這四個領域的交叉點；換言之，「初期臺灣電影史」研究可以參照這四個領域的觀點與方法。其中，(4) 有關歷史研究的方法，本文已經在「前言」裡略做提示，而關於（3）電影研究，本書中還有其他相關論文，在此先做大致描述。

電影是物質（膠片／ film）、被複製的作品（內容／ content）、系統（製作、配給、放映／ system）、時間與空間（活動／ event），同時也是科學技術、大眾娛樂產業、宣傳教育工具和藝術（三澤真美惠，2012：25-26）。因此，很難綜合地、單一地去把握它，從電影理論史來看，其問題意識也有著變遷和轉換（Francesco Casetti，1999）。從「電影為何物（存在論的：考察作為現實、想像、語言的電影）？」這一提問轉變至「應該站在什麼樣的立場來研究電影（方法學的：社會學、心理學、記號學、接近精神分析的研究）？」、「電影提出什麼樣的問題，聚焦那些問題的同時是否也因此獲得關注（領域論的：意識形態、表象、分析自我認同、電影史的再構築）？」[14]

若立足於這一動向，電影不僅可以在物質、作品、系統、活動的各個層面，也可以在科學技術、大眾娛樂產業、教育宣傳工具、藝術這些領域中進行研究，同時還能夠建樹存在論、方法論、領域論的各種問題。

其中，對於本文的讀者，即對「作為科學性歷史敘述」的「初期臺灣電影史」感興趣的人來說，能夠直接起到參考作用的是，1980-90 年代以後的初期電影史研究的推廣。關於英語圈的研究，本文僅略舉一例——　*Early Cinema:*

Space, Frame, Narrative（Thomas Elsaesser and Adam Barker, eds., 1990）。在該書的開端，作為導論（general introduction），Thomas Elsaesser 在 "Early Cinema: from Linear History to Mass Media Archaeology" 一文中，概述了該論文集較具野心的嘗試：

> One major effort in re-writing this history has been directed at establishing verifiable data, deciding not only what is verifiable, but what is pertinent The tendency in recent years has been to distrust received wisdom and widely held assumptions, to 'suspect every biography and check every monograph'.

這正與 1990 年代以後，初期臺灣電影史研究所努力的方向，即明申根據史料用實證手法改寫電影史是一致的。再者，他還啟示研究者勿封閉在原有的電影研究中，放眼娛樂產業、餘暇活動等所謂社會文化研究，也會發現新的題目（Thomas Elsaesser and Adam Barker, eds., 1990：3）。同書裡的 Bally Salt、Tom Gunning 等，對初期電影論述的分析，在以實證的觀點研究初期電影方面，可以作為極有效的參照模式。

其次是（2）「臺灣」研究這一領域，會有怎樣的發展呢？臺灣這個區域不同於中國、香港或日本等處，自有它的歷史形成因素，因此臺灣研究也離不開歷史研究。除了歷史學之外，尚應該留意社會學、文化人類學、性別學等其他領域關於臺灣的卓見。例如，臺灣的獨特性可舉在歷史上多層次共存的多樣族群，以及存在與此相關的政權和使用母語。拙著（2010）曾指出過殖民地時期臺灣的電影普及存在區隔式的途徑。主要著眼於說福佬話，被稱作「本島人」的臺灣人，與說日語，被稱作「內地人」的日本人之間的差異。然而，事實上臺灣的原住民地區也放映電影，生活在平地的漢人中也有說客家話的族群。這樣由於族群而產生的對於初期電影接受的差異，還處於幾近空白的狀況。再者，不同政權的存在，意味著對於相同的臺灣電影接受空間來說，實施的是不同的電影政策。因此，確認初期和二戰後的電影政策是否具有連續性也將成為一個重要的課題。無論如何，臺灣的多樣性在研究電影史方面是一個更應該留

意的視角。

　　最後是和（1）「初期」研究的關聯。本書在時期劃分上使用的是「早期」，而非「殖民地時期」，我想其含意（筆者並沒有向主辦單位確認）在於使用「早（初）期」就不會把該時期僅僅侷限在「日本殖民統治」這一層意義上。筆者可以充分理解選擇語詞上的含意。臺灣的「初期」電影史雖然從過去現行研究來看，一般被認為是從日本殖民統治時期開始的，但並不是說，因為是在日本的殖民統治下，考察該時期的臺灣時，就只有和日本的關係這一條線索。矢內原忠雄在觀察日本殖民統治下的臺灣民族運動時說：「臺灣被置於日本和中國兩團火之間。」（1988：188）[15] 換言之，該時期的臺灣不僅處於在國際法上相當於宗主國的日本的影響下，同時也受到數百年來語言文化相近的中國之巨大影響。1920 年代後半至 1930 年代前半，在臺灣倍受居民歡迎的是處於黃金時期的上海電影（三澤真美惠，2012：60-63）。如拙著所示，可以說這就是多數臺灣出身的電影人活躍在中國的原因（2012：136-139）。[16] 臺灣最初的流行歌曲是上海電影《桃花泣血記》（卜萬蒼導演，1931）專為臺灣宣傳創作的主題曲（李承機，2004：295）。[17] 當時在臺灣製作的唱片多與上海電影有關，[18] 這也如實地反映了初期臺灣電影史和中國之間的關聯不可欠缺。本文一邊概觀相當於另一團「火」的該時期日本電影史研究，尤其是包含以殖民地為對象的「帝國史」內容的研究（限於同本文問題相關的日語文獻），一邊思考初期臺灣電影史研究的展開。

　　在進入整理研究之前，先介紹對初期臺灣電影史研究有所助益的日文資料。首先是由川瀨健一於 2010-2013 年間所編輯出版的一系列編年資料：《在殖民地臺灣放映的電影 1899-1934 年》（植民地台湾で上映された映画 1899-1934 年）、《在殖民地臺灣放映的電影 1935-1945 年》（植民地台湾で上映された映画 1935-1945 年）及《在殖民地臺灣放映的電影（西洋片）1899-1945 年》（植民地台湾で上映された映画（洋画編）1899-1945 年）。[19] 其次，不僅是出版物，還包括電影、音樂在內的有關日本言論統制的基礎資料，如《言論統制文獻資料集成》（奧平康弘監修，1991-1992）；從日本電影草創期至日本戰敗期間，

網羅關於電影的代表性理論及概論的《日本電影論說大系》（日本映画論言説大系，牧野守監修，2003-2006）等。另有仍在陸續發行中的《電影公社舊藏戰時統制下電影資料集》（映畫公社旧蔵　戰時統制下映画資料集，東京國立近代美術館電影中心監修，2014-），是由電影公社（映画公社）收藏的資料編纂而成，電影公社是二戰時統管電影製作、配給（發行）、映演的機關，其中還包含了「外地」的相關資料，相當具備參考價值。

接下來，在先行研究中指出的「初期電影史」這一觀點上可以作為參照的有：塚田嘉信《日本電影史研究：活動寫真渡來前後的事情》（日本映画史の研究：活動写真渡来前後の事情，1980），以電影傳入日本為焦點；吉田喜重等編，《電影傳來：電影攝影機和〈明治日本〉》（映画伝来：シネマトグラフと〈明治の日本〉，1995）岩本憲児編，《日本電影的誕生》（日本映画の誕生，2011）等。前兩冊是使用實證性的史料，岩本編的論文集則與前述論文集 *Early Cinema: Space, Frame, Narrative* 一樣，在思考關於初期電影的上映型態、放映機器、辯士等研究方面給予豐富的啟發。[20]

而關於電影統制，牧野守的《日本電影檢閱史》（日本映画検閲史，2003），雖是日本「內地」的電影史研究，但在與「外地」進行比較上具有重要參考價值。古川隆久的《二戰時的日本電影：人們看國策電影了嗎？》（戰時下の日本映画──人々は国策映画を観たか，2003）著眼於二戰時期的電影接受，是初期臺灣電影史研究涉及到 1930 年代以後便無法越過的階段。岩本憲児編的《日本電影與民族主義 1931-1945》（日本映画とナショナリズム 1931-1945，2004）在對個別作品、類型的分析方面值得參考。

另外，在匯集內容的分量上堪稱通史的資料有：田中純一郎的《日本電影發達史》（日本映画発達史，1980）、佐藤忠男的《日本電影史》（日本映画史，1995）。田中著作的前三卷含括了戰前時期，其中第三卷的第十章／第四十七節，以「日本外地的電影工作」為標題，分別對臺灣、朝鮮、滿洲等十七個地域進行了一至二頁的簡短敘述。佐藤著作的第二卷中「殖民地與占領地的電影工作」一章論及七個地域，在對各地域的記述中，臺灣部分僅用四頁介紹了

概要，並沒有擺脫長期以來日本電影史研究把殖民地排除在視野之外的傾向。在這一層意義上，《講座日本電影》（講座日本映画，今村昌平等編，1985-1988）第三卷中，李英一所撰〈日帝殖民地時代的朝鮮電影〉（日帝植民地時代の朝鮮映画），是相應顧及到了殖民地與占領地雙方電影史的先驅論文。

　　進入1990年代之後，出現了在「帝國」式的展開中把殖民地列入考察範圍的日本電影史研究。以「帝國」為關鍵詞的歷史研究漸成潮流，始於冷戰結束後的1990年代。那是批判性地繼承原本以經濟、政治、外交為中心的「帝國主義研究」，嘗試從意識、結構的視角來理解帝國。[21] 帝國史研究則主要是以大英帝國為對象發展起來的。最早把「帝國史」這一概念引進到1945年以前的日本電影史的，也是英語圈出身的彼得・亥（Peter Brown High）。[22] 他撰寫的《帝國的銀幕》（帝國の銀幕，1995）觀察、分析了1931至1945年所謂15年戰爭期間，「電影產業的世界中───一個面臨絕對的法西斯主義支配下的日本縮圖」（Peter Brown High, 1995：i）。彼得・亥試圖通過分析圍繞著電影的龐大言論，展現出一個日本「帝國」的意識與結構。然而，儘管他抱著「帝國史」的意圖，卻也因「把占領地製作的電影忍痛割愛」了的緣故，書中僅有第七章〈中國・夢〉（チャイナ・ドリーム）介紹了滿洲映畫協會的作品。臺灣方面則僅用二頁提到了電影《莎勇之鐘》（サヨンの鐘，清水宏導演，1943）（Peter Brown High, 1995：252-53）。還有研究把帝國史的問題意識加入論文構成中，如加藤厚子的《總動員體制和電影》（総動員体制と映画，2003）。加藤在該書第一部、第二部中，通過法案起草人的日記等實證性資料論述了國策電影的展開，第三部論及在中國、臺灣、朝鮮的日本「電影工作」（關於臺灣的記述有八頁）。但是，與分析「內地」的國策電影時使用政策起草人的日記等一手資料相對照，有關中國、臺灣、朝鮮的記述卻只以日本方面的二手資料做依據，關於中國及日本統治方的記述視點有所偏頗。這一點，在晏妮的《戰時日中電影交涉史》（戰時日中映画交渉史，2010）中，如書名所示，涉及到了交涉的側面。

　　論文集《李香蘭和東亞》（李香蘭と東アジア，四方田犬彥編，2001）欲

呈現一個以演員李香蘭和她的作品為媒介的東亞。於此，帝國史的問題意識亦可見一斑。在這一點上，更為明確的論文集是《電影和「大東亞共榮圈」》（映畫と「大東亜共栄圈」，岩本憲兒編，2004），把滿洲、上海、朝鮮、臺灣、南方等各地域的個別電影狀況不僅通過電影政策，還根據當地的抗日運動、作品論、作家論等種種方法和視角進行了論述。

此外，還有單篇論文，如 2006 年出版的《「帝國」日本之學術知識》（「帝国」日本の学知）系列第四卷「媒體中的『帝國』（メディアのなかの「帝国」，山本武利編，2006）[23] 中所收錄的川崎賢子的撰文〈「外地」的電影網絡〉（「外地」の映畫ネットワーク），如題目所示意，該論文追述了「1930-1940 年代朝鮮、滿洲國、中國的被占領區域」等，從「帝國」內部來看，屬於「外地」的「電影媒體的製作、配給、據點的形成與變貌」（川崎賢子，2006：244），其他還有《大東亞共榮圈的文化建設》（大東亜共栄圈の文化建設，池田浩士編，2007）也並非僅以電影為對象，而是以書名所示的視角探討文化史，可供參考。[24]

縱覽上述與「帝國」日本相關的東亞電影史研究，可以總結出一個特徵，即日本的以「帝國」擴張為意識的研究多以政策、制度方面的電影史為基礎。這些論述容易陷入從「中心」出發的偏頗語境。在這樣的語境中，對於朝鮮人、中國人、臺灣人來說，「帝國」日本的政策、制度具有何種意義？這一提問將變得迂迴起來，即是駒込武所指摘的「帝國史研究的陷阱」。亦即，對研究日本舊殖民地區域的近現代史的人來說，無論是韓國人、北朝鮮人還是臺灣人，他們都不得不同日本人一樣，需要閱讀日語的資料與先行研究；反之，日本人研究者卻鮮有機會感到讀朝鮮語、漢語、臺灣教會羅馬字等文獻的必要性。「這樣非均衡的關係是緣於殖民地統治這一事實本身，並且作為正在進行的事實依然存在」、「不經心於這一非均衡性時，即使研究的內容是批判殖民統治，試圖動搖『日本人』這一概念，而研究工作本身卻在強化完成『日本人』、『日本史』此一框架，甚至可能對殖民主義的關係進行再生產。」（駒込武，2000：224-31）

　　在重視被統治者的語境這一意義上，具有先驅意義的研究有：李英一的〈日帝殖民地時代的朝鮮電影〉、內海愛子與村井吉敬的《電影人許泳的「昭和」》（シネアスト許泳の「昭和」，1987）。尤其後者，其對象並非臺灣、臺灣人，但在與帝國的關係上，依照自身的語境去理解殖民地朝鮮的電影、電影人的軌跡，拙著當初也從中受到很大啟發。關於殖民地時期的朝鮮，一是在日本殖民地研究中已有深厚的研究積累，再是 1998 年以後在殖民地朝鮮拍攝的幾部劇情電影相繼在俄羅斯與中國發現，使研究得到急速發展。作為通史敘述，除李英一與佐藤忠男的《韓國電影入門》（韓国映画入門，1990）、扈賢贊的《我們的電影之旅：回顧韓國電影》（わがシネマの旅：韓国映画を振り返る，2001）等依據自身經驗的著作外，[25] 還有韓國留學生卜煥模的博士論文《朝鮮總督府於殖民地統治時期的電影政策》（朝鮮総督府の植民地統治における映画政策，2006）、金麗實的博士論文《電影與國家：再考查韓國電影史（1897-1945）》（映画と国家──韓国映画史（1897-1945）の再考，2006）、李敬淑的博士論文《帝國與殖民地的女演員──比較研究二戰中日本、朝鮮電影女演員的象徵》（帝国と植民地の女優──戦時下日本、朝鮮映画における女優表象の比較研究，2012）、李英載《帝國日本的朝鮮電影：殖民地的憂鬱與合作》（帝国日本の朝鮮映画──植民地メランコリアと協力，2013）等新成果相繼付梓。還有把殖民地時期與解放後連貫起來進行考察的（比起歷史研究更注重文本分析），如李英載（2005）、Takashi Fujitani（藤谷藤隆，2006）的論考。

　　綜上所述，結合本文關心的問題進行整理的話可以發現，與「帝國」日本相關的電影史雖然各方面都在不斷積累中，但有關政策、制度的電影史，更應著眼「中心─邊陲」這一帝國史的課題還沒有得到充分理解的介面。關於「帝國」與 1945 年以後的連續性（雖已有文本分析研究），究明事實關係的研究還處於起步階段。因此，對於今後的「初期臺灣電影史」研究，希望能夠一邊參照現有的研究，一邊結合臺灣個別具體的歷史內容，承擔起尚未開發的課題。

五、小結

本文整理了初期臺灣電影史研究的狀況，並指出現存的一些問題。同時還提示該領域存在的可能性和今後的課題，希望能給對此感興趣的研究者提供一個參考。

對先行研究的整理，著眼於研究（成果、人、規範）／社會（政治的制約、關心、動向）／史料（發掘、整理、公開）三者之間的關係，指出戰後的初期臺灣電影史研究出現兩次典範轉移。兩次轉移分別與民主化（即社會狀況的變化）、新出土膠片的公開（即史料狀況的變化）相對應。第一次變化使初期臺灣電影史研究脫離意識形態的束縛，走上實證性的「作為科學的歷史敘述」。第二次變化形成對具體電影內容進行文本分析的研究趨向。由此可知，政治的自由與不懈的史料發掘、公開才是劃時代研究的關鍵。

另外，初期臺灣電影研究的題目越來越多樣化，電影文本分析也有飛躍的增長，一方面史料的電子化使研究環境效率倍增，另一方面卻浮現出可稱作弊害的問題點。立足這一狀況和問題點，本文後半部參照「電影」、「臺灣」、「初期（本文稱作日本殖民時期）」各研究領域的方法論，考察了「初期臺灣電影史」的可能性。但本文只是一個初步的探討，年輕的研究者只要自己確認了具體的研究對象，應該可以從先行研究中獲得更多的啟發。政治史、外交史、社會學、人類學等，引以參考的成果是無限的。尤其重要的是，不要照搬常識，即使看起來奇怪也無妨，勇敢地提出問題，然後動員起所有可能的方法。摸索最佳方案的嘗試錯誤（trial and error）過程對研究者而言是必要且定有所獲的。

（翻譯：蓋曉星）[26]

註解

1　在臺灣，把 1945 年日本戰敗後當作「戰後」來把握是要面臨某種困難的。例如，劉進慶於 2004 年 4 月 25 日在東京外國語大學演講時，開篇發問：「首先，何為『戰後』？亞洲有『戰後』嗎？」。進而論及：「『戰後』這個詞語只有日本人使用。日本人任意使用，並任意獨占。對於亞洲的人們來說，完全沒有『戰後』。」（劉進慶，2006：229-246）本文立足於這一問題提示，在「包括日本戰敗在內的第二次世界大戰以後」這一層意義上使用「戰後」一詞。

2　此外，王白淵為《臺灣年鑑》（1947）「文化」篇撰寫的美術項目，雖非書刊，但有同時代人對殖民時期臺灣電影史的珍貴整理。

3　李道明透過電子郵件回答筆者提問（2014 年 3 月 23 日）。

4　該論文初出於〈殖民與反殖民〉，《今日電影》165 期（1984 年 8 月）所載。

5　林摶秋於二戰前進入日本東寶公司，二戰後成為著名的臺語電影導演。

6　何基明在殖民地時期的臺灣臺中州從事教育電影的製作與巡迴放映，二戰後成為臺語電影著名導演。

7　進入 2000 年代後所出版的黃仁、王唯編著《臺灣電影百年史話》（2004）也同樣在資料批判不夠充分上而顯得有些可惜，但其資料所涵蓋的廣泛範圍具一定價值。

8　殖民地也享受近代性，但必須著眼於近代性本身同時擁有解放和壓迫的矛盾；觀察被統治者的心態，應該要擺脫傳統「國族主義」觀點、「抵抗」和「服從」二元論等。

9　由於時間關係，我未能親赴臺灣複印論文。承蒙李道明教授關照，請王品芊助理將論文複印並郵寄給我。在此深表謝意。

10　引自本書李道明〈從東亞早期電影歷史的研究近況談日殖時期臺灣電影史的研究〉一文。

11　此外，關鍵詞檢索，由於基本的數據輸入是人工操作，遺漏和錯誤也在所難免。

12　劉麟玉〈從選曲通知書看臺灣古倫美亞唱片公司與日本蓄音器商會之間的訊息傳遞——兼談戰爭期的唱片發行（1930's-1940's）〉、王櫻芬〈作出臺灣味：日本蓄音器商會臺灣唱片產製策略初探〉（《民俗曲藝》182 期，2013 年 12 月）。

13　林齋晧，〈進化、淨化、競化：臺灣早期電視發展——以電視工作者經驗為中心〉，《史苑》69 期，2009 年 7 月。然而，口述資料和文字資料一樣、或較之更需要資料批判。

14　電影於 1900 年前後在全世界包括東亞開始傳播，而真正對電影進行批評性的、歷史性的、理論性的研究則始於 1920 年代以後，電影理論的專門化是在第二次世界大戰之後。關於戰後的電影理論研究的典範轉移雖說紛紜，但大致可以說是 1960-70 年代存在主義的研究，由作者論轉向方法論的研究，即語言學、記號論、精神分析、女權運動引發的向結構主義的意識形態分析、文本分析轉移，然後再於 1980 年代至 90 年代轉向無領域、領域兩分的研究（參照上述 Casetti 及其他，岩本

　　憲児、斉藤綾子、武田潔編《「新」電影理論集成 1 歷史・種族・性別》(「新」映画理論集成 1 歷史・人種・ジェンダー，1998)。

15　原文使用「支那」一語，本文在引用時改為「中國」。

16　拙著《在「帝國」與「祖國」的夾縫間》以劉吶鷗、何非光為主，其它還有鄭超人、羅朋、張漢樹、張天賜等多位臺灣出身的電影人活躍於在中國。

17　李承機把該時期的廣播、唱片、電影、報紙／雜誌等相互作用看作「混合媒體的競爭與共生」。

18　2005-2006 年度科學研究費補助金（基盤研究 C）研究成果報告書〈植民地主義と録音産業：日本コロムビア外地録音資料の研究〉（研究代表者：福岡正太，2007）。

19　筆者並沒有親自校對這些書所記載的是否正確。

20　同樣，岩本憲児《幻燈の世紀：映画前夜の視覚文化史》（2002）證實了日本在電影出現之前有過什麼視覺文化，臺灣也可以做同樣的研究。

21　參照歷史科學協議会編集委員会《歷史評論》第 677 期〈特集序〉（2006）、木畑洋一《大英帝國と帝國意識》（1999）。另外，駒込武〈「帝国史」研究の射程〉《日本史研究》第 451 期（2000）認為，近年來「帝國史」研究這一用語所表現出來的新的殖民地研究趨向，有以下四個共通特徵：「第一、不僅停留於日本和朝鮮、或者日本和臺灣兩者關係，試圖橫貫起來把握各個殖民地、占領地和日本內地狀況的構造關聯；第二、不單是內地狀況規定的殖民地統治側面，還闡明了殖民地狀況對內地造成的影響；第三、立足以原有的經濟史為中心的帝國主義史研究的成果，重視政治史、文化史（或作為政治史的文化史）領域；第四、不把『日本人』、『日語』、『日本文化』這一範疇當作自明的東西，而是著眼其形成與變貌的歷史過程。」（駒込武，2000：224）

22　Peter Brown High，1944 年出生於紐約市。在日本擔任過英語教師，返美後在哥倫比亞大學學習日本文學並取得碩士學位。在 UCLA 執教電影專業後再次進入日本的大學任職。1996 年於名古屋大學取得博士學位（學術），曾任該大學研究生院教授。

23　該系列叢書聚焦「詢問『帝國』日本的世界認識之構造與學問編成的系譜」（該系列書籍的封面宣傳用語）。

24　例如收錄於該論文集中的鷲谷花〈花木蘭の轉生〉，針對在日軍占領時期上海所製作的，含有「抗日救亡」意義的《木蘭從軍》（卜萬蒼導演，1939）一作，分析它在「內地」被「東寶國民劇」改變的過程。另外，在和「戰後」的連接問題上，《継続する植民地主義》（岩崎稔等編，2005）中所收錄酒井直樹的〈映像とジェンダー〉，以文本分析的手法指出，亞洲太平洋戰爭時期，日本「帝國」的國策宣傳娛樂電影與戰後的好萊塢電影在殖民主義視線上是一貫相同的。

25　據金麗實整理的先行研究表明，韓國原有的代表性電影史研究者如下（括弧內為專書研究出版年）。安種和（1962）、李英一（1959）、俞賢穆（1980）、李孝仁（1992）。此外，近期有關於北朝鮮電影史的研究也已問世：門間貴志《朝鮮民主主義人民共和国電影史——建國至今的全部記錄》（朝鮮民主主義人民共和国映画史——建国から現在までの全記録，2012）。

26　蓋曉星，中國電影研究者，目前擔任東京理科大學、関東学院大学兼任講師。

參考文獻 ————————————————————

專著

三澤真美惠。李文卿、許時嘉譯。《在「帝國」與「祖國」的夾縫間──日治時期臺灣電影人的交涉和跨境》。臺北：臺灣大學出版中心，2012。

───。《殖民地下的「銀幕」──臺灣總督府電影政策之研究（1895-1942年）》。臺北：前衛出版社，2002。

王文玲。《日據時期臺灣電影活動之研究》。臺北：國立師範大學歷史研究所碩士論文，1994。

王白淵。〈文化〉。《臺灣年鑑》。臺北：臺灣新生報社，1947。

王姿雅。《從影像巡映到臺灣文化人的電影體驗──以中日戰爭前為範疇》。新竹：國立清華大學臺灣文學研究所碩士論文，2010

王偉莉。《日治時期臺中市區的戲院經營（1902-1945）》。南投：國立暨南國際大學歷史學系碩士論文，2009。

井迎瑞。〈殖民客體與帝國記憶：從修復影片《南進臺灣》談記憶的政治學〉。《片格轉動間的臺灣顯影：國立臺灣歷史博物館修復館藏日治時期紀錄影片成果》。吳密察、井迎瑞編。臺南：國立臺灣歷史博物館，2008。40-49。

石婉舜。《搬演「臺灣」：日治時期臺灣的劇場、現代化與主體型構（1895-1945）》。臺北：國立臺北藝術大學戲劇學系博士論文，2010。

呂訴上。《臺灣電影戲劇史》。臺北：銀華出版部，1961。

杜雲之。《中國電影史》（全 3 冊）。臺北：臺灣商務印書館，1972。

卓于綉。《日治時期電影文化的建制：1927-1937》。新竹：國立交通大學社會與文化研究所碩士論文，2008。

翁郁庭。《萬華戲院之研究──一個商業劇場史的嘗試建立》。臺北：國立臺灣

　　藝術大學表演藝術研究所碩士論文，2008。

陳國富。〈殖民與反殖民〉。《片面之言——陳國富電影文集》。臺北：中華民國
　　電影圖書館出版部，1985。81-105。

陳景峰。《國府對臺灣電影產業的處理策略：1945 年— 1949 年》。中壢：國立
　　中央大學歷史研究所碩士論文，2001。

陳飛寶。《台湾电影史話》。北京：中国电影出版社，1988。

黃仁、王唯。《臺灣電影百年史話》（全 2 冊）。臺北：中華影評人協會，2004。

黃建業總編。《跨世紀臺灣電影實錄》（全 3 冊）。臺北：行政院文化建設委員
　　會·財團法人國家電影資料館，2005。

葉龍彥。《日治時期臺灣電影史》。臺北：玉山社，1998。

———。《新竹市電影史》。新竹：新竹市立文化中心，1996。

———。《臺北西門町電影史 1896-1997》。臺北：行政院文化建設委員會·國
　　家電影資料館，1997。

鄭玩香。《戰後臺灣電影管理體系之研究 1950-1970》。中壢：國立中央大學歷
　　史研究所碩士論文，2001。

謝侑恩。《影像與國族建構——以國立臺灣歷史博物館館藏日據時代影片《南
　　進臺灣》為例》。臺南：國立臺南藝術大學音像藝術管理研究所碩士論
　　文，2007。

卜煥模。《朝鮮総督府の植民地統治における映画政策》。東京：早稻田大學博
　　士論文，2006。

三澤真美惠。《「帝国」と「祖国」のはざま——植民地期台湾映画人の交渉と
　　越境》。東京：岩波書店，2010。

———。〈映画フィルム資料の歴史学的考察に向けた試論——台湾教育会製
　　作映画《幸福の農民》（1927 年）をめぐって〉。《帝国主義と文学》。王
　　德威、廖炳惠、黃英哲、松浦恒雄、安部悟編。東京：研文出版，2010。
　　367-393。

三澤真美惠、川島真、佐藤卓己編著。《電波·電影·電視——現代東アジア

の連鎖するメディア》。東京：青弓社，2012。

三澤真美惠編、國立臺灣歷史博物館出版協力。《植民地期台湾の映画——
　　発見されたプロパガンダ・フィルムの研究》。東京：東京大学出版会，
　　2017。

山本武利編。《メディアのなかの〈帝国〉》（《「帝国」日本の学知》系列第 4
　　巻）。東京：岩波書店，2006。

川崎賢子。〈「外地」の映画ネットワーク〉。《メディアのなかの「帝国」》
　　（《「帝国」日本の学知》系列第 4 巻）。山本武利編。東京：岩波書店，
　　2006。

川瀬健一編。《植民地台湾で上映された映画 1899-1934》。奈良：東洋思想研
　　究所，2014。

———。《植民地台湾で上映された映画 1935-1945 年》。奈良：東洋思想研究
　　所，2010。

———。《植民地台湾で上映された映画（洋画編）1899-1945 年》。奈良：東
　　洋思想研究所，2013。

今村昌平等編。《講座 日本映画》（全 8 巻）。東京：岩波書店，1985-1988。

木畑洋一。《大英帝国と帝国意識：支配の深層を探る》。東京：ミネルヴァ書
　　房，1998。

內海愛子、村井吉敬。《シネアスト許泳の「昭和」》。東京：凱風社，1987。

市川彩。《アジア映畫の創造及建設》。東京：國際映畫通信社，1941。

加藤厚子。《総動員体制と映画》。東京：新曜社，2003。

田中純一郎。《日本映画発達史》（全 5 巻）。東京：中央公論社，1980。

四方田犬彥編。《李香蘭と東アジア》。東京：東京大学出版会，2001。

古川隆久。《戦時下の日本映画——人々は国策映画を観たか》。東京：吉川弘
　　文館，2003。

矢內原忠雄。《帝国主義下の台湾》。東京：岩波書店，1988。

吉田喜重等編。《映画伝来：シネマトグラフと〈明治の日本〉》。東京：岩波

書店，1995。

池田浩士編。《大東亜共栄圏の文化建設》。京都：人文書院，2007。

佐藤忠男。《日本映画史》（全4卷）。東京：岩波書店，1995。

李英一著。高崎宗司譯。〈日帝殖民地時代の朝鮮映画〉。《講座　日本映畫3》。今村昌平等編。東京：岩波書店，1986。

李英一、佐藤忠男著。凱風社編集部譯。《韓國映畫入門》。東京：凱風社，1990。

李英載。《帝国日本の朝鮮映画——植民地メランコリアと協力》。東京：三元社，2013。

李承機。《臺湾近代メディア史研究序説——植民地とメディア》。東京：東京大学大学院総合文化研究科博士論文，2004。

李敬淑。《戦時下日本・朝鮮映画における女優表象の比較研究》。仙台：東北大学博士論文，2013。

門間貴志。《朝鮮民主主義人民共和国映画史——建国から現在までの全記録》。東京：現代書館，2012。

金麗實。《映画と国家——韓国映画史（1897–1945）の再考》。京都：京都大学博士論文，2006。

岩本憲児。《幻燈の世紀：映画前夜の視覚文化史》。東京：森話社，2002。

———編。《映画と〈大東亜共栄圏〉》。東京：森話社，2004。

———。《日本映画とナショナリズム 1931-1945》。東京：森話社，2004。

———。《日本映画の誕生》。東京：森話社，2011。

岩本憲児、斉藤綾子、武田潔編。《「新」映画理論集成 1：歴史・人種・ジェンダー》。東京：フィルムアート社，1998。

牧野守。《日本映画検閲史》。東京：現代書館・パンドラ，2003。

牧野守監修。《日本映画論言説大系》（全 30 卷）。東京：ゆまに書房，2003-2006。

洪雅文。《日本植民地統治下の臺湾映画界に関する考察》。東京：早稲田大学

碩士論文，1997。

映画公社編纂。東京国立近代美術館フィルムセンター監修。《映畫公社旧蔵戦時統制下映画資料集》（全 9 巻）。東京：ゆまに書房，2014。

晏妮（アン・ニ）。《戦時日中映画交渉史》。東京：岩波書店，2010。

酒井直樹。〈映像とジェンダー〉。《継続する植民地主義》。岩崎稔等編。東京：青弓社，2005。276-291。

扈賢贊著。根本理恵譯。《わがシネマの旅：韓国映画を振り返る》。東京：凱風社，2001。

奥平康弘監修。《言論統制文獻資料集成》（全 21 冊）。東京：日本圖書センター，1991-1992。

塚田嘉信。《日本映画史の研究：活動写真渡来前後の事情》。東京：現代書館，1980。

福岡正太等。〈植民地主義と録音産業：日本コロムビア外地録音資料の研究〉（課題番号 17520565），2005-2006 年度科学研究費補助金〔基盤研究（C）〕研究成果報告書，2007。

台灣史研究環境調査小組編纂。若林正丈監修。《台湾における台湾史研究：制度・環境・成果：1986-1995》。東京：交流協會，1996。

鷲谷花。〈花木蘭の轉生〉。《大東亜共栄圏の文化建設》。池田浩士編。京都：人文書院，2007。137-188。

Fujitani, Takashi（藤谷藤隆／タカシ　フジタニ）。〈植民地支配後期の「朝鮮」映画における国民、血、自決／民族自決──今井正監督作品の分析〉。《記憶が語りはじめる》。冨山一郎編。東京：東京大学出版会，2006。33-57。

High, Peter Brown。《帝国の銀幕：十五年戦争と日本映画》。名古屋：名古屋大学出版会，1995。

Noiriel, Gérard（ジェラール・ノワリエル）著。小田中直樹譯。《歴史学の〈危機〉》。東京：木鐸社，1997。

Casetti, Francesco. *Theories of Cinema, 1945-1995.* Translated by Francesca Chiostri and Elizabeth Gard Bartolini-Salimbeni, with Thomas Kelso. Austin: University of Texas Press, 1999.

Edmondson, Ray. *Audiovisual Archiving: Philosophy and Principles, Commemorating the 25th Anniversary of the UNESCO Recommendation for the Safeguarding and Preservation of Moving Images.* Paris: United Nations Educational, Scientific and Cultural Organization, 2004.

Elsaesser, Thomas, "Early Cinema: from Linear History to Mass Media Archaeology." *Early Cinema: Space, Frame, Narrative.* Eds. Thomas Elsaesser and Adam Barker. London: BFI Publishing, 1990. 1-8.

Elsaesser, Thomas and Adam Barker, eds. *Early Cinema: Space, Frame, Narrative.* London: BFI Publishing, 1990.

期刊文章

八木信忠等訪問。〈何基明訪談錄〉（非賣品）。日本大学芸術學部，1993 年 6 月 3 日、11 日。

八木信忠等訪問。楊一峰譯。〈電影狂，八十載──何基明訪談錄〉。《電影欣賞》第 70 期（1994 年 7-8 月）：51-83。

王櫻芬。〈作出臺灣味：日本蓄音器商會臺灣唱片產製策略初探〉。《民俗曲藝》第 182 期（2013）：7-58。

李政亮。〈視覺變奏曲：日據時期臺灣人的電影實踐〉。《文化研究》2（2006）：127-166。

李道明。〈臺灣電影史第一章：1900-1915〉。《電影欣賞》73 期（1995 年 1-2 月）：28-44。

林齋晧。〈進化、淨化、競化：臺灣早期電視發展──以電視工作者經驗為中心〉。《史苑》第 69 期（2009）：145-174。

陳淑蓉、柳書琴。〈宣傳與抵抗：嘉南大圳事業論述的文本縫隙〉。《臺灣文學
　　學報》第 23 號（2013）：175-206。

陳景峰。〈日治臺灣配銷型態下的電影市場〉。《臺灣學誌》第 4 期（2011）：45-
　　63。

黃仁。〈懷念三個走紅中國大陸的臺灣影人〉。《聯合報》（1995 年 10 月 25 日）：
　　37。

劉麟玉。〈從選曲通知書看臺灣古倫美亞唱片公司與日本蓄音器商會之間的訊
　　息傳遞──兼談戰爭期的唱片發行（1930's-1940's）〉。《民俗曲藝》第 182
　　期（2013）：59-98。

羅維明。〈「活動幻燈」與「臺灣紹介活動寫真」──臺灣電影史上第一次放
　　映及拍片活動的再考查〉。《電影欣賞》第 65 期（1995 年 9-10 月）：118-
　　119。

───。〈日治臺灣電影資料出土新況〉。《電影欣賞》第 65 期（1995 年 9-10
　　月）：120-121。

三澤真美惠。〈「皇民化」を目撃する：映画《臺南州　国民道場》に関する試
　　論〉。《言語社會》第 7 號（2013 年 3 月）：101-119。

小田中直樹。〈研究動向：言語論的転回と歴史学〉。《史學雜誌》109：9
　　（2000）：80-100。

中村政則。〈言語論的転回以後の歴史学〉。《歷史學研究》第 779 號（2003）：
　　29-35。

李英載。〈帝国とローカル：変転する叙事──《孟進士宅の慶事》をめぐる
　　民族表象〉。《映像学》第 75 号（2005）：40-64。

岡島尚志。〈ディジタル時代の映画アーキビストが理解すべき「3 つの C」と
　　いう原則〉。《學習情報研究》第 191 號（2006 年 7 月）：57-60。

渡邊大輔。〈映画館調査の「国際性」──市川彩に見る戦前映画業界言説の
　　一側面──〉。《演劇研究演劇博物館紀要》第 35 期（2012）：31-46。

歷史科學協議會編集委員會。《歷史評論》第 677 期（2006）。

駒込武。〈コメント「帝国史」研究の射程〉。《日本史研究》第 452 期
　　（2000）：224-231。

劉進慶著。駒込武構成、附註。〈戦後なき東アジア・台湾に生きて〉（生活在
　　沒有「戰後」的東亞、臺灣）。《前夜》第 9 號（2006）：229-246。

Iggers, Georg G.（ゲオルグ・イッガース）著。早島瑛譯。〈歷史思想・歷史叙
　　述における言語論的転回〉。《思想》第 838 號（1994）：76-93。

網路資料

石婉舜、中央研究院人社中心 GIS 專題中心。《臺灣老戲院文史地圖（1895-
　　1945）》。<http://map.net.tw/theater/>。

國立臺灣歷史博物館。《片格轉動間的臺灣顯現》。<http://jplan.nmth.gov.tw/>。

三澤真美惠。〈臺湾フィルム史料〉。<http://misawa.pbworks.com>。

早期香港電影研究的盲點*

羅卡

　　研究兩岸三地華語電影早期歷史，都會面對原始資料如影片、圖像、文獻散佚難找，確實資料嚴重不足的問題。如此情況下，現有的研究著述不免存在不少錯誤或空白之處，有一些觀念和態度亦存在問題。筆者並不是在學院中做影史研究的，只因工作關係長期接觸中國和香港的電影史而生研究興趣。本文不是從理論高度，而是從實際研究過程中遭遇到的一些盲點、發覺的一些偏差，提出來談談。也許研究臺灣電影的朋友亦曾遇到相似的問題和困惑，可足交流討論。文中的舉例僅作說明問題之用，並無攻擊某人某作之意。

香港電影「早期」的界定

　　由於 1910 至 1920 年代香港本地製作很少，相關的原始資料也零碎難找，因此這段時期一向乏人問津。一直要到 1930 年代初中期，有聲片製作開始，本地片的產量大增，才逐漸獲得注意。因此，有關香港早期電影無論是產業的、社會的、文化的，以至美學的研究，目前多集中在上世紀三〇到四〇年代；直至很晚，大約是九〇年代後期，因為有關黎氏兄弟（黎北海、黎民偉）生平及其所籌組的民新影片公司的一手資料陸續出土，才出現較多研究重視討論香港電影的起源和二〇年代的情況。

* 本文據 2014 年在臺北藝術大學「東亞脈絡中的早期臺灣電影：方法學與比較框架國際研討會」所發表的演講稿修改而成。

　　對香港電影「早期」的界定，常見的是把下限設定在 1941 年 12 月香港淪陷之前，或者延伸到戰後 1949 年中華人民共和國成立前。

　　由於淪陷時期的三年八個月（1941 年 12 月至 1945 年 8 月），本地電影製作完全停頓，僅有的一部片是日本人在香港和日本拍製的；以香港淪陷作為香港電影早期階段的結束，有其一定意義，正如把臺灣早期電影的下限設於 1945 年臺灣光復之時，有其合理性。

　　至於以 1949 年作為早期香港電影的下限，則是把二戰後香港電影的復興也包含在內。然而，這一時期的原始史料（包括影片）都比較多，變化也較大，筆者認為應該另立為一個階段獨立研究比較適宜。

　　目前對這段早期的研究大都集中在三、四〇年代，而忽略了起源的最早期，即從十九世紀末到二十世紀一〇年代。研究者往往認為此階段原始資料太少而卻步，其實仍有記載留存在中西報刊中的資料，只是梳理費力耗時。有些研究者還受囿於一個傳統觀念：忽視洋人早期在港電影活動的意義和作用，談論香港電影史的起源得從中國人主導的製作算起。這正是民族主義作祟所造成的蒙蔽；一如倘若研究臺灣早期電影史只著重中國人所主導的，而忽視日本人主導的製作，同樣是不合理的。

民族主義的盲點

　　由於中國和香港早期的電影事業一直操縱在外國人手上，當年史家不免有扶中排洋之見，有意無意地貶低外國人、抬舉中國人的成就。今讀早期影史，就常常發現這樣的偏見。例如，把中國人開始拍電影作為香港電影的起源，無視香港是殖民地的歷史現實，自然就輕視布拉斯基（或譯布洛斯基，Benjamin Brodsky, 1877-1960）這位帶動香港電影製作的先導人物。同理，也輕視勞羅（Americo Enrico Lauro, 1879-1937）、依什爾（Arthur J. Israel, 1875-1948）等對中國電影有著先導作用的人物，認為他們是商販、江湖客，來華只為發財，而不願做較深入的研究。談及《難夫難妻》、《莊子試妻》等最早期有中國人參

與的故事短片時，把談論重點都放到提供劇本、指導演出的中國人，如：張石川（1890-1954）、鄭正秋（1889-1935）、黎民偉（1893-1953）、黎北海（1889-1955）等人，而忽略同樣主導製作的外國製片人布拉斯基、依什爾和攝影師萬維沙（Roland F. Van Velzer, 1877-1934）。

香港既是殖民地，是開放給外國人做買賣的自由港，研究早期香港電影就應接受外地人在港的電影活動早於本地人的事實。因此要談香港電影的起源，應該避免民族主義的蒙蔽，不談或少談外國人的先導性，故意貶抑他們的成就，謬以中國人的參與作為香港電影的起源，導致了對香港電影史研究的偏頗不全。以下補充一些近年發現的布拉斯基、勞羅早年在華電影活動的資料。

其實在《偷燒鴨》、《莊子試妻》等有劇情的短片出現之前，布拉斯基已在港設立影片製作公司拍攝風光片（scenic film）、紀錄片（documentary）。而更早，西方人在十九世紀末就來港拍攝非劇情片。這些歷史事實同樣重要，值得研究記載。

余慕雲在《香港電影史話》（1996）、《香港電影掌故》（1985）二書花了頗多篇幅記載二十紀初外國人在港的電影活動，承認外國人對早期香港電影的影響和貢獻，發掘了大量前所未知的早期香港電影史料；雖然在表述上仍有混淆和不足，史實的考證也不夠嚴謹，卻展示了香港早期電影活動的豐富多姿。

布拉斯基的先導

布拉斯基約於 1909 年來華，在各地從事流動放映，並在上海設立影片發行公司，代訂放映器材，其活動尚有待深入發掘研究。至於該公司是否即為史料所載的「亞細亞影片公司」、布氏 1909 年是否曾在上海拍製《西太后》與《不幸兒》及在香港拍製《偷燒鴨》與《瓦盆申冤》等議題，近年經中國研究者黃德泉詳細考證加以否定（黃德泉，2008：88）。布氏在港的活動，經法蘭‧賓（Frank Bren, 1943-2018）和筆者的追查，證實他於 1913 年在香港設立 Variety Film Exchange Co. 和 Variety Film Manufacturing Co. 等公司，前

者負責發行，後者製作電影，即《黎民偉日記》（2003）所載的「華美影片公司」。1913 年公司成立後即拍製了風光片和新聞紀錄片。1914 年 2 月間，布氏將香港賽馬會（The Hong Kong Jockey Club）在跑馬地舉行的「打吡大賽」（Derby）[1] 整個盛事拍製成新聞紀錄片 *Sport of the Kings*，於同年 3 月盛大公映。[2]

　　1914 年春，布氏和黎氏兄弟等合作拍製《莊子試妻》、《偷燒鴨》、《瓦盆申冤》等故事短片，雖然這次合作並不愉快，卻令原只有舞臺經驗的黎民偉等對電影製作產生強烈興趣，有意集資籌組公司自行拍攝電影。此事在 1923 年終能實現，黎氏兄弟成立了「民新影片公司」，從事風光片、新聞紀錄片和故事片的拍製。由此可見，布拉斯基對早期香港電影起著激發和先導的重大作用。史料所記載布氏在華的活動不盡不實，應重新加以研究修正。

勞羅的貢獻

　　程季華等著《中國電影發展史》（1963）記載義大利人勞羅 1907 年來華，在上海經營放映事業，1908 年起拍製風光片、新聞紀錄片，拍攝了西太后、光緒大喪等新聞短片。其後在上海長期經營影院，並出租片場和代拍影片。1916 年，他與張石川、管海峰合組「幻仙影片公司」。但據羅蘇文的記載，勞羅的岳父是公共租界的名律師，經他的秘書介紹，勞羅和管海峰合夥成立「幻仙公司」，籌集一萬六千元資金開拍由新劇改編的《黑籍冤魂》，原劇是描寫吸食鴉片害得家散人亡的醒世劇。該片由張石川導演兼主演，管海峰負責劇務，影片就在勞羅的片場拍攝，並由勞羅擔任攝影師（羅蘇文，2004：237）。

　　再翻查 1935 年《北華捷報》（*North-China Herald*）訪問勞羅的報導，[3] 勞羅透露早在 1905 年已來華經營影院和拍新聞片，1916 年之前他已嘗試拍製中國人演出的故事片 *The Curse of Opium*（鴉片的詛咒），但由於指導演員演出頗有困難，開拍數月終告放棄，只留下底片，報導中並刊出若干劇照。

　　究竟 *The Curse of Opium* 是否和《黑籍冤魂》是同一影片，還是勞羅獨自

先拍了 *The Curse of Opium* 不成功，幾年後再和管氏合作再拍《黑籍冤魂》，得要細加考證。

《北》報一文還提到勞羅 1911 年曾到香港，拍攝港人慶祝英皇佐治五世（King George V, George Frederick Ernest Albert, 1865-1936）登基的巡遊活動，經查《華字日報》確有報導。[4] 此片是勞羅應香港域多利影畫戲院主人之邀，1911 年 6 月下旬來港拍攝，隨即公映。由上述報導可見勞羅作為先導者的重要性。早期中國電影事業由外國人先導，過渡為中外合作，再由中國人主導，此一過程值得繼續深入研究。

非常時期的民族主義泛濫

日軍侵華期間，民族主義的呼聲擴展到文化的各個領域。中國的文學、戲劇、電影都高舉愛國旗幟，出現所謂「國防」文學、戲劇和電影，以此教育及動員民眾齊心歸向祖國，合力抗敵鋤奸，這在抗戰時期有其必要性。1930 年代中，香港電影界亦同仇敵愾，紛紛響應拍製愛國影片，1937-1938 年一度成為主流，到了 1938 年下半年卻因為供過於求無以為繼。自此，國防片顯著減少，其它類型興起。但中國已把電影作為宣傳抗日的工具，多次派員南下香港傳達中央政府的政策，要求片商、影人都應把拍愛國影片視為首要任務，不拍「無意識」的娛樂片；又利用檢查手段嚴格審查輸入內地的粵語片，民間故事題材影片、愛情片、喜劇片一律被視為「無愛國意識」，會令人消極、腐化墮落，完全不合時宜。此舉引發評論界對侯曜（1903-1942）等拍製了多部民間故事片的影人作出嚴厲批判。

香港電影一向民營，透由市場機制決定供需，一般民眾需要不同的娛樂，自不滿足於天天看愛國影片，因此仍有大量「無意識」的娛樂片製出公映，是1939-1941 年香港電影市場的主流。

翻開影史，此時期受到重視的都是所謂愛國影片，其它主流的類型，不是被忽視、就是受到嚴厲批評。民族主義、愛國主義凌駕一切，形成教條，其它

類型的發展和個別影片（其中應有不少拍得較好的）少見論述記載。這又是民族主義走到極端所造成的盲點，影史作者受到情緒渲染，高談愛國，輕視主流娛樂片。然而，以愛國情操掩蓋社會現實，不深入了解業者困境和民間情緒的行為，只會令歷史記載不全面。

一元主義的盲點

傳統的觀念往往認為華語電影發展自一個源頭（中國文化、中國社會現實），是一個中心（上海）的傳承放射，而忽視了它的發展可能是多源頭、多中心互動的。因此長年以來，華語電影史的研究著重民族電影的興起和發展，以上海電影為重心的產業史、藝術史，以進步電影為主軸的美學史，這種傾向在早期電影的研究尤其顯著。

其實，研究早期中國電影（廣義的）發展，更廣闊且細緻的觀察，把它放到中國和所有華人地區的互動情勢中來探討。包括英殖的香港、新加坡、馬來亞、日殖的臺灣、葡殖的澳門、有著數以千萬計華人的東南亞地區（時稱南洋），以及電影產業較為先進的美國華人社區。這些地區的市場、觀影習慣和電影人才的流動，都在形構、影響著早期中國電影的勢態。

多元互動的格局

以早期香港電影為例，其文化源頭就不單只是以嶺南文化和上海為代表的中原電影文化，一開始就受到西方電影文化的強烈影響。早期香港電影一方面在外片強大的勢力（主要是美國片）下競爭求存，一方面積極學習外國（特別是美國）的電影技術、演出方式和劇本構作，至今仍然如此。香港在地理上、文化上都處於東西交匯，因此電影的源頭也來自多方面。在廣州、上海、三藩市、曼谷等地的粵語有聲片試製，都早於香港，其後各地影人都移聚香港進行製作，反使香港成為粵語片製作中心；美國華僑趙樹燊（1904-1990）在三藩

市拍製了《歌侶情潮》（1933），不但到香港公映，更在香港設廠製作，以上足證香港有聲電影源流的多元化。

三〇年代粵語有聲片風行以後，南洋華僑是重要的市場觀眾。大量拍攝粵語片的「南洋影片公司」，總部是新加坡的邵氏公司，在新、馬、印尼、越南都有龐大的發行網。它製作的影片主要供應給更為廣大的南洋市場，所有粵語片出品都很倚靠南洋的賣埠收入。因此，南洋觀眾的喜惡處處制約著香港電影的產業和美學發展。例如，粵劇和粵劇名伶一向受南洋以及北美華僑歡迎，因此粵劇元素、演出程式和粵劇伶人大量進入早期的香港電影，形成一種傳統。

抗戰前後，不少內地影人南移香港發展，影史但只論述中原文化及人才對香港電影的增益，卻鮮少論及香港人才加入內地影業的影響和貢獻，也缺乏中原電影文化和影人融合本土文化的漫長經歷，以及其間的互動過程。其中既有香港對中原電影文化的吸收，也有香港對內地的回饋和推動。

即使在中國內地，早期電影的發展也不僅環繞上海這一個中心。三〇年代的北平、天津，二〇、三〇年代的廣州、廈門，抗戰時期的武漢、重慶，都曾經是電影重鎮，各自有其特色和任務，也都值得深入研究。

而在抗戰時期，香港以其特殊的地理、政治環境，在電影製作、發行及文化的傳播上，和上海、重慶，新、馬、印尼、越南等南洋地區，以及北美、中南美等，有著多元複雜的互動，這都有待進一步的研究。

要言之，研究早期香港或中國電影，必須破除一個中心、一個源頭的傳統觀念，轉而接受多元互動觀念，也不應該太著重本土性而忽視外來影響，才可以避開盲點，擴大視野。

疏於考證的盲點

由於早期一手資料難求，研究者往往因得來不易視如珍寶，未經參詳確證就加以肯定，造成不少史實混淆不清，甚至錯漏不確。即使不談史觀的偏差，只談史料的確實性，在通用的著作如程季華等著《中國電影發展史》中，亦

有不盡不實之處，近年已有不少人提出質疑和反證，如對《定軍山》的製作年分和公映情況記載混淆，對電影最初傳入中國的情況和首次放映電影日期的記載有誤，以及因為意識形態而故意刪減省略大量史實等等。資料豐富但整理有欠嚴謹的余慕雲《香港電影史話》（1996）及杜雲之《中華民國電影史》（1972），亦常見不少錯誤的、未經確證的或未附來源的史料，至今仍常被引用。上述絕非否定前人長期努力的成果，或要求今人推倒重來，無寧是要指出參考史書、整理史料時需抱持懷疑和多方求證的態度，在未有確證之前不做肯定，要誠懇開放，舉出來源讓後人繼續追尋考證下去。這看似是常識，但要切實執行並不容易。尤其引用一些報導、訪談或回憶錄，很難確證其真實成分有多少，但又不得不引用時，就必須把握分寸。遇到懷疑的情況，必須清楚交代取得資料、提出證言的歷史或現場環境，讓讀者和使用者知所判斷。

結語

　　早期香港電影的研究和其它華人地區電影的研究可以是互聯互動的，不宜各自獨守門戶。例如，1941-1945 年的香港和臺灣在影片的發行放映上如何交流共通，就是很好的研究題目。比較上海華影（中華電影聯合股份有限公司）、東北滿映的製作和其它國語片在港臺兩地的流通和接受情況，可以側面反映出戰時兩地人民的生活狀況，和在日占情勢下對日本文化政策的接受程度。這只是一例，進入二十一世紀，學術研究應該盡量開放互動，摒除成見、突破禁區，追尋歷史真相，是研究者的使命。

註解

1　香港用詞「打吡」為英文 Derby 的音譯，指的是源自於英國葉森由‧打吡爵士所提出舉辦，為三歲馬而設的重要賽事，途程為一哩。香港打吡大賽於香港賽馬會成立前十一年，即 1873 年創辦，除在大戰期間外，每年均有舉行競逐，並成為社交及體育盛事。此賽事一向被視為香港馬壇最重要的本地大賽，以及對賽駒來說，一生一次的至高榮譽。（資料來源：香港賽馬會官網　http://campaign.hkjc.com/ch/hk-derby/race-history.aspx，2018/5/18 瀏覽。）

2　香港《德臣西報》（*China Mail*）1914 年 2 月 27 日報導此片拍成後，舉行了招待放映會，港督梅亨利（Francis Henry May, 1860-1922）的夫人是座上客。此片隨後在九龍和香港島作商業放映。

3　《北華捷報》（*North-China Herald*），上海，1935 年 5 月 15 日。

4　《華字日報》，香港，1911 年 6 月 20 日，港聞欄。

參考文獻

杜雲之。《中華民國電影史》。臺北：行政院文化建設委員會，1988。

余慕雲。《香港電影史話（第一卷）》。香港：次文化堂，1996。

———。《香港電影掌故（第一輯）》。香港：廣角鏡出版社，1985。

程季華、李少白、邢祖文。《中國電影发展史》（全 2 本）。北京：中國电影出版社，1981。

黃德泉。〈亚西亚中国活动影戏之真相〉。《当代电影》第 148 期（2008 年 7 月）：88。

黎錫編訂。《黎民偉日記》。香港：香港電影資料館，2003。

羅蘇文。《沪滨闲影》。上海：上海辞书出版社，2004。

放映過去：早期香港電影小史*

葉月瑜

　　本文篇名「放映過去：早期香港電影小史」包含兩個關鍵詞，其一是「放映」，我將使用它作為一個視覺母題，帶讀者回到過去；其二是「小史」，熟悉班雅明（Walter Benjamin, 1892-1940）的人都知道他寫過一篇精巧的論文《攝影小史》（*A Short History of Photography*），我追隨班雅明的腳步，寫出一部分香港電影小史，聚焦早期放映史與殖民時期社會、文化與政治歷史的關聯。

　　「放映過去」。過去已然消逝，如何喚回它？如何追溯它？如何記憶它？如何重寫它？

　　我想用「放映」這個詞、這個意象，透過一束光和一個稜鏡，旅行到香港的過去。它將不只是一束光，而是眾多光芒合成的光譜。首先，我將聚焦於大多數電影史學家宣稱的發光瞬間——即電影首先被介紹到這個世界的時刻，1895 年 12 月，盧米埃兄弟在巴黎的「格蘭德咖啡廳」（the Grand Café）創造了奇蹟。有趣的是，電影史學家多認為上海是中國最早放映電影的地點。各國的電影歷史學家都會急忙宣稱他們早就有電影放映，而他們所宣稱的最早放映電影的時間往往遠早於真正發生的時間。

　　根據香港歷史學家羅卡（Law Kar）與法蘭·賓（Frank Bren）所做的研

* 　本文原題為 "Projecting the Past: A Little History of Early Cinema in Hong Kong"，於 2016 年 5 月 14 日 在 寧 波 大 學 舉 辦 的 「Situating Huallywood: Cinematic Interconnections in the Asia-Pacific」國際會議宣讀。特別感謝潘嘉欣的文字紀錄。

究，中國最早的電影放映發生於 1897 年 4 月 27 日，幾乎是電影在巴黎問世
的兩年後。羅卡與法蘭・賓並且認為中國最早放映電影的地方是香港，而非
上海；4 月 27 日的放映會是使用盧米埃兄弟的「新尼佳」（Cinématographe），
負責操作放映機的是來自歐洲、自稱教授的法國人莫瑞斯・查維特（Maurice
Charvet）。香港是查維特前往上海、北京與天津途中停留的首站，抵達香港
後，查維特先在大會堂的「皇家劇院」舉辦第一次放映，日期自 4 月 27 日至 5
月 5 日，共 9 天。在放映前，從 4 月 24 起，香港到處都看得到相關廣告，尤
其是在英文報章上，例如「今日廣告：大會堂，音樂廳。香港首次，新尼佳，
在倫敦與巴黎最新最成功」（參見圖 1）。廣告中宣稱它在倫敦與巴黎早已受到
歡迎，而今來到香港。

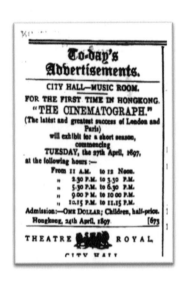

圖 1　《士蔑報》（*Hong Kong Telegraph*）1897年4月24日

　　我感興趣的並非是有哪些影片被放映了，而是 1900 年代前後電影放映的語
境、環境，或許可以稱之為 1900 年代電影映演的社會思潮，亦即，當時的觀
眾、評論和新聞記者對於看電影作為一種新的暇餘活動和經驗，最看重的是什

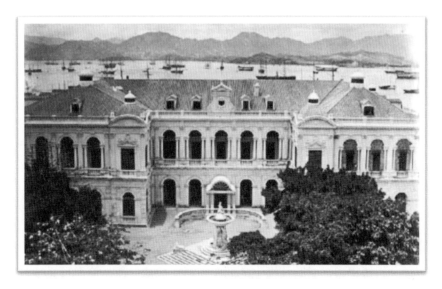

圖2　約1880年代的香港大會堂

麼？為了這個問題，我們蒐集了超過一萬筆華文報紙的新聞與廣告剪報，同時開始進行英文報紙的剪報蒐集，藉以發掘 1897 年至 1925 年間更多關於電影及放映電影的消息。從中發現，當時對於技術的重視遠超過對電影內容的介紹。許多這類廣告與報導從來不真正告訴讀者他們要放的是什麼電影，只說「來看最新的技術發展」。吸引觀眾的核心是放映機，觀眾被知會要來看最新的機器。例如，從 1897 年至 1907 年間，幾乎所有關於電影映演的廣告與報導，都聚焦於下列的新機種：新尼佳、可耐圖鏡（Kinetoscope）、比沃鏡（Bioscope）、靈圖鏡（Animatoscope）、放映鏡（Projectoscope）、影畫（Kinematograph）等等。例如在 1897 年 10 月 14 日，也就是在香港首次放映電影的幾個月後，刊登在《士蔑報》（*Hong Kong Telegraph*）的報導寫道：「真正最新的新尼佳即將到來。這批影片包括維多利亞女王登基六十週年於倫敦的慶祝活動以及來自世界各角落的有趣景象……，最新的放映機器已經抵達香港，號稱震動問題完全消弭。」（參見圖 3）當然，我們無法得知震動問題是否真的完全解決了，但顯然放映的狀態、放映機機種與影片畫質是否穩定，才是眾所關切的議題。

As will be seen by an advt. elsewhere, a really up-to-date Cinematograph is to open at the City Hall next Saturday night. The 'pictures will include views of the Jubilee Celebrations in London and interesting scenes from all parts of the world. Incidental music will be provided. The latest machinery has been imported and it is claimed that vibration has been completely eliminated. The show has some glowing notices in the Shanghai papers Seats can be reserved at W. Robinson & Co's Music Rooms.

圖3　《士蔑報》1897年10月14日

　　當時電影放映的問題，主要是機器設備及技術方面的問題，而非放什麼影片的問題。根據報導，當時技術上的問題包括：閃爍、清晰度與可見度等放映條件的問題，觀眾也企盼著最新的、改良過的、被強化了的其他機器設備。香港的電影放映史，至少就放映設備而言，在頭十年間可稱是處於一種戰國時代。放映需要管理與清晰化，並且不斷尋求改良，如此，觀眾才可以確實享受那些令人眩目的影像，而不至於被干擾而分心。機器設備若是良善，則可以幫助觀眾從分心變成享受。有哪些設備問題會造成觀眾分心呢？包括放映機產生的噪音，電力不可靠會造成突來的暗場等。當時，放映機大多是依賴戲院的發電機供電，以確保放映不會中斷；一旦斷電，不只造成全場漆黑一片，還會造成銀幕產生閃白的情形，十分嚇人，而且戲院也會丟了面子！因此過程必須管理、改進、妥善控制。另外，空氣流通也非常重要，許多戲院的廣告號稱備有風扇，甚至裝設空調設備。

　　由上可知，影像的穩定度、減少噪音、可靠的電力供應網、舒適度等，都是當時放映電影時優先考慮的要點。下面這則廣告（參見圖4）是大會堂「皇家劇院」刊登在《士蔑報》的廣告，時間是1902年，「20世紀放映鏡公司（the 20th Century Projectoscopic Company）。愛迪生的最新發明（Edison' s Latest）。」這顯示當時觀眾對於時間（非得是現在不可）以及不斷進步非常重視。在香港這個小地方，人們必須趕上世界其他地方，不然好像就不屬於這個世界。供電

方面，許多華人戲院會強調使用道路上的電網，而非僅靠自備的小型發電機供電，因為使用公用電力可以確保有足夠的電力讓放映不被中斷。安全方面，火災是當時很嚴重的威脅，我們發現院商常因無法通過消防安檢，而與英國殖民當局在管理上發生糾紛，許多報導都談論到發生火災的潛在危險。衛生，也是另一項必須被好好管理的項目，舉凡禁止吐痰、禁止小便、謹防傳播病菌等，電影院還規定觀眾必須舉止端正，不可有猥褻、偷竊或喧鬧等行為。

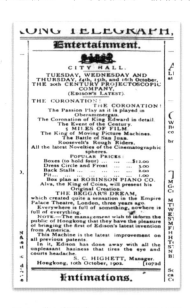

圖4　《士蔑報》1902年10月10日

接下來，我們來看一些例子，首先是《南華早報》（*South China Morning Post*）1907 年的一則有關 1907 年香港成立第一家電影院「域多利影畫戲院」（Victoria Cinematograph）的付費報導，看看內容：「此新影院建設已完備，廣受歡迎。」這是電影院開張數日就出現的新聞，報導中還說：「院方竭盡其力，值得光顧。」觀眾擔心可能因放映機老舊或電力不足所導致的影像震動問題都已改善，因為「機器和放映師俱優」，這裡我們再一次看到放映被強調。

大約同一時間，約在幾個月後，看看「高陞戲院」[1] 1908 年 7 月 11 日登載於《華字日報》[2] 的華文廣告，預告兩天後（7 月 13 日）「將演法國電影」、「俱

用街電」、「格外玲瓏」（參見圖5）。在價錢方面特別有趣，躺著看電影的特別席（貴妃床）要價6毫、彈簧床3毫。高陞戲院的票價比皇家劇院低很多，對號座位只要1毫10分，一般座位70分，而板凳位只要30分。有些華人經營的戲院甚至還賣站票，票價更低。來談談特別席，當時的婦女已被允許看電影，也付得起錢，不過，是哪些婦女付得起特等席的價錢呢？或許這些婦女不是和先生或父親一起去看電影的，應該是西環或石塘咀的名妾或名妓，到戲院去，是讓自己被人看的。這一點很重要，她們是名人，需要在最新的影片放映時被人看見，她們付得起這些特等席，一邊看電影一邊吃喝，甚至抽大煙，十分享受。

圖5　《華字日報》1908年7月11日「高陞戲院」廣告

接下來，我想把早期的電影放映放置在「殖民電影」這個概念中來詮釋。首先說明「殖民電影」的概念，「殖民電影」不僅只是一種描述，它不只是指發生在殖民地的電影，或發生在殖民地時期的電影。嚴格說來，任何發生在1842年至1997年間的事物，都可以說是殖民的，但這種說法沒太大意義。有些歷史學家把「殖民的」當成一般性語詞，發生在殖民時期就定義為殖民的，這個說法未免太簡單。除了歷史事實外，殖民電影一詞代表的真正意涵為何？

我們如何把殖民電影定位在一個更特定的殖民語境中、一種電影可被視為一項殖民工作的殖民結構中、一個帝國計畫以及作為統治者與被統治者間的權力關係呢？換言之，我想把殖民電影更政治化一些。

我認為殖民電影無法僅被視為一個描述詞，而必須將它視為一種批判性的語詞，引領我們超越殖民電影字面上的意義，在其例行性、日常以外的層面探討背後的活動。特別是，我想從香港社會史與文化史的角度來看早期殖民電影，唯有如此，殖民電影這個語詞才更具有分量。在此框架下，對於殖民電影的叩問可能如下：它是完全被白人所主導的電影嗎？它是白人的電影嗎？在被殖民的電影裡，觀眾的觀影管道、空間、基礎設備以及票價是被區隔的嗎？華人觀眾能到皇家劇院這類場所看電影嗎？今日太平山頂住滿華人，但它在二十世紀初還是全白人的社區。其實，從 1904 年的《山頂區保留條例》中——也就是電影被引進香港六、七年後，香港政府曾引進一項新規定，禁止任何華人居住在太平山頂，只有一種例外，就是總督批准允許的華人才可居住在太平山頂。這項規定持續了很久，直到 1946 年二戰結束後才被廢除。二戰時日本人把英國人趕走，戰後日本人投降，英國人重返香港，在 1946 年允許了華人住在太平山頂。

不禁令人要問，電影觀賞存在種族區隔現象嗎？華人看電影的地方集中在有名的粵劇戲院，至少在 1902 年時，已有許多傳統粵劇戲院開始放映電影，例如「喜來園」與「高陞戲院」所放映的影片和給香港洋人觀眾看的影片相似；但不同的是，這些粵劇戲院買一張票可欣賞兩種節目，電影是附加的，用來吸引粵劇觀眾回籠，而非宣傳行銷的主角。同場加映的電影在宣傳上只是「我們將演出最新的戲碼，歡迎光臨，同時，也有額外的娛樂」，這額外的娛樂就是看影片。電影是「同場加映」或額外的福利，形成了一種有趣的混合型節目，並保留如貴妃床、彈簧床等傳統空間配置，邀請觀眾來享受娛樂、吃喝、聊天，它並不像你能想見的如「皇家劇院」中那種侷促的環境，反而，華人戲院的電影放映保留了欣賞傳統戲曲的格局。

且看以下《華字日報》1902 年的廣告（參見圖 6）。有許多廣告上所說的

「奇巧洋畫」，其實是幻燈秀，而不是電影。廣告上使用的曆年仍是清朝曆年，時間正是「義和團拳亂」後兩年。在版面正中段可明顯看到「喜來園」的廣告寫著，「本公司由花旗（美國）到演劇、生動畫戲、即夜開演、出出（齣齣）新鮮、奇極奇妙、男女可觀、電燈光明」，以及「頭等椅位 2 毫、二等椅位 1 毫、三等企位（站位）5 分」。

圖6 《香港華字日報》1902年10月28日

「殖民電影」到底是甚麼意思？讓我們繼續推進。先回到二十世紀前十年，即 1900 年至 1910 年之間，我提議使用兩種取徑來探討「殖民電影」這個議題。第一種取徑是使用文本調查方式探討殖民地映演了哪些電影的問題。當

時，基本上有兩種電影放映，一是商業性的放映，人們付費去看來自歐陸、英國、印度的，例如百代、愛迪生與其他公司的電影，並同場放映新聞紀錄片與喜劇短片；二是非營利的電影映演，主要是為募款所做的慈善放映。例如有一則放映是專為香港大學募款而設，也有為災難救濟（例如華南水災）而舉辦的募款放映。除了商業映演外，慈善義演便是當時最活躍的放映活動，說明了電影放映除了娛樂、商業目的之外，還有其他社會的、文化的與政治的目的；亦即，除了透過新科技和新奇事物吸引觀眾，也有為了社會與文化目的而組織的放映事件。

　　且看下面這則消息：「院方啟：自美國引進愛迪生最新的發明，機器已改良，超越先前所有的專利。」放映的節目包含 1902 年的英皇加冕典禮、葬禮、戰爭。維多利亞女王於 1901 年逝世，有一部新聞片報導紀錄她的葬禮，但我們沒有找到這部影片在香港上演的證據，反而找到的是愛德華七世加冕禮的影片放映消息。在這部影片中，有強大的印度兵部隊（Sepoy troops）做為遊行隊伍的前導，象徵大英帝國的威武。大家或許記得有幾部電影是關於「謝潑叛變」（Sepoy Mutiny）；謝潑叛變發生於 1857 年左右，印度兵叛變，與英軍奮戰，終被英軍擊敗；兵變失敗後，印度兵部隊被併入英國皇家儀隊，成為帝國王冠上的珠寶。

　　非商業映演除了慈善映演或募款活動之外，還包括基督教青年會（YMCA）的電影映演。基督教青年會在二十世紀初的中國還有大多數亞洲地區，可能是與電影映演相關的機構中最重要的一個。在我們讀到的許多文獻中，像是佛山、番禺、廈門，以及長江沿岸一些城市，都有基督教青年會放映會的紀錄。在這些小城市中，唯一固定放映電影的地方就是基督教青年會。在 1908 年至 1932 年的華文報紙資料裡，載有不少基督教青年會放映免費電影的消息。例如《華字日報》上的一則廣告：「環遊地球西人羅素、道經香港、定今日禮拜四晚八句半鐘、在華人青年會影南非洲山川道路河海各畫景」（參見圖 7）。

圖7 基督教青年會電影會，《華字日報》1908年8月6日

　　從這些消息可知，除了一般的新聞片與紀錄片或商業短片外，香港華人觀眾實際上還接觸過許多基督教青年會所策劃的電影放映會。因此，我們對殖民電影的看法便多了一層，即它還肩負傳道功能，以及所謂「文明化」的使命。有些電影放映教化觀眾，教導民眾關於衛生、科學和技術的知識，便是文明化使命的例子。

　　除了滑稽短片，另一種常放的影片是運動比賽和戰事，展示一般人罕能接觸到的奇觀。從 1895 年至 1904 年，這個世界絕非和平之地，當時至少發生過三、四場重大戰爭。1898 年美國與西班牙之間的戰爭改變了整個菲律賓與墨西哥的命運。1900 年，義和團拳亂，導致清朝的覆亡，甚至加速了 1911 年國民革命的到來。1899 年至 1902 年間還有英荷兩國在南非的波爾戰爭，南非人抵抗英國人以追求獨立，最終還是被鎮壓。最後一場戰爭離我們最近，即 1904 年的日俄戰爭，日本在戰爭結束後躍升為東亞的帝國，整個朝鮮半島被割讓給日本。這些事件都被拍成新聞片或紀錄片，例如 1904 年發生的日俄戰爭，該場戰事影片於 1905 年在香港放映長達一個半月，成為當時香港放映時間最長的一部影片。新聞片、現場影像、戰役紀錄片的盛行說明電影是世界之窗，類似今日的「國家地理頻道」，用這個比喻來看基督教青年會的電影映演會時，

特別傳神。

透過電影放映的光譜，我們到底看到了哪些殖民地的過去？我們看到了一種由科技發展所界定的殖民現代性。對於最新、最先進發明的執迷，以及對於空間擴延的渴望（「來看全世界！來看南非、看朝鮮、看滿洲、看北京、看澳洲、看哥倫布的新世界」），加上基督教的布道，這些都是當時電影被賦予的主要功能。我並非想說殖民電影或在殖民地的電影必定是壓迫的、具種族歧視的、有破壞性的；雖然華人與洋人有觀影的區隔，然而我們並未發現明顯種族主義的資料，我們也未看到香港曾出現像 1930 年代上海公然排華、標識「中國人與狗不得入內」的個案。

接下來是「殖民電影」的第二種研究取徑。我的建議是做空間調查，用鳥瞰的角度來檢視香港電影院的歷史。前文提過，殖民地香港先有像「皇家劇院」那類極高價的放映設備與場所，但很快地，平價的放映在粵劇戲院之類的平民場地相繼出現，形成兩種不同的放映空間。這種兩極狀況在 1907 年時，隨著第一家電影院「域多利影畫戲院」的興建，而有改變，使得兩種本來不相容的場地慢慢調和成一個新的映演空間。這些專門放電影的戲院有華商李氏兄弟[3] 所建的「香港影畫戲院」（Hong Kong Cinematograph Theatre）、「亞利山打影畫戲院」（Alexander Cinematograph）（可能只存在一年）、「奄派影畫戲院」（Empire Cinematograph Theatre）與比照戲院（Bijou Scenic Theatre）。比照戲院後來轉變為新比照戲院（Coronet Theatre），由有華南影院大王之稱的英籍華人盧根（Lo Kan）所擁有。早期的電影院是依照其使用的放映機（Cinématographe）而命名為「影畫戲院」的，並未直接稱為「戲院」。

域多利影畫戲院後來在 1910 年代改名為「域多利戲院」，在 1907 年由西班牙人安東尼奧·雷馬斯（Antonio Ramos）所建。雷馬斯何許人也？他先是帶了一些電影到菲律賓馬尼拉放映，應該是菲律賓最早引進電影的人之一。而後 1898 年發生美西戰爭，西班牙失去菲律賓，因此他撤離菲律賓，攜帶他的器材來到香港。

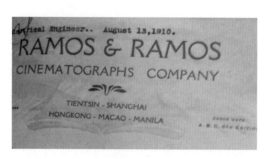

圖8　雷馬斯與雷馬斯影畫公司的信紙抬頭

　　我有幸在上海市檔案局看到上面這張「雷馬斯與雷馬斯影戲公司」的信紙抬頭，安東尼奧・雷馬斯顯然和他的兄弟合夥經營，才會有這樣的公司名稱（參見圖8）。從信紙抬頭來看，他的電影王國涵蓋天津、上海、香港、澳門、馬尼拉。這封信是他寫給上海市政府，關於他在上海的維多利亞影戲院兩次未能通過消防安檢一事，一旦未通過安檢，維多利亞影戲院就無法更新執照繼續營業。無法繼續營業，對院商是莫大的打擊，雷馬斯的戲院當時已停演了三個月，損失不貲。

　　當像域多利這樣的電影院一家家蓋起來之後，觀眾的區隔減低了。域多利影畫戲院積極在本地華文報紙行銷宣傳，我們看到許多域多利廣告向華人觀眾介紹西方看電影的方式。域多利出現後，華人觀眾無須去皇家劇院就可以體驗到西式的電影放映方式。所謂西式的放映方式，指的是包含雜耍並穿插音樂演唱等節目的電影放映會，許多廣告上會寫「來看我們的演出，你可以在穿插的音樂節目享受來自澳大利亞或英國的表演者唱歌跳舞等」，這類的行銷用語出現很多次。

　　香港早期電影如何是殖民電影？「核心－邊陲」理論說到核心與邊陲之間流動著不平均的權力關係，因為權力、影響力與資源，很大部分是被核心控制的。在調查香港電影院的建造歷史時，我們看到一種類似「核心－邊陲」模式的空間布置。電影院首先是建在處於香港殖民政府金融與政治區域的心臟地帶（大會堂內部的「皇家劇院」），然後逐漸延伸、「下降」到香港島的其他部分，越過維多利亞港分布到九龍半島。此種模式絕對是「非同時性的」（non-

coeval），就像電影最早是在倫敦或巴黎放映，然後才來到香港。在香港，電影出現在九龍之前會先在中環出現，然後再往遠處去演。無論是刻意或非刻意造成的，這種模式似乎是非常規律化的。它再次反映了殖民的超結構，因此在此種結構中的電影即是殖民電影。請看下面這張 1924 年的地圖（圖 9）。

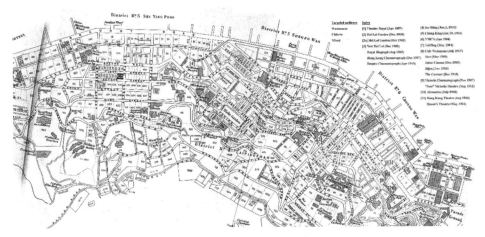

圖9　1924年左右的香港地圖

地圖右方含 3、6、8-11 的區域是我稱之為 1900 年至 1910 年的戲院區。圖中標示 1 號是 1897 年 4 月 27 日是香港首次放映電影的大會堂；2 號是 1902年的「喜來園」，位於中環的西側；上環是華人區，有標示 4 號的「高陞戲院」；6 號是位於雲咸街與皇后大道交口的基督教青年會，該地點後來成為比照戲院，即今日「娛樂行」（Entertainment Building）所在地，是通往蘭桂坊的必經之處。華人粵劇演出場地「太平戲院」在最西面，最遠離核心中環；接下來第 11 號，即今日「戲院里」所在，戲院里就在今日地鐵中環站其中一個出口，旁邊是已結業的「皇后戲院」，戲院前身是「香港影畫戲院」（Hong Kong Cinematograph Theatre），也是香港最早的正式電影院之一。

透過空間的調查，可以幫助我們了解殖民電影在地理位置上的分布。此外，票價則能顯示觀眾的區隔。1897 年至 1909 年間這十多年，消遣娛樂開支並無明顯的通貨膨脹，人們可以只花 3 分錢就享受到一場粵劇演出，但如果想

用這個價錢去看電影，則萬萬不能。看場電影至少要花掉 2 角，費用幾乎是看粵劇的 10 倍，不過 2 角的花費已讓本地華人觀眾把看電影當成一般且可以持續進行的娛樂消遣；如果華人觀眾想光顧像域多利或者比照這類有名的西式戲院時，就得花更多錢，約在 1 至 2 元左右。票價差異以及戲院地點，都和殖民電影的區隔性本質息息相關。

回到本文的題名：放映過去。藉由追憶過去，我們初步掌握了香港早期影史的狀況。這裡我想引進一個新語詞，來補充華語電影的歷史學。電影史的標準做法，是設定起源，一種民族電影的目的論。譬如說，中國電影始於「影戲」的概念，讓來自西方的電影與皮影戲這樣的傳統戲曲演產生連結。

歷史學家鼓吹「影戲」這個名詞，以便製造出屬於自己的民族電影史。「影戲」成了探討中國電影歷史的核心理論。但當我們檢視香港或廣州的映演史時，很少發現影戲一詞的存在，反而是「影畫」這個詞經常出現。尤其是從 1900 年直到 1920 年，可以發現大多數廣州或香港的報紙文章都使用「影畫」來形容電影。「影畫」到底是甚麼？讓我們用粵語語境來回答這個問題。「影」並非我們一般說的影子。說粵語的人都知道「影」指拍攝，如「影相」（拍照）、「影樓」（照相館）；此外，「影」也有「放映」的意思，「影畫」的意思可理解成投射放映出一幅圖畫。我透過「影」的粵語用法來說明「影畫」作為「電影」的另一詞彙，其實更接近電影媒體在二十世紀初的特異性。也就是說，「影」的意義是作為「放映」的主動的動作，而非只是物件的「影子」。香港與廣州的觀眾在長達二十年的期間，在參與「影畫」的過程中，看到正是動態影像的放映，而不僅只是戲劇的銀幕重現。雖然這個地方詞彙到最後終於在 1930 年代中被「電影」這個標準語彙給掩蓋了，但廣東話的「影畫」依然是華南活躍的電影放映文化一個生動響亮的證據。

我想強調並保留「影」具有拍照與放映的意象，而非具有閃爍影像感覺的影子，以便捕捉一個更具體可及的香港早期的電影（銀幕／放映）文化。啟動「影」的粵語意義，也讓我們回到電影的本體論——電影是影像複製，電影放映的主要訴求在於被投射在銀幕上的動態影像。「影畫」這個詞彙雖已過時，

但作為一種動態的影像，它能幫助我們投射放映的過去，追憶過往，讓消失於時間與空間的電影記憶結晶（具象）化。當我們在街坊附近溜達時，試著停下來想像數十年前這個地方可能是甚麼樣子。走在現時的空間裡，對於過去有所感，是一件很重要的回想。談早期香港電影史觀，我會用「影畫」而非「影戲」一詞，以對在正統的華語電影歷史學以及殖民電影之外，增加一些在地觀點。正如前述，我們無須將殖民電影視為純然白人的電影，或是英語系電影的某些分支；反倒應該追究在地觀眾活生生的經驗，讓在地經驗幫助我們重新檢視香港早期對科技的接收、使用、擁有、管理以及建立制度的參與權。這些檢視進一步讓我們理解電影如何被書寫以及電影評論、品味和正典如何被型塑。

（翻譯：李道明／校定：葉月瑜）

註解 ————————————————————————————

1　「高陞戲院」是當時以演出粵劇聞名的戲院。到了 1924 年時，靠近中環市場的高陞戲院已然是中環的地標。

2　成立於 1872 年的《華字日報》，當時是香港兩份最重要的華文報之一，另一份是《循環日報》。

3　編按：李璋和李琪。

4　編按：即地圖右方含 3、6、8-11 的部分。

早期臺灣電影史新論

永樂座與日殖時期臺灣電影的發展*

李道明

在日本殖民統治時期（日殖時期，1895-1945）臺北市區雖有不少戲院與電影院（時稱「映畫館」或「活動寫真常設館」）放映電影（以日片和西洋片為主），但很少有戲院或電影院照顧到本島人的興趣或娛樂需求。

座落在臺北市區以北，以本島人為主要居民（占總居民數的五分之四）的大稻埕地區，「永樂座」是由臺灣人經營的那少數照顧本島觀眾的戲院；更重要的是，在 1937 年第二次中日戰爭爆發以前，永樂座常是臺人及居臺日人自製電影的首映地點，許多自上海進口的中國電影也選擇從永樂座開始放映。

本文目的即是透過永樂座——自 1924 年開始營業至 1945 年日本戰敗前——所放映的臺人及居臺日人的自製電影，以及臺人進口中國電影的經營狀況，來探討日本殖民統治時期臺人及居臺日人自製電影及放映電影的發展歷程與興衰原因。

* 本文原發表於國立臺北藝術大學電影創作學系 2014 年舉辦的「東亞脈絡中的早期臺灣電影：方法學與比較框架」研討會，文章也曾出版於周星、张燕主编。《中国电影历史全景观照：110 年电影重读思考文集》。北京：中國電影出版社，2015。本次出版的版本已略經修改。

永樂座興建的背景與始末

在永樂座出現以前，大稻埕地區原本只有「新舞臺」一家戲院。新舞臺是富紳辜顯榮於 1916 年從日人手中購買「淡水戲館」（建於 1909 年）後改名的。[1] 辜顯榮買下新舞臺，主要是作為自中國引進戲班演出京劇的戲院，但偶而也會放映電影。[2] 到 1924 年永樂座完工啟用時，新舞臺不但已顯得老舊，作為一個京劇演出場所也嫌空間太狹小，無法與永樂座相匹敵。

經營戲院或電影院在日殖時期是特許行業，必須獲得官方同意。永樂座之所以會在大稻埕出現，背後必然有許多因素促成。

大稻埕仕紳傳聞要建戲院，最早見於 1919 年，可能受到艋舺下崁庄要建新劇場（即「艋舺戲園」）的消息影響，不想被艋舺人比下去的緣故吧。當時有大茶商陳天來、[3] 李延禧、[4] 陳天順、[5] 郭廷俊、[6] 與楊潤波[7] 等二十位仕紳擬集資 20 萬圓成立株式會社（股份有限公司），蓋一棟現代建築來上演中國戲劇、日本劇與電影，並打算如公會堂般在此舉辦各種大型集會。[8] 但後來不知何故沒了下文。

1920 年臺北廳長[9] 梅谷光貞從中國旅遊返臺後，認為臺灣逐漸發達，大稻埕商業繁盛、人煙稠密，為全島之冠，來臺遊歷的日本人與華南及南洋的要人都會來臺北（大稻埕）參觀，應該要建置大旅館、大餐廳、大劇場來接待這些旅客，因此梅谷廳長授意大稻埕有力人士募集資本成立大會社來經辦這三項事業。[10] 為何梅谷廳長不使用官方資源，反而要授意大稻埕仕紳興建戲院、旅館與餐廳呢？筆者猜測有幾個可能性：或許官方不便出面，或廳方資金不足，或想聚集本島人資金借力使力。

1920 年的計畫投資額達 300 萬至 500 萬圓。然而，當時大稻埕茶業受到美國市場不振的影響，市況出現前所未見的不景氣，[11] 許多商人的財務狀況並不穩定，因此集資並不順利。1920 年 9 月臺灣政體改制，臺北廳改制為臺北州，梅谷光貞便順勢去職，出洋遠遊。在大稻埕建旅館、餐廳與劇院的議案就此無疾而終。[12]

　　大稻埕再次傳聞要籌建劇場是在一年後。這次的報導更為具體，說是已於1921 年 11 月初向當局提交申請書，且據聞已獲內定許可，正著手募股。[13] 促成此次大稻埕本島仕紳願意集資蓋戲院，主要是著眼於商業利益。由於臺北城內新建的電影院「新世界館」在開辦後短短十一個月的獲利就有 6、7 萬圓，讓大稻埕商人十分吃味，認為大稻埕人口比新世界館所照顧的城內及艋舺人口要多，以此條件蓋戲院的獲利絕不輸新世界館。[14]

　　此次的籌建計畫，將戲院定位為公眾娛樂機關，而非營利會社，在大稻埕缺乏公會堂的情況下，除作為戲院供租賃演出戲劇及放映電影外，也打算拿來作為集會所使用。[15] 十多位大稻埕仕紳發起設立了一家「臺北大舞臺株式會社」，準備募集 50 萬圓資金，用其資本額的四分之一去蓋一間名叫「臺北大舞臺」的戲院。其劇場樣式擬參考上海「新舞臺」與東京「帝國劇場」的舞臺與座椅，預計可容納 2,000 多席。作為電影院，籌建者原本打算接洽日本大正活映（大活）片廠與美國環球片廠的最新出品，進口來臺灣放映，並訓練自己的辯士擔任這些默片的幕前解說員。[16]

　　儘管大家認為蓋戲院應該有利可圖，但因為臺灣的經濟景氣在 1922 年依舊低迷，[17] 因此募資成立臺北大舞臺株式會社的過程並不順利，六個月後只好改變計畫將募資目標縮減為 15 萬圓，其餘不足股份由發起人概括承受。1923 年 5 月第一期資金到位後，就在 1923 年 5 月 6 日舉辦成立大會，設立「永樂座株式會社」，將戲院命名為「永樂座」。[18] 該公司以資本額的三分之一（5 萬圓）蓋戲院，用 2 萬圓做內裝、購買設備。[19]

　　永樂座的新建工程自 1923 年 5 月開工，在隔年農曆春節前完工落成。這是一座四層樓的磚造建築，建地 410 多坪，總建坪有 238 坪，內部結構完全仿造東京的帝國劇場，設有 1,505 個座位（含 592 個特等席或一等席、529 個二等席與 384 個三等席），[20] 並設有咖啡座、健身房、化粧室等。[21]

　　永樂座株式會社並未實際經營戲院的放映及演出活動，而是外租給他人經營，[22] 永樂座株式會社取得租金（賃貸金）、茶房稅，至於經營盈虧則由經營者自負。此種經營模式顯然很早就定案，因此吸引若干人的經營興趣。據說在

永樂座尚未開工興建前，已有人組團前往上海招班，以趕上永樂座落成時的演出；也有人打算長期租借作為電影院（活動寫真常設館）。[23] 儘管設立永樂座的初衷是想要藉映演電影賺錢，但實際上永樂座在開始營運時，卻是上演京劇而非放映電影。隨著時間與情勢的推移轉變，股東的原始想法與實際的經營模式及內容間出現了巨大的差異。

最後拍板定案承包永樂座的，是以鄭水聲為代表人的「永樂有利興行公司」。該會社以每年 7,200 圓的租金外加 2,900 圓的茶房稅，取得三年的經營權。[24] 永樂座株式會社自 1923 年成立後，雖然第二年起每年有 1 萬圓的固定收入，但前三年均入不敷出，到 1926 年才有 1,200 圓的淨盈餘，[25] 1930 年純益增加到 6,410 圓，但仍遠低於股東原先預計收入 1 萬圓的期待。

永樂座最初上演京劇而非放映電影的原因

1923 年底，當鄭水聲代表永樂有利興行公司取得永樂座的經營權後，即計劃引進上海的海派京劇，自組「樂勝京班」，召集了近百位上海京劇演員、樂師等來臺演出，而非如永樂座株式會社原先規劃的放映電影，[26] 是有原因的。

京劇自清末光緒年間即自上海、福州引進臺灣，成為官紳商賈等上流階級的娛樂嗜好，直至日本殖民統治初期，觀賞京劇、甚至票戲的風氣仍在本島仕紳階級蔚為流行。[27] 樂勝京班於 1924 年 2 月 5 日農曆元旦起在永樂座演出譚派鬚生戲碼《珠簾寨》、《汾河灣》等，日夜滿座，頗受歡迎。[28] 長久在大稻埕獨占京劇演出的「新舞臺」，為了不被新開張的永樂座搶走觀眾，也大舉修繕整頓、增聘藝人、重製布景、降價吸客，於 1924 年春節推出上海「聯和京班」的演出，與永樂有利興行公司自組的樂勝京班較勁，展開為期二個月的競演。[29]

當時，放映合乎本島人娛樂口味的電影的，反而是另一間同位於大稻埕的電影院「臺灣影戲館」（臺灣キネマ）。[30] 臺灣影戲館是「臺灣影戲商會」的今福豐平以 6.5 萬圓在太平町蓋的一間電影館，[31] 專為吸引本島觀眾而設，於

1922 年 12 月 30 日舉行落成式，一樓為椅子席、二樓為座席，可容納 1,500 位觀眾。[32] 永樂座與新舞臺的京劇競演，可能反讓臺灣影戲館有機會坐收漁翁之利。[33]

　　樂勝京班在永樂座演出至 4 月 3 日後，移到基隆等外地巡演。永樂座對外招租，4 月 16 日起上演臺灣本地戲（白字戲）約一個月。[34] 從永樂座初期以經營商業戲劇演出為主的狀況，印證了日本統治初期臺灣各地以本島人為主要對象的戲院大多以上演戲劇為主、偶而兼映電影的現象。[35] 但可能由於文化習俗與語言的差異，或缺乏好的本地解說員（辯士），[36] 本島人觀眾除了動作片、冒險片、喜劇或鬧劇外，似乎對進口的日本及西洋默片興趣不大，這應可說明為何永樂座一直到開幕後三個月才第一次放映電影，且是以試演一週的名義為之。這次試演之所以發生，可能與發生在 5 月 6 日的一椿因劇團違法遭取締之事件有直接關係。當時演員在演出臺灣戲時，被認定過於猥瑣，屢勸不聽，當局依違反劇場取締規則判劇團老闆（日語稱為「興行主」）與演員罰金處分。[37]

　　而後，5 月 10 日起墊檔放映的影片有：喜劇《卓別林之拳鬥》（可能是 *The Champion,* 1915）、冒險偵探劇《黑暗大秘密》（*The Black Secret,* 1919）、滑稽劇《影》（可能是 *The Scarlet Shadow,* 1919）與人情冒險劇《泰山鳴動》（可能是 *Tarzan of the Apes,* 1918），均屬較無文化與語言隔閡的喜劇片、偵探片或冒險動作片。不過，永樂座「試演」電影的經驗肯定未能說服鄭水聲以放映電影作為永樂座的主要經營方向，因為他緊接著又安排上演戲劇與雜耍節目，包括 5 月 31 日起的「泉郡錦上花」的白字戲、6 月 14 日起演出臺南「金寶興」正音班的京劇、6 月 17 日起演出日本魔術雜技團「松旭齋天華」一行之歌劇與魔術等。

永樂座及臺北其他戲院放映中國電影的狀況

　　永樂座於 1924 年 11 月 16 日至 18 日第一次放映中國片《古井重波記》（但杜宇導演，1923），[38] 同場還放映不知名的中國名勝古蹟紀錄片。[39] 根據報導，

出身臺南市港町然而從小隨其父在菲律賓呂宋島經商的郭炳森，於 1924 年為掃墓而返臺，順便攜帶這批二手影片於 1924 年 10 月 14 至 16 日公開在臺南「大舞臺」放映。這不但是臺南市首次放映中國片，[40] 可能也是臺灣的首次。這批影片一個月後來到永樂座放映，中間可能輾轉在各地放映。[41]

《古井重波記》在永樂座的放映雖獲益數千圓，[42] 卻並未能立即帶起繼續放映中國片的風潮，或許跟當時並無正式進口中國片的本地或外來發行商有關。永樂座下一次放映中國片，已是半年後（1925 年 6 月 23 日起）放映的《孤兒救祖記》（張石川導演，1923）。在《古井重波記》之後與《孤兒救祖記》之前，其他在臺北放映的中國片中，目前能確認最早的是《閻瑞生》[43]（任彭年導演，1921），於 1925 年 3 月 25 日至 28 日在大稻埕的臺灣影戲館放映。這部中國片是與美國西部片《咒之毒矢》（可能是 *The Poisoned Arrow*, 1911）及一批喜劇短片一起放映。[44]

真正第一部直接自上海進口到臺灣放映的中國片，可能是李松峰（本名李書）與其新竹市同鄉李竹鄰（本名李維垣）發起成立的「臺北極東影戲公司」，所代理發行的《弟弟》（但杜宇導演，1924）一片，於 1925 年 5 月 21 日起在大稻埕新舞臺放映十天。[45] 由於此片也是李書等人成立「臺灣映畫研究會」（見下文之說明）後，作為會員第一部研究資料的電影，因此破天荒在《臺灣日日新報》上有一篇影評，指出該片布景陳設不自然、化妝失敗、攝影有光暈等技術上的問題。[46]「臺北極東影戲公司」的李松峰第二年曾再親赴上海與各電影公司交涉，引進《水火鴛鴦》（程步高導演，1925），於 1926 年 5 月 7 日起在永樂座放映五天。[47]

或許是《古井重波記》上映獲利帶來的影響，含永樂座在內的各地戲院開始樂於放映中國片，其每次放映獲利達數十圓至上百圓，比演出京班或歌仔戲更有利可圖，使得戲劇演出逐漸難與放映電影抗衡。[48] 於是自 1925 年起，除了臺北極東影戲公司外，臺北市內有心組成電影公司進口中國片者接踵而出，例如「環球影戲公司」等。[49]

前述《孤兒救祖記》是明星公司所出品，據報導是與上海三星公司出品的

《覺悟》（林蓮英導演，1925）一起，由先前引進《古井重波記》的臺南人郭炳森，以明良社的名義進口到臺灣，1925 年 6 月 13 日起先在臺南「南座」各放映三天，[50] 同時委由日光興行部[51] 發行至臺灣影戲館放映（1925 年 6 月上旬至中旬），[52] 又因臺北舉辦始政紀念展，為吸引來臺北參觀展覽的全島觀眾，遂再移至永樂座於 6 月 20 日起放映五天。[53]

　　1925 年 6 月在臺北市放映的中國片頗多。除上述幾片外，還有黎俊和符原兩位華人[54] 進口的《孽海潮》（陳壽蔭導演，1924），與蔡祥等人成立「臺南影片公司」自上海進口的《棄婦》[55]（李澤源、侯曜導演，1924）。《孽海潮》先在臺北市北區太平町的臺灣影戲館放映（6 月 18 日起五日），後來移至臺北市南區的「萬華戲園」放映（6 月 27 日前後），[56] 之後取代原訂上演的《棄婦》而於 6 月 30 日起在臺南市大舞臺放映。《棄婦》則於 6 月 27 日起五天在臺灣影戲館上映，再於 7 月 3 日起在臺南大舞臺開演。臺南大舞臺並於 7 月 6 日起繼《棄婦》之後接映《覺悟》。[57]

　　由以上中國電影初期在臺灣映演的經過，可以大抵整理出幾個現象：（1）臺灣的戲院放映中國片，最初只有臺北、臺南兩地──臺北以太平町的「臺灣影戲館」為主，偶而才會在永樂座上映；在臺南則有南座、大舞臺兩家戲院；其餘地區都係以巡迴的方式在各地放映，且許多是在廟宇等非正規映演場地放映；（2）早期輸入中國影片，主要的進口商及公司包括臺南人郭炳森先進口《古井重波記》，後組「明良社」進口《孤兒救祖記》、《覺悟》；新竹人李書、李維垣合組極東影戲公司，進口《弟弟》、《水火鴛鴦》；南洋人黎俊、符民輸入《孽海潮》；臺南人劉鴻鵬、張湯和蔡祥三人合組臺南影片公司（南影公司）進口《棄婦》。而《閻瑞生》一片到底是如何進入臺灣的，尚待確認。

　　「臺灣影戲館」是由日本人今福豐平設立的。為何反而是由日本人經營的戲院來放映中國片給臺北市的本島人觀眾觀看呢？《臺南新報》一篇報導稱：「……（臺灣影戲）館今福父子，常視察中國等地，感覺中國影片之大進步，欲啟臺灣風化，顧自月來續運中國製影片。」（〈絕妙好劇到臺〉，1925）這顯示，今福氏在臺北市本島人聚集的大稻埕地區蓋戲院放映本島人喜愛的西洋動

作片與喜劇，後來他發現本島人想觀看中國電影時，即開始引進及放映中國電影，成為中國電影早期在臺北的主要放映場所。直到臺灣影戲館於 1926 年 12 月被「新世界館」的日本業主古矢正三郎併購，成為改映二輪日片與西洋片的「第三世界館」[58] 後，永樂座才開始成為本地片商引進上海中國片在臺北放映的首輪戲院。

永樂座在當時臺灣片商心目中的重要性，可從下面的例子中得到印證。當廈門的「啟明影戲公司」（一云「啟明影片營業公司」）於 1927 年取得上海影片公司 [59] 製作之影片在福建、臺灣與東南亞的發行權後，其經理人柯子歧攜五部片來臺，原先想在永樂座首映《盤絲洞》（但杜宇導演，1927）和《孟姜女》（邵醉翁與邱啟祥合導，1926）等奇幻片，可惜時段已被京班瞙演，不得不轉洽第三世界館（即之前的「臺灣影戲館」）上演，原打算若接洽不成即先往中南部放映，[60] 後來改在臺北城南的「艋舺戲園」（即「萬華戲園」）放映六天，[61] 一個月後，1927 年 6 月下旬，才終於在永樂座放映。[62]

《盤絲洞》與《孟姜女》在永樂座的放映獲得空前的成功，因而激起本島人觀眾對中國片更大的興趣。啟明影戲公司於是租下永樂座半年，放映中國片，[63] 包括《兒孫福》（史東山導演，1926）、《棠棣之花》（可能是 1926 年出品）、《賣油郎》（即萬籟天 1927 年導演之《賣油郎獨占花魁》）、《風雨之夕》（即朱瘦菊 1925 年編導之《風雨之夜》）、《英雄淚》（1920 年代出品）、《海角詩人》（侯曜編導，1927）、《復活的玫瑰》（侯曜編導，1927）、《梅花落》（張石川導演，1927）、《奇中奇（前篇、後篇）》（徐卓呆編導，1927）、《新西遊記豬八戒遊上海》（即汪優游 1927 年導演之《豬八戒遊滬記》）、《空谷蘭》（張石川導演，1925）、《濟公活佛》（汪優游導演，1926）以及《天涯歌女》（歐陽予倩編導，1927）等。由此可見，初期在臺映演的上海片，類型極雜，除奇幻片外，還包括文藝片、戲曲片等。

中國片觀眾增加後，除了本地許多片商自上海引進中國片外，甚至發生一些片商以日本片或外國片冒充中國劇情片或上海影片登廣告以招徠觀眾的情況，[64] 終於導致本島觀眾對廣告的中國片開始不信任，讓真正中國當代電影也

遭到池魚之殃受到影響並且被懷疑。例如「臺灣新人影片俱樂部」張芳洲進口的《探親家》（王元龍導演，1926）與《殖邊外史》（王元龍導演，1926），1927 年 10 月底至 11 月初在臺北新舞臺以及萬華戲園放映，後又巡演至「新竹座」等十一家戲院，卻受連累而不受歡迎。[65] 為了取代退潮流的中國片映演，永樂座又開始演出新劇，[66] 並邀請上海京班駐臺。

到了 1928 年 5 月，由於上海京班罷演，永樂座才又讓片商承租放映中國片與西洋片，期限兩個月，且每四日換映新片。5 月 20 日起放映的有西洋片《女性》與中國武俠片《雙劍俠》（陳鏗然導演，1928）、《飛龍傳之宋太祖仗義救女》（洪濟導演，1928）、《棄兒》（但杜宇導演，1923）、《紅樓夢》（程樹仁或任彭年、俞伯岩導演，1927）和《愛情與黃金》（張石川導演，1926）等。[67]

值得注意的是，《紅樓夢》一片是由張漢樹以「上海光艷影畫公司」的名義進口，在永樂座放映後，於 1927 年 12 月開始於臺灣文化協會關係報紙《民報》中密集刊登廣告與宣傳稿，擬自南而北在全島各地上映。此外，永樂座 8 月 1 至 4 日上演明星公司攝製的《愛情與黃金》，是由文化協會臺北支部與其他八個團體後援通霄青年會活寫會舉辦的，並自 8 月 5 日轉往宜蘭繼續巡迴放映。臺灣文化協會與映演中國片之間的關係，目前尚少有文章論述，值得學者加以探究。

1930 年良玉影片公司承租永樂座，1 月放映《孟麗君》（可能是《華麗緣》前後集，陳天導演，1927），[68] 一個月後放映《火燒紅蓮寺（第一集）》（張石川導演，1928）。[69] 這部自上海引進的武俠片不但在永樂座造成大轟動，也隨即引爆臺灣各城鎮觀眾觀看武俠片的風潮，良玉公司因而接連上演五部《火燒紅蓮寺》的續集。[70] 隨著良玉公司與永樂座的租賃契約在 1930 年 8 月到期，接著取得經營權的清秀影片公司也在永樂座繼續推出全六集的武俠片《乾隆遊江南》（江奇峰導演，1929）、《女大力士》（任彭年導演，1929）及其他發行商進口的中國片，如《木蘭從軍》（侯曜導演，1928）、《古國奇俠傳》（可能是《俠義英雄傳》，汪福慶導演，1930）。[71] 同年 10 月，永樂座的經營權又再轉給良

友公司，放映《甘鳳池》（可能是《大俠甘鳳池》，楊小仲導演，1928）和《蜘蛛黨》（梅雪儔導演，1928）等影片。[72]

　　永樂座的經營權每幾個月就會易手一次，顯示臺灣電影發行這個行業在1930年代初期彼此激烈競爭搶演中國片，因而暴露出經營上的問題（例如資本規模太小、整體市場太小等淺碟型經濟的問題）。上海「明星影片公司」發行部副主任鄭超凡1931年來臺談到臺灣電影界之現狀時，即指出臺灣電影「經營者多無大規模組織，殊大遺憾。若購一、二套影片，雖如何善於經營，亦多為往復旅費、雜費消耗，究實純益無幾，且易招徠失敗。……若有大規模組織、大規模電影院，雖值茲不景氣，亦自無難於經營……。」[73] 此外，1930年前後，臺灣也受到全球經濟不景氣的影響。1931年5月的一篇報導指出，大稻埕自1931年以來「一般市況萎靡不振，景氣日非。就中若興行界（指娛樂界），尤見多大吃虧。曩日在永樂座開演中之三五影片公司，組織未經一年，而其總資金七千圓，全部開銷且負債一、二千圓，僅餘影片數十卷而已。」[74] 即便永樂座後來轉租給歌劇團，或放映中國武俠片《萬俠之王》（張惠民導演，1930）、《荒江女俠》（陳鏗然、錢雪凡導演，1930），觀眾仍寥寥無幾。連賣茶的茶房也因糖果、菸草與茶乏人問津而虧損千餘圓。[75]

　　為了改善經營的環境，1931年10月永樂座株式會社的社長陳天來、常務（理事）陳茂通、取締役（董事）張清港和監察役（監事）郭廷俊等人會商後，決定大肆修繕永樂座內部，並將劇場演出與茶房兩部門收回直營，可惜經營情況仍未大幅改善。[76]

　　1932年著名臺籍辯士詹天馬自組「巴里影片公司」取得永樂座經營權，耗時一個月重新粉刷並親自經營被詬病的茶房，改革用人方式。1932年農曆正月開始放映《恆娘》（史東山導演，1931）、《戀愛與義務》（卜萬蒼導演，1931）及《桃花泣血記》（卜萬蒼導演，1931）等片，[77] 後者還因為譜成流行歌作為宣傳曲，在臺灣受到相當歡迎。

　　1933年底之後，以放映中國片為主的永樂座票房仍然不佳。而讓中國電影發行與放映業更加雪上加霜的是，日本殖民政府自1934年開始對進口與放映

中國片設下重重障礙，包括將電影檢查的費用提高至兩倍，且試辦對中國片進口之限制（市川彩，1941：94），遂造成中國片在永樂座 1934 年春節檔完全消失的現象。

　　1934 年 1 月 1 日永樂座再度聲明要進行改革，包括改以放映西洋劇及中國片為主、聘請著名解說員（辯士）、購買新式放映機，並更改一、二、三等席次之位置與配備、重新訓練從業人員的待客態度、廢止茶資制度（自由免費飲茶）等。[78] 由此可見，設備老舊、辯士水準不足、服務態度不佳、茶資糾紛不斷等問題，[79] 讓永樂座逐漸失去客源。但這次的改革顯然並未到位，因為到同年 8 月，陳天來社長等人又決定繼續投入 8,000 圓對永樂座建築的內外部做根本性的大改造，使其能與其他常設館（電影院）相匹敵。各項工程，包括三樓座位的改善、冷暖裝置的改良、新購防音的有聲電影放映機、鋪設道路與新裝設的道路照明設備，以及成立一間大咖啡廳等工程，於 8 月底陸續完工。永樂座株式會社並與松竹片廠訂定契約，自 9 月 1 日起上映松竹電影，儼然讓永樂座一躍成為大稻埕的全新電影院。[80]

　　這項以放映日本電影為主、偶而放映中國片與西洋片的新方針，加上館內的設備經過大改裝後努力吸收新客源，終於讓永樂座的經營業績蒸蒸日上。而永樂座放映中國片的數量，也在 1934 年春節檔之後很快又再度增加。這充分顯示，儘管進口與放映中國電影讓本島人片商與戲院必須承受很大的壓力與成本，但在商言商，殺頭的生意還是有人要做。可見本島觀眾對中國片的興趣有多瘋狂，逼得本地片商無視貿易障礙，持續自上海進口中國片在臺灣各地放映。此後，永樂座持續放映中國電影，直到 1937 年 7 月 7 日第二次中日戰爭爆發，日本殖民政府禁止進口及放映中國片才停止。永樂座自此改放映日本片及西洋片。

臺灣自製電影與永樂座

　　日本殖民統治臺灣時期，臺灣本地製作的第一部劇情片可能是《天無情》

（1925）。這部影片是由《臺灣日日新報》的活動寫真部（電影部）攝製的，於 1925 年 4 月 29 日起在永樂座首映五天。[81] 當天在永樂座同場放映的，還有該報社製作的新聞片《陸軍紀念日室內行軍》、《城隍廟大祭典》；以及卓別林的《尋子遇仙記》（The Kid, 1921）及好萊塢喜劇短片《勇者的末路》和《倒拖履》。[82]

　　《臺灣日日新報》在 1923 年 6 月 29 日宣布，該報為紀念創立二十五年，特撥出一萬圓設置活動寫真班（電影班），購買影片在全島各地舉辦放映會，以進行社會教化、提升知識。該社石原社長還遠赴歐美購買新式機器。[83] 該報的電影班以製作新聞片及關於臺灣高山的紀錄片為主，《天無情》是其第一部（也是僅有的一部）劇情片，完全由本島人演出，據說攝影師是福原正雄（呂訴上，1961：3）。該片是以臺北水鄉[84] 人身買賣[85] 之陋習為題材的一部「純臺灣式哀情影片」，[86] 報社顯然想用此部電影來提倡矯正不良風俗。[87]《天無情》在永樂座的放映票房雖好，[88] 但原本想營利的該報社不知何故卻從此斷了製作劇情片的念頭（GY 生，1932）。

　　從《天無情》開始，永樂座幾乎成了所有在臺灣製作的電影首先公開放映的平台，包括第一部完全由臺灣人自製的劇情片《誰之過》。這部片是由大稻埕仕紳投資組成「臺灣映畫研究會」的會員劉喜陽、張孫渠和黃樂天合導的，於 1925 年 9 月 11 日起在永樂座公開放映三天。

　　劉喜陽原本是總部設在大稻埕由本島人開設的「新高銀行」的職員。據說他曾擔任第一部在臺灣拍攝的日本劇情片《佛陀之瞳》（佛陀の瞳，1924）的演員（呂訴上，1961：2）。《佛陀之瞳》由田中欽之擔任製片兼導演。田中欽之原本在美國擔任默片時代好萊塢巨星范朋克（Douglas Fairbanks）的管家，[89] 見識過好萊塢的製片方式。[90] 他在 1920 年被新成立的松竹蒲田製片廠自美國聘回日本，擔任顧問兼導演。在拍過五或六部片之後，田中離開松竹自立門戶，創立「田中輸出映畫製作所」製作劇情片，並另設「日本教育時事映畫株式會社」，為「百代新聞」（Pathé News）等歐美新聞片製作機構在日本拍攝新聞片。為了製作《佛陀之瞳》這部發生在十五世紀中國京城南京的復仇愛情故

事片，田中曾於 1923 年 11 月來臺勘景，次年 5 月在臺北的保安宮、劍潭寺等寺廟及在新竹海邊等地拍攝外景。[91] 儘管這部片可能未曾在臺灣放映過，[92] 但呂訴上說它影響了擔任演員的本島青年劉喜陽，使他在參與演出後決心離開銀行業投入電影事業。

　　劉喜陽與另一位任職於「華南銀行」的日本友人岸本曉決心募集 10 萬圓（5,000 股）成立一所大型電影製作公司。[93] 1925 年 4 月兩人在大稻埕公開募股，結果不到一個月就募到 2,000 股的資金。[94] 筆者推測這可能要歸功於中國片《孤兒救祖記》及《臺灣日日新報》製作的《天無情》在永樂座及其他本島人經營的戲院賣座成功，或許讓本島仕紳認為拍電影可賣座獲利，因而對設立電影公司拍電影產生興趣。當時參與募股的主要股東是大稻埕的首富李春生的孫子李延旭。[95] 李延旭的二兄李延禧時任「新高銀行」的董事長。呂訴上（1961：2）曾說劉喜陽因參與演出《佛陀之瞳》而被新高銀行董事長李延禧開除。此事目前尚無其他證據可以佐證，但以李延禧之親胞弟大力參與劉喜陽籌設公司拍電影的計畫，且如本文前述，李延禧本人曾與陳天來等大稻埕商賈在 1919 年共同發起籌設新的「稻江劇場」計畫，[96] 從種種情況來綜合判斷，劉喜陽不無可能不是被開除，而是為追求電影夢從新高銀行自動離職。

　　劉喜陽等人募股初步有成後，可能自知尚無拍攝電影的能力，於是決定先創立「臺灣映畫研究會」，以研究電影向上發展的理論與實務為目的，[97] 進行有關電影製作、放映、經營、特效等不同領域的研究，來為將來擬成立的大型電影製作與發行公司打基礎。[98]

　　臺灣映畫研究會在獲得統治當局許可成立後，對外招募男女會員，[99] 擬培養成演員，辦事處即設立於李延旭家族經營的建昌興業會社。[100] 1925 年 5 月 23 日臺灣映畫研究會於「永樂亭」舉辦成立大會，出席成立大會的會員有三十四名，[101] 選出李延旭擔任會長、岸本曉擔任總務理事，其餘理事由會長指定，成員包括大稻埕茶商陳天來的三子陳清波、[102] 商人楊承基[103] 與杜錫勳，及熱衷於電影藝術的張孫渠、李維垣、[104] 李書、陳華階[105] 和劉喜陽等人。[106] 在拍電影方面，臺灣映畫研究會是以劉喜陽、李書、張孫渠、陳華階為主要核

心。比較特別的是，會員中還包括兩位女性——連雲仙與一串珠，都是當時的藝旦。

　　臺灣映畫研究會的會員每週有數個晚上會在建昌興業會社舉辦研習活動，[107] 主要是研究劉喜陽撰寫的《誰之過》電影劇本，[108] 試圖找出最有效的方式透過攝影及表演去演繹劇本。與此平行發展的活動則有前述李書與新竹友人李維垣等共同創辦極東影戲公司，進口中國電影《弟弟》作為研究會會員研習電影製作技巧之用。除此之外，李書還曾趁去上海接洽取得中國片在臺灣發行權之便，去到位於上海的「百代電影公司」研習電影沖印技術。值得一提的是，在此之前，李書早已透過自修英文與日文的電影製作相關書籍去研究電影攝影術，並向芝加哥的帕克詹姆士公司（Parker James Company）郵購了一臺環球牌（Universal）35 毫米電影攝影機，為擔任第一位臺灣本島人電影攝影師做準備。[109] 此外，劉喜陽等人想拍電影的決心，亦可從他們早在臺灣映畫研究會開始運作前即已向美國柯達公司訂購 8,000 呎電影底片一事看得出來。[110]

　　當臺灣映畫研究會的會員們覺得他們已經準備好可以拍電影時，《誰之過》即在 1925 年 8 月 9 日於新北投火車站開拍，吸引了許多星期假日到新北投泡溫泉的遊客及附近日本人參觀。據說由於經驗不足，他們第一天即用掉 1,000 呎底片，數天之後轉到其他外景地拍攝時又用掉 1,000 呎。[111] 除了劉喜陽、張孫渠、黃樂天擔任共同導演 [112] 及李書擔任攝影師 [113] 之外，還有十六位其他研究會的會員參與製作《誰之過》，包含擔任女主角的連雲仙及女配角劉碧珠（兩人都是藝旦），張孫渠與黃樂天則分別擔任本片的男主角與男配角。GY 生說，眾人在影片拍攝過程中據說經常為了如何拍攝而意見分歧。[114] 有人認為最後完成的影片「攝影成績殊佳」，報導上尤其對連雲仙的表情與演技讚不絕口，認為一點也不比中國電影女演員差。[115]

　　儘管這部影片打著「純臺灣製影片」做宣傳，[116] 並受到報紙的好評，但《誰之過》這部愛情動作片 1925 年 9 月 11 至 13 日於永樂座上映的票房卻大為失敗，不但造成臺灣映畫研究會解散的命運，更使得原先計畫成立大型電影公司的募股計畫至此胎死腹中。[117] 劉喜陽從此在臺灣電影舞臺上消失了，[118] 李

延旭家族也未曾再參與電影的製作。反觀參與成立永樂座的茶商陳天來家族，不但在茶葉事業上與社會地位上逐漸獨大，取代李春生家族成為大稻埕的首富與主要頭人，並且在電影放映事業上後來同時擁有「永樂座」與「第一劇場」足以俾倪大稻埕的娛樂界。

　　《誰之過》的失敗顯然澆熄了大稻埕仕紳的電影投資夢，也讓李書、張孫渠和黃樂天等人的電影熱情受到打擊，直到李、張等人在三年後因為幫歌仔戲拍「連鎖劇」[119] 的影片效果受到全臺各地觀眾的歡迎，才再度產生信心。李書與張孫渠、陳天燧[120] 等臺灣映畫研究會的舊同志找到投資夥伴，[121] 於 1929 年創立了「百達製作公司」，同年 10 月製作了創業片《血痕》。這部愛情動作片由張孫渠編導，李書攝影，陳華階、黃梅澄[122] 和藝旦張如如等主演，一共花了三週製作完成。[123] 儘管燈光簡陋、攝影機老舊，但《血痕》1930 年 3 月在永樂座的票房極為成功，[124] 讓張、李等人信心大增，[125] 遂期盼能有更多資金進來投資，以完成他們雄心勃勃製作電影發行到中國與東南亞的計畫。百達公司於 1930 年 3 月開始對外招募演員，[126] 但顯然資金很難到位，連區區 5,000 圓都不易籌措，而讓張孫渠興起「兵足糧不足」的感嘆。[127] 讓張、李等人未能大展鴻圖的箇中原因，GY 生提出了下列三大主因（〈臺灣映畫界の回顧（下）〉）：

一、資本家不願投資，使電影製作公司缺少固定資本（其中至少需要 3,000 至
　　4,000 圓用作興建攝影棚），否則拍完一部片把資金燒完，演員與工作人員
　　自謀生路，製作公司就得解散了。有固定資本可以保障演員與工作人員的
　　生活，經驗才能傳承延續。

二、缺少好的劇本，因為缺少專職研究編劇的劇作家寫出有價值的劇本。

三、臺灣的電影檢查制度比起日本內地更為嚴苛，會影響臺灣電影即便想輸往
　　中國或東南亞等海外市場也困難重重。

　　除此之外，筆者推測可能還有幾個製作環境上的不利因素：

一、1930 年全球經濟恐慌帶來的臺灣資金荒。

二、1930 年前後有聲電影開始引進臺灣，[128] 戲院開始改裝設備，讓製作電影
　　的潛在成本大增。

三、1930 年《火燒紅蓮寺》等中國武俠片在臺灣大受歡迎，讓缺乏好劇本、無法養活一批固定演員與技術人員的百達公司在製作能力上處於相對的劣勢。

當然，1931 年日本併吞滿洲，造成國際聯盟在 1933 年制裁日本，導致殖民政府加緊控制電影的發行與出口，更讓百達公司缺乏製作上的推動力。百達公司一直到 1934 年解散前，未曾再製作過第二部劇情片。

《血痕》之後，在臺灣出現的下一部本地製作的劇情片是《義人吳鳳》（1932）。這部影片是由安藤太郎 [129] 找友人投資設立的「日本合同通信社映畫部臺灣映畫製作所」[130] 所製作的創業片，導演為安藤太郎與千葉泰樹。[131] 由於該片的兩位導演、攝影師池田專太郎，以及演員津村博、秋田伸一、湊名子、丘ハルミ都是日本人，且在臺北「芳乃館」針對日本觀眾進行首映，因此筆者不把它視為臺灣自製電影，此處不予討論。

臺灣映畫製作所製作的下一部作品，是 1933 年 2 月 18 日起在永樂座放映三天的《怪紳士》（1933）。這部默片是曾在 1930 年發行《火燒紅蓮寺》前六集的良玉公司，在 1932 年委託「臺灣映畫製作所」製作，由安藤太郎與千葉泰樹合導、池田專太郎攝影。為了製作此片，良玉公司負責人張良玉在 3 月赴日本考察東京、大阪與京都，之後決定招聘日本攝影師來臺灣拍攝大型劇情片，並為此開始向全臺灣招募男女演員，據說有近一百名應徵。[132] 這部「純本島產」的偵探片，演員幾乎全是臺灣人，包括謝如秋、王雲峰、紅玉和張天賜等。[133] 本片在永樂座的放映叫好也叫座。[134]

但如同百達公司的《血痕》一樣，《怪紳士》的成功並未讓良玉公司能繼續製作下一部大型劇情片《黑貓》，而受委託製作《怪紳士》的臺灣映畫製作所也未獲得這部片子賣座所帶來的後續效益，[135] 其原因可能包括前述的殖民政府電影政策的緊縮、有聲電影技術與資金密集帶來的製作高門檻，以及臺灣在資本、人才、技術等軟硬體基礎上的不足等因素。這些例子在在說明臺灣的電影製作環境，無論在資金、人才、技術、政策各方面，都存在極為不利電影產業發展的因素。即便前一部電影很賣座，卻未必保證影片公司可以繼續拍下一

部片。臺灣無法建立一個可長可久的電影製作產業，這種情況一直持續到日本
殖民統治末期都未改善。

　　永樂座下一部賣座的臺灣自製影片《望春風》（1938）又是由安藤太郎參
與執導的，叫好又叫座的《望春風》顯然證明安藤太郎的執導能力已隨著經驗
的累積而功力大增。

　　《望春風》是由經營「第一劇場」的吳錫洋自組「臺灣第一映畫製作所」
所投資製作的。1937 年 5 月 25 日該製作所成立後，吳錫洋自任所長，並由在
大稻埕素有名望的鄭德福 [136] 擔任常務理事。同年 6 月該製作所即敲定《望春
風》由安藤太郎與第一劇場 [137] 的經理黃粱夢共同執導，攝影由池上輝雄與都
築嘉橘兩人擔任。吳錫洋在「臺灣第一映畫製作所成立聲明書」中明白表示：
製作所委託的結果。……從今以後我們希望原作（應指劇本）、導演、演員、
攝影等均仰賴本島自己全力以赴，努力描繪與我們生息相關的臺灣，以充實內
外電影之不足。」[138] 吳錫洋展現了以往在其他電影製作所與經營者身上所未見
的豪氣，因此製作所成立後即備受臺灣島人期待。

　　歷時三個月的製作期，第一部由臺灣人製作的有聲電影《望春風》（由古
侖美亞唱片公司的專屬作詞家李臨秋編劇），經過相當冗長的媒體宣傳與眾人
的期待後，雖然放映戲院與時間一再改變，終於在 1938 年 1 月 14 日於永樂座
舉行試映會，[139] 隔天開始正式放映。[140] 該片使用 RCA 錄音公司製作的電影發
音系統，全日語發音，配上中文字幕，[141] 也是日殖時期臺灣電影的創舉。這
部片當時受到新聞界的普遍好評，但也有幾篇愛之深責之切的觀眾影評出現在
《臺灣婦人界》雜誌內。[142]

　　《望春風》在日殖時期的重要性之一是，參與演出的不再只有被社會視為
下九流的藝旦或非主流的藝人，而包括中上階層社會名流。除了曾演出教育片
《嗚呼芝山巖》（1936）的演員陳寶珠擔任女主角外，男主角是新竹出身的撞
球（床球）好手彭楷棟，[143] 以及客串演出的大稻埕名醫兼臺灣基督教青年會的
會長李天來醫師、神戶女學校畢業的板橋林家姑娘林玉淑，及東京大學法政系
出身、在日本「新興電影」擔任演員的臺中清水望族蔡家的公子蔡槐墀等。

　　製作《望春風》的是年紀才二十多歲的吳錫洋。他是第一劇場董事長陳清波的外甥，於 1936 年中設立「第一興行公司」開始為陳家經營第一劇場。[144]
1937 年他成立臺灣第一映畫製作所製作完《望春風》後，收到諸多親友勸他投入拍電影最好要三思的負面意見，反而成為激勵他反抗的動力。他說他之所以投入電影，是懷抱著自信與抱負的（吳錫洋，1937：20）。《望春風》1938 年在永樂座放映，受到本地影迷的喝采，幾乎天天爆滿，可說是日殖時期絕無僅有的叫座又叫好的臺灣自製劇情片，讓它足以在臺灣電影史占一席之地。

　　《望春風》之後，安藤再為第一映畫製作所執導《光榮的軍夫》（譽れの軍夫，1938），[145] 於 1938 年 5 月在永樂座首映。[146] 之後不久，第一映畫製作所就結束營業了，而安藤在缺乏資金奧援及中日戰爭如火如荼進行的情勢下，未再有機會執導任何影片。

永樂座的逐漸沒落

　　雖然《望春風》1938 年在永樂座賣得座無虛席，但永樂座其實早在 1935 年已經開始走下坡了。大稻埕最新的電影院「太平館」於 1934 年底落成，[147] 主要以放映來自好萊塢及歐洲的西洋片及上海的中國片為主，1935 年 1 月首映的兩部中國片《三個摩登女性》（卜萬蒼導演，1933）與《一個紅蛋》（程步高導演，1930）對永樂座構成相當大的競爭威脅。[148] 更雪上加霜的是，永樂座自己的大股東陳天來家族，[149] 於 1935 年 8 月在離永樂座不遠處完工了一座既現代化、設備新穎、又設有冷氣的「第一劇場」。[150]

　　第一劇場可容納 1,632 名觀眾，不僅具放映電影及戲劇表演的功能，還可提供跳舞、喫茶或打撞球等娛樂，更附設賣洋品與化妝品的百貨商場及餐飲服務，可說是一座複合式經營的娛樂中心。與第一劇場相比，永樂座儘管在 1931 年與 1934 年兩度進行改革，終究還是因設備老舊，難逃變成二輪戲院的命運，其票價不但比第一劇場低，甚至也比不上太平館。

　　為了改善惡劣的處境，永樂座決定再改變經營方向，再度以放映日本片為

主、偶而放映中國片。然而此項改變也讓它又與同在大稻埕地區以放映二輪日本片給本島人觀眾看的「第三世界館」產生競爭關係（洪生，1935：62）。

　　吳錫洋經營第一劇場一直到 1937 年底年度合約即將到期時，第一劇場株式會社的大股東突然將租金大幅提升至一個月 500 圓，讓吳錫洋一年必須做到超過 6,000 圓以上的盈餘才能平衡收支，但面臨殖民當局可能在 1938 年起開始禁止西洋片輸入的不明前途之下，吳錫洋不得不忍痛放棄經營第一劇場，轉而在 1938 年 1 月以「第一興行公司」的名義接手經營永樂座。

　　永樂座的地理位置雖較第一劇場不利，設備也較老舊，但在吳錫洋投入一萬多圓改裝永樂座的發音設備後（四方太生，1937：18），元月分永樂座上演的德國片《巨人古靈》（*Le Golem*, 1936）、《罪與罰》（*Crime and Punishment*, 1935）、《港之掠奪者》等片，[151] 成績卻仍屬上乘。[152] 當時吳錫洋與其他電影院經營者共同面臨的困境是，臺灣總督府禁止西洋片進口後，造成大稻埕六家電影院片源不足。本來兩、三天換片一次的經營方式，一個月需要約一百八十本拷貝，如今卻只有七十本，讓各電影院非得一再重映舊片不可。[153] 吳錫洋於是把將永樂座經營成西洋片專門館，開始吸引摩登男女觀眾前去觀看好萊塢歌舞喜劇片《歌劇少女》（オケストラの少女，香港譯名《丹鳳朝陽》，原名 *One Hundred Men and a Girl*, Henry Koster, 1937）、卓別林的喜劇《摩登時代》（*Modern Times*, 1936）這類的熱門片（K・志水生，1938：10）。

　　當吳錫洋把永樂座經營得好得引人側目時，也正是皇民化運動熱烈展開之際。然而，不知何故，吳錫洋於 1939 年 5 月 1 日退出永樂座的經營，回到家族經營的公共汽車事業「新觀巴士」工作。[154] 此舉被認為是當時臺灣電影界的莫大損失。[155]

　　吳錫洋離開後，永樂座改組，自 1939 年 5 月 1 日起由「日滿興行公司」的代表人張清秀[156] 與永樂座株式會社的主席陳連枝取得經營權，將永樂座從映畫常設館（電影院）改成正再度興起的「新劇」的道場。5 月首先引進九份的「瑞光劇場」。[157] 這種穿現代服裝演出歌仔戲碼的所謂新劇，[158] 儘管遭到惡評，永樂座的新劇演出並未中斷，7 月再由「星光新劇團」及其他劇團繼續演

出。新劇在永樂座的演出熱潮一直要到 1940 年才暫歇。

　　當「星光新劇團」結束其「革新劇」在永樂座的演出，去全島各地巡迴上演後，1939 年 9 月 1 日起，永樂座在陳連枝主席的努力下，與「臺灣映畫配給株式會社」（社長真子萬里）結盟，成為其委託放映之電影院，由臺灣映畫配給株式會社提供與其訂立發行契約的各電影公司（含派拉蒙、華納兄弟、二十世紀福斯、雷電華、國光托比士 Tobis、三和高蒙 Gaumont）之影片。[159] 永樂座再度成為專映西洋片的電影院。

　　太平洋戰爭爆發後，除了德國與義大利之外的西洋片被總督府禁止進口或放映，永樂座不得不改為放映日本片或演出戲劇。1942 年 1 月永樂座改為直營，由戴秉仁、陳清秀與具有多年經營經驗的支配人陳守敬經營，[160] 再度以推廣新劇為發展方向，又由瑞光劇團打頭陣演出，2 月 15 日起又有「南風社」一行六十餘人大舉演出十天。當太平洋戰爭正全面開戰時，1943 年「厚生演劇研究會」由林摶秋執導，在永樂座演出具抗爭色彩的《閹雞》與《高砂館》等劇碼，成為永樂座歷史上最令戲劇人難忘的一次演出。

結論

　　從大稻埕仕紳商賈於 1919 年傳聞計畫興建戲院，至 1939 年吳錫洋退出永樂座的經營，這二十年間大稻埕的影業興迭見證了本島人在日本殖民統治時期經營臺灣電影產業的興衰與發展脈絡。

　　首先，大稻埕商人最初興建戲院的動機可能是受到艋舺仕紳建戲園的刺激，同時也看到賺錢的機會；不過，官方希望大稻埕商人蓋戲院則似乎是基於城市治理與發展的理由。無論如何，在經濟不景氣的狀況下，商人畢竟還是保守的，沒人勇於投資。最後，促成「永樂座」興建完成的因素，主要還是大稻埕商人從日本人在城中興建「新世界館」的成功案例，產生了蓋電影院可以賺大錢的憧憬。

　　然而，本島商人畢竟沒有經營電影院的完整策略或理念，也無堅持的決

心，因此永樂座的經營模式最終還是採取「出租場地委外經營」這種可能對出資股東們最簡單而有保障的方式。但股東們原始看到日本人經營電影院賺大錢而興起效尤的動機，其實在這種經營理念轉變後，早就注定無法從永樂座賺大錢的結果。這是因為，委外經營者的理念是要引進以京劇為主的戲劇演出，來與既存的「新舞臺」競爭，而非與大稻埕地區日本人新興建的專門放映電影的「臺灣影戲館」相匹敵。

從永樂座在日本殖民統治時期的演出內容，可以看出戲劇與電影在此段時期的各自發展軌跡與相互競爭的關係，也可藉由這段歷史來檢視日殖時期中國電影的發行狀況，以及臺灣本島人及定居臺灣的日本人所製作的電影之發展脈絡。

永樂座一開始是上演自大陸來的京劇、日本新劇、臺灣白字戲，或是日本魔術歌舞秀，之後京劇被歌仔戲逐漸取代，最後電影則又取代了歌仔戲。這當中的演變，或許可以說是經濟因素在主導，雖然大稻埕仕紳觀眾較愛看京劇演出，但引進京班所費不貲，相較之下，演歌仔戲後來更受普羅大眾歡迎且較省錢，而最終還是因為放映電影不但受到各階級觀眾的歡迎並又比演歌仔戲便宜，因此取而代之。

從另一個角度來思考，這種演變也顯示戲院的娛樂逐漸由有錢有閒階級的傳統京劇欣賞與票戲，開始轉向具有現代思想的「新劇」，再轉向婦孺與中下階級喜愛的低俗且帶有一點情色意味的歌仔戲，最後則是各階層皆能接受的電影。

從永樂座早期放映的西洋片可以看出，本島人觀眾比較喜歡直接訴諸感官的動作片與喜劇，包括偵探片與冒險片，可能是由於這類影片較無文化隔閡的緣故，當然，不需要語言（尤其是不熟悉的外國語）做溝通媒介也是很重要的因素，儘管電影放映時還是會有辯士解說。

永樂座早期放映的影片以中國片或上述西洋片為主，顯示當時臺人對於他們在語言或文化上不熟悉的日本片是比較排斥的，而早期缺乏能以臺語解說幫助觀眾瞭解東洋文化的本島辯士，更令日本片難以被本島觀眾接受。爾後，隨

著日語教育的逐漸普及、「內地延長主義」的施行與「皇民化運動」的開展，臺人在 1937 年中日戰爭後，在殖民統治當局禁止進口及放映中國片（後來還禁止放映德義兩國以外的西洋片），規定臺灣自製影片必須使用日語，禁止辯士使用日語以外的語言解說電影，日本片才逐漸打入臺灣本地人的電影市場，只是為時已晚，因為已接近二次大戰尾聲了。

總的來說，殖民統治時期臺北的日本電影觀眾與臺灣本島觀眾是很少一起看電影的——日本觀眾在城中與西門町由日人經營的戲院或電影院看日片與西洋片，而臺灣觀眾則在大稻埕與艋舺兩地由臺人（及少數日本人）經營的戲院或電影院看中國片或西洋片。

至於臺灣人對於中國片的接受情形，可說從一開始的好奇到不特別有興趣，再到被神怪片吸引而產生第一次熱潮，中間的演進時間大約一年，但也因許多片商以非中國片魚目混珠，造成臺灣觀眾對打著中國電影旗號的宣傳產生不信任，以致一些道地的中國片也遭池魚之殃。中國片再度在臺灣掀起熱潮是在《火燒紅蓮寺》被引進之後，但這股武俠風所帶來的中國電影之二度熱潮，並沒有持續太久，主因還是 1930 年代的全球經濟不景氣。中國電影雖然是臺人較喜歡看的，整個日殖時期進口了至少 200 至 300 部，[161] 但因臺灣發行商彼此激烈競爭，加上每家發行商規模都很小，所以很難獲利，經常發行一兩部中國片後即歇業。因此永樂座每幾個月即會更換戲院經營者，反映的即是此種淺碟型的電影發行產業狀況。

同樣經濟規模太小的問題，也是日殖時期臺灣人自製電影所碰到的最大問題。即便自組公司拍出的第一部影片票房很好，卻不能保證可以找到資金製作第二部。臺灣資本家不願投資拍電影，反而較願意投資建戲院，是日殖時期一個普遍的現象。除了戲院委外經營可坐收租金而立於商業投資不敗之地外，臺人製作電影的技術與人才不足，與西洋片或中國片相較顯得尚不成熟，加上票房失敗的風險極高，可能都是拍電影很難取得資金的原因。因此，除了有家族或友人資金後援的（如吳錫洋）[162] 之外，二〇年代大稻埕的仕紳商賈在參與投資《誰之過》失敗後，幾乎沒人再投資拍電影了。

　　臺人參與電影製作的時間太晚，於默片語言已發展到最高峰的二〇年代才開始有人學習拍電影，在電影的技術與美學上已與歐美及日本差距太大；加上有聲電影的技術即將席捲全球，也是臺人在二、三〇年代難以製作出好電影的主要原因。

　　若將自學成為攝影師的李書，與從明治大學畢業後進入日本製片公司擔任副導演的安藤太郎來對比，即可理解為何李書所拍攝的電影或可吸引本島觀眾，但終究還是無法出口；反之，安藤太郎的《望春風》雖然不是沒缺點，但已是此時期最受好評的一部臺灣電影。但即便是這樣用心製作的影片，仍有觀眾對於影片的製作提出相當的批評，而其他在此時期製作的臺灣電影（不到 10 部），與它相比恐怕更是黯然失色了。由此即可理解，日殖時期臺人以土法煉鋼的方式去製作電影，雖然勇氣可嘉，然而，尚有相當大的進步空間。儘管當時報紙報導都給予這些臺人自製電影不少好評，不過，若從三〇年代興起的觀看優質電影的「電影聯盟」運動 [163] 幾乎從不提及臺灣自製的電影來判斷，臺灣電影與優秀的西洋片或日本片相較，顯然仍有一段差距，完全不被這些知識分子放在眼裡。

　　總之，從永樂座放映臺灣自製電影的數量很少此一事實來看，和前述本島人拍電影起步太晚，與西洋片、日本片或中國片較難競爭，很難吸引有錢人投資，以及殖民地政府利用電影檢查制度來管制電影的拍攝與出口，應該都有關聯。

　　《望春風》是日殖時期臺灣電影製作的高峰，可惜時不我予。它出現的時間已是日本正發動第二次中日戰爭及皇民化正要積極展開的時期，電影與意識形態逐漸被軍國主義政權所掌控。此後，不但臺灣人無法再拍電影、看中國片或西洋片，連像安藤太郎這樣的「灣生」日本導演也沒法再拍電影了。

　　1939 年之後，臺灣電影歷史已走上軍國主義國策電影的不歸路。永樂座自 1938 年之後的電影放映內容全然反映了這種現實。

註解

1　參見〈上天仙班不日來臺，辜氏之非常鼎力〉，《臺灣日日新報》，1916 年 4 月 1 日 6 版。

2　淡水戲館原本偶而就會放映電影。例如愛國婦人會臺灣支部 1910 年 10 月 20、21 日即在淡水戲館請高松豐次郎的「臺灣同仁社」放映電影，向本島人與日本人募款（〈活動寫真〉，《臺灣日日新報》，1910 年 10 月 22 日 5 版）。1917 年 1 月 23 日新舞臺亦有放映歐洲戰爭影片（手工上色）的紀錄（〈新舞臺活動寫真〉，《臺灣日日新報》，1917 年 1 月 23 日 6 版）。因此新舞臺應也是循淡水戲館往例，在演戲空檔接受放映電影。

3　陳天來為大稻埕大茶商，1891 年創立「錦記茶行」，不到幾年即將茶葉事業擴及東南亞，1914 年被選為臺北茶商公會組合長，曾任臺北市協議會議員、臺北州協議會議員、永樂座株式會社社長、稻江信用組合理事等。

4　李延禧是大稻埕富商李春生的孫子，美國哥倫比亞大學經濟學碩士，1916 年協助父親李景盛創辦「新高銀行」（今「第一銀行」前身），擔任常務董事，實際掌理銀行日常業務（〈「臺灣史話」——李春生、李延禧與第一銀行〉，2000，206）。

5　陳天順以雜貨米穀商經營香港、廈門等處的商業起家，曾擔任大龍峒（龍江）信用組合組合長、永樂座株式會社理事，參與創設大稻埕「第一劇場」和「黑美人酒家」。

6　郭廷俊曾任總督府評議會員、臺北市協議會協議員、永樂座株式會社監察、稻江信用組合組合長、大成海上火災保險株式會社常務理事等。

7　楊潤波曾任地方法院通譯、林本源第三房庶務長、稻江信用組合理事、泰豐行店主、臺北貿易商協會會長、臺北市協議會協議員等。

8　〈稻江劇場新築〉，《臺灣日日新報》，1919 年 4 月 12 日 7 版。

9　當時以日本人為主的臺北城內歸屬臺灣總督府管轄，城外以本島人為主的大稻埕則是歸臺北廳管轄。

10　〈臺北大舞臺募股〉，《漢文臺灣日日新報》，1921 年 11 月 29 日 6 版；〈永樂座落成式〉，《漢文臺灣日日新報》，1924 年 2 月 19 日 6 版。

11　〈烏龍茶閑散，未曾有的不景氣〉，《臺灣日日新報》，1920 年 6 月 22 日 2 版。

12　參見〈臺北大舞臺募股〉，《漢文臺灣日日新報》，1921 年 11 月 29 日 6 版。該報導說明後來有「攝津館」租用高地龍的別墅作為旅館，供中國或本島巨紳大賈投宿，而吳江山也新建雄偉的「江山樓菜館」，皆以個人資力完成梅谷廳長的兩個期望。

13　〈稻江籌建劇場〉，《漢文臺灣日日新報》，1921 年 11 月 20 日 6 版。

14　〈臺北大舞臺募股〉,《漢文臺灣日日新報》,1921 年 11 月 29 日 6 版。同報同年 11 月 20 日之報導,另一種說法是「現時城內活動寫真館三處,新世界每日平均收入三百圓,舊世界館、芳野亭每日平均收入各二百五十圓,稻江人口多於城內,收入當較加多。」(〈稻江籌建劇場〉,《漢文臺灣日日新報》,1921 年 11 月 20 日 6 版)

15　該地區過去缺乏公共會所可供集會使用,只能租用餐廳的大堂。另在 1921 年 11 月 29 日《漢文臺灣日日新報》的報導中指出,「臺北大舞臺」計劃專門放映電影。

16　〈稻江籌建劇場〉,《漢文臺灣日日新報》,1921 年 11 月 20 日 6 版。

17　〈不景氣之挽回策在於官民一致實行勤儉〉,《臺灣日日新報》,1922 年 5 月 13 日 5 版。

18　〈臺北大舞臺募股〉,《漢文臺灣日日新報》,1922 年 5 月 20 日 6 版;〈新築戲臺〉,《漢文臺灣日日新報》,1923 年 5 月 8 日 6 版;〈新築戲臺經過〉,《漢文臺灣日日新報》,1923 年 5 月 9 日 5 版。

19　〈永樂座落成式〉,《漢文臺灣日日新報》,1924 年 2 月 19 日 6 版。

20　〈永樂座新築成る　四日から營業開始〉,《臺灣日日新報》,1924 年 2 月 2 日 7 版。

21　〈永樂座の初日大入滿員〉,《臺灣日日新報》,1924 年 2 月 6 日 7 版。

22　外租當時稱為「贌」(pak)。永樂座最初的贌期最少四個月,若租全年價格會較優惠(〈永樂座劇場出贌〉,《漢文臺灣日日新報》,1923 年 11 月 21 日 6 版)。

23　〈新築舞臺經過〉,《漢文臺灣日日新報》,1923 年 5 月 9 日 5 版。

24　〈永樂座全年出贌〉,《漢文臺灣日日新報》,1923 年 11 月 29 日 5 版。

25　〈永樂座定期總會〉,《臺灣日日新報》,1927 年 1 月 29 日 4 版。

26　另一個證明永樂座原本設計以放映電影及演出戲劇並重,然而後來傾向以戲劇演出為主的證據是,1924 年 8 月中旬永樂座將原本為了配合放映電影而降低二尺多之中央舞臺增高,讓樓上的三等客席得以看得更清楚(〈重造舞臺〉,《臺灣日日新報》,1924 年 8 月 15 日 4 版)。

27　其中尤以辜顯榮熱愛京劇為最,為了讓上海、福州來的京班有較理想的演出場所,不惜以鉅資自日人手中買下大稻埕地區的「淡水戲館」以演出京劇(邱坤良,1992:161-64)。

28　〈永樂座の初日大入滿員〉,《臺灣日日新報》,1924 年 2 月 6 日 7 版;〈永樂座開演〉,《漢文臺灣日日新報》,1924 年 2 月 6 日 6 版。

29　〈(菊)園競爭〉,《臺南新報》,1924 年 2 月 7 日;徐亞湘,2006:284-85。

30　〈舊曆元旦から鎬を削る 新舞臺と永樂座 大稻埕で見られろ一活劇〉,《臺灣日日新報》,1924 年 2 月 5 日 7 版。從早期專映美國環球影片公司發行影片的「臺灣影戲館」當年農曆春節放映的片單來看,所謂合乎臺灣本島人觀眾口味的電影,顯然是以美國西部片、動作片、喜劇與鬧劇為主,如《北方之狼》(可能是 *Wolves of the North*, 1921)、連續劇《鐵腕之響》(可能是 *The Iron Claw*, 1916)、喜劇《旋風鴛

　　　　鵞》（可能是 *Ham's Whirlwind Finish*, 1916）及滑稽鬧劇與新聞片等。

31　《臺灣日日新報》1922 年 7 月 29 日報導：「今福（豐平）申請建設電影院（活動寫
　　　真館），擬用煉瓦建築，坪數 122 坪，可容納 987 人（含一等座 90、二等座 225、
　　　三等座 672），預定 12 月 20 日建成。據說，當局還在考慮中。（〈稻江請設影戲
　　　館〉，《臺灣日日新報》，1922 年 7 月 29 日 6 版）」

32　〈新築落成の臺灣キネマ館 元旦から開館〉，《臺灣日日新報》，1922 年 12 月 31 日
　　　5 版。

33　1924 年 2 月 7 日《臺南新報》登載之〈（菊）園競爭〉中云：「惟可惜者，起□□
　　　之活動寫真館，當較永樂座受虧（損較）少。」（標點與補字為筆者所加）筆者判斷
　　　應是指臺灣影戲館在新舞臺削價與永樂座競爭下的處境。

34　〈永樂座藝題〉，《臺灣日日新報》，1924 年 4 月 16 日 6 版。

35　例如臺南「樂天茶園」1910 年自大陸福建引進「新福連班」，在「臺南座」演出二
　　　個月後，因茶園經辦人有不正當行為將被股東控告，於是由另一批商人募股成立
　　　「赤崁茶園」繼續經營新福連班的演出。原本打算自 11 月 27 日起在「南座」上演
　　　（並為此加聘女班月裡紅等人），但因南座自 11 月 25 日起開演引自日本的電影至
　　　29 日，只好延至 11 月 30 日才開始演出。（〈南部近信：承贌菊部〉，《漢文臺灣日
　　　日新報》，1910 年 10 月 28 日 3 版；〈南部雁信：擇期開演〉，《漢文臺灣日日新報》，
　　　1910 年 11 月 28 日 3 版）

36　1923 年 1 月 1 日在大稻埕太平町開館的「臺灣影戲館」，其解說員為王雲峰（當時
　　　唯一的本島人辯士）等人，管絃樂隊指揮為李煌源，舞臺顧問為著名的日本辯士湯
　　　本狂波（〈新年のキネマ界：臺灣キネマ館〉，《臺灣日日新報》，1923 年 1 月 1 日
　　　7 版）。關於王雲峰如何開始其辯士生涯，請參見呂訴上的《臺灣電影戲劇史》19
　　　頁，惟呂氏所說的王雲峰開始擔任臺灣影戲館辯士的年代有誤，不是 1921 年而是
　　　1923 年。1924 年 5 月起永樂座放映洋片時的辯士是誰，目前資料不足，但在一年
　　　後永樂座放映環球電影公司的羅克（Harold Lloyd）喜劇片《猛進ロイド》時，已
　　　知當時是由王雲峰與黃麗陽兩位擔任辯士。

37　〈下劣な俳優お灸を頂戴〉，《臺灣日日新報》，1924 年 5 月 8 日 7 版。

38　關於《古井重波記》如何被引進臺灣，呂訴上說是由廈門聯源影片公司的孫、股
　　　兩人將南洋巡迴完畢的該片與其他三部中國片（《閻瑞生》（1921）、《蓮花落》
　　　（1923）、《大義滅親》（1924））輸入臺灣（1961：17-18）。此外，漫沙（吳漫沙）
　　　在 1978 年的一篇文章中提到：「國片開始在臺灣放映，是在民國十五年之間，由
　　　『臺灣文化協會』會員張秀光自上海帶來『明星影片公司』的『孤兒救祖記』，『大
　　　中華百合公司』的『探親家』、『殖邊外史』，『上海影片公司』的『古井重波記』等
　　　四部」（〈臺灣光復前國片滄桑〉）。證諸《臺南新報》與《臺灣日日新報》1924 年
　　　10 月中旬的報導（參見註 41），應可證明此二者的說法都有許多不可靠或錯誤的資
　　　訊。

39　依據 1924 年 12 月 24 日《臺南新報》一篇報導，這批中國名勝古蹟紀錄片的內容
　　應該包括：長江、黃鶴樓、武昌、宋教仁之墓（〈活動寫真開演〉）。同報同月 28 日
　　的報導，則提到「支那揚子江沿岸風景」（〈支那活寫〉）。根據另一篇新聞報導，筆
　　者推測此批影片或許還包括《蓮花落》（任彭年導演，1922）。該報導寫成《梅花
　　落》，但因《梅花落》於 1927 年才公映，筆者推測應是《蓮花落》之筆誤（〈中國
　　影片的現況〉，《臺灣民報》，1928 年 1 月 15 日 4 版）。

40　〈開演影戲〉，《臺南新報》，1924 年 10 月 14 日 5 版；〈中華電戲〉，《臺灣日日新報》
　　（夕刊），1924 年 10 月 16 日 4 版。

41　呂訴上（1961：3）說：《古井重波記》在各地博得好評，以後電影製作的熱忱便又
　　勃興起來。惟根據《臺南新報》1924 年 12 月 24 日（〈活動寫真開演〉）與 28 日（〈支
　　那活寫〉）報導，此部影片及中國名勝古蹟紀錄片、西洋喜劇等一整套節目，在永
　　樂座放映後，至少曾在臺中州員林街（今彰化縣員林市）、南投街（今南投縣南投
　　市）放映過，負責放映的是來自臺北永樂町的張鐘（時年僅 17 歲），辯士是彰化北
　　門的音樂家楊作霖（時年 27 歲），主辦者為彰化北門的胡栗（時年 24 歲）。

42　〈劇界由京班時代轉入電影時代〉，《臺灣日日新報》，1930 年 1 月 4 日 4 版。

43　這批影片的進口商是否即為呂訴上（1961：17-18）所述廈門聯源影片公司的孫、
　　股二人尚待證明。

44　〈臺灣影戲館劇目〉，《臺灣日日新報》（夕刊），1925 年 3 月 27 日 4 版。

45　〈設立影戲公司〉，《臺灣日日新報》，1925 年 5 月 16 日 4 版；〈影戲公司映寫〉，《臺
　　灣日日新報》（夕刊），1925 年 5 月 25 日 4 版。

46　宮乃生，〈映畫短評＝弟弟〉，《臺灣日日新報》，1925 年 5 月 29 日 6 版。

47　〈水火鴛鴦照片〉，《臺灣日日新報》（夕刊），1926 年 5 月 3 日 4 版；〈永樂座〉，《臺
　　灣日日新報》（夕刊），1926 年 5 月 7 日 2 版。

48　甚至有擔任辯士者（可能指王雲峰），於 1929 年 12 月自租影片放映，僅數日即獲
　　利 1,000 多圓（〈劇界由京班時代轉入電影時代〉，《臺灣日日新報》，1930 年 1 月 4
　　日 4 版）。

49　〈又多一影戲公司〉，《臺灣日日新報》，1925 年 6 月 4 日 4 版；〈影戲館覺悟上映〉，
　　《臺灣日日新報》，1925 年 6 月 13 日 4 版。

50　〈映寫影戲〉，《臺南新報》，1925 年 6 月 15 日 5 版。

51　「日光興行部」是否即是「明良社」尚待查證。

52　〈影戲館覺悟上映〉，《臺灣日日新報》，1925 年 6 月 13 日 4 版。

53　〈影戲重演〉，《臺灣日日新報》，1925 年 6 月 20 日 4 版。

54　《臺南新報》報導說，黎、符二氏生於南洋，畢業自美國大學，是上海的實業家
　　（？），攜帶價值 5,000 弗（法郎）之《孽海潮》欲歷遊世界，途經臺灣，基隆海

關為他們介紹臺灣影戲館（臺灣キネマ館）的主人今福豐平。雙方約定自 6 月 18
日起在臺灣影戲館放映一週（〈絕妙好劇到臺〉，《臺南新報》，1925 年 6 月 20 日 5
版）。

55　〈舞臺易戲〉，《臺南新報》，1925 年 6 月 25 日 5 版。

56　此次放映非戲院正規放映電影形式，而係某家人參商行為了打廣告而在萬華戲園開
　　演，並附贈品抽籤以饗顧客（〈孽海潮開演〉，《臺灣日日新報》，1925 年 6 月 27 日
　　4 版）。

57　以上映演訊息整理自〈舞臺易戲〉，《臺南新報》，1925 年 6 月 25 日 5 版；〈劇界〉，
　　《臺灣日日新報》，1925 年 6 月 27 日 4 版；〈赤崁特訊：演映影戲〉，《臺灣日日新
　　報》，1925 年 7 月 6 日 4 版。

58　古矢氏所擁有之「新世界館」與「第二世界館」，據云均有許多本島人觀眾，但因
　　兩家電影都在城內的新起町，離大稻埕太遠，為便利本島人觀眾，因此古矢才收
　　購生意不好的「臺灣影戲館」，改名「第三世界館」，更新設備後，雇用說日語之辯
　　士說明其所放映之日活與松竹出品之日片，及聯美（UA）、派拉蒙、環球等美國片
　　廠出品之美國片（〈改奇麗馬館為第三世界館〉，《臺灣日日新報》，1926 年 12 月 2
　　日 4 版）。

59　主要是指大中華百合影片公司。

60　〈啟明影片映寫先聲〉，《臺灣日日新報》（夕刊），1927 年 5 月 9 日 4 版。

61　〈開映中國影片〉，《臺灣日日新報》，1927 年 5 月 24 日 4 版。

62　〈中國影片開映〉，《臺灣日日新報》，1927 年 6 月 23 日 4 版。

63　啟明影戲公司雖然取得永樂座半年的檔期，映演中國片至 1927 年底，但期間並非
　　全部放映中國片。例如 11 月 13 日起放映的片目為德國片《怪巡洋艦陰零》（*The
　　Emden/Unsere Emden*, 1926）、美國喜劇《無理矢理一萬哩》（*Racing Luck*, 1924），
　　及一部有關裕仁天皇觀艦式的紀錄片（《臺灣日日新報》，1927 年 11 月 14 日 4 版
　　廣告）。

64　1926 年 7 月 25 日起在臺北新世界館上映的《斷腸花》（1926）或許可以說是一部
　　以日片宣傳為中國片的例子。該片其實是日活攝影師川谷庄平（中國名為谷莊平）
　　於上海創立「中國同朋影片公司」（中國同朋畫片公司）所出品，且由川谷自編
　　自導的影片，是該公司請上海名女命相家菱清女史（女士）與可能是當時的年輕
　　編導朱瘦菊主演的創業片，號稱是日本人在中國製作的第一部中國片。此片完成
　　後，川谷即返回日活擔任《大道寺兵馬》（1928）、《噫無情》（1929）等片之攝影
　　師。《斷腸花》之攝影師東方熹，其實是日籍攝影師東喜代治之化名（加藤四郎，
　　1927：330；川谷庄平，1995：120-124、193-200）。值得注意的是，此片與呂訴上
　　（1961：4-5）所說，1926 年「彰化青年張漢樹，出資創設文英影片公司，其辦事
　　處設於上海東橫濱路大陸里，雇用日人川谷為導演，東方氏為攝影，完成『情潮』
　　一部」有諸多雷同之處，不排除呂氏誤將張漢樹自組之「光艷影畫公司」誤為「文
　　英影片公司」，以及張漢樹是進口《斷腸花》在臺灣放映失敗，而非投資《情潮》

在臺灣放映失敗。依川谷庄平所著的《魔都を驅け拔けた男》一書,並無《情潮》或張漢樹的任何紀錄,倒是提到《斷腸花》中使用了一位臺灣青年飾演片中的壞人,此角是否即由張漢樹所飾演,不禁又令人有此懷疑。

65　參見〈中國影片上映〉,《臺灣日日新報》,1927 年 11 月 3 日 4 版;〈中國影片的現況〉,《民報》,1928 年 1 月 15 日 4 版;〈中華電映〉,《臺灣日日新報》(夕刊),1927 年 1 月 25 日 4 版。

66　永樂座 1928 年 1 月 1 日起由「星光劇團」演出《黑籍冤魂》、《生命之光》、《可憐閨裡月》、《大裡蓮花》等(知者言,1927)。

67　〈永樂座映演中外著名影片〉,《臺灣日日新報》(夕刊),1928 年 5 月 21 日 4 版;〈永樂座活寫 支那劇有趣〉,《臺灣日日新報》(夕刊),1928 年 6 月 3 日 4 版;〈永樂座活寫 正演棄兒〉,《臺灣日日新報》(夕刊),1928 年 6 月 11 日 4 版;〈永樂座活寫映演紅樓夢〉,《臺灣日日新報》,1928 年 6 月 18 日 4 版;〈通霄青年會 活寫巡迴映寫〉,《臺灣日日新報》,1928 年 8 月 4 日 4 版。

68　〈永樂座活寫〉,《臺灣日日新報》(夕刊),1930 年 1 月 7 日 4 版。

69　〈永樂座活寫〉,《臺灣日日新報》,1930 年 2 月 13 日 4 版。

70　但是,良玉公司在取得永樂座經營權的這段期間,也不可能完全只放映《火燒紅蓮寺》。例如在 4 月初即是放映《可憐的閨女》(張石川導演,1925)(〈可憐閨女上映〉,《臺灣日日新報》,1930 年 4 月 7 日 4 版)。良玉公司此次進口的中國片還包括《掛名的夫妻》(卜萬蒼導演,1927)、《勢利姑爺》、《五分鐘》、《珍珠冠》(朱瘦菊導演,1929)、《通天河》(《臺灣新民報》,1930 年 5 月 3 日 7 版廣告)。

71　〈清秀影片公司映寫乾隆遊江南〉,《臺灣日日新報》(夕刊),1930 年 8 月 12 日 4 版;〈新到影片續映〉,《臺灣日日新報》(夕刊),1930 年 8 月 22 日 4 版;《漢文臺灣日日新報》,1930 年 8 月 24 日 4 版廣告;〈民國映畫 上海民新影片股份有限公司映畫 木蘭從軍前後篇十八卷(永樂座二十四日より)〉,《臺灣日日新報》(夕刊),1930 年 8 月 22 日 3 版;〈後篇影片上映〉,《臺灣日日新報》(夕刊),1930 年 8 月 29 日 4 版;〈活寫界好評〉,《臺灣日日新報》(夕刊),1930 年 10 月 5 日 4 版。

72　〈著名影片上映〉,《漢文臺灣日日新報》,1930 年 10 月 23 日 4 版。

73　〈火燒紅蓮寺禁續攝影,上海明星公司正副經理談〉,《臺灣日日新報》,1931 年 9 月 7 日 4 版。

74　〈稻市景氣日非,興行界大吃虧,永樂座影片損失巨萬〉,《臺灣日日新報》,1931 年 5 月 28 日 4 版。

75　同前註。

76　〈支那映畫の「永樂座」內部大改造〉,《臺灣日日新報》,1931 年 10 月 28 日 7 版。

77　〈永樂座重修面目一新,使用人大改革〉,《臺灣日日新報》,1932 年 2 月 5 日 4 版;《臺灣新民報》,1932 年 1 月 30 日 16 版。

78　〈新春劇界永樂座改革發出聲明書〉,《臺灣日日新報》,1934 年 1 月 1 日 8 版。

79 〈永樂座重役與戲園主紛糾〉，《臺灣民報》，1929 年 5 月 5 日 3 版；〈戲園茶房不法，觀客務須小心〉，《臺灣民報》，1929 年 6 月 30 日 5 版；〈永樂座發覺中間搾取〉，《臺灣新民報》，1930 年 7 月 12 日 6 版。

80 〈「永樂座」を大改造近代的設施〉，《臺灣日日新報》（夕刊），1934 年 8 月 2 日 2 版；〈改造「永樂座」で松竹もの上映〉，《臺灣日日新報》，1934 年 8 月 31 日 7 版。

81 〈天無情活寫出世〉，《臺灣日日新報》，1925 年 4 月 29 日 4 版。這篇報導提到「此係本島最初出世之寫真」。另外，GY 生在〈臺灣映畫界の回顧（上）〉一文提到：「大正十二年臺日社活動寫真部發表臺灣映畫『天無情』之製作計畫……」（《臺灣新民報》，1932 年 1 月 30 日 15 版），以及《臺灣日日新報》1925 年 5 月 13 日 2 版報導「新莊街同風會」會員 5 月 10 日向臺灣日日新報社借到該社新製之電影《天無情》，放映給 1,500 名觀眾觀看（〈新莊街奉祝活寫 本社撮影ヒルム〉），均證實本片的製作單位為《臺灣日日新報》，製作時間為 1925 年 4 月之前。

82 〈永樂座劇目〉，《臺灣日日新報》，1925 年 4 月 30 日 4 版。

83 〈社告 以本社提供萬圓設置活動寫真班〉，《臺灣日日新報》，1923 年 6 月 29 日 5 版。

84 推測應是指淡水河系之河畔。

85 可能是指本島人童養媳之習俗。

86 〈永樂座活寫好評〉，《臺灣日日新報》，1925 年 5 月 1 日 4 版。

87 〈新莊街奉祝活寫 本社撮影ヒルム〉，《臺灣日日新報》，1925 年 5 月 13 日 2 版。

88 〈永樂座活寫好評〉，《臺灣日日新報》，1925 年 5 月 1 日 4 版。報導中說永樂座放映該片時「雖際雨天，各夜滿座足以見觀客之歡迎也。」

89 另一種說法是，田中是范朋克的秘書（田中純一郎，1975：311）。

90 "Japanese Film Star Here: Producer Brings Man Over For Study of Hollywood Methods; Was Fairbanks Pupil," *Los Angeles Times* (May 10, 1925: 6)。 另外，〈映畫界 臺灣を背景に 佛陀の愛を主題とし 輸出映畫製作の田中欽之氏〉，《臺灣日日新報》，1924 年 3 月 30 日 7 版也有類似報導。

91 參見〈映畫劇「佛陀の瞳」（上）撮影見物記〉，《臺灣日日新報》，1924 年 5 月 2 日 7 版；〈映畫劇「佛陀の瞳」（下）撮影見物記〉，《臺灣日日新報》，1924 年 5 月 3 日 7 版。

92 這部影片的未剪輯版本似乎曾在田中 1925 年返回洛杉磯拜訪范朋克（Douglass Fairbanks）時，以 The Trail of the Gods（神的足跡）的片名放映給范朋克等人看過（"Japanese Film Star Here: Producer Brings Man Over For Study of Hollywood Methods; Was Fairbanks Pupil," *Los Angeles Times* (May 10, 1925: 6)）。筆者比對當年出版的日本電影年鑑中之各年度發行片單，大膽推測本片可能後來未曾在日本電影院放映，而是改題為《慈眼》在教育影片市場上流通。

93 〈籌設活寫會社〉,《臺灣日日新報》（夕刊）,1925 年 4 月 8 日 4 版。

94 〈籌設活寫續報〉,《臺灣日日新報》,1925 年 4 月 25 日 4 版。

95 李延旭於 1924 年參與成立「臺北基督教青年會」,後亦曾任「大稻埕青年團」（團長為陳清波）體育部長兼教育部副部長,1930 年擔任「臺灣地方自治聯盟」理事、「如水社」總務。

96 〈稻江劇場新築〉,《臺灣日日新報》,1919 年 4 月 12 日 7 版。

97 〈臺灣映畫研究會誕生〉,《臺灣日日新報》,1925 年 5 月 28 日 6 版。

98 〈活寫及映畫研究會〉,《臺灣日日新報》,1925 年 5 月 5 日 4 版。

99 會員每個月須繳會費 5 圓才能參加活動（〈臺灣映畫研究會誕生〉,《臺灣日日新報》,1925 年 5 月 28 日 6 版）。

100 〈募集映畫會員〉,《臺灣日日新報》（夕刊）,1925 年 5 月 8 日 4 版。

101《臺灣民報》的報導說,該會會員有 50 多人（〈映畫研究會成立〉,《臺灣民報》,1925 年 6 月 21 日 5 版）。

102 陳清波為大稻埕大茶商陳天來之三子,除經營家族茶葉事業錦記茶行外,還擔任過臺北勸業信用利用組合組合長、臺北市協議會協議員、臺灣第一劇場董事長、臺北市港町區區長等。

103 楊承基也曾參與連橫等人成立之「臺灣演藝影片研究會」,致力於舞臺演出（〈臺灣演藝將出演〉,《臺灣日日新報》（夕刊）,1925 年 8 月 9 日 4 版）。

104 李維垣又名李竹鄰,出自新竹市李陵茂家族。他與同鄉李書（又名李松峰）為好友,除共同參與臺灣映畫研究會外,也共同創立「極東影戲公司」。1936 年他在臺北市獨立經營「福星影片營業公司」,發行中國電影（〈映画の配給〉,《臺灣公論》2：3（1937 年 3 月 1 日）：47）,可惜隔年中日戰爭爆發,中國電影禁止進口,公司經營困難。二戰結束後,李氏返鄉經營圖書業,曾擔任新竹縣圖書教育用品商業同業公會常務監事。

105 呂訴上（1961：4）說陳華階當時是「三十四銀行」臺北分行（時稱為「支店」）的職員。

106 〈映畫研究發會式〉,《臺灣日日新報》（夕刊）,1925 年 5 月 22 日 2 版；〈臺灣映畫研究會〉,《臺灣日日新報》,1925 年 5 月 24 日 5 版；〈映畫研究會發會式〉,《臺灣日日新報》（夕刊）,1925 年 5 月 25 日 4 版。GY 生則在文章中提到,參與該會成立的還有出身新竹北埔望族之大稻埕米商姜鼎元,及新竹出身的演員鄭超人（〈臺灣映畫界の回顧（上）〉,《臺灣新民報》,1932 年 1 月 30 日 15 版）。呂訴上（1961：3-4）則再加上藝旦連雲仙、一串珠、日本人森口治三郎。

107 〈映畫研究會成立〉,《臺灣民報》,1925 年 6 月 21 日 5 版。

108 〈活寫研究會近況〉,《臺灣日日新報》,1925 年 7 月 8 日 4 版。

109　呂訴上（1961：3）說李書也曾參與臺灣日日新報電影部製作的《天無情》一片的拍攝，但目前尚無其他資料可做佐證。

110　〈活寫研究會近況〉，《臺灣日日新報》，1925 年 7 月 8 日 4 版。筆者從該批底片早在 1925 年 7 月 4 日運抵臺灣的時間反推，計算當時船運自日本運送來臺灣最短的時間，得出訂購底片必然在臺灣映畫研究會開始運作之前的結論。

111　除了北投外，影片的外景地還包括臺北的圓山、神社大道（今中山北路一至三段）、臺北橋、新公園等（〈臺灣映畫會攝影〉，《臺灣日日新報》（夕刊），1925 年 8 月 14 日 4 版；〈誰之過影片上映〉，《臺灣日日新報》（夕刊），1925 年 9 月 11 日 4 版）。

112　〈誰之過影片上映〉，《臺灣日日新報》（夕刊），1925 年 9 月 11 日 4 版。

113　據說李書拍攝此片時，邀請「臺灣教育會」電影部的攝影師三浦正雄擔任顧問（呂訴上，1961：3）。

114　GY 生，1932。

115　〈誰之過影片上映〉，《臺灣日日新報》（夕刊），1925 年 9 月 11 日 4 版。

116　《臺灣日日新報》，1925 年 9 月 11 日 4 版廣告。

117　李書與李維垣等人原先成立「極東影戲公司」時，成立宗旨除發行電影外，也提到要製作、放映電影，但後來均未曾製作過任何一部影片，或許也跟《誰之過》的票房失敗脫不了關係。

118　1954 年《聯合報》一篇報導提到劉喜陽擔任「華南銀行」總行秘書室主任（《聯合報》，1954 年 6 月 16 日 5 版），後又轉任人事室主任（《聯合報》，1956 年 2 月 24 日 4 版）。不確定此劉喜陽是否即是彼劉喜陽。

119　連鎖劇是一種在戲劇舞臺演出中穿插放映用電影攝製的影像（通常是外景實景或特效）之戲劇形式。中國上海 1920 年代也曾出現過連鎖劇，當時稱之為「連環戲」。

120　陳天煜的名字有很多說法，無法確定何者才正確。

121　據 GY 生說，還包括周旭影、王傑英、徐金遠等人（1932）。

122　據 1932 年 12 月 29 日《漢文臺灣日日新報》4 版報導，「稻江寫真同業組合」總會成立，黃梅澄被推舉為評議員。可見黃氏如果 1929 年不是在大稻埕從事照相業，即是後來即投入此行業，而未繼續參與電影製作。

123　影片幾乎完全在實景拍攝，李書共拍了一萬呎底片，之後他又日以繼夜地花了三天關在約二十平方米（約 6.25 坪）大的洗印室中洗印底片與拷貝（GY 生，1932）。

124　該片在永樂座放映三天的票房達 950 圓，而《血痕》的製作預算只有不到 2,000 圓，由此可見該片票房之好。張、李兩人也認為《血痕》中的演員表演已大多比《誰之過》大為改善，因此自認臺灣電影不缺人才，而是缺乏更多的資金（GY 生，1932）。

125　GY 生認為李書在《血痕》中的攝影技術比起《誰之過》有極為長足之進步

（1932）。

126 〈雜件〉，《臺灣日日新報》，1930 年 3 月 25 日 6 版。

127 GY 生，1932。

128 有聲片於 1929 年開始在臺北的電影院出現，到 1930 年臺北的「新世界館」已完全使用福斯公司的「Movietone」系統放映有聲電影。永樂座可能一直拖到 1934 年 8 月才改裝有聲放映機。

129 安藤太郎在臺灣臺中出生、接受中等教育，之後到日本就讀明治大學，大學畢業後在「東亞電影」（東亜キネマ株式会社）擔任副導演。

130 根據《映畫年鑑（1936 年版）》，「日本合同通訊社錄音映畫部」的負責人是安藤元節（飯島正等，1936：193）。其實他 1897 年擔任臺中社頭辦務署主記、1900 年代曾於臺南地方法院擔任通譯及任職於鳳山出張所，後來成為來往上海與臺灣的商人，1930 年代曾負責調查中國南方經濟之事務，後從事天然瓦斯相關事務。而他起碼自 1932 年起就是日本合同通訊社的社長。安藤元節與安藤太郎是否有親屬關係尚待查證。

131 千葉泰樹在來臺之前，是「富國映畫社」的年輕導演。

132 〈募集男女俳優〉，《臺灣日日新報》（夕刊），1932 年 12 月 29 日 4 版。

133 〈怪紳士 臺灣プロ第二回作品 近日臺北で封切〉，《臺灣日日新報》（夕刊），1933 年 2 月 14 日 3 版。

134 〈電影好評〉，《臺灣日日新報》，1933 年 2 月 20 日 8 版。

135 儘管臺灣映畫製作所原本計畫製作《臺灣進行曲》與《鄭成功》兩部片，但都找不到資金而作罷。千葉泰樹在臺灣映畫製作所結束營業後，返回日本成為自由導演，但在與日活公司簽訂特別合約後，在 1940 年以前為日活拍了逾 30 部片。

136 其父鄭萬鎰為大稻埕大富商，生前熱心於重修大龍峒保安宮。

137 經營第一劇場的「第一興行公司」與出資製作《望春風》的「第一映畫製作所」是兄弟機構，兩者皆由吳錫洋經營。

138 〈本島映畫界の一大快事 臺灣第一映畫製作所設立 第一回作品「望春風」と決定〉，《臺灣藝術新報》3：6（1937 年 6 月 1 日）：6。

139 〈島民待望の「望春風」完成 盛大な試寫會行はる〉，《臺灣公論》3：2（1938 年 2 月 1 日）：15。受邀參加試映會的有電影相關業者、新聞記者等二十多人。映後大家異口同聲地稱讚這部影片，除了導演指導素人演員演出的成果受到稱讚外，攝影也被認為與日本內地電影相比毫不遜色（〈島民待望の「望春風」完成 盛大な試寫會行はる〉，《臺灣公論》3：2（1938 年 2 月 1 日）：15）。

140 〈臺灣第一映畫の全發 望春風 十五日から永樂座〉，《臺灣日日新報》（夕刊），1938 年 1 月 16 日 4 版。

141 1937 年 7 月第二次中日戰爭爆發後，臺灣總督府禁止包括電影在內的各項演出以

臺語發音。

142 參見張昌彥、李道明，2000：256-58。

143 彭楷棟是當時 1913 年全日本撞球冠軍、世界知名的撞球選手山田浩二的門生。

144 〈劇界消息〉，《風月報》45 號（1937 年 7 月 20 日）：21。

145 〈映画街展望〉、〈出征美談 譽れの軍夫 臺灣プロで撮影準備中〉，《臺灣公論》2：11（1937 年 11 月 1 日）：15。

146 〈譽れの軍夫永樂座で封切〉，《臺灣公論》3：6（1938 年 6 月 1 日）：9。值得注意的是，這篇簡短的報導寫出本片是由「丸山商會」提供、安藤太郎演出，顯示本片資金來源可能並非第一映畫製作所或其他臺灣團體或個人，而係日本內地的工商界。

147 太平館耗資 4 萬圓，於 1934 年 6 月開始施工，12 月 26 日竣工，1935 年 1 月 1 日開始營業，為可容納 1,200 名觀眾的活動寫真常設館（電影院）（〈活動常設館太平館竣工〉，《臺灣日日新報》，1934 年 12 月 25 日 11 版）。

148 〈島都の新春興行としては〉，《臺灣演藝と樂界》3：1（1935 年 1 月 1 日）：39。

149 第一劇場的股東除了陳天來之子陳清波（擔任社長）、陳清素、陳清秀外，還有張寶鏡、莊輝玉、張雲顯、陳維誠、林祖謙、李延綿、張東華、陳金木、陳九樹、楊接枝等三十一位（〈第一劇場 近く竣功 きのふ創立總會を開く〉，《臺灣日日新報》，1935 年 9 月 1 日 7 版；〈第一劇場 不日告竣 開創立總會〉，《臺灣日日新報》（夕刊），1935 年 9 月 3 日 4 版）。

150 第一劇場耗資 16 萬圓修建，由臺北勸業信用利用組合之組合長陳清波，將其發跡地「建成茶行」改建為一棟三層樓鋼筋水泥現代建築，建地面積 560 坪，建坪 450 坪，一、二、三樓合計 1,915 坪，可容納人數：一樓 804 人、二樓 447 人、三樓 381 人，合計 1,632 名觀眾（〈「臺灣第一劇場」けふ盛大な上棟式 觀客二千人を收容し カフヱーやホールも設置〉，《臺灣日日新報》，1934 年 7 月 14 日 7 版）。

151 〈常設館のぞ記〉，《臺灣婦人界》5：2（1938 年 2 月 1 日）：76。

152 〈新裝せる永樂座 吳君の奮鬪〉，《臺灣公論》3：2（1938 年 2 月 1 日）：26。

153 〈自滅の悲運至る 大稻埕映画館作品不足に泣く〉，《臺灣公論》3：4（1938 年 4 月 1 日）：15。

154 吳錫洋之父吳培銓為臺北州協議會議員，經營新莊自動車公司（新觀巴士），曾任臺北自動車營業組合組合長、臺灣米穀代行株式會社常務取締役。

155 〈風雲兒吳錫洋氏 永樂座を立退く 心中稍々感慨無量〉，《臺灣藝術新報》5：7（1939 年 7 月 1 日）：46-47；〈吳錫洋君 大觀バス入〉，《臺灣公論》4：7（1939 年 7 月 1 日）：10。

156 邱坤良（2017：51）說張清秀為大稻埕藥行「乾元行」的店東，曾於 1939 年與歐劍窗合組職業劇團「星光新劇團」巡迴演出。惟另一說法指出，乾元行為張清河

創立，於 1916 年交由股東陳茂通繼續經營（陳秋瑾）。《臺灣公論》1939 年 8 月 1 日的一則報導則指出：張清秀出生於乾元藥房創始者張家，對娛樂界感興趣，曾經營臺中天外天、臺北永樂座及太平館（〈映画に！！演劇に！！跳躍的なり張清秀君〉）。呂訴上（1961：18）提到，張清秀曾主持「清秀映畫社」，發行過中國片《化身姑娘》（方沛霖導演，1936）、《漁光曲》（蔡楚生導演，1934）、《華燭之夜》（岳楓導演，1936）。本文前述 1930 年 8 月取得永樂座經營權、推出武俠片《乾隆遊江南》、《女大力士》的「清秀影片公司」，應該即是「清秀映畫社」。由此可見，張清秀可能並未經營乾元行，但曾在三〇至四〇年間，在大稻埕從事電影與戲劇映演工作。

157 〈全島唯一の新劇道場 永樂座 臺灣新劇の進展に供す〉，《臺灣藝術新報》5：5（1939 年 5 月 1 日）：45。

158 這種作法在當時被批評只是舊酒裝新瓶，純為逃避皇民化運動禁止演出傳統臺灣戲曲的政策。這種戲劇有幾種不同的稱謂，如「臺灣新演劇」、「皇民化劇」、「新劇」、「改良劇」等（竹內治，1941：24）。

159 〈洋画＝革進 永樂座 臺灣映画配給株式会社と提携〉，《臺灣公論》4：9（1939 年 9 月 1 日）：14。

160 〈永樂座直營〉，《臺灣公論》7：1（1942 年 1 月 1 日）：55；〈島都の映画館〉，《臺灣公論》7：1（1942 年 1 月 1 日）：59；〈直營後の永樂座〉，《臺灣公論》7：2（1942 年 2 月 1 日）：67。

161 200 至 300 部這個數字是綜合整理自（1）詹天馬在 1936 年參與一場臺灣公論社主辦的「電影與演劇——相關從業人員座談會」（〈映画と演劇關係者の座談會〉，《臺灣公論》，1937：13）中所說：「中國電影至當時約殘存 630 本」，再以每部影片平均 5 至 6 本推估；（2）呂訴上（1961：20）提到日殖時期進口中國片之數目為 300 多部；（3）張靜茹（2006：444-45）整理出 166 部日殖時期在臺上映過的中國片片名。

162 吳錫洋家族為新莊大地主，其合夥人鄭德福家族則為大稻埕富商。

163 類似歐美在 1920 年代出現的「電影俱樂部」運動（movement of cine-clubs），成員以大學教師、學生與政府官員為主。

參考文獻 ─────────────

專著

川谷庄平。《魔都を駆け抜けた男——私のキャメラマン人生》。東京：三一書房，1995。

市川彩。〈臺灣電影事業發達史稿〉。《アジア映畫の創造及建設》。東京：國際映畫通信社出版部，1941。86-98。

加藤四郎。〈支那〉。《日本映画事業總覽（昭和五年版）》。國際映畫通信社編。東京：國際映畫通信社，1927。324-334。

田中純一郎。《日本映画發達史 I：活動写真時代》。東京：中央公論社，1975。

呂訴上。《臺灣電影戲劇史》。臺北：銀華出版部，1961。

邱坤良。《舊劇與新劇：日治時期臺灣戲劇之研究（1895-1945）》。臺北：自立晚報，1992。

徐亞湘。《史實與詮釋：日治時期臺灣報刊戲曲資料選》。宜蘭：國立傳統藝術中心，2006。

張昌彥、李道明編。《紀錄臺灣：臺灣紀錄片研究書目與文獻選集（上）》。臺北：國家電影資料館，2000。

張靜茹。《上海現代性·臺灣傳統文人——文化夢的追尋與幻滅》。臺北：稻鄉出版社，2006。

飯島正、岸松雄、內田歧三雄、筈見恒夫編纂。《映畫年鑑（1936年版）》。東京：第一書房，1936。

期刊文章

K・志水生。〈2 稲江地區の映画街〉。《Utopia》（1938 年 9 月 19 日）：10。

四方太生。〈明日の聖戰〉。《臺灣公論》2：12（1937 年 12 月 1 日）：18。

〈出征美談 譽れの軍夫 臺灣プロで撮影準備中〉。《臺灣公論》2：11（1937 年
　　11 月 1 日）：15。

〈本島映画界の一大快事 臺灣第一映畫製作所設立 第一回作品「望春風」と決
　　定〉。《臺灣藝術新報》3：6（1937 年 6 月 1 日）：6。

竹內治。〈永樂座〉。《文藝臺灣》2：5（11 期）（1941 年 8 月 20 日）：24-25。

〈永樂座直營〉。《臺灣公論》7：1（1942 年 1 月 1 日）：55。

〈全島唯一の新劇道場 永樂座 臺灣新劇の進展に供す〉。《臺灣藝術新報》5：5
　　（1939 年 5 月 1 日）：45。

〈自滅の悲運至る 大稻埕映画館作品不足に泣く〉。《臺灣公論》3：4（1938 年
　　4 月 1 日）：15。

吳錫洋。〈「望春風」完成所感〉。《臺灣公論》2：9（1937 年 9 月 1 日）：20。

邱坤良。〈從星光到鐘聲：張維賢新劇生涯及其困境〉。《戲劇研究》20 期（2017
　　年 7 月）：39-64。

〈吳錫洋君 大觀バス入〉。《臺灣公論》4：7（1939 年 7 月 1 日）：10。

〈直營後の永樂座〉。《臺灣公論》7：2（1942 年 2 月 1 日）：67。

洪生。〈稻江映画界〉。《臺灣藝術新報》1：1（1935 年 8 月 1 日）：62。

〈洋画＝革進 永樂座 臺灣映画配給株式會社と提携〉。《臺灣公論》4：9（1939
　　年 9 月 1 日）：14。

〈風雲兒吳錫洋氏 永樂座を立退く 心中稍々感慨無量〉。《臺灣藝術新報》5：7
　　（1939 年 7 月 1 日）：46-47。

〈映画に！！演劇に！！跳躍的なり張清秀君〉）。《臺灣公論》4：8（1939 年 8
　　月 1 日）：16。

〈映画の配給〉。《臺灣公論》2：3（1937 年 3 月 1 日）：47。

〈映画と演劇關係者の座談會〉。《臺灣公論》2：9（1937 年 9 月 1 日）：10-14。

〈映画街展望〉。《臺灣公論》2：11（1937 年 11 月 1 日）：15。

〈島民待望の「望春風」完成 盛大な試寫會行はる〉。《臺灣公論》3：2（1938
　　年 2 月 1 日）：15。

〈島都の映画館〉。《臺灣公論》7：1（1942 年 1 月 1 日）：59。

〈島都の新春興行としては〉。《臺灣演藝と樂界》3：1（1935 年 1 月 1 日）：
　　39。

陳秋瑾。〈追溯迪化街百年老店林復振商行與乾元藥行〉。《中央研究院數位
　　典藏資源網》。2018 年 3 月 3 日下載。<http://ndaip.sinica.edu.tw/content.
　　jsp?option_id=2841&index_info_id=8364>。

〈常設館のぞ記〉。《臺灣婦人界》5：2（1938 年 2 月 1 日）：76。

〈新裝せる永樂座 吳君の奮鬥〉。《臺灣公論》3：2（1938 年 2 月 1 日）：26。

〈「臺灣史話」—李春生、李延禧與第一銀行〉。《臺北文獻》直字第 134 期
　　（2000 年 12 月）：206。

〈劇界消息〉。《風月報》45 號（1937 年 7 月 20 日）：21。

報紙報導

GY 生。〈臺灣映畫界の回顧（上）〉。《臺灣新民報》。1932 年 1 月 30 日 15 版。

———。〈臺灣映畫界の回顧（下）〉。《臺灣新民報》。1932 年 2 月 6 日 14 版。

〈又多一影戲公司〉。《臺灣日日新報》。1925 年 6 月 4 日 4 版。

〈上天仙班不日來臺，辜氏之非常鼎力〉。《臺灣日日新報》。1916 年 4 月 1 日 6
　　版。

〈天無情活寫出世〉。《臺灣日日新報》。1925 年 4 月 29 日 4 版。

〈中國影片上映〉。《臺灣日日新報》。1927 年 11 月 3 日 4 版。

〈中國影片的現況〉。《臺灣民報》。1928 年 1 月 15 日 4 版。

〈中國影片開映〉。《臺灣日日新報》。1927 年 6 月 23 日 4 版。

〈中華電映〉。《臺灣日日新報》（夕刊）。1927 年 1 月 25 日 4 版。

〈中華電戲〉。《臺灣日日新報》（夕刊）。1924 年 10 月 16 日 4 版。

〈不景氣之挽回策在於官民一致實行勤儉〉。《臺灣日日新報》。1922 年 5 月 13
　　日 5 版。

〈水火鴛鴦照片〉。《臺灣日日新報》（夕刊）。1926 年 5 月 3 日 4 版。

〈火燒紅蓮寺禁續攝影，上海明星公司正副經理談〉。《臺灣日日新報》。1931 年
　　9 月 7 日 4 版。

〈支那活寫〉。《臺南新報》。1924 年 12 月 28 日 4 版。

〈支那映畫の「永樂座」內部大改造〉。《臺灣日日新報》。1931 年 10 月 28 日 7 版。

〈民國映畫 上海民新影片股份有限公司映畫 木壯從軍前後篇十八卷（永樂座
　　二十四日より）〉。《臺灣日日新報》（夕刊）。1930 年 8 月 22 日 3 版。

〈可憐閨女上映〉。《臺灣日日新報》。1930 年 4 月 7 日 4 版。

〈永樂座〉。《臺灣日日新報》（夕刊）。1926 年 5 月 7 日 2 版。

〈「永樂座」を大改造近代的設施〉。《臺灣日日新報》（夕刊）。1934 年 8 月 2 日
　　2 版。

〈永樂座の初日大入滿員〉。《臺灣日日新報》。1924 年 2 月 6 日 7 版。

〈永樂座全年出瞨〉。《漢文臺灣日日新報》。1923 年 11 月 29 日 5 版。

〈永樂座定期總會〉。《臺灣日日新報》。1927 年 1 月 29 日 4 版。

〈永樂座映演中外著名影片〉。《臺灣日日新報》（夕刊）。1928 年 5 月 21 日 4 版。

〈永樂座活寫〉。《臺灣日日新報》（夕刊）。1930 年 1 月 7 日 4 版。

〈永樂座活寫〉。《臺灣日日新報》。1930 年 2 月 13 日 4 版。

〈永樂座活寫 支那劇有趣〉。《臺灣日日新報》（夕刊）。1928 年 6 月 3 日 4 版。

〈永樂座活寫 正演棄兒〉。《臺灣日日新報》（夕刊）。1928 年 6 月 11 日 4 版。

〈永樂座活寫 映演紅樓夢〉。《臺灣日日新報》。1928 年 6 月 18 日 4 版。

〈永樂座活寫好評〉。《臺灣日日新報》。1925 年 5 月 1 日 4 版。

〈永樂座重修面目一新，使用人大改革〉。《臺灣日日新報》。1932 年 2 月 5 日 4
　　版／《臺灣新民報》。1932 年 1 月 30 日 16 版。

〈永樂座重役與戲園主紛糾〉。《臺灣民報》。1929 年 5 月 5 日 3 版。

〈永樂座開演〉。《漢文臺灣日日新報》。1924 年 2 月 6 日 6 版。

〈永樂座落成式〉。《漢文臺灣日日新報》。1924 年 2 月 19 日 6 版。

〈永樂座新築成る 四日から營業開始〉。《臺灣日日新報》。1924 年 2 月 2 日 7 版。

〈永樂座發覺中間搾取〉。《臺灣新民報》。1930 年 7 月 12 日 6 版。

〈永樂座劇目〉。《臺灣日日新報》。1925 年 4 月 30 日 4 版。

〈永樂座劇場出瞙〉。《漢文臺灣日日新報》。1923 年 11 月 21 日 6 版。

〈永樂座藝題〉。《臺灣日日新報》。1924 年 4 月 16 日 6 版。

知者言。〈是是非非〉。《臺灣日日新報》（夕刊）。1927 年 12 月 30 日 4 版。

〈赤崁特訊：演映影戲〉。《臺灣日日新報》。1925 年 7 月 6 日 4 版。

〈改奇麗馬館為第三世界館〉。《臺灣日日新報》。1926 年 12 月 2 日 4 版。

〈改造「永樂座」で松竹もの上映〉。《臺灣日日新報》。1934 年 8 月 31 日 7 版。

〈社告 以本社提供萬圓設置活動寫真班〉。《臺灣日日新報》。1923 年 6 月 29 日
　　5 版。

〈怪紳士 臺灣プロ第二囘作品 近日臺北で封切〉。《臺灣日日新報》（夕刊）。
　　1933 年 2 月 14 日 3 版。

〈南部近信：承瞙菊部〉。《漢文臺灣日日新報》。1910 年 10 月 28 日 3 版。

〈南部雁信：擇期開演〉。《漢文臺灣日日新報》。1910 年 11 月 28 日 3 版。

〈後篇影片上映〉。《臺灣日日新報》（夕刊）。1930 年 8 月 29 日 4 版。

〈活動常設館太平館竣工〉。《臺灣日日新報》。1934 年 12 月 25 日 11 版。

〈活動寫真〉。《臺灣日日新報》。1910 年 10 月 22 日 5 版。

〈活動寫真開演〉。《臺南新報》。1924 年 12 月 24 日 9 版。

〈活寫及映畫研究會〉。《臺灣日日新報》。1925 年 5 月 5 日 4 版。

〈活寫界好評〉。《臺灣日日新報》（夕刊）。1930 年 10 月 5 日 4 版。

〈活寫研究會近況〉。《臺灣日日新報》。1925 年 7 月 8 日 4 版。

〈映畫界 臺灣を背景に 佛陀の愛を主題とし 輸出映畫製作の田中欽之氏〉。《臺
　　灣日日新報》。1924 年 3 月 30 日 7 版。

〈映畫研究會成立〉。《臺灣民報》。1925 年 6 月 21 日 5 版。

〈映畫研究發會式〉。《臺灣日日新報》（夕刊）。1925 年 5 月 22 日 2 版。

〈映畫研究會發會式〉。《臺灣日日新報》（夕刊）。1925 年 5 月 25 日 4 版。

〈映畫劇「佛陀の瞳」（上）撮影見物記〉。《臺灣日日新報》。1924 年 5 月 2 日
　　　7 版。

〈映畫劇「佛陀の瞳」（下）撮影見物記〉。《臺灣日日新報》。1924 年 5 月 3 日
　　　7 版。

〈映寫影戲〉。《臺南新報》。1925 年 6 月 15 日 5 版。

〈重造舞臺〉。《臺灣日日新報》。1924 年 8 月 15 日 4 版。

宮乃生。〈映畫短評＝弟弟〉。《臺灣日日新報》。1925 年 5 月 29 日 6 版。

〈烏龍茶閑散，未曾有の不景氣〉。《臺灣日日新報》。1920 年 6 月 22 日 2 版。

〈清秀影片公司映寫乾隆遊江南〉。《臺灣日日新報》（夕刊）。1930 年 8 月 12 日
　　　4 版。

〈設立影戲公司〉。《臺灣日日新報》。1925 年 5 月 16 日 4 版。

〈啟明影片映寫先聲〉。《臺灣日日新報》（夕刊）。1927 年 5 月 9 日 4 版。

〈開映中國影片〉。《臺灣日日新報》。1927 年 5 月 24 日 4 版。

〈開演影戲〉。《臺南新報》。1924 年 10 月 14 日 5 版。

〈通霄青年會 活寫巡迴映寫〉。《臺灣日日新報》。1928 年 8 月 4 日 4 版。

〈第一劇場 不日告竣 開創立總會〉。《臺灣日日新報》（夕刊）。1935 年 9 月 3 日
　　　4 版。

〈第一劇場 近く竣功 きのふ創立總會を開く〉。《臺灣日日新報》。1935 年 9 月
　　　1 日 7 版。

〈著名影片上映〉。《漢文臺灣日日新報》。1930 年 10 月 23 日 4 版。

〈絕妙好劇到臺〉。《臺南新報》。1925 年 6 月 20 日 5 版。

〈（菊）園競爭〉。《臺南新報》。1924 年 2 月 7 日。

〈新年 6 のキネマ界：臺灣キネマ館〉。《臺灣日日新報》。1923 年 1 月 1 日 7 版。

〈新到影片續映〉。《臺灣日日新報》（夕刊）。1930 年 8 月 22 日 4 版。

〈新春劇界永樂座改革發出聲明書〉。《臺灣日日新報》。1934 年 1 月 1 日 8 版。

〈新莊街奉祝活寫 本社撮影ヒルム〉。《臺灣日日新報》（夕刊）。1925 年 5 月 13 日 2 版。

〈新舞臺活動寫真〉。《臺灣日日新報》。1917 年 1 月 23 日 6 版。

〈新築落成の臺灣キネマ館 元旦から開館〉。《臺灣日日新報》。1922 年 12 月 31 日 5 版。

〈新築舞臺經過〉。《漢文臺灣日日新報》。1923 年 5 月 9 日 5 版。

〈新築戲臺〉。《漢文臺灣日日新報》。1923 年 5 月 8 日 6 版。

〈電影好評〉。《臺灣日日新報》。1933 年 2 月 20 日 8 版。

〈募集男女俳優〉。《臺灣日日新報》（夕刊）。1932 年 12 月 29 日 4 版。

〈募集映畫會員〉。《臺灣日日新報》（夕刊）。1925 年 5 月 8 日 4 版。

漫沙（吳漫沙）。〈臺灣光復前國片滄桑〉。《聯合報》。1978 年 4 月 8 日 9 版。

〈誰之過影片上映〉。《臺灣日日新報》（夕刊）。1925 年 9 月 11 日 4 版。

〈影戲公司映寫〉。《臺灣日日新報》（夕刊）。1925 年 5 月 25 日 4 版。

〈影戲館覺悟上映〉。《臺灣日日新報》。1925 年 6 月 13 日 4 版。

〈劇界〉。《臺灣日日新報》。1925 年 6 月 27 日 4 版。

〈劇界由京班時代轉入電影時代〉。《臺灣日日新報》。1930 年 1 月 4 日 4 版。

〈舞臺易戲〉。《臺南新報》。1925 年 6 月 25 日 5 版。

〈稻市景氣日非，興行界大吃虧，永樂座影片損失巨萬〉。《臺灣日日新報》。1931 年 5 月 28 日 4 版。

〈稻江請設影戲館〉。《臺灣日日新報》。1922 年 7 月 29 日 6 版。

〈稻江劇場新築〉。《臺灣日日新報》。1919 年 4 月 12 日 7 版。

〈稻江籌建劇場〉。《漢文臺灣日日新報》。1921 年 11 月 20 日 6 版。

〈臺北大舞臺募股〉。《漢文臺灣日日新報》。1921 年 11 月 29 日 6 版。

〈臺北大舞臺募股〉。《漢文臺灣日日新報》。1922 年 5 月 20 日 6 版。

〈臺灣映畫研究會〉。《臺灣日日新報》。1925 年 5 月 24 日 5 版。

〈臺灣映畫研究會誕生〉。《臺灣日日新報》。1925 年 5 月 28 日 6 版。

〈臺灣映畫會攝影〉。《臺灣日日新報》（夕刊）。1925 年 8 月 14 日 4 版。

〈臺灣第一映畫の全發 望春風 十五日から永樂座〉。《臺灣日日新報》（夕刊）。
　　1938 年 1 月 16 日 4 版。

〈『臺灣第一劇場』けふ盛大な上棟式 觀客二千人を收容し カフヱーやホールも
　　設置〉。《臺灣日日新報》。1934 年 7 月 14 日 7 版。

〈臺灣演藝將出演〉。《臺灣日日新報》（夕刊）。1925 年 8 月 9 日 4 版。

〈臺灣影戲館劇目〉。《臺灣日日新報》（夕刊）。1925 年 3 月 27 日 4 版。

〈戲園茶房不法，觀客務須小心〉。《臺灣民報》。1929 年 6 月 30 日 5 版。

〈舊曆元旦から鏑を削る 新舞臺と永樂座 大稻埕で見られろ一活劇〉。《臺灣日
　　日新報》。1924 年 2 月 5 日 7 版。

〈雜件〉。《臺灣日日新報》。1930 年 3 月 25 日 6 版。

〈籌設活寫會社〉。《臺灣日日新報》（夕刊）。1925 年 4 月 8 日 4 版。

〈籌設活寫續報〉。《臺灣日日新報》。1925 年 4 月 25 日 4 版。

〈孽海潮開演〉。《臺灣日日新報》。1925 年 6 月 27 日 4 版。

"Japanese Film Star Here: Producer Brings Man Over For Study of Hollywood
　　Methods; Was Fairbanks Pupil," *Los Angeles Times* (May 10, 1925): 6.

辯士何以成為臺灣電影「起源」？*

史惟筑

前言

　　臺灣電影的發展與殖民政體有著密不可分的關係。從日本殖民政權、國民政府來臺、解嚴，以及這些時期以來所頒佈的相關法令，都對臺灣電影的形塑有著密不可分的關聯。從電影編年史的角度來看，似乎始終有著一股外力去推展臺灣電影的演變，並也因為政權更易，形成了不同時期彼此之間的斷裂（儘管彼此之間不全然涇渭分明）。在建立臺灣電影史時，本著編年邏輯，歷史學者也必須不斷地去追索臺灣電影的源初，也就是所謂的臺灣電影誕生日。若以最早電影放映活動作為臺灣電影起源，那是 1900 年 6 月 16 日[1]及 21 日分別在淡水館及十字館的放映活動（李道明，1995：123）；若以第一部在臺灣拍攝的電影作為臺灣電影的起源，我們可以說是高松豐次郎於 1907 年在臺灣拍攝的《臺灣實況簡介》（臺灣實況紹介）。然而，第一位臺籍辯士王雲峰（1896-1969）直至 1921 年才出現，[2]相對於前兩者來說晚了許多。如此，辯士如何成為臺灣電影起源？

　　將辯士視為臺灣電影起源，主要是希望電影能在歷經殖民史的脈絡之外，尋得另一種視角，而這個視角，也是一個解析的視角（regard analytique），

* 本文原發表於國立臺北藝術大學電影創作學系 2016 年舉辦的「第二屆臺灣與亞洲電影史國際研討會：比較殖民時期的韓國與臺灣電影」。

主要將藝術形式與社會、政治背景進行連結。法國藝術史學者艾希克・米修（Éric Michaud）提到：「影像是介於過去與未來的時間之所。它因被觀看而成為時間的載體，而這個觀看自身則帶著一段歷史」[3]（2001: 42）。也就是說，透過一種新的視角，可以將過去與未來某些特定時間匯聚成一段歷史，展現受到某種時空背景影響的美學徵兆。此外，談及「起源」（origine），它必然有一支系譜，可以後起之繼尋得美學遺產。因此，試圖以辯士作為臺灣電影起源，是希望因為這個角色所豐富的電影部署型態以及其所代表的抗殖精神，可以描繪出一支以美學特色為主的形象史（une histoire figurative），試圖尋找臺灣電影在地化後的主體性，思考在臺灣的政治歷史背景下，電影是什麼。然而，限於篇幅，本文將先不探討當辯士作為起源其所建立的系譜要角，而將先聚焦因辯士所豐富的電影部署型態，以及它如何重新賦予臺灣電影新意，進而值得成為臺灣電影起源之一。

辯士與電影部署

「辯士」一詞源於日本，指的是無聲電影時期的電影解說員；在電影初始時期，很多國家都有這樣的角色替觀眾講解劇情。臺灣辯士繼承日本辯士體系，在日治時期需要報考執照。[4] 本文談及的臺籍辯士，主要特別針對「臺灣文化協會活動寫真部」及「美臺團」辯士。由臺灣文化協會成員蔡培火於 1925年成立的「活動寫真部」，主要訓練辯士進行全臺放映活動。然而，如同李道明教授的研究指出，與其說這些辯士在進行影片解說，他們更是在進行一場政治宣講；而觀眾也對電影與政治宣傳之間的關係深感興趣（1995：123-28）。蔡培火有很明確的政治企圖，他將電影視為一個向民眾宣揚政治、文化理念的媒介。因此，即便播放的影片內容多為教育性質，放映活動仍引起日本警察的監視，因為「講解員（辯士）往往會對日本人的統治明諷暗喻，而被一旁監視的日本警察警告或甚至於終止放映活動」（李道明，1995：123-28）。1927 年，臺灣文化協會分裂，蔡培火與蔣渭水一起離開，隔年蔡培火成立「美臺團」，

延續「活動寫真部」的精神進行全臺巡迴放映，直至 1933 年。

　　臺灣電影史學者三澤真美惠的研究裡也提及臺灣觀眾對活動寫真部與美臺團的歡迎，[5] 甚至認為美臺團的沒落跟蔡培火與日本政府妥協、減少政治宣講內容有關。這兩個團體的臺籍辯士並不純粹地詮釋影片，而是去移轉影片意涵來嘲諷社會，三澤真美惠將此稱之為「臨場式本土化」。也就是說，藉由辯士的口才與表演，讓觀眾認同並進而產生一種國族式的情感。因此，觀眾即便看的是外國電影，卻可以透過辯士所使用的語言（臺語），以及受制於殖民統治衍伸而來明嘲暗諷的表演型態，認為自己在看一場三澤真美惠所稱之的「我們的電影」。那些由臺籍辯士評論、翻譯的「我們的電影」，是由臺灣國族情緒所滋養出來的電影；臺灣觀眾不只是需要辯士翻譯影片，他們更需要的是看到「臺灣電影」。如果殖民體制讓臺灣人在電影製作體制上因文化、族群階序而受限，辯士則能利用當時電影的「缺陷」（無聲、受殖者與殖民者、外國影片語言相異……），透過話術激起觀眾國族式的情感來創造一種電影。因此，透過現場（sur place）口頭產製影像的方式，讓在場的辯士成為抵抗殖民者的重要象徵。

　　「我們的電影」，也是由影片與辯士所組成的「另一種電影」。[6] 辯士或所謂的電影解說員，並非電影學者安德黑‧哥德侯（André Gaudreault）與方斯華‧裘斯特（François Jost）所認為只是一「替代性－敘事者」（narrateur-suppléant），用來作為運動影像中的口語敘述添加物。辯士讓「電影」（此時的電影作為一種概念，並不單指影片）能夠在放映現場生產影像，並解放銀幕中的運動影像。由於放映廳裡人的在場（舉凡電影解說員、演奏家、演唱者等等），電影成為一種由人與機械共同協作產製的再現過程，並達到阿蘭‧博亞（Alain Boillat）所稱的「同步」（synchronisation）。對博亞而言，電影解說員的角色是影像放映過程的一體，並且得以讓「『電影』被訴說（"cinéma" parlé）」（2007：42）。博亞進一步指出，影視作品的「故事空間」（espace diégétique）同時存在於影片的「裡面」（dans）與「之外」（au-delà）。一旦電影解說員被納入電影部署之中，這個被視為「一體的元素」（élément solidaire）將在影像產

製與觀者接受之間讓影視再現的模組產生變化。因此，辯士的在場，便處理著
兩個不同的異質時間－空間（espace-temps）：銀幕上的再現「時間－空間」與
放映廳現場直播「時間－空間」。而辯士的解說、演繹（替代影片中的演員聲
音）、評論與翻譯（銀幕上字幕的翻譯）也彼此配合。

　　影片中的敘事世界，從「時間－空間」的向度而言，是虛構再現的整
體，並在順應觀者所接受的虛構效果上建構一敘事。此外，銀幕上的影像主
要也和觀眾「直接溝通」，確保對觀眾產生動情作用（fonction émotive）。然
而，電影解說員的工作卻將動情作用移轉為參考作用（fonction référentielle）。
影像不再只有唯一的發送者，它是不同訊息的整體，並由解說員這個中介者
（médiateur）所發送。在這個情況下，影像成為一個資訊源、解說者的參考。
而由於解說員不是一個中立的角色，他言己所知，也就是說他講的是一個主
觀上的認知。因此，博亞使用具有文學意義的「翻譯」（traduction）一詞來描
述電影解說員的詮釋作用（fonction interprétative）。翻譯並非指單純的解譯外
國影片字幕，而是在解說員翻譯影像時所包含的四個程序：重述「原文本」
（reprendre）、刪除或屏蔽「某些訊息」（supprimer/occulter）與增補「訊息」
（supplémenter）（阿蘭・博亞，2007：126）。電影解說員以主觀中介者的身分
介入無聲影片，而這四個程序可以修改原影像所隱藏的文化共識，並依據不同
情境的需要，做更貼切的「翻譯」。於此，「翻譯」的意義也回應了三澤真美惠
論及臺籍辯士時所操作的「臨場式本土化」經驗。

　　總結這個主觀中介者（médiateur subjectif）在現場重製／播放的過程，
我們提出因辯士引發的三階段影像生產過程：從動情移轉至參考作用的再定
位（réorientation）、影像語意的解離矛盾（dissociation paradoxale）、影像疊影
（image en surimpression）。由於影片「縫隙」讓辯士得以挪用影像，使兩個並
置的表意體系觸發這三個相互接連的階段。因辯士而產生的兩個表意體系分別
代表兩種異質「時間－空間」（錄製／同步、機械生產的視覺再現／身體在場
的口語詮釋），彷如傅柯所言的「異托邦」（hétérotopie）。然而，這兩者的共存
需要一個「共同體」（consortium）才得以有效溝通。因此，我們更接近湯姆・

甘寧（Tom Gunning）對電影解說員的描述（儘管博亞站在他的對立面）：「電影解說員揭露了電影部署內部的縫隙」（1999：78）。縫隙是必須的，能讓語意偏移（dérapage sémantique）。縫隙被無聲電影與辯士的在場所強調。事實上，影片潛在的話語性（verbalité）建構了訊息符指（message signifié）。辯士的在場，先擷取了影像可能的符指，接著，影像的再定位意味著進入影像篩選（tri d'image）的階段。電影如果「無聲」，不只是無聲電影的緣故，無聲也來自主觀中介者剝奪了其話語性的緣故。「無聲」不再只是因為技術上的缺憾，而是兩個表意體系並置異化了部署型態所導致的結果。

因此，辯士優遊於兩個想像界（imaginaire），創造出觀眾得以認同的「我們的另一種電影」（notre cinéma/autre cinéma）。他的身體也代表了一個操作者身體（corps-opérateur），以兩種再現機制（機器／人）、兩種生產體系（視覺／口語）及兩種政治意識形態，去製造國族式情感。作為一個主觀中介者，辯士進行再定位、解離矛盾與影像疊影的過程，引發兩種想像界並置的運作範式。

至此，我們同時也可以理解到，縱使辯士是源於日本的傳統，但臺籍辯士「翻譯」影像的方式，更代表了一種文化挪用的象徵。在殖民者主導電影產製系統的情況下，辯士在影片播映過程中製造裂痕，並跟過去、當下或未來對話。這個形象，在美學向度上一方面代表了電影實踐的一種形式。另一方面，是追討話語權的一種策略。

辯士作為一種臺灣電影起源的三個理由：

1. 國族式情感的匯聚。

2. 追討獨立產製的可能（儘管殖民者主導了影片產製系統）。

3. 辯士一角在有聲電影及當代電影中的美學倖存。

辯士作為一種美學形式，會轉化其美學特徵為不同元素，如使音畫位移的畫外音（voix over/off）、產生疏離效果或延展故事空間的直視攝影機（regard à la caméra）、身體的雙重性（dédoublement du corps）、劇場性等，這些主要都是為了創造能並置兩種想像界的範式，並重新檢視人的存在狀態與殖民歷史的關係。

　　這種以辯士作為起源描繪一種臺灣電影形象史的企圖，主要繼承了德國藝術史學者阿比・瓦堡（Aby Warburg）「倖存」（Nachleben）概念的影響。瓦堡指的「倖存」，不是對某種藝術形式消逝後的復興，或對影像、圖案的革新，他也不似瓦沙里（Giogio Vasari）或溫克爾曼（Johann Joachim Winckelmann）以時間或美學形式上的直接影響來建立藝術史。瓦堡對編年史時間不感興趣，而「建立了有別於當時藝術史時間觀的時間模型」（阿比・瓦堡，2002：273）。他感興趣的是幽靈（fantomatique）、徵候（symptomatique）時間，並從各領域（考古、星相、天文等）來建立經常被藝術史或美學史忽略的視覺人類學，以人類學的方式檢視文化中的歷史性。此外，他「將記憶的問題帶入影像或圖案其悠長歷史中來討論，因為記憶問題能超越歷史編纂與異文化邊界間的轉折點」（阿比・瓦堡，2002：273）。法國藝術史學者喬治・迪迪－于貝爾曼（Georges Didi-Huberman）以佛洛依德的「後遺性」（Nachträglichkeit）來解釋瓦堡倖存概念中的起源時間（le temps de l'origine）。他認為：

　　　　佛洛依德在 1895 年時了解到，起源並非一個固定不動的點，而是被置於一生成線的頂端。如果我們可以這麼說的話，起源當然總會往過去探尋，但也同樣可以望向未來。佛洛依德對心理時間的假設就是建立在這個基準上，其主要又矛盾的體現在「後遺性」這個概念中；並在特別是在歇斯底里的癥狀裡無意識的養成過程中，假定一個佛洛依德在其後的抑制（Verdrängung）辯證中所發現的間歇過程：我們會發現被壓抑的記憶在後遺性（nachträglich）中轉換成創傷。這個發現證成了先前的假設。從此之後，起源不再被簡約成一個事實上的來源（由於記憶影像在後遺性中有著創傷的效果），即便事實有其在編年史上的舊時性（antiquité）意義。〔……〕佛洛依德的後遺性指的是影響歷史徵候的創傷記憶，而瓦堡的倖存指的是影響影像史的來源（source）記憶。因此，在這兩種情況下，起源（origine）只會建立在展現它的延遲時間中。（喬治・迪迪－于貝爾曼，2003：366、332）

換句話說，「起源」並非確認其舊時性，而是在往後時間展現的徵候中，令人往前追溯的源頭。於此，起源才會成立。[7]

臺灣／電影再定義

將辯士作為臺灣電影起源，除了在政治上具有解殖的意義外，在美學上則希望能再一次思考何謂臺灣電影。這個提問並非意圖重返巴贊的電影本體說，而是希望回應近二、三十年來西方電影學界在錄像藝術出現後對何謂電影的辯論，藉此尋得在殖民體制下電影主體化的可能。

當運動影像從封閉的黑暗空間中「解放」至相對開放的藝術展場或博物館空間時，空間化的方式立即成為在不同部署型態中檢視影像效果的基準。空間也成為在電影與當代藝術產生關聯後，最常被討論的關鍵。然而，對德國電影學者馬克・葛羅德（Marc Glöde）而言，早在十九世紀下半葉，影像早被投映在不同的場地。葛羅德提到，布魯諾・陶特（Bruno Taut）在1913年萊比錫的貿易展場做了一穹頂式的鐵鑄紀念碑，並將影像投映於其上。也就是說，放映不僅意味著運動影像在觀眾面前展演，更能將觀眾包圍其中。多克・查邦揚（Dork Zabunyan）也談及固定的放映廳要等到1905年才存在，在此之前，放映場次總是在咖啡音樂廳、劇院或百貨公司內舉行，有約莫四小時的節目，所以「影片採循環播映的形式進行」（多克・查邦揚，2012：68）。這兩個歷史根據，證明了運動影像並不被強制在某種空間條件或特定時間下播放。或許，對安德黑哥德侯而言，那還不能稱之為電影（cinéma），但這足以令我們再次思考如何定義電影這門藝術的可能性。更精確一點的來說，電影的可能性曾在巴贊提出的老問題中，環繞在能證成電影本體論的元素來定義電影。然而，當今這些可能性一方面包含了影像與當代藝術的視覺再現體系產生了聯繫，於是藝術解疆域化（déterritorialisation）獲得了驗證。另一方面，電影術原先實踐方式與不同思想領域（歷史、哲學、社會學等等）相互對話而延展了電影的意義。

　　如果我們將初始電影時期的活動和今日我們所「想當然爾」的「傳統」電影部署放在一起看，我們會發現後者只是藝術與文化演變過程中暫時的結果而已（比方臺藉辯士或所謂的電影解說員，代表了無聲、有聲電影時期眾多的經驗之一）。因此，開放與封閉空間作為定義電影的分野，只是一個過於簡化的區分。雷蒙・貝路（Raymond Bellour）對於電影作為一門獨特藝術，給了一個電影部署的精確定義：黑暗空間，放映影片及對觀眾集體定時播映，「如此，才會產生一個記憶與感知獨特的經驗條件」（2012：14）。貝路強調這個部署形式，也強調因此才會產生讓觀眾認同的催眠效果，並且只有符合這個空間條件才能稱之為「電影」。然而，《電影筆記》（*Cahier du cinéma*）雜誌主編史蒂芬・德隆（Stéphane Delorme）則提議依照「影片的視野是在影片布局的延展和影片自我消解的狀況下，進行特定思想創作」（2012：58）的前提下，以思考「影像－運動」（image-mouvement）為主。顯然德隆繼承了德勒茲「影像－運動」的概念。這個概念也是三種影像佈局的結果：影像—動作（images-action）、影像—感知（images-perception）、影像－動情（images-affection）。而這個佈局被德隆視為思想的開展（déroulement d'une pensée）。因此，他提出「影片經驗」（expérience du film）去擴展電影的定義，並得以與當代藝術產生關聯。

　　然而，如果「影片經驗」指的是影迷對影像運動所產生的期待（包含無法理解、驚奇或其他感知的反應），那當影迷在經驗當代藝術家所產製的運動影像時，這個經驗的概念過於集中在觀眾身上，又沒給出更精確的定義，則有濫用「電影」一詞的危險。事實上，我們如何能辨別或分類在電影史中，觀眾所體驗過那些多樣化的經驗？而且也沒有明確地提出這經驗是否源自於實質影像上？這篇在《電影筆記》的短文並沒有進一步的界定發生在不同放映或展示影像部署型態的影片經驗。儘管德隆隱晦的站在電影應該「延展」的立場，也就是說站在貝路的對立面。然而兩位電影學者都不約而同的以「經驗」作為電影無論是要與當代藝術界定分野、或是相互延展的關鍵。此外，貝路則認為催眠是一個能捉取集體感知記憶並足以讓電影之所以為電影的關鍵。另外，兩位討

論電影與當代藝術關聯的學者艾力・杜靈（Élie During）與多明尼克・帕伊尼（Dominique Païni）也都以經驗來強調影像裝置藝術的特性。前者沿用電影的催眠效果以「夢遊者」（somnambulisme）一詞談及觀看裝置影像的經驗；後者則是使用「漫遊者」（flâneur）一詞。

的確，我們可以在當代藝術中召喚與電影相似的經驗去區分影片、電影或裝置經驗等等。然而，如果經驗必須建立在電影必須延展或是守成的前提下進行判準的話，那可能又會侷限了某些電影經驗的可能。換句話說，電影之所以為一門獨特的藝術，正因其混雜（impure）的本質，讓它能以源自影片內或外的電影元素，創造出多樣化的面貌，以激發影像運動及時間的感知。當德勒茲談論電影的「影像—運動」和「影像—時間」時，他同時也說明這是兩個最主要的特徵，而剪接則是安排影像以誘發思考運動時間的方式。這個想法讓我們接受電影是在多樣條件底下展示影像這個概念。也就是說，黑暗的放映間只是眾多試驗運動及時間的典範之一。電影只是一個分類的名稱，但是它也涵納了在其演化過程中技術革新與感知經驗的歷史意義、社會與哲學上的意涵。賈克・洪席耶（Jacques Rancière）也曾論及電影的多樣性：

> 我們可以像定義某技術部署一樣來定義電影，但是它同時也是一種通俗娛樂，也是一種藝術的名稱。這門「第七藝術」只是指出了一座從「第七」通往「藝術」的特殊橋。總之，電影是藝術與非藝術之間某種關係的名稱，也就是一含糊曖昧的藝術之名。（2009：444）

這段評論強調了電影與美學體系的關聯，一種為更新電影定義而造成部署之爭的曖昧關聯。從這個角度來看，電影並不封閉於在它自身的歷史體系與約定俗成的部署型態裡。

呂克・馮薛西（Luc Vancheri）也不認為有必要去區分在放映廳或博物館中放映的電影，因為事實上我們正在經驗由不同部署去挑戰電影之名的一種當代性。因此，馮薛西提出「當代電影」（cinéma contemporain）一詞，能「全然的支撐兩條相異的美學路線，且不相矛盾。一條是源自部署其歷史形式的延展；

另一條，則在與當代藝術體系接軌時孕育而生」（2009：10）。此外，如果電影能被延展，馮薛西認為它只會發生在一種情境下：「猶如藝術能進行解疆域作用的當代情境，能允許部署與作品無限重新組態，而這些組態並不會被同一個機械與美學重製的典範所把持」（2009：3-4）。在他《當代電影——從影片到裝置》一書中，更提出電影轉換的三種模式，強調電影的可能性：電影轉化的留存（transformation conservatoire）、移轉（transformation migratoire）到指認（transformation identitaire）。

　　不同學者、不同觀點的討論，都在在證明了電影很難被框架在單一的定義中。於是，我們提出思考「複數電影」的概念。「複數電影」意指四種針對電影及其延伸的思考方式，並同時包含「影像—運動」與電影建制化的討論：

　　電影作為一種歷史思索：電影與歷史的關聯包含了至少三面向讓我們思考何謂電影：

1. **自 1895 年以來的歷史**：1895 年 12 月 28 日普遍被視為電影誕生日，這個歷史性標的發展了一條第七藝術的美學脈絡。

2. **電影的建制化（institutionalisation）**：安德黑·哥德侯不認為電影「誕生」於 1895 年 12 月 28 日，因為電影必須經過建制化的過程成為一種機制來獲得它的自主性。這個過程包含了兩個條件來發展它的特性：部署的正常化與實踐的系統化。因此，初始電影時期必須以「文化序列」（série culturelle）的概念來思考運動影像；[8]

3. **電影的起源**：對第三世界國家來說，電影可作為反殖的武器，並用來定義國家認同。因此，電影因不同地緣政治的情境能發展出不同的起源。

　　電影作為一種機制：這裡指的是能夠發展電影知識的「場所」：博物館、放映廳、雜誌、期刊、圖書館、電影節、大學／電影學校等等。

　　電影作為一種「影像—運動」的思索：一種視覺人類學的思考方式；觀察視覺再現的演變過程。電影成為建立視覺運動系譜的判準，而「前—電影」（pré-cinéma）與「後—電影」（post-cinéma）都在此脈絡下思考。

　　電影作為一種表意（expression）：電影作為表意是以從電影元素（影

片、跑帶、剪接、光、影等等）出發進行運動（mouvement）實驗的前提下定義的。我們可以藉由與造型藝術的接軌來擴展電影的範圍。許多學者提出不同方式來思索電影與當代藝術（甚至科技）的關係：如楊布拉德（Gene Youngblood）提出的「延展電影」（expanded Cinema）、尚—克里斯多福‧華尤（Jean-Christophe Royoux）的「展示電影」（cinéma d'exposition）、菲利普‧杜博瓦（Philippe Dubois）的「電影—效果」（l'effet-cinéma）、巴斯卡‧卡薩奴（Pascale Cassagnau）的「第三電影」（troisième cinéma）、多明尼克‧帕伊尼的「曝光時間」（le temps exposé）、菲利普—阿蘭‧米修的「影像的運動」、呂克‧馮薛西的「當代電影」、史蒂芬‧德隆（Stéphane Delorme）的「影片經驗」（l'expérience du film）、列夫‧曼諾維奇（Lev Manovich）的「軟電影」（soft cinema）。不去界定電影與其他視覺藝術再現的分野，是為了探索在以運動影像為創作的作品中，覺察電影的迴響。

　　「思考複數電影」是一種將電影視為媒介體（corps médiumnique）的方式。電影出借了它的身體去與哲學、歷史、社會、政治和美學進行溝通。電影是一種思考的形式；而它那綜合了其他藝術的混雜本質，以及它解疆域的能力，讓它能創造新的影像形式以及跨領域的溝通。這也是為什麼馮薛西提到必須書寫三部電影史。第一部起源於 1895 年：由美學經驗定義電影的這段獨特歷史。第二段則從「影像—運動」的思想出發，書寫一段電影值得其名的常規史（histoire régulière）。最後，第三部著眼於在藝術當代體系中償還（régler）電影之名的可能性，並揭露那些讓電影部署改變的因素（2009：93-94）。

　　如果讓我們回到臺灣電影史，一方面，我們理解到**電影可作為一種歷史思索**。在解殖的觀點下，臺籍辯士出發而建立的部署型態，是在抵抗殖民者強制認同的情境下，視為臺灣電影的起源。而這也可以解釋，為何當世界上的電影解說員在有聲電影出現後紛紛消失，而臺籍辯士還繼續存在於六〇年代。[9] 因為國民黨政府的語言文化政策，讓臺灣觀眾仍需要藉由臺籍辯士講述「我們的電影」，因而獲得認同上的慰藉。另一方面，這個起源可進一步讓**電影作為一種「影像—運動」**的思索方式，並揭發「影像還不夠」（les images ne suffisent

pas）成為臺灣電影的命運。「影像還不夠」絕不代表一種缺陷，而是強調身體在場與詮釋表現促成了一種表現部署的型態。影片導演是作者，辯士也是作者。於是，臺灣電影起源指的是一種以身體在場進行影像挪用的電影，異化銀幕上的「影像—運動」方式。這種部署型態，除了能展現身體作者化過程、電影劇場性、反身性以及口語異化後的電影言語系統外，更成就了一種國族式電影的可能，並成為臺灣電影本質。

結語

　　辯士的活動再現了一種身分政治的實踐美學。臺灣因其複雜的政治處境與國族認同，國族與認同經常出現在電影研究中。而本文試著從美學、形式的角度出發，串連身體實踐、美學與認同。對於認同問題而言，辯士使用自己的身體作為一種手段，去抵抗殖民者意圖強制認同的身分。他將身體作為一道防禦線、作為一面反射其亟欲保護之國族式認同的鏡子。此外，這個形象讓我們能夠在建立一段新歷史敘事的前提下，在臺灣電影官方史論述與國族電影論述之間進行再思索。從美學的角度來看，畫外音（voix over）、反身性（réflexivité）、作者身體（corps d' auteur/auteurisation du corps）與劇場性（théatralité），都被這個媒介身體召喚而出。這個身體，除了能讓我們參與電影再定義的辯論之外，以影像挪用作為方法，身體在場與反抗意圖創造了在銀幕、觀眾與媒介之間一股有機動力。

註解

1　1900 年 6 月 16 日由日本人大島豬市邀請「佛國自動幻畫協會」於臺北淡水館進行放映活動，並由松浦章三擔任放映師，主要觀眾為日本人（李道明，1995：123）。

2　〈電影大事記：1920-1929 年〉。財團法人國家電影中心網站 http://www.ctfa.org.tw/history/index.php?id=1093，2016/05/20 瀏覽。

3　原文為：L'image est comme le milieu du temps, entre passée et future. Elle ne s'affecte d'un vecteur temporel que par le regard qui la rencontre, et ce regard a lui-même une histoire.

4　請參考三澤真美惠的《殖民地下的「銀幕」—— 臺灣總督府電影政策之研究（1895-1942）》，其中有詳細說明。

5　請參照三澤真美惠的《殖民地下的「銀幕」——臺灣總督府電影政策之研究（1895-1942）》，及《在「帝國」與「祖國」的夾縫間 —— 日治時期臺灣電影人的交涉與跨境》。

6　在筆者的博士論文中，取法語的諧音將「我們的電影」（notre cinéma）與「另一種電影」（autre cinéma）並置，延伸討論三澤真美惠教授所指稱這種電影的部署機制，用以重新定義何謂臺灣電影。

7　筆者曾在 2016 年法語區臺灣研究協會（AFET）及歐洲臺灣研究協會（EATS）發表 "No-body's resistance and power of the voice over in Su Yu-Hsien's video work Hua-Shan-Qiang" 一文，以蘇育賢的《花山牆》為例，談及這部當代影像作品與辯士作為一種臺灣電影起源二者之間的關係。

8　參見安德黑・德侯（André Gaudreault）*Cinéma et attraction: pour une nouvelle histoire du cinématographe, suivi de Les vues cinématographiques*。

9　三澤真美惠曾提到臺灣辯士活動一直存在到五〇年代左右。根據筆者父親的口述，他直至六〇年代仍在高雄縣的茄萣戲院看過臺籍辯士以臺語進行解說的場次，並由放映師兼任辯士。在每日放映場次的海報上，會標明有無辯士解說與否。

參考文獻 ━━━━━━━━━━━━━━━━━━━━━━━━━━━━━━

三澤真美惠。《殖民地下的「銀幕」——臺灣總督府電影政策之研究（1895-
　　1942）》。臺北：前衛出版社，2002。

———。《「帝國」與「祖國」的夾縫間：日治時期臺灣電影人的交涉與跨
　　境》。臺北：國立臺灣大學出版中心，2012。

李道明。〈日本統治時期電影與政治的關係〉。《歷史月刊》94（1995 年 11 月）。
　　123-128。

財團法人國家電影中心。〈電影大事記：1920-1929 年〉。2016 年 4 月 1 日下載。
　　<http://www.ctfa.org.tw/history/index.php?id=1093>。

Bellour, Raymond. *La querelle des dispositifs*. Paris: P.O.L., 2012.

Boillat, Alain. *Du bonimenteur à la voix-over: Voix-attraction et voix-narration au
　　cinema*. Lausanne: Antipodes, 2007.

Delorme, Stéphane. "Le dispositif et l'expérience." *Cahiers du cinéma* 683 (2012):
　　58-97.

Didi-Huberman, Georges. trans. Vivian Rehberg, Boris Belay. "Artistic Survival:
　　Panofsky vs. Warburg and the Exorcism of Impure Time" *Common Knowledge*
　　9:2 (2003): 273-285.

—. *L'image survivante. Histoire de l'art et temps de fantômes selon Aby Warburg*.
　　Paris: Éd. de Minuit, 2002.

Gaudreault, André. *Cinéma et attraction: pour une nouvelle histoire du
　　cinématographe, suivi de Les vues cinématographiques*. Paris: CNRS, 2008.

Gunning, Tom. "The Scene of Speaking: Two Decades of Discovering the Film
　　Lecturer." *Iris* 27 (1999): 67-79.

Michaud, Eric. "La construction de l'image comme matrice de l'histoire." *Ingtième
　　Siècle* 72 (2001).

Rancière, Jacques. "L'affect indécis." *Et tant pis pour les gens fatigués*. Paris:
　　Éditions Amsterdam, 2009.

Vancheri, Luc. *Cinémas contemporains: du film à l'installation*. Lyon: Édtions Aléas, 2009.

—. "Le cinéma pour solde de tout compte (de l'art)." *Revue Art Press* On line, 2013. < https://www.artpress.com/wp-content/uploads/2014/12/3685.pdf>

Zabunyan, Dork. "La direction de visiteurs." *Cahiers du cinéma* 683 (2012): 68.

戲院與殖民地都市：
日治時期臺南市的戲院及其空間脈絡分析*

賴品蓉

一、前言

　　空間，與表演者、觀眾一起，是構成戲劇不可或缺的三要素。向來在日治時期現代戲劇發生的相關討論中，眾人目光大多集中於表演（者）一環，1990 年代之後，對於現代戲劇空間條件——戲院——的關注漸增，譬如邱坤良在《舊劇與新劇：日治時期臺灣戲劇之研究（1895-1945）》一書第三章〈都市發展與戲劇的興盛〉指出：隨著都市的發展，臺灣各地的都市中開始出現了戲院，而且「戲院的出現」往往是與地方社會、文化之間息息相關（邱坤良，1992：70），是能夠反映臺灣整體戲劇發展歷史和社會文化變遷的重要現象。後續的相關研究，多數是針對特定地區戲院，或者鎖定單一或數間戲院來作為研究對象，其討論方向多是對於戲院在當地的出現、經營與興衰進行歷時性考

* 本文是筆者在碩士生階段參與清華大學石婉舜教授主持的科技部專題研究計畫《臺灣早期戲院普及研究（1895-1945）（Ｉ）、（ＩＩ）》（執行期間：2013.8-2015.7，計畫編號 NSC102-2410-H007-066）的一項成果，也是碩士論文《日治時期臺南市戲院的出現及其文化意義》（國立清華大學臺灣文學研究所碩士論文，2016）的節要版本。筆者曾以〈戲院與近代都市：日治時期臺南市的戲院及其空間脈絡分析〉為題在「第二屆臺灣與亞洲電影史國際研討會：比較殖民時期的韓國與臺灣電影」（主辦單位：國立臺北藝術大學電影創作學系，2016 年 10 月 2 日）宣讀。本文較碩士論文新增一間戲院「高松活動寫真會常設館」，日治時期臺南市戲院總數因而達到十間。

究，時而兼論戲院中演劇與電影節目之變遷。

　　整體來看，把現代戲劇的空間要件置放在人文地理空間變遷的視角下進行考察與討論者，顯得十分少見。[1] 石婉舜〈高松豐次郎與臺灣現代劇場的揭幕〉以高松豐次郎基於協助殖民同化之立場，在臺普建戲院、推動臺語現代劇「臺灣正劇」的事蹟，指出臺灣現代戲劇史的開端具有殖民現代性之特徵。後續在〈尋歡作樂者的淚滴──戲院、歌仔戲與殖民地的觀眾〉文中，她宏觀地指出戲院普及是近代通俗演劇興起的必要物質條件，歌仔戲在此得以生成茁壯、獲得多數觀眾的喜愛與支持。[2] 筆者希望延續上述空間脈絡的討論，微觀地以臺南市作為具體案例，考察戲院出現與近代都市形成、戲院經營乃至與殖民地日常生活之間的關連，旨在闡明戲院作為空間媒介如何承載殖民性與現代性，深入一般都市住民的日常生活。

　　臺南市做為臺灣最早有大量漢人移居並進行開墾活動的城市，其人口、經濟、社會與文化方面發展的歷史皆積累許久，具有穩定的基礎。同時，臺南市做為臺灣開發史上最為悠久的古都，地方上與廟宇祭祀相關的劇場活動起源甚早，有別於後來居上的行政都市臺北，因而具有臺灣劇場史討論的代表性與重要性。

　　本文採用的資料說明如下：報刊部分使用日治時期發行全島且總發行量最大的《臺灣日日新報》以及全臺報紙總發行量占第二位且以臺南為發行地和南部地區為主要發行範圍的《臺南新報》，兩份報紙所刊載與戲院、演劇及電影活動有關的資訊量為歷來日治時期的報刊中最為大量者，且兩者報導的時間和區域涵蓋全島及地方性的視野，報導內容也具有可參照及比較性；[3] 另外，國立臺灣圖書館建置的「日治時期期刊全文影像系統」，[4] 提供日治時期期刊雜誌上表演藝術相關資訊的檢索便利性。

　　統計資料部分，有由臺灣大學法律學院建置，收羅自日治時期官方、民間多種統計檔案的「臺灣日治時期統計資料庫」，[5] 和 1928 年由臺灣總督府文教局社會課印行之最早由官方對當時各州廳劇團、劇種進行調查的記錄《臺灣に於ける支那演劇及臺灣演劇調》，以及 1944 年登錄於臺灣興行場組合下的《臺灣興行場組合》戲院名單等。其中《臺灣興行場組合》此名單計有當時戲院的營業類別、所有者、經營者、事務擔當者及統制會社契約書五類資訊，是瞭解

日治末期臺灣各州廳戲院存在情況的重要線索。[6]

　　地圖部分，則有中央研究院人文社會科學研究中心地理資訊科學研究專題中心建置的「臺灣百年歷史地圖」資料庫。[7]此資料庫收集了日治時期臺南地區各歷史階段、各種調查主題的地圖，配合「臺灣歷史文化地圖核心應用系統」[8]及 GIS 地理資訊系統軟體的運用，筆者始能將現有的戲院地理資訊與歷史地圖結合，更為清楚地觀察各時期的臺南戲院分布與都市空間變化的關係。此外，為瞭解戲院的營運情形，其經營組織與核心成員的資訊是相當關鍵的資料。1918 年《臺灣商工便覽》、1925 年「實業之臺灣社」編《臺灣經濟年鑑》、杉浦和作與鹽見喜太郎編《臺灣銀行會社錄》（1922-1941）及竹本伊一郎編《臺灣株式年鑑》與《臺灣會社年鑑》（1931-1943）等這類年鑑資料，其中也記載了日治時期臺南市劇場的會社組織與成員變革紀錄。

　　個人回憶錄、訪談、日記部分，具代表性者包含臺南在地文人許丙丁的《許丙丁作品集》（上、下冊）、王育德的《自傳》和《創作＆評論集》、地方實業家黃欣後代黃天橫的《固園黃家：黃天橫先生訪談錄》與松添節也譯《回到一九〇四：日本兵駐臺南日記》等。許、王二人著作是作者自述其戲院經驗和戲劇參與情況的珍貴史料，黃書則是後代透過對家族史的回憶，帶出地方仕紳長輩黃欣投入地方戲劇與經營戲院的歷史。從這些回憶錄可以看出在日治時期臺南文人在不同面向的戲院經驗、彼此的人際網絡關係，以及在介入地方戲劇活動時的差異情形；《回到一九〇四：日本兵駐臺南日記》則是記錄日治初期臺南市內日人活動與生活史的珍貴史料。

　　人名錄部分，有漢珍數位圖書股份公司將載有日治時期重要人士名錄及生平的《臺灣人士鑑》數位化後的「臺灣人物誌」資料庫，在論及戲院建設、經營，以及內部映演活動所出現的人事資料時，可以挖掘出戲院與臺南當地之間更多的地方人際網絡關係。其他相關的數位化電子資料庫，還有國立臺灣圖書館的「日治時期期刊全文影像系統」及中央研究院數位文化中心的「典藏臺灣」、臺南市政府文化局針對臺南地區建置的「臺南研究資料庫」等。

　　在經過圖文資料的詳細考察、交叉比對與分析後，筆者確認了日治時期臺南市前後出現過十間戲院，包括「臺南座」（1903?-1915）、「大黑／蛭子座」

（1905?-1907?）、「南座」（1908-1928?）、「高松活動寫真會常設館」（1911 前後）、「大舞臺／國風劇場」（1911-1945）、「戎座」（1912-1934）、「新泉座」（1915?-1924）、「宮古座」（1928-1977）、「世界館」（1930-1968）及「戎館」（1934-1961）。此中涵蓋接近今日「電影院」概念的場館在內，主要因為在 1930 年代有聲電影流行之後，戲院與電影院的功能才逐漸區分開來，而即使如此，日治時期戲院經常兼具演劇與電影放映功能，他們往往比例偏重不同，卻很難截然劃分。

二、近代臺南市都市空間的形成與變遷

　　清治之初，臺南還未築起城牆，只是一片由自然形成的市街區與建築群所結構而成的人口聚落。歷經多次建城工事後的府城，城區邊界趨於穩定，「其城周之長、城內面積之大、城樓之多」（鄭道聰，2013：43-44），[9] 讓府城堪稱是清代全臺最具規模的城廓都市。清晰的城牆分界，將原本自然形成的聚落空間圈限成可被清楚丈量與測繪的明確區域；府城內部的街區結構則是以西側的大西門為起點，向東在城內與上橫街交叉所形成十字型的主幹道，稱為「十字大街」（今民權路、忠義路）。此十字型街道，將府城區分成東安、西定、鎮北及寧南四大街坊；當時香火最為鼎盛的廟宇與統治行政中心大多分布在此主幹道的周圍，形成當時城內人口與商業活動最為密集與活躍的地方——「街界四坊，百貨所聚」，[10] 說明的正是府城十字大街一帶最鮮明的城區意象。高度發展的商業活動，讓十字大街分化出以販賣單一類商品、並以此行業類別來命名的街道特色，如帽街、竹子街、花草街、鞋街等（葉澤山，2013：111）。其中，最精華的商業地段便是自大西門、接官亭延續至大井頭一帶的區域。清代時的大井頭十分鄰近海岸線，是商旅補給和停泊從事貿易的碼頭區。此區橫跨日、夜的興盛商況與人文活動，讓當時居於府城的清代文人留下深刻的印象，以「井亭夜市」之名被譽為臺灣八景之一。[11]

　　1895 年日本開始統治臺灣，置都於臺北，讓府城既有的統治中心地位受

到不小影響，但憑藉著自身發展悠久的商業歷史和優越的地理位置，府城的人口在日治初期已不斷往城牆所構築的範圍外溢出。由於府城是前朝的政治、社會、經濟中心，因此當殖民權力來到府城時，代表前朝統治勢力殘存的城牆結構便被視為需要率先瓦解的第一道重大工程。城牆拆除後，「府」與「城」的意象因消失而淡化為隱形的區界，成為存在於居民生活記憶中的印象。五條港一帶雖依舊商況頻繁，但卻因為港區淤積狀況嚴重，天然內河港道的地理優勢大幅減少。1920 年代耗費鉅資、歷時多年開鑿的新臺南運河，取代了舊有的人工運河五條港道，連帶影響到相互依憑的郊商勢力，致使五條港區的繁華榮景不再。一個擁有兩百多年歷史的傳統城廓都市，開始邁向被刻鏤成更為清晰可見的近代都市空間進程。

　　根據黃武達的研究，臺南市在都市化的道路上起步時，是以改善市街區範圍的公共衛生及交通狀況為主軸：包括制定下水道排水規劃、土地徵收制度、家屋建築規則以及亭仔腳與行人步道規範等。與當時臺灣其他主要城市相比，臺南市街的開發歷史悠久，既有的街巷曲折狹窄，街道密密麻麻且戶數眾多，加上有許多富裕人家寓居於此，地方勢力不容小覷等，皆使臺南市遲至 1911 年才開始有正式的市區改正計畫提出，而這已晚於臺北、臺中的市區規劃腳步近十年之久。[12]

　　1910 年代以降的市區改正期間，基礎公共建設如醫院、郵局、電信局、新式學校、法院、公會堂、公園、菜市場等相繼出現；交通網路部分，全島性的鐵、公路技術以及公共運輸概念的發展，縱貫鐵路、輕便鐵路與客運路線的鋪設，也連帶地加速了都市內部人口的流動。1919 年實施「町名改正」計畫以及 1920 年全島行政區劃調整下臺南市街改行市制，使原有的街道名稱和街區範圍被以「町」及「丁目」的方式重新命名、界定，「臺南市」遂逐漸脫胎成為由三十一個町所構成的嶄新的都市空間（劉澤民，2008：123-236）。截至 1920 年，日本統治者已大致完成臺南市的初期改造計畫，替未來臺南市都市空間的發展奠下基礎。

　　1920 年之後，由於人口持續地成長，市區改造計畫所涵蓋的區域也隨之擴

張。這時候的臺南市早已超出原有市街地的範圍許多，持續往四方發展，包括運河、學校、火葬場、運動場、競馬場、墓地區、公園等公共建設，逐步使臺南市成為一座具足現代性的殖民地都市（鄭安佑，2008：47-54）。尤其是臺南運河的整治計畫工程，促成「新十字街」成形，對於臺南市之後整體都市的發展有著深遠的影響。殖民統治者在一步一步充實都市機能的過程中，也於1929年推出了「臺南市區計畫地域擴張」的構想，為擴張中的臺南市撒下更大張的規劃藍圖。臺灣總督府在1936年頒布了全島性的「臺灣都市計畫令」，[13]之後有關臺南市的市區或都市空間規劃工程都以此為法源依據。但主要影響的內容只限於市區內部細部的更動，或是在整個都市範圍較外圍的計畫工事。

　　本文關注的戲院，正是在近代臺南市形成的過程中出現的。下表顯示十間戲院按出現時間的集中度可區分三階段，正與上述從「臺南府城」到「臺南市」空間變遷的三階段相呼應。接下來的篇幅，主要按照空間變遷三階段，逐一考察不同階段戲院分布區位之人文地理風貌，並根據地緣性特徵佐證戲院建造之初，主事者的觀眾族群考量。

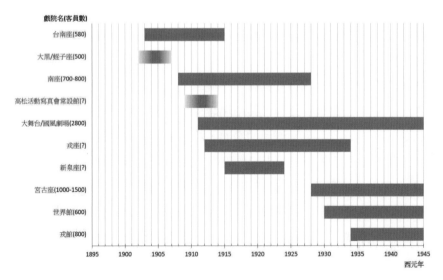

表1 日治時期臺南市戲院出現的時間分布狀況（資料來源：賴品蓉製圖）

三、戲院所在區位及其地緣性特徵

根據目前所見，留下最早紀錄的戲院是「臺南座」與「大黑座」，出現在城牆尚未拆除的城內。再是 1907 年西段城牆拆除後，再無城內城外區分，市區改正計畫進行，此時相繼出現五間戲院，即南座、大舞臺、高松活動寫真會常設館、戎座與新泉座。待到 1920 年代近代臺南市的都市雛型規模底定，尤其 1926 年運河竣工後新的精華區形成，最後一批出現的戲院是宮古座、世界館與戎館三間。本節將通過戲院分布的所在位置，分析戲院建造者在地點選擇上可能的族群考量。

（一）城牆拆除以前的戲院——日人軍民專屬的娛樂空間

首先來看清治／日治交替之際，府城娛樂場所分布的情況。自大西門向外延伸到五條港區，是清治以來臺南市貨貿和人群的集散中心，茶館、酒肆、妓戶應運而生，滿足港邊商旅和苦力們在勞動之餘所需要的精神及肉體慰藉。位於中心位置的是水仙宮，彰化詩人陳肇興（1831-1866）曾有詩作「水仙宮外是農家，來往估船慣吃茶。笑指郎身是錢樹，好風吹到便開花。」生動描繪了這一帶妓女攬客的風情。五條港區不僅是府城經濟活動密度最高的地區，也是當時全臺灣建廟密度最高的地方。上述水仙宮是康熙 54 年（1715）由五條港郊商們自行集資興建的廟宇，宮內主祀漢人傳統海神信仰「水仙尊王」。由於府城經濟多依賴海上貿易，為求來往商船的平安，因此香火十分鼎盛。府城郊商中勢力最大的「三郊」，[14] 曾將處理商業買賣和地方公共事務的營運總部設立於此，使水仙宮成為當時府城民間信仰與地方社會的權力中心（楊秀蘭，2004：198）。[15] 在酬神演劇的傳統下，水仙宮甚至形成在歲末上演「避債戲」的風俗習慣，使有債務者來此受到保護、也能安然過年。[16]

日人進城後，基於社會風氣、公共秩序以及衛生管理的需要，引進了日本的「遊廓制度」，並於 1898 年頒布〈貸座敷營業區域指定〉（〈臺南縣令〉第 11 號，1898 年 5 月 20 日），首先以日人與朝鮮人的妓院經營者為規範對象，介

入風化業的發展。此法令規定：水仙宮以南的南勢街、下南河街、打棕街一帶是日人與朝鮮人妓院的合法經營區，除此區外不得擅自於他處營業（呂美嫻，2008：3）。對於臺人遊廓的管理規劃則晚了將近十年，1907 年才將臺人妓院集中在水仙宮以北的外媽祖港街、王宮港街、聖君廟街、粗糠崎街一帶。

　　最早出現的兩間戲院——「臺南座」與「大黑座」——起迄年不詳，均出現於城內，既不與五條港區的繁榮共處，也不設在大西門外的日人遊廓區。其中「臺南座」首見記載於 1903 年，地點位於大西門南段城牆內側的內新街上；大黑座首見記載於 1905 年，地點位於十字大街的橫軸、距大西門不遠的大井頭街上。根據現存紀錄，這兩間戲院提供日式演藝節目，若參照以 1900 年的《臺南府城內外略圖》（中神長文，1986）套繪之圖 1，這兩間戲院距離日人憲屯所、十五憲兵本部不過數步之遙，再向外則有步兵營、旅團司令部等，結合節目紀錄與興建區位的線索，可推測其經營目的首在提供在地日本軍人以娛樂慰安。

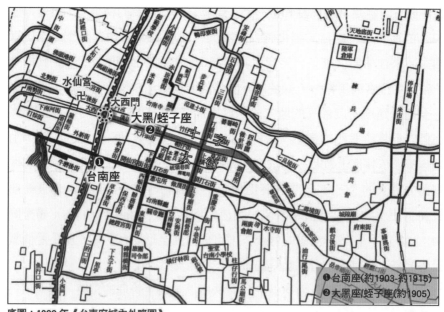

底圖：1900 年《台南府城內外略圖》

圖 1 日治時期臺南市的戲院分布——城牆拆除以前（資料來源：賴品蓉製圖）

（二）市區改正計畫下出現的戲院——臺人、日人各擁娛樂空間

伴隨城牆的拆除，府城內外之別消失，1910 年代實施的市區改正計畫，「遊廓」遷移成為一項重點：一方面是為了紓解府城城西一帶人口壓力，有助未來整體都市的均衡發展；另一方面，也是將治理不易的地區通過遷移使之透明，以獲得治理成效。新遊廓設於西市場西南方一處人煙稀少的魚塭地，即日後的「新町」（呂美嫻，2008：3-5、3-7）。日人遊廓於 1912 年先行遷移，臺人部分則遲至 1919 年才進行搬遷，共同構成新町遊廓區。

從城牆拆除後到積極展開「市區改正計畫」的這段期間，臺南市街一共出現了五間戲院，詳如圖 2 所示。首先，日人高松豐次郎選擇在臺人、日人遊廓之間興建「南座」（1908-1928?），實際地點與臺人遊廓南端接壤，訴求臺人觀眾的意圖甚明，符合高松自言興建戲院兼有慰安日人與教化臺人的目的。接著，高松另在臺南公館舊址（今吳園境內）設立「高松活動寫真會常設館」（1911 年前後），距離日軍營隊、練兵場皆不遠，加上留有寄席演藝與相關主題影片之映演紀錄，觀眾對象當以日人為主。

首座由臺人集資興建的「大舞臺」（1911-1945）出現在臺人遊廓東側偏北處的小媽祖街。「大舞臺」與前述「南座」所在的地點，在實施町制後歸屬西門町，而其臺人人口比例直到日治晚期仍維持超過八成，是歷史悠久的臺人聚居區。「大舞臺」訴求臺人觀眾，除了所在區位因素外，另在留下的演出紀錄中亦獲得印證。

稍後落成的「戎座」（1912-1934）與「新泉座」（1915?-1924）皆由日人興建，位於開仙宮街，也就是後來的錦町。根據現存紀錄，這兩間戲院主要提供日式演藝節目，1920 年代之後加入電影放映。另就 1922 年的人口統計資料來看，臺南市整體人口中的日臺人比例為 16：81，而錦町的日臺人比例是 41：56，顯見日人在臺南市空間中相對集中於錦町的空間區位現象。綜合上述線索，這兩間戲院在經營上，推測是以日人觀眾為主要對象。

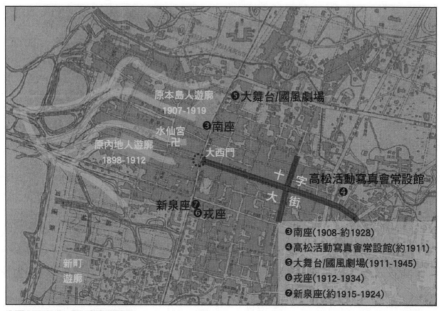

底圖：1922 年《台南市街圖》

圖2 日治時期臺南市的戲院分布——市區改正計畫下（資料來源：賴品蓉製圖）

（三）運河整治完工後出現的戲院——臺人、日人共用的「公共」娛樂空間

在探討最後一階段戲院分布區位前，有必要先瞭解日治中期殖民統治政策改變的時代背景。1919 年，日本帝國內閣確立對殖民地臺灣改行「內地延長主義」，一改過去強調差異的特殊統治方針。為了朝向「內臺融合」、「內臺一體（体）」的施政目標，臺灣總督府從改革地方制度著手（跟日本內地接軌），接著提升臺灣人的法律地位（設置臺灣總督府評議會）、削弱臺灣總督的權力（頒布法三號），並陸續公佈了臺灣人官吏特別任用令、推行日臺共學制度、承認臺灣人與日本人的婚姻等。這一連串拉近臺人與日人距離的施政措施，無疑反映在新階段都市規劃的公共設施上——較諸過往更強調臺人與日人共用的「公共性」原則。此時期新建戲院的地點選擇，也彰顯著時代的變化。

　　運河整治工程完工後，自兒玉圓環延伸至運河盲端的「末廣町通」開通，是充分展現臺南市都市現代性的繁華街區。「末廣町通」又稱「銀座通」（何培齊，2007：68），被視為模範街區。街上除了銀行、診所之外，根據昭和12年（1937）《臺南州觀光案內》收錄的〈臺南案內〉（安倍靖吉，1937），附近尚有澡堂、俱樂部、旅館、咖啡廳、各式料理屋以及戲院、電影常設館等新式休閒娛樂設施。末廣町通與西門町通構成新十字街區，取代了歷史悠久的十字大街，成為臺南市最繁華的地段。如圖3所示，[17]最後出現的三間戲院「宮古座」（1928-1977）、「世界館」（1930-1968）和「戎館」（1934-1961）即位於這個新十字街區。這三間戲院以現代公共建築的嶄新姿態，為都市意象添加新元素，聳立在都市的地表成為新地標。

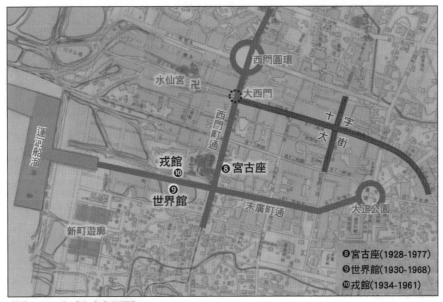

底圖：1928年《台南市全圖》

圖3 日治時期臺南市的戲院分布──運河整治完工後（資料來源：賴品蓉製圖）

　　從戲院所在地的日臺人口比例上來看，「宮古座」以市營戲院做定位規劃，位於西門町南端，此町日人占全町人口的比例一向低於全市的日人比。另

外「世界館」、「戒館」所在的田町，日人比例向來略高於臺人，卻也相去不遠。有別於前兩個階段戲院興建地點的選擇有著明顯的族群考量。這個新階段裡，族群考量變得模糊，無異從位址選擇上也反映了「內臺融合」的時代趨向。

　　本節分析了日治時期臺南市戲院出現的空間脈絡，按近代臺南市都市之形成區分「城牆拆除以前」、「市區改正計畫下」及「運河整治完工後」三個階段分別討論。戲院所在區位反映不同的地緣性特徵，彌補文獻欠缺的戲院興建資料，足以對興建位址之選擇、觀眾族群之訴求考量，以及二者之間的關連性提供進一步之佐證。圖4顯示了日治時期先後出現在臺南市的十間戲院整體分布狀況。

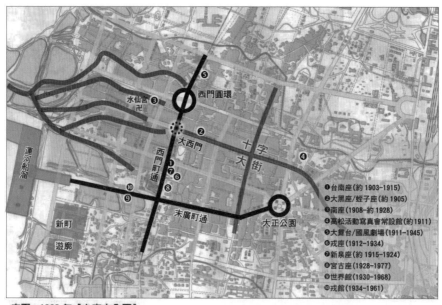

底圖：1928年《台南市全圖》

圖4 日治時期臺南市戲院分布──總圖（資料來源：賴品蓉製圖）

四、個別戲院的樣貌

　　接下來的篇幅，將按三階段戲院出現的時間先後，歸納分析相關文獻，細

緻闡述個別戲院的建築外觀、區位景緻，並管窺其營運樣貌以及觀眾經驗。

（一） 城牆拆除以前出現的戲院：「臺南座」、「大黑／蛭子座」

1.「臺南座」

　　戲院名稱：臺南座

　　存在年代：1903?-1915?

　　所在位址：內新街（後為錦町三丁目）

　　建築描述：木造、茅草屋頂、榻榻米席、洋式籐椅、電扇

　　座席數：580

　　持有者／股東：近藤氏

　　經營者：未知

　　就目前可查的報紙報導來看，日治時期臺南市最早出現的戲院，可能是位於內新街上的「臺南座」或是位於大井頭街上的「蛭子座」。「臺南座」與「蛭子座」兩間戲院詳細落成的時間皆不明，確切的建設者也不清楚，但以報導日期來看，最早有關「臺南座」的報導記錄是 1903 年 12 月 3 日日本壯士芝居角藤定憲一行人於「臺北座」演出後即轉往「臺南座」演出的消息，[18] 與「蛭子座」有關的最早紀錄則是 1905 年 9 月 5 日的演出報導。[19]

　　「臺南座」座落的位置位在大西門以東、靠近城牆邊的城內區。這一區屬於五條港區與城內區接連的邊界，自建城前的荷蘭時期到清代建城後，向來是商店密集、民眾進出城內外洽公或進行買賣必經的區域。「臺南座」所在的內新街正好接連於城牆邊，為五條港水系中安海港的末端。日軍在 1895 年由臺北仕紳率領進入臺北城，臺南在同年底也在英籍牧師和當地仕紳、外商的帶領下順利入駐府城，因此府城內的日人休閒娛樂需求便成為有待解決的問題。原先沿著大西門城牆邊聚集、在當時被稱為「城邊貨」的眾多娼妓，都徘徊在這個區域來進行交易，府城文人連橫也曾以「歌舞樓台狹道斜，鞭絲帽影鬥豪華，明朝日曜相攜手，好向城西去看花。」[20] 的詩句來講述西門城邊的一片春

色。隨著日軍來臺，偷渡過來的日本娼妓以及應運而生的日式貸座敷、酒家和料亭也開始出現在大西門附近。城邊一帶蓬勃發展的風花雪月，促使日本當局以導正社會風氣和衛生管理的理由列入統治的重點區域之一，具體的做法便是將屬於日人的貸座敷指定區，規定在內新街以西的外南勢街、下南河街與打棕街，與「臺南座」之間僅一牆之隔。

　　從一位於 1904 年間駐紮在臺南的日本兵所留下的日記內容來觀察，[21] 可以更清楚的看出日治初期臺南市戲院與周邊娛樂空間的關係，以及「臺南座」劇場與觀眾空間經驗在當時時空脈絡下的輪廓。這位日記主人翁的名字不詳，只知道他是在 1904 年跟著日本愛媛縣松山第二十二連隊第一回臺灣守備隊來臺，隸屬步兵第十一大隊的士兵。他駐紮在臺南時寫了整整一年不間斷的日記，內容不外乎日常操練或生活起居這類流水帳，更珍貴的是這位剛來到府城的日本兵，和其他的日本兵一樣，透過實際的身體移動記錄著「府城」這個陌生的地域空間，也因此在日復一日的記錄中，保留了當時多數日人或日本兵在臺南生活的日常文化和生活軌跡。其中「到當時的日人貸座敷一遊」這件事不僅幾乎是這位日本兵每天辦完例行公事後的固定習慣，也往往是其他日本兵們習慣的休憩活動。當時位於內新街上的「臺南座」，便是他在往返洽公途中經過、或等候朋友要一同前往貸座敷時所會停留的地點，同時也是他辨識府城都市空間的一個重要節點。在他駐紮於臺南的短短一年間，他曾與同事多次進到「臺南座」看戲，其中兩筆較為具體的日記節錄段落如下：

2 月 21 日　日曜日

十一點四十我及池上外出，對公界內街行去枋橋頭後、打鐵、草花到上橫街每日新聞社繳四十錢的報紙費。然後行本街道去內新街的臺南座戲館，兩個人付十六錢入去看戲，今日演「野狐三次」內面的一齣戲，叫做「絲線店千金阿絲」。三點半演煞，阮行去山吹幹去出大井頭的松岡，看逐家在耍花牌，山內也佇遐。（松添節也，2014：58）

3 月 20 日　　日曜日

　　了後阮沿城牆轉去內新街，對臺南座戲館邊出來街頂。（早上）九點五十
左右入去等看戲，今日演歌舞伎「平家物語」其中的一齣「一穀嫩軍
記」，中畫無食，一直看到三點半戲才演煞。離開了戲館了後，行本街道
經過清水寺橋歸隊。（松添節也，2014：82）

　　從這兩筆紀錄看來，「臺南座」當時上演的是日本歌舞伎劇目《野狐三
次》與《平家物語》，平均一個人花八錢的票價能觀看一齣戲，跟當時搭人力
車從營區到大西門城外貸座敷區下車的車資差不多。值得注意的是，由於日本
政府在日治初期將新的時間制度引入臺灣，明確規定星期日為休假日，讓臺灣
在殖民的過程中進入了近代時間的運行系統，所以在週日出門逛街上館子、從
事動態或靜態的休閒活動逐漸變成大眾生活習慣的一部分（呂紹理，1999：
357-98），因此，「在週日進劇場看戲」也成為一般民眾休閒生活新的選擇——
這位日本兵也不例外——在週日來到「臺南座」看戲。

　　週日的「臺南座」從早到晚都有演出，平日的時候通常演到下午三點半的
時候就會散場。但由於當時日本兵都有固定回營報到的時間，即便假日也得在
下午收假回營，所以雖然這位日本兵並沒有留下他於「臺南座」夜間看戲的具
體紀錄，我們也不得而知夜間的「臺南座」所上演的節目內容和確切的演出情
況。不過從一篇 1905 年對「臺南座」週日夜間演出散場情況的描述：「（每日
曜日），觀者如織，不亞臺北座，入夜魚更三躍，當閉場時，一過其地，輒至
擁擠不開，亦雲盛況矣」[22] 來看，能夠確認的是「臺南座」在每逢週日都會有
相當多的觀眾來看戲，只要到晚上散場都會將劇場周邊擠的水洩不通，足以與
「臺北座」劇場的熱鬧程度媲美。

2.「大黑／蛭子座」

　　戲院名稱：大黑／蛭子座

　　存在年代：1905?

　　所在位址：大井頭街

　　建築描述：未知

　　座席數：500

　　持有者／股東：未知

　　經營者：未知

　　就目前可查的報導來看，「蛭子座」的前身為一稱作「大黑座」的寄席場地，1905 年從寄席改裝為戲院，同時改名為「蛭子座」。戲院大小可容納約五百名觀客，報紙記載曾有藝妓芝居、歌舞伎和淨琉璃演出。[23] 寄席時代具體的落成時間和營運狀況不明，建設者不清楚，報刊上較多報導的是改為「蛭子座」之後。「蛭子座」和「臺南座」一樣都是上演日本藝能劇目為主的劇場，兩者在差不多的時間出現在府城內最繁華的商業區一帶。「蛭子座」位於臺南市中心最早發展的街道大井頭街上。大井頭街是自清代以來府城人們和貨物往返城內外必經商業幹道，從此街往西是掌管府城商業命脈的大西門城和五條港區，往東走則有販賣特定商品的帽子街、竹子街、花草街、鞋街等，是來往府城的人們血拼、洽公和從事休閒娛樂的重要生活空間。

　　無論是改名前的「大黑座」、改名後的「蛭子座」，或是後來出現的「臺南座」附近的「戎座」，其劇場名字代表的都是日本信仰中象徵財富的神明。「大黑座」取自於掌管農業的「大黑天神」之名，祂的形象多半是手持木槌、腳踏米袋和錢箱，而「蛭子座」則是取名自掌管漁業、一手拿釣竿一手抱著魚的「蛭子神」，兩者都是現今日本七福神信仰中祈求生意興隆和聚集財源的神祇。[24]「大黑天神」和「蛭子神」所帶有的漂流、祈求財富和事業能穩定發展的商業性格，就像是在日治初期脫離熟悉的家鄉、渡海來到臺灣開拓事業的日本人們，原鄉的信仰轉化成支持他們落腳異鄉的一股精神力量。而劇場這種生意，更需要大量的人潮才有辦法經營下去，所以將神祇之名取作劇場之名，除了寄託神明能保佑劇場生意蓬勃發展以外，對於當時身處府城內一邊打拼事業一邊適應著臺灣風土人情的日本人來說，相對於以府城「臺南」這個異地之名

作為劇場名的「臺南座」，進到以家鄉信仰為名的劇場內看著日本傳統藝能節目的演出，無形之中應該更增添一份熟悉的感覺。

（二）市區改正計畫下出現的戲院：「南座」、「高松活動寫真會常設館」、「大舞臺」、「戎座」、「新泉座」

3.「南座」

　　戲院名稱：南座

　　存在年代：1908-1928?

　　所在位址：聖君廟街／西門町一丁目

　　建築描述：木造、炊事場、電燈照明設備、疑似有花道

　　座席數：700-800

　　持有者／股東：高松豐次郎、片岡丈次郎、張文選、林霽川、許昭煌、蔣
　　　　　　　　　襟三、林修五、奎碧如

　　經營者：高松豐次郎（高松同仁社）、片岡丈次郎、今福キネマ商會

圖 5 南座（資料來源：蔡秀美、溫楨文，〈寶島演藝廳——臺灣繪葉書〉）

　　「南座」於 1908 年 10 月 3 日落成，位於西門圓環西南邊（西門町一丁目），[25] 是高松豐次郎在臺灣建造的第二間戲院（石婉舜，2012：47）。[26] 就「南座」現有的資料狀況可知，「南座」位於西門圓環西南邊，鄰近本島人貸

座敷區與「大舞臺」的地方，但是卻無法更一進步得知劇場內部的空間構造。目前只可透過戲院外觀照片和報上的描述知道：「南座」的劇場規模在當時是和「臺中座」相近、可容納千位以上觀眾的豪華日式劇場，而且也與臺北「榮座」同屬於相等等級的大戲院。[27]

　　「南座」興建的契機，大概是高松豐次郎的活動寫真隊於 1908 年巡演到臺南時，因為原訂的放映地點「臺南座」、水仙宮、媽祖宮三者的場地條件「非淺狹、即汙濁」[28] 的關係，才有了動工建造「南座」的動機。實際上，這座 1908 年落成的木造戲園規模不只是大，「其建築法最注重於衛生，既實為全島所未見」。[29] 但是，對於受明治維新改革影響戲劇觀並且要實踐「佈教」理想的高松來說，考量的不會只是臺南市既有戲劇場地大小和衛生條件差的原因而已。在「南座」出現以前，市內已有「臺南座」和「蛭子座」兩間劇場，這兩間劇場都位在錦町開仙宮附近，與當時西門城外的內地人貸座敷區只有一牆之隔，一直到日治中期，這裡都還是主要以日人娛樂需求構成的街區。[30] 高松所以不選擇在日人活動街區，而是往更北邊靠近本島人貸座敷所聚集的區域建起「南座」，印證石婉舜（2012）指出的，高松豐次郎負有協助殖民地宣傳教化的使命感或任務。現從「南座」所在之都市空間區位來看，高松選擇在此地建設「南座」的意圖清晰可見：他想要吸納的觀眾，正是習慣往來此處從事休閒娛樂的本島人。南座結束營業的時間點，目前缺乏直接的資料證實，1928 年的一場臺灣民眾黨活動是筆者看到最晚的一場活動紀錄。

4.「高松活動寫真會常設館」

　　戲院名稱：高松活動寫真會常設館

　　存在年代：約 1911 年前後

　　所在位址：臺南廳，做針街附近，臺南公館舊址

　　經營者：高松豐次郎

　　「高松活動寫真會常設館」所在地為吳園境內。吳園為道光年間由臺南鹽

業巨賈吳尚新所建，日人領臺後，1908 年官民合資組臺南公館創立總會，買收四春園部分腹地且拆毀附近多座家屋來作為建設基地，同時在園內空地興建一座西洋館，也就是後來落成於 1911 年 2 月的「（新）臺南公館」。1909-1911年間的《臺灣日日新報》顯示，臺南公館有多筆戲劇演出紀錄，顯見，在新公館落成前，吳園基地內仍保留部分建築做為演藝場所使用。1911 年 1 月 3 日《臺灣日日新報》報導「臺南高松活動寫真會常設館」放映的影片片目──目前可查該場地唯一的一筆放映紀錄，報導文字在標題「臺南高松活動寫真會常設館」後方即以括弧加註「元臺南公館」，另外，參照稍早的 1909 年 8 月 17日報導由「（臺灣）同仁社」（社長為高松豐次郎）引進的寄席演藝在「臺南公館」演出的消息，綜合這兩筆資料推測，「高松活動寫真會常設館」的設立時間極可能在 1909 年下半年到 1910 年間，地點則在「臺南公館舊址＝吳園境內」。上述資料顯示此間放映的影片片目有一、法國阿諾德出品活動寫真，二、日本「演劇物、義大夫、鳴物、假聲」的活動寫真。

5.「大舞臺」

戲院名稱：大舞臺／國風劇場

存在年代：1911-1945

所在位址：小媽祖街／西門町一丁目

建築描述：磚造混凝土、和洋混合、廁所、電燈照明設備、椅子席、榻榻米席

座席數：2,800

持有者／股東：臺南大舞臺株式會社、洪采惠、張文選、謝群我、謝友我、王雪農、陳鴻鳴、許滄洲、廖再成、辛西淮、黃欣、黃溪泉、蔡炎、王汝禎、蘇玉鼎、張江攀、張馬成、魏阿來、張壽齡、謝桓戀

經營者：薛允宗、蔡祥、澤田三郎、國江南鳴（黃欣）、松本道明（邵禹銘）

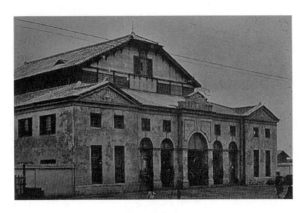

圖6　大舞台
（資料來源：《臺灣全島寫真帖》（平賀商店，1913），轉載自《植鉄の旅・臺南（4）》）

「大舞臺」在 1911 年 2 月總督府舉辦第一屆南部物產共進會時，落成於臺南市西門町一丁目，距離「南座」劇場最近。[31] 最初是由臺南當地仕紳洪采惠、鄭潤涵、謝群我、王雪農、張文選、蔣襟三等人共同發起集資興建的劇場。[32]

談到日治時期的臺人劇場，通常都會以臺北「淡水戲館」和萬華「艋舺戲園」為代表。兩者雖然都是針對臺人觀眾和其戲劇喜好所設立的戲院，但「淡水戲館」在論建之初雖有臺人的聲音，最後卻是由日人出資建造，[33] 一直到 1915 年才由臺人富商辜顯榮買下經營（吳紹蜜、王佩迪，2000：17）；而「艋舺戲園」雖是由臺人倡建、臺人經營，但落成的時間已晚於臺南「大舞臺」許多，在 1919 年 11 月時才開始營運（翁郁庭，2008：46-67）。臺南的「大舞臺」除了是日治時期臺灣第一個以「舞臺」命名的戲院，也可以說是全臺灣第一座以臺人為主要觀眾，並由臺人發起集資、建設與經營的本島人劇場。日治初期臺灣的戲院多由日人所建，「大舞臺」如何有別於這些戲院？這群籌建「大舞臺」的臺南仕紳又是如何思考何謂「本島人劇場」？以下會就「大舞臺」的命名開始講起。

（1）命名

考察「大舞臺」的相關報導，筆者發現在籌建「大舞臺」的過程中，最早曾有股東提出要以「慶陞」、「赤崁」或「東瀛」為名的茶園組織來經營這座大

戲園，在歷經多次的股東總會、並決議成立資本額十萬圓的「大舞臺株式會社」後，報上遂開始以「大舞臺」的名字來談論這座可以容納 2,800 名觀眾的大劇場。[34] 但「大舞臺」之名從何來？其名背後代表了什麼意涵？這或許跟日治初期臺灣、中國兩地間社會及演劇生態有關。

日治初期的臺灣雖然歸由日本統治，但在文化認同上並未與漢文化切割，與中國之間的航運往來也依舊頻繁。演劇風氣興盛且漢文化發展歷史悠久的臺南，擁有當時臺灣重要通商口岸安平港，因此有著更大的機會與中國劇壇維持一定程度的交流。在此背景之下，臺南「大舞臺」的主事者洪采惠就曾託人遠赴上海尋找戲班，預計聘請一行京班來臺做「大舞臺」於 1911 年時的開幕演出。[35] 1910 年代初期，正好是上海劇界蓬勃發展，中國第一座由國人自行建造、融合日本與西洋風格的新式劇場「新舞臺」誕生在上海不久的時候。「新舞臺」的成功，也讓當時上海各處競相模仿、紛紛成立以「某某舞臺」為名的劇場（洪佩君，2009：13-26）。[36] 因此，臺灣這座本島人劇場「大舞臺」的取名，或許也正好承襲到這股命名的風潮（徐亞湘，2000：16），算是對中國戲曲相對熟悉的臺灣人，為了本島人觀眾群所選擇向中國劇場的發展脈絡吸取經驗、並針對「本島人戲院」這個命題所做出的思考。

另外，「慶陞茶園」、「赤崁茶園」、「東瀛茶園」到「大舞臺」的命名邏輯，則反映了日治初期由日人開始引進新式劇場空間進入臺灣之際，臺南仕紳如何一步步定位出自己所身處時空的認同過程。如「東瀛」一詞，常被清朝的臺灣漢詩人或來臺官員挪作借指「臺灣」之用；[37] 「赤崁」指的是當時臺灣最早的漢人行政中心的臺南市；「大舞臺」之名則可說是上承自中國上海的劇場命名風潮──三者皆是屬於漢人透過其空間思維的運作所產生的結果。相對於日人在日治初期建設臺灣新式劇場多習慣以「座」來命名的邏輯，當時想建造劇場的臺灣人也透過命名做出了不一樣的選擇。

而「大舞臺」的出現，更突顯出這群創建「大舞臺」的臺南仕紳，雖然接受了殖民現代化所帶來的新式劇場空間，但卻仍是有意識地在思考他們所身處的地方意義。日本殖民者（如高松豐次郎）試圖建造新的劇場空間，以供在臺

日人娛樂和教化本島人之用，議建「大舞臺」的這群人，同樣與殖民者看到臺灣人長久以來對戲劇的渴求，也選擇興建新式的劇場，做為展演臺灣人戲劇文化主體的舞臺。這也意味，這座本島人劇場的出現，有別於殖民者在殖民地建造新式劇場的主體性意義。

（2）創設

接續討論「大舞臺」劇場的創設過程。日治初期，正是中國沿海各省戲班陸續來臺並開始進入戲院演出的時期，當 1910 年「大舞臺」以每股二百五十圓、預計招集一百股的募建消息一出，即有「一呼百諾，十餘日立成」的熱絡程度，甚至有「欲入股者須用聲勢」的傳言，[38] 可見本島人劇場的興建在當時是多麼受到臺南當地民眾和有力人士渴望。募股期間一再宣傳將聘上海一流戲班來臺演出的消息，也讓臺南觀眾對還沒成形的「大舞臺」有著更多的期待。由於募股的過程相當順利，期間「大舞臺」的股本已由最初論建的兩萬五千圓翻漲了一倍，[39] 但發起人之間對於產生戲院代表該用指定或公選的方式意見不同，再加上傳出有人要「另募股份金十萬圓作株式會社」以資抗衡的風聲，使得股東逐漸分裂成兩派。[40] 至於最後是哪一派成為「大舞臺」的經營者？倘若觀察「大舞臺」落成後歷年的資本紀錄，可以發現後來是由洪采惠為首的一派人員成立了資本額十萬圓的「大舞臺株式會社」來經營「大舞臺」。當初同為發起人之一的張文選、蔣襟三等人則在之後選擇與洪氏對抗，在同年底改與當時臺南市另一間日人劇場「南座」的主人高松氏合股，以一萬圓買收「南座」來展開競爭。[41]

「大舞臺」動工興建的時間，正好是殖民政府在 1911 年 2 月於臺南市舉辦第一屆「南部物產共進會」，大動作籌組共進協贊會組織的時刻。共進會此次的展覽除了以物產為主要展示對象外，殖民政府也在會場內興建了一座餘興場以及各式商店，希望能吸引自臺灣各地來參觀的民眾。[42] 雖然此座餘興場的建築經費僅六千兩百多圓，不到「大舞臺」建築工費的四分之一，[43] 但因為彼此的位置相距不過一、兩百公尺，促使工事規模浩大的「大舞臺」加緊腳步，趕在展覽開始前一個月竣工。總辦人洪采惠並仿造共進會餘興場和商店並置的方

式，對外開放招標在「大舞臺」內販售果子及餅乾的生意，[44] 由此可見「大舞臺」主事者希望藉由展覽會人潮大賺一筆的意圖相當顯著。新落成的「大舞臺」劇場規模十分壯麗，「其門面之堂皇。坐位之寬敞。可與臺北座匹。臺中將燃一千灼光之大電燈。上下兩傍又燦無數小電燈。」[45] 在熱鬧展開的共進會舉辦期間，成為十分醒目的臺南市地標。加上共進會開展期間適逢舊曆正月，[46]「大舞臺」日夜開演自上海招聘來的京戲班，成功吸引了不少觀客入場觀劇，報上甚至出現「物產紛紛列，衣冠濟濟來，旌旗飄大道，車馬滾飛埃，見說新班好，相攜入舞臺」[47] 的描述。「大舞臺」作為一座由臺人募資創建的新式劇場，不僅能夠與共進會餘興場、新建的「臺南公館」[48] 及當時開演內地劇的「南座」共同相爭自全島各地來到臺南參觀共進會的人潮，主事者對其劇場經營的定位策略，也成功受到臺南在地觀眾的青睞。

（3）經營者／人事

「大舞臺」落成以來，除了 1913 年曾與「南座」有過合併經營的討論，以及 1917 年「大舞臺株式會社」組織成員的改選以外，並未歷經重大的經營權變更，一直是由洪采惠擔任「大舞臺」劇場背後經營組織的會長。[49] 洪采惠原籍廣東，於光緒初年與父親來到高雄鳳山，後來遷居臺南，在臺南市本町二丁目開設中醫診所和中藥行「永順隆」，1912 年時擔任保正，1914 年授頒紳章，後來擔任臺南市協議會員，其子為府城南社文人與書法家洪鐵濤。[50] 1917 年「大舞臺株式會社」成員改選後，尚有擔任取締役的辛西淮、黃欣、蘇玉鼎、王汝禎、張壽齡、以及監察役謝友我、謝恒懋、黃溪泉、張江攀、蔡炎、魏阿來等人加入「大舞臺」，所有與經營相關的成員皆為臺南在地的文人商紳。[51] 茲將「大舞臺株式會社」歷年經營人事資料整理如下表：

社長	取締役	監察役	年代
—**	洪采惠、謝群我、辛西淮	黃欣、謝友我	1918
洪采惠	謝群我、辛西淮	黃欣、謝友我	1922
洪采惠	—	—	1925

洪采惠	—	—	1931
洪采惠	—	—	1932
洪采惠	蘇玉鼎、黃欣、王汝禎、張壽齡	謝恒戀、黃溪泉、魏阿來	1934
洪采惠	—	—	1935
洪采惠	蘇玉鼎、黃欣、王汝禎、張壽齡	謝恒戀、黃溪泉、魏阿來	1936
洪采惠	蘇玉鼎、黃欣、王汝禎、張壽齡	謝恒戀、黃溪泉、魏阿來	1937
洪采惠	蘇玉鼎、黃欣、王汝禎、張壽齡	黃溪泉	1938
洪采惠	蘇玉鼎、黃欣、王汝禎、張壽齡、張馬成	黃溪泉	1939
洪采惠	—	—	1940
洪采惠	蘇玉鼎、黃欣、王汝禎、張壽齡、張馬成	黃溪泉、張江攀、蔡炎	1941
洪采惠	—	—	1942
洪采惠	—	—	1943

表 2 「**大舞臺株式會社**」**歷年經營人事**（資料來源：整理自1918年《商工便覽》、1925年實業之臺灣社編《臺灣經濟年鑑》與歷年鹽見喜太郎編《臺灣銀行會社錄》、竹本伊一郎編《臺灣會社年鑑》）

**原始資料中未有登錄記錄者標「－」。

　　除社長洪采惠外，與實際經營最為密切相關的人是在「大舞臺株式會社」內擔任取締役的黃欣。[52] 他不僅是「大舞臺」的經營成員，同時他所創立的「南光演藝團」[53] 及其創作也常於「大舞臺」演出。[54] 另外，與「大舞臺」有相關、卻未登錄在會社資料內的成員是一名名為蔡祥的臺南人。蔡祥與黃欣家及社長洪家關係友好，負責「大舞臺」演出節目規劃。[55] 兩人與「大舞臺」的詳細關係會在下段內容說明。

（4）營運

　　社長洪采惠主要聘請來「大舞臺」演出的，多是從中國渡海來臺的上海京戲班。統計在「大舞臺」改組前曾於戲院內演出過的戲班包含了福州三慶班、福陞班和上海京班老德勝班、祥盛班、鴻福班等。[56] 在「大舞臺株式會社」於

1917 年改組後，依舊有不少的中國戲班來「大舞臺」演出，除了仍以上海京戲為主要演出內容外，尚有廣東潮州戲班源正興班、老榮天彩班、福州戲班新賽樂，以及臺灣各地在地戲班如臺南金寶興班、新竹新吉陞班、桃園重興社等的演出。[57]

此外，1920 年代為臺灣島內文化運動興起並進入文化改革的文化劇年代，當時由臺灣文化協會組織的演劇活動，和臺灣各地相繼組成的文化劇團體如南投草屯「炎峰青年會」、彰化「鼎新社」、臺北「星光演劇研究會」的演出，在島內各地出現，中國早期話劇和日本新派劇劇本，成為他們在各地戲院內外演出的養分（石婉舜，2009：93）。同時，這也是中國戲班來臺演出最為興盛的一段時間。在此期間，平均每年有四到五個中國戲班在臺巡迴，演出日期也經常超過半年，甚至到一年以上（徐亞湘，2000：68-107）。在這樣的時代背景下，臺灣的本土戲班因為受到相當的刺激而出現轉型，「歌仔戲」也逐漸成長為能進入戲院演出、並成為主流節目的劇種（徐亞湘，2000：236-238）。蔡祥便是在 1925 年創立了臺南市第一個進入戲院內臺、並能兼演京戲的歌仔戲班「丹桂社」（徐亞湘，2006：49-50）。

「丹桂社」以兼演京戲和歌仔戲的能力常駐於「大舞臺」演出，[58] 在當時的臺南市造成相當大的風潮，受到許多臺人觀眾的喜愛。雖然「丹桂社」為「大舞臺」培養了一批穩定的觀眾，但也因為主要演出歌仔戲，所以與同時期臺灣其他各地的歌仔戲班一樣受到知識分子要求禁演，以及許多的批評聲浪（林永昌，2005：108-48）。不過，「丹桂社」並未因此消失。在有識之士的壓力下，組織者蔡祥從修正劇本內容、約束演員行為兩方面的改良來回應輿論，[59] 持續將「丹桂社」運作到 1936 年左右。

在歌仔戲受到抨擊最嚴厲的 1926 年到 1928 年間，正是臺灣文化協會分裂解散、文化劇逐漸邁向式微的時刻。兼具文人和實業家身分的黃欣亦在此期間組織了新劇團「南光演藝團」在「大舞臺」演出，開幕時推出《勞心勞力教育家》、《誰之錯》、《上不正則下歪》、《假銅像》、《嫖苦》五部提倡揭露社會問題的社會教化劇。[60] 此劇團於後來改組為具社會救助與公益性質的「共勵會」，

並下設演藝部，提倡演出揭露社會問題的社會教化劇。在「大舞臺」丹桂社因演歌仔戲被批評有害社會風俗的時候，黃欣設立以社會教化與慈善目的的劇團，試圖扭轉一般輿論對「大舞臺」的印象，而且成功地以新劇留住「大舞臺」的觀眾們。而「共勵會」自成立到 1930 年代末期邁入戲劇統制的階段以前，除了固定在以臺人觀眾為主的「大舞臺」演出外，「宮古座」也是另一處主要演出的場地。黃欣與其「共勵會」的戲劇活動，繼續延續著臺灣新劇運動部分的社會精神。

　　截至終戰以前，「大舞臺」依舊為「大舞臺株式會社」所有，不過已更名為「國風劇場」，經營者和相關事務者登記的則是「國江南鳴」和「松本道明」二人（葉龍彥，1998：344-59）。實際上，「國江南鳴」即是黃欣本人，而「松本道明」則是擔任明治町第八保保正和「大舞臺株式會社」監察役的邵禹銘，[61] 兩人同為共勵會演藝部的組織成員。[62] 也就是說，截至日治末期，「大舞臺」的主要經營者仍然都是臺灣人。不幸的是，「大舞臺」在戰火中被炸毀，戰後由臺南市人王皆得、王石會、葉四海、王石頭、蔡新魚、陳傳鑫等人投下一百餘萬元重新改建，並沿用以「大舞臺」之名於 1947 年元旦重新開幕。[63]

6.「戎座」

　　戲院名稱：戎座

　　存在年代：1912-1934

　　所在位址：開仙宮街／錦町三丁目

　　建築描述：木造、榻榻米席

　　座席數：未知

　　持有者／股東：小林熊吉、小林竹次、飯島一郎、小川倍見、山口萬次
　　　　　　　　　郎、森岡熊次郎、鍾樹欉

　　經營者：小林熊吉、飯島一郎、今福キネマ商會、澤田三郎

圖 7　戎座（資料來源：文化部，《街道博物館〔TAIWAN Street Museum〕·戲院·戎座》）

　　「戎座」位於內新街（錦町三丁目），1912 年 8 月 17 日開場營業，最早是由日人小林熊吉所經營。[64] 座主小林熊吉為日本兵庫縣人，他在經營劇場事業以外，也從事三味線的樂器生意。[65] 在「戎座」轉型放映電影的常設館之前的演出中，曾多次出現淨琉璃和同樣以三味線伴奏的浪花節演出，除了因為「戎座」最初是以寄席規模來建造，以及日治初期說唱藝術本多是於此種場地中演出的原因之外，或許其中也多少是因為座主本身與日本傳統表演藝術之間有所淵源的關係。自日本統治後開始陸續來臺蓋戲院的日本人之中，不只有本身具口演藝術背景和放映電影經驗的高松豐次郎，挾帶著日本原鄉文化、藝術和信仰生活飄洋過海來臺經營劇場的小林熊吉，也是當時時代環境下的另一個例子。

　　「戎座」除了劇場名稱與日本祈求生意興隆的戎神信仰有關外，也曾經在劇場內舉辦過「稻荷祭」的祭典，透過在演出結束後的舞臺上舉行灑餅儀式，來表達對稻荷神保佑生意興隆的感謝之意（林承緯，2013：35-66）。[66] 此外，「戎座」場內有女服務生，須年滿十七歲以上才能應徵；[67] 劇場內部則裝有電扇設備；[68] 座位部分區分為三個等級，沒有特別優惠活動的話，票價大約是一等位八十錢、二等位六十錢、三等位四十錢；[69] 多半在日間、夜間各會播放一次電影，夜間通常自晚上六點過後開始放映。[70]

　　此外，由於「戎座」與「新泉座」這兩間劇場的位置相當接近，相關從業

人員有所重複，經營的項目也都以放映電影為主，兩者有著密切的競爭關係。因此，為了爭取觀眾，「戎座」曾推出與臺南地方店家異業結合的聯合宣傳活動。這個活動在 1922 年的 5 月到 6 月間舉辦，期間所串連起的店舖，清一色都是聚集於「戎座」劇場附近、並位於市中心主要商業街道上的日人商號，店家所販賣的物品多為鞋子、文具、食品、服裝及藥妝幾大類。本次活動不以購票為入場資格，改以推出到指定特約商店購買一定金額以上的商品就能獲得免費入場券的方式來吸引觀眾。[71] 按照活動內容換算，每位觀眾到特約商店的消費金額若滿一圓，即可兌換到一張免費入場券，這個價格大約等於「戎座」一等位座位的票價。[72] 茲將此活動的「戎座」特約店家整理列表如下：

店名	位置	店主（籍貫）	販售物品	備註
角谷愛國堂	本町三丁目	角谷力男（石川縣）	藥品	臺南市臺灣製菓株式會社發起者
長瀧履物店	本町二丁目	？	鞋子	
甘泉堂	錦町三丁目	藤谷洋一郎（東京府）	食品	父親藤谷源兵衛為臺南市臺灣製菓株式會社發起者，藤谷洋一郎擔任其常務取締役
萬勢履物店	錦町三丁目	？	鞋子	？
出口履物店	錦町三丁目	出口樽吉（？）	鞋子	宮古座劇場取締役
正直屋履物店	大宮町一丁目	福岡政次郎（千葉縣）	鞋子	兼營旅館、宮古座劇場監察役
田尻履物店	大宮町二丁目	田尻五作（熊本縣）	鞋子	兄為經營吳服的田尻甚太郎
西履物店	白金町二丁目	？	鞋子	
五端第三支店	本町	五端幸吉（大阪府）	文具	五端商店、日新堂主人
頃安開進堂	大宮町一丁目	頃安富三郎（大阪府）	文具	
丸は吳服店	錦町二丁目	田中利三郎（兵庫縣）	服裝	臺南吳服界大戶
谷岡文明堂	？	長谷川直（福井縣）	書籍	其夫為長谷川五千代，最早於臺北開設文明堂，歿後由妻長谷川直繼承經營
いろは堂	白金町二丁目	？	？	

表 3　1922年5-6月「戎座」特約活動店家（資料來源：賴品蓉整理）[73]

　　雖然當時的臺人觀眾會進日人劇場看戲，也會到日人店舖內消費，但特約商店中並沒有納入任何一間臺人所開設的店舖，完全是限定於日人商業網絡中所推出的活動。其中如角谷力男開設的「愛國堂」、藤谷洋一郎的「甘泉堂」、福岡政次郎的「正直屋」、田中利三郎的「丸は吳服店」都是由臺南市重要日人實業家所開設，而且是經營相當成功的名店。由此可看出，「戎座」和當時臺南市日人商界之間的關係十分友好。透過劇場與店家的合作吸引人潮、刺激消費，不僅對雙方的生意都有助益，對於臺南市地方上的日人商業資本也有一定程度的活絡。

7.「新泉座」

　　　戲院名稱：新泉座

　　　存在年代：1915?-1924

　　　所在位址：開仙宮街／錦町三丁目

　　　建築描述：木造、榻榻米席、有炊事場

　　　座席數：未知

　　　持有者／股東：山野新七郎

　　　經營者：飯島一郎、清水弘久（清水興行部）

　　「新泉座」座落於開仙宮街（錦町三丁目），[74] 與「臺南座」及「戎座」的位置相近。從空間區位來看，「新泉座」所座落的地點一帶是日治中期以前內地人劇場密集程度最高的地方。在轉型為電影常設館以前，「新泉座」的座主是日人山野新七郎，原籍栃木縣，從事金錢借貸業、礦山業和書畫古董業，同時也是臺南製冰合名會社的理事，住在大西門以西的下南河街（今和平街）。[75] 除了臺灣正劇的演出外，另有歌舞伎、新派劇、連鎖劇與魔術等節目內容，[76] 其中有關連鎖劇的幾則內容描述值得注意，今整理列表如下：

報導時間	劇目	演出團體	類型	備註
1922-01-23	花の夢／十場 後で勝利／三場	金陵團	新派連鎖劇	午後六時開演，以臺南市內為場景新拍攝的影像
1922-01-25	花の夢／？場	娛樂會	新派連鎖劇	以臺南公園、中學校、安平、喜樹庄為拍攝場景
1922-01-27	三人曹長／十場	金陵團	新派連鎖劇	以臺南市新遊廓、本町通前聯隊平交道、安平海岸為拍攝場景

表 4 「新泉座」連鎖劇演出紀錄（資料來源：筆者整理自《臺灣日日新報》與《臺南新報》的報導）

　　從報導描述可知，「金陵團」、「娛樂會」兩個連鎖劇團，在演出中穿插了與臺南都市空間有關的影片。劇團選擇設置影片的景點，多為臺南市內的現代設施，如臺南公園、中學校、新遊廓、平交道等景點區。這樣的特色對於當時進劇場看戲的臺南市民來說，看到自己平常熟悉的生活場景在眼前出現的那刻，應該會增添不少看戲的趣味以及共鳴。這些刻意選擇由日人殖民者在 1920 年代，催生的公共建設及喜愛的海岸風情所構成的影像內容，正是當下與臺南市民生活緊密結合的都市空間地貌，對外地觀眾也應有城市宣傳之效。

（三）運河整治完工後出現的戲院：「宮古座」、「世界館」、「戎館」

8. 「宮古座」

　　戲院名稱：宮古座

　　存在年代：1928-1977

　　所在位址：西門町四丁目

　　建築描述：建坪四百坪、磚造混凝土、內部為木造二階、純日本式宅邸、榻榻米席、椅子席、男女廁所、化妝部、炊事場、浴室、旋轉舞臺、疑有花道

　　座席數：1,000-1,500

　　持有者／股東：宮古座劇場株式會社、高橋順三郎、南弘、宛龍見リト、

　　　　出口樽吉、高橋平三、天野久吉、鍾堡、福岡政次郎、天
　　　　野彥一郎、岡村亭一

經營者：宮古座劇場株式會社、高橋順三郎、出口樽吉、岡村亭一

圖8 宮古座（資料來源：〈新築落成宮古座〉，《臺灣日日新報》，1928年4月1日）

　　1920 年之後，新娛樂街區及運河整治工程的陸續完工，結合成新的商業娛樂街區，「宮古座」（1928）、「世界館」（1930）及「戎館」（1934）三間劇場的誕生，提供了良好的空間條件。整體來說，日治時期臺南市休閒娛樂空間「戲院」的出現情形，基本上是伴隨著整體都市空間的建構時程而來的。「宮古座」位於臺南市西門町四丁目，[77] 1928 年 2 月 2 日舉行上棟式，[78] 3 月 31 日落成，由市川訥十郎演出《曾我物語》以及《式三番叟》兩齣歌舞伎劇目作為披露首演，是日治時期第七間誕生於臺南市的戲院，同時也是一棟參考內地劇場設施所設計的宏偉日式劇場建築。戲院總建坪為四百坪，外部結構是煉瓦鋼筋結構，內部則是木造二階純日本式宅邸的構造，可容一千至一千五百名的觀眾，建築工費約七萬五千圓，自 1927 年 11 月動工算起只花了五個月的時間便建造完成。[79]

　　但為什麼會有「宮古座」的出現呢？最早可回溯自 1924 年有關「臺南市

營劇場」的相關報導。1924 年 4 月 8 日的一篇報導指出：臺南市的劇場是否
要統一，一直是數年來的難題。由於「新泉座」的燒毀，臺南市當局便提出
有想新建「臺南市營劇場」的念頭。雖然市內還有其他劇場如「南座」、「戎
座」與「大舞臺」，但當局似乎計畫要將「南座」與「戎座」合併，各做為演
出戲劇及放映活動寫真的用途。而「臺南市營劇場」預計將花費十五萬圓，
設立於西門市場一帶，竣工之後不只做為演出戲劇之用，也能做為各式活動
及組織的集會場合，供表演團體以便宜的費用租借使用。[80] 同年 6 月報上也出
現民眾的投書認為，「臺南市營劇場」的計畫是否可成形仍是個未知數，因為
「南座」與「戎座」劇場業主之間都有各自的考量，臺南市政當局也表示目
前尚未出現願意來經營「臺南市營劇場」的人物。[81]

　　之後，1924 年間「臺南市營劇場」的計畫有已有進一步的動作，包括相關
的設置會議、會勘、經費、設計圖問題都在進行處理中。[82] 其中，地方與中央
之間的補助建設經費比例的問題，在當時臺南地方市政單位與中央政府機關歷
經了幾波往返討論。其興建與營運經費的來源，對「臺南市營劇場」計畫的成
敗與否十分具影響性。[83] 另一方面，「臺南市營劇場」的興建計畫也受到臺南
市內本島人的反對，像是 7 月 14 日的報導社論提到：「臺南市營劇場」的建設
一案，雖有本島人聲音的反彈，但那只是不明白情況下所產生的誤解。新劇場
的座位廢止了共席、改設椅子，是考慮進內地人、婦人及小孩的需要而採和洋
折衷的設計，不如說也重視了本島人在使用上的方便。在演藝節目內容的規劃
上，主要以活動寫真為主，但亦會計畫招聘中國的名演員來演出。此外，雖然
臺南市內州協議員有所反對，但此案是為了做為皇太子殿下結婚的紀念事業，
不僅是地方的事業，更是一國的事業。因此，「臺南市營劇場」的興建案應沒
有任何反對的理由才是。[84]

　　上述報導嘗試論述建設「臺南市營劇場」的合理性，並表示支持的立場。
但仍有多位臺南市民發起在臺南市公會堂舉辦市政革新講演會的形式，針對
「臺南市營劇場」的建設動機和未來的經營問題表達反對的意見，其講者與講
題如下所列：[85]

山川岩吉（臺灣經世新報記者），〈市政雜觀〉

佐藤三之助（辯護士），〈劇場市營と一般市民〉

黃欣（仕紳），〈臺南市の社會的設施〉

竹內吉平（辯護士），〈臺南市復興論〉

津田毅一（辯護士），〈如是我觀〉

林茂生（文學士），〈民眾藝術の立場から〉

7 月的這場講演會中，不乏當時臺南市內有名的臺人仕紳如黃欣、林茂生在列其中，其餘內地人如佐藤三之助也對「臺南市營劇場」的興建抱持反對的立場。佐藤三之助提到：「臺南市營劇場」的興建與近代都市發展過程中的社會、勞動問題特別有關，市營問題必須貼合民眾的需求，但對目前的臺南市民來說，應該有其他更重要的市政設施應該處理，而非是興建娛樂設施的時候。[86]

地方上雖有如此反對的聲音，但「臺南市營劇場」的興建案實際上仍在推動中。1924 年 8 月臺南市營劇場的新設問題與設計圖已送至總督府協議會審核，不幸的卻因適逢內閣調整統治方針，財政緊縮波及地方經費的刪減，以及臺南市仍有它項重要水道設施的急迫性等問題而成為被擱置的懸案，[87] 直到隔年 7 月才又重啟對此案的討論。在 1925 年 7 月的報導中提到，歷經臺南實業協和會與其他市內有志者在公會堂的協商討論，將派出會長高島鈴三郎和其他代表向臺南市長陳情，以及津田毅一、佐佐紀綱、越智寅一三人拜訪臺南州知事，希望能盡快解決懸宕已久的臺南市營劇場建設問題。[88] 隨後的報導中卻沒有更明確的發展，所以無法確認「臺南市營劇場」的問題是否已被具體的解決。一直要到 1927 年出現兩則報導——一則談論名為「宮古座」的臺南市新設劇場動工、一則討論臺南劇場新建——方知以懸案著名的「臺南市營劇場」建設問題，已確定在西門町動工，且名為「宮古座」。[89] 自 1927 年 11 月起動土興建的「宮古座」，後續又因為建設範圍與預定擴張的市區道路重疊、以及與周邊地主的土地交涉問題，而歷經多次的設計變更。[90] 在耗時五個月的工事期後，「宮古座」順利完工，成為當時臺南市規模與設備皆具代表性的戲院。

　　「宮古座」落成以後，除了用以商業性質的戲劇演出與電影放映使用外，非營利目的的節目在「宮古座」也有許多例子。國家性的像是配合裕仁天皇登基大典的祝賀活動、[91] 針對霧社事件和二戰戰事所舉行的義捐及慰安演藝會；[92] 地方性的則有如臺南三光會、[93] 臺南在鄉軍人會、[94] 臺南商工會、[95] 臺南愛知縣人會、[96] 臺南員警後援會、[97] 愛國婦人會臺南總會[98] 等團體租借「宮古座」所舉辦的演出活動。這些與國事時局相關，以及為地方商工社團、同鄉組織聚會場合所安排的演出，與前述論建「臺南市營劇場」時，預計要做為各式活動及組織的集會場合、並供表演團體以便宜的費用租借使用的目的相近，其活動內容具有相當明顯的地方公共色彩。此外，1930 年於臺南市內盛大舉辦為期十天的「臺灣文化三百年紀念會」，其餘興節目也選擇「宮古座」劇場作為演出的地點。當時安排了戲劇、舞蹈、音樂會等形式的活動內容，並且請到市內多間著名料亭的藝妓來支援演出，搭配附近西市場的北管演奏會、電影放映會以及運河旁施放的煙火秀，讓當時日夜人滿為患的臺南市更添熱鬧的氣氛。[99] 另外，以這類公共性事務名義來借用戲院做為舉辦場地的頻率，也隨著臺灣殖民地政治環境和戰爭局勢的變化而越趨提高，上演節目的內容也會與帶有明確政策宣揚，或欲凝聚地方向心力的政治性活動更加緊密，這也是劇場空間逐步為日本殖民統治力量介入的影響所致。

　　反觀「宮古座」以商業性質為目的的演出節目，多是以日本演劇如歌舞伎、浪花節為主，雖然有如中國戲班這類非日本藝能的演出紀錄，但報導記錄較為稀少，且其演出不是被視為「猥劇」而遭受批判與管制，不然就是因為不適合臺人觀覽、租價太高而使得租演的戲班入不敷出。[100] 比較特別的是，當時約與「宮古座」同時間出現由黃欣為首所組織的社會公益團體「臺南共勵會」，也多次選擇在「宮古座」內進行「文化劇」的演出，其收入多挪作賑災、募學與其他社會公益目的使用，是為具公共性質的公益演出。[101]

　　另外，王育德曾在自傳內記載一次特別的「宮古座」經驗。某日他們全家赴「宮古座」觀劇時，短暫離開座位回來後卻發現有兩個內地人坐在他們的包廂內，這兩個內地人剛開始兩人還對王家出言不遜：「本來呀，本島人坐特等

席就是與身分不相稱，讓出來也是應該的。」但在王家長女婿、當時任職於臺南地方法院的第一位臺籍法官杜新春上前與其理論並遞上名片表明身分後，這兩人才慌忙道歉離開。或許是因為兩位內地人自知理虧，也或許是尊敬杜新春的社會地位，才因此沒有占去王家的包廂（王育德，2002：49-51）。

　　實際上，因為「宮古座」是參考內地劇場設施所設計的木造二層樓日式劇場建築，內部除了有男女廁所、特別規劃的休憩空間外，[102] 並為四人一格的榻榻米座位，男左女右分坐，需要脫鞋另外租坐墊跪著看戲（魚夫，2015；陳燁，2002：24）。若參考同時期臺灣其他地方的劇場內部空間，如同為二層樓的新竹市營劇場「有樂館」，樓上是包廂式、可坐四到六人的家族榻榻米席，票價五十錢，樓下則是一般大眾席，票價三十錢（梁秋虹，2003：83）。梁秋虹在討論日治時期臺灣戲院的座位問題時提到：

> 日式榻榻米戲院除了「大眾席」，一般具有社交功能的「包廂席」，和西式包廂隔間的獨立格局截然不同，日式包廂席就像是榻榻米平面的圈地運動，約三到四十公分的低矮欄杆圍繞成界，可容納五至六人，所以又稱「家族席」。

　　王家所坐的包廂是在二樓正面屬於「特等」等級座位的家族榻榻米席，相對於一樓的大眾席價位要來得高。雖然日式榻榻米座位有舒適度的問題，甚至讓「宮古座」得到與臺語發音相近的「艱苦座」別稱，但包廂式的座位也具有較寬廣的視野以及隱私性。對於進到日式劇場構造的「宮古座」看戲的臺灣人來說，這是一種與中國、西方劇場傳統不一樣的觀眾席形式，是銘刻在身體的被殖民經驗。

9.「世界館」

　　戲院名稱：世界館

　　存在年代：1930-1968

　　所在位址：田町

建築描述：磚造混凝土、二樓、鏡框式舞臺、榻榻米席、椅子席

座席數：600

持有者／股東：澤田三郎、古矢正三郎、古矢純一、矢野嘉三、梶川志ち
　　　　　　　子

經營者：古矢純一、矢野嘉三、梶川志ち子

圖9 世界館（資料來源：〈臺南世界館落成〉，《臺灣日日新報》，1930年12月24日）

　　臺南「世界館」於1930年落成於臺南市田町，最早是由澤田三郎與矢野
嘉三等人所發起建設的電影常設館，[103] 後來歸為古矢純一所有，成為古矢家
族劇場事業所經營的其中一間「世界館」。關於「世界館」的放映活動資料並
不多，但「世界館」誕生的過程以及相關經營者的背景相當值得探討。「世界
館」的誕生得從最早的發起者澤田三郎，和往前推到「宮古座」買收「戎座」
劇場的時間開始講起。「戎座」自1928年被「宮古座」買收後，因已不敷使
用，民間一直出現要求改建的聲音，但當時「宮古座」的所有者一直延滯「戎
座」的改建問題，直到1934年才決定要在田町另建一間劇場「戎館」來取代
原本以放映電影為主的「戎座」劇場。期間臺南市並沒有一間專門放映電影的
常設館，能夠放映電影的劇場主要就是「宮古座」。而倡設「世界館」的澤田
三郎是原屬於「戎座」、並與「宮古座」在買收「戎座」後於經營問題上意見
有所分歧的一派。澤田三郎與矢野嘉三兩人曾為了臺南市內活動寫真常設館的

增設許可，從 1928 年起向當局約爭取了三年之久，這時間點大約就是在「戎座」被買收不久。[104] 這間活動寫真常設館也就是後來位於田町的「世界館」。落成後的「世界館」可容納六、七百名觀眾，是一棟以水泥鐵筋蓋成的二層樓建築，與臺北「世界館」上映同系統的映畫片目，其座席的規畫在當時本島劇場中來說相當特別。[105]

　　日治時期臺灣各地的戲院中曾出現過九間以「世界館」命名的劇場，包括臺北五間，基隆、新竹、雲林、臺南各一間。其中七間世界館同屬於一個名為古矢的家族企業，「臺南世界館」也包含其中：

所在地	劇場名	出現時間	地點	主要所有者
臺北州	第二世界館	1916	臺北市西門町二丁目六番地	古矢正三郎
臺北州	新世界館	1920	臺北市西門町一丁目三番地	古矢庄治郎
臺北州	第三世界館	1926	臺北市太平町二丁目七十四番地	古矢正三郎
臺北州	第四世界館	1927	臺北市南門街龍匣口莊	古矢正三郎
臺北州	大世界館	1935	臺北市西門町二丁目二十一番地	古矢せん
臺北州	世界館	1932	基隆市天神町	古矢せん
臺南州	世界館	1930	臺南市田町	古矢純一
臺南州	世界館	1934	斗六郡斗南街	葉山清
新竹州	世界館	1936	新竹市西門町	吉田榮治

表5 日治時期世界館戲院一覽表（資料來源：賴品蓉整理）[106]

　　古矢家族的映畫館事業最早是從臺北新起橫街上的「世界館」開始。這間「世界館」原先是寄席大小的劇場，古矢正三郎在 1919 年 6 月時按照活動寫真常設館的規模來進行改裝，在改裝期間同時又另在西門圓環橢圓公園旁新蓋一間世界館。公園旁的世界館在 1920 年底落成，又名「新世界館」、「第一世界館」，而新起橫街上的「世界館」則在 1923 年改裝落成，以「第二世界館」的名字見世。隨後，古矢正三郎於 1926 年買收 1922 年出現在太平町的「奇麗馬館」（臺灣影戲館／臺灣キネマ館），並改以「第三世界館」之名經營。在 1930 年以前，古矢家族在臺北市內擁有三間映畫館，1930 年以後古矢企業

的觸角往南延伸到臺南市，在臺南市田町建造了一間「世界館」，之後於基隆市天神町建了一間「世界館」，最後一間由古矢建造的世界館則又回到臺北市內，是 1935 年落成於西門町的「大世界館」。

　　「世界館」事業的主要經營者包括了古矢正三郎、古矢せん、古矢庄治郎與古矢純一四人。[107] 古矢純一是古矢正三郎與古矢せん所生的長男，後來成為臺南「世界館」的館主，姐姐嫁給古矢正三郎的養子古矢庄治郎當媳婦，共同經營「世界館」的事業。古矢家族的親緣網絡關係反映了日本社會長期以來不強調以血脈來繼承家業的習慣。單就日治時期在臺日人企業的繼承狀況來看，以「養子」身分繼承事業的比例就占了四分之一，其中不乏當時各地商界的重要企業。[108] 古矢「世界館」事業的主要經營者古矢庄治郎就是一例。他在 1931 年成為古矢家的「婿養子」，並且比其親生子古矢純一還繼承了多數的「世界館」。「世界館」在戰後因為和「宮古座」同是日人財產的關係，都被收歸國民黨所有，在黨營的經營模式下改名為「世界戲院」持續播映電影，一直到 1968 年因建築結構老舊無法繼續經營而出售，成為日治時期臺南「世界館」生命的尾聲。

10.「戎館」

　　　戲院名稱：戎館

　　　存在年代：1934-1961

　　　所在位址：田町

　　　建築描述：磚造混凝土、藝術裝飾風格、有廁所、鏡框式舞臺、投影幕、
　　　　　　　　　木長椅

　　　座席數：800

　　　持有者／股東：鍾塗、鍾樹欉

　　　經營者：鍾樹欉、鍾媽愛

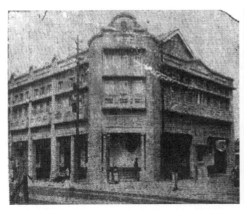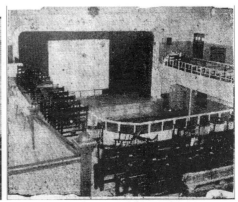

圖10（左）、圖11（右）　戎館（資料來源：《臺南新報》，1934年12月31日）

　　「戎館」雖然是日治時期臺南市最晚出現的一間劇場，但它的誕生緣由從劇場歷史、背後資金和經營者來看的話，可以追溯至1912年位於在內新街上的「戎座」劇場。自1924年「新泉座」因為火災消失後，「戎座」成為1926年以前臺南市唯一一間專門放映電影的常設劇場，接續而來的是座主小林氏的死亡以及「戎座」的經營權問題。「戎座」在1928年由「宮古座」買收後，劇場本身的結構和設備在歲月的摧殘下逐漸不勘使用，一再地受到地方政府和民間要求改建和修繕的輿論壓力。但是它的改建問題一直被擁有者拖延著，直到當局勒令停業，及臺南市第一間電影常設館「世界館」在田町出現後，相關人員才於1934年決定擇地另建一間新劇場直接取代「戎座」，也就是斥資五萬圓，樓高兩層、可容納約八百名觀眾的磚造劇場「戎館」。

　　「戎館」為了要和自1930年出現的「世界館」競爭，刻意選擇「世界館」正對面的位置來建設，並且在內部打造了演劇與電影兩者皆可適用的舞臺。「戎館」預計在1934年的10月分時完工，但確切的落成時間和放映的內容不明。但可以確知的是，「戎館」的出現，在空間區位上從原先臺南市舊商業區錦町、西門町轉往了西南邊田町一帶新興的街區，座落於臺南市運河船溜前熱鬧的末廣町通上。不過，由於「戎館」資料得以掌握的不多，我們只能從「戎館」在戰爭末期的統計資料中得知：原先由日人建設、屬於「宮古座」劇場所

有的「戎館」，其所有者和經營者在日治晚期已改為是名為鍾樹欉的臺灣人，而熬過戰火的「戎館」在戰後改名為「赤崁戲院」，繼續肩負著放映電影的功能。

五、小結

　　本文耙梳大量圖文史料後發現，日治時期共有十間戲院先後出現於臺南市。這十間戲院是伴隨新都市空間的建構而來，其空間分布軌跡是以城內大井頭為中心起點，沿著城西城牆遺址的位置分別往南、北向出現，之後再往西南邊拓展至運河端。亦即可以區分為「城牆拆除前」、「市區改正計畫下」及「運河整治完工後」三個空間層次，呈現戲院分布與都市化歷程之間的連動關係。另外，本文也考察十間戲院的地緣性，分析戲院所在位址與族群分布的關係，進而發現戲院興建地點的選擇乃隨著殖民統治政策而有所變化，並非臺人看臺灣戲、日人看日本戲的情況始終不變。日本統治臺灣之初，戲院空間概念隨日人移入臺南市，當時建造的戲院盡為日人專屬專用；進入 1910 年代統治漸穩後，臺人也追求戲院現代性，擁有屬於自己的娛樂「地盤」，形成臺人、日人各擁娛樂場所的情況；1920 年代以降，殖民統治政策改弦易轍奉行「內地延長主義」，此時新建的戲院從位址來看，不似過去有著明顯的族群特徵，而反映著強調「內臺融合」的時代特色。

　　第四節耙梳整理史料，分述十間戲院的興建、區位、營運、觀眾經驗等。以下幾點尤其值得留意：無名小兵日記的「臺南座」記事，讓今人得以一瞥當時日人來到異地他鄉、既緊張又單調的軍旅生活，戲院是少數可以提供紓解之所。高松豐次郎在 1908 年建造「南座」，本文考證戲院位址座落地點接近臺人聚集區，佐證高松對其殖民地教化使命的落實。1911 年落成的「大舞臺」，為全島第一間由臺人集資興建與經營的戲院，標示臺灣人對戲院此一原非本土自然產生、屬於殖民者帶來的事物的接受以及追求。「戎座」與周邊商家形成商業網絡，互惠提攜的經營手法，提供戲院在地方經營的一個具體案例。根據

「新泉座」上演的連鎖劇紀錄，連鎖劇團特意拍攝臺南市都市建設的重要景點，通過映演，將觀眾的看戲經驗與現實生活感知即時連結，強化了都市體驗。1928 年落成的「宮古座」，其劇場建築、經營人事與建造目的由於涉及臺南市劇場生態、都市空間的演變及臺南市市營劇場此一重大公共建設議題，因而跟一般戲院大不相同，具有特殊性。1930 年「世界館」的建設，則是臺南市第一間以電影常設館規格建設的戲院，為日人古矢氏以家族企業規模所經營的全島性戲院事業一環，其資本結構與經營跟臺南市其他戲院明顯不同，在全島的戲院經營中亦顯特殊，有待來日進一步瞭解。1934 年「戎館」的建設緣由與「戎座」、「宮古座」之間具歷史延續性，其戲院所選擇座落的地點也反映了臺南市休閒娛樂空間軸線的轉變。

　　最後，本研究儘管勤耕史料，但在歷史解釋上難免不足，尤其像是各戲院建築風格的分析、臺人與日人經營模式的差異、公營劇場的概念與落實，以及觀眾經驗的闡述等，皆需要臺南市之外更多的參照案例。本文以日治臺南市之案例拋磚引玉，期望可以做為未來同時期其他地域戲院研究相互參照的基礎，進而連結、建立起更寬廣的戲劇研究視野。

註解

1　例如葉龍彥是直接以戲院作為調查對象，並最早針對單一地區戲院來進行普查的研究者，其著作《新竹市戲院誌》收羅了自日治時期到戰後新竹市各戲院的經營、演出和建築相關資料，並突出戲院在新竹市的空間座標位置，具有戲院史和地方史的重建意義。之後，陸續則有以地方戲院為中心的調查成果出土，包括徐亞湘《日治時期臺灣戲曲史論：現代化作用下的劇種與劇場》中第五章針對日治時期臺北市淡水戲館（新舞臺）、艋舺戲園及永樂座三劇場為例，探討日治時期臺北市劇場史的變化；另外，林榮鈞的《沙鹿鎮戲院娛樂滄桑史話》、陳桂蘭、王朝陽針對臺南縣各大鄉鎮戲院進行調查的《南瀛戲院誌》，及謝一麟、陳坤毅藉由戲院建築在當代的存留問題回顧高雄市戲院歷史記憶的《海埔十七番地：高雄大舞臺戲院》等專書出版；學位論文方面，則分別有以臺北、臺中兩地特定戲院為案例的研究，如翁郁庭《萬華戲院之研究——一個商業劇場史的嘗試建立》及王偉莉《日治時期臺中市區的戲院經營（1902-1945）》等，兩者雖皆論及都市中的戲院與地方社會文化之間的關聯，但翁文強調的重點仍是在於個別戲院的興衰歷史，而王文則著墨於多間戲院經營層面的比較討論，皆並未深入探討戲院與都市兩者之間的關聯性。

2　石婉舜博士論文《搬演臺灣：日治時期臺灣的劇場、現代化與主體型構（1895-1945）》與期刊論文〈殖民地版新派劇的創成——「臺灣正劇」的美學與政治〉。

3　《臺灣日日新報》目前有由漢珍數位圖書股份公司建置為「臺灣日日新報〔YUMANI〕新版含標題」電子資料庫，收錄了自1896年到1944年間的《臺灣日日新報》與《漢文臺灣日日新報》，與《臺灣日日新報》前身《臺灣新報》1896及1897年間之內容，為研究者在檢索報紙紙本檔案以外提供相當大的調查便利性。《臺南新報》目前僅存有部分年分，且尚未數位化，紙本內容有國立臺灣歷史博物館與臺南市立圖書館在2009年合作複印《臺南新報》復刻版（現存1921-1937年）。

4　國立臺灣圖書館「日治時期圖書全文影像系統」：http://stfb.ntl.edu.tw/cgi-bin/gs32/gsweb.cgi/login?o=dwebmge&cache=1471863433988（2016年8月1日引）。

5　臺灣大學法律學院「臺灣日治時期統計資料庫」：http://tcsd.lib.ntu.edu.tw/（2016年8月1日引）。

6　筆者目前尚未看到原件資料，目前唯見葉龍彥於《日治時期臺灣電影史》書末附錄中重新編排而成的「登錄於『臺灣興行場組合』的戲院」名單可供參考。此份名單總共列出168間戲院，其中位於臺南市內的有「宮古座」、實際名稱為「世界館」的「世界座」、由「大舞臺」改名的「國風劇場」，以及「戎館」四間戲院（葉龍彥，1998：344-59）。

7　中央研究院人文社會科學研究中心地理資訊科學研究專題中心「臺灣百年歷史地圖」：http://gissrv4.sinica.edu.tw/gis/twhgis/（2016年8月1日引）。

8　中央研究院《臺灣歷史文化地圖系統》（第一版），資料庫網址：http://thcts.ascc.

net/kernel_ch.htm（2016 年 8 月 1 日引）。

9　另，在謝奇峰《臺南府城聯境組織研究》中也提及，康熙 28 年（1689 年）截至光緒元年（1875 年）前間，方志內所記載的府城街道數量從 9 條一直成長至 145 條之多。日人治臺初期，甚至也曾有「臺灣全島之中，街道之多，莫過於臺南之歎」的描述（謝奇峰，2013：54-56）。

10　（清）高拱乾。《臺灣府志》。引自《臺灣文獻叢刊》第 65 輯：47。

11　「井亭夜市」的稱呼曾出現在 1744 年范咸著《重修臺灣府志》以及 1760 年余文儀著《續修臺灣府志》。

12　根據中研院地理資訊科學研究專題中心「臺灣百年歷史地圖」收錄的歷史地圖來看，臺北、臺中早在 1900 年左右陸續就出現了關於整體市街區規畫的平面圖；如 1899 年的《臺中市區計畫圖》、1900 年的《臺北城內市區計畫平面圖》等。臺南則要到 1907 年才有《市區改正臺南市街全圖》，而此圖也只是針對城牆拆除後的遺址處及幾條原有大路做規劃，並未有對多數民居遍佈的街區空間進行重繪的痕跡。

13　日治時期臺灣總督府於 1936 年 8 月 27 日律令第 2 號公佈「臺灣都市計畫令」，同年 12 月 30 日府令第 109 號中公佈了「臺灣都市計畫令施行規則」，並於翌年 4 月 1 日正式全面實施。

14　當時府城有大大小小的商業同業組織，其中財力、勢力最大的是蘇萬利商號帶領的北郊、金永順商號領導的南郊以及李勝興商號為首的糖郊，統稱為「三郊」（遠流臺灣館編，2000：56）。

15　清代府城內的廟宇計有 83 座，而集中於西門一帶的廟宇數約有 26 座，占全府城廟宇數量的三分之一。

16　府城文人許南英的詩作留下紀錄：「本來國寶自流通，每到年終妙手空。海外無台堪避債，大家看劇水仙宮。」（邱坤良，1992）

17　底圖來源：1922 年《臺南市街圖》，中研院地理資訊科學研究專題中心「臺灣百年歷史地圖」。本圖參考呂美嫻（2008：3-7）之圖 3-5「遊廓：貸座敷指定地轉移圖」加以重繪。套色部分為筆者加繪。

18　〈臺北座の壯士演劇〉，《臺灣日日新報》，1903 年 12 月 3 日 5 版。

19　〈臺南の興行物〉，《臺灣日日新報》，1905 年 9 月 5 日 5 版。目前對於「蚊子座」能掌握到的資料不多，只能從最早的報導得知「蚊子座」是由前身為寄席的「大黑座」進行內部改裝並改名而來，可容納約五百名觀客，並曾有藝妓芝居和淨琉璃的演出。

20　連橫，〈臺南竹枝詞‧其一〉，此詩收錄於連橫，《劍花室詩集》。

21　此日記原稿為 1933 年出生臺灣的灣生松添節也先生於 1970 年時在東京神田古書街購得。他在 1946 年時被遣返日本後，仍往返大阪與臺北、臺南兩地學習中文和臺語，為了尋找這位日本軍在臺南的足跡來到臺南定居，並為顯現當時候生活的歷史氛圍選擇以臺語文翻譯出整本日記，在 2014 年由臺南市文化協會出版為《回到

一九〇四：日本兵駐臺南日記》。

22　〈途次紀聞錄（七）〉,《漢文臺灣日日新報》,1905 年 10 月 25 日 3 版。

23　〈臺南の興行物〉,《臺灣日日新報》,1905 年 9 月 5 日 5 版。

24　「大黑天神」在日本的神祇信仰中又稱「大國主大神」,因為「大國主大神」在其神話中形象與佛教「大黑天神」的形象相近,所以日本受到佛教傳入影響之後,「大國主大神」開始與「大黑天神」的形象融合（外山晴彥,2014：44-45）。「蛭子神」則是傳說自日本最早出現的兄妹神所生下的畸形兒,被放逐於海上後被撿起侍奉成為後來的「夷神」、「惠比壽神」（葉漢鰲,2005）。

25　〈臺南三劇場名片〉,《臺南新報》,1922 年 1 月 1 日。

26　高松豐次郎最早在臺建設的戲院是新竹「竹塹俱樂部」（1908 年 7 月落成）,之後依序是臺南「南座」（1908 年 10 月落成）、「臺中座」（1908 年 10 月落成、11 月啟用）、「嘉義座」（1909 年 2 月落成）、「打狗座」（1909 年 5 月落成）、「阿緱座」（1909 年 6 月落成）、「基隆座」（1909 年 10 月落成）與「朝日座」（1910 年 12 月落成）等。

27　〈臺中劇界〉,《漢文臺灣日日新報》,1909 年 5 月 9 日 5 版。

28　〈建大戲園〉,《漢文臺灣日日新報》,1908 年 5 月 26 日 4 版。

29　〈南座開式〉,《漢文臺灣日日新報》,1908 年 10 月 4 日 7 版。

30　以日人觀劇需求和喜好而生的「新泉座」、「戎座」以及臺南市規模最大的日式劇場「宮古座」都位於這一帶。

31　〈共進會畫報〉,《臺灣日日新報》,1911 年 2 月 1 日 5 版。

32　〈總會狀況〉,《漢文臺灣日日新報》,1910 年 9 月 30 日 4 版。洪采惠,1905 年被推薦擔任保正,1921 年為臺南市協議會員,並於 1924 年頒贈勳章。曾經營輕軌鐵道、藥房、戲院以及煙酒仲賣,家中資產頗富,是臺南產業界重要人士。謝群我,府城富商謝四圍次子,在府治五條港區頂南河街開「英泰行」專營貿易,並跨足多項工商實業,曾任臺南三郊組合長、臺南市西區區長、臺南州協議會會員、臺南州參事等職。王雪農,曾任臺南三郊組合長、臺南商工評議會會長、鹽水港製糖社長。張文選,曾任臺南市協議會員、臺南製糖株式會社專務。上述人事資料查自「臺灣人物誌」資料庫。

33　〈淡水戲館〉,《臺灣日日新報》,1909 年 3 月 3 日 5 版。

34　〈總會狀況〉,《漢文臺灣日日新報》,1910 年 9 月 30 日 4 版。

35　〈議聘女班〉,《漢文臺灣日日新報》,1910 年 10 月 13 日 3 版。

36　有關上海「新舞臺」的資料另見《中國戲曲志・上海卷》,639-640。

37　林豪於《澎湖廳志》內曾載：「澎湖或謂之西瀛,臺灣別號東瀛,以澎湖在臺西,故稱西瀛」。彰化文人吳德功（1992）於《臺灣竹枝詞・十一首之一》之詩作也有同樣用法：「荷蘭恃險據東瀛,鹿耳鯤身漲忽生。戰退紅毛開赤崁,至今尸祝鄭延

平。」

38　〈劇界大開〉，《漢文臺灣日日新報》，1910 年 6 月 23 日 4 版。

39　〈創大戲園〉，《漢文臺灣日日新報》，1910 年 6 月 21 日 4 版；〈總會狀況〉，《漢文臺灣日日新報》，1910 年 9 月 30 日 4 版。

40　〈戲園競爭〉，《漢文臺灣日日新報》，1910 年 6 月 28 日 4 版；〈總會狀況〉，《漢文臺灣日日新報》，1910 年 9 月 30 日 4 版。

41　〈抵制原因〉，《漢文臺灣日日新報》，1910 年 12 月 23 日 3 版。

42　〈南部共進會彙報〉，《漢文臺灣日日新報》，1911 年 1 月 29 日 2 版；〈共進會場盛況〉《漢文臺灣日日新報》，1911 年 2 月 8 日 3 版。

43　〈臺南雜信〉，《漢文臺灣日日新報》，1910 年 12 月 5 日 3 版；〈工事著手〉，《漢文臺灣日日新報》，1910 年 12 月 18 日 3 版。

44　〈擬欲入札〉，《漢文臺灣日日新報》，1910 年 12 月 9 日 3 版。

45　〈舞臺已成〉，《漢文臺灣日日新報》，1911 年 1 月 22 日 3 版。

46　〈共進會彙報其二〉，《漢文臺灣日日新報》，1911 年 2 月 3 日 2 版。

47　〈新評林——共進會〉，《漢文臺灣日日新報》，1911 年 2 月 1 日 2 版；〈豫防競爭〉，《漢文臺灣日日新報》，1911 年 2 月 9 日 3 版。

48　此臺南公館即為後來的臺南公會堂，落成於 1910 年 12 月 26 日，共進會期間有藝妓舞蹈、子弟戲、子弟淨瑠璃會、謠曲及仕舞大會等餘興活動（〈臺南公館落成式〉，《臺灣日日新報》，1910 年 12 月 31 日 2 版；〈共進會彙報其二〉，《漢文臺灣日日新報》，1911 年 2 月 3 日 2 版）。

49　筆者考察 1918 年《商工便覽》、1925 年實業之臺灣社編《臺灣經濟年鑑》，與歷年鹽見喜太郎編《臺灣銀行會社錄》、竹本伊一郎編《臺灣會社年鑑》所登錄資營運資料得知。

50　此人事資料查自「臺灣人物誌」資料庫。

51　辛西淮，曾擔任過通譯、巡吏、庄長、區長職位，也曾獲佩紳章，在區長任內創辦了臺南市安南區第一所小學，之後擔任臺南市協議會議員、州議會議員等民意代表，1945 年被任命為最後一屆總督府評議會會員。黃欣，為府城名紳，曾任臺南市西區區長、臺南州協議會會員、總督府評議會會員，並創辦臺灣輕鐵株式會社、臺灣機械工業株式會社、臺南自動車工業株式會社。蘇玉鼎，曾任臺南廳稅務課雇員。王汝禎，海產貿易商，臺南興信社信用組合理事，臺南愛護會會長。張壽齡，日治時期臺南士紳，戰後曾任臺南市議員，臺南度小月麵店吃麵碗數記錄保持人。謝友我（1869-1926），光緒十九年（1893）秀才，明治二十九年（1896）繼承父親謝四圍事業「英泰行」，之後轉交由其弟謝群我管理，隨友人赴東京、上海及中國各地，其子為府城文人謝國文。謝恒懋，曾任臺南市協議員、本町保正。黃溪泉，黃欣之弟，其子是府城著名的史料家黃天橫。張江攀，臺南商工協會副會長、海產貿易商。蔡炎，海產貿易商。魏阿來，臺南米穀商聯合會會員、南部整地株式會社

監查役。上述人事資料查自「臺灣人物誌」資料庫。

52　黃欣（1885-1947）為府城望族，曾就讀於日本明治大學，畢業後回臺經營家中產
　　業，並身兼多處會社要職，與日人、臺人之間的政商關係良好。黃家大宅「固園」
　　為日治時期臺南市的名園，常是當時臺南漢詩社「南社」文人集會與接待重要官員
　　和外賓的場所（黃美月，2005）。

53　後於 1927 年時改組為以社會教化與慈善為目的的「臺南共勵會」組織。參見〈南
　　光劇團解散〉，《臺灣日日新報》，1927 年 3 月 27 日 4 版。

54　參見〈臺南人士組演藝團〉，《臺灣日日新報》，1927 年 2 月 26 日 4 版；〈臺南新創
　　文士劇〉，《臺灣日日新報》，1927 年 3 月 10 日 4 版；〈文士劇好評〉，《臺灣日日新
　　報》，1927 年 3 月 17 日 4 版。

55　蔡祥曾任臺南市福住町第四保甲長，其結拜兄弟為洪采惠之子洪鐵濤。上述人事資
　　料查自「臺灣人物誌」資料庫。

56　〈梨園雜俎〉，《漢文臺灣日日新報》，1910 年 12 月 29 日 3 版；〈麻豆聘演〉，《臺灣
　　日日新報》，1911 年 12 月 9 日 2 版；〈臺南春帆一片〉，《臺灣日日新報》，1912 年
　　2 月 22 日 5 版；〈臺南劇界〉，《臺灣日日新報》，1913 年 12 月 30 日 4 版；〈新春劇
　　界〉，《臺灣日日新報》，1916 年 1 月 12 日 6 版。

57　〈潮戲開檯〉，《臺灣日日新報》，1923 年 3 月 18 日 4 版；〈潮戲好評〉，《臺灣日日
　　新報》，1924 年 10 月 29 日 4 版；〈赤崁特訊〉，《臺灣日日新報》，1924 年 3 月 8 日
　　6 版；〈改良正音〉，《臺灣日日新報》，1918 年 7 月 24 日 6 版；〈觀劇笑柄〉，《臺灣
　　日日新報》，1923 年 11 月 7 日 6 版；〈劇界消息〉，《臺灣日日新報》，1924 年 12 月
　　30 日 4 版。

58　日治時期歌仔戲班常駐於特定劇場的狀況，除了臺南的丹桂社之於大舞臺外，尚有
　　基隆德勝社之於高砂戲院、臺北新舞社之於新舞臺兩例。

59　〈歌劇問題〉，《臺南新報》，1927 年 2 月 19 日。

60　其中可確知作者的是：《勞心勞力教育家》與《嫖苦》為葉石濤大叔公葉書田的作
　　品、《誰之錯》則為黃欣的創作。參見〈臺南新創文士劇〉，《臺灣日日新報》，1927
　　年 3 月 10 日 4 版；〈義捐演藝〉，《臺灣日日新報》，1923 年 9 月 20 日 6 版。

61　此說明查自「臺灣人物誌」資料庫。

62　黃欣為共勵會會長，邵禹銘則擔任共勵會演藝部主任。參見〈演戲助捐〉，《臺灣日
　　日新報》，1935 年 5 月 6 日 8 版。

63　〈臺南大舞臺修理完竣〉，《民報》，1946 年 12 月 29 日 3 版。此報導為查詢國立公
　　共資訊圖書館「數位典藏服務網」之結果。

64　〈臺南の戎座〉，《臺灣日日新報》，1912 年 8 月 18 日 7 版；〈臺南三劇場名片〉，《臺
　　南新報》，1922 年 1 月 1 日；〈臺南劇場合併說〉，《臺灣日日新報》，1913 年 3 月 23
　　日 7 版。

65　此人事資料查自「臺灣人物誌」資料庫。

66　稻荷神最早為保佑五穀豐收的農業之神，後來衍伸為房地產和商業之神，與惠比壽神同樣也是經商之人會祭拜的神明。臺南林百貨頂樓和西門町風化區附近也曾出現過稻荷神社。灑餅此儀式也曾出現過臺北稻荷神社的大鳥居落成典禮上。全日本祭拜「惠比壽」神靈的總社就位於兵庫縣，至今都還是全日本祭拜「惠比壽」神的重要信仰中心。

67　〈寫真全部取替〉，《臺南新報》，1922 年 5 月 5 日。

68　〈特作三大映畫公開〉，《臺南新報》，1922 年 5 月 25 日。

69　〈特別大興行〉，《臺南新報》，1923 年 2 月 16 日。

70　〈久方振りの傑作揃ひ〉，《臺南新報》，1922 年 5 月 10 日。

71　〈三十日より傑作特別寫真全部取替〉，《臺南新報》，1922 年 5 月 30 日。

72　〈三十日より傑作特別寫真全部取替〉，《臺南新報》，1922 年 5 月 30 日。

73　本表為筆者自下列報紙報導：（1）〈三十日より傑作特別寫真全部取替〉，《臺南新報》，1922 年 5 月 30 日；（2）〈急告〉，《臺南新報》，1922 年 6 月 10 日；（3）〈高級萬年筆宣傳活動寫真大會〉，《臺南新報》，1922 年 6 月 29 日等筆之內容；及筆者查詢「臺灣人物誌」資料庫所得人事資料整理而成。

74　〈正劇盛況〉，《臺灣日日新報》，1916 年 8 月 20 日 6 版。

75　此人事資料查自「臺灣人物誌」資料庫。

76　如〈新泉座的好人氣〉，《臺灣日日新報》，1917 年 2 月 4 日 3 版；〈演藝一束〉，《臺灣日日新報》，1923 年 2 月 2 日 4 版；〈興行界〉，《臺灣日日新報》，1919 年 3 月 10 日 4 版；〈新泉座〉，《臺灣日日新報》，1922 年 1 月 31 日 2 版等。

77　〈臺南劇場敷地買收行惱む〉，《臺灣日日新報》，1927 年 9 月 17 日 2 版。今臺南市中西區西門路二段 120 號，現為「政大書城」。

78　〈臺南の宮古座上棟式〉，《臺灣日日新報》，1928 年 1 月 30 日 2 版。

79　〈自く工事に著手さる 臺南市の新設劇場〉，《臺灣日日新報》，1927 年 7 月 31 日 2 版；〈臺南の宮古座 こけら落し 三十一日舉行〉，《臺灣日日新報》，1928 年 3 月 31 日 2 版。

80　〈十五萬圓投じ一大劇場を新設〉，《臺南新報》，1924 年 4 月 8 日。

81　〈劇場問題〉，《臺南新報》，1924 年 6 月 15 日。

82　〈劇場市營之議〉，《臺南新報》，1924 年 6 月 29 日；〈市營劇場調查〉，《臺南新報》，1924 年 7 月 1 日；〈劇場市營成案〉，《臺南新報》，1924 年 7 月 10 日。

83　〈臺南市の重大案〉，《臺灣日日新報》，1924 年 7 月 26 日 1 版；〈市營劇場〉，《臺灣日日新報》，1924 年 8 月 26 日 4 版；〈財政整理の影響で 臺南市營劇場も行惱〉，《臺灣日日新報》，1924 年 8 月 26 日 2 版。

84　〈市營劇場問題〉，《臺南新報》，1924 年 7 月 14 日。

85　〈臺南市政革新講演會　有力者の發起て〉,《臺灣日日新報》,1924 年 7 月 20 日 2 版。括號內職位為筆者調查「臺灣人物誌」資料庫所加。

86　〈市政革新同志會の市營劇場問題其他に關する叫び〉,《臺南新報》,1924 年 7 月 21 日。

87　〈財政整理の影響で 臺南市營劇場も行惱〉,《臺灣日日新報》,1924 年 8 月 26 日 2 版。

88　〈二三日中に解決か 臺南市營劇場問題〉,《臺灣日日新報》,1925 年 7 月 29 日 5 版。

89　〈自く工事に著手さる 臺南市の新設劇場〉,《臺灣日日新報》,1927 年 7 月 31 日 2 版。

90　〈臺南劇場敷地買收行惱む〉,《臺灣日日新報》,1927 年 9 月 17 日 2 版。

91　〈本社第三報 大典映畫公開〉,《臺灣日日新報》,1928 年 11 月 15 日 5 版。

92　〈義捐演藝〉,《臺灣日日新報》,1930 年 11 月 20 日 4 版;〈臺南慰問演藝〉,《臺灣日日新報》,1939 年 12 月 12 日 5 版;〈慰問演藝會〉,《臺灣日日新報》,1943 年 12 月 10 日 4 版等。

93　〈臺南三光會基金募集〉,《臺灣日日新報》,1929 年 3 月 6 日 2 版;〈臺南三光會演藝大會〉,《臺灣日日新報》,1933 年 8 月 15 日 3 版等。三光會為臺南地方藝娼妓酌婦救濟機關。

94　〈臺南鄉軍分會〉,《臺灣日日新報》,1929 年 6 月 20 日 5 版;〈臺南鄉軍總會〉,《臺灣日日新報》,1930 年 3 月 30 日 5 版;〈鄉軍總會〉,《臺灣日日新報》,1935 年 5 月 25 日 8 版等。

95　〈臺南商工會總會と表彰〉,《臺灣日日新報》,1932 年 2 月 9 日 3 版。

96　〈愛知縣人會〉,《臺灣日日新報》,1933 年 2 月 17 日 3 版。

97　〈臺南の警察後援會〉,《臺灣日日新報》,1933 年 4 月 7 日 3 版。

98　〈國婦臺南總會〉,《臺灣日日新報》,1941 年 10 月 31 日 4 版。

99　參見〈三百年記念會 委員割當終る 各郡別の準備〉,《臺灣日日新報》,1930 年 8 月 8 日 5 版;及王溪清(2000:140-55)。

100　〈猥劇上演〉,《臺灣日日新報》,1929 年 2 月 20 日 5 版;〈宮古座包戲損失〉,《臺灣日日新報》,1929 年 2 月 23 日 4 版。

101　〈臺南共勵會將演文士劇〉,《臺灣日日新報》,1929 年 4 月 9 日 4 版。

102　〈自く工事に著手さる 臺南市の新設劇場〉,《臺灣日日新報》,1927 年 7 月 31 日 2 版;〈臺南宮古座失火 約損失萬千餘金 市民傷弓之鳥異常恐慌 警察署議宣傳慎重火燭〉,《臺灣日日新報》,1933 年 11 月 6 日 8 版。

103　〈臺南世界館落成〉,《臺灣日日新報》,1918 年 4 月 28 日 6 版。

104 〈臺南世界館落成〉，《臺灣日日新報》，1918 年 4 月 28 日 6 版。

105 〈臺南世界館落成〉，《臺灣日日新報》，1918 年 4 月 28 日 6 版。

106 此表整理自石婉舜主持的科技部研究計畫《臺灣早期戲院普及研究（1895-1945）（I）（II）》（執行期間：2013.8-2015.7，計畫編號 NSC102-2410-H007-066）之計畫成果報告書與「臺灣人物誌」資料庫。

107 古矢正三郎被視為是臺灣活動寫真界的開拓者，在臺北新起橫街「世界館」館主岩橋利三郎死後，以弟弟的身分繼承了「世界館」，正式開啟了古矢家族的劇場事業。育有長男純一、長女道子、次女靜子和三女廣子。古矢せん為古矢正三郎妻，在夫歿後與孩子們接手「世界館」的經營，其經營手腕在當時劇場界中相當有名。古矢庄治郎，1905 年 3 月 6 日生於宮城縣，為松浦庄松的二男，被出生於仙臺市居於東京府的古矢正三郎收為養子，於仙台市東北中學校畢業，在 1928 年來臺，1930 年起逐漸開始掌管「世界館」的經營，並在 1934 年養父過世後與養母共同經營大部分的「世界館」。之後與其養母長女道子結婚，育有二女、二男（長男忠一和二男正孝）。以上資料查自「臺灣人物誌」資料庫。

108 當時的日人首富（又稱臺灣煉瓦王）的後宮信太郎、臺灣鋼材王高橋豬之助，以及臺南的雜貨王越智寅一所經營的企業，都是由養子繼承（趙祐志，2005）。

參考文獻 ━━━━━━━━━━━━━━━━━━━━━━━━━━━

中國戲曲志編輯委員會。《中國戲曲志・上海卷》。北京：中國 ISBN 中心，
　　1996。

中神長文。《臺南事情》。臺北：成文出版社，1986。

王育德。吳瑞雲譯。《王育德自傳》。臺北：前衛出版社，2002。

───。邱振瑞等譯。《創作 & 評論集》。臺北：前衛出版社，2002。

王偉莉。《日治時期臺中市區的戲院經營（1902-1945）》。南投：國立暨南國際
　　大學歷史學系碩士論文，2009。

王溪清。〈日據時代在府城臺南所舉行的規模最大活動──臺灣文化三百年紀
　　念會〉。《臺南文化》第 48 期（2000）：140-155。

王耀東。〈《往日情懷》魂縈老城舊夢──新町，運河悲喜曲〉。《臺南都會報》
　　第 19 期（2014）：42-48。

石婉舜。《搬演臺灣：日治時期臺灣的劇場、現代化與主體型構（1895-
　　1945）》。臺北：國立臺北藝術大學戲劇學系博士論文，2009。

───。〈殖民地版新派劇的創成──「臺灣正劇」的美學與政治〉。《戲劇學
　　刊》第 12 期（2010）：35-71。

───。〈高松豐次郎與臺灣現代劇場的揭幕〉。《戲劇研究》第 10 期（2012）：
　　35-68。

───。〈尋歡作樂者的淚滴：戲院、歌仔戲與殖民地的觀眾〉。《戲曲藝術：
　　中國戲曲學院學報》第 35 卷 3 期（2014）：82-97。

───。〈尋歡作樂者的淚滴：戲院、歌仔戲與殖民地的觀眾〉。《「帝國」在臺
　　灣：殖民地臺灣的時空、知識與情感》。李承機、李育霖編。臺北：國立
　　臺灣大學出版中心，2015。237-275。

外山晴彥。蘇暐婷譯。《日本神社事典：進入神話傳說與神靈隱身之所》。臺
　　北：臺灣東販，2014。

安倍靖吉。《臺南州觀光案內》。臺南：臺南州觀光案內社，1937。

竹本伊一郎編。《臺灣會社年鑑》。臺北：成文出版社影印出版，1999。

———。《臺灣株式年鑑》。臺北：成文出版社影印出版，2010。

吉川精馬編。《臺灣經濟年鑑》。臺北：實業之臺灣社，1925。

余文儀。《續修臺灣府志》。《臺灣文獻叢刊第 121 輯》。臺北：臺灣銀行經濟研
　　究室，1960。

呂紹理。〈日治時期臺灣的休閒生活與商業活動〉。《臺灣商業傳統論文集》。
　　黃富三、翁佳音編。臺北：中央研究院臺灣史研究所籌備處，1999。357-
　　398。

呂美嫻。《臺南市舊娛樂街區之研究》。臺南：國立成功大學都市計畫研究所碩
　　士論文，2008。

何培齊。《日治時期的臺南》。臺北：國家圖書館，2007。

吳德功。《吳德功先生全集》。南投：臺灣省文獻會，1992。

杉浦和作編。《臺灣銀行會社錄》。臺北：成文出版社影印出版，2010。

周明儀。〈從文化觀點看檳榔之今昔〉。《通識教育與跨域研究》第 5 期
　　（2008）：111-137。

林承緯。〈臺北稻荷神社之創建、發展及其祭典活動〉。《臺灣學研究》第 15 期
　　（2013）：35-65。

（清）林豪。《澎湖廳志》。臺北：大通書局影印出版，1984。

林榮鈞。《沙鹿鎮戲院娛樂滄桑史話》。沙鹿：沙鹿鎮公所，2001。

林永昌。《臺南市歌仔戲的發展與變遷》。臺南：國立成功大學中文系博士論
　　文，2005。

邱坤良。《舊劇與新劇：日治時期臺灣戲劇之研究（1895-1945）》。臺北：自立
　　晚報社，1992。

———。〈時空流轉，劇場重構：十七世紀臺灣戲劇與戲劇中的臺灣〉。《劇場
　　與道場，觀眾與信眾——臺灣戲劇與儀式論集》。臺北：臺北藝術大學、
　　遠流出版，2013。18-23。

松添節也譯。鄭道聰、高國英編。《回到一九〇四：日本兵駐臺南日記》。臺

南：社團法人臺南市文化協會，2014。

（清）范咸。《重修臺灣府志》。《臺灣文獻叢刊》第 105 輯。臺北：臺灣銀行經濟研究室，1960。

洪佩君。《華燈初上：上海新舞臺（1908-1927）的表演與觀看〉。南投：國立暨南國際大學中文系碩士論文，2009。

（清）高拱乾。《臺灣府志》。《臺灣文獻叢刊》第 65 輯。臺北：臺灣銀行經濟研究室，1960。

（清）謝金鑾。《續修臺灣縣志》。《中國方志叢書臺灣地區 12》。臺北：成文出版社，1983。

徐亞湘。《日治時期中國戲班在臺灣》。臺北：南天書局，2000。

───。《日治時期臺灣戲曲史論：現代化作用下的劇種與劇場》。臺北：南天書局，2006。

翁郁庭《萬華戲院之研究──一個商業劇場史的嘗試建立》。臺北：國立臺灣藝術大學表演藝術研究所碩士論文，2008。

許丙丁。呂興昌編。《許丙丁作品集》（上、下冊）。臺南：臺南市立文化中心，1996。

許南英。《窺園留草》。南投：臺灣省文獻委員會，1994。

梁秋虹。《社會的下半身：試論日本殖民時期的性治理》。新竹：國立清華大學社會研究所碩士論文，2003。

國立臺灣歷史博物館。《臺南新報》（復刻版），現存 1921-1937 年。臺南：國立臺灣歷史博物館、臺南市立圖書館，2009。

連橫。《劍花室詩集》。臺北：林公熊徵學田，1954。

陳肇興。〈赤嵌竹枝詞・十五首之九〉。《臺灣先賢詩文集彙刊・陶村詩稿》第 1 輯第 4 冊。臺北：龍文出版社，1992。

陳桂蘭、王朝陽。《南瀛戲院誌》。臺南：臺南縣政府，2009。

陳燁。《烈愛真華》。臺北：聯經出版，2002。

〈貸座敷營業區域指定〉。《臺南縣令》第 11 號。1898 年 5 月 20 日。

黃武達。《日治時代臺灣近代都市計畫之研究論文集（2）》。臺北：南天書局，
　　1998。

黃美月。《臺南士紳黃欣之研究（1885-1947）》。臺北：國立臺灣師範大學歷史
　　學系在職進修碩士班碩士論文，2005。

黃天橫。《固園黃家：黃天橫先生訪談錄》。臺北：國史館，2008。

葉龍彥。《新竹市戲院誌》。新竹：新竹市文化基金會，1996。

———。《日治時期臺灣電影史》。臺北：玉山社，1998。

葉澤山。《圖像府城：臺南老照片總覽簡本》。臺南：臺南市文化基金會，
　　2013。

葉漢鰲。《日本民俗信仰藝能與中國文化》。臺北：大新書局，2005。

遠流臺灣館編。吳密察監修。《臺灣史小事典》。臺北：遠流出版，2000。

楊秀蘭。《清代臺南府城五條港區的經濟與社會》。臺北：國立臺灣師範大學歷
　　史研究所碩士論文，2004。

趙祐志。《日人在臺企業菁英的社會網絡（1895-1945）》。臺北：國立臺灣師範
　　大學歷史系博士論文，2005。

臺灣新聞社編。《臺灣商工便覽》。臺中：臺灣新聞社，1918。

臺灣總督府文教局社會課。《臺灣に於ける支那演劇及臺灣演劇調》。臺北：臺
　　灣總督府文教局，1928。

鄭安佑。《都市空間變遷的經濟面向——以臺南市（1920-1941）為例》。臺
　　南：國立成功大學建築研究所碩士論文，2008。

鄭道聰。《大臺南的西城故事》。臺南：臺南市文化局，2013。

劉澤民。〈臺灣市街町名改正之探討——以臺灣總督府檔案相關資料為範圍〉。
　　《臺灣地名研究成果學術研討會論文集》。國史館臺灣文獻館編。南投：
　　國史館臺灣文獻館，2008。123-236。

謝一麟、陳坤毅。《海埔十七番地：高雄大舞臺戲院》。高雄：高雄市政府，
　　2012。

謝奇峰。《臺南府城聯境組織研究》。臺南：臺南市文化局，2013。

鹽見喜太郎編。《臺灣銀行會社錄》。臺北：成文出版社，2010。

網路資料

中央研究院人文社會科學研究中心地理資訊科學研究專題中心。《臺灣百年歷
　　史地圖》。2016 年 8 月 1 日引。<http://gissrv4.sinica.edu.tw/gis/twhgis/>。

中央研究院。《臺灣歷史文化地圖系統（第一版）》。2016 年 8 月 1 日引。
　　<http://thcts.ascc.net/kernel_ch.htm>。

中央研究院數位文化中心。《典藏臺灣》。2016 年 8 月 1 日引。<http://
　　digitalarchives.tw/>。

文化部。《街道博物館〔TAIWAN Street Museum〕‧戲院‧戎座》。<http://cloud.
　　culture.tw/frontsite/museum/001_1.jsp?photoType=1>。

國立臺灣圖書館。《日治時期圖書全文影像系統》。2016 年 8 月 1 日引。
　　<http://stfb.ntl.edu.tw/cgi-bin/gs32/gsweb.cgi/login?o=dwebmge&cac
　　he=1471863433988>。

國立臺灣圖書館。《日治時期期刊全文影像系統》。2016 年 8 月 1 日引。
　　<http://stfj.ntl.edu.tw/cgi-bin/gs32/gsweb.cgi/login?o=dwebmge&cac
　　he=1471863451189>。

國立公共資訊圖書館。《數位典藏服務網》。2016 年 8 月 1 日引。<http://das.ntl.
　　gov.tw/>。

魚夫。〈找回被截斷的記憶──重繪臺南宮古座〉。《天下雜誌評論平臺》。
　　2015 年 2 月 16 日。2016 年 8 月 1 日引。<http://opinion.cw.com.tw/blog/
　　profile/194/article/2405>

《植鉄の旅‧臺南（4）》部落格。2016 年 8 月 1 日引。<http://liondog.jugem.
　　jp/?eid=210>。

漢珍數位圖書股份公司。《臺灣日日新報》（YUMANI 新版含標題）。

漢珍數位圖書股份公司。《臺灣人物誌」》。2016 年 8 月 1 日引。<http://tbmc.

ncl.edu.tw:8080/whos2app/start.htm>。

臺灣大學法律學院。《日治時期統計資料庫》。2016 年 8 月 1 日引。<http://tcsd.
　　lib.ntu.edu.tw/>。

臺南市政府。《臺南研究資料庫》。2016 年 8 月 1 日引。<http://trd.tnc.gov.tw/
　　cgi-bin/gs32/gsweb.cgi/login?o=dwebmge&cache=1471863527430>。

蔡秀美、溫楨文。〈寶島演藝廳——臺灣繪葉書〉。《中時電子報》。2016 年 8 月
　　1 日引。<http://www.chinatimes.com/newspapers/20150125000585-260117>。

其他資料

石婉舜。《臺灣早期戲院普及研究（1895-1945）（Ⅰ）（Ⅱ）》。科技部專題研究計
　　畫。執行期間：2013.8-2015.7。計畫編號 NSC102-2410-H007-066）。

教化、宣傳與建立臺灣意象：
1937 年以前日本殖民政府的電影運用分析

李道明

前言

　　儘管電影抵達臺灣的時間距今早已超過一個世紀，但探討日本殖民時期臺灣電影的書籍或論文——無論是以中文或外文撰寫的——卻相當少。在過去四分之一個世紀中，西方出版的探討臺灣電影的電影研究書籍大多是討論 1950 年代以後（尤其是在「臺灣新電影」出現後）的影片及其創作者。[1]

　　以中文撰寫的關於臺灣電影史的書籍，其實也只有少數幾本，且大多數並非學術性論著。例如葉龍彥撰寫的《日治時期臺灣電影史》，雖然經常被引用（包括洪國鈞、張英進等知名學者），[2] 嚴格說來卻不能算是學術性著作。筆者研究日本殖民時期臺灣電影的發展歷史已逾二十五年，並出版過多篇中英文學術論文。筆者的論文都是依據初級與次級資料，包括日本殖民統治時期至國民政府統治臺灣後出版的影片、圖書、期刊、報紙報導、文章與參考書進行分析研究後所撰寫的。本文即是以嚴謹的文獻研究法，針對日本殖民統治時期官方機構利用電影的方式進行的研究，試圖檢視臺灣總督府及其下屬機構如何把電

＊　本文原發表於國立臺北藝術大學電影創作學系 2015 年舉辦的「第一屆臺灣與亞洲電影史國際研討會：1930 與 1940 年代的電影戰爭」，中文版經修正後現正式出版。英文版刊於 Emilie Yueh-yu Yeh, ed. *Early Film Culture in Hong Kong, Taiwan, and Republican China: Kaleidoscopic Histories*. University of Michigan, 2018。

影當成工具，以協助其進行五十年的殖民統治，並將重點擺在 1937 年爆發第
二次中日戰爭前的那段時期。

　　三澤真美惠曾撰寫過一本討論臺灣總督府電影政策的書，書中包含了筆者
擬探討的題目。只是她所強調的是法律與規定、電影檢查，及殖民時期的電影
史。三澤的討論聚焦在殖民政府的兩個部門——即「臺灣警察協會」與「臺
灣教育會」——如何使用電影。臺灣警察協會放映的電影，在 1936 年以前主
要以理蕃[3]、衛生、消防為多（三澤真美惠，2002：194）；至於其所製作的電
影，則全是關於「蕃人」事務。有關臺灣警察協會在治理原住民時以及臺灣教
育會使用電影的方式亦是本文擬討論的焦點。

　　三澤真美惠對於臺灣教育會觀察的核心是教育人員如何使用電影作為宣傳
工具，以強化其在總督府監督下對本島人進行道德勸說或薰陶的過程中的地
位。三澤使用了一些例子來證實她的論點——即日本教育者對島民宣揚國族觀
念，對日本內地則鼓吹臺灣理想的意象。筆者在本文則與三澤的假說不同，是
採用較實證的文獻研究法，從殖民政府及日本帝國政府的政策中，以及從臺
灣的新聞與機構（不限於「臺灣教育會」）文獻中，尋找歷時性與共時性的證
據，來說明殖民政府如何（與為何如此）運用電影。筆者希望讀者在檢視本文
所提供的證據後，可以自行歸納出自己的結論。

一、高松豐次郎、日俄戰爭、媒體事件與殖民地治理

　　電影是在十九世紀末以「新奇事物」的方式被介紹到臺灣的。[4] 這些電影
放映活動無疑是以營利為目的，但在本地報紙的報導或廣告，卻讓人感覺好像
是一種新科技發明被引進臺灣做科學性展示一般——打著向本地人介紹「在世
界各地博得好評的新發明」、[5]「學術上的進步（發明）」[6] 的旗幟——在臺灣巡
迴放映。這種以「新奇事物」招徠觀眾的手法，與當時世界各地並無二致。因
此，早期的臺灣電影就是湯姆・甘寧（Tom Gunning）所謂的「引人入勝的電
影」（cinema of attraction）。[7]

在 1908 年臺灣開始有電影發行制度之前，在島上放映電影的主要是巡迴放映師。當時的巡映師大多來自日本內地，只有極少數臺灣人曾到東京學習電影放映技術，然後帶了放映機及一些影片回到家鄉，成為巡映師。[8] 這些在各地巡迴的電影放映會，通常都是由商人主持，且早期的電影放映機需要熱機，而影片換映之間也需要時間，因此經常在電影放映之外還伴隨了其他餘興節目，如「落語」（單口相聲）或使用留聲機播放義太夫（ぎだゆう）等曲藝表演節目。雖然當時放映電影主要的目的是商業營利，然而在同一時間，日本已有一些政治人物預見了電影可以拿來作為教育（啟發）殖民地人民的一種工具。

1901 年 10 月，高松豐次郎應臺灣總督府民政長官後藤新平（任職於 1898 年 3 月至 1906 年 10 月）的邀請，帶著電影放映設備與一批影片來臺灣巡迴放映，即是臺灣使用電影進行「教化」工作的首例。依照松本克平（1975：45-46）的說法，高松在 1890 年代末至 1900 年代初曾參與日本的勞工運動。當 1900 年日本頒布治安維持法，開始限制勞工集會演說後，高松豐次郎便運用在落語演出中夾帶勞工運動訊息的方式，去逃避治安維持法的規定。後來他又使用留聲機播放唱片或放映電影等餘興節目，來幫助他向社會大眾宣傳勞工運動。松本克平（1975：95）引述了許多不同來源的資料，認為當時（1900 年）已經下台正籌組「政友會」的前總理伊藤博文（1898 年 1 月至 6 月，後來 1900 年 10 月至 1901 年 5 月間再任總理）注意到高松此種混用電影放映與演講的方式，認為電影可被用來教化在臺灣的日本人及說服臺灣本地人接受日本統治，便召見並鼓勵他到日本帝國新取得的殖民地臺灣去參與治安與宣傳工作。

伊藤博文顯然明白電影具有潛力做為一種教化（或教訓）在臺日本人及說服（或灌輸觀念給）臺灣人應該接受日本人統治的工具。因此，儘管高松曾參與社會主義的工運活動，伊藤認為那只是基督教社會主義而已，還是願意說服高松不用擔心他的左翼背景到臺灣為日本帝國服務。

高松豐次郎 1901 至 1902 年的臺灣探勘放映之旅，[9] 放映的影片包括關於 1899 年的英荷波爾戰爭（英杜戰爭）與 1900 年的八國聯軍攻打中國（北清事

變）等題材的影片。觀眾除了在臺北的一般付費民眾外，其他地方則應該還包含各州廳的日本官員與臺灣仕紳。這次的巡映活動，從表面看來算是成功的，因為有一則報導指出：新竹廳的官員與仕紳在看到八國聯軍攻打北京城的各相關影像時，「每觀到入神處群拊掌叫妙不絕」。[10] 高松放映的影片讓臺灣仕紳看到自己過去的母國被包含日本在內的列強侵略打敗，相信這些本島人的內心感受一定是點滴在心頭。

這種使用電影的方式，顯然旨在切斷臺灣人與中國的臍帶，轉而建立與日本帝國的連結。這批影片若確實在心理上對臺人接受日本殖民統治造成影響，即初步達成了伊藤博文對於高松來臺巡映的期待。筆者認為，在某種程度上，這種電影放映會與鶴見（1999：31 或 Tsurumi, 1977：38）所說的後藤新平成立「揚文會」以取得臺灣仕紳對新政權政策的理解與合作的用意極為相似。因此，電影在二十世紀初的臺灣，應已具有殖民政府用來「攏絡」臺灣仕紳階級的功能。

岡部龍指出，高松在臺灣巡迴放映了短短幾個月之後，回到東京創立了專門製作社會諷刺教育影片的「社会パック活動寫真會」（社會諷刺電影社）。[11] 這段期間，他也開始籌備定期來臺灣巡迴放映電影一事。1904 年 1 月，就在日俄戰爭爆發前，高松抵達基隆，開始了他在臺灣正式巡迴放映電影的事業。此後，到 1908 年舉家定居臺灣前，高松豐次郎每年會準備數十部日本或歐美製作之劇情與紀錄短片，定期（約在上半年）在臺灣各地巡迴放映。除了放映電影之外，他也經常利用放映中間的空檔，演講宣傳勞工運動，或批評日本官員對臺灣人作威作福。很顯然，若非高松有後藤新平及伊藤博文作為強硬的後臺，他是不可能輕易被警察放過的（松本克平，1975：306）。[12]

然而，就高松本人的觀點，他於 1900 年代初期在臺灣放映電影的主要目的並不是為了宣傳工運，而是去教化本島人。高松說他從 1904 年起每年從日本攜帶數十部日本或西方製作的劇情或非劇情短片，放映給臺灣的觀眾看，目的是要讓臺灣人知道「偉大的科學（發明）、先進的文明，及文化傳統、風景、人情世故，以及日本和世界現況」（高松豐治郎，1914：6）。無疑的，高

松意圖利用電影做為新奇的玩意兒吸引臺灣本島人，以「知識啟發」臺灣人，教化他們能嚮往日本及西方「文明」的生活方式，這和伊藤博文的想法是相契合的，並且能協助殖民統治當局在臺灣執行「開發同化」政策，藉以達成「宣傳與啟發」的雙重目的。這顯示在日本取得第一個殖民地臺灣時，「殖民現代性」即已涵蓋在帝國政府高層的擘畫藍圖中。

第四任臺灣總督兒玉源太郎（1898 年 2 月至 1906 年 4 月）與民政長官後藤新平統治初期採取的政策，是先為文明統治制度奠定基礎，而實施適當的教育計策，又被視為建立文明統治的根本手段。總督府當時打算在臺灣實施明治天皇的教育制度，以訓練臺灣人具有基本識字、算數能力，俾能讓臺民在政治上服從日本人的統治，並對殖民政府帶來經濟上的利益（Tsurumi, 1977：10-11）。在此種施政理念下，電影被運用在大眾（通俗）教育上，以爭取臺人對殖民統治的支持。此種做法，與日本 1910 年代之後在韓國所執行的「宣傳與啟發的電影政策」（卜煥模，2006：7）相較，看起來大體上沒有太大差異。電影是被使用在正式教育體制外的一種媒體。藉由像高松豐次郎這樣的電影商人之協助，日本殖民政府意圖透過電影達成宣傳與啟發效果的目的昭然若揭。

1904 與 1905 年，高松的團隊以及其他民間巡映團體都在臺灣放映關於「日俄戰爭」的影片或幻燈片。[13] 高松由於放映日俄戰爭的影片，而在各地備受歡迎。[14] 1905 年高松總計帶來約十餘部（一千餘呎）關於日俄戰爭實況的影片，從 1 月中至 5 月底在臺灣北中南各廳及其支廳所在地舉辦「恤兵電影放映會」九十六場，計有逾十六萬人看過，其中絕大多數是本地人，很多是殖民政府透過臺人街庄長及資產家推銷電影票才來看的。根據資料，到 1906 年時，殖民政府確實仍透過區長或役場，經甲長對各戶保甲民強迫分派日俄戰爭影片的入場券，以徵收獻金（張麗俊，20-22、30）。藉由此種日俄戰爭電影放映會，高松為殖民政府募集到「恤兵金」達一萬五千圓，[15] 用以濟助日俄戰爭中的士兵或傷亡者的家屬。但是市川彩（1941：87）說，高松是在臺灣總督府後援、愛國婦人會主辦的形式下放映這批影片，並募得國防獻金約 10 萬圓。此說雖然尚無其他資料可以佐證，[16] 但如果屬實，則顯示前述殖民政府透過官僚

體系分派電影票而獲取的捐獻軍費總計高達 10 萬圓。[17] 殖民政府或其外圍組織透過電影放映以募集各式獻金的做法，在往後數十年間仍屢見不鮮，足見電影不僅可作為殖民政府的「教化」工具，更是吸收民間財富的利器，達到了一箭雙鵰的效果。

　　但更重要的是，關於日俄戰爭的影片被殖民政府用來向臺灣人證明日本是有能力打敗俄羅斯帝國的，因而可以進一步說服臺灣人接受日本的殖民統治。[18] 當時日本做為一個發展中的亞洲國家，能夠打敗做為一個歐洲強權國家的俄國，被認為給許多被殖民的亞洲國家帶來啟示：「他們未來也會有能力掙脫西方的殖民統治的。」（Kowner, 2007：19）只是，諷刺的是，日本在日俄戰爭的勝利，反而強化了其在臺灣的殖民統治。日本帝國透過日俄戰爭新聞影片在殖民地的強力放映，讓許多臺人受到「勸誘」，從此對日本的殖民統治不再極力反抗（吉野秀公，1997：247）。

　　剛被日本殖民統治的臺灣人，未曾想到日軍居然有能力打敗俄軍。藤井志津枝（1997：181-82）指出，當日俄戰爭爆發時，臺灣總督府立即頒布命令禁止報導戰爭消息，唯恐臺灣人發現日本國庫空虛，戰爭經費其實是不足的。當時臺灣各地即謠傳日本統治臺灣的能力可能會動搖，因此人們開始拋售日本政府債券，狂買銀圓。總督府為了解決這種財政危機，遂順勢進行幣制改革，採取與日本內地相同的金本位制，並動用統治權號召臺人街庄長及資產家捐獻軍費。

　　因此，雖然我們很難相信臺灣人會只因為看了日本人製作的報導日俄戰爭的影片就受到影響，改變態度願意屈服在日本人的殖民統治下，但是此種電影放映活動無疑的顯現了高松配合總督府的政策，達成了利用電影影響輿論的目的。正如 Standish（2006：18）所說的：日俄戰爭是日本有史以來第一個「媒體事件」，殖民政府顯然也懂得利用日俄戰爭影片在臺灣泡製類似日本內地的媒體事件，讓放映日俄戰爭影片在臺灣成為 1905 與 1906 年間的熱門活動。這也證明當時的臺灣殖民統治者也有智慧地把電影當成「管理帝國的一套政治工具」（Standish, 2006：120）。或許我們可以因此推論：殖民政府從日俄戰爭的

電影放映過程中認識到電影的宣傳力量，因而開始構想要拍攝一部有關臺灣的電影，以對島內及日本國內進行媒體宣傳。這或許可以解釋為何總督府會在1907年拍攝《臺灣實況紹介》。

二、臺灣實況紹介

　　日本殖民政府把電影當成宣傳工具，去向內地日本人說明其在臺灣的統治成果，最早始於1907年總督府委託高松豐次郎的「臺灣同仁社」製作了一部名為《臺灣實況紹介》的影片。當時後藤新平已離開臺灣去就任南滿鐵道總裁，而伊藤博文已是朝鮮總監，因此委託高松豐次郎製作影片的是第五任總督佐久間左馬太（1906年4月至1915年5月）與繼後藤新平之後擔任民政長官的技術官僚祝辰巳（1906年11月至1908年5月）。後藤新平離任後，仍繼續擔任臺灣總督府顧問，因此讓高松豐次郎拍片一事或許跟後藤新平也脫不了干係。

　　這部片由日本內地來的攝影組在臺灣拍攝了兩個月，共使用了兩萬呎底片，拍攝了總督府統治下的臺灣各地之實況，包含施政、工業發展、民間生活，及臺灣一百多個地點的各式景觀，以及一場安排演出的日本軍警征服原住民的情景（李道明，1995：40-41）。

　　這部片子在拍攝期間及完成以後，一直受到臺灣媒體極大的關切。與總督府關係極為密切的《臺灣日日新報》在1907年2月21至23日連續刊出了高松「臺灣紹介活動寫真」的倡議書（主意書）與詳盡的預定拍攝內容。[19] 同年3月《臺灣日日新報》，並陸續報導影片拍攝的狀況。[20] 至4月12日該報報導影片拍攝完畢，詳述自2月17日起拍攝的內容，總計攝影場面206個。[21] 同年5月5日至7日，該報又報導臺灣紹介活動寫真已到達臺灣，並詳列影片內容為：（1）臺北的攝影20種、（2）蕃界的攝影5種、（3）當局者的苦心與蕃人的狀態19種、（4）鐵道旅行與地方漫遊67種、（5）基隆港與金山9種。[22] 該報雖稱這部影片共有種類（場面）109種，但依上述數量加總應有120種。加

上有些場面拍攝有遠近鏡頭各一，總計鏡頭數為 206 個。

同年 5 月 8 至 11 日《臺灣日日新報》繼續報導《臺灣實況紹介》在臺北朝日座放映的盛況。[23] 5 月 12 至 16 日，該報一位作者更針對影片的放映節目（program）順序，依鐵道旅行與地方漫遊、基隆港及金山、臺北的攝影、蕃界的攝影及蕃人的狀態與當局者的苦心等題目，選擇部分場面進行細部描述與評論。[24] 總計至 6 月 9 日該報報導高松將於次日攜帶介紹臺灣現狀的電影赴日本各大都市巡迴放映為止，[25] 受臺灣總督府控制的《臺灣日日新報》關於這部影片的報導不下二十一篇。一部影片從企劃、製作到放映，被報紙報導得如此詳細，在日殖時期絕對是空前絕後的例子。但也正因為如此，使得我們後人雖然看不到這部片子，[26] 但卻可以神遊影片中的世界。

綜合臺灣日日新報的報導，這部介紹當時臺灣實況的影片，包含了下列性質的影像：

（一）殖民統治當局的影像，包括佐久間總督離開臺北火車站、新公園中的兒玉總督石像、總督官邸、總督府前的大島警視總長及各局長。

（二）日本化與現代化的臺灣城鄉設施，如臺北的臺灣神社、臺北市街、學校男女學生作息情形、臺北的公共事業（如郵局、臺北製水會社、服部鐵工場、專賣局的香煙與樟腦及鴉片、衛生實驗室），以及臺灣西部由北至南各地主要的民俗風情、物產、風景與發展現況，並特別介紹愛國婦人會的運作情形。

（三）經濟建設情形，包括介紹基隆港的運作情形與金山採金礦之實況、臺北電力發電所屈尺發電所工程及水庫放水、龜山發電所及水壩鐵管。

（四）「蕃人」的狀態與日本當局討伐「生蕃」的情形，包括警官率隘勇由隘勇線前進討伐烏來社蕃人的狀況、蕃人潛伏在路旁狙擊隘勇以對抗前進工事、前進隊追擊並由山上砲擊蕃人、隘勇架設鐵絲網及蕃人觸電、蕃人婦女悲泣強迫蕃人男子投降、蕃人交出槍支表示歸順誠意、蕃人歸順典禮及會後的慶祝酒宴與蕃人的嬉戲。

　　由以上內容可以歸納出高松在其影片中想要讓日本內地人知道的殖民地臺灣，正是他在倡議書中所提到的，要介紹歷任總督、民政長官施政上的經營，及其他官吏、商人、勞動者等在臺日本人在治臺上的功績，包括討伐「土匪」（指抗日漢人）與「生蕃」（指未歸順的原住民）歸順、整潔的市街、便捷的縱貫鐵道交通、各地新式建築的地方廳舍與學校，以及道路、橋梁、築港等建設，還有醫院、衛生設施等。其主要目的，顯然希望能消除內地人來臺旅行的各種安全疑慮，並吸引日本資本移入臺灣。[27] 此地必須強調，由於在放映此片時，高松會親自擔任辯士，因此更容易依照他的旨意去說明影片的內容。

　　本片值得注意的另一個地方是其敘事策略採取了源自 1899 年出版的《臺灣名所寫真帖》「從北方的海港與首都沿著西海岸往南移動」此種日殖時期出版的寫真帖會在熟習的地理行程中加入旅行元素的作法（Allen，2015：37）。而此種敘事方式，後來會一再於其他介紹臺灣進步實況的影片中出現。[28]

　　《臺灣日日新報》之所以如此關切本片的拍攝，主要是由於當時居臺的日本人對於母國人民不了解新領土臺灣，連「土匪」和「生蕃」都分不清楚，感到十分懊惱；因此對能用電影來介紹殖民統治後臺灣的文化如何發達、政治設施如何好、如何改善了臺灣的風俗、有什麼樣的殖民產物、工業發達的情形如何……等等實況，都寄予厚望，認為電影會比文字、繪畫的宣傳更為有效。因此報紙的評論者對於高松豐次郎「用其獻身的熱忱、嘔心泣血用電影來介紹世界上最模範的殖民地臺灣」表達不忍苛求的基本態度。[29] 而高松豐次郎在其倡議書主旨中也說：「去臺灣會死於瘧疾，不然就是被生蕃獵頭，或被土匪搶劫」這類日本占領臺灣初期的惡劣現象，被介紹給日本內地後，這樣的印象一直持續下來，以致日本國內許多人仍不知臺灣在列國環視下已成為世界殖民地的模範。因此，雖然內地有一些人知道臺灣的實況，但大多數日本人對於臺灣的觀念必須予以反駁……，從而可以將內地的資本引進臺灣。電影可以很方便與一般人接觸……，而拍攝電影是達成上述目的一種最方便的主要方式。[30] 以上看法及其成果，很明顯也獲得了總督府的認同，從而開啟了殖民政府往後利用電影，對日本國內建立臺灣「新」意象的重要工具（細節本文會在後文詳述）。

　　市川彩（1941：89-90）指出，殖民政府曾在帝國議會預算總會的會議上放映《臺灣實況紹介》作為說明。此事如果屬實，[31] 則臺灣總督府製作電影，除了上述以日本內地的普通百姓為「溝通」對象外，也把電影當成向中央政府報告的工具（或至少作為其書面報告的佐證）。這在世界各國政府如何運用電影方面，應該是極為早見的早期案例。

　　《臺灣實況紹介》也曾在 1907 年東京勸業博覽會的「臺灣館」[32] 中放映一個半月。為了此次在日本的放映，高松豐次郎還攜帶了一群表演者在電影放映前演出，包括五名阿里山鄒族原住民青年及一名監督者、[33] 大稻埕本島人藝妓三名及一名男師匠，[34] 以及艋舺「平樂遊」的本島人五人音樂隊，[35] 連同高松本人一行人共十六人。他們於 6 月 10 日從臺灣搭船至日本，直到同年 12 月 24 日離日返臺。期間高松曾在東京「東洋協會」內的「臺灣事務所」接受各新聞社的訪問，及與早稻田大學校長大隈重信對談，並在日本各大城市做大規模巡迴放映了數個月，以接觸日本國內一般民眾。[36] 由此可見殖民政府在日本推廣《臺灣實況紹介》影片及表演臺灣本島人與原住民歌舞，其性質顯然是與東京勸業博覽會（以及先前 1903 年的大阪勸業博覽會）中擺設的臺灣風俗、文化與農產展示品一樣，除展示臺灣的「異國情調」外，主要是作為證據以顯示臺灣在經過日本殖民統治後已成為一個現代化、進步的地方，並且也向日本國內民眾驕傲的說明殖民政府的同化與產業政策已達成非常好的成果（胡家瑜，2004：8-9）。

　　據《東京朝日新聞》報導，《臺灣實況紹介》曾在「東京座」及東京神田美土代町的「基督教青年會館」（YMCA）放映及表演原住民與本島人歌舞。[37] 這次的活動據說是為「大日本育英社」募集基金而舉辦的。[38] 由此可見，在日本舉辦介紹臺灣現況的影片及表演臺灣漢人與原住民歌舞，能在日本各地備受矚目，除了讓殖民政府得以塑造新的臺灣意象外，也成為總督府在日本社會進行公關活動的一種籌碼。

　　本文後段將提到總督府的「內地觀光」政策，及高松豐次郎 1912 年拍攝一批五十三位臺灣原住民領袖在日本參訪的第四次「內地觀光」活動。但《臺

灣日日新報》，也有報導指出，1907 年當攜帶《臺灣實況紹介》影片到日本內地巡迴放映時，高松豐次郎在五名阿里山鄒族青年演出之餘，也帶他們去參觀風景名勝，也是一次「內地觀光」的活動。他們在仙台見識了軍事演習，並到橫須賀參觀軍艦、造船所等。[39] 他們也曾在明治天皇「御幸之日」拜觀天皇接見外國大使及各高等官員之行列。[40] 1907 年底高松等一行人返回臺灣不久，在回到阿里山之前，這五位鄒族青年還「穿著內地觀光當時的服裝」被佐久間總督召見，並參觀總督官邸內的庭園與飼養的動物，及臺北醫院的衛生設備，還有蕃務課樓上設置的全島蕃產品陳列所展示之各「蕃地」之米、麥、粟等農產品。佐久間總督除招待他們茶菓外，也訓示他們返回山上後要讓族人知道他們在內地觀光的心得。[41]

《臺灣實況紹介》1907 年在日本成功的推銷新的臺灣形象，讓總督府更加信賴高松豐次郎，因此在往後持續委託他製作影片，[42] 以對臺灣島內及日本內地宣揚其施政成果，或進行政策的宣傳工作。由於日本政治人物喜歡把日本在臺灣的施政成果拿來證明「日本足以晉身世界殖民強權之林」（竹越與三郎，1997，轉引自荊子馨，2010：37；Ching，2001：17），因此《臺灣實況紹介》這樣的影片除了再次印證日本政治人物足以自豪的地方外，也足以成為臺灣總督府取信於中央政府及日本國民的證據，證明過去花在臺灣的每一分錢都是值得的，讓當初提倡「棄臺論」的日本政治人物跌得灰頭土臉。[43]

三、愛國婦人會臺灣支部、高松豐次郎與「討蕃」電影

到了 1900 年代中葉，臺灣本島人反抗日本統治的活動已大多被弭平了，因此殖民政府對電影的運用開始由教化或說服本島人，轉向推廣政府的各種政策。當第五任總督佐久間左馬太於 1906 年抵達臺灣履新後，臺灣總督府的政策開始強調掃蕩「生蕃」。[44] 佐久間的第一個「五年理蕃計畫」（1906 至1910 年）使用恩威並濟的策略，但成效有限，因此在第二個「五年理蕃計畫」（1910 至 1915 年）時改採強力軍事鎮壓的策略。當時，日本婦女團體「愛國

婦人會」的臺灣支部，在設立不久即把主要宗旨訂定為對在深山中與原住民作戰而受傷的軍警的慰安（即「勞軍」），及對因而受難的軍人家屬的協助，以支持總督府的理蕃政策。

　　愛國婦人會是 1901 年由奧村五百子在日本東京成立的，因為她曾在 1900 年義和團事件時，參與日本帝國慰安團赴北京和天津，身歷其境，因而促發成立的念頭。愛國婦人會成立的主要宗旨即在於勞軍與協助作戰遇難軍人的家屬，由於該會成立時，受到皇族的大力支持，因此成為社會菁英的女性家屬競相加入的團體，日本各地也因而紛紛成立分會（大橋捨三郎，1941：1-4）。因此，愛國婦人會自一開始即是一個日本政府的民間外圍組織，協助政府辦理一些白手套的工作。臺灣於 1904 年開始出現愛國婦人會的臺中、臺南與臺北三個支部，至於臺灣支部則要到 1905 年才成立，其會員主要包括日本高官與商人的女眷，以及臺灣仕紳的妻室。由於愛國婦人會臺灣支部的主要幹部是總督府的高官，因此愛婦會臺灣支部成立的目的，雖仍和總部一樣是要救護戰死者遺族與傷兵，但為了配合殖民地的特殊情勢，成立之時即特別敘明其第一要務「主要針對全島因防蕃、討蕃事件產生傷痛者的救護與救濟」（大橋捨三郎，1941：25）。高松豐次郎 1909 年之後的電影放映活動，許多都是接受愛國婦人會臺灣支部的委託，進行對因討蕃而受傷的軍警的慰問放映，以及為愛婦會臺灣支部募款。

　　此處必須先說明，在臺灣利用放映電影進行慰安活動及募款的，最早應該是日本國內岡山孤兒院於 1904 年 2 月至 3 月初在臺灣北部舉辦的慈善放映會，共募得近 2,400 圓。[45] 其後，高松豐次郎於 1905 年 1 月起在全臺各地放映「日俄戰爭」新聞片募集國防獻金則是一次更為重大的事件。

　　愛國婦人會臺灣支部為了募款以支持其進行相關工作，因而透過高松豐次郎「臺灣同仁社」演藝部的協助，在 1909 年成立了電影部門。當年 9 月，高松先協助愛婦會臺灣支部連續九天在臺北舉辦電影放映會，然後在此後七個月於臺灣各地舉辦了類似的放映會。[46] 這次的巡映募款計畫極為成功，實收四萬八千圓，經與臺灣同仁社對半拆帳後，愛婦會臺灣支部獲得二萬三千五百餘圓

的收益（大橋捨三郎，1941：139）。這促使愛國婦人會臺灣支部不僅繼續推動經常性的電影巡映活動，[47]甚至在自己的電影部門成立了五個放映隊，以便同時在全島進行放映工作。當然，這些巡迴放映工作，技術上還是得仰仗高松成立的「臺灣同仁社」協助規劃執行。透過與愛婦會臺灣支部的密切合作，高松豐次郎總計自 1909 年起至 1915 年止七年間，因支援愛婦會臺灣支部舉辦的六次全島巡迴放映，賺了不少錢。

　　除了參與放映電影之外，愛國婦人會臺灣支部也製作電影。當然，這項業務也是要委託高松的臺灣同仁社來執行。大橋捨三郎（1941：141-42）指出，1910 年 7 月 12 至 24 日一組電影拍攝組由高松豐次郎親自督導進入宜蘭隘勇線前進隊（高臥干）地區拍攝軍警隊戰鬥的實況，並放映電影慰勞討伐隊隊員。同年 10 月 13 至 19 日第二組電影拍攝人員則在知名攝影師土屋常二率領下，於同一戰鬥地區拍攝內田嘉吉民政長官（1910 年 8 月至 1915 年 10 月）視察的情景。第三次則也是由土屋常二帶領拍攝 1912 年 10 月底內田民政長官視察戰鬥地新竹後山李棟山泰雅族「馬利可灣」（玉峰部落）正要「歸順」的情形。這次拍攝發生了攝影師中里德太郎遇害的不幸事件。[48]這些電影拍攝活動，都是發生在佐久間總督的第二個「五年討蕃計畫」期間。

　　第一與第二批「討蕃」影片完成後，先在民政長官官邸放映給內田長官看，再於總督官邸放映給佐久間總督觀覽，然後於臺北的劇院「榮座」做慈善義演，[49]之後再於國語學校、中學校、警官練習所等地放映，也在臺南衛戍病院、臺北醫院等處慰勞傷病患，最後則在各地巡迴放映給一般民眾觀看（大橋捨三郎，1941：142），以達成宣傳兼募款的目的。

　　前兩回完成的影片並由愛婦會臺灣支部於 1912 年 1 月底在位於築地的「臺灣總督府東京出張所」邀請新聞記者及愛國婦人會幹部觀賞。愛國婦人會本部則於 2 月中也做了放映。由於愛國婦人會臺灣支部在支援臺灣總督府的理蕃事業上，為募集慰問金與慰問品，曾動員了日本內地各府縣的愛婦會支部寄贈慰問金品，[50]因此討蕃電影的拍攝及在日本的放映，應該也算是對於這些內地支部愛婦會會員的交代。

　　愛國婦人會本部也另外安排在前民政長官後藤新平男爵的寓所特映這批討蕃影片，及向大森等地介紹討蕃事務，以博取對總督府討蕃政策之同情，並對未來募集討蕃隊慰問品時能產生好的影響（大橋捨三郎，1941：141-42）。這批影片也曾專程放映給貴議院與眾議院與臺灣有關的議員觀賞，使其認識臺灣隘勇前進隊的真實價值。高松豐次郎並在其故鄉福島縣及其他地方巡迴放映約一個多月才回臺。[51] 此外，為了向日本國民介紹臺灣民政的發達情況，民政長官內田嘉吉還於同一時間在東京築地著名的餐館「精養軒」，招待新聞記者及許多知名人士，觀看討蕃實況與其他介紹臺灣現狀之影片，[52] 並大談總督府理蕃事業的苦心。[53]

　　這種大張旗鼓至日本放映討蕃電影的作法，其目的不外乎博取包含日本民眾及拓殖局官員、議員、東洋協會等機構對愛婦會臺灣支部支援總督府討蕃事業的同情、斡旋與支持。這類的活動在在證實了愛國婦人會臺灣支部確實扮演著臺灣總督府製作宣傳影片的外圍「民間」機構的角色；而此種角色一直要到另一個總督府的外圍機構成立電影放映與製作單位後才有所轉變。只是，臺灣總督府透過愛國婦人會臺灣支部這種「白手套機構」，用電影對島內宣傳（及募款）、對日本國內爭取政策支持的作法，與其他日本（半）殖民地（例如朝鮮與滿洲）較一致地執行「宣傳與啟發的電影政策」的作法相比較，兩者終究並不相同。箇中原因尚待進一步研究。

　　愛婦會臺灣支部的討蕃影片後來也曾在 1912 年 10 月與 11 月於東京上野公園舉辦的「拓殖博覽會」中放映。《東京朝日新聞》的一則報導說：這批影片顯示臺灣原住民「馘首」的野蠻風俗，以及日本軍警如何奮力對抗「可怕的」土著，終於在砲轟其村落之後迫使「生蕃」投降。[54] 這次博覽會的臺灣館一共只放映了七部影片，其中與「殖產」（即工業發展）有關的只有一部，是關於臺灣的糖廠及高雄港，[55] 其餘六部都是與臺灣原住民文化或討蕃行動有關。[56] 當時也參加「拓殖博覽會」的朝鮮、關東州（即日本在滿洲的關東租借地）或樺太（即庫頁島）等（半）殖民地，在博覽會場放映的影片都是在顯示這些地區於日本統治下的「發展」現況與未來工業發展的展望（松田京子，

2014：173），反觀臺灣總督府卻以「討蕃」影片來做為代表日本殖民統治的政績；對於這種差異，我們只能推測：臺灣統治當局當時應該是非常急切希望其高壓征服臺灣原住民的行動能獲得內地的肯定。除此之外，臺灣總督府在東京為當時即將復任遞信大臣的後藤新平做一場影片的特別放映，也再次證明總督府對於爭取後藤及其政治盟友支持其討蕃事業的渴望。但這些影片，從另一個角度來看，正好抵銷了前面總督府透過《臺灣實況紹介》想要建立的現代化臺灣形象的努力。（事實上，《臺灣實況紹介》的影片中，也包含一場軍警討伐「生蕃」及「生蕃」投降歸順的事件，以致本身在宣傳效果上似乎就自相扞格，其實造成事倍功半的效果。）

　　藤井志津枝（1997：228）指出，當佐久間總督在臺灣開始推動第二個五年理蕃計畫時，首相桂太郎（1908 年 7 月至 1911 年 8 月）與遞信大臣後藤新平（1908 年 7 月至 1911 年 8 月）原本並無意支持佐久間以軍事鎮壓的手段征討臺灣原住民，但在山縣有朋等元老說服明治天皇支持佐久間的政策後，兩人也被迫改變其反對的立場。當時帝國議會更因此通過了一筆一千五百萬圓的預算給臺灣總督府去進行 1910 至 1915 年的第二個五年討蕃計畫。總督府安排特別放映討蕃的影片給原本不支持其政策的前總督府民政長官後藤新平看，顯然是一種既尊重又攏絡的手段。這再次顯示殖民政府是多麼重視電影作為一種政治宣傳與公關的工具。

四、臺灣教育會與電影在社會教育上的運用

　　臺灣總督府一直要到 1910 年代末期才又開始把電影當成教化的工具，這是因為在 1918 年之前殖民政府並不特別重視對本島人的教育。矢內原忠雄（1997：197-208）認為，殖民政府 1919 年之前的政策主要是樹立政府的權力及資本家的勢力，在教育上培養統治的助手，並採取愚民政策，使一般百姓知識低落，以便於統治。到了明石元二郎（1918 年 6 月至 1919 年 10 月）與田健治郎（1919 年 10 月至 1923 年 9 月）兩任總督時期開始強調「同化政策」，並

擬透過教育來達成同化的目的時，電影才又開始成為通俗（社會）教育所使用的重要媒體。依據 1919 年明石總督頒布的臺灣教育令，其教育改革的目的在於「整合臺灣人進入殖民地快速成長的工業和商業部門」，透過給予臺灣人在殖民地經濟發展上更大的好處，讓被殖民的臺灣人的利益「與統治者的利益更緊密與結合」（鶴見，1999：72；Tsurumi，1997：88）。為了達成此目的，教育的中心是國語（日語），而日語不僅是對臺灣島民施行教育的手段，也是其主要內容（矢內原忠雄，1929：206-07）。矢內原引述持地六三郎（1912：295）的說法指出：實施「國語」教育的目的有三：一是做為（島民相互間及統治者與被統治者間）溝通的工具，二是發達文化的手段，三是作為同化的手段。

Basket（2008：14）認為，在 1910 年代初期殖民政府官員（以及像高松豐次郎這種獨立電影發行與放映商人）相信電影應該被用來教育臺灣島民如何過日本的現代化生活，以改善他們的生活。不過，筆者無法找到 Baskett 所說的殖民政府與電影發行放映商於 1904 與 1905 年合作製作教育電影的任何資料，去證實上述的說法。筆者認為 Baskett 的說法，比較適用於 1919 年之後的日本殖民政府官員。

但是，此地必須強調，日本人此時期的教育政策未必是為了增進被殖民的本島人的福祉，反而更主要是為了促進臺灣人的「皇民化」，「以喚起忠君愛國觀念、培養善良臣民為目標」（王錦雀，2005：73）。透過教育，日本人可以進一步切斷臺灣與中國的紐帶。在此之前，日本殖民政府早已透過設立貿易與關稅障礙，而使得中國與臺灣之間的連結受到阻礙（矢內原忠雄，1929：161）。

在 1914 年之後，臺灣總督府有兩個部門最常運用電影來宣傳其政策，即「民政部學務部」與「警察本署理蕃課」。其中理蕃課放映與製作電影的業務偏向於對派駐偏遠山地的警察及其家屬的慰勞，以及對部落原住民的教育或娛樂方面。學務部則大都透過其所管理的「臺灣教育會」執行電影的放映與製作工作。不過，這兩個單位在 1917 年 8 月以前，都只能放映購自日本或西方國家製作的影片，或只能委託像高松豐次郎這樣的民間電影人為其製作電影。

但在 1915 年年底以前，殖民政府所委託製作的影片，仍是以愛國婦人會

臺灣支部的巡迴放映隊作為最主要的放映機構。然而，面對日益蓬勃發展的本島電影放映事業，愛婦會臺灣支部為了避免「與民爭利」的惡名，也不得不在1916年初廢止其電影部門，並於同年年底將所有影片移贈給另一個半官方的「民間」機構——臺灣教育會。換言之，過去由愛婦會臺灣支部使用電影從事通俗（社會）教育的工作，從1916年起，都由臺灣教育會接手了。

臺灣教育會是1901年由一群教育家及政府官員共同成立的，原本從事的是教育議題的學術調查研究與出版工作。1907年被總督府吸納後，由政府編列預算，並由臺灣總督擔任總裁。[57] 臺灣教育會從此成為為殖民政府執行委辦事務的機構。1910年代起，臺灣教育會的主要工作包括國語（日語）的普及化、推廣民間對國際事務和重要知識的興趣、邀請著名學者專家舉辦講習會，以及結合電影放映與通俗教育的演講來提高通俗教育的效益。[58] 由此可見，臺灣教育會的主要工作是推動學校以外的社會教育，主要對象是臺灣本地人，而電影是被當成能提高社會（通俗）教育效益的一種媒體。

通俗教育的首要工作是推動日語。自1890年代末期起，民政長官後藤新平即一再強調在學校教育內推動使用日語的重要性。他曾說過：「普及國語與培養國家特有的品德是邁向同化的第一步」（吉野秀公，1927：122），以及「以國語同化性質相異之人民雖頗為困難，但將來如欲對臺灣施行同化，使之成為我皇之民、浴我皇恩澤，此事任何人皆應無異議」（白井朝吉、江間長吉，1937：11，轉引自王錦雀，2005：49）。可是，他在1903年也指出：臺灣人已經當了三百年的中國人，臺灣人的精神和物質生活不可能在兩、三代之間激烈改變。後藤當時認為至少要再過二十五年，日本才有可能制定出確切的教育政策，那麼在這段時間日本教師的任務就是去普及日語的實用，但他也提醒切勿太快開設太多學校，也別期待立即就看到滿意的成果（Tsurumi, 1977：41；鶴見，1999：34）。

在後藤新平當政的年代，他並未使用電影來普及日語，可能是因為他比較重視學校教育，而並不特別重視社會教育，也對日本的同化政策抱持著較為漸進的態度。因此，到了1910年代中期，即日本統治臺灣二十年後，臺灣人當

中能理解日語的人數仍少得可憐，對政務的推動與執行造成相當阻礙，才使得推廣學習及使用日語成為當務之急。[59] 有些殖民政府官員認為本島人之所以不講日語，是受制於其在宗教、職業、社會或家庭生活中的傳統中國人的生活方式。當時更大的問題是，進入學校或其他教育機構就讀的臺灣青少年的人數也很少。[60] 因此，鼓勵本島人學習及使用日語一直是 1910 年代末期之後臺灣殖民政府的主要目標。如何為失學的年輕本島人施以某種社會教育，成為當局一項重要的工作。[61]

　　臺灣教育會於 1914 年在通俗教育部門中設立了電影組，負責放映電影。1915 年起，他們由日本購入影片，在主要都市及本島與離島的窮鄉僻壤放映，[62] 到 1917 年時，其當年的放映場數已達五十二場，總觀影人數為九萬六千人（臺灣總督府，1919：31）。總計，1916 與 1917 兩年內，臺灣教育會共舉辦了九十一場次的電影放映會，觀影人次達十二萬人。[63] 反觀日本政府要到 1919 年，才為了反共產黨威脅而開始運用電影作為推動社會教育活動的媒體（High，2003：10）。殖民地臺灣比母國更早使用電影來推動社會教育，根據一位教育官員的說法，主要是由於臺灣人有不同的語言、文化，需要使用像電影這類更直覺式的媒體，透過眼睛與耳朵來改變臺灣人的態度與想法。[64]

　　那麼，殖民政府想要用電影來改變臺灣人的甚麼態度或想法呢？從 1910 年代後期臺灣教育會放映的影片內容，或可看出一些端倪。雖然影片中不乏如《文明農業》、《運動中的學生》、《汽車競走》、《動物園》、《天文館與天文學》之類的教育影片，但也有許多影片是用來推動「忠君（天皇）愛國（日本帝國）」的觀念。換言之，作為總督府的「白手套」，臺灣教育會的社會教育，首要任務仍是為政治服務。

　　事實上，明治憲法中主張的天皇主權與 1890 年頒布的「教育敕語」，構成了明治維新後君主立憲制的兩大支柱。由於天皇被視為「天照大神」嫡傳的日本統治者，因此「教育敕語」中強調天皇子民要「扶翼天壤無窮之皇運」，而「一旦緩急，則義勇奉公」（一旦國有危難就須英勇報國）則成為「國體」的核心，培養天皇臣民「克忠克孝」的美德則成為教育的根本目的。「教育敕

語」被譯成漢語後，自 1897 年 2 月起由總督府以訓令頒布實施，[65] 所有學生均須研讀熟背此箴言，並在天皇與皇后御真影（賜照）前背誦。總督府冀望透過此種儀式來強化學生對於皇國的忠誠（蔡錦堂，2006：142）。

明治天皇簽署「教育敕語」的 10 月 30 日被總督府訂定為「教育日」，每年這一天殖民地都會熱烈慶祝。當臺灣教育會成立電影部門後，每年在教育日的夜間即會在臺灣各地公共場所放映「教育電影」。因此，每當殖民政府舉行重要節慶或其他正式活動時，往往會伴隨著放映電影來作為「教育」社會大眾的活動。

從幾個例子可以看出臺灣教育會如何利用電影來「教育」社會大眾去「忠君愛國」。一是 1916 年「大正天皇即位典禮」影片的巡迴放映。該會在 1916 年 2 月自學租財團處取得影片之後，短短一個月之內在全臺北市安排了二十九場放映會，共有超過兩萬八千名學童及其家長觀看此影片（栗田生，1916：52-53）。[66] 臺灣教育會說，放映這部影片的目的是在讓學童了解「皇室之尊崇乃國體之精髓」。因此，三澤真美惠（2002：128-32）說臺灣教育會在推廣通俗（社會）教育上使用電影，具有發揚日本民族主義（與現代性）的目的，應該是正確的說法。1921 年也有一個類似的例子，是教育會在當年於全臺舉辦十一場放映會，放映裕仁皇太子訪歐的影片，共有四萬三千人觀看。[67]

但臺灣教育會在推廣「忠君愛國」觀念當中最重大的一件事，莫過於 1923 年 4 月裕仁皇太子訪臺（當時稱為「臺灣行啟」）。在皇太子抵臺前，臺灣教育會即已派遣攝影師赴東京拍攝皇太子自赤坂御所出發的情形。臺灣教育會拍攝裕仁太子在臺十二天的行程，總計完成了一部長達一萬五千呎的影片。該片除了曾上呈大正天皇與裕仁皇太子御覽外，[68] 也在全臺各地放映，但關於這些放映會的報導極少，主因是同年 9 月 1 日發生關東大地震造成十萬人死於地震與火災，以至於在臺灣後續紀念皇太子訪臺的活動轉為募捐救災。[69] 但該影片還是製作成無數拷貝分送給各州廳，於 10 月同時放映給全島人民觀看。[70] 臺灣教育會電影組的負責人戶田清三（1924：74）說，這些放映會讓全島民眾「得以欽仰御盛德」（得以敬仰皇太子的美德）。由此可以清楚看見教育會作為（殖

民）政府宣傳筒的角色。而這部影片也可以說是代表了臺灣本地人被殖民政府
「教育」去接受「天皇即國家」的同化過程中，第一個高潮。

五、大正民主與電影在臺灣大眾教育上的角色

為了讓各州廳能自行推廣社會教育，臺灣教育會於 1922 年開始贈送給每
一州或廳各一台電影放映機，並補助其購買或租用影片於次年起放映給社會大
眾觀看。[71] 此一政策的施行，讓放映教育電影於 1920 與 1930 年代成為臺灣社
會常態性的活動。

1920 年代在臺灣島各州廳開始自行放映教育電影的情形，應該是與日本國
內於 1917 至 1918 年開始推動的電影教育運動有關聯。田中純一郎指出：當時
日本內地的電影企業、攝影師與一些政府官員自主性的製作了一些紀錄片、新
聞片供教育、啟智或宣傳使用。1921 年文部省主辦的電影推選活動與電影展
覽會，終於讓推動製作教育用途的電影成為一個運動（1979：26、42-47）。不
過，臺灣要到 1931 年當臺灣教育會進行組織變革，取得獨立註冊的社團法人
地位後，才開始有計畫地推動類似的運動。

由於臺灣教育會在 1917 年 8 月以前尚無法自製電影，其影片來源主要是
購買日本或歐美國家製作的教育影片，有的則是委託臺灣民間的電影團體替它
製作。像高松豐次郎的「臺灣同仁社」即曾受臺灣教育會委託製作一部影片，
記錄 1916 年總督府為慶祝臺灣始政二十年而舉辦的臺灣勸業共進會（志茂生，
1916：73）。

1916 年的臺灣勸業共進會是 1895 年日本開始殖民統治臺灣後所舉辦的第
一場大型展覽會，也是臺灣總督府首次對日本內地人及其他外地人開放門戶。
此次事件事前經過詳細規劃後才執行，邀請了各界政要參加開幕，包括皇族、
前總督、總督府各高級官員。臺灣同仁社所製作的關於此次勸業博覽會的影
片，主要焦點卻轉移到蒞臺參觀勸業共進會的閑院宮載仁親王（明治天皇的親
弟弟）與王妃的各類巡視活動上。從表面上看來，紀錄片製作上此種焦點的移

轉好似太過突兀與怪異，但是它所突顯的是：臺灣教育會在社會教育中所最想突出的是愛國教育與民族主義（尊崇天皇與皇族），其次才是一般社會教育項目。臺灣同仁社為製作此部影片，共拍攝了一萬呎底片，內容除了勸業共進會各場館的內部、外部與夜景外，其餘全是關於載仁親王與王妃的參訪活動，包括兩人抵達臺北火車站、參加勸業共進會開幕式、參拜臺灣神社、出席紅十字會臺灣支部總會與篤志看護婦人會臺灣支會大會及愛國婦人會臺灣支部總會的聯合活動、巡視臺中公園、接見各族原住民代表等（志茂生，1916：73）。[72]

　　1910 年代教育電影或其他非虛構影片在臺灣放映受到歡迎的情形，加上高松豐次郎決定於 1917 年遷回日本內地開創新的事業，[73] 此二個因素顯然讓臺灣教育會決定自己招募技師來製作電影。1917 年 8 月，原任職於東京「耶姆卡西」（M・カシー）商會擔任攝影師的萩屋堅藏受聘到臺灣教育會擔任內聘技師。[74] 萩屋前一年曾受高松的「臺灣同仁社」聘請，來臺拍攝臺灣勸業共進會的影片，因此讓臺灣教育會甚為欣賞。[75] 在同年 8 月中時，萩屋攝影師已展開在臺北地區的拍攝作業，題材包括軍事訓練、學童在古亭庄游泳場的新店溪中長泳，以及臺北動物園等。[76] 到了 1917 年底，萩屋已拍攝了許多重要的事件，包括 10 月北白川宮成久親王伉儷的巡訪，以及 11 月在臺中舉行的「衛生展覽會」。

　　拍攝臺中州的衛生展覽會，顯示教育當局理解統治上有必要增進一般社會大眾對於衛生的觀念。[77] 日本殖民統治初期，「臺灣一直飽受鼠疫、瘧疾、霍亂、痢疾及許多其他傳染疾病肆虐之苦。」（Ts' ai，2009：110）。許多學者都指出，1895 年日軍攻占臺灣時，死於傳染病的軍人比死於戰場上的還多（Ts' ai，2009：110；Lo，2002：40）。[78] 可是，許多臺灣本島人卻迷信於用求神問卜的方式治療疾病，或者根本無視於殖民政府的衛生運動（例如滅鼠運動）。因此，日本當局開始透過發布行政命令、舉行公共演說，及舉辦衛生展覽會來「教育大眾」（Ts' ai，2009：110-13）。

　　臺灣教育會的電影部門與此次衛生展覽會的主辦單位密切合作，不僅製作了關於展覽會的動態紀錄影像，並參與設計重演民眾感染瘧疾的各種途徑等衛

生相關事項，從而主動介入了社會教育工作。[79] 此後，萩屋堅藏帶領著臺灣教育會的電影部門製作了許多關於傳染病的影片，並參與推動讓民眾認識如何防治傳染病的相關活動。例如 1919 年 7 月，當霍亂在全臺各地蔓延時，臺灣教育會派遣攝影師在通俗教育委員的指導下，至大稻埕患者家及收容霍亂病人的臺北馬偕醫院蒐集治療過程的素材，製作成影片及幻燈後，於同年 8 月下旬至 9 月應臺北廳的邀請，至臺北廳內外各地及基隆等霍亂猖獗的地區舉辦衛生幻燈會，並在映前或映後邀請公醫或在地開業之醫學校畢業生說明公共衛生的觀念。

此類工作十分成功，因此臺灣教育會的電影部門就持續在全台各地舉辦類似的放映會，向一般大眾宣導衛生觀念（加藤生，1919：50）。據統計，臺灣教育會通俗教育部以普及通俗教育為目的所舉辦的幻燈及電影放映會，其中特別注重宣導如何預防傳染病，1919 年一共在臺北、桃園、新竹、臺中、花蓮港廳各地公、小學校舉辦了六十七場此類性質的放映會，有十二萬五千七百人參與（臺灣總督府，1921：35），遠高於前一年的二十八場四萬二千人（臺灣總督府，1920：26），或次一年的十九場七萬人（臺灣總督府，1922：26）。1919 年參與人數的突然升高，顯然是與臺灣教育會利用電影與幻燈宣傳防治傳染病脫離不了關係。

1918 年日本各地因資本主義發展造成財富分配不均，發生「米騷動」，成為社會變革導火線，導致日本憲政史上出現首位由擁有眾議員身分的第一大黨黨魁原敬出任第一位平民首相（1918 年 9 月至 1921 年 11 月）的情形，開始經歷松尾尊兌所謂的 1919 至 1925 年的「大正民主」的第三階段（陳翠蓮，2013：58-59）。臺灣總督府由軍人主政的情形也出現轉變，出現了第一位文人臺灣總督。在「內地延長主義」的政策理念指導下，原敬首相試圖在臺灣施行與日本相同的法律與政策。1919 年田健治郎成為首位文人臺灣總督，就任後即開始施行大規模的改革，以便將臺灣與日本國內整合成為一體（Ts'ai, 2009：149）。

在接受擔任臺灣總督一職前，田健治郎告訴任命他的原敬首相說，透過教

育讓臺灣人能成為純粹的日本國民，是他同化政策中的一個主要方式。田總督就職後，即正式宣告臺灣的日本化與臺灣人的同化是他的施政目標（Tsurumi, 1977：93；鶴見，1999：76）。田總督宣稱，將採取漸進的方式，在臺灣的「同化」程度能達到與日本一樣時，將讓臺灣人與內地日本人「一視同仁」，即政治上具平等地位（Ts'ai，2009：149-50）。因此，田總督於 1922 年頒布「第二次臺灣教育令」（常被稱為「統合令」），廢除了教育的差別待遇。他宣布，所有學校需公平招收日本與臺灣學童，讓常用日語的臺灣人也可去就讀日本人上的小學校，並在不常用日語的臺灣人就讀的公學校中講授日本歷史，以認識「國體」及培養「國民精神」（Tsurumi，1977：99-100；鶴見，1999：81-82）。這些措施，為後來臺灣人在戰爭期間願意為天皇及日本帝國犧牲奉獻奠定了基礎。

　　田總督頒布了1922年的教育令後，也開始進行鄉村改革，提升人力素質。在這一方面，放映電影被認為是很重要的工具（中村貫之，1932：48）。為了能普及社會教育，臺灣教育會於 1922 年 5 月在總督府二樓餐廳舉行了一次為期十天的電影放映講習會，共有二十六位來自各州廳的職員參加（加藤生，1922a：69）。此後，這類電影講習會開始在各州廳舉辦，[80] 會中教導如何處理影片、操作放映機，並講授電影發展史、電影攝影機與放映機原理，以及電影美學、社會學與心理學。[81] 這些人員後來即成為在農村普及社會教育的主力。從 1923 年起，各州廳並在臺灣教育會的指導下，開始自辦電影放映講習會。此種風氣發展到 1930 年時，甚至學校或稅務機關職員也都會去接受電影放映訓練。

　　值得注意的是，日本內地也大約在 1923-24 年間於各府縣的政府（社會教育課、衛生課、保安課、商工部等）、公共團體、學校等，開始大量利用電影進行教育或宣傳。當時的電影教育運動不僅在學校教育方面盛行，在社會教育上也很普遍。田中純一郎指出：日本內地的電影巡迴放映活動，無論在鄉村或城市都極受歡迎，而文部省為了利用電影來對民眾進行啟蒙教化，特別於 1924 年 8 月於東京上野主辦了一場電影放映技術講習會（1979：47），這比臺灣教

育會於總督府舉辦第一場電影放映講習會足足慢了兩年。它說明了殖民政府比日本中央政府更早看到電影在教育與政策宣傳上的價值。

　　臺灣教育會電影放映訓練的成果可從下列數據看出來。儘管臺灣教育會電影班在 1922 年還是負責在總督府及臺灣各地公開放映電影的主要政府單位，但自該年 10 月起，臺灣教育會在公共場所的一些放映會已開始由部分州廳的電影放映班接手了。[82] 到 1924 年時，大多數臺灣大都市的電影公開放映活動幾乎已完全由各地方政府的電影放映單位負責了。[83] 此時，不僅各州、廳、市、郡都有電影放映設備，連主要街、庄（鄉、村）也有放映機。以 1928 年為例，供社會教育使用的電影放映機，全臺各地方官廳共有 78 台，影片 1,102 卷可供巡迴放映使用。[84] 到了 1929 與 1930 年，各地方政府為能穩定供應影片給各電影放映單位，開始成立「映畫（電影）協會」，[85] 此時放映社會教育電影已成為常態性極為活躍的社會活動。例如臺中州電影協會於 1930 年就舉辦過 538 場放映會，有超過二十二萬人觀看。[86]

　　為了加速推動鄉村地區的電影大眾教育，總督府內務局自 1922 年起使用社會事務項下的預算，購買教育影片提供給臺灣教育會在全臺各地放映，並捐贈一些影片給地方政府讓其自行放映（《昭和九年二月臺灣社會教育概要》，1934：71）。臺灣教育會電影組的負責人戶田清三（1924：74）即指出，該會確保每個地方政府都能收到最好的教育影片，以進行常態性的電影放映活動。

　　由於拍攝與放映電影的活動愈來愈頻繁，臺灣教育會發現有必要雇用更多人手，擴充電影部門，於是在 1922 年又招聘了第二位攝影技師三浦正雄。在 1922 年 10 至 12 月間，萩屋與三浦兩位攝影師一共拍攝製作了四部影片，即《北投溫泉》、《臺中州衛生運動》、《臺中平原機械化部隊操演》、《高雄州防火演習》。

　　在自製影片方面，臺灣教育會到 1920 年代中葉時，每年由自己的攝影師與工作人員製作出大約 25 部影片。此外，該會也會自日本內地或國外購買約 20 部教育影片。[87] 從 1917 年萩屋堅藏被內聘為攝影師起，到 1924 年 3 月止，

臺灣教育會總共自製了 84 部影片。[88] 其中，17 部（20%）為政治或軍事活動的紀錄，[89] 11 部（13%）是與工農漁業等產業相關，[90] 25 部（30%）描述城市、離島、風景或交通情形，[91] 5 部與推行衛生觀念或防範傳染病有關，[92] 7 部則記錄了運動比賽，[93] 4 部為本島人的人文或宗教活動紀錄，[94] 3 部與社會或福利相關，[95] 其餘 9 部為日本內地風景名勝，直接與教育相關的影片其實只有 3 部。[96]

若依總督府出版的文件來看，臺灣教育會為了普及通俗教育而拍攝的影片，在島內主要是關於宗教、教育、產業、通信等設施，以及日本內地的名勝古蹟或當前的重要題材。[97] 但實際上關於宗教、教育、產業、通信設施的影片其實並沒想像中多，反倒政治或軍事活動的紀錄占到五分之一之多，而與教育直接有關的影片占比竟然不到百分之四。這再次說明臺灣教育會 1920 年代使用電影的目的，和 1916 年以前的愛國婦人會一樣，配合政策性的目的多過於教育性。

六、臺灣教育會努力建立臺灣的新形象

臺灣教育會除了製作及放映關於日本內地的影片給臺灣學童及成人觀看外，也製作及放映有關臺灣的影片給日本內地觀眾觀看。1920 年該會開始向內地推銷臺灣的正面形象，這是三澤真美惠（2002：141-42）所指出的臺灣教育會在臺灣所扮演的兩大角色之一：對島外擔任「臺灣形象的傳道者」（對島內則是「日本國家主義的傳道者」）。

1920 年 3、4 月臺灣教育會派遣了一個四人小組花了一個多月的時間在東京及九州各地巡迴，白晝舉辦演講會、夜間則放映電影，以宣傳臺灣的現況。[98] 加藤生（1920：51-52）在報導這次宣傳臺灣現狀活動（後來正式定名為「臺灣事情紹介演講會並活動寫真會」）時說：

> 即便到了今天，改隸了二十五年，內地還是認為臺灣是焦熱的地獄，山野充滿瘴癘之氣、瘧疾肆虐、隨時會被生蕃馘首。造成這些誤解持續的一個

　　　　原因即是缺乏針對內地住民如實介紹今日臺灣的文化狀態，其結果就導致
　　　　當要招徠內地教育界或其他專業人士到臺灣工作時，會讓他們感到很不方
　　　　便。為了掃除此等誤解，讓內地人願意來到臺灣協助臺灣教育或其他領域
　　　　今後的發展，並且知曉臺灣──作為帝國南方的一塊土地──與我國國勢
　　　　上的關係，我期盼我們此次的宣傳活動直接或間接產生多麼大的效果不會
　　　　終止。

此次宣傳活動放映的影片細節不明，只知道包含原住民學童划小舟上學的鏡
頭，據說是最受內地觀眾歡迎的影像。[99] 在九州各地巡迴宣傳時，宣傳團白天
的演講對象主要是政府官員、企業主、知識分子、教師與學生。晚上的電影觀
眾則以一般百姓為主。估計約有四萬餘人看過臺灣教育會在九州放映的電影。
[100]

　　在東京的演講會暨放映會，相對於九州，則顯得較具政治味。其中有許多
場合專門邀請皇族、政界人士及與臺灣有關的政治團體、新聞界、重要的企業
家與知識階層參加。一些臺灣總督府的卸任與現任高級官員（如後藤新平）
也被邀請在東京的一些特別場合演講。在東京日比谷公園的三場電影放映會的
觀覽人數據說有一萬八千多人，[101] 而在東京交詢社 [102] 放映時（約兩百名觀賞
者，主要是東京重要的實業家與知識分子），甚至引發觀眾討論東京市的道路
改善議題，而在九州大分則吸引了來自四里深山中的觀眾。由此顯示，這個計
畫在日本應該算是頗受歡迎與成功的。

　　第一次宣傳團最感光彩的時刻應該是在東京放映影片給裕仁皇太子與其他
皇族觀覽。[103] 三澤真美惠（2002：142）指出，臺灣教育會「將已具壓倒性權
威之『皇室』形象，與自己理想之『臺灣』形象重疊」，「提升了殖民地臺灣的
地位」，而「這也可以加強自己（的）兩面性認同」。至於皇太子為何指定要臺
灣教育會在 5 月 22 日於「華族會館」放映給貴族（華族）觀覽後，再於 30 日
進高輪御殿（東宮御所）放映給他及其他皇子觀覽呢？筆者臆測是裕仁皇太子
想在他五個月後到臺灣訪視（行啟）前，先透過影片了解臺灣的緣故吧。

《臺灣日日新報》上曾登載一篇文章評論此次臺灣宣傳團在日本的活動，認為比預期還要成功，因此期待有第二次、第三次的宣傳團繼續巡迴日本各地。該篇評論指出，雖然也有人認為由教育會主辦此種宣傳活動並不適當，但他期許教育會把它納入其事業，繼續舉辦，只是其施行方式還可漸次改善，包括演講者的選擇須更具權威性，[104] 以及須投以更多經費拍攝出更豐富的素材，並期盼總督府給予充分的援助。

臺灣教育會第一次宣傳團的成功，顯然鼓舞了次年立即派遣第二團赴名古屋以西的地區（包括兩府十一縣）巡迴宣傳（久住榮一，1921：33-37）。為了準備此次的宣傳影片，教育會電影組的負責人戶田清三與攝影師萩屋堅藏在其關西行之前數個月，即花費許多時間上山下海在島內各地拍攝風景名勝與地方特色。[105]

第二次「臺灣事情紹介演講會並活動寫真會」的領隊久住榮一[106] 估計（1921：33），在五十五天二十九回演講放映會中，共有數十萬觀者。臺灣教育會並趁此次宣傳會之行，用了三千呎拍攝了熱田神宮、名古屋城、伊勢大廟、琵琶湖畔的名勝、嵐山、隔著猿澤池遙望五重塔、春日神鹿、栗林公園、屋島絕景、廣島嚴島大鳥居等日本風景名勝。此外，他們也拍攝了皇太子的京都大阪行，包括抵達京都車站、從大宮（皇太后）御所出門的情景、參拜桃山御陵、站立於大極殿龍尾壇上宣讀給京都市民的令旨等。

儘管久住榮一（1921：33-35）稱讚戶田與萩屋兩位教育會電影組工作同仁在京都大阪不眠不休地拍攝、放映，但他也指出有些內地觀眾會質疑教育會來內地放映影片的動機，認為總督府只是想招徠教師或移民到臺灣工作、生活，不然就是懷疑教育會舉辦此項活動的經費來源。招致此種批評，顯示舉辦演講會與電影放映會去遊說一般民眾，還是有其極限。儘管如此，臺灣教育會仍然持續攜帶影片到日本參加一些重大活動，例如 1922 年的「平和紀念東京博覽會」，[107] 以介紹殖民地臺灣的發展現況。

臺灣教育會於 1923 年決定停止派遣放映班赴日本內地巡迴放映影片介紹臺灣現狀，改請「東洋協會」代為將關於臺灣現況的宣傳影片借給符合一定條

件的單位，在日本內地與朝鮮、滿洲各地放映。[108] 這次的做法可能與前一年東洋協會藉舉辦「平和紀念東京博覽會」的機會，利用電影向日本社會介紹包括臺灣、樺太、朝鮮、滿蒙等地狀況有關。臺灣總督府為配合這次活動，特別撥給臺灣教育會兩萬呎底片，去製作介紹島內文化進步狀況的影片。[109] 據《臺灣教育》第 240 期報導，教育會電影組早在當年（1922）元月即開始準備製作這部影片。教育會電影組負責人戶田清三於同年 3 月赴東京，在「平和紀念東京博覽會」放映這部介紹臺灣（教育）現狀的影片（松井生，1922：84）。這趟放映旅程顯然與臺灣教育會 1920、1921 年兩次宣傳臺灣現狀的活動無關。但這也更加強該會作為「臺灣形象之傳道者」的角色。

　　臺灣教育會與東洋協會的聯結特別值得注意，這是因為東洋協會在 1898 年成立之時，原本稱為「臺灣協會」，是由一群政治人物與財經界人士組成，以協助日本帝國政府管理其第一個殖民地。等到 1907 年日本併吞朝鮮後，為了把事業範圍擴大到朝鮮與滿洲，才改名為「東洋協會」。因此，透過東洋協會將介紹臺灣殖民地現況的宣傳影片，借貸給同為（半）殖民地的朝鮮和滿洲，就具有很深的弦外之音了。只是，筆者目前尚未查找到東洋協會借貸臺灣教育會介紹臺灣實況影片的史料，不知其在日本內地、朝鮮或滿洲放映的狀況，無法進一步分析各殖民地間對於此類影片交流的效應。

　　1924 至 1929 年間，臺灣教育會在日本內地又陸續在個別城市舉辦介紹臺灣的電影放映活動，包括 1924 年有五次在京都、十二次在東京、二次在熊本。[110] 1925 年 3 月，臺灣總督伊澤多喜男（1924 年 9 月至 1926 年 7 月）曾在帝國飯店招待貴族院與眾議院的議員觀賞介紹臺灣實況的影片。[111] 教育會電影組領導人戶田清三於 1926 年 5 月，也曾花了兩週在大阪及名古屋放映有關臺灣現狀的影片。[112] 此外，自 1925 年起，許多到臺灣參訪的日本內地教育團體也會在臺灣觀看到這些介紹臺灣實況的影片。臺灣教育會電影組推廣臺灣形象的努力，在 1920 年代上半葉如此頻繁，顯示臺灣總督府對於此事件的重視程度。

　　1929 年 4 月與 5 月，臺灣總督府又在東京與大阪舉辦展覽會推銷臺灣。臺灣教育會製作的《臺灣之旅》即在此場合放映過（安山生，1929：133）。令人

好奇的是，這次的「臺灣宣傳會」卻被臺灣本地的報紙《新高新報》報導成：總督府被《大阪朝日新聞》修理，是個以失敗告終的宣傳會。[113] 雖然這次的失敗可能與總督府事務官在執行上有所失當有關，但報導中也質疑每年總督府花莫大的費用到內地宣傳，到底有多少效果，值得懷疑。

的確，由 1907 年的《臺灣實況紹介》開始，總督府持續透過高松豐次郎或臺灣教育會製作了大量影片介紹臺灣在殖民統治後的進步實況，並在日本巡迴放映，試圖吸引內地資金與人才到臺灣，以及破除一般日本人對臺灣的錯誤印象。雖然臺灣教育會自己發行的雜誌《臺灣教育》或《臺灣日日新報》等總督府可以控制的臺灣媒體都認為其努力的結果是成功的，但是這些努力是否真有達到總督府預期的成效，則連包括日本或臺灣非官方媒體在內的很多人都存疑。日本內地人對於臺灣的誤解其實是根深蒂固的，總督府無論作何種努力，終究卻好似徒勞無功。以日本名歌舞伎演員澤村國太郎為例，當他於 1942 年與影片《南方發展史 海之豪族》的其他演員及工作人員來到臺灣拍攝外景時，仍對臺灣帶著刻板印象，會擔心生蕃、毒蛇和瘧疾（Baskett, 2008：15-16）。

中村貫之（1932：50）即曾抱怨說，殖產局等總督府部門在進行對內地宣傳時，太過於強調臺灣的（異）文化、原住民舞蹈，與香蕉、椰子、檳榔等帶有異國風情的水果等，而較少提到臺灣的工業產品，才會造成內地人的誤解。但這種說法恐怕過於簡單。其實儘管臺灣教育會雖也曾於1931年製作《臺灣》一片，內容涵蓋臺灣的地理、農業、畜牧業、漁業、林產、礦產及現代港口，並由殖民政府提供給日本內地的各級學校使用，卻也並未能全然改變所有日本內地人士對臺灣錯誤的認識。

臺灣總督府與其下屬機構花了超過四分之一個世紀，試圖透過電影建構現代化的臺灣新形象，顯然是件吃力卻不討好的工程。儘管臺灣經過日本殖民統治近半個世紀，但許多日本內地人仍視臺灣為帝國中一個蠻荒落後的屬地。難怪當二次世界大戰結束，所有在臺灣出生的「灣生」日本人於 1945-46 年被遣送回日本時，在內地卻備受歧視，顯示這種對臺灣的誤解一直深植於內地日本人的心中。

七、臺灣被吸納進入日本的電影教育運動中

　　1931 年是臺灣教育會發展上的一個轉振點；它脫離半官方身分，成為一個獨立的社團法人組織。內部組織經過調整後，臺灣教育會成立新的攝影（寫真）部，負責靜照拍攝與電影製作工作。此後，臺灣教育會攝影部不再只侷限於製作社會教育用的影片，反而加強製作有關日本內地的教材影片（教材映畫），以提供臺灣的學校作為學校教科書輔助教材使用。該會召集了臺北的師範學校、小學校與公學校教師共同策畫影片的內容，以配合教科書來教導學童了解他們從未曾謀面、極為生疏的「母國」日本。這被認為是在基礎教育中培養學生成為日本國民的一個重要步驟（中村貫之，1932：49）。

　　同一年，該會攝影部即企劃製作了約十部關於日本國內風景名勝的影片，供臺灣本地各學校使用。為了學習「國定教科書」教材電影化的相關技術，臺灣教育會於同年 11 月派遣了攝影部的武井茂十郎與萩屋堅藏兩位去東京，參加文部省所舉辦的電影教育講習會，並調查及拍攝相關景點（安山生，1931b：133-34）。

　　由於第一回製作的教材用影片十部 [114] 在臺灣試映時頗受好評，臺灣教育會迅速於次年（1932）5 月再派武井茂十郎與相原正吉兩位，赴第一回拍攝時未包括的從北九州至青森之間的地區拍攝（KH 生，1932a：142；KH 生，1932b：114）。

　　臺灣教育會除了製作教材用影片供臺灣學校教育使用外，1931 年該會也製作了一部名為《臺灣》的教育片，由殖民政府提供給日本內地的各級學校向學童介紹臺灣作為帝國南方的領土，在總督府統治下的進步狀況，同時也擬破除內地過去認為臺灣是落後危險地方的錯誤印象。

　　臺灣教育會於 1932 年開始在臺灣推廣電影教育運動。該會首先與大阪每日新聞社（大每）臺北支局，及各州郡市教育會共同成立組織，研究電影教育。然後，臺灣教育會於同年 5 月與大每臺北支局及臺北市教育會假臺北放送局舉辦了一場「電影教育座談會」，並在機關雜誌《臺灣教育》出版座談會中

討論的相關內容。[115] 同年 8 月，該會再於新建完成的「教育會館」舉辦一場為
期五天的「電影教育夏季講習會」，邀請與教育相關的各界報名，每人須繳報
名費三圓，並不便宜，結果共有四十二名參加，遠超過原訂的三十名，可見當
時臺灣教育界對於電影教育懷有相當期待。講習會內容包括講座八場、[116] 實習
三場，[117] 以及研究發表會及電影欣賞會。

　　隨著大阪每日新聞社設置的大每電影圖書館於 1931 年 10 月開設臺灣支
庫，及成立「全日本電影教育研究會」臺灣支部（中村貫之，1933：37-39），
加上臺灣教育會支持大每在臺灣成立學校電影聯盟（安山生，1931a：116），
以及與大每臺北支局結盟推動電影教育運動，臺灣的教育電影終於在 1931 與
32 年和日本內地的電影教育運動連結在一起。

　　臺灣教育會在 1936 年又製作了十八部教材電影供臺灣的學校作為補充教
材以及提供社會教育使用，其中有十五部還是關於日本內地的風景名勝或古蹟
聖地，另外也包含天皇在皇太子時期於京都與大阪活動的情形的影片。[118] 在日
本逐漸壟罩在軍國主義陰影下的背景中，臺灣教育會 1930 年代前半葉的活動，
現在看來好似是風雨前的寧靜一般。

八、軍國主義下臺灣的教育電影

　　如前所述，臺灣教育會在臺灣扮演的角色之一，是對島內擔任「日本國
家主義的傳道者」。隨著日本法西斯主義逐漸抬頭，右翼軍方愈加露骨的侵略
中國，尤其是 1931 年滿洲（九‧一八）事變與隔年的上海（一‧二八）事變
相繼爆發，雖然臺灣教育會的攝影部門在 1931-32 年並未改變其製作影片的方
向，但到了 1933 年日本退出「國際聯盟」後，總督府對於電影的態度和臺灣
教育會製作電影的方向便開始改變。

　　《臺灣教育》於 369 期（1933 年 4 月）刊登了齋藤實總理的〈內閣總理大
臣之告諭〉，說日本退出國聯後「正是朝野奮起之秋」，要全國國民「舉國一
心」、「勇往邁進遂行帝國使命」。次期的《臺灣教育》，則在一篇未具名且無

篇名的社論中，要求讀者要奉體詔書的聖旨，教導子弟認識事態的「真相」。[119] 顯示臺灣教育會已再度被總督府收編作為政策的傳聲筒，宣傳「日本國家主義」。

田中純一郎指出：被國際孤立的處境讓日本政府與軍方期盼利用電影的普及力，來宣傳國家進入危難狀態、鼓舞戰爭後方民眾激昂的戰爭意識，並獎勵及協助製作軍事影片（1979：74）。1934 年內務省「電影片檢閱年鑑」（活動寫真フィルム檢閱年報：昭和 9 年編）中的一篇文章即說：電影應用來「宣告國家進入緊急狀態，國民絕對必須團結」（High，2004：54）。

同樣的，在臺灣的總督府，隨著中日戰爭迫在眉睫，愈加希望臺灣人能逐漸融入日本帝國而切斷與中國的臍帶關係。臺灣總督中川健藏（1932 年 5 月至1936 年 9 月）與來自日本的中央教化團體聯合會於 1934 年 3 月在總督府共同召開「臺灣社會教化協議會」，制訂全島社會教育的根本方針，以徹底普及國民教化、防止偏激思想的侵入。中川總督當時宣示：臺灣位居帝國南方門戶的鎖鑰、宣揚國威的重要地位，必須比日本內地更加提振國民精神。[120]

此次會議所制定的「臺灣社會教化要綱」中闡明：「為實現建設理想臺灣成為皇道日本的一部分，必須以教育敕語為根本」。該要綱並提出五個指導要綱，其中第一個要綱即說明「應貫徹皇國精神、致力強化國民意識」，包含「恪遵聖訓效報國盡忠之至誠」、「確認皇國體之精華」、「感受流露皇國歷史的國民精神」、「體認崇敬神社之本義」、「普及常用國語」、「確保國民之性格與態度」、「節日及國民的行事間發揚忠君愛國之赤誠」、「貫徹尊重國旗之觀念」、「使用皇國紀元年號」等。[121] 這些指導要綱後來都被納入皇民化的主要內容中。臺灣的社會教育至此終於融入日本主流軍國主義體制當中。

殖民政府原本在 1920 至 1932 年間早已停止推行的「國語運動」，到了中川總督上任後，又再重啟（Ts' ai，2009：136）。當時的總務長官平塚廣義（1932 年 1 月至 1936 年 9 月）即指示全島各州廳教育人員：本島的教育中最重要的是普及國語（日語），要求臺灣人在家中也必須講「國語」，才能達成「內臺人協調融合，一同團結為國家」的同化的目標。[122] 由於日本殖民統治臺

灣將近四十年後，能說日語的本島人只占五百萬人口的兩成，而「外國語的方言」卻仍在臺灣普及，讓日本教育人員甚感遺憾。因此臺灣教育會響應中川總督的號召，極力在全島推展「國語普及促進運動」，以期培養本島人的日本國民精神、體認日本的國家意識，學會「國語」被認為是成為日本人的根本必要條件。[123]

　　1930 年代初，在滿洲與華北落入日本手中後，日本政府與軍方開始將目標轉向華南與東南亞。臺灣遂成為日本帝國南進的跳板，在政治人物眼中的重要性突然提高。因此，無論是外交或內政政策，此時都大力支持在臺灣進行同化工作。總督府因此更加重視臺灣人的同化——讓臺灣人變成川村竹治總督（1928 年 6 月至 1929 年 7 月）所說的那樣「衣、食、住得跟日本人一樣，講國語（日語）像母語一樣，像生長在日本的日本人那樣捍衛我們的國民精神」（Tsurumi，1977：109；鶴見，1999：91）。[124]

　　當然，如前所述，使用電影來宣傳忠君愛國思想的作法早在 1937 年以前即存在。「教育敕語」宣揚天皇體制下忠君愛國、義勇奉公的精神，早已為軍國主義在臺灣打好基礎。而臺灣在 1921 年以前均由軍人擔任總督，且總督擁有行政、軍事與司法權，讓軍國主義思想很早即在臺灣獲得伸展的機會。臺灣教育會作為總督府的傳聲筒，會利用電影宣傳軍國主義與維持天皇及皇族作為帝國體制的象徵，當然也是必然的現象。

　　在此種歷史背景與政治環境中，臺灣教育會 1934 年之後製作的影片開始朝向宣揚愛國主義、軍國主義與皇民化運動。例如 1937-38 年製作的《時局下之臺灣》，描述中日戰爭爆發後的臺灣現況，包括日軍與臺灣軍伕的活動、後方人民表達忠君愛國的理念，可說是一部被稱為「國策電影」的宣傳片。

　　就皇民化運動而言，由於總督府早已成功地透過學校教育中的國語課與修身課徹底改造了臺灣學童，因此皇民化主要是聚焦於未入學的學童及成年人身上，試圖使學校外的世界像學校一般日本化（Tsurumi，1977：132；鶴見，1999：110-11）。總督府相信，讓本地人經常使用日語，可以加速讓他們變成皇民。而在所有社會教育所使用的工具中，由於電影被殖民政府認為與老百

姓的日常生活息息相關，因此可被認為是推動社會教育、影響民眾最重要的一種媒體。[125] 殖民政府認為，電影可以讓本地觀眾在不知不覺中達成皇民化的目標。[126]

以臺南州為例，1936 年該州的社會教育便已以致力於實現島民的皇民化為目標，利用電影教育達成讓成人「涵養皇國精神、喚起善良民風」的目的。為此，臺南州廳也像其他州廳一樣成立了以放映 35 毫米影片為主的「電影協會」及放映 16 毫米影片的「學校電影聯盟」等組織。[127] 同年 12 月，臺南州並訂定〈有關社會教育電影放映會與學校電影講堂放映會舉辦方法等之附件〉（社會教育映畫映寫會竝學校映畫講堂映寫會等ニ於ケル開催方法等ニ關スル件），由內務部長通牒各郡守市尹、各州立學校校長及各私立學校校長，針對實施電影放映之方法於全臺南州予以統一，包括要先起立放映國旗影片或幻燈片及播放《君之代》國歌，然後朝宮城方向遙拜，之後可在影片放映之前或之後針對擬放映影片之旨意作適當說明。[128]

一個明顯的例子是：1932 年 4 月 23 日，大湳青年團為募集武器獻金而在桃園大湳公學校放映一部根據 1932 年 2 月於「一‧二八（上海）事變」時產生的「肉彈三勇士」傳奇故事拍成的電影。[129] 據說，當看到三勇士為了摧毀敵人（中國）的鐵絲網，決心為日本帝國從容赴義的情形時，全體六百五十名觀眾無不動容流淚。[130]《臺灣教育》雜誌在這篇報導中認為，大湳青年團是「藉由戰爭實況與大和魂，得以向一般村民（尤其是上了年紀的本島婦女）鼓吹貫徹國民精神」。

青年團是臺灣於 1920 年仿效日本內地鄉村的類似組織所開始建立的。1930 年臺灣總督石塚英藏（1929 年 7 月至 1931 年 1 月）指示將青年團正式納入社會教育體制中。而青年團的一項主要工作，即是培養團員的國民精神，對於大湳青年團而言，放映《肉彈三勇士》（爆彈三勇士）既是社會教育活動，也是一種娛樂，更可用來募款以購買武器。

由於日本本土最早公映的「肉彈三勇士」的電影是新興電影（新興キネマ）製作的《肉彈三勇士》，於 1932 年 3 月 3 日公映，而該片在一週之後的 3

月 12 日起即在臺北的戲院「芳乃館」開始放映，[131] 比起一般電影最快也要在日本內地上映一個月後才輪得到臺灣上映，[132] 加上考量從日本到臺灣的船運最快也要三天的時間，再加上要安排電影審查的時間，顯然民間業者此次必然獲得總督府協助，才得以與內地幾乎同一時間從日本專程進口這些影片在臺灣放映。而「肉彈三勇士」的各種相關版本的電影此後也陸續進口在臺灣各地戲院放映，並也透過各民間組織（如「帝國在鄉軍人會」各地分會）於臺灣各鄉鎮放映。當日本在中國的戰爭愈演愈烈時，日本教育體系也開始出現「超國家主義」與「軍國主義」。在此種情勢中，屬於臺灣社會教育體系的各相關組織放映《肉彈三勇士》此類鼓吹軍國主義的電影之狀況，在 1930 年代中後期即愈來愈普遍。

此外，總督府也與臺灣軍司令部共同出資一萬五千圓，在 1934 年製作了臺灣第一部有聲片《全臺灣》。這部影片是委託「日本映畫」所屬的有聲新聞製作公司製作的，內容包括統治、產業、教育、國防、自然與住民、交通與通訊、城市與古蹟等七個篇章。這部影片除了是用來向島內及日本內地介紹臺灣實況外，較值得注意的是臺灣軍司令部也共同出資製作，主要目的是作防空宣傳，顯然臺灣軍司令部已經在為即將來到的（中日）戰爭預作準備[133]。

其實，臺灣至少在 1930 年時就已經開始舉行防空演習。[134] 1931 年 3 月 9、10 兩日臺北市舉行防空演習，據說是本島第一次實施燈火管制。[135] 臺灣軍司令部為了向臺北市一般市民宣傳防空的知識與觀念，由在鄉軍人會臺北支部主辦，於 1932 年 10 月 15 日起三天在「榮座」舉辦「舞臺劇與電影之夜」，節目內容除演出四幕宣傳劇《假如臺北遭到空襲》（臺北若空襲されなば）外，還放映了《海的生命線》、《這一戰》（此一戰）、《戰友》等影片[136]，這是電影被用來宣傳防空觀念在臺灣的首例。

九、臺灣警察協會電影隊利用電影的狀況

除了臺灣教育會之外，如前所述，總督府內另一個主要製作與放映影片的

機構是警察本署理蕃課。理蕃課是透過其外圍機構「臺灣警察協會」設置的電影隊（映畫班）來放映與製作電影，做為理蕃事業之輔助設施。臺灣警察協會電影隊的主要任務是去慰勞派駐在偏遠山地的警察及其家屬，以及向部落原住民提供教育或娛樂。

其實，在治理臺灣原住民上，日本殖民政府很早就開始利用電影做為宣傳工具。1900 年代初即有許多原住民被帶至部落鄰近的城鎮觀看電影，例如 1906 年 2 月阿緱廳（屏東）潮州庄支廳舉辦電影放映會時，管理庄下原住民的撫蕃派出所帶領原住民去觀看。這些原住民看了電影後，據說「無不驚心詫異，始覺文明野鄙相棄雲霄，自嘆往日之相頑抗者殊實繆錯，今已豁然醒悟，自知此後不得不沾恩王化矣。」[137] 這種充滿鄙夷口吻的報導，雖是日本記者的偏見之詞，但也顯示其對使用電影可改變原住民態度之信念。因此，當時只要有被邀至臺灣或日本各大都市觀光之原住民部落頭目或領袖，莫不被安排觀看電影。[138]

根據《臺灣日日新報》，1910 年 10 月 14 至 16 日的報導，來自桃園深山、先前被日本軍警「征討」後投降的泰雅族高岡（高干）左岸（加九岸）蕃十社中的五社（高義蘭社、比亞散社、古魯社、巴托諾干社、砂崙子社）部落的頭目及屬下原住民共有一百一十五位，在殖民政府「蕃人觀光」政策安排下，第二次接受招待至臺北參觀。他們經愛國婦人會的安排，到大稻埕由高松豐次郎的臺灣同仁社經營的電影館（活動寫真館）參觀。報導中說：「他們看到了各種影像與動作，大為驚嚇，紛紛以衣袖遮眼，以為是靈魂被拍了出來，認為這只有神才做得到。」同仁社還特別放映先前拍攝的這批來臺北觀光的原住民的影片給他們觀看，「看到自己的型態從銀幕浮出，讓他們驚訝之餘更覺得不可思議，紛紛從座位上站起來」。[139] 在 1910 年代的臺灣報刊雜誌中，經常看得到關於臺灣原住民電影初體驗的這種「文明人」對「野蠻人」充滿著好奇又歧視的報導。

臺灣總督府治臺初期，對住在深山的「生蕃」採取懷柔政策，認為讓這些人見識到「文明」的便利與「現代」武力的強大，將可說服「原始」的「蕃

人」接受「進步」日本的統治，甚至改變其傳統「落後」的習俗與文化。例如
1905 年 11 月，一批花蓮太魯閣社原住民被帶到臺北市觀光，據帶隊的太魯閣
公學校石田氏事後向民政長官後藤新平呈書報告說，這批原住民返回部落後，
向族人報告參觀感想，認為最感動的是看到壯麗的總督官邸與市中家屋建築，
以及平遠廣大的土地、大量的人民、豐盛的物產、快速的火車、精巧的機械、
不可思議的留聲機與電影、妖怪變化的日本人令人莫測高深。[140] 由此可知，日
本殖民當局最重視的是如何以現代文明的便利來吸引原住民改變其態度。

　　1897 年 8 月有十三名來自蕃薯寮、林杞埔、埔里社與大科崁等共四個族
群（泰雅、布農、鄒、排灣）的九個原住民部落的頭目，被日本統治當局帶到
長崎、大阪、東京、橫須賀進行為期一個月的參觀，成為總督府所謂「內地觀
光」的原住民治理政策之嚆矢。所謂「內地觀光」，是指殖民政府邀請原住民
各部落領袖或有勢力者到現代化的日本去參觀的作法（藤崎濟之助，1936：
874），而在 1910 年起「內地觀光」成為政策，由蕃務總長大津麟平負責執行
（藤井志津枝，1997：258-61）。

　　1910 年臺灣南部原住民頭目與「有勢力者」共二十四人，被總督府做為日
本殖民地的展示品，送至 1910 年在倫敦「白城」（White City）舉行的「日英
博覽會」（Anglo-Japanese Exhibition）展示，一年後才返臺。[141] 這次博覽會是
在日英建立同盟關係後，日本為擺脫過去給歐洲人落後、未開發國家的印象所
舉辦的。日本也藉此次博覽會展示了臺灣、朝鮮、廣東租借地及北海道愛奴族
的相關事物，以顯示日本像英國一樣，也是個強大的帝國，並且更能照顧、改
善其殖民地人民的生活。

　　在這次博覽會場上展示臺灣原住民與愛奴族人及其住居的方式，被認為
是極具爭議性及貶抑性的做法。1910 年 7 月 24 日一位東京市府官員曾在英文
《日本紀事報》（Japan Chronicle）上抱怨說，在博覽會場中展示愛奴族與臺灣
土著住在簡陋的居住地中，會被認為侵犯了個人權利，但日本政府官員與社會
菁英更擔心的，可能是會被認為日本人虐待原住民，而讓此種展示造成反效果
（Low，2012：60）。臺灣總督府在這次博覽會中應該只是配合的角色，但從

這個事件也可看出帝國政府也像臺灣總督府一樣，把「改進」臺灣原住民的生活當作其重要政績，以及日本人自認比歐洲殖民強權更優秀的地方。

1911 年春季與秋季，總督府又再各舉辦一次原住民頭目至日本觀光之活動，總計有五十三人參加；次年再舉辦二次，有一百零三人參加。總計從 1897 年至 1938 年，總督府針對臺灣原住民領袖的島外觀光共舉辦了十八次，參加人員超過 五百四十九人次。[142]

1912 年 1、2 月，藉著在日本巡迴放映總督府討伐泰雅族原住民的影片之便，高松豐次郎受總督府蕃務本署的委託，在日本用電影攝影機拍攝了當時五十三位來自臺北、宜蘭、桃園、新竹、臺中、南投廳下的泰雅族各部落頭目參觀日本各地名勝以及軍艦、軍隊操演的情景。這應該是日本殖民政府施行「內地觀光」政策後，首次運用電影來記錄相關的活動。[143] 大橋捨三郎（1941：142）說，這部影片後來在臺灣原住民部落放映時，讓原住民大為驚奇，是預期之外的效果。

這部影片（與其他愛國婦人會所製作的「討伐生蕃」的影片一起）從 1913 年 2 月起，在許多原住民部落放映。例如宜蘭廳所屬的南澳、溪頭兩地的各部落即從 2 月 7 至 16 日間放映了這些影片。[144] 根據一份報導，宜蘭廳於當年 2 月 1 日起在泰雅族斯打洋、流興、武塔、庫巴玻、金洋、比亞毫（白咬）、濁水、打滾那罔、四季薰（太馬籠）、埤亞南等部落巡迴放映電影，並有樂隊隨行。除了上述「內地觀光」及佐久間總督「討伐」泰雅族高岡左岸蕃的影片外，還包括日俄戰爭之各種實況影片。據當時的報導，這些影片令原住民知道「數不盡的日本兵及槍砲彈藥」，使其有「不可能反抗」的自覺。[145]

除了「內地觀光」外，殖民政府也會選送一些原住民部落領袖到現代化的臺灣都會、城市與軍事設施參觀，稱為「蕃人觀光」。而無論是「內地觀光」或「蕃人觀光」，其目的當然是要懾服原住民，使其不敢或不願對抗強大的日本帝國之軍事力量，從而接受日本的殖民統治。拍攝電影的作法也被運用在「蕃人觀光」活動上，並在影片完成後放映給當事人、這些領袖的部落及其周圍地區的族人觀看。

　　雖然「內地觀光」自 1910 年起成為臺灣總督府民政部蕃務署每年施政的例行事務，且總督府認為這項措施效果不錯，當局也有施行的意願，可是由於所費不貲，加上曾到臺北等都市觀光的原住民都曾看過電影，返回部落後對電影都念念不忘，因此理蕃課認為可以用「蕃人觀光」紀錄影片的放映，來補經費不足無法大量邀請原住民去觀光的狀況，並可觀察此項政策的施行效果。[146] 配合這些到過日本或臺灣都會區參觀者的親口證詞，電影放映可以擴大「內地觀光」或「蕃人觀光」的效果，讓沒機會去觀光的人也獲得與「有勢力者」相似的經驗與體會，更有效的讓住在深山裡的部落族人更易接受部落領袖所傳授的觀光經驗，從而也較可能願意接受日本人的統治。這種全新的電影運用方式，在世界上應該也不多見。而殖民政府此種使用電影來統治臺灣原住民的方式，再次顯示他們把電影當成宣傳教化工具去使用的一貫策略。

　　但在部落中放映電影，在當時畢竟並不常發生，主要是並無專責機構，也不容易實施。日本殖民政府開始針對原住民進行常態性電影放映工作，要到 1921 年之後才開始。當年 4 月，警務署理蕃課透過其外圍機構「臺灣警察協會」成立電影隊「蕃地電影班」。電影隊購置了電影放映設備與影片，在山地放映電影，主要的目的，一方面在於放映娛樂性影片以慰問在「蕃地」執行勤務的警察與眷屬，另一方面則想利用電影協助實施「蕃人」教育。[147] 在 1922 年 8 月《臺法月報》的一篇文章中，警務局理蕃課長宇野英種認為，電影的巡迴放映是（與巡迴交易一樣）屬於理蕃政策中的具體事業。電影可做為教育工具，使原住民適應時代，也就是用壯麗的都市景觀來教育他們。[148]

　　理蕃課最初規劃購置的影片，主要包括農業的養蠶與養雞，以及日本與國外各地風光、軍事方面、動物活動、魔術與雜技，和最受歡迎的喜劇等方面，共約一萬呎。[149] 但事實上，在部落放映的影片，主要強調的是日本人在軍事上的威力（如「軍艦的雄姿」、「大砲的偉力」，或「飛機的奇景」），以及現代化的都市景觀（東京櫛比鱗次美輪美奐的景觀，或火車行進的神奇）等（川上沉思，1923：90），[150] 每次放映約二至三小時，放映過程中會以原住民語詳細翻譯解說員（辯士）的話。[151] 由於這時期的影片都是默片，本就依賴辯士的解

說，加上部落族人缺乏現代知識，使得辯士（屬於理蕃課的雇員）更能乘機灌輸殖民當局想要傳輸的訊息。

　　當山地部落放映電影較為常見之後，理蕃課電影隊放映的影片內容就變得較為多元了。例如 1925 年 11 月，他們在臺中州東勢郡埋伏坪、老屋峨、白毛蕃、久良栖、八仙山營林所佳堡事務所、清水臺等地巡迴放映時，影片即包括《皇太子殿下本島行啟之實況》、《猛獸征服》、《動物園》、《民力涵養》、《動物騷動》、《戶主與貞婦》等紀錄片、教育片、宣傳片與劇情片（中田生，1926：242）。

　　「蕃地電影班」巡迴部落放映的成員包括一名電影解說員（辯士）與一名放映師，一次巡迴約一星期。例如 1921 年 10 月 8 日，該隊自大溪郡的角板山開始放映，9 日到高義蘭社，10 日到高岡社，11 日到巴陵軍營，12 日轉到竹東郡內的馬利可彎部落，13 日至控溪部落，14 日在天打那部落放映。[152] 至於電影隊的經費來源，主要來自「蕃地交易所」收取的收益金，因此每年的業務經費變動甚大；1923 至 1931 年間，最高時達八千七百餘圓，最低則僅二千六百餘圓（榊原壽郎治，1933：43）。

　　警察協會電影隊於 1921 年只較局部地在北部山區放映，自 1923 年 5 月起理蕃課更將電影巡迴區域擴及到臺灣警察協會各地方支部及各管區內。[153] 連蘭嶼（紅頭嶼）的雅美（達悟）族人在 1924 年也有機會看到警察協會電影隊放映的電影，其中包括了其他族打獵與歌舞的內容，據說還引起了騷動（三角生，1924：137-38）。

　　1922 年 4 月理蕃課購置了電影攝影機，並自東京聘來攝影師，自行製作針對臺灣原住民的啟蒙教育電影，在臺灣山地巡迴放映。1925 年大正天皇的第二皇子秩父宮雍仁親王來臺訪問，住在角板山時，總督府理蕃課安排放映所拍的理蕃影片給雍仁親王觀賞，內容包括「蕃人討伐狀況」、「蕃人進化之現況」、「警察官蕃界作業狀況」，[154] 顯示警察協會電影隊拍攝的影片除了給原住民部落觀看外，也有針對非原住民觀看的目的而製作的。

　　理蕃課製作電影供臺灣原住民觀看，最主要的目的當然是想改變他們認為

原住民「野蠻」、「落後」的生活習慣，以為原住民看了電影之後，會有「向上改進」的自覺。三角茂助（1925：173-74）認為，原住民孤獨地住在自己的天地中，對世界上的狀況完全無知，所以只相信自己絕對權力範圍內的事。因此，透過電影向原住民導入實物的教育，可讓其將有形與無形的進步事物進行比較對照，經過利害得失的衡量後，將可教導他們截長補短的觀念。電影可巧妙地操縱利用原住民幼稚的眼中神祕、不可理解的事，達成教化的效果。像一些警察在駐地指導原住民種水稻的情況，經由電影拍攝放映之後，「啟發」了別的部落也改種水稻的念頭。[155] 所以，臺灣原住民之所以會種植水稻等新農作物，或使用新農具、肥料等這些新生文化事物，電影在這一方面雖然不能獨居其「功」，但也可說在其中確實扮演了一定的角色。

從 1923 年理蕃電影班所製作的影片片單[156] 來看，總督府企圖利用電影配合其「改正」臺灣的原住民傳統文化、風俗與生活習慣，以使其接受「現代化」與「進步」的日本統治的部分，主要是在於紋面、住屋、廁所、墓地、長髮等方面，並強調教育（蕃童教育與成人夜學）與推行國語（日語）的重要性，甚至引進神道教（神社祭典）的觀念到部落中。這些影片也可以做為證據，證明負責執行「理蕃」政策的警務當局確有強力干涉臺灣原住民的文化，進而企圖造成其文化變遷的事實。

隨著日軍在中國發動戰爭的局勢發展，1930 年代蕃地電影班在部落巡迴放映的影片，在原先的教育影片與娛樂影片外，開始多了一些軍國主義的內容。例如 1934 年在臺中州東勢與能高兩郡各部落放映的影片，除了《土地是永遠生存著》（土は永遠に生く）與《森林夜話》是教育影片，《化物屋敷》（鬼屋）與《空中的桃太郎》是動畫片，及《霧社附近的名勝》是風光片外，《上海事變》與《陸軍記念日模擬戰》都是與時事有關的宣傳片（北川清，1934：93）。

中日戰爭爆發後，理蕃課為加強原住民皇民化之實施效果，召集各州廳原住民中堅青年至臺北進行幹部訓練，在訓練課程中即包含放映中日戰爭相關的新聞片。[157] 而為了推展皇民化政策，臺灣原住民各族的名稱也正式被統一稱為

「高砂族」，理蕃課的電影隊也依「高砂族教化活動寫真（電影）管理規程」在各州廳推動「高砂族教化電影巡迴放映會」。換言之，除了總督府理蕃課之外，各州廳也購置了電影攝影機與放映機，做為教化原住民的工具。這些工具也被用來製作及推廣教育影片及宣傳影片。

此時各州的高砂族教化電影隊放映之內容，以時事新聞片與宣揚國策的「國策電影」為主，但也包括娛樂性的劇情片。例如 1939 年 9 月與 10 月臺中州在能高、東勢兩郡內放映的影片有《流星》（片長八卷，推測為劇情片）、《風流活人劍》（片長九卷，為山中貞雄 1934 年導演之劍俠片）、《非常時小國民》（推測為宣傳片或教育片）、《染血的官服》（推測為宣傳片）、《武漢攻略戰》（關於中日戰爭之時事新聞片）。[158] 由此可見，在日本統治臺灣四十多年後，臺灣原住民所看的電影已完全等同於日本內地人或平地臺灣人，這似乎說明日本同化政策已成功將臺灣原住民的文化與思想，轉變成認同日本帝國與文化了。

此種發展趨勢，從總督府理蕃課電影隊於 1930 年代中葉後製作的電影似乎也可見一斑。該電影隊於 1936 年製作了一部電影，除了展示了高山上美麗的風景外，也呈現原住民部落（含排灣、雅美與阿美等族）的生活現況。電影隊工作人員一共三人，[159] 於 1935 年先拍攝高雄州下之排灣族，次年再由臺中州合歡山越道路沿線一路到花蓮間拍攝（中山侑，1936a：96）。他們於 1936 年 2 月 11 日抵達天祥，拍攝太魯閣峽谷，12 日到花蓮，13 日拍攝花蓮附近原住民的生活情形。[160] 次年，為慶祝理蕃事業四十周年，該電影隊更製作了一部以阿里山鄒族為拍攝對象的影片，一方面介紹鄒族在舊時代殺伐的習慣、傳統、風俗與迷信，另一方面則呈現鄒族在日本統治後有了教育所，在理蕃政策下生活也有所改善、快速進化。這部電影旨在展現理蕃工作的效果，及原住民經過日本人教化後的實際狀況（新開生，1937：160-61）。這更加證明電影在日本殖民政府「理蕃政策」的撫育與教化工作上扮演了相當重要的角色。

十、其他殖民政府機關製作電影的狀況

除了文教局社會課透過臺灣教育會，以及警務局理蕃課透過臺灣警察協會從事電影的製作與放映外，總督府的其他單位自 1924 年起也開始利用電影進行教化、慰勞或業務宣傳工作。根據文部省 1937 年 12 月出版的資料，臺灣總督府使用電影的各局課名稱、開始年月、使用目的、使用方式、製作的影片數量如下表：

使用電影的局課名稱	開始使用電影的年月	使用電影的目的	使用電影的方法	製作的影片	
				種數	卷數
文教局社會課	1917 年 1 月	涵養國民精神，喚起民風，及一般社會教化	免費借予管轄之各州廳作巡迴放映		
警務局理蕃課	1923 年 5 月	蕃地值勤警察職員及家屬之慰勞，及一般高砂族之教化	臺灣警察協會本部對各地方支部於其各管區內巡迴放映影片之配給管理		
官房法務課	1924 年 2 月	釋放者之保護管束，與刑務所收容人之教化	保護會及刑務所所在地之出差放映		
交通局遞信部監理課	1925 年 6 月	事業之宣傳週知及慰勞郵局員工	派遣必要的技術人員作免費公映	5	6
交通局遞信部兌換儲金課	1927 年 10 月	事業之宣傳週知	派遣必要的技術人員作免費公映		
交通局鐵道部庶務課	1927 年 4 月	於偏僻地區服務之職工及其家族之慰勞教養	派電影班至鐵路各車站所在地之偏僻地區巡迴放映		
交通局鐵道部工作課	1928 年 9 月	空氣制動機之說明	於火車工廠放映指導		
交通局鐵道部工務課	1929 年 2 月	養護職工教學	出差至講習會會場及工作現場巡迴放映		
交通局鐵道部運輸課	1935 年 8 月	向旅行愛好者宣傳	島內主要都市免費公開放映	14	24
殖產局特產課	1927 年 5 月	產業介紹	於舉辦博覽會、共進會等場合作放映介紹	5	6
殖產局農務課	1928年3月	宣傳驅除預防害蟲及其他獎勵	出差至上課、演講等場合放映，及免費借影片給官方團體		
殖產局商工課	1929年9月	（1）宣傳臺灣，（2）博覽會事業參考	於各博覽會及臺灣物產介紹所放映		

殖產局度量衡所	1932年2月	宣傳米突法（公制）	直接放映或借予各地方廳放映	7	19
殖產局水產課	1932年9月	詳細拍攝現狀並保存	必要時隨時借予各廳放映	5	8
殖產局山林課	1934年3月	普及愛護森林觀念	借予社團法人臺灣山林會暨各地方廳		
專賣局	1931年5月	慰勞職員	每次向本局或所屬官署借用影片巡迴放映		
財務局稅務課	1930年2月	陶冶民情兼普及納稅觀念	各州稅務課、稅務出張所及各廳主辦的管區內的巡迴放映	1	7

表一　臺灣總督府所屬各單位使用電影的狀況（至1937年2月）
（資料來源：文部省社會教育局，1937：10-12）

　　從表一可以看出，在 1937 年以前臺灣總督府所屬各單位中，除前述文教局社會課及警務局理蕃課之外，最頻繁使用電影進行宣傳、教學或介紹的，是交通局鐵道部及殖產局。而有進行影片製作的則有交通局遞信部監理課、[161] 交通局鐵道部運輸課、[162] 財務局稅務課、[163] 殖產局特產課、[164] 殖產局運輸課、[165] 殖產局度量衡所、[166] 殖產局水產課 [167] 等七個單位。[168] 其中，殖產局度量衡所因為要宣傳米突法（公制）而有宣傳需求；[169] 殖產局水產課則是因為業務管理上的需求，而須大量製作宣傳影片；殖產局特產課則是製作影片於博覽會、共進會等場合中放映，以介紹臺灣的產業。

　　鐵道部運輸課於 1930 年代致力於介紹島內的風景名勝，製作了大量影片以推廣旅行觀光，例如 1936 年運輸課製作了介紹國立公園候補地的影片，以宣傳臺灣的觀光招徠內地的遊客。[170] 運輸課並自 1936 年 6 月出品新聞片輯《臺灣畫報（第一輯）》，同年 9 月出品《臺灣畫報（第二輯）》，這可能是臺灣最早出現的定期性新聞片影集。而在這些旅遊片或介紹觀光景點的宣傳片中，原住民文化也經常是被拍攝的題材。例如《高砂族素描》（1938）介紹了泰雅族的部落生活與花蓮阿美族的豐年祭。這部影片顯然獲得相當迴響，因為後來又陸續製作了《高砂族素描二號》（1939）與《高砂族素描三號》（1939）。在臺灣觀光上，具有異國情調的原住民文化一直是吸引日本人好奇心與征服感的元

素。

　　1937 年鐵道部運輸課預見臺灣將與華南、南洋及歐洲建立航線，為了向世界推銷臺灣觀光，於是成立觀光係，編列一萬七千圓預算印刷宣傳冊、繪葉書（風景明信片）及製作影片，期待三年後舉辦東京奧運時能吸引外地遊客來臺灣觀光，[171] 只是這個如意算盤隨著中日戰爭爆發、東京奧運停辦，臺灣進入戰爭戒嚴狀態，外國遊客來臺觀光的美夢終告化為泡影。

　　在衛生宣傳與教育方面，負責此項業務的是總督府文教局社會課。該課每年配合結核預防日、兒童日、癩淨化日、傷寒預防日、驅蟲日等節日，定期在各州舉辦宣傳活動。此外，各州廳也會在農閒期間或其他適當時機舉辦衛生演講會、講習會、展覽會或電影放映會，及貼海報、發放宣傳冊等方式來提升臺灣島民的衛生知識。在放映衛生宣傳電影方面，以 1936 年為例，全臺各州廳（臺北、新竹、臺中、臺南、高雄、臺東、花蓮港、澎湖）共舉辦了一百六十場電影放映會，共有十四萬餘人觀看，含日本內地人三萬五千及本島人十萬六千餘人。[172]

　　財務局稅務課使用電影進行業務宣傳的時間比其他單位晚。1930 年總督府財務局終於購買電影放映機，準備於次年開始於全島巡迴放映納稅宣傳片。為了這項新工作，稅務課還要求各稅務官署派遣適任者到臺北植物園內的「濟美會館」參加臺灣教育會主辦的三天放映技術講習。[173] 稅務課一開始放映的影片都是購自日本電影公司製作的，如《渚之花》、《何處去》（何處へ行く）與《未來的成功》（未來の出世）等，但為了在臺灣自製納稅宣傳片，總督府財務局於 1930 年 3 月底公開徵求劇本，劇本內容要求能鼓吹「納稅是義務」的觀念、能普及納稅知識，並將臺灣有趣的人情、風俗納入其中。入選的三個劇本中，二等（一等從缺）的劇本被拍成《燃燒力》（燃ゆる力）[174] 於次年 10 月起在全島各地公開放映（TK 生，1932：77）。據說在宜蘭街舊市場庭院放映時，有超過三千觀眾肅靜邊聽解說邊看畫面，忘我地時而微笑、時而揪心，「宛如劇中人物栩栩如生而欲罷不能」。[175] 當然，指出此部影片缺點的評論也不是沒有。[176]

　　比較特殊的是利用電影對於監獄犯人進行教誨。這在臺灣始於 1922 年 11 月由總督府招聘大阪「汎愛扶植會」來臺放映電影給除了刑事被告人、未成年受刑人及女受刑人之外的在監犯人觀看。影片是以明治天皇義勇奉公、博愛及眾為題製作的。共有五百名犯人分兩批觀看。[177] 1924 年臺灣「三成協會」開始接受委託，一年數次到臺北刑務所、臺南刑務所、嘉義支所、新竹少年刑務所等教誨堂放映電影給收容人觀看，對他們進行情操教育。影片包括「教訓」動畫、教育性劇情短片及紀錄片（如《日本及日本人》），都是日本電影公司製作的（山本生，1934：78-80）。此項活動一直持續到中日戰爭爆發後，但影片於戰爭期間開始加入戰爭新聞片與紀錄片，且自 1938 年中之後放映單位開始變成聯合保護會、各州教化聯合會或各州廳社會事業課。[178]

　　製作影片的風氣，後來也從總督府層級的官廳機構傳到地方官廳。各州教育課自 1920 年代中葉，也開始自製地方性活動的紀錄片，例如新竹州教育課製作的《新竹州青年聯合體育會》（1925）與《新竹第二游泳池竣工式》（1926）；[179] 臺南州教育會則製作了《臺南州農家青年講習會》；鹽水街製作了《鹽水街品評會實況》；臺南州共榮會 [180] 斗六支會拍攝了《斗六小公學校聯合運動會實況》與《斗六郡壯丁運動會》；虎尾郡教育課則也拍攝了《郡下聯合體育會》。[181]

　　其他半官方民間團體在 1930 年代也會使用電影進行宣傳，例如臺灣消防協會於 1927 年購買了防火宣傳片《與猛火戰鬥》（猛火と戰ふ），開始在臺北市新公園運動場、萬華龍山寺前及太平町媽祖廟前舉辦防火宣傳電影會，以普及民眾的防火觀念，據說各會場觀眾可達七、八千人以上。放映的影片除了《與猛火戰鬥》外，還包括警察的宣傳片《安全日》、攝政宮親閱的《消防啟動儀式》（消防出初式），以及喜劇、人情教育劇等。[182] 1934 年臺灣消防協會又購入《梨本總裁宮殿下奉戴式竝全國消防組代表御檢閱式實況》及《總裁宮殿下臺灣消防組御檢閱式實況》兩部影片，搭配該會及臺北支部、新竹支部所有之防火動畫，及向片商「東西電影公司」[183] 借來的日本現代劇影片，於全島消防隊所在地放映外，並借給各支部舉行宣傳電影會，進行防火宣傳以普及防

火觀念。[184]

　　此外，消防協會也會與交通安全協會共同舉辦交通安全及消防宣傳電影的放映會。[185] 例如，1934 年 12 月臺北州實施第四回交通安全週時，交通安全協會即與消防協會在 1 至 11 日間，於士林、淡水、新莊、板橋、新店、基隆市、瑞芳、宜蘭、羅東、蘇澳等地放映交通安全及消防宣傳片。

　　1932 臺灣山林會為慶祝創立十周年，於 10 月 10 至 24 日間曾在臺北、新竹、臺中、臺南、高雄、澎湖、臺東、花蓮等州廳各市區街庄舉辦演講及電影放映會，來鼓吹宣傳愛護森林的觀念，[186] 所放映的影片雖以日本內地林業相關影片及一些餘興用劇情片為主，但也有些地方會放映臺灣自製的影片，如《從阿里山口攀登新高山》（阿里山口よりの新高登山）、《大霸尖山の初登攀》。

　　另據田中八千介（1932：59）指出，殖產局山林課營林所臺中出張所於同年 10 月 27 日至 11 月 4 日間，每晚 7 時至 11 時在管內各地 [187] 舉辦第四回防火宣傳電影會，[188] 由營林所派遣三位技手於放映中間演講造林的重要及防火的必要。每個地方，觀眾從二、三百人到近千人，總計有近四千人參加。放映的影片包括《營林所造林事業》、《愛林思想及山火事的原因》、《森林的光芒》（森の輝き）等。[189] 1934 年日本發動全國愛林日運動，臺灣也響應於每年 4 月 2至 4 日間舉辦臺灣愛林日活動，除募集愛林海報、宣傳標語、圖案與兒童作文外，也透過廣播及電影放映來宣傳愛林觀念。所放映的影片大多為日本或臺灣製作的與山林有關的影片。以 1936 年舉辦的第三回臺灣愛林日運動為例，放映的六、七部片中，至少包括《營林所造林事業》一片是營林所自製的。[190] 山林課為慰勞在臺北州文山郡石碇庄小格頭及蓬萊寮、坪林庄大粗坑、基隆郡雙溪庄料角坑、新竹州大溪郡大溪街等地從事森林治水、造林及山地防砂工程的工人，於 1937 年 11 月中舉辦電影巡迴放映會。影片除了臺灣山林會所擁有的《山的祝福》（山の惠み）外，也包括《營林所造林事業》，以及向臺灣教育會借到的動畫片與關於中日戰爭的新聞片等十餘卷（K 辯士，1938：37）。

　　其他如「臺灣遞信協會」自 1920 年代初起，每年於二、三所郵便局舉辦遞信展覽會，並放映電影宣傳遞信事業、儲金或保險年金，據說達到很好的效

果（A 生，1922：46-47）。為此，遞信部還成立了電影班，除製作影片外，也負責在各地巡迴放映宣傳電影。1925 年舉行始政三十年記念展覽會時，遞信部在交通館內放映電影，每日二至四回，每次約二十卷影片，主要是事業宣傳片，搭配一些紀錄片或喜劇片，據說非常受歡迎。其放映的宣傳片有遞信部製作的關於「日本內地與臺灣檢郵便物發著狀況」、「臺灣電信電話取扱狀況」的影片。[191]

　　「臺灣產業組合協會」[192] 及各地的信用組合（信用合作社）從 1920 年代中葉起，也使用電影來宣傳產業組合的宗旨。到了 1929 年，該協會還會利用農閒時期，派職員到各部落出差巡迴放映電影，宣傳產業組合的宗旨並慰勞社員。[193] 為了製作宣傳產業組合事業的影片，臺中州勸業課（商業課）還在 1929 年 7 月於大屯郡舉辦了兩星期的技術講習會，由州勸業課職員擔任講師，共有二十四名參加。[194] 到了 1933 年，該協會更成立電影班，由專職人員執行巡迴放映工作。[195] 這顯示，臺灣從臺灣教育會於 1922 年 5 月在總督府舉辦電影放映講習會，到 1929 年已經遍地開花，連信用合作社職員都開始學習拍攝及放映宣傳影片了。

結論

　　臺灣是日本第一個殖民地。在殖民政府統治期間，第一個時期與第三個時期臺灣是由軍人統治，中間的第二個時期（自 1919 年至 1936 年）共有十七年則由文人統治。由於執政者的不斷更迭，以及在二十世紀前半葉日本及東亞地區不斷發生政治與軍事動亂，殖民政府在臺灣使用電影的方式，也隨著不同時期及不同總督與不同民政（總務）長官的上臺下臺而有所不同。

　　電影被執政者用來作為協助其統治的工具，臺灣可說是世界上最早開始的一個地方，不僅比日本其它殖民地（朝鮮、滿洲）早，更早於日本內地的中央政府。回顧日本殖民統治臺灣五十年間，政府運用電影的方式大約也可以分為三個時期：（1）第一個時期為 1900 至 1917 年，電影是對內用來啟發本地人並

向他們宣揚殖民政府的政策，對外則用來向內地宣傳臺灣的現代化形象；（2）第二個時期為 1917 至 1937 年，電影被臺灣教育會用來作為學校教育與社會教育的工具，前半段主要用來啟發鄉村民眾以提升人力素質，後半段則以製作教科書輔助教材影片為主，而製作及放映用電影以進行社會教育或宣傳政策、業務的工作，也由臺灣教育會逐漸推廣至各地方官廳及各公協會；另外，臺灣警察協會則受警務署理蕃課委託設置「蕃地電影班」，拍攝影片及在原住民部落放映，利用電影進行蕃人教育與政策宣傳，並向外宣揚其治理臺灣原住民的政績；（3）中日戰爭爆發至日本投降期間（1937 至 1945 年），電影則被殖民政府主要用來作為宣傳工具，一方面宣揚國家（民族）主義、軍國主義與皇民化政策，另一方面則用電影輔助其加強推行國語（日語）教育「同化」本島人的社會教育政策。

　　在本文中，筆者說明了日本帝國政府與殖民政府的政策如何主導了 1895 年至 1937 年間電影在臺灣社會教育（與學校教育）所擔任的任務及所扮演的角色。從本文所分析的各個總督及其行政團隊使用電影的方式，我們可以推斷出，在日本開始積極準備參戰前，不同殖民統治者在其施政重點上的差異。

　　由於殖民統治的基礎在於「差別待遇」與「種族隔離」，因此我們不能忘記在日本統治臺灣的時期，殖民者與被殖民者之間本質上還是具有「高下」與「主從」的關係（周婉窈，1997：154-59）。臺灣島民（包含原住民）的主體性，在日本殖民統治期間是被剝奪的。因此，總體來說，電影作為宣傳殖民者政策的工具，儘管在不同時期的不同總督的不同政策執行中，其被用來向本島人或原住民推廣日本的歷史與文化，並讓臺人建立對天皇及日本帝國的效忠與認同，其實並無太大差異。

註解

1　Tze-lan Sang（桑梓蘭）在其討論臺灣電影研究領域現狀的論文中也有同樣的看法，她說：「英語出版品中能提供關於臺灣電影發展較長遠視野的相對來說極少。」她舉出筆者撰述的 *Historical Dictionary of Taiwan Cinema*（臺灣電影歷史辭典，2013）與 Gou-Juin Hong（洪國鈞）所著 *Taiwan Cinema: Contested Nation on Screen*（2011）（中譯本《國族音影：書寫台灣・電影史》（2018））為其中兩本這樣的書。

2　葉龍彥的著作包含許多史實錯誤或過度延伸的敘述，甚至還有無中生有的對歷史事件的錯誤詮釋。三澤真美惠（2002：265-68）即曾指出一些令人覺得困擾的錯誤，包括葉龍彥認為愛迪生的「西洋鏡」（Kinetoscope）於 1896 年 8 月已經由日本商人引進臺灣，比它在日本神戶出現的時間早三個月。此種說法被洪國鈞與張英進引用並進一步闡釋其意義，可是在三澤的書中卻早已被很充分地駁斥了。

3　雖然「蕃人」是一個政治上極不正確的稱呼，但為忠於史實及行文方便的緣故，本文在必要時仍會採用日人文獻上此用的「蕃」，尚祈讀者諒察。

4　盧米埃兄弟的「電氣幻燈」（Cinématographe）於 1900 年 6 月在臺灣首次出現，是由居住在臺北的日本商人大島豬市邀請大阪的「佛國自動幻畫協會」派放映師松浦章三來臺灣巡迴放映（〈淡水館月例會餘興評〉與〈活動寫眞〉，《臺灣日日新報》，1900 年 6 月 19 日 5 版）。在此之前九個月，即 1899 年 9 月，愛迪生公司的「活動電機」（Vitascope）就已來到臺灣放映了（〈十字館の活動寫眞〉，《臺灣日日新報》，1899 年 9 月 8 日 5 版）。《臺灣日日新報》於同年 8 月 4 日曾刊登一則「西洋演戲大幻燈」的廣告，9 月 5 日則有一篇報導，合併來看即是：有一位廣東人張伯居自清國購得西洋電燈影戲機器至臺北大稻埕放映，所得甚豐，後來又到艋舺舊街放映，觀者極少，蓋因為艋舺曾往大稻埕觀看的人很多，加上與幻燈會相似，因此不算新奇（〈電燈影戲〉，《臺灣日日新報》1899 年 9 月 5 日 4 版）。但張伯居是從何地來的何許人，在臺灣放映的是何種系統的電影，則尚無法考證出來。筆者懷疑它是一種「西洋鏡」（kinetoscope）之類的個人觀看的電影裝置。

5　《臺灣日日新報》，1899 年 9 月 9 日廣告。

6　《臺灣日日新報》，1900 年 6 月 19 日報導。

7　湯姆・甘寧把獨霸於初期至 1906-1907 年的早期電影觀念稱為「引人入勝的電影」（cinema of attractions），並將之定義為：「建基於勒澤（Léger）所稱頌的──具有顯示能力的──品質的一種電影」（Gunning, 1990：57）。

8　例如苗栗人廖煌在日本學習使用電影放映機兩個月後，帶回《北清戰爭》、《英杜戰爭》、《藝妓與舞踊》、《淺草的特技》、《柔道比賽》等二十五、六部影片回臺灣，曾在苗栗、臺北西門街等地放映（〈活動寫眞〉，《臺灣日日新報》，1904 年 1 月 7 日 5 版）。

9　關於高松豐次郎於 1901 年 10 月到達臺灣一事，目前雖尚未找到直接證據可以證實，但是有許多間接證據讓石婉舜（2012：38-39 註 8）認為高松確實於 1901 年

10 月來到臺灣放映電影。她的間接證據包括 1901 年 10 月《臺灣日日新報》的一篇報導，描述在臺北舉辦的電影放映活動（但未指出主辦單位或主辦人的姓名）。但根據高松自己撰寫的文章，以及許多其他資料來源，都指出高松曾於 1901 年（10 月）在臺灣放映包括關於「英杜（波爾）戰爭」與「北清事變」等事件的影片（參見〈激戰活動寫眞會〉，《臺灣日日新報》，1901 年 10 月 23 日 5 版；市川彩（1941：86）；松本克平（1975：306））。筆者最近找到 1907 年《讀賣新聞》的一則報導，說高松「自（明治）34 年中起，每年到臺灣半年」（〈臺灣生蕃歌妓團來る〉，《讀賣新聞》，1907 年 10 月 28 日 3 版）。此外，筆者也找到高松向臺南廳申請並獲准於 1902 年 3 月 25 日從臺南赴廈門與香港工作的旅券（護照）。這些應該已經幾乎百分之百可以證實高松豐次郎確曾於 1901 年下半年至 1902 年初在臺灣巡迴放映。至於他去香港的主要目的，應該是去購買喇叭。因為據二上英朗編著的〈予はいかにして興行師となれるや－高松豐次郎小伝〉（如何成為一位傳道的電影映演師－高松豐次郎小傳），文中引述《福島民友ふくしま七十年》（福島縣友福島七十年）一書中所述，高松豐次郎自香港購得大聲的喇叭（大強声の発声器），於 1903 年 9 月 19 日在福島公開放映電影。

10 〈活動幻燈〉，《臺灣日日新報》，1901 年 11 月 21 日 4 版。

11 「社会パック活動寫真會」應該是 1902 年 3 月底高松赴廈門、香港之後回到日本才成立的，推測應在 1902 年 5、6 月之後。至於高松在臺灣的時間應該有五個月。但據田中純一郎的說法（1986：411），社会パック活動寫真會製作的社會諷刺電影共四部，要到 1906 年 9 月才在東京神田錦輝館上映。

12 後藤新平是伊藤博文擔任總理時親手提拔擔任臺灣總督府民政長官的，因此後藤會遵循伊藤的命令去保護高松豐次郎在臺灣的電影放映事業免於受到警察的干擾，也是可想而知的。

13 高松豐次郎在 1904 年的臺灣巡映時，已開始放映關於日俄戰爭的影片或幻燈片（〈征露活動寫真〉，《臺灣日日新報》，1904 年 5 月 4 日 5 版）。同年 6 月 3 日亦見「奉公（報國）義勇會」在各地巡映日俄戰爭幻燈的報導（〈日露戰爭幻燈の巡業〉，1904 年 6 月 3 日 5 版）。12 月 11 日《臺灣日日新報》則報導該幻燈的巡映除勸誘臺人對時局產生感動外，並募集到恤兵義金，扣除成本後，剩下三圓，由主事者塚越榮三郎交給該報社作為恤兵及震災捐款使用（〈幻燈師の義金〉，1904 年 12 月 11 日 7 版）。11 月 1 日《臺灣日日新報》又報導臺北新起街本願寺別院內將舉辦兩天的軍人優待會，放映日俄戰爭實況及國民對時局反應之幻燈並募款（〈日露戰爭幻燈會〉，1904 年 11 月 1 日 5 版）。12 月 27 日《臺灣日日新報》開始報導日俄戰爭電影放映的消息（〈活動戰爭寫真〉，1904 年 12 月 27 日 5 版）。這是由臺北新起橫街的當鋪商水谷鹿之助發起，由住在西門外街的岡田米吉自日本內地購買放映機與影片在台北榮座放映，但由於缺乏技術與經驗而放映失敗（〈活動寫真の不活動〉，1904 年 12 月 30 日 5 版）。高松氏則是在 1905 年 1 月 18 日攜帶日俄戰爭的影片抵臺，1 月 19 日起在臺北座開始放映（〈戰爭の活動寫真〉，1905 年 1 月 19 日 5 版）。

14 松本克平（1975：95）曾說，有一次在臺南放映結束後，由臺南新報社社長作東，宴請高松豐次郎，席中作陪的有臺南州廳廳長。能不被僅視為一個放映電影的人，

而被上流社會如此奉承，讓高松十分得意。

15 此數字來自〈臺北座の落成と活動寫真〉，《臺灣日日新報》，1905 年 5 月 24 日 5 版的報導，由筆者加總所獲得。

16 筆者從大橋捨三郎編著之《愛國婦人會臺灣本部沿革誌》中並未發現關於此事的任何記載，因而存疑。

17 筆者高度懷疑市川彩可能把殖民政府透過臺人街庄長及資產家捐獻軍費一事與高松募得的恤兵金混為一談，更把愛國婦人會臺灣支部從 1907 年起才與高松合作放映電影以募集「討蕃」慰問用之救護基金之事與日俄戰爭影片放映混為一談。

18 值得注意的是，為了達到「宣傳與啟發」的目的，殖民統治當局容忍高松在臺灣各地放映日俄戰爭電影時，在換片的空檔穿插鼓吹勞工運動或批評殖民當局的演說。1904 年由於日俄戰爭帶來的經濟蕭條，臺灣物價飛漲。高松在為統治當局放映日俄戰爭影片之際，不忘對此現象大肆批評殖民政府，顯得相當諷刺。高松並強力抨擊日本警察與官員欺負、踐踏不懂日語的臺人的做法。雖然地區警察立即傳喚他到派出所，警告他不准批評日本官員或一般百姓的行為，但由於高松在臺灣是受到伊藤博文與後藤新平保護的關係，他並未曾受到懲處（松本克平，1975：95）。

19 〈臺灣紹介活動寫真〉，《臺灣日日新報》，1907 年 2 月 21 日 5 版；〈臺灣紹介活動寫真〉，《臺灣日日新報》，1907 年 2 月 22 日 5 版；〈臺灣紹介活動寫真（撮影の箇所）〉，《臺灣日日新報》，1907 年 2 月 23 日 5 版。

20 〈彩票抽籤の活動寫真〉，《臺灣日日新報》，1907 年 3 月 2 日 5 版；〈彩票抽籤之活動寫真〉，《臺灣日日新報（漢文版）》，1907 年 3 月 3 日 5 版；〈總督歸抵臺北〉，《臺灣日日新報（漢文版）》，1907 年 3 月 5 日 2 版；〈佐久間總督と活動寫真〉，《臺灣日日新報》，1907 年 3 月 6 日 5 版。

21 〈活動寫真撮影の終了〉，《臺灣日日新報》，1907 年 4 月 12 日 5 版。

22 〈臺灣紹介活動寫真〉，《臺灣日日新報》，1907 年 5 月 5 日 5 版；〈臺灣紹介活動寫真〉，《臺灣日日新報》，1907 年 5 月 7 日 5 版。

23 〈新採影の活動寫真〉，《臺灣日日新報》，1907 年 5 月 8 日 5 版；〈臺灣紹介活動寫真〉，《臺灣日日新報》，1907 年 5 月 9 日 5 版；〈臺灣紹介活動寫真初日〉，《臺灣日日新報》，1907 年 5 月 11 日 5 版。

24 〈臺灣紹介活動寫真〉，《臺灣日日新報》，1907 年 5 月 12 日 5 版；〈臺灣紹介活動寫真（承前）〉，《臺灣日日新報》，1907 年 5 月 14 日 5 版；〈臺灣紹介活動寫真（承前）〉，《臺灣日日新報》，1907 年 5 月 15 日 5 版；〈臺灣紹介活動寫真（承前）〉，《臺灣日日新報》，1907 年 5 月 16 日 7 版。

25 〈臺灣紹介活動寫真內地に赴く〉，《臺灣日日新報》，1907 年 6 月 9 日 5 版。

26 筆者在在「日本國立電影中心」未見有收藏本片拷貝，目前也尚未找到任何地方蒐藏有本片的資訊。

27 〈臺灣紹介活動寫真〉，《臺灣日日新報》，1907 年 2 月 21 日 5 版。

28　例如 1937 年的《南進臺灣》還是採用此種敘事策略。

29　〈臺灣紹介活動寫真〉，《臺灣日日新報》，1907 年 5 月 12 日 5 版。

30　〈臺灣紹介活動寫真〉，《臺灣日日新報》，1907 年 2 月 21 日 5 版。

31　此事目前除市川彩的說法外，尚未找到可以印證的其他證據，因此尚須存疑。

32　呂紹理（2004：20）說：「臺灣館建坪 173 坪，朱丹色的建築懸以上千盞電燈，夜間立於池畔觀看『宛如龍宮城』，對照臺灣館後方仿文藝復興式巨大的純白色外國製品館，紅白相間、東西參差，『最為美觀』，以至於再度在《風俗畫報》上獲得了兩跨頁的彩色繪圖。在這樣的背景下，臺灣館從大阪博覽會中原本具有宣傳殖民地政績的功能，一變而為一種純粹觀覽娛興的作用。」

33　包括達邦社的 18 歲「蕃童」ノアツアチヤナ ラバスロング（Noatsuachiyana Rabasurongu）與ノアツアチヤナ ウオング（Noatsuachiyana Uongu）、流勝社的 28 歲「蕃丁」ムキヤノ バサスヤ（Mukiyano Basasuya）與 25 歲妻子ニヤホサ サロング（Niyahosa Sarongu）、無荖咽社的 27 歲「蕃婦」ヤシユング サロング（Yashiyungu Sarongu）。參見〈臺灣紹介活動寫真內地に赴く〉，《臺灣日日新報》，1907 年 6 月 9 日 5 版。《讀賣新聞》稱流勝社的 27 歲「蕃丁」名字為バサヤ（Basuya），與當今阿里山鄒族使用的名字較為接近，可能才是正確的。而年齡方面，《讀賣新聞》說バサヤ（Basuya）為 27 歲，其妻サロング（Sarongu）為 24 歲，均比《臺灣日日新報》的報導少一歲（〈臺灣生蕃歌妓團來る〉，《讀賣新聞》，1907 年 10 月 28 日 3 版）。

34　他們的名字是玉秀（14 歲）、查某（19 歲）與金鳳（17 歲）。參見〈臺灣紹介活動寫真內地に赴く〉，《臺灣日日新報》，1907 年 6 月 9 日 5 版。根據當時《讀賣新聞》的報導，19 歲的查某姓王。17 歲的金鳳叫林金治，14 歲的玉秀的姓名是許呆（〈臺灣生蕃歌妓團來る〉，《讀賣新聞》，1907 年 10 月 28 日 3 版）。至於師匠則是 27 歲的張彬。

35　在「平樂遊」主人黃潤堂的斡旋下，該所的陳耳（28 歲）、洪深（17 歲）、蕭鼻（18 歲）、黃火生（32 歲）及另一名不知名者共五人組成樂團參與此次巡迴演出。參見〈臺灣紹介活動寫真內地に赴く〉，《臺灣日日新報》，1907 年 6 月 9 日 5 版。

36　《臺灣實況紹介》在日本的巡迴放映及表演，除了東京外，北至北海道，南至北陸、山陰、中國、九州各地，包括橫濱、靜岡、名古屋、京都、大阪、神戶、岡山、廣島、馬關、博多、長崎、佐世保、熊本、鹿兒島等地（高松豐治郎，1914：10）。另可參見〈臺灣紹介活動寫真內地に赴く〉，《臺灣日日新報,》1907 年 6 月 9 日 5 版。二上英朗於其編著的〈予はいかにして興行師となれるや――高松豐次郎小伝〉一文中，引述福島的報紙說，1907 年 10 月 2 日愛國婦人會在仙台的「新開座」的放映介紹臺灣的電影來為福島育兒院募款，可見愛國婦人會在日本放映《臺灣實況紹介》，除了介紹臺灣實況的目的外，也配合各地的需要從事募款等其他活動。該文亦提到放映場地舞台全然臺灣趣味的裝飾，並演奏奇怪的臺灣趣味的音樂，以及臺灣「生蕃人」唱君が代、臺灣藝妓唱臺灣音樂等。高松豐次郎則口若懸河地補充說明影片不足以說明的部分，與一般電影放映頗為不同。

37 〈臺灣生蕃歌妓團來る〉，《讀賣新聞》，1907 年 10 月 28 日 3 版；〈臺灣歌妓團のお練り〉，《讀賣新聞》，1907 年 10 月 31 日 3 版；〈臺灣紹介活動寫真〉，《東京朝日新聞》，1907 年 11 月 7 日 6 版。

38 〈臺灣紹介活動寫真〉，《東京朝日新聞》，1907 年 11 月 1 日 6 版。

39 〈蕃人之內地觀光〉，《臺灣日日新報（漢文版）》，1907 年 12 月 26 日 5 版；高松豐治郎，1914：10-11。

40 報導中刻意強調這些鄒族原住民青年「復不禁大驚，對陛下之御輦，不勝畏縮，只顧力表其敬意。歸宿而後，猶畏縮不已，言語至失其常度，如被何等偉大所壓者。然其對于內地觀光也，實與有多大之便宜，于彼等智識開發上，皆卓著有成效者焉」（〈蕃人之內地觀光〉，《臺灣日日新報（漢文版）》，1907 年 12 月 26 日 5 版）。

41 〈總督官邸の活動寫真〉，《臺灣日日新報》，1907 年 12 月 31 日 3 版；〈內地觀光蕃人歸山〉，《臺灣日日新報》，1908 年 1 月 5 日 2 版；〈內地觀光蕃人之歸山〉，《臺灣日日新報（漢文版）》，1908 年 1 月 7 日 4 版。

42 例如 1912 年民政長官內田嘉吉在東京招待新聞記者觀看討蕃實況影片時，還同時放映介紹臺灣現狀之影片，包括製糖狀況、1911 年臺灣的水災、本島漢人的祭典等數十種（〈討蕃と愛國婦人會〉，《臺灣日日新報》，1912 年 2 月 10 日 7 版）。這些影片推測都是總督府或愛婦臺灣支部委託高松的「臺灣同仁社」製作的，因為當時並無其他日本電影公司自行來臺或受委託來臺拍攝的報導或記載。

43 日本占領臺灣後，許多人擔心「殖民主義極難運作，將需要政府大量補助，對內地政府造成嚴重的負擔」（Ching，2001：16；荊子馨，2010：35-36）。柯慶明指出，日本占領臺灣及征服本地人的反抗，初期確實「曾對日本帶來似乎永無止境的花費」（Ka, 1995：49），因此日本曾「有一段時期社會大眾並不贊同在臺灣進行殖民冒險行為」（Ka, 1995：52）。後來，在第四任總督的民政長官後藤新平採用各種施政手段後，不但日本對臺灣的財務負擔逐年減輕，到 1905 年時，臺灣已能完全財政獨立，「中央政府無須再對臺灣的殖民政府進行補助」（Ka, 1995：53-54）。

44 日本殖民統治者於 1902 年舉行的一次「蕃務會議」上，決定依照參事官持地六三郎的建議，把臺灣原住民依照其「進化」的程度與是否「服從」日本統治，區分為三種：已漢化且居住在日本統治區域內，且服從日本法律的稱為「熟蕃」；已進化但尚未完全漢化，居住在日本統治區域外，但是服從日本法律（例如繳稅）的稱為「化蕃」；至於沒有甚麼進化，居住在日本統治區域外，且從未服從日本帝國實質統治的稱為「生蕃」（藤井志津枝，1997：154-57）。

45 〈岡山孤兒院慈善會決算報告〉，《臺灣日日新報》，1904 年 3 月 8 日 6 版。

46 巡迴放映會所放映的影片主要是時代劇（歷史劇）、武士故事與家族小說改編的電影。一般放映的短片約為二十至三十部「對風俗教化上有所裨益的」影片（大橋捨三郎，1941：137）。

47 當時只在臺北與臺南的固定放映場地進行經常性放映，其餘地區（包括臺北大稻埕）則由巡映隊按日程表輪流放映（大橋捨三郎，1941：139）。

48 相關事件也見於田中純一郎（1979：26）。田中（1979：15-17、26）說，土屋常二（又名土屋常吉，洋名為喬治George）是日本最早期的電影攝影師，由美國返日，於1900年拍攝了相撲的電影，後受雇於京都的橫田商會。1910年土屋辭去橫田商會的工作，受（臺灣總督府）招募來臺灣，跟隨「掃討生蕃」的部隊拍攝軍隊鎮壓的情況。中里德太郎則是東京鶴淵商會派來臺灣拍攝的電影攝影師，於12月19日下午於泰雅族原住民攻擊日軍巴蘇砲台時遇狙擊身亡。土屋常二還拍攝了屋嘉比部隊長率隊員參拜臨時中里墓地的實況（1979：26）。上述12月19日的日期，田中純一郎是依據土屋常二1912年12月19日的日記而來，但大橋捨三郎（1941：142-43）則在「中里技師之殉職」一節中說明中里是10月31日跟隨民政長官內田嘉吉與蕃務總長大津麟平巡視巴蘇社時於巴蘇砲台遇害，而於12月19日愛婦會臺灣支部於臺北市新起町本願寺別院舉辦追悼會，並贈予遺族弔慰金五百圓。

49 第一次於「榮座」作三天義演時，共有3,221人觀看，獲得好評（大橋捨三郎，1941：142）。

50 〈討蕃と愛國婦人會〉，《臺灣日日新報》，1912年2月10日7版。

51 〈演藝——前進隊活動寫眞〉，《臺灣日日新報》，1912年4月3日7版。另外，二上英朗於其編著的〈予はいかにして興行師となれるや——高松豊次郎小伝〉中，引述1912年3月9日《福島民報》的報導，在鄉軍人會福島分會主辦的「臺灣紹介活動寫真會」於10日下午6時於公會堂舉行，影片是關於臺灣的實業與討伐實況。

52 這些關於臺灣現況的影片包括製糖狀況、1911年臺灣的水災、本島漢人的祭典等數十種。參見〈討蕃と愛國婦人會〉，《臺灣日日新報》，1912年2月10日7版。

53 〈討蕃と愛國婦人會〉，《臺灣日日新報》，1912年2月10日7版；〈慘憺たる理蕃の實況——內田臺灣民政長官談〉，《讀賣新聞》，1912年2月12日3版。

54 〈植民地と活動寫眞〉，《東京朝日新聞》，1912年10月4日，轉引自松田京子，2014：173。

55 片名為《製糖會社及打狗港》（松田京子，2014：172）。

56 這些影片的片名為《蕃人ノ住宅及首棚蕃婦》、《內田長官視察並ガオガン蕃舍內ノ實況》、《ボンボン山架橋通過》、《警察隊ノ前進》、《討伐隊ノ活動》、《バロン山ノ砲擊》（松田京子，2014：172）。從1910至1912年，愛婦會臺灣支部共進行三次討蕃行動的拍攝，完成了二十部影片。這些影片後來大多寄贈給「臺灣教育會」，其片名為《梅澤隊ノ特別作業》、《第一守備隊司令部全景》、《第一守備隊司令部西村、中村兩中尉》、《梅澤部隊ノ伐材》、《輸送隊ノ因難戰死者ノ遺骨後送》、《赤羽工兵大隊》、《警察隊ノ前進》、《宜蘭前進隊ノ活動》、《新竹前進隊ノ活動》、《漆崎山ノ合戰》、《南投炊事》、《討伐隊》、《梅澤特別作業隊警察隊ノ先進》、《大津總長ト蕃人會見（バロン山）》、《警察隊ノ前進》、《救護（新竹ニ於テ負傷者ノ救護）》、《李棟山討伐》、《戰死者ノ遺骨到著》、《解隊式》、《吳鳳廟ノ祭典》（〈會報〉，《臺灣教育》，第176期（1917）：84）。從松田京子所著的《帝國の思考：日本「帝國」と台湾原住民》與《臺灣教育》兩者所列片名並不一致來看，或者由於

當時對於片名的使用並未統一，或者說明愛國婦人會臺灣支部可能不只拍攝二十部影片，但是由於不詳原因，有些後來並未寄贈給臺灣教育會。

57 臺灣教育會的部分預算來自殖民政府相關的基金會，例如「恩賜財團臺灣濟美會」與「恩賜財團臺灣獎學會」，兩者都由總督府管理。其中有些預算還被指定用來製作或購買教育影片。

58 臺灣總督府，1915：75-76。

59 臺灣教育會的資料顯示，即便到了 1930 年代初期，也就是日本殖民統治臺灣將近四十年後，仍然只有約一百萬臺灣本島人（約總本島人口數的 22%）能聽懂日語（《昭和九年二月臺灣社會教育概要》，1934：3）。

60 依據臺灣教育會的資料，到 1930 年代初期，只有兩萬本島人青少年（約占 3%）在學校就讀，另有五萬五千人在「青年團」或其他青年團體接受教育（《昭和九年二月臺灣社會教育概要》，1934：3-4）。

61 在當時，電影已被使用在學校教育中，作為語言教育的輔助工具。

62 例如臺灣教育會 1916 年自大阪市寺田商店購買的十六本影片中，雖以教育片或新聞片為主（（例如《文明之農業》、《學生口運動》、《賽車》、《動物園》、《天文臺與天文學》、《京都保津川順流而下》），但也有影片是用來進行愛國教育的（例如《軍艦下水典禮》、《御大典大閱兵式》）〈會報〉，《臺灣教育》第 166 期（1916）：56。

63 〈會報──第十四回總會〉，《臺灣教育》第 186 期（1917）：90。

64 中村貫之，1932：48。

65 臺灣總督府官定漢譯「教育敕語」全文如下：「朕惟我皇祖皇宗，肇國宏遠，樹德深厚。我臣民，克忠克孝，億兆一心，世濟厥美。此我國體之精華，而教育之淵源亦實存乎此。爾臣民，孝于父母，友于兄弟，夫婦相和，朋友相信，恭儉持己，博愛及眾，修學習業，以啟發智能，成就德器。進廣公益，開世務，常重國憲，遵國法。一旦緩急，則義勇奉公，以扶翼天壤無窮之皇運。如是，不獨為朕之忠良臣民，亦足以顯彰爾祖先之遺風矣。 斯道也，實我皇祖皇宗之遺訓，而子孫臣民所宜俱遵守焉。通之古今不謬，施之中外不悖。朕與爾臣民，拳拳服膺，庶幾咸一其德。」

66 相關照片可參見《臺灣教育》第 167 期封面內頁「口繪篇」。

67 田中純一郎（1979：43-45）說，這是首次有日本皇太子出國的紀錄，因此當時日本全國對於皇太子在歐洲的活動都極為關注。估計約有七百萬日本人（約為總人口的十分之一）看過這部影片。

68 〈臺灣教育會總會〉，《臺灣教育》第 270 期（1924）：87。根據該期所說，大正天皇與裕仁皇太子是在 1923 年 9 月 30 日觀覽本片的，此時已是裕仁皇太子搭船離開基隆港約略五個月後了。

69 例如歷年全臺各地都會在紀念明治天皇頒布「教育敕語」的日子（稱為「教育日」）舉辦的紀念會，在 1923 年 10 月 30 日即被取消，改為在各地設置募捐箱以

募集金錢與物資捐給關東大地震受災的學生（〈彙報―臺北通信〉，《臺灣教育》第258期（1923）：79）。這也可以解釋為何臺灣教育會的機關刊物《臺灣教育》在那段期間甚少報導皇太子臺灣行啟影片在臺放映的消息。目前僅見少數的報導，例如會馳生（1923：8）報導說：新竹州政府文教局將自1923年9月14日起於龍潭地區各村落的學校放映皇太子臺灣行啟影片（及其他影片）。

70　〈臺灣教育會總會〉，《臺灣教育》第270期（1924）：88。

71　〈彙報――臺北通信〉，《臺灣教育》第258期（1923）：80-81。

72　據報導，此部影片放映時，片長六千呎，共五卷，其中三卷是關於載仁親王及王妃參觀共進會與其他巡視活動：第一卷為載仁親王夫婦參觀學校，第二卷為親王夫婦參加共進會與巡視紅十字總會等，第三卷則為共進會的各種光景，第四卷為共進會第二會場的光景，第五卷為載仁親王夫婦巡視遊覽臺中、臺南、打狗、橋仔頭等地〈共進會フィルム，教育會にて映寫〉，《臺灣日日新報》，1917年4月29日7版）。

73　高松豐次郎於1908年全家遷居臺灣。將其事業從巡迴放映電影擴大為在全臺八大都市建造戲院供演戲與放映電影使用，成立「臺灣同仁社」放映與製作電影、成立臺灣正劇團演出、企劃製作或引進演藝節目，甚至還經營公共汽車、輕便鐵路、房地產等，因而在臺灣建立了一個龐大的影劇與交通事業。但到了1910年代中期，高松的劇場事業蒙受龐大虧損，加上他數次耗費巨資參選帝國議會眾議院議員失利，終於導致他於1917年結束在臺所有事業回東京從事教育影片製作及經營戲院（石婉舜，2010：33-71、183-218；石婉舜，2012：39-55；大橋捨三郎，1941：144-5）。

74　關於萩屋堅藏的名字，在1910至1920年代的各式資料中出現許多不同版本，例如田中純一郎（1979：25與該書之「人名索引」15）曾稱他為荻野賢造或萩野賢造；《臺灣日日新報》對於臺灣教育會影片的拍攝者，常報導成荻屋氏、荻屋技士、荻屋技手或荻屋活（動）寫（技）師，而於1917年8月16日7版的〈教育會活動寫眞　古亭庄水泳場撮影〉的報導中則說他是「エム・カシー活動寫眞會社技師萩屋賢藏氏」。但臺灣教育會的機關雜誌《臺灣教育》則幾乎都稱他為萩屋堅藏（僅偶爾稱他「萩屋賢藏」或「荻野堅藏」）。在1942年2月1日4版的《臺灣日日新報（夕刊）》刊出將合祀於芝山巖的二十位教育相關人士中，對職稱為故臺灣教育會囑託的萩屋堅藏做了簡單的介紹。筆者研究至此，乃確認萩屋堅藏為其真正的姓名。

75　〈教育會活動寫眞　古亭庄水泳場撮影〉，《臺灣日日新報》，1917年8月16日7版。

76　關於臺北學童在古亭庄游泳場練習泳技一事，有報紙報導及雜誌文章詳細描述了此次活動的拍攝經過。由於當時古亭庄游泳場其實是設在新店溪畔，當時學童被要求從古亭游泳場往下游游三哩多至艋舺，但因為碰到颱風，活動被迫延期一週。拍攝當天，新店溪的溪水依舊十分混濁，天氣又冷，以致在九十二位參加長泳訓練的學童中，只有四十九位游完全程（〈小學生の遠泳，濁流を下る三哩餘〉，《臺灣日日新報》，1917年8月25日7版；溪風生，1917：37-39）。

77　據說，臺中州此次的衛生展覽會是臺灣第一次舉辦。參見〈雜報――臺中衛生展覽會〉，《臺灣警察協會》第4期（1917）：72-73。

78　Ts'ai（2009：110）指出，日本派軍占領臺灣時只死了164人，但死於瘧疾等傳染

病的軍人人數卻高達 4,642 人，染病的更有 26,094 人之多。

79　〈會報——活動寫真撮影〉，《臺灣教育》，第 185 期（1917）：66。

80　例如高雄州廳聘請總督府講師於 1925 年 8 月舉辦電影（放映）技術講習會，並在各郡提供放映機，讓電影放映頓時興盛起來。參見高雄州映畫協會，《高雄州映畫教育概況》，沿革頁 1。

81　〈臺北通信——新竹州主催活動寫真映寫術講習會〉，《臺灣教育》，第 260 期（1924）：136。

82　例如，臺灣教育會往年均會在「教育日」當天於臺灣各主要都市放映教育影片，但 1922 年 10 月 30 日負責在臺北新公園與艋舺放映教育影片的卻是臺北市政府，而負責在大稻埕放映影片的則是臺北廳（加藤生，1922b：66）。

83　當年臺灣教育會活動寫真班一共舉辦了 70 場放映會，但是各地方政府的放映單位則共主辦了 561 場放映會，其中臺南州放映了 171 場、新竹州 102 場（〈臺灣教育會第二十回總會〉，《臺灣教育》，第 300 期（1927）：150）。

84　臺灣總督府，1928：213。這項數字到 1930 年之後逐步增為：1930 年 95 台 1,291 卷；1931 年 125 台 1,875 卷；1932 年 142 台 1,605 卷。

85　高雄州映畫協會，《高雄州映畫教育概況》，沿革頁 1。

86　〈一般教化〉，《臺灣教育》第 351 期（1931）：137。

87　〈臺灣教育會第二十回總會〉，《臺灣教育》第 300 期（1927）：151-52。

88　完整片單參見戶田清三（1924：74-77）。

89　與政治、軍事活動相關的影片有《明石總督葬儀狀況》、《海軍飛行機基隆著》、《高雄ニ於ケル陸軍耐熱自働車隊ノ活動》、《大正十年始政紀念日祝賀會狀況》、《大正十年天長節祝日祝賀會狀況》、《久邇公殿下台臨狀況》、《北白川宮殿下台臨狀況》、《防火宣傳（高雄州）》、《內田總督臺灣著狀況》、《皇太子殿下行啟》、《警察航空班高等飛行》、《大正十年御歸朝ノ際　皇太子殿下御入洛及桃山御參拜》、《東京罹災民基隆著狀況》、《基隆港ニ於ケル潛航艇》、《大正十三年一月八日總督府前ニ於ケル陸軍始ノ觀兵式狀況》、《大正十三年一月二十六日御結婚當日臺北市民奉祝ノ狀況》。

90　關於工農漁業的影片有《臺灣ノ製腦》、《臺灣ノ糖業》、《臺灣ノ牧畜》、《臺灣ノ捕鯨》、《臺灣ノ鹽田》、《臺灣ノ製茶》、《出礦坑ノ石油》、《臺灣ノ鰹釣》、《豐原製麻會社》、《臺灣ノ米作》、《嘉南大圳工事ノ狀況》。

91　其中又可再細分為與城鄉景觀或風景有關的十八部：《臺北市ノ變遷》、《阿里山及嘉義製材所》、《角板山登リ》、《日月潭》、《八通關越へ》、《新高登山》、《東海岸事情》、《新店溪下リ》、《澎湖島》、《紅頭嶼》、《雪ノ大屯山》、《霧社附近》、《花蓮港上陸》、《南寮ケ濱》、《基隆海水浴場》、《高雄海水浴場》等；四部與交通有關：《神戶ヨリ基隆へ》、《臺灣廻リ》、《東海岸斷崖道路》、《臺灣ノ交通》；三部與風景名勝有關：《臺灣神社》、《澳底御上陸地》、《圓山動物園》。

92　即《コレラ豫防宣傳》、《マラリヤ豫防宣傳》、《腦脊髓膜炎豫防宣傳》、《臺灣ノ衛生設施》、《マラリヤ豫防宣傳》（長版）。

93　即《臺北新公園ニ於ケル少年野球大會》、《臺北市聯合運動會》、《古亭庄ノ水泳》、《警察ノ武道鍛練》、《大正十二年東石郡小公學校聯合運動會》、《大正十二年東石郡壯丁團教練狀況》、《大正十二年萬丹公學校兒童の國民體操》。

94　即《城隍廟祭典》、《北港朝天宮祭典》、《扒龍船競技》、《蕃人踊リ》。

95　即《嘉義慈惠院》、《松山感化院》、《臺灣日日新報社主催航遊會狀況》。

96　即《臺灣ノ教育》、《基隆臨海學校（附屬小學校）》、《蕃童教育》。

97　臺灣總督府，1923：158。

98　團長為臺北女子高等普通學校教諭廣松良臣，團員包括通俗教育委員小島清友、戶田清三與電影技師萩屋堅藏。另有報導指稱此次「臺灣宣傳團」恰逢福岡舉辦工業博覽會，但是否影片也會在該博覽會放映則語焉不詳（〈講演と活動寫真の臺灣宣傳團〉，《臺灣日日新報》，1920 年 3 月 16 日 7 版）。

99　〈宣傳臺灣事情〉，《臺灣日日新報》，1920 年 5 月 4 日 5 版。

100　總人數為筆者根據《臺灣教育》刊載的報導所提供的各地觀覽人數加總所得。參見〈臺灣教育會主催臺灣事情紹介演講會並活動寫真會狀況報告〉，《臺灣教育》第 218 期（1920）：51-54。

101　其中 5 月 12 日在日比谷公園的放映雖遇到下雨，但仍有五百名觀眾要求放映，並撐傘觀看了近一個半小時。參見〈臺灣教育會主催臺灣事情紹介演講會並活動寫真會狀況報告〉，《臺灣教育》第 218 期（1920）：53。

102　交詢社是福澤諭吉成立的實業家俱樂部，曾於明治時代制訂憲法草案呈給政府，稱為「私擬憲法」。

103　《臺灣教育》雜誌為此特別在第 217 期獻上一頁報導此事。

104　文中提到，若在京阪地區舉辦宣傳會，應該由總督府東京出張所交涉派出到東京出差的總督府官員，或是與臺灣有關的其他名人去擔任演講者，對宣傳臺灣現狀將產生更大的效果。言下之意，是此次派出的講者分量不足（〈日日小筆〉，《臺灣日日新報》，1920 年 4 月 21 日 3 版）。

105　好幾期的《臺灣教育會》都報導了戶田與萩屋領導教育會電影組拍攝了下列影像：阿里山伐木、恆春捕鯨、布袋嘴鹽田、三峽製腦、下淡水溪鐵橋、屏東機場、日月潭的日出與月景、銅鑼採茶、關西製茶等。

106　他是總督府文教局的前官員，師範學校教諭（教員）暨臺北市老松公學校校長。

107　〈臺灣宣傳活動寫真とポスター〉，《臺灣時報》，1923 年 2 月，4-5。

108　〈臺灣教育會總會〉，《臺灣教育》第 270 期（1924）：90。

109　此外，總督府各部會也繪製圖表或圖像做成海報送交東洋協會，以顯示島內文化進

　　步的狀況，包括內臺人融合、人民生活改善與知識水準提升，及各項設施與福利改善之今昔比較。參見〈臺灣宣傳活動寫真とポスター〉，《臺灣時報》，1923 年 2月，4-5。

110 〈臺灣教育會第二十回總會〉，《臺灣教育》第 300 期（1927）：150。

111 〈大正十四年臺灣教育界重要記事〉，《臺灣教育》第 283 期（1926）：95。

112 〈人事一束〉，《臺灣教育》第 288 期（1926）：65。

113 〈「朝日」にすねられて失敗に終つた宣傳會〉，《新高新報》，1929 年 5 月 25 日 11版。

114 這十部的片名分別為《東京》、《京都》、《大阪》、《橫濱》、《鎌倉》、《從基隆到神戶》、《名古屋》、《明治神宮》、《日光》、《奈良》，其中除《東京》為三卷外，其餘每部僅有一卷，總計十二卷，長約 8,450 呎，都是關於日本內地的名勝古蹟。其每一部影片都可對應小學課本的課程，例如《京都》是對應小學讀卷六第十八課「賀茂川」（〈雜報──本會作製の教材映畫に就いて〉，《臺灣教育》357 期（1932）：150-152）。

115 〈映畫教育の研究〉，《臺灣教育》第 360 期（1932）：39-57。

116 講座內容包括各國的電影教育運動、電影教育概論、電影檢查與電影法規、電影教育的實際施行、本校（臺北市旭小學校）的電影教育實務、關於電影的解說、關於臺灣教育會製作的教材電影、電影技術實務（KH 生，1932：143）。

117 實習內容包括電影放映、電影解說與伴奏、電影攝影見習（KH 生，1932：143）。

118 應該即是前述教育會於 1922 年所拍攝的皇太子京阪行的影片。

119 《臺灣教育》第 370 期：1。

120 〈中川總督の挨拶〉，《臺灣教育》第 381 期（1934）：4-7。

121 〈臺灣社會教化要綱〉，《社會事業の友》第 66 期（1934）：84-85。

122 〈平塚總務長官訓示〉，《臺灣教育》第 362 期（1932）：1-4。

123 〈國語の普及について〉，《臺灣教育》第 379 期（1934）：1-2。

124 但學者鶴見（1999：89 或 Tsurumi, 1977：107）指出，在日本統治臺灣的後二十年間，在同化臺人的理想與維持臺日人優勢的約束力之間始終拉扯著。即便在總督復由軍人擔任後，同化政策變成皇民化政策，讓同化的腳步變快，但兩者間的矛盾衝突依舊十分明顯。

125 臺灣總督府，1935a：98。

126 與此相似的是，在 1933 年 2 月 4 日爆發長野縣左派教員被鎮壓的「二四事件」後，日本內閣成立的思想對策協議委員會在委員長堀切善次郎領導下提出的「思想對策根本案」中，即曾提出要振興社會教育，獎勵製作及上映能適切發揚日本精神的電影（〈教育界時事──思想對策根本案成る〉，《臺灣教育》第 374 期（1933）：

184）。可見，電影在日本內地及殖民地臺灣的政治治理上，都被視為是社會教育裡重要的一環。

127　臺南州，1936：3。

128　臺南州，1938：88。

129　由於上海事變出現「肉彈三勇士」事件後，日本各電影公司紛紛搶拍推出許多部類似題材的影片，但因資料不足，筆者無法判別在大湳放映的是哪一部影片。依照在日本公映的先後順序，這些影片包括：1932年3月3日公映的新興電影製作的《肉彈三勇士》（導演石川聖二）、3月3日公開的河合映畫製作的《忠魂肉彈三勇士》（導演根岸東一郎）、3月3日公開的赤澤映畫製作的《昭和の軍神　爆彈三勇士》（導演待查）、3月6日公映的東活映畫製作的《忠烈肉彈三勇士》（導演古海卓二）、3月10日公映的日活製作的《誉れもたかし　爆彈三勇士》（導演木藤茂）及3月17日公開的福井映畫製作的《昭和軍神　肉彈三勇士》（導演木藤茂）；其它應該還有マキノ映畫製作的《忠烈肉彈三勇士》及帝電影製作的《肉彈三勇士》。其中，目前知道至少東活的《忠烈肉彈三勇士》、日活的《壯烈爆彈三勇士》、帝電影的《肉彈三勇士》及赤澤或福井製作的《昭和の軍神　肉彈三勇士》會分別在3月初至4月初之間於臺灣（至少在臺南）上映過。

130　〈青年團の活躍〉，《臺灣教育》第359期（1932）：127。

131　〈噫軍神『肉彈三勇士』特別番外　九日ヨリ芳乃館上映〉，《臺灣日日新報（夕刊）》，1932年3月12日3版。

132　根據1929年10月的一則報導，日活與松竹的電影於日本內地首映後隔四週即會在臺灣上映（吉鹿白面髯，1929：24）。

133　國立臺灣歷史博物館於2018年11月出版了修護的《全臺灣》為殘本，僅存四卷，以及獨立出來的一卷《守護臺灣》（守れ臺灣），是臺灣軍司令部舉辦防空演習的紀錄。

134　例如淡水郡於1930年3月10日陸軍記念日舉行防空非常警備之演習，參加的團體包括全體警察職員及壯丁團、在鄉軍人、青年團團員、愛國婦人會會員、處女會會員、電氣會社職員及其他義工（鷲巢生，1930：40）。

135　〈三月中社會重要記事〉，《臺灣教育》第345期（1931）。

136　〈三市で「劇映と映畫の夕」〉，《臺灣日日新報》，1934年6月14日7版；〈防空劇と映畫の夕〉，《臺灣日日新報》，1934年6月17日7版。

137　〈雜報──生蕃化服〉，《漢文台灣日日新報》，1906年7月7日6版。

138　參見〈雜報──來北觀光之蕃人〉，《漢文臺灣日日新報》，1906年10月28日2版；〈雜報──誠哉生蕃〉，《漢文臺灣日日新報》，1907年11月9日5版；〈雜報──寄附于蕃人〉，《漢文臺灣日日新報》，1908年1月15日5版；〈上京之觀光蕃〉，《臺灣日日新報》，1912年5月8日6版。葆真子（1913：89）在《蕃界》的報導中，也描述排灣族頭目等人於1912年9月被選赴臺北觀光時，看到電影中的戰爭及其他臺灣原住民影像的新鮮感，也看到其他排灣族頭目參加日本內地觀光的影像，覺

得不可思議。在《蕃界》第二期中，也報導 1913 年 1 月 18 日宜蘭廳與金洋社等兩地的原住民四十五人到臺北觀光時，在新公園內的「臺北俱樂部」觀看電影的消息（〈蕃地の活動寫真〉，《蕃界》第 2 期（1913）：138）。

139 〈蕃人活動寫真に驚く〉，《臺灣日日新報》，1910 年 10 月 16 日 7 版。

140 〈歸山後太魯閣蕃〉，《漢文臺灣日日新報》，1905 年 12 月 2 日 2 版。

141 臺灣總督府警務局，1935：80。

142 臺灣總督府警務局，1939：96。

143 參見〈生蕃一日の遊覽──淺草より白木屋まて〉，《讀賣新聞》，1912 年 5 月 6 日 3 版；〈生蕃一行歸る──蕃界に活動寫眞〉，《讀賣新聞》，1912 年 5 月 13 日 3 版。

144 〈蕃地の活動寫真〉，《蕃界》第 2 期（1913）：137。

145 〈活動寫真と蕃人〉，《臺灣日日新報》，1913 年 2 月 28 日 7 版。

146 臺灣總督府警務局，1935：81；三角茂助，1925：173-74；〈蕃人教化に於ける 活動寫眞の大效果 內地フイルムと蕃地フイルム〉，《臺灣日日新報》，1923 年 3 月 12 日 5 版。

147 〈蕃界勤務の人々を慰むべく──活動寫真隊組織〉，《臺灣警察協會雜誌》第 42 期（1920）：30。

148 〈警務局理蕃課長宇野英種氏〉，《臺法月報》16:8（1922）：67-68。

149 〈蕃界勤務の人々を慰むべく──活動寫真隊組織〉，《臺灣警察協會雜誌》第 42 期（1920）：30；〈蕃界勤務の人人を慰むべく 活動寫眞隊組織〉，《臺灣日日新報》，1920 年 11 月 25 日 7 版。

150 臺中州新高郡許多原住民對觀看蕃地巡迴放映電影的感想是：看到相撲影片才知道日本有人的體格是原住民兩倍大，其力量之大可想而知，而由其大肚子也可知食量驚人；反觀貧弱的蕃社，則看不到這種體格的人。其次是軍艦的影片，讓人看到一望無際的平靜大海上竟可有軍艦漂浮在其上，令人難以理解，而大砲一擊發就可讓蕃社支離破碎，讓人見識到日本人的偉大。而後看到陸軍紀念日模擬戰的光景，單單在臺北的軍人就是蕃社的好幾倍，更不用說內地軍隊人數之多，令人難以想像，而且軍人體格強壯，要打敗日本人是很困難的（三角生，1927：247）。

151 例如有報導稱：「開活動寫真會……說明之人，不惜唇舌，一一譯之蕃語，親切詳明，蕃人輒點首稱善」（〈烏來撫蕃盛會〉，《臺灣日日新報（夕刊）》，1924 年 6 月 30 日 4 版）。

152 〈雜報──蕃地活動寫真班〉，《臺灣警察協會雜誌》第 53 期（1921）：72。

153 文部省社會教育局，1937：11。

154 〈台覽活寫決定〉，《臺灣日日新報》，1925 年 5 月 20 日 5 版。

155 〈蕃人教化に於ける 活動寫眞の大效果 內地フイルムと蕃地フイルム〉，《臺灣日日

新報》，1923 年 3 月 12 日 5 版。

156 依據報導，蕃地寫真班製作放映的影片包括《臺北州に行はれた蕃人の刺墨禁止の成功》、《花蓮港廳研海支廳下蕃人の學友會》、《新竹州大溪郡前山蕃及び臺中州能高郡下蕃人の家長會》、《臺中州各郡、臺北州羅東郡下蕃人の頭目及び勢力者會議》、《臺中州能高郡過坑蕃人の蕃屋改造》、《臺北、臺中兩州下蕃人の共同墓地の設置》、《臺中州東勢能高兩郡及び高雄州屏東郡蕃人の斷髮實行》、《臺中州新高郡下蕃人の夜學會》、《臺南州阿里山蕃の共同便所設置》、《臺北州蘇澳郡蕃童教育所の同窓會》、《新竹州ガオガン蕃の頭目會議》、《同州大湖郡北勢蕃の國語練習會》、《臺北州蘇澳郡東澳移民地蕃人の神社祭典の舉行》（〈蕃人教化に於ける 活動寫眞の大效果 內地フイルムと蕃地フイルム〉，《臺灣日日新報》，1923 年 3 月 12 日 5 版）。

157 〈高砂族の皇民化に　愈よ拍車をかける　中堅青年を臺北に集め〉，《臺灣日日新報》，1937 年 11 月 26 日 7 版。

158 〈地方時事——臺中通信〉，《臺灣警察時報》第 289 期（1939）：149。

159 包括隊長齋藤康彥、攝影師永井雪丸、隊員中山侑。

160 〈警務局活動寫眞班が撮影〉，《臺灣日日新報》，1936 年 2 月 13 日 5 版。

161 交通局遞信部監理課拍攝的實景影片有：《郵便局的實況》（1925）、《鵝鑾鼻無線開局記念》（1925）、《板橋無線送信所開局式》（1928）、《第一回全島通信競技會實況》（1932）、《臺北廣播體操之會》（1933）。

162 交通局鐵道部運輸課 1935 年製作了推銷觀光的紀錄片《阿里山櫻花綻開》、《淡水線沿線》、《徒步旅行》（Hiking）、《霞海城隍廟祭典》、《南國縱貫》、《臺南的一些地方》（臺南ところどころ）、《松山工場落成式》、《始政四十周年記念臺灣博覽會》，及 1936 年的《攀越雪嶺》、《探索阿里山》、《臺灣屋脊之行》、《微笑臺東線》等，都是 16 毫米影片。

163 財務局稅務課拍攝的劇情短片《燃燒力》（1931）則是宣傳臺灣人與日本人融合並誠實納稅的宣傳片。

164 殖產局特產課 1927 年製作了《臺灣的砂糖》、《香蕉》、《鳳梨及鳳梨罐頭》、《臺灣的椪柑》，1930 年拍攝了《臺灣的茶業》等，都是推銷臺灣農產品的影片。

165 殖產局運輸課製作的影片是一部關於珊瑚礁漁業等的水產實驗之 16 毫米影片《水產實驗》（1936）。

166 殖產局度量衡所為宣傳米突法，製作了實拍的《跟著水》（水を辿りて，1925）及劇情片《今日之損害》（1925）、《米突徒步旅行》（メートル 膝栗毛，1930）、《強壯的心》（1931）、《兩個處女》（1931）、《競爭的光耀》（1932）、《大東京的一天》（1932）。

167 殖產局水產課拍攝的影片有《高雄東沙群島漁業調查》（1933）、《東沙群島漁業調查》（1933）、《新店溪鮎魚》（1936）、《地曳網與鮎魚解禁》（1936），都是 16 毫米影片。

168 本節所提到的以上影片，請參見文部省社會教育局，1937：56-58。

169 臺灣總督府於 1924 年 6 月 30 日以律令第三號頒布《臺灣度量衡規則》，將各種度量衡統一實施米突法（公制），規定十年後便不再檢定、販售尺貫制度量衡，十五年後將不得再在交易中使用尺貫制的度量衡器（陳慧先，2008：67-70）。

170 據報導，鐵道部運輸課小川課長與總務課松浦課長決定拍攝宣傳影片以介紹臺灣風景之美，吸引內地的鐵道旅客。運輸課的松浦參事率領西川、岩城兩位技師於 1936 年 6 月 5 日至 19 日從太魯閣峽谷經合歡越、霧社，中間拍攝了阿里山、新高山（玉山）之風景名勝。參見〈內地の常設館で 臺灣山岳美を紹介　鐵道部が觀光客誘致に乘り出す 撮影隊一行あす入山〉，《臺灣日日新報（夕刊）》，1936 年 6 月 5 日 2 版；〈景勝地映畫化──五日から撮影〉，《まこと》第 242 號（1936）：4。奇怪的是，兩年後，運輸課新成立的觀光係在中村係長率領下，於 1938 年 5 月又再度至霧社越過合歡山拍攝。究竟是 1936 年拍攝的不夠理想，抑或是有新的拍攝題材，則不得而知（〈タロコ・次高　大景觀 鐵道部が映畫に〉，《臺灣日日新報》，1938 年 5 月 6 日 7 版）。

171 〈宣傳觀光臺灣于世界 鐵道部新設觀光係 新年度按經費萬七千圓〉，《臺灣日日新報》，1937 年 3 月 3 日 8 版。

172 臺灣總督府警務局，1937：128-29。

173 〈映寫技術講習會〉，《臺灣稅務月報》第 245 期（1930）：46-47；〈映寫技術講習會〉，《社會教育》第 1 號（1930）：14。

174 原名《美麗的模範村》（美はしき模範村）的劇本，製作影片是由臺北市電影放映機販賣業者高畠商會與總督府財務局簽約，交由日本教育電影製作業者知名的振進電影社負責拍攝。演員包括立花清、高石章、世良正一、金原昇、天草浪子、富田百合子、井上久子等。拍攝地點包含臺北市、北投、士林、淡水、基隆等地。製作期由四月下旬至五月中旬（本部員記，1931：70）。

175 宜蘭支部通信，〈納稅宣傳活動映寫の記〉，《台灣稅務月報》第 262 號（1931）：112。

176 如新竹的 TK 生，1932：78；宜蘭的名越生，1932：91。

177 〈彙報－在監者に活動寫真〉，《臺法月報》16:12（1922）：60。

178 1942 年甚至有「皇民新聞社」以普及國語的名義派遣巡迴電影班到新竹州放映電影給少年受刑人觀看，主要內容可想而知以戰爭新聞片為主（〈各部通信──新竹支部〉，《臺灣刑務月報》8:9（1942）：72-74）。

179 參見新竹州，1931：92-3。

180 臺南州共榮會是臺南州政府 1925 年成立的社會教化團體，由州知事擔任會長，副會長為內務部長及警務部長，事務所設在臺南州廳教育課內。它是負責統一聯絡臺南州下所有教化團體的組織。

181 以上臺南州教育會、鹽水街、臺南州共榮會斗六支會、虎尾郡教育課製作之影片均

參見臺南州共榮會出版之《昭和三年二月臺南州社會教育要覽》，1928：77-79。

182 〈彙報——火防宣傳活動寫真公開〉，《臺北州時報》2:10（1927）：57-58。

183 依據筆者目前所掌握到的資料，「東西電影公司」似乎是 1930 年代中期以後，一間專營影片租賃給臺灣各官廳或公協會放映電影的影片公司。

184 〈昭和九年度臺灣消防協會事業成績〉，《臺灣消防》第 49 號（1935 年 6 月 18 日）：24-27。

185 〈第四回臺北州交通安全週間施行さる〉，《臺灣自動車界》3:12（1934）：19-20。

186 〈地方講演竝活動寫真會の概況——臺灣山林會創立十周年記念事業として〉，《臺灣の山林》第 80 期（1932）：51-58。

187 包括南投郡中寮庄龍眼林及八杞仙哮猫、新高郡集集庄柴橋頭、魚池庄五城及木屐囒、能高郡國姓庄北山坑及龜子頭、東勢郡新社庄水長流及抽藤坑。

188 田中八千介（1932：59）指出，防火宣傳電影會已經於過去三年間依例舉辦過了，顯示殖產局山林課於 1928 年即開始舉辦防火宣傳電影會，利用電影宣傳愛護森林及森林防火的觀念。

189 這些影片中，至少有一部是由殖產局山林課製作的，但卻未顯示在表一「臺灣總督府所屬各單位使用電影的狀況」（即文部省社會教育局出版之《中央官廳に於ける映畫利用狀況》一書中臺灣總督府製作影片）的片單中，令人不解。

190 〈第三回臺灣愛林日運動〉，《臺灣の山林》第 121 號（1936）：84-85。

191 〈始政三十年記念展覽會交通館記〉，《臺灣遞信協會雜誌》第 68 期（1925）：19-20。

192 日本於 1900 年 3 月 6 日頒布「產業組合法」，於是每年 3 月 6 日即成為產業組合記念日。臺灣則是於 1926 年舉辦產業組合大會，開始推動產業組合（產業合作社）運動。其推動方式包括張貼海報、至公學校演講、發放宣傳小冊、收音機播送相關內容，以及放映宣傳電影（〈會報——產業組合記念日 各方面の催し〉，《臺灣之產業組合》第 34 期（1929）：78-100）。

193 〈堅實にして地方小銀行の觀ある 本島屈指の優良農村產業組合〉，《臺灣之產業組合》第 43 期（1930）：78-79。

194 〈產業組合宣傳の映畫撮影と講習會 臺中州の新しい試み〉，《臺灣之產業組合》第 39 期（1929）：28。

195 〈協會活動寫真班の設置〉，《臺灣之產業組合》第 80 期（1933）：216。

參考文獻 ————————————————————————

專書

卜煥模。《朝鮮総督府の植民地統治における映画政策》。東京：日本早稻田大學博士論文，2006。

三澤真美惠。《殖民地下的銀幕——臺灣總督府電影政策之研究（1895-1942）年》。臺北：前衛出版社，2002。

大橋捨三郎編。《愛國婦人會本部沿革志》。臺北：愛國婦人會臺灣本部，1941。

王錦雀。《日治時期臺灣公民教育與公民特性》。臺北：臺灣古籍出版社，2005。

文部省社會教育局。《教育映畫研究資料第十七輯：中央官廳に於ける映畫利用狀況》。東京：文部省，1937。

白井朝吉、江間長吉。《皇民化運動》。臺北：東臺灣新報社臺北支局，1939。

矢內原忠雄。《帝國主義下の臺灣》。東京：岩波書店，1929；臺北：南天書局，1997。

田中純一郎。《日本教育映画発達史》。東京：蝸牛社，1979。

———。《日本映画発達史 I 活動写真時代》。東京：中央公論社，1986。

市川彩。〈臺灣映畫事業發達史〉。《アジア映畫の創造及建設》。東京：国際映畫通信社出版部，1941。86-98。

石婉舜。《搬演「臺灣」：日治時期臺灣的劇場、現代化與主體型構（1895-1945）》。臺北：臺北藝術大學戲劇學系博士論文，2010。

竹越與三郎。《臺灣統治志》。東京：博文館，1905；臺北：南天書局，1997。

吉野秀公。《臺灣教育史》。臺北：臺灣日日新報社，1927；臺北：南天書局，1997。

周婉窈。《臺灣歷史圖說（史前至一九四五年）》。臺北：聯經出版社，1997。

松田京子。《帝國の思考：日本「帝國」と台湾原住民》。東京：有志舍，
　　2014。

松本克平。《日本社會主義演劇史：明治大正篇》。東京：筑摩書房，1975。

岡部龍編。《資料：高松豊次郎と小笠原明峰の業跡（日本映画史素稿 9）》。東
　　京：フイ ルム・ライブラリー協議会，1974。

《昭和九年二月臺灣社會教育概要》。臺北：臺灣教育會社會教育部，1934。

《昭和三年二月臺南州社會教育要覽》。臺南：臺南州共榮會，1928。

持地六三郎。《臺灣殖民政策》。東京：　山房，1912；臺北：南天書局，1985。

高松豐治郎。《臺灣同化會總裁板垣伯爵閣下歡迎之辭》。臺北：臺灣同仁社，
　　1914。

高雄州映畫協會。《高雄州映畫教育概況》。高雄：高雄州映畫協會，1938。

荊子馨著。鄭力軒譯。《成為日本人：殖民地臺灣與認同政治》。臺北：麥田出
　　版社，2010。

陳慧先。《「丈量臺灣」──日治時代度量衡制度化之歷程》。臺北：臺灣師範
　　大學臺灣史研究所碩士論文，2008。

張麗俊。《水竹居主人日記》。臺北市：中央研究院近代史研究所。2001。

新竹州。《昭和六年三月社會教育要覽》。新竹：新竹州，1931。

臺南州。《昭和十一年度臺南州社會教育要覽》。臺南：臺南州，1936。

───。《昭和十三年度臺南州社會教育要覽》。臺南：臺南州，1938。

臺灣總督府。《昭和十年十月臺灣社會教育概要》。臺北：臺灣總督府，1935。

───。《臺灣事情大正十二年版》。臺北：臺灣總督府，1923。

───。《臺灣事情昭和三年版》。臺北：臺灣總督府，1928。

───。《臺灣事情昭和四年版》。臺北：臺灣總督府，1929。

───。《臺灣事情昭和五年版》。臺北：臺灣總督府，1930。

───。《臺灣事情昭和六年版》。臺北：臺灣總督府，1931。

───。《臺灣事情昭和七年版》。臺北：臺灣總督府，1932。

———。《臺灣學事要覽－大正四年》。臺北：臺灣總督府學務部，1915。

———。《臺灣總督府學事第十六年報統計書》。臺北：臺灣總督府民政部學務部，1919。

———。《臺灣總督府學事第十七年報統計書》。臺北：臺灣總督府內務局學務課，1920。

———。《臺灣總督府學事第十八年報統計書》。臺北：臺灣總督府內務局學務課，1921。

———。《臺灣總督府學事第十九年報統計書》。臺北：臺灣總督府內務局學務課，1922。

臺灣總督府警務局。《昭和十二年版臺灣の衛生》。臺北：臺灣總督府警務局衛生課，1937。

———。《昭和十三年理蕃概況》。臺北：臺灣總督府警務局理蕃課，1939。

———。《昭和拾年理蕃概況》。臺北：臺灣總督府警務局理蕃課，1935。

藤井志津枝。《理蕃：日本治理臺灣的計策》。臺北：文英堂，1997。

藤崎濟之助。《臺灣の蕃族》。東京：國史刊行會，1936；臺北：南天書局，1988。

派翠西亞‧鶴見著。林正芳譯。《日治時期臺灣教育史》。宜蘭：仰山文教基金會，1999。

Allen, Joseph R. "Colonial Itineraries: Japanese Photography in Taiwan." *Japanese Taiwan: Colonial Rule and Its Contested Legacy*. London: Bloomsbury, 2015. 25-47.

Baskett, Michael. *The Attractive Empire: Transnational Film Culture in Imperial Japan*. Hawaii: University of Hawai'i Press, 2008.

Ching, Leo T. S. *Becoming "Japanese": Colonial Taiwan and the Politics of Identity Formation*. California: University of California Press, 2001.

Gunning, Tom. "The Cinema of Attractions: Early Film, Its Spectator and the Avant-Garde." *Early Cinema: Space, Frame, Narrative*. Thomas Elsaesser, ed.

London: BFI Publishing, 1990. 56-62.

High, Peter B. *The Imperial Screen: Japanese Film Culture in the Fifteen Years' War, 1931-1945*. Wisconsin: University of Wisconsin Press, 2003.

Ka, Chih-ming. *Japanese Colonialism in Taiwan: Land Tenure, Development, and Dependency, 1895-1945*. Colorado: Westview Press, 1995.

Kowner, Rotem. "Between a colonial clash and World War Zero: The impact of the Russo-Japanese War in a global perspective." *The Impact of the Russo-Japanese War*. Rotem Kowner, ed. Abingdon: Routledge, 2007. 1-25.

Lo, Ming-cheng M. *Doctors within Borders: Profession, Ethnicity, and Modernity in Colonial Taiwan*. California: University of California Press, 2002.

Standish, Isolde. *A New History of Japanese Cinema: A Century of Narrative Film*. New York: Continuum, 2006.

Ts' ai, Hui-yu Caroline. *Taiwan in Japan's Empire Building: An Institutional Approach to Colonial Engineering*. Abingdon: Routledge, 2009.

Tsurumi, E. Patricia. *Japanese Colonial Education in Taiwan*, 1895-1945. Massachusetts: Harvard University Press, 1977.

網路資料

二上英朗編著。〈予はいかにして興行師となれるや　高松豊次郎小伝〉。《ふくしま映画 100 年》。<http://domingo.haramachi.net/fukushimamovie-100year/>。

呂紹理。〈展示殖民地：日本博覽會中臺灣的實像與鏡像〉。日本台湾交流協會網頁。2004 年 8 月。東京：公益財団法人日本台湾交流協會。2017 年 12 月 10 日 瀏 覽。<https://www.koryu.or.jp/08_03_03_01_middle.nsf/2c11a7a8 8aa171b449256798000a5805/525a15a53b93b5f74925724b002197d4/$FILE/ lushaoli2.pdf>。

報紙報導

〈十字舘の活動寫眞〉。《臺灣日日新報》。1899 年 9 月 8 日 5 版。

〈タロコ・次高　大景觀 鐵道部が映畫に〉。《臺灣日日新報》。1938 年 5 月 6 日 7 版。

〈上京之觀光蕃〉。《臺灣日日新報》。1912 年 5 月 8 日 6 版。

〈小學生の遠泳，濁流を下る三哩餘〉。《臺灣日日新報》。1917 年 8 月 25 日 7 版。

中村貫之。〈臺灣に於ける映畫教育〉。《臺灣時報》。1933 年 5 月。37-39。

〈日露戰爭幻燈會〉。《臺灣日日新報》。1904 年 11 月 1 日 5 版。

〈日露戰爭幻燈の巡業〉。《臺灣日日新報》。1904 年 6 月 3 日 5 版。

〈內地の常設館で 臺灣山岳美を紹介　鐵道部が觀光客誘致に乘り出す 撮影隊一行あす入山〉。《臺灣日日新報（夕刊）》。1936 年 6 月 5 日 2 版。

〈內地觀光蕃人之歸山〉。《臺灣日日新報（漢文版）》。1908 年 1 月 7 日 4 版。

〈內地觀光蕃人歸山〉。《臺灣日日新報》。1908 年 1 月 5 日 2 版。

〈幻燈師の義金〉。《臺灣日日新報》。1904 年 12 月 11 日 7 版。

〈台覽活寫決定〉。《臺灣日日新報》。1925 年 5 月 20 日 5 版。

〈生蕃一日の遊覽──淺草より白木屋まて〉。《讀賣新聞》。1912 年 5 月 6 日 3 版。

〈生蕃一行歸る──蕃界に活動寫眞〉。《讀賣新聞》。1912 年 5 月 13 日 3 版。

〈共進會フイルム，教育會にて映寫〉。《臺灣日日新報》。1917年4月29日7版。

〈佐久間總督と活動寫真〉。《臺灣日日新報》。1907 年 3 月 6 日 5 版。

〈征露活動寫真〉。《臺灣日日新報》。1904 年 5 月 4 日 5 版。

〈岡山孤兒院慈善會決算報告〉。《臺灣日日新報》。1904 年 3 月 8 日 6 版。

〈宣傳臺灣事情〉。《臺灣日日新報》。1920 年 5 月 4 日 5 版。

〈宣傳觀光臺灣于世界 鐵道部新設觀光係 新年度按經費萬七千圓〉。《臺灣日日新報》。1937 年 3 月 3 日 8 版。

〈活動寫真〉。《臺灣日日新報》。1900 年 6 月 19 日 5 版。

〈活動幻燈〉。《臺灣日日新報》。1901 年 11 月 21 日 4 版。

〈活動寫真〉。《臺灣日日新報》。1904 年 1 月 7 日 5 版。

〈活動寫真と蕃人〉。《臺灣日日新報》。1913 年 2 月 28 日 7 版。

〈活動寫真の不活動〉。《臺灣日日新報》。1904 年 12 月 30 日 5 版。

〈活動寫真撮影の終了〉。《臺灣日日新報》。1907 年 4 月 12 日 5 版。

〈活動戰爭寫真〉。《臺灣日日新報》。1904 年 12 月 27 日 5 版。

〈討蕃と愛國婦人會〉。《臺灣日日新報》。1912 年 2 月 10 日 7 版。

高松豐次郎。〈臺灣紹介活動寫真──臺灣紹介の主旨〉。《臺灣日日新報》。
　　1907 年 2 月 21 日 5 版。

〈高砂族の皇民化に　愈よ拍車をかける　中堅　年を臺北に集め〉。《臺灣日
　　日新報》。1937 年 11 月 26 日 7 版。

〈烏來撫蕃盛會〉。《臺灣日日新報（夕刊）》。1924 年 6 月 30 日 4 版。

〈教育會活動寫眞古亭庄水泳塲撮影〉。《臺灣日日新報》。1917 年 8 月 16 日 7 版。

〈植民地と活動寫眞〉。《東京朝日新聞》。1912 年 10 月 4 日。

〈淡水館月例會餘興評〉。《臺灣日日新報》。1900 年 6 月 19 日 5 版。

〈彩票抽籤の活動寫真〉。《臺灣日日新報》。1907 年 3 月 2 日 5 版。

〈彩票抽籤之活動寫真〉。《臺灣日日新報（漢文版）》。1907 年 3 月 3 日 5 版。

〈「朝日」にすねられて失敗に終つた宣傳會〉。《新高新報》。1929 年 5 月 25 日。

〈新採影の活動寫真〉。《臺灣日日新報》。1907 年 5 月 8 日 5 版。

〈電燈影戲〉。《臺灣日日新報》。1899 年 9 月 5 日 4 版。

〈演藝──前進隊活動寫真〉。《臺灣日日新報》。1912 年 4 月 3 日 7 版。

〈慘憺たる理蕃の實況──內田臺灣民政長官談〉。《讀賣新聞》。1912 年 2 月
　　12 日 3 版。

〈臺北座の落成と活動寫真〉。《臺灣日日新報》。1905 年 5 月 24 日 5 版。

〈臺灣生蕃歌妓團來る〉。《讀賣新聞》。1907 年 10 月 28 日 3 版。

〈臺灣宣傳活動寫真とポスター〉。《臺灣時報》。1923 年 2 月。4-5。

〈臺灣紹介活動寫真〉。《東京朝日新聞》。1907 年 11 月 1 日 6 版。

〈臺灣紹介活動寫真〉。《東京朝日新聞》。1907 年 11 月 7 日 6 版。

〈臺灣紹介活動寫真〉。《臺灣日日新報》。1907 年 2 月 21 日 5 版。

〈臺灣紹介活動寫真〉。《臺灣日日新報》。1907 年 2 月 22 日 5 版。

〈臺灣紹介活動寫真〉。《臺灣日日新報》。1907 年 5 月 5 日 5 版。

〈臺灣紹介活動寫真〉。《臺灣日日新報》。1907 年 5 月 7 日 5 版。

〈臺灣紹介活動寫真〉。《臺灣日日新報》。1907 年 5 月 9 日 5 版。

〈臺灣紹介活動寫真〉。《臺灣日日新報》。1907 年 5 月 12 日 5 版。

〈臺灣紹介活動寫真（承前）〉。《臺灣日日新報》。1907 年 5 月 14 日 5 版。

〈臺灣紹介活動寫真（承前）〉。《臺灣日日新報》。1907 年 5 月 15 日 5 版。

〈臺灣紹介活動寫真（承前）〉。《臺灣日日新報》。1907 年 5 月 16 日 7 版。

〈臺灣紹介活動寫真（撮影の箇所）〉。《臺灣日日新報》。1907 年 2 月 23 日 5 版。

〈臺灣紹介活動寫真內地に赴く〉。《臺灣日日新報》。1907 年 6 月 9 日 5 版。

〈臺灣紹介活動寫真初日〉。《臺灣日日新報》。1907 年 5 月 11 日 5 版。

〈臺灣歌妓團のお練り〉。《讀賣新聞》。1907 年 10 月 31 日 3 版。

〈蕃人之內地觀光〉。《臺灣日日新報（漢文版）》。1907 年 12 月 26 日 5 版。

〈蕃人活動寫真に驚く〉。《臺灣日日新報》。1910 年 10 月 16 日 7 版。

〈蕃人教化に於ける 活動寫 の大效果 內地フイルムと蕃地フイルム〉。《臺灣
 日日新報》。1923 年 3 月 12 日 5 版。

〈蕃界勤務の人人を慰むべく活動寫眞隊組織〉。《臺灣日日新報》。1920 年 11
 月 25 日 7 版。

〈噫軍神『肉彈三勇士』特別番外 九日ヨリ芳乃館上映〉。《臺灣日日新報（夕
 刊）》。1932 年 3 月 12 日 3 版。

〈激戰活動寫眞會〉。《臺灣日日新報》。1901 年 10 月 23 日 5 版。

〈戰爭の活動寫真〉。《臺灣日日新報》。1905 年 1 月 19 日 5 版。

〈總督歸抵臺北〉。《臺灣日日新報（漢文版）》。1907 年 3 月 5 日 2 版。

〈總督官邸の活動寫真〉。《臺灣日日新報》。1907 年 12 月 31 日 3 版。

〈歸山後太魯閣蕃〉。《漢文臺灣日日新報》。1905 年 12 月 2 日 2 版。

〈雜報──生蕃化服〉。《漢文台灣日日新報》。1906 年 7 月 7 日 6 版。

〈雜報──來北觀光之蕃人〉。《漢文臺灣日日新報》。1906 年 10 月 28 日 2 版。

〈雜報──寄附于蕃人〉。《漢文臺灣日日新報》。1908 年 1 月 15 日 5 版。

〈雜報──誠哉生蕃〉。《漢文臺灣日日新報》。1907 年 11 月 9 日 5 版。

〈警務局活動寫眞班が撮影〉。《臺灣日日新報》。1936 年 2 月 13 日 5 版。

期刊文章

A 生。〈嘉義より〉。《臺灣遞信協會雜誌》第 40 期（1922）：46-49。

K 辯士。〈森林治水事業地活動寫真巡寫記〉。《臺灣の山林》第 142 期（1938）：37-43。

KH 生。〈臺北通信〉。《臺灣教育》第 357 期（1932a）：136-142。

───。〈臺北通信：寫真部の活躍〉。《臺灣教育》第 361 期（1932b）：114。

TK 生。〈雜報──納稅宣傳活動寫真「燃ゆる力」の巡回映寫狀況に就て〉。《臺灣稅務月報》第 266 期（1932）：77-80。

〈一般教化〉。《臺灣教育》第 351 期（1931）：137-138。

〈人事一束〉。《臺灣教育》第 288 期（1926）：65。

〈大正十四年臺灣教育界重要記事〉。《臺灣教育》第 283 期（1926）：95。

三角茂助。〈我が理蕃事業概況〉。《臺灣警察協會雜誌》第 96 期（1925）：167-174。

三角生。〈通信──理蕃通信〉。《臺灣警察協會雜誌》第 85 期（1924）：137-138。

───。〈通信──理蕃通信〉。《臺灣警察協會雜誌》第 115 期（1927）：245-248。

〈三月中社會重要記事〉。《臺灣教育》第 345 期（1931）。

山本生。〈活動寫真映寫に就て〉。《臺法月報》28:2（1934）：78-80。

川上沉思。〈通信——歡を盡した大武の一日〉。《臺灣警察協會雜誌》第 71 期
　　（1923）：86-90。

久住榮一。〈臺灣事情紹介雜感〉。《臺灣教育》第 234 期（1921）：33-37。

中田生。〈通俗活動寫真蕃地巡迴映寫〉。《臺灣警察協會雜誌》第 104 期
　　（1926）：242-244。

中山侑。〈蕃山旅日記（一）——映畫攝影隊に加つて〉。《臺灣警察時報》第
　　245 期（1936a）：96-100。

———。〈蕃山旅日記（二）——映畫攝影隊に加つて〉。《臺灣警察時報》第
　　246 期（1936b）：83-88。

———。〈蕃山旅日記（三）——映畫攝影隊に加つて〉。《臺灣警察時報》第
　　248 期（1936c）：65-70。

中村貫之。〈臺灣に於ける映畫教育〉。《臺灣教育》第 360 期（1932）：47-53。

〈中川總督の挨拶〉。《臺灣教育》第 381 期（1934）：4-7。

戶田清三。〈活動寫真について〉。《臺灣教育》第 261 期（1924）：68-77。

石婉舜。〈高松豐次郎與臺灣現代劇場的揭幕〉。《戲劇學刊》第 10 期（2012）：
　　35-67。

田中八千介。〈防火宣傳活動寫真ある記〉。《臺灣の山林》第 80 號（1932）：
　　59。

北川清。〈地方欄——臺中通信〉。《臺灣警察時報》第 229 期（1934）：92-93。

加藤生。〈彙報——臺北通信〉。《臺灣教育》第 209 期（1919）：50-51。

———。〈彙報——臺北通信〉。《臺灣教育》第 215 期（1920）：51-52。

———。〈彙報——臺北通信〉。《臺灣教育》第 241 期（1922a）：69-73

———。〈彙報——臺北通信〉。《臺灣教育》第 246 期（1922b）：65-67。

本部員記。〈活動寫真撮影開始〉。《臺灣稅務月報》第 257 期（1931）：70。

〈平塚總務長官訓示〉。《臺灣教育》第 362 期（1932）：1-4。

吉鹿白面髥，〈映画界：シーズンを迎へて 臺北映画界は動く〉，《演藝とキネ
　　マ》1 卷 3 號（1929）：24-25。

安山生。〈臺北通信〉。《臺灣教育》第 322 期（1929）：133-134。

———。〈臺北通信〉。《臺灣教育》第 351 期（1931a）：114-117。

———。〈臺北通信〉。《臺灣教育》第 353 期（1931b）：132-134。

名越生。〈雜錄——宜蘭稅務出張所所轄內納稅宣傳記〉。《臺灣稅務月報》第 267 期（1932）：91-92。

〈各部通信——新竹支部〉。《臺灣刑務月報》8:9（1942）：72-74。

〈地方講演竝活動寫真會の概況——臺灣山林會創立十周年記念事業として〉。《臺灣の山林》第 80 期（1932）：51-58。

〈地方時事——臺中通信〉。《臺灣警察時報》第 289 期（1939）：149。

李道明。〈臺灣電影史第一章：1900-1915〉。《電影欣賞》第 73 期（1995）：28-44。

志茂生。〈通信彙報——臺北通信〉。《臺灣教育》第 168 期（1916）：70-76。

松井生。〈彙報——臺北通信〉。《臺灣教育》第 240 期（1922）：81-84。

〈協會活動寫真班の設置〉。《臺灣之產業組合》第 80 期（1933）：216。

〈青年團の活躍〉。《臺灣教育》第 359 期（1932）：126-127。

〈始政三十年記念展覽會交通館記〉。《臺灣遞信協會雜誌》第 68 期（1925）：2-58。

宜蘭支部通信。〈納稅宣傳活動映寫の記〉。《臺灣稅務月報》第 262 號（1931）：112-113。

〈映寫技術講習會〉。《社會教育》第 1 號（1930）：14。

〈映寫技術講習會〉。《臺灣稅務月報》第 245 期（1930）：46-47。

〈映畫教育の研究〉。《臺灣教育》第 360 期（1932）：39-57。

胡家瑜。〈博覽會與臺灣原住民：殖民時期的展示政治與「他者」意象〉。《考古人類學刊》第 62 期（2004）：3-39。

〈昭和九年度臺灣消防協會事業成績〉。《臺灣消防》第 49 期（1935）：24-27。

栗田生。〈通信彙報——臺北通信〉。《臺灣教育》第 166 期（1916）：52-53。

〈國語の普及について〉。《臺灣教育》第 379 期（1934）：1-2。

〈產業組合宣傳の映畫撮影と講習會　臺中州の新しい試み〉。《臺灣之產業組合》39 期（1929）：28。

〈第三回臺灣愛林日運動〉。《臺灣の山林》第 121 期（1936）：84-85。

陳翠蓮。〈大正民主與臺灣留日學生〉。《師大臺灣史學報》第 6 期（2013）：53-100。

〈教育界時事──思想對策根本案成る〉。《臺灣教育》第 374 期（1933）：183-184。

〈堅實にして地方小銀行の觀ある　本島屈指の優良農村產業組合〉。《臺灣之產業組合》第 43 期（1930）：69-81。

〈第四回臺北州交通安全週間施行さる〉。《臺灣自動車界》3:12（1934）：18-20。

〈景勝地映畫化──五日から撮影〉。《まこと》第 242 期（1936）：4。

新開生。〈警務局だより〉。《臺灣警察時報》第 260 期（1937）：160-161。

葆真子。〈生蕃の臺北觀光（下）〉。《蕃界》第 3 期（1913）：88-98。

榊原壽郎治。〈臺灣警察協會十五年の歩み（二）〉。《臺灣警察時報》第 210 期（1933）：38-57。

溪風生。〈兒童の水練實況を觀て〉。《運動と趣味》2:9（1917）：37-39。

會馳生。〈通信──龍潭通信〉。《臺灣教育（漢文版）》256 期（1923 年 9 月 1 日）：8。

〈會報〉。《臺灣教育》第 166 期（1916）：56-58。

〈會報〉。《臺灣教育》第 176 期（1917）：84。

〈會報──活動寫真撮影〉。《臺灣教育》第 185 期（1917）：66。

〈會報──第十四回總會〉。《臺灣教育》第 186 期（1917）：90-92。

〈會報──產業組合記念日　各方面の催し〉。《臺灣之產業組合》第 34 期（1929）：78-100。

〈臺北通信──新竹州主催活動寫真映寫術講習會〉。《臺灣教育》第 260 期（1924）：132-135。

〈臺灣社會教化要綱〉。《社會事業の友》第 66 期（1934）：84-88。

〈臺灣教育會主催臺灣事情紹介演講會並活動寫真會狀況報告〉。《臺灣教育》。
　　第 218 期（1920）：51-54。

〈臺灣教育會第二十回總會〉。《臺灣教育》第 300 期（1927）：146-159。

〈臺灣教育會總會〉。《臺灣教育》第 270 期（1924）：85-90。

〈彙報──火防宣傳活動寫真公開〉。《臺北州時報》2:10（1927）：57-58。

〈彙報──在監者に活動寫真〉。《臺法月報》16:12（1922）：60。

〈彙報──臺北通信〉。《臺灣教育》第 258 期（1923）：79-81。

蔡錦堂。〈教育敕語、御真影與修身科教育〉。《臺灣史學雜誌》第 2 期
　　（2006）：133-166。

〈蕃地の活動寫真〉。《蕃界》第 2 期（1913）：137-140。

〈蕃界勤務の人々を慰むべく──活動寫真隊組織〉。《臺灣警察協會雜誌》第
　　42 期（1920）：30。

齋藤實。〈內閣總理大臣の告諭〉。《臺灣教育》第 369 期（1933）：2-3。

〈雜報──臺中衛生展覽會〉。《臺灣警察協會》第 4 期（1917）：72-73。

〈雜報──蕃地活動寫真班〉。《臺灣警察協會雜誌》第 53 期（1921）：72。

〈雜報──本會作製の教材映畫に就いて〉。《臺灣教育》第 357 期（1932）：
　　150-152。

〈警務局理蕃課長宇野英種氏〉。《臺法月報》16:8（1922）：67-68。

鷲巢生。〈通信と事報－練習所通信〉。《臺灣警察時報》第 9 期（1930）：38-
　　40。

Low, Morris. "Physical Anthropology in Japan: The Ainu and the Search for the
　　Origins of the Japanese." *Current Anthropology* 53: S5 (April 2012): S57-S68.

Sang, Tze-lan. "The State of the Field in Taiwan Film Studies." Presentation at the
　　2nd World Congress of Taiwan Studies. London, June 18-20, 2015.

凝視身體：劉吶鷗的影像論述與實踐

王萬睿

銀幕是女性美的發現者，是女性美的解剖臺。

—— 劉吶鷗《無軌列車》，1928

一、新感覺派之外：從文學身體到影像身體

　　劉吶鷗（1905-1940）於上世紀二、三〇年代創作的小說、影像、影評等文本，已開始關注女性身體的表演、情慾的流動性和性別化的觀影經驗。他對於女性情慾的文字敘述，或來自於日本新感覺派的文學技巧，但不可忽視的是，其視覺性的描述文字也可能出自於觀賞電影的經驗，以及對於攝影機位置和剪接方式的體會（三澤真美惠，2014b：181）。在過去的論述中，分析劉吶鷗分析現代女性形象，大多由其文學作品出發，如史書美曾批判性地指出，劉吶鷗作品「質疑了男權制度的基礎，也沒有假定穩定的男性身分認同，從而提出了上海半殖民地都市語境新產生的性別角色的問題。而摩登女郎自爭取自主權問題上所獲得的相對的成功，意味著劉吶鷗的都市現代性視角所能夠帶來的某種希望。」（2007：339）無論從對電影銀幕上的女性容貌，亦或是小說中的摩登女性的自覺，對於劉吶鷗筆下短篇小說〈遊戲〉（1930）中所建立的上海現代（摩登）女性的原型：

　　　　迷朦的眼睛只望見一隻掛在一個雪白可愛的耳朵上的翡翠的耳墜兒在他鼻

頭上跳動。他直挺起身子玩看著她，這一對很容易受驚的明眸，這個理智
的前額，和在它上面隨風飄動的短髮，這個瘦小而隆直的希臘式的鼻子，
這一個圓形的嘴型和它上下若離若合的豐膩的嘴唇，這不是近代的產物是
什麼？（〈遊戲〉：34）

上述的描寫對於史書美來說，是一種「半殖民都會文化特性，處處散發著城市
的速度、商業文化、異國情調以及色情的誘惑。」（2007：338）

　　然而，若仔細看待這裡的描寫，正如史書美所謂的法國異國情調小說（如
保爾・穆杭）與日本新感覺派小說（如橫光利一）影響下跨文化的文學譜系，
然比較被忽略的是，1928 年刊出的三篇「新感覺派」小說〈遊戲〉、〈風景〉、
〈流〉三篇小說，與同期刊出在《無軌列車》上的〈影戲漫想〉，大多數學者
還是重視其小說的影響力，相對於電影論述和翻譯上的研究則顯得較為貧乏。
劉吶鷗「新感覺派」對於大都會日常生活與感官慾望的直白描繪，「通過視
覺、聽覺、嗅覺、味覺、觸覺的客體化、對象化，使藝術描寫具有更強的可感
性，具有某種立體感。」（嚴家炎，2014：164）不僅僅於小說創作中呼應了三
〇年代後劉吶鷗鍾情「電影眼」的理論基礎，更實踐於其《持攝影機的男人》
中，〈廣州卷〉對現代女性容貌的攝製與剪接方式。李歐梵曾指出，相對於穆
時英以女性身體為寫作中心，劉吶鷗小說中則對女性的描寫「暴露了它殘留的
傳統主義，而且它更集中於刻畫女性的臉。」（2006：225）李歐梵認為，劉吶
鷗是受到好萊塢流行文化的影響，大膽擁抱摩登女性的形象，並將其生活置入
上海都會作為背景的小說家。然而，需要釐清指出的是，劉吶鷗的小說創作風
格，也呼應了他從事影像評論與影像創作的路線。

　　彭小妍曾指出劉吶鷗與上海新感覺派「浪蕩子美學」的三種創作風格，包
括浪蕩子敘事者無可救藥的男性沙文主義及女性嫌惡症；摩登女郎在浪蕩子的
漫遊白描藝術描摹下，轉化成現代主義的人工造物；混語書寫凸顯跨文化實踐
的混種性（2001：80-81）。儘管彭小妍希望透過對劉吶鷗作品全面性的論述，
來強調其浪蕩子美學風格的跨文化實踐，然而，在以「浪蕩子美學作為一種品

味」來論述其影像理論與創作時，很可惜的無法把對文學文本的批判性視角，帶入影像的評價裡。如果說，劉吶鷗的白描混語書寫表現了物化女性情慾的面向，那麼在其電影論述與影像創作，是否可以找到劉吶鷗延續其文學風格的影像實踐呢？本文將試著提出以往研究者較為忽略的觀點，即劉吶鷗文學創作、電影論述與他的影像實踐三者之間的關係，以女性身體的特寫鏡頭為例，反思劉吶鷗如何掌握攝影機的角度與剪接技巧，於《持攝影機的男人》中完成其電影理論的實踐。

近年來電影研究的發展，在電影符號學與文化研究興起之後，於 1990 年代開始，許多學者集中討論以電影本質或現象學的角度來思考電影與觀者之間的關係，特別是觸感學派（the tactile school）或體感經驗（the embodied experience）的現象學電影理論思潮的轉向。取法於法國現象學者梅洛龐蒂（Maurice Merleau-Ponty, 1908-1961），以維薇安・索布切克（Vivian Sobchack）為代表以降的學者，包括史蒂芬・沙維羅（Steven Shaviro）、蘿拉・馬科思（Laura Marks）、珍妮佛・巴克（Jennifer Barker）等學者，以影像本體、電影敘事、觀影體驗，探討影像與觀眾之間的親密關係。這些學者關注電影在身體上是如何喚醒我們對意義的追尋，有助於批判性的考察，並理解在電影與日常生活融為一體的社會文化轉型。

反思體感經驗與影像活動的意義的路徑中，索布切克於《肉體思想：身體化和活動影像文化》（*Carnal Thoughts: Embodiment and Moving Image Culture*）中，深入探討影像中體感經驗的意涵，將「肉身」（lived body）的感覺特質提升至電影經驗的首位。她認為「肉身」一直被視為是「其他客體中的某一客體、最常被當做某一文本，有時被看作某種機器。」即使如女性主義電影理論者針對身體客體化、商品化的批判，也大多迴避了身體性或體感經驗。於是她強調，「身體」既是客觀的主體，亦是主體的客體的雙重特質，是有感覺力的、感性的、可感的物質化能力和主體的綜合，在字面和暗喻方面均能感受到自我和它者的結合體（Sobchack, 2004：1）。換句話說，此研究方法將電影與觀影者都視為「肉身」，探討雙方視覺互相接觸的體感經驗。因此，分析

劉吶鷗的文學或影像創作裡關於女性身體的描繪與觀看，不僅僅是殖民地臺灣或 1930 年代中國的「歷史再現」，更包含了我們可能忽略的唯物體感經驗（embodied experiences）。要繼續追問的是，「除了傳統以敘事為主的歷史建構之外，由體感經驗所拼湊出的生活質感是否也能算是『歷史』的一部分？」（廖勇超，2006：90）。

　　《持攝影機的男人》作為一部業餘的家庭旅遊影片，充滿了日常性的隨機影像，李道明曾指出劉吶鷗與維爾托夫（Dziga Vertov, 1896-1954）作品的差距甚大。以維爾托夫《攜著攝影機的人》（*Man with a Movie Camera*）為例，他曾於片中揭露攝影師與攝影機拍攝的實況，前衛的攝影角度來凸顯影像的虛妄（李道明，2014：231）。李道明認為劉吶鷗對影像的後設認知雖不如維爾托夫的自覺，只認為劉吶鷗曾有對「火車進站」的電影致敬的意圖。然而本文正要指出，劉吶鷗拍攝《持攝影機的男人》除了具有致敬的向度，正是因為他同時擁有文學書寫、理論翻譯與攝影技術的互涉經驗，《持攝影機的男人》具有的業餘影像體現了作者文學書寫的影像實踐。因此，本文將透過分析劉吶鷗電影中的女性身體、電影眼的機械性、與影像的節奏，來揭露過去研究劉吶鷗較為缺乏的面向，梳理電影理論與影像實踐的關係。更重要的是，在他的評論中，除了重視電影技術之外，更重要的表述了對電影的感覺特質與觀眾的「肉體物質存在」（corporeal material being），這與他拍攝的紀錄片影像與文字評論中間，恰好展示了互為主客體的體感經驗。

二、感覺的藝術：電影是女性美的發現者

　　李歐梵曾於《上海摩登》一書中指出劉吶鷗小說中對於女性容貌的偏好。他指出，劉吶鷗對於摩登（modern）女性的嚮往，不僅僅是上個世紀二○、三○年代美國好萊塢大規模廣告或《良友》雜誌上的健美女性或電影明星，如瓊‧克勞馥（Joan Crawford, 1904-1977）或葛麗泰‧嘉寶（Greta Garbo, 1905-1990）等具有性吸引力的女明星，也成為劉吶鷗神往的女性造型。對劉吶鷗來

說，銀幕上的美艷、性感的摩登女性臉孔，在他初期的電影評論中即已出現深刻的觀察：

> 不過表現繪畫藝術的人們只用了幾種顏色，幾根畫筆，而表現影戲，藝術，人們卻用了許多機械器具和化學的精製品是事實。這是說影戲裡多了些機械的要素。然而正為了這機械的要素的關係影戲才做了藝術界的革命兒。（〈影戲・藝術〉：246）

> 然而在電影院裡最有魅力的確是在閃爍的銀幕上出出沒沒的艷麗的女性的影像。悲哀的眼睛，微笑的眼睛，怨憤時的眉毛，說話時的嘴唇，風吹時的頭髮，被珍珠咬著的頸部，藏著溫柔的高聳的胸膛，纖細的腰線，圓形的肚子，像觸著玫瑰的花瓣的感覺一樣地柔軟的肢體和牠的運動，穿著鴿子一樣的小高跟鞋的足，銀幕是女性美的發見者，是女性美的解剖臺。
> （〈電影和女性美〉：248-49）

以上一段文字來自 1928 年劉吶鷗於上海創辦的《無軌列車》半月刊，最能表現他對於銀幕上特寫臉孔與女性身體的獨特觀點，甚至已經預示他的電影理論往後的發展，對於電影的機械性與本質性的關注遠大過於對於電影內容的傾向。

　　這本刊物除了刊出他的小說創作，也是他開啟其電影評論的最早作品。在這早期的影評文字中，他於電影院中發現了女性的美。然而，不僅僅用文字仔細描述女性的臉孔，同時也自覺性的理解電影是一種跨時代的藝術，他稱作「是女性的發見者，是女性美的解剖臺」，或是強調電影（即影戲）發現了女性的美。在這個程度上，不僅僅是對於現代女性身體美的讚嘆，不僅僅是對電影作為一種「運動藝術」的崇拜，也是一種對於迴異於文學和劇場之外，強調攝影機運動與剪接作為電影藝術的重要關鍵。如何發現女性身體的美？如何作為女性身體美的解剖臺？需要攝影機位置的調整，需要剪接的技術與節奏。

　　在 1928 年的文章中，雖然劉吶鷗已經很清楚的理解攝影機如同畫筆、鋼

筆，成為新藝術的工具，但對於如何操作這項工具或影片製作，尚未熟悉其方法和技術，如剪接、淡入淡出、攝影機運動、蒙太奇等等概念，只停留在理論層面上，並未真正能借用其概念作為批評工具。但到了1930年代的劉吶鷗的文章，則大大的跨越一步，一方面開始著手翻譯德國電影與心理學家安海姆（Rudolf Arnheim, 1904-2007）的《藝術電影論》（*Film als Kunat*, 1932），二方面放棄文學創作，轉向電影理論的寫作（彭小妍，2001：178）。

特別對於電影批評方法，於〈關於影片批評〉（1929）一文中提出了以下幾個重點，大致分成內容與形式兩個方面：第一、內容方面是指導演所採用的故事的藝術性；第二，形式方面則需要注重（1）連續性（continuity）、（2）剪接、（3）繪畫美、（4）流動繪畫美、（5）照明、（6）演技、（7）屋內布景、（8）外景、（9）衣裳傢俱化妝品、（10）色彩、天然色、染色、調色。（〈關於影片批評〉：176-78）對於劉吶鷗統整出的批評方法，可以說形式超過內容。雖然他同時認為內容藝術性占影片成功好壞的一半關鍵，但對於形式多達十項的分類，代表着劉吶鷗對於影像的理解，是機械性與工具性的層面，並且相信是這個現代媒體最重要的要素。若要評判電影的價值，則不能忽略上述的多項科學要素。梁慕靈指出，劉吶鷗「強調形式對電影藝術的構成占主導作用，認為形式和技術的運用直接影響著內容的表現，這種重視電影形式的立場其實跟他寫作小說時的理念相同。」（2012：82）重要的是，劉吶鷗小說創作上的形式追求，在1930年代之後，已經透過電影理論的翻譯與論述，從身體書寫轉化為身體影像的實踐。

上述對於電影作為一個客觀技術的闡述，基本上是劉吶鷗被視為一位形式主義者的一條線索。除此之外，電影對劉吶鷗來說，也是一個情感的藝術。1933年於《現代電影》刊出的文章 "Ecranesque" 即定義了何謂電影：

> 電影——祂是藝術的感覺和科學的理智的融合所產生的「運動的藝術」。像建築最純粹地體現著機械文明底合理主義一般地，最能夠性格的描寫著機械文明底社會的環境的，就是電影。「影戲的」（cinegraphique）這語底內容包含著非文學的、非演劇的、非繪畫的，這三素性。（282）

這個定義裡面看到劉吶鷗試圖對電影主體性開展論述。如同張真（Zhang Zhen）所言，劉吶鷗不只「把電影視為純粹的美學客體，而是強調其影像合成力量（cinema's synthetic power）如何再現和創造現實世界，並與之結合物質條件與社會基礎。」（2015：275）

　　此外，作為電影藝術的核心，「藝術的感覺」的概念首次被提出。對劉吶鷗來說，電影是包含藝術的感覺和科學的理性所產生的「運動藝術」，獨立於文學、戲劇、繪畫之外的新的藝術形式，因此才能夠描繪新興城市裡的機械文明。什麼是「藝術的感覺」？范可樂（Victor Fan）認為這是電影所傳遞的一種「觀者面對城市興起下逐漸異化的日常生活所產生的焦慮。」（2015：90）然而，回顧劉吶鷗的小說創作，這種焦慮對他來說又是什麼？是否呼應了他自文學創作轉向影像的關鍵？是否是對於女性身體迷戀卻又壓抑所產生的焦慮？劉吶鷗另一篇〈現代表情美造型〉這篇刊登在《婦人畫報》（1934）的評論文章曾提到明星臉部的造型：

> 克勞馥的大眼睛、緊閉著嘴唇，向男子凝視的一個表情恰好是說明著這般心理。內心是熱情在奔流著，然而這奔流卻找不到出路，被絞殺而停滯於眼睛和嘴唇之間。男子由這表情所受的心理反動是：這孩子似乎恨不能一口而吞下去一般地愛著我，但是她卻怪可憐地不敢說出來。這裡她有著雙重的心理享受。現代的男子是愛著這樣一個不時都熱熱地尋找著一個男人來愛，能似乎永遠地找不到的女子。（〈現代表情美造型〉：338）

上述的文字，除了透過對廣告和電影，乃至於海報上女明星的臉部圖像分析描述對現代女性的觀察，其實都是電影「藝術的感覺」和觀眾凝視的交互作用，作為男性閱聽人對女性凝視產生快感的書寫。

　　李歐梵認為劉吶鷗「這種有癖好的性壓抑『理論』，很明顯地帶有男性視角的印記，」但「不敢把現代女性的身體作為他們性感的焦點。」（2006：210）李歐梵認為，劉吶鷗文學創作上是大膽的，但談到電影中的女明星，卻只敢碰觸女性的臉而忽略女性的身體，是一種保守的觀點。換句話說，透過對電影理

論的掌握和實踐，小說家劉吶鷗試圖將其對摩登女性的身體書寫延展至影像的
體感經驗。他的另一篇評論〈論取材——我們需要純粹的電影作者〉（1933），
即引用俄國電影理論家普多夫金（V. I. Pudovkin, 1893-1953）的話，並加以闡
述：「電影這個新的表現方法非有牠特別的基礎，牠自己的語言不可。所以尋
常一樣的故事隨便拿來拍做影戲，那影戲未必一定是成功的。文學上的傑作
不一定便能成為影戲上的傑作。」（〈論取材——我們需要純粹的電影作者〉：
295）劉吶鷗這裡提到的「基礎」，指的是電影語言。除非熟稔電影語言與拍攝
原理，否則無法成功將文學轉換至影像，特別是轉換那些小說中的女性身體的
壓抑情感。普多夫金認為：

> 攝影機也可以和觀眾一起「感覺」，這裡我們就碰到了電影工作的一個有
> 趣方法。我們可以確切的說，人類以許多不同的方式去感知他的周遭世
> 界，這乃取決於他的情感狀態，所以導演趁此之便，抓住觀眾頓時的情感
> 狀態，遂運用許多特殊的攝影方法來製造一個場景的強烈印象。（1980：
> 122）

普多夫金所謂攝影機製造的「感覺」，正是透過攝影機運動來造成觀影的情感
體驗。這樣的電影語言，無疑是為劉吶鷗具有男性視角的壓抑情感找到影像攝
製的基礎。

　　1933 年刊於《電影時報》的〈「伏虎美人」觀後感〉，是另一篇以女性角色
表演為主的影評，劇情充滿了劉吶鷗小說最常被標舉的異國情調、性感、詩化
視覺性，更因為女主角布里吉特・赫爾姆（Brigitte Helm, 1906-1996）演技出
眾，使得這部由奧地利導演格奧爾格・威廉・帕布斯特（Georg Wilhelm Pabst,
1885-1967）指導，改編自皮埃爾・柏努瓦（Pierre Benoit, 1886-1962）小說
《亞特蘭蒂女王》（L'Atlantide）的冒險奇幻電影《伏虎美人》大獲讚譽。劉吶
鷗的評價如下：

> 這部影戲的生命，完全是靠女主角 Brigette Helm 一個人而存在的。沒有

她恐怕名導演 Pabst 也不敢有這個企圖，就使企圖了也說不定沒有好的戲。因為 Helm 的均齊的古典的臉型，和那「非人間的」顏面表情，根本就形成了一個幻想中的沙漠女王的存在。(〈「伏虎美人」觀後感〉：193-94)

大力稱讚女主角的演技，除了導演文學改編的成功之外，就是女主角選得好。理由之一是她具有古典美的臉型，二來適合扮演性感美艷的埃及女皇，三是跨越時空的「非人間的」古典美。於是，一張美麗的臉，可成就了一部充滿異國情調的通俗歷史奇幻電影。

　　但另一方面，也並非因為選角正確，就一定能成就一位導演或一部影片。即使選對了角色，若沒有技術的配合，也無法讓女主角展現其性感魅力，更無法為劇情加分。劉吶鷗曾以同個標準批評一部中國電影《啼笑姻緣》：

阮玲玉，誰都承認她富於性的魅力，是女明星中 Eroticism 最重的一位女性。但是假如她所演的片子的內容構成上不用 Erotic 的要素，而單給攝影師肉麻地空攝去了一些她底臉、胸、腰、腿、腳的羅列。天知道，那真是要苦殺了老城的觀眾。(〈影片藝術論〉：266)

劉吶鷗肯定阮玲玉，就如同布里吉特‧赫爾姆本身即具有性感魅力，甚至還帶有中國女性少有的異國情調。然而，之所以有迥異的評價，並非是阮玲玉本身演技不足，而是《啼笑姻緣》的攝影與剪接技術上出現瑕疵，可惜為中國女星阮玲玉的完美表現蒙上陰影。

　　對於劉吶鷗來說，能捕捉女性性感的容貌與身體，展現多層次的情緒的細緻變化，是電影作為一種藝術的特徵。然而，對他而言，要達到一個水準之上的影片品質，得要具有技術層面的自覺。譬如上述的《啼笑姻緣》，劉吶鷗批評之所以沒有表現出阮玲玉具有異國情調的神態，乃是因為導演把攝影與電影兩種藝術形式搞混了。同樣拍攝被攝者，但攝影機只是捕捉靜止畫面，而電影製作的攝影形式，則是需要講究「織接的法子，拿了片中的影像所組

成的構圖中才能看見。」（〈影片藝術論〉：266）劉吶鷗所謂的「織接」即蒙太奇（montage），除了歐洲電影論之外，也多少受到他喜歡的日本作家橫光利一（1898-1947）與谷崎潤一郎（1886-1965）的電影論的影響（三澤真美惠，2014a：244）。他認為剪接是影像組成必然且重要的條件。若導演沒有自覺到剪接與構圖的重要性，那麼美艷動人如阮玲玉，也無法透過攝影機運動與剪接的技術，於銀幕上展現其婀娜姿態。在這個批評中，劉吶鷗也再次確認，一部電影的成功需要正視拍攝的技術與方法。若縮小範圍，於銀幕上呈現一位女性的容貌與身體，不單單是無意識的組合，更需要透過攝影機位置與運動，講究剪接的節奏，乃至構圖的比例。這些是展現銀幕摩登女性之美的前提條件。因此，劉吶鷗不僅將摩登女性形象帶入他所創作的小說，同時也帶進他所拍攝的家庭影片裡。接下來，透過分析劉吶鷗《持攝影機的男人》中〈廣州卷〉部分片段的攝影機位置、剪接與構圖，探討他如何透過特寫鏡頭與快速剪接，展現摩登女子的性感身體與面貌。

三、女性美的解剖臺：〈廣州卷〉與被凝視的身體

張泠（Zhang Ling）認為劉吶鷗《持攝影機的男人》是一部充滿旅行和城市風情的業餘者影片，更指出這五部短片橫跨了四個國境，分別是日本殖民地臺南、中國國民黨統治下的廣州、滿洲國下的奉天和日本東京（2015：45）。其中，只有〈廣州卷〉是五卷之中非日本殖民統治下的場景。1933年所拍攝的〈廣州卷〉，基本上是個旅遊者影片，裡面的內容大致上是記錄青年男女出遊的經過，從遊艇到陸路，卻是五部短片裡女性出現最為頻繁的一趟旅程。

最能呼應劉吶鷗小說中對女性容貌和身體書寫的作品，即是〈廣州卷〉。片長約12分鐘的〈廣州卷〉裡，記錄了多位女性的容貌，透過剪接的技巧配置遠景、中景、特寫等鏡頭，呈現女性面容姣好的攝影機視角。而對於這些女性影像，彭小妍認為：「劉吶鷗紀錄片沒有電影自我指涉的特質，」並且，〈廣州卷〉片中「遊艇上的女人顯然為了影片而擺弄姿態，絕非隨機拍下。」

（2012：91）如果說，這些女人的身體和儀態，是刻意為之，那麼劉吶鷗就是攝影機背後發號司令的導演。作為一部旅遊影片，隨機性和偶然性若只是其中一種考慮的因素，那麼刻意為之所營造出的「藝術的感覺」，是否就表述了劉吶鷗凝視女性的一個視角？用他自己的語言來說，即是「當作藝術作品的電影當然需要藝術家用他底個性的方式盡量表現思想內容。」（〈Ecranesque〉：227）

　　分析〈廣州卷〉的女性影像，最大部分的攝影機鏡位，以臉部大特寫和半身特寫為主，輔以腳踝、踩踏高跟鞋，以及下半身腿部線條。劉吶鷗拍攝多位年輕女性，始於乘船出遊，終於女性特寫。在整個遊歷過程中，儘管也拍攝了名勝景致，卻也記錄了她們或嬌羞或自信的容貌，大量使用特寫和快速剪接來呈現其成熟與性感之美。對於女性臉部特寫的理論，牽涉到攝影機的運動與位置。劉吶鷗於 1934 年《現代電影》發表了一篇〈開麥拉機構——位置角度機能論〉，特別分析不同攝影機角度，如遠攝、中景、特寫（大寫）的視覺效果。其中，特寫的定義如下：

> 大寫在畫面上是兩肩以上至頭上為止的構圖。這是盡人皆知的最出名的一個位置，牠的作用是強調與認識種種。因為臉部是牠的對象所以需要人物的性格描寫和內心表都慣用個。普通演員拍大寫的時候身體是不得動的，只許面部筋肉和神經的運動。表上的革命的面部痙攣在這大寫裡頭最能對於觀眾發揮牠的真力量。（〈開麥拉機構——位置角度機能論〉：315）

對於遠景或中景攝影來說，特寫是強調角色情緒上的細微表現，也是攝影機與眼睛差別最大的一個攝影機位置。若以「電影眼」做為一個方法，特寫充滿了對情緒最細膩的捕捉，這是連演員本身都很難意識到的情緒變化。以〈廣州卷〉的片段來看，或可判斷入鏡的大多數女性皆為伴遊的「文雅高級妓女」，大多數是臉部特寫，並透過剪接呈現側面與正面的角度，符合李歐梵指出劉吶鷗傾向於女性臉部的性感書寫。然而，在影片的後半段，開始出現女性下半身，特別是穿著高跟鞋的腳踝鏡頭。有趣的是，下半身或行進中的腳踝鏡頭並沒有和上半身的鏡頭連結，因此女性身體在視覺上被割裂，滿足男性窺視的視

角，構成了一個感官性的、凝視的電影時間。

　　匈牙利電影理論家貝拉・巴拉茲（Béla Balázs, 1884-1949）早在 1920 年代中期至 1930 年代初期出版了《視覺的人》（*Der Sichtbare Mensch*, 1924）和《電影的精神》（*Der Geist des Films*, 1930）兩本重要的電影理論專著。劉吶鷗於 1935 年於《晨報》上連載德國電影理論家安海姆的著作《藝術電影論》時，特別提到安海姆認為當時（1930 年代以前）世界上研究電影美學的三位傑出理論家分別為巴拉茲、李歐・穆西納（Leon Moussinac）和普多夫金。在巴拉茲的書中，曾花了一個篇幅探討與「特寫」相關的「微相學」（microphysiognomy），是其電影理論中關於「臉部特寫」的論述。巴拉茲認為攝影機可以帶領我們觀察到人類眼睛與日常生活中都難以見到的細節，微相學讓我們看到一個全新的世界（1996：65）。他提到，特寫鏡頭中的臉常給我們觀者一種最細微的特徵。以 1920 年代活躍於好萊塢的日本影星早川雪洲（Sessue Hayakawa）的表演為例，唯有透過鏡頭拍攝，臉部特寫才得以存在。臉部特寫絕大多數是日常生活中無法透過肉眼觀察，但卻深具說服力的細節。這種無法看見的臉孔，躲藏在銀幕上，唯有表演者或觀眾可能自覺地發現這細微的臉部變化。

　　普多夫金曾對於電影時間與空間做出一個很深刻的定義：「由攝影機所創造，再透過導演的意志的安排——把影片剪接之後重新加以組合——則產生了另一新的電影時間，這個所謂的電影時間並非指拍攝時在攝影機面前發生的事件所花費的時間，而是一種新的電影時間。」（1980：69）透過不同的鏡頭速度，創造了封閉自足的時間與空間，一個封閉的女性形象。在〈廣州卷〉的剪接中，劉吶鷗的非敘事性的影像剪接，而是有節奏感的組構，將日常生活中的摩登女性，透過封閉的電影時間，創造女性影像的獨特結構。攝影機可以不透過剪接，呈現摩登女性微笑、羞赧、脫衣、沉思等姿態，但劉吶鷗採用快速剪接的節奏，不是要營造緊張與刺激的視覺效果，反而呈現了步步進逼且充滿體感經驗的凝視。

　　劉吶鷗 1930 年發表於《電影》第一期的〈俄法的影戲理論〉，其中一節談

到蒙太奇，他對於普多夫金的蒙太奇理論相當認同。他在評述不同的電影風格時，推崇普多夫金的《母親》的蒙太奇結構，他認為電影是需要片段的重組，不同攝影機角度的運動，來展現影片的影像風格，因為電影不是單靠攝影機拍攝的外在世界或故事就能賦予其創造力，而是需要透過鏡頭組織與節奏的變化。他回應道：「『自然』不過給予我們有用的最初材料而已，但 Montage 卻是『影戲的實在』。」（〈俄法的影戲理論〉：185）這段陳述充分表現出劉吶鷗對於影像結構性的重視，以及對於紀錄影片的反省，對於後來創作的《持攝影機男人》來說，是一個有趣的對比。因為劉吶鷗在這部四段的家庭電影中，展現了日常性和隨機性的紀錄，在非敘事性的結構下，劉吶鷗也很難有機會創造具張力的、劇情性的蒙太奇效果；然而，〈廣州卷〉則透過快速剪接創造出短髮摩登女性獨特的臉部細節，創造出與文字、攝影都不同的跨媒介性實踐。

劉吶鷗從文學書寫過渡到影像身體的跨媒介的實踐，除了因為身為小說家的身分之外，更是來自他將電影作為一種「身體」的現象學觀點。從上述透過攝影機下捕捉女性臉孔與身體的不同角度，我們看到「電影」作為非人類身體的主動性，如同巴克所言，這是觀者與電影之間互相依存的手觸手般的電影經驗：「從觸感上來說，是銀幕的表面，那賽璐珞膠片上閃爍發光的硝鹽酸地撫摸和塵埃與纖維的擦痕。」（Barker, 2009：3）經由劉吶鷗的影像創作與電影論述的分析，可以說明在電影面前沒有「失去自己」，而是在身體與電影身體的接觸中存在著，更明確地說，是浮現出來。並不是單純認同銀幕上的人物，或是認同導演或攝影師而已，而是與電影發生親密的、具有體感經驗、觸感式的複雜接觸關係，透過剪接或角度變化，同時充滿了張力、整合、嫌惡或吸引力。

四、結論：身體書寫與體感經驗

本文討論劉吶鷗電影理論與影像實踐的關聯性，勾勒一位殖民地時代的臺灣青年，抵達大都會上海，如何因為對電影藝術的熱愛，透過對多種外文的掌

握，引介歐洲電影理論，並實際投身電影創作的過程。透過對劉吶鷗電影理論與影像的分析，可以發現他的文本展現了跨媒介性與跨文化性的特性。特別是《持攝影機的男人》對於女性身體的凝視，經大量特寫與剪接創造了充滿體感經驗、感官式蒙太奇的視覺經驗。儘管是不成熟的紀錄片，結構鬆散，但已將剪接視為電影語言的基礎，將特寫效果視為攝影機的主體性位置，逐步建構自覺性的概念化建構影像的時間與空間。

儘管上述的分析展示了劉吶鷗實踐其對影像形式主義的追求，但也同時不能忽略這些鏡頭體現了男性觀點的觀看視角。換句話說，女性身體成為了男性觀者的慾望主體，這也呼應了中國 1930 年代上海娼妓文化被都市想像賦予特別含義的焦點。以張英進分析的《神女》（1934）為例，「在一組蒙太奇鏡頭中，在摩天大樓和閃耀的霓虹燈的背景下，上海幻化為一個向觀眾微笑的、具有誘惑性的妓女。」（2011：179）雖然我們可以假設，劉吶鷗試圖實踐其轉譯的電影理論，然而不能不指出他的剪接邏輯，特別是〈廣州卷〉中妓女臉部的大特寫鏡頭的組合，難免落入將女性身體物化的過程。

然而，最後要問的是，電影作為一個獨立的藝術形式，卻也體現了文學書寫的不可能抵達的視覺經驗。因此，是否可以將劉吶鷗《持攝影機的男人》視為新感覺派小說脈絡之下過渡到文學電影的另類嘗試？本文嘗試對劉吶鷗文學創作、電影論述與家庭影片的跨媒介分析，希望能在建立臺灣電影／紀錄片理論史的論述系譜上拋磚引玉，除了與中國現代文學史的語境對話之外，更需透過對殖民主義與現代性的批判性視野，將劉吶鷗的影像論述與實踐視為跨國影像理論典範的轉移／轉譯後的東亞文化生產。劉吶鷗作為日治時期臺灣小說家、翻譯家和電影評論者的雙多重身分，因影像論述的書寫強化了文學與影像之間的有機連結，同時也激化了不同跨媒介之間的辯證關係。唯有繼續累積史料和影片的分析，才能脈絡化的體現前行者充滿理想與前衛的藝術創作與理論實踐，勾勒臺灣電影理論史的新面貌。

參考文獻 ———————————————————————

三澤真美惠。〈電影理論的「織接＝Montage」——劉吶鷗電影理論的特徵及其背景〉。《臺灣現當代作家研究資料彙編 53：劉吶鷗》。康來新、許秦蓁編選。臺南：國立臺灣文學館，2014a。239-268。

———。《在「帝國」與「祖國」的夾縫間：日治時期臺灣電影人的交涉與跨境》。臺北：臺大出版中心，2014b（第二刷）。

史書美著。何恬譯。《現代的誘惑：書寫半殖民地中國的現代主義（1917-1937）》。江蘇：江蘇人民出版社，2007。

李道明。〈劉吶鷗的電影美學觀——兼談他的紀錄電影《攜著攝影機的男人》〉，《臺灣現當代作家研究資料彙編 53：劉吶鷗》。康來新、許秦蓁編選。臺南：國立臺灣文學館，2014。225-238。

李歐梵著。毛尖譯。《上海摩登：一種新都市文化在中國》（增訂版）。香港：牛津大學出版社，2006。

張英進。〈娼妓文化與都市想像：20 世紀 30 年代中國電影中公共領域與私人領域的協商〉。《民國時期的上海電影與城市文化，1922-1943》。張英進編。蘇濤譯。北京：北京大學出版社，2011。172-194。

康來新、許秦蓁編。《劉吶鷗全集：增補集》。臺南：國立臺灣文學館，2010。

———編。《劉吶鷗全集：電影集》。臺南：臺南縣文化局，2001。

梁慕靈。〈論劉吶鷗、穆時英和張愛玲小說的「電影視覺化表述」〉。《中央大學人文學報》50（2012 年 4 月）：73-130。

普多夫金著。劉森堯譯。《電影技巧與電影表演》。臺北：書林出版社，1980。

彭小妍。《浪蕩子美學與跨文化現代性：一九三〇年代上海、東京及巴黎的浪蕩子、漫遊者與譯者》。臺北：聯經出版社，2012。

———。《海上說情慾：從張資平到劉吶鷗》。臺北：中央研究院中國文哲研究所，2001。

廖勇超。〈觸摸《花樣年華》：體感形式、觸感視覺、以及表面歷史〉。《中外文

學》35：2（2006）：85-110。

劉吶鷗。〈「伏虎美人」觀後感〉。《劉吶鷗全集：增補集》。康來新、許秦蓁編。臺南：國立臺灣文學館，2010。193-194。

———。〈俄法的影戲理論〉。《劉吶鷗全集：增補集》。康來新、許秦蓁編。臺南：國立臺灣文學館，2010。179-188。

———。〈現代表情美造型〉。《劉吶鷗全集：電影集》。康來新、許秦蓁編。臺南：臺南縣文化局，2001。337-338。

———。〈開麥拉機構——位置角度機能論〉。《劉吶鷗全集：電影集》。康來新、許秦蓁編。臺南：臺南縣文化局，2001。313-330。

———。〈電影和女性美〉。《劉吶鷗全集：電影集》。康來新、許秦蓁編。臺南：臺南縣文化局，2001。248-249。

———。〈影片藝術論〉。《劉吶鷗全集：電影集》。康來新、許秦蓁編。臺南：臺南縣文化局，2001。256-280。

———。〈影戲‧藝術〉。《劉吶鷗全集：電影集》。康來新、許秦蓁編。臺南：臺南縣文化局，2001。246-247。

———。〈關於影片批評〉。《劉吶鷗全集：增補集》。康來新、許秦蓁編。臺南：國立臺灣文學館，2010。176-178。

———。〈論取材：我們需要純粹的電影作者〉。《劉吶鷗全集：電影集》。康來新、許秦蓁編。臺南：臺南縣文化局，2001。295-300。

———。〈Ecranesque〉。《劉吶鷗全集：電影集》。康來新、許秦蓁編。臺南：臺南縣文化局，2001。282-284。

———。〈遊戲〉。《劉吶鷗全集：文學集》。康來新、許秦蓁編。臺南：臺南縣文化局，2001。31-43。

嚴家炎。〈新感覺派與心理分析小說（節錄）〉。《臺灣現當代作家研究資料匯編53：劉吶鷗》。康來新、許秦蓁編選。臺南：國立臺灣文學館，2014。

Balázs, Béla. *Theory of the Film: Character and Growth of a New Art.* Taipei: Bookman Books（書林），1996.

Barker, Jennifer. *The Tactile Eye: Touch and the Cinematic Experience*. California: University of California Press, 2009.

Fan, Victor. *Cinema Approaching Reality: Locating Chinese Film Theory*. Minnesota: University of Minnesota Press, 2015.

Sobchack, Vivian. *Carnal Thoughts: Embodiment and Moving Image Culture*. California: University of California Press, 2004.

Zhang, Ling. "Rhythmic movement, the city symphony and transcultural transmediality: Liu Na' ou and *The Man Who Has a Camera (1933)." Journal of Chinese Cinemas* 9:1 (2015): 42-61.

Zhang, Zhen. *An Amorous History of the Silver Screen: Shanghai Cinema, 1896-1937*. Chicago: The University of Chicago Press, 2005.

影音資料

劉吶鷗。《持攝影機的男人》（1933）。《臺灣當代影像：從紀實到實驗》。臺北：同喜文化，2006。

殖民時期朝鮮電影史新論

殖民時期韓國電影與內化問題*

亞倫‧傑若（Aaron Gerow）

一、導論

在討論殖民主義與殖民社會時，內化的問題——至少從佛蘭茲‧法農（Frantz Fanon）開始——就一直是個核心議題。法農在《大地上的受苦者》（*The Wretched of the Earth*）中寫道：

> 殖民主義的布爾喬亞，藉由其學者，在被殖民者的思想裡植入的基本價值觀——意指西方的價值觀——儘管具有諸多可歸因於人所製造出的錯誤，卻依然永恆存在。被殖民的知識階層接受了這些觀念的有力說法，而在其思維背後的崗哨則站立了一個衛兵，防衛著希臘羅馬體系的寶座。（Fanon, 2004：11）

此種殖民者價值被內化在被殖民者的思想裡——一種思想的內化，且被殖民者自己會來捍衛它——即可以是在以司法或軍事暴力去維繫殖民主義持續存在之外的另一種關鍵力量。用阿席斯‧南迪（Ashis Nandy）的話來說，就是：

> 殖民主義除了殖民了身體，也殖民了思想，並且會在被殖民社會中釋放力

* 本文原載 *Trans-Humanities*, Vol. 8 No. 1 (February 2015): 27-46。編者感謝 Aaron Gerow 教授授權同意翻譯及韓國梨花女子大學梨花人文學院同意本文於本論文集再製出版。© 2015 Ewha Institute for the Humanities, Ewha Womans University, Seoul, the Republic of Korea。

量，以一勞永逸地改變其文化的重點項目。在此過程中，它協助把「現代西方」從一個地理上與時間上的實體，概念化為一種心理上的範疇。而今「西方」到處都是，不只存在於西方世界，也存在於西方世界之外；不只存在於結構中，也存在於思想中。（Nandy, 2009：xi）

被殖民的主體內部狀態的此種思想層次，成為一種關鍵物。法農寧可使用「表皮化」（epidermalization）這個名詞而非「內化」（internalization）是有特殊意義的。這主要是與他把被內化的價值觀聚焦在種族這件事有關係，因為對非洲人而言，被內化的是一種膚色的議題，是法農在其《黑皮膚，白面具》（*Black Skin, White Mask*）的書名所表達的一種矛盾的狀態。他們接受了自己種族較別人劣等的狀態，也無非是將價值觀表皮化的內化狀態。但如果借用尼希姆—沙巴特（Marilyn Nissim-Sabat）的詞來說的話，法農的概念也和「白人的本體化」（ontologization of whiteness）的傾向有關，以便將被殖民者排除在屬於人的生命體之外，並將他們降為僅具有肉體的一種生物（Fanon, 2004：45）。他們「既無文化或文明，也無『悠遠的過去歷史』」，其身分認同只有他們被施捨的白色的面具——他們唯有的內部因此就只是表皮，膚淺的表皮（Fanon, 2008：17）。內化因此不僅只是被內化的殖民價值觀的問題而已，它也是從殖民空間的動力狀態中形塑該「內部」的問題、肉體的映射的問題，與互為主體性關係的問題。[1]

在本論文中，我將分析在日本殖民統治韓國時期製作的一些影片。我將論述這些影片對於此一時期的內化問題所構成一些有趣的疑問，儘管這些作品一方面似乎可以呈現出（影片中的）韓國人物確實直白地內化了日本統治當局的心意或看法，但對於是否確實有某個獨特的主體會有一種被建構起來的「內部」去開放地接納這些指令，這些影片也讓上述這樣的假設產生出問題來。我也會說明，這又會因為日本都會的電影也是自相矛盾的（儘管因為其本身是——或也正因為它是——處在殖民帝國的某種位置上），而讓問題再進一步複雜化。這些韓國電影提供了多重的例子，顯示出複雜的主體性被分裂的主體性

與相互主體性的關係交錯著的狀態，並且讓想要明確地劃分甚麼是「內部」、甚麼是「外部」變得很困難。過去由於缺乏可供研究的殖民時期的影片而長期以來導致研究韓國電影受到阻礙的情形，最近因為發現十多部 1930 年代與 1940 年代早期的影片，而終於讓仔細研究該時期的影片文本成為可能。到目前為止，大多數的研究仍侷限於主題研究或歷史研究（如 Yecies and Shim、Chung），而我希望本論文可以是朝向使用細部風格研究與電影分析的方向努力的一步，以便從電影文本的層次去思考關於殖民地電影與文化殖民的問題。

二、一種被殖民的電影

跟隨上述法農或南迪所恐懼的，而建立的一種被殖民的電影的模式，將會是不僅在敘事和意義層次上反映了殖民政策，並且在形式與風格的層次上也內化了殖民者的電影心聲（cinematic voice）。這正是如索拉納斯（Fernando Solanas）與蓋提諾（Octavio Getino）此類「第三電影」的支持者所反對的一種電影。他們把美國帝國主義在新殖民世界體系的擴張，與好萊塢電影製作模式的散播連結在一起。因為對他們而言，「把電影擺在美國模式中，即便只是在形式層面、在語言上，都將導致採用讓其產生該種語言（而非其他語言）的那種意識形態的形式」，因此他們呼籲在形式、製作與發行上有別於第一電影（好萊塢電影）或第二電影（歐洲藝術電影）的另一種電影（Solanas and Getino, 1976：51）。因此，電影風格乃是介於被殖民與抵抗殖民之間的鬥爭場域。

我們可以發現此種殖民現象可能也曾在殖民時期的韓國電影中出現。例如許光霽 1938 年執導的《軍用列車》（군용열차／ *Military Train* ）即被當成是第一部親日、支持殖民政府的片子。片子中，點用（Jum-yong）是位火車駕駛；他最好的朋友——也是他妹妹的男朋友——源鎮把軍用列車的情報洩露給間諜。這部影片充滿了內部心意或想法的各種例子，比如當我們看見點用與源鎮兩人躺在床上準備就寢，卻被過去的心意及內部的思考給折磨不已。其層次很

複雜，因為影片不僅從一個心意移轉到另一個心意，並且每個人的內部思考還可能真的引述了他人所說的話、或重播別人的想法。在影片快結束前，源鎮由於懺悔而自殺了，而當他的遺書被唸出來時，我們再次經歷了此種內部心聲的轉移。當點用憶起這份遺書並幻想源鎮的道歉景象時，我們再一次進入點用的腦中；但此時，不僅他的內部經驗移轉超過遺書的文字所載，看到及聽到自己的妹妹在哀求，甚至此一段落還結束在一個日本人的想法上。韓國人的心聲表達的是後悔與懷疑，但相反的，這個日本人的心聲表達的卻是威權且肯定的。此日本人的心聲指的是鐵路的地區領導的想法，似乎扮演著點用的「超我」（super-ego）的角色，去結束點用的退想，壓抑雜沓而來的其他想法，並推動點用採取行動。但這也是一個外部的聲音，因為它提到點用時用的是「你」（日文的「你」），只是它仍然是從點用本人的內部發出的（造成此現象的部分原因，可能是由於日文缺少──但英文字幕有──代名詞「我」來做為發聲的主體）。或許本片的敘事是關於一個心智（腦）的被殖民；故事中的韓國殖民主體透過了語言、目標，以及最終靠著殖民者的心聲（即便他仍然還無法採用該聲音的「我」作為自己的聲音），而克服了混亂。

　　儘管這個內化的例子還是有些問題，但它似乎在殖民時期其他電影的一些敘事的時刻中被呼應了。我們即刻可以聯想到崔寅奎的《無家可歸的天使》（家なき天使／집없는 천사，1941）中無辜被編入軍團且向天皇鞠躬的孤兒們（Yecies and Howson, 2014），或者是在李炳逸的《半島之春》（半島の春／반도의 봄，1941）片尾中採用的（以東京為中心）對現代性的夢想，以作為殖民的外貌。

　　其他更極端的例子，包括在太平洋戰爭時，在更強制的語言政策下製作的朴基采的《朝鮮海峽》（조선해협，1943）或是方漢駿的《兵丁》（兵隊さん／병정님，1944），其韓語完全被日語所取代。在宣傳片中，這種景象是可以預料得到的，因為宣傳片表面上的目標即是讓觀眾將殖民者的價值觀內化。其目的是去形塑觀眾，使其不僅認同銀幕上被好好殖民過的人物，而且還要能有效將自己投射到銀幕上，以完成影片的意義。此種想法在日本討論戰時電影時，

確實在公開論辯中曾被鼓吹過，例如影評人水町青磁就曾建議作為天皇子民的
觀眾應該把意義的規範內化，好讓他（她）即便看到的是一部爛電影，仍能建
立自己「正確的娛樂秩序」。為對抗那些強調電影——作為「電影戰」的武器
——必須不會是「未爆彈」（不発弾），水町青磁更加突顯觀眾在完成電影上扮
演的角色。

> 無論好壞，影片都必須被製作出來。不過就電影而言，一顆「未爆彈」可
> 能是沒辦法的，端視人們的信仰而定。只要電影在這裡存在一天，我們觀
> 眾就能有決心把它當成一種美妙的娛樂方式而去追隨它。而只要我們追隨
> 它，它就不會是未爆彈，因為我們的想法是追隨一部影片能產生一種元素
> 讓我們在日常生活中為國服務。（1941：62）

被殖民觀眾的模式，則是把他們的日常生活中為國效力的情形放入電影
中，並讓他們觀看，讓他們在自己內部投射出宣傳片，以有效地協助製作出國
家出資製作的電影。

這或許可以在安夕影的《志願兵》（1941）中看見。春浩在片中被描述成
在傳統鄉村社會結構壓迫下的受害者。影片中，他坐在房間裡，幻想著自己進
入一個可以容許他自由發揮才能的空間——此處指的即是日本軍中的空間。這
應該就是存在於帝國與其子民之間立即效忠的證明，是一種透過電影技術（觀
點或視覺結構，加上「溶」的特效）以及軍事影像的內化，且似乎超越了壓迫
春浩的那種建立在假想、刻板印象與誤解等之上的鄉下的傳播管道所確保的證
據。不僅只有軍隊，還包括此種形式的想像，加上國家的承諾，因而讓主角獲
得解放。

三、「日本」電影的問題

然而，再仔細探究這些電影時，卻也會顯示在其內化的敘事中有很多複雜
的枝節。首先，即便在殖民時期的最後幾部電影，如《朝鮮海峽》中，似乎體

現了日本語言的內化，在韓國被進一步納入帝國戰爭的行動時被表現出來。但我們仍可以詢問到底我們是否也看到韓國電影（尤其是太平洋戰爭開始前製作的電影）對日本電影語言及風格的內化。當然，當時的日本電影一定曾對韓國的電影製作產生一些影響，只因為有許多這一世代的韓國導演是在日本接受訓練的。朴基采在「東亞電影」（東亜キネマ株式会社）工作，方漢駿在「松竹蒲田廠」工作，而李炳逸在「日活」。日本的電影製片廠偶而也會參與製作這些電影。例如，東寶即合製了《軍用列車》，而松竹兩位著名的導演島津保次郎與吉村公三郎就曾參與安哲永執導的《漁火》（1939）。我們甚至可以看到具影響力的日本影評人飯島正的名字出現在《無家可歸的天使》的演職員表中。[2] 在此種直接聯繫之外，我們也可以感覺到日活多摩川製片廠的風格迴盪在《軍用列車》中，例如冷冽的燈光、勞動階級的外景、遠離的攝影機。在《無家可歸的天使》中，於外景中拍攝業餘的兒童，也會讓人聯想到清水宏新的寫實主義原型的幾部作品，而清水宏自己早前也曾在殖民地韓國的街道上拍攝過關於兒童的短片《朋友》（1940）。然而，此種與製片廠及作者風格的聯結，卻未必意味著將殖民者的電影予以內化。有些人或許在 1930 年代日本電影中看到缺乏特寫、較長的鏡頭、違反 180 度線原則，或甚至偶爾出現的花俏的裝飾──正是柏區（Noël Burch）與波德維爾（David Bordwell）所指出的當代電影風格的一些特質──但要如此把日本電影概括起來，卻至多只是空洞的說法。事實上，柏區與波德維爾對於日本戰前電影的風格可以有如此南轅北轍的說法──前者把它看成是對古典好萊塢模式的反動，而後者認為它大體上和古典好萊塢模式一致──正說明了當學者討論是否有單一的日本電影語言時會產生的問題（Gerow, 2005：409-10）。

　　在討論韓國電影是否將日本電影的風格內化時，會出現的一個困難的地方是：即便是日本官員、電影創作者、電影人或是觀眾，於戰爭期間大家對於甚麼是日本電影，或甚麼才應該是日本電影的風格，其實莫衷一是。戴樂為（Darrell Davis）曾撰述論文討論溝口健二《元祿忠臣藏》（1941-42）影片傲世的風格，認為那是一種自覺性的嘗試，想透過美學化日本去建構日本性

（1996：131-80）。可是那部影片卻在票房上大挫敗。影評人也同樣無法勾勒出在日本電影中甚麼才是恰當的「日本」。例如，著名的影評人筈見恒夫被要求去解釋日本片的獨特性時，只能提到其步調較慢，以及此種慢步調是符合國民性格的。但他接著表示，希望日本電影的調子可以快一點（1941：17-47）。彼得・亥（Peter B. High）也說過：在出版品中政府官員與影評人及電影創作者爭論甚麼才構成一種「國策電影」，卻從未真正達成結論。他描述日本在戰時執行的「內部統制」較少聚焦在對於政策忠貞不二的接受，反而是聚焦在一種幾乎是偏執的狀態；而這種自我統制與自我審查的狀態，其實是源自大家無法確定到底軍方會通過哪一種電影，以至於製片人會過度打安全牌，因為沒人知道介於安全與不安全之間的那條界線到底在哪裡（2003：322-42）。

　　學者也持續辯論著媒體宣傳的有效性。像楊（Louise Young）或葉西斯與豪生（Brian Yecies & Richard Howson）等人討論媒體在改變關於滿洲或韓國的輿論上、或協助透過「常識」去形塑霸權言論上所扮演的角色；而另外一些學者，如瑞佛斯（Nicholas Reeves），則認為「關於電影宣傳力量的迷思，其實此種迷思才是比電影宣傳本身真正的力量更強大到無法相比」（2004：241）。有趣的是，對於觀眾會（並且也確實）排斥或誤讀宣傳電影這個事實，日本電影當局其實是非常清楚的。這即是為何形塑電影政策的主要人物——情報局的不破祐俊——會主張必須去「訓練觀眾」，因為他理解到宣傳必須有肯服從的或肯合作的觀眾才能發生作用（Gerow, 2002：140）。或許正因為他理解到：決定電影意義的不只有內容，還有形式、觀眾、放映、產業結構，以及語境脈絡，因此戰時的電影政策才會如此複雜（或者是如此令人覺得撲朔迷離）。

　　殖民地與占領區的存在，也觸發了不只是對於「在當地應該放映甚麼日本片」的爭論，而且最後還變成是關於「到底日本片應該是怎麼樣」的強烈的辯論與焦慮。像原本是影評人，後來成為東寶管理階層的森岩雄，就覺得電影應該更容易理解，因此在形式上應該更像好萊塢（1942：5）；而有些人，如津村秀夫（可能是在所有影評人中最熱衷支持戰爭的一位），則要求日本電影必須要努力好讓被殖民者對好萊塢電影斷奶（1942：21）。川喜多長政在戰前是將

歐洲藝術電影進口到日本的主要人物，後來成為日占時期上海電影產業的龍頭。他就爭論說，在地觀眾並無工具可以理解日本電影，因此應由本地工作人員在日本人監督下製作電影（1942：6-7）。而事實上，日本當局與知識分子大多數覺得日本電影的品質差，尤其當這些影片被放映給早已習慣看好萊塢電影的菲律賓之類的國家的觀眾觀看時，會是國家恥辱的潛在來源。然而，對於其他人而言，在殖民地放映日本電影，可以反過來，提供動力去改革日本電影，因為他們必須改進影片的有效性，才能支持國策並對這些其他觀眾產生效用。我也曾提議（Gerow, 2002：142-44）說：大日本帝國時期殖民者與被殖民者間的電影關係並非單向的，因為改革者把殖民地用來作為將日本電影現代化的一種刺激。而這確實也是日本語言的狀況。誠如李妍淑（1996）曾指出的，將日語輸出到殖民地，加速了呼籲要改變日語本身。

　　然而這對日本電影造成的結果有時卻是矛盾的。如鷲谷花在討論牧野正博的《鴉片戰爭》（1943）時指出的，此「國民映畫」在亞洲地區如香港、菲律賓很受歡迎，但她也同時批評該片是改編自格里菲斯（D.W. Griffith）的電影，並且使用了許多好萊塢風格的音樂（2003：69-74）。許多這類的矛盾是源自在現實中關於本國及電影政策的討論，經常不只是關於無解的日本內部矛盾，而且是關於如何在帝國中完美地使用電影。這種悖論在許多方面具體表現出日本自己在面對西方時的矛盾位置——既努力地像被殖民般地向西方現代性看齊，卻又自己試圖想要成為殖民的主宰者。例如自由派的政治理論家長谷川如是閑，可以為日本電影較放鬆的節拍或氛圍線（情緒の線）而歡呼，卻又會批評日本電影最通俗的形式「時代劇」：「缺乏構成日本美感內涵的道德感」。對他及其他一些人而言，大多數的日本電影人與觀眾依然有必要去「培育日本的生活」（1943：95）。在日本與歐洲及亞洲之間的矛盾關係背後，有時往往是被投射成存在著不充分的「日本式」的日本。事實上，日本電影與日本電影政策必須盡力去殖民日本人的腦子，就像他們去殖民其殖民地人民的腦子一般。正如我在別的地方說過的：

此種對於如何使用電影來呈現國家在方式上的衝突，顯示出戰時的鬥爭不僅是關於如何使用電影來代表國家，其實更是關於電影到底應該代表的是什麼樣的國家，以及如何把日本放在全球與特定地區之間、東方與西方之間、傳統與現代之間。（Gerow, 2009：198）

四、韓國電影的互為主體性

戰爭時期日本電影的狀態，讓我們在考慮韓國及其他殖民地電影人與觀眾所處的複雜位置時，必須很小心。假使他們應該必須把日本電影當成一種現代的、殖民的電影，一種比殖民地電影優秀的電影而予以內化──是像《半島之春》之類的影片所提供的一種觀點──可是他們內化的對象，卻是大多數當權的日本人所不認為是現代的電影；這些電影所擁有的，至多只是「日本的」電影，此種曖昧的地位而已。說得更直白一點，這些他們所內化的日本電影是日本統治當局自己尚未足夠內化到能代表現代的日本帝國。

我們應該考慮這會如何影響內化的現象。我所希望考慮的比較不是在於這算不算對日本片的內化，而是在於殖民空間的動力狀態中「內化」的型態。這個議題是：到底電影告訴了我們甚麼關於內化本身所具有的令人擔憂的本質、關於介於內部與外部之間的界線是如何被劃定的或很曖昧地產生出來的、關於被內化了的主體建構或解構了甚麼，以及在最根本的層次上關於透過像電影此種外部手段去代表內部狀態的甚麼矛盾？我的假說是：假使殖民時期韓國電影好像往往是關於內部狀態（而且從上述的例子中似乎是可以如此推論），則它可能比較不是因為它開啟了一個空間好讓它可以被殖民力量給內化，而比較像是它以複雜且曖昧的方式展示了內化本身的裂縫與矛盾，以及殖民主體性的問題。

我特別有興趣的是凝視在許多故事中是很重要的，但被呈現的方式卻往往缺乏觀點結構，或者是其所利用的觀點的剪輯方式或視線對接的方式，就古典

好萊塢電影的規則而言會被認為是錯的。讓我們思考在《漁火》中的這場戲，就是春三透過雙筒望遠鏡看到他那因為已故父親所欠債務而陷入經濟困境的女友仁順與債主的兒子哲洙坐在海濱。春三往銀幕左邊望去，然後在一個奇怪的海浪鏡頭後，我們看到他望向銀幕右方。這個剪輯因此跨越了軸線的兩側。這違反了古典電影 180 度的規則，及在剪輯時攝影機拍到的各人物必須保持在軸線的同側。此規則之所以被制定出來，是認為這樣將能讓觀眾對於敘事的空間與焦點保持一個明確感。上述兩個鏡頭暗示在雙筒望遠鏡中看到男女兩人的雙人鏡頭其實是春三的主觀視覺——儘管前一個鏡頭是在他望著的鏡頭之前，而後一個鏡頭是在他望著的鏡頭之後——但剪輯的方式卻幾乎讓它看起來好似春三轉了方向，朝別的地方望去，因而讓原來可以號稱這個鏡頭結構純屬主觀的作法被搞複雜了。波浪的鏡頭也可以暗示春三內心的激動，但這只有當我們把它看成是一個蘇聯式蒙太奇表現主義的用法時才成立（注意，導演安哲永曾在德國讀書）。而這種用法並無法產生古典好萊塢蒙太奇所要求的那種清楚的表達。

我們也應注意仁順在接到一封哲洙寄來的信後的主觀時刻。在她讀完信後，她向遠離攝影機的方向別過頭去。此時影片剪輯到一個瀑布的鏡頭、春三的鏡頭、波浪的鏡頭、再一個春三的鏡頭（此時他面向不同的方向）、瀑布的鏡頭、及春三的特寫鏡頭，然後才又回到仁順在同一位置的鏡頭。此一視覺讓人很難將之連結到仁順，不僅因為我們沒看到她的臉——因而不像古典剪輯那樣——同時也因為我們看到同前面一樣的波浪鏡頭，而它似乎是與另一個人物的主觀相連結的一個元素。此一段落透過重複相同的違反軸線的方式，其實在結構上近似春三先前的主觀時刻，只是她的臉被隱蔽——或許是要展示女性的矜持——暗示的卻是不同的、性別的主體建構。此地所描繪的內在，或者利用了一種跨主體的視覺語彙，或者本身即是互為主體性。

我們也可在《朝鮮海峽》中成基對錦淑的「回憶」中找到相似的一種互為主體性的「主觀」視覺。在加入日本陸軍之後，成基有一次在受訓休息時讀一封來自妹妹的信，詢問他會想要娶甚麼樣的女人。他躺在草地山丘向上望著

的特寫。這個鏡頭之後是一個天空的鏡頭，接著是一個從在家的錦淑背後拍攝的攝影機運動鏡頭；錦淑是他已經娶了的合乎普通法的妻子，但卻不被父母承認。一般的假設是，這是成基的主觀時刻。但接下去影片「溶」至錦淑在同一個空間望向銀幕左邊，然後是一個攝影機運動移向成基掛在牆上的大衣。而當攝影機往後移動時，我們看見她把大衣披在位於前景的成基身上。曾被認為應該明顯是某一人物的主觀時刻——即成基回憶他成功地拋棄妻子去從軍以便修補與家人的關係——卻突然變成另一個人物的主觀時刻，即他太太回想起他們過去在一起的時光。而影片雖又回到錦淑的「現在」時刻，但卻未再回到成基的現在時刻。他的主觀視覺因此完全被遺忘了，或者說其實是被另一個人物以性別反轉的方式給綁架了；但它確實因為背叛了觀眾的期待而顛覆了主觀時刻的地位。這也讓觀眾對最後一場戲有所準備。此時，錦淑的心聲好似可以真的跨越疆界——即朝鮮海峽——但它是在一個通俗劇的地理中，只有靠著此種偶發性的連結才能讓從未在敘事的現在式中被見到在一起的一對情侶，透過電影而被撮合在一起。[3]

　　根據這些例子，我們可以重訪《軍用列車》與《志願兵》，並發現它們在如何內化殖民這方面比較沒有那麼接近範本。機關區長的心聲或許看來是在壓抑點用互為主體的心聲——雖然是玲心寫的信，但他看見或聽見妹妹的心聲——但心聲本身也可以只是延續著在介於各主觀之間、介於內部與外部之間的各個疆界交錯游移的做法，只是這一次是沒有一個發聲的身體——或許只有火車才有身體，而火車確實是把點用的主體性與帝國相連結，只是那是一種更為外部的方式（這一點是由心聲只在攝影機拋棄點用的內部影像而開始從外部看他之後才出現的情形而獲得支持的）。即便點用有把心聲內化，但此心聲卻在指涉點用自己時稱他為「你」，把他的主體性消解了，讓他的內部自我有了外部而變得自己的內在不完整。相較之下，春浩在《志願兵》中的夢想，因為採用了幻想－視覺－幻想的結構而可能似乎更為直接，但把這個視覺透過溶而疊至他的臉上——以及一個可能在他臉部表情上的改變[4]——或許也暗示這是對他的投射，而不僅只是他所做的投射。這或許指示了這部影片在文本上的多義

性，是徐在吉（Seo Jaekil）所解釋的，可能是電影多重版本的一種形式，而可能也被部分地編織進入既存文本本身之中。

我猶豫不決於：是否應該把此種呈現內在狀態或內部化所併發出來的難題稱之為「抵抗」，至少一開始時是有此種猶疑。二戰前的日本電影不乏違背連戲剪輯規則或把主觀結構複雜化的例子（後者最著名的例子是衣笠貞之助的前衛電影《瘋狂的一頁》（1926））。儘管波德維爾（David Bordwell）認為這些大多只是在基本上仍遵循古典敘事模式的基礎上加入花俏、裝飾性的元素而已，然而殖民時期韓國電影中的這些互為主觀性的時刻，儘管在一些因幸運而被保存下來的電影樣本中可以找到，卻似乎是更根本性的使用方式，不僅因為它們似乎蠻普遍的，更因為它們在歷史的緊要關頭──即內化是一個核心議題的時刻──持續地提出主體性的問題。

就某種程度而言，這些都是由於權娜瑩（Nayoung Aimee Kwon）所說的，這些影片的「複音」所造成的一種效果。權娜瑩認為：「這些影片中，殖民者與被殖民者的觀點同時並存，使得在殖民同化高度發展的時期，要乾淨俐落地勾勒出兩者間的區隔，變得不可能」（2012：22）。從風格的層次來看，它們也可以是表現了一種金景賢（Kyung Hyun Kim）在《半島之春》中的人物「英一」身上看到的矛盾：他那「被肺結核纏身的身體……可以同時被稱讚為對抵抗殖民的鬥爭之寓言，或是被譴責為具有與殖民者共謀、微弱的、去男性的意涵」，從而「再次界定介於純與不純之間、健康的與具傳染性的之間、群體內與群體外之間的疆界」（2011：57-58）。

這些電影中對於內部性的描繪，我認為，可能同樣也再次界定介於主體性的內部與外部之間的疆界，揭露出殖民主義是如何不僅是一種心理內容上的議題，是被外部殖民者內化，同時也是其形式與再現──內化的型態、介於主體性之間的疆界，以及互為主體性的各種矛盾的可能性。殖民時期的韓國電影因此可能體現了殖民狀態內化過程中的各種矛盾，並且同時也代表說：跟殖民主義的鬥爭可能不是以主體性被內化的人如何去抵抗外部力量的故事出現，而是發生在各主體性之間為了什麼是內部性的定義而互相爭鬥的這片動盪的大海

中。這些電影也可能讓我們知道，在殖民狀態下，尤其是當殖民強權本身也是面對著新殖民的矛盾狀態時（例如日本面對著西方），想透過電影去建構內部性的困惑。如果日本當局自己對於如何定義自己的殖民電影都有困難時，殖民時期的韓國電影卻能創造出一種會展現本身互為主體性上的矛盾的電影，則殖民時期韓國電影或許所曾經經驗過的，會是雙倍的困惑吧。這或許可以解釋為何它曾被來自外部的內部心聲、屬於別人的主體性的時刻，或者凝視與內部的夢想卻成為外部等問題所消耗，更同時讓這些區隔被複雜化了。可能還有更進一步的細節有待探討，尤其是關於不同時期（例如，電影是否在太平洋戰爭爆發後展示出不同形式的互為主體性）與性別上（例如，是否女性的想法往往都是由一種「男性霸權」（Yecies and Howson, 2014）所形塑）的議題。儘管由於缺乏足夠尚存在的電影文本，會讓我們要做如此精確的區分其實很難去推動，但同時，很奇妙的是，互為主體性本身似乎也跨越了此種時間與性別的疆界，只是或許跨越的方式不相同吧。

　　再回來談法農。我們或許在此地看到了一種不同形式的表皮化。像《軍用列車》這類被稱為「黃色」的電影，即配合殖民者的電影（在 1940 年的朝鮮映畫令強制韓國電影人必須配合殖民政府之前即已配合殖民政府的電影）（Yecies and Shim, 2011：118），是很有趣的一件事。這個稱謂雖然未必指涉膚色，但日本殖民強權的新殖民狀態倒是提醒我們說，黃色種族的白色夢想，在此地其實並非全然不相關。只是，上述影片比較不像是「黃皮膚，白面具」或「黃皮膚，日本面具」，而是皮膚像是莫比烏絲帶（Moebius strip）——面具既在皮膚的內部也在皮膚的外部，面具罩住了面具，使得皮膚正變成一個充滿複雜層次，既是內部也是外部的疆界。我們需要進行更多研究，才能知道這些最近發現的殖民時期的影片如何與當時其他文化生產形式產生交集，因而揭露並體現殖民身分認同。只是，影片本身會以自己的特別形式去體現這些問題，讓電影的型態成為一種豐碩的空間，來詰問殖民主體性的型態。

（翻譯：李道明）

註解 ———————————————————————————

1　（譯註）原文為 "Internalization is then not simply an issue of the colonial values that are internalized, but also of the shape of that 'internal' within colonial spatial dynamics, the mapping of the body, and intersubjective relations."。

2　（原註）飯島正也與許泳（日本名為日夏英太郎）合寫了《你與我》（君と僕，1941），由許泳執導。這部由松竹與韓國軍部情報局合製的影片，目前僅存有劇本。

3　（原註）我們可以把此一連串內部心聲、不相對接的凝視，以及互為主體性的時刻，與韓國的通俗劇相聯結。關於這一方面，必須進一步研究，但由於韓國「新派劇」與日本「新派」的通俗劇之間有聯結的關係，後者卻沒有出現這種形式，這一點是有重大意義的。

4　（原註）當我放映這部影片時，有些觀眾把他的臉部表情閱讀成不是欣喜若狂而是驚恐。這個結果可能是出自於他們是在未看完整的影片的情況下看到此一片段影片所致。

參考文獻 ————————————————————————

川喜多長政。〈中国映画の復興と南方進出〉。《映画旬報》43（1942）：6-7。

水町青磁。〈臨戦体制下の観客について〉。《映画評論》1：12（1941）：60-62。

李妍淑（이연숙／イ・ヨンスク／ Lee Yeoun-Suk）。《「国語」という思想 近代日本の言語知識》(「國語」作為哲學：近代日本的語言知識)。東京：岩波書店，1996。

長谷川如是閑。《日本映画論》。東京：大日本映画協会，1943。

津村秀夫。〈大東亜映画政策に関するノート〉。《映画評論》2：4（1942）：18-22。

筈見恒夫。《映画の伝統》。東京：青山書院，1942。

森岩雄。〈夢と現実〉。《映画旬報》43（1942）：4-6。

Gerow, Aaron。〈戦ふ観客：大東亜共栄圏の日本映画と受容の問題〉（為觀眾而戰：大東亞共榮圈的日本電影與觀眾接受問題）。《現代思想》30：9（2002）：139-149。

Baskett, Michael. *The Attractive Empire: Transnational Film Culture in Imperial Japan*. Hawaii: University of Hawaii Press, 2008.

Bordwell, David. "Visual Style in Japanese Cinema, 1925-1945." *Film History* 7:1 (Spring 1995): 5-31.

Burch, Noël. *To the Distant Observer: Form and Meaning in the Japanese Cinema*. Ed. Annette Michelson. California: University of California Press, 1979.

Chung, Chonghwa（鄭琮樺）. "Negotiating Colonial Korean Cinema in the Japanese Empire: From the Silent Era to the Talkies." *Cross-Currents E-Journal* 5 (Dec. 2012): 136-69. Cross-Currents: East Asian History and Culture Review. Web. <http://cross-currents.berkeley.edu/e-journal/issue-5>

Davis, Darrell. *Picturing Japaneseness: Monumental Style, National Identity, Japanese Film*. New York: Columbia University Press, 1996.

Fanon, Frantz. *Black Skin, White Masks*. New York: Grove Press, 2008.

—. *The Wretched of the Earth*. New York: Grove Press, 2004.

Gerow, Aaron. "Narrating the Nation-ality of a Cinema: The Case of Japanese Prewar Film." *The Culture of Japanese Fascism*. Ed. Alan Tansman. North Carolina: Duke University Press, 2009. 185-211.

—. "Nation, Citizenship and Cinema." *A Companion to the Anthropology of Japan*. Ed. Jennifer Robertson. Malden, MA: Blackwell Publishers, 2005. 400-414.

High, Peter B. *The Imperial Screen: Japanese Film Culture in the Fifteen Years' War, 1931-1945*. Wisconsin: University of Wisconsin Press, 2003.

Kim, Kyung-Hyun. *Virtual Hallyu: Korean Cinema of the Global Era*. North Carolina: Duke University Press, 2011.

Kwon, Nayoung Aimee. "Collaboration, Coproduction, and Code-Switching: Colonial Cinema and Postcolonial Archaeology." *Cross-Currents E-Journal* 5 (Dec. 2012): 938. Cross-Currents: East Asian History and Culture Review. Web. <http://cross-currents.berkeley.edu/e-journal/issue-5>

Nandy, Ashis. *The Intimate Enemy: Loss and Recovery of Self under Colonialism*. Oxford: Oxford University Press, 2009.

Nissim-Sabat, Marilyn. "Fanonian Musings: Decolonizing/Philosophy/Psychiatry." *Fanon and the Decolonization of Philosophy*. Ed. Elizabeth A. Hoppe and Tracey Nicholls. Lanham, MD: Lexington Books, 2010. 39-54.

Reeves, Nicholas. *Power of Film Propaganda: Myth or Reality?* New York: Continuum, 2004. ProQuest. Web.

Seo, Jaekil. "One Film, or Many? : The Multiple Texts of the Colonial Korean Film Volunteer." *Cross-Currents E-Journal* 5 (Dec. 2012): 39-62. Cross-Currents: East Asian History and Culture Review. Web. <http://cross-currents.berkeley.edu/e-journal/issue-5>

Solanas, Fernando, and Octavio Getino. "Towards a Third Cinema." *Movies and Methods: An Anthology*. Ed. Bill Nichols. California: University of California

Press, 1976. 44-64.

Washitani, Hana. "The Opium War and the Cinema Wars: A Hollywood in the Greater East Asian Co-prosperity Sphere." *Inter-Asia Cultural Studies* 4:1 (2003), 63-76.

Yecies, Brian and Shim Ae-Gyung. *Korea's Occupied Cinemas, 1893-1948*. Abingdon: Routledge, 2011.

Yecies, Brian and Richard Howson. "The Korean 'Cinema of Assimilation' and the Construction of Cultural Hegemony in the Final Years of Japanese Rule." *Japan Focus: The Asia-Pacific Journal* 11:25 (June 2014), n. p. Web. <http://apjjf.org/2014/11/25/Brian-Yecies/4137/article.html>

Young, Louise. *Japan's Total Empire: Manchuria and the Culture of Wartime Imperialism*. California: University of California Press, 1998.

影音資料

安夕影（안석영／Ahn Seok-Young）導。崔雲峰（최운봉／Choe Un-Bong）、文藝峰（문예봉／Mun Ye-Bong）演。《志願兵》（지원병／*Volunteer*）。東亜映画製作所，1941。

安哲永（안철영/Ahn Chul-Yeong）導。朴魯慶（박노경／Park No-Gyeong）、尹北洋（윤북양／Yun Buk-Yang）演。《漁火》（어화／*Fisherman's Fire*）。極光映画，1939。

朴基采（박기채／Park Ki-Chae）導。南承民（남승민／Nam Seung Min）、文藝峰（문예봉／Mun Ye-Bong）演。《朝鮮海峽》（조선 해협／*Straits of Chosun*）。朝鮮映画制作株式会社，1943。

許光霽（서광제／Seo Gwang-Jae）導。王平（왕 평／Wang Pyeong）、文藝峰（문예봉／Mun Ye-Bong）演。《軍用列車》（군용열차／*Military Train*）。聖峯映画院、東寶映画株式会社，1938。

殖民時期臺灣電影與朝鮮電影之初步比較*

李道明

前言

　　臺灣於 1895 年開始被日本殖民統治，至 1945 年日本戰敗剛好滿五十年。朝鮮是在 1910 年大韓帝國與大日本帝國簽訂「日韓合併條約」後，大韓帝國正式滅亡，成為日本殖民地，至 1945 年，共被日本殖民三十五年。臺灣是自 1925 年開始自製劇情片，至 1945 年總計不足 10 部。反觀朝鮮在日本殖民時期，自 1924 年製作第一部純正韓國電影起，在默片時期（1924-1934）即製作了 96 部劇情片，有聲電影時期自 1935 至 1939 年共完成 26 部片，在「朝鮮映畫令」頒布後，至少又完成了 20 餘部為殖民政府宣傳用的劇情片。[1] 同樣為日本殖民地，也同樣在 1920 年代中葉才開始有自製影片，但為何臺灣的劇情電影製作數量僅有朝鮮的百分之七？這個問題顯然牽涉到臺灣與韓國不同的國情、民族性及分別與日本「母國」在政治、社會、經濟、歷史等方面有不同的關係，應該是個複雜的議題。

　　本文試圖進行本議題的先期研究，從電影的引進、非虛構影片的拍攝與政治運用、劇情影片的製作方式與內容、電影產業的結構與運作、軍國主義與同化政策對電影製作造成的影響、戰爭末期的電影發展等方面，進行問題提問與推演初步結論，以理解朝鮮與臺灣在同為日本殖民地的期間，電影的發展有何

*　本文原發表於國立臺北藝術大學電影創作學系 2016 年舉辦的「第二屆臺灣與亞洲電影史國際研討會：比較殖民時期的韓國與臺灣電影」。

相似或相異之處，及其相異的主要原因。本文希望能拋磚引玉，有更多研究者對相關議題做更深入的探討，相信對於臺灣電影史或韓國電影史可以產生一些貢獻。

一、電影抵達殖民地的時間與方式

依金鐘元與鄭重憲（2013：5-6）的考證，電影最早在韓國出現是 1897 年 10 月 10 日由一位英國人 Astor House[2] 在朝鮮北村（忠武路）泥峴租用中國人的破舊棚子三天，利用瓦斯燈放映 House 與「朝鮮菸草株式會社」共同購買的法國百代公司的紀錄短片。[3] 觀眾用「朝鮮菸草」生產的廉價日本香煙之空菸盒換取免費看電影，每人並收到七張「妓生」[4] 圖片。

1899 年臺北「十字館」於 9 月 8 日至 10 日晚上使用愛迪生發明的「活動電機」（Vitascope），放映包括「美西戰爭」（Spanish-American War）之類的電影。[5] 這是目前所確知臺灣最早關於電影放映的報導。不到一年後，盧米埃兄弟的「電氣幻燈」（Cinématographe）也從日本來到臺北。1900 年 6 月 19 日《臺灣日日新報》上一則新聞如此報導著：「臺北『淡水館』月例會餘興，松浦章三放映活動寫真《軍隊出發》、《火車到站》、《海水浴》、《帽子戲法》、《職工喧嘩》等十數種」。[6]

由此可知：尚非日本殖民地的韓國，引進電影的時間雖比日本略晚半年，但並非自日本引進，而是在韓國經商的西方人自歐洲（英國？）引進「百代」的紀錄短片（？），作為促銷香菸的工具。而臺灣已是日本殖民地，自日本內地引進愛迪生的活動電機系統及盧米埃兄弟的電氣幻燈，時間比日本晚兩年多。引進的方式已是在戲院做商業映演。

兩個提問：（1）為何與日本、中國地緣如此近的朝鮮半島，未從日本或中國傳來電影，而是在韓國經商的西洋人帶來，並且不是如同世界各地那般以最新的科技來吸引觀眾——即把電影當做一種「新奇事物」（attraction）而加以推銷——而竟是招徠吸菸客戶的手段？（2）為何來臺灣或韓國放映電影的人沒

有同時拍攝當地的風光影片？這些問題尚待進一步探索。

二、最早拍攝的電影、拍攝者與拍攝目的

　　1901 年美國旅行家兼演講家霍姆斯（Burton Holmes）在一次世界旅行途中來到韓國，其在韓國拍攝的影片後來在演講中曾放映過。雖然無法確切知道這部關於韓國的影片內容，但 Yecies 與 Shim 根據當時的廣告，認為可以證實其存在，且拍攝的內容可能包含百姓的日常生活及皇宮。影片並透過皇族引介給高宗皇帝與懿愍皇太子（英太子）在皇宮中放映（2011：27-28）。這可能是最早關於韓國的電影影像紀錄。

　　臺灣最早的電影影像紀錄可能是 1907 年高松豐次郎受臺灣總督府委託製作的《臺灣實況紹介》。[7]臺灣第一部影片出現的時間比日本晚十年，比韓國晚六年，且是由臺灣總督府委託高松豐次郎自日本請技術人員來臺拍攝臺灣現況的資訊影片，其用途是向日本內地觀眾展示殖民地臺灣的統治現況，並在日本各城市放映前後舉辦歌舞表演以增加吸引力與宣傳效果。

　　由此可知：（1）最早在韓國拍電影的是「旅遊紀錄」（travelogue），其用途是配合霍姆斯在美國各地的演講時使用；（2）引進活動電機或電氣幻燈的日本商人並未在臺灣拍攝任何影片，直到七年後才第一次出現臺灣的活動影像紀錄。

三、伊藤博文在韓國與臺灣電影上扮演的角色

　　伊藤博文是日本政界「元老」，在電影初抵日本時即注意到電影在大眾宣傳上的影響力。在他的影響下，臺灣總督府民政長官後藤新平邀請高松豐次郎到臺灣放映電影，對臺灣人進行「啟蒙」、「教化」，以爭取臺人（主要是仕紳階級）接受日本的統治。雖然後藤新平於 1906 年離臺去滿洲擔任南滿洲鐵道的總裁，但他的後繼者仍對電影的影響力具有信心，於 1907 年委請高松豐次

郎的公司「臺灣同仁社」製作《臺灣實況紹介》，在當年上野舉辦的「東京勸業博覽會」、帝國議事堂、東洋協會，及東京的「有樂座」、大阪的「角座」及北至北海道，南至北陸、山陰、中國與九州各主要都市的戲院放映及表演。其目的，很顯然是向日本各界（貴族、議員、企業界與一般百姓）展示殖民地政府統治的優秀成績。

　　伊藤博文就任韓國統監（1906-1909）後，曾委託並協助日本的電影公司「橫田商會」製作了兩部影片《韓國一週》（1908）與《韓國觀》（1909）。卜煥模（2006：9）認為《韓國一週》這部片其實是在介紹伊藤本人，以及韓國的地理、風俗等。影片只拍攝了韓國平穩的狀況，以掩蓋韓國國內因為反對日韓協約設置「統監府」而導致陷入混亂的時局，以免日本國內對於韓國殖民地化這件事產生不安。影片「強調（韓國）表面平靜的樣子，以作為統監府宣傳之用」。而《韓國觀》則記錄了純宗皇帝在伊藤博文統監陪同下巡視各地的情況。表面上，這次的皇帝出巡是標榜新皇帝即位後視察民生，但卜煥模（2006：9-10）認為伊藤舉辦此次皇帝出巡的真正意圖是召集韓國百姓，告知統監府統治下的新的施政措施，以為次年（1910）的日韓合併做準備。伊藤以皇帝出巡為題材，製作出一部以宣傳「內鮮融合」必要性為目的的影片，再由皇室、紅十字會，及愛國婦人會等組織主辦此部影片在韓國的放映活動，將上述的訊息傳遞給韓國與日本兩國人民。

　　1907 年大韓帝國皇太子英親王被伊藤博文送到日本留學，引起韓國國民的不安，深恐皇太子成為日本的人質。為了抹除韓國人的不安，伊藤乃利用電影去記錄皇太子在日本留學生活的各種情形，包括抵達日本受歡迎的場面、留學時的日常生活情形、在日本各地巡視的實況。橫田商會製作完成此部影片後，在韓國巡迴放映。影片充滿皇太子在日本全國各地受歡迎的臨場感，讓看過的韓國皇族與國民稍稍減除了內心的不安感（卜煥模，2006：14）。此亦為伊藤博文擔任韓國統監期間，善於使用電影來協助統治的另一個例子。

　　卜煥模（2006：8）認為，伊藤博文在韓國使用電影的方式，比他在臺灣要更為積極。他不但放映電影，更透過拍攝關於韓國現況的影片，來向韓國與

日本兩地的人民，介紹認識兩國的局勢正在改變。而此種使用電影來達到同化朝鮮人的目的，卜煥模認為在日本殖民韓國期間是維持其一致性的，直到朝鮮總督府推出宣傳與教化的電影政策後，才進入新的階段。卜煥模在論文中指出，伊藤博文製作介紹日本統治韓國的電影的目的有二：一是在讓韓國被日本殖民的這件事在日本國內創造出肯定的輿論；二是透過電影讓韓國國民認識日本的優越性，以幫助韓國人被日本同化。上述的結論其實也適用於說明臺灣總督府使用電影的目的上。

　　高松豐次郎（本名高松豐治郎）自 1908 年舉家定居臺灣後，次年開始受到「愛國婦人會臺灣支部」的委託，在臺灣各地舉辦募款為目的的電影巡迴放映活動，成果輝煌，讓愛國婦人會開始成立電影部門，不但放映電影，並委託高松的「臺灣同仁社」製作總督佐久間左馬太（1906 年 4 月至 1915 年 4 月）「討伐」臺灣北部原住民（泰雅族）的電影紀錄片，在臺灣各地巡迴，並送回日本內地放映。[8]

　　殖民政府在臺灣與韓國放映宣傳、「啟蒙」電影，都是透過像「愛國婦人會」這樣的中介組織，顯示日本在統治臺、朝兩個殖民地時，採取的行政技術其實是相通的。稍有不同的是，臺灣總督府拍攝影片的目的，除了針對殖民地人民進行宣傳、啟蒙外，也針對母國政府、企業與人民進行遊說。這顯然與日本政府內部早期對是否應該殖民統治臺灣曾有歧見（有所謂的「棄臺論」），或是否應該以武力征服原住民有不同的聲音出現，加上日本民眾一直對臺灣是個落後的南方瘴癘之島（充滿獵頭族與霍亂、鼠疫等癘疾）具有強烈的刻板印象……等因素都脫不了關係。臺灣總督府與移居臺灣的日本人，對於內地人一直無法正確理解臺灣進步的現況感到挫折。終其殖民統治期間，臺灣總督府不斷透過在內地參與博覽會之類的展示會，以及舉辦全國電影巡迴放映會，試圖向內地各界人士介紹臺灣在殖民統治下的同化政策與現代化、工業化的優異成果，可惜其效果似乎相當有限。

　　因此，高松豐次郎早期在臺灣放映電影的目的雖然以「啟蒙」臺人為主要目的（高松豐治郎，1914：6），但在總督府主導下，電影的使用目的開始轉為

向被殖民的臺灣人宣傳殖民政府的政策，以及向母國皇族、政治元老、企業家、教師及百姓建立臺灣的正面形象，[9] 與朝鮮總督府使用電影的方式與目的稍有不同。

四、殖民政府製作宣傳片的方式

日韓合併後，日本設置朝鮮總督府對韓國進行殖民統治。為有效利用電影，朝鮮總督府官房文書課於 1920 年設置「活動寫真班」，並立即大量製作宣傳用長篇紀錄片與劇情片，在朝鮮內外經常性地巡迴放映。卜煥模（2006：19）認為朝鮮總督府在利用電影的這一方面，領先日本的各官廳、臺灣總督府文教局或「滿鐵」。[10] 但其實，朝鮮總督府使用電影進行宣傳的時間遠比臺灣總督府晚。如前所述，臺灣總督府早在 1907 即委託民間單位（高松豐次郎的「臺灣同仁社」）製作宣傳用紀錄片。即便僅計算官廳自己的活動寫真班製作的影片，臺灣還是比朝鮮早，因為臺灣總督府文教局主導的半官方組織「臺灣教育會」，於 1914 年即成立「活動寫真班」（因此有時也被稱為「文教局活動寫真班」），負責購置及在全臺各地巡迴放映教育影片及宣傳片。1917 年臺灣教育會自日本內地聘來一位著名的攝影師萩屋堅藏後，開始自製教育片與宣傳片，比朝鮮總督府官房文書課活動寫真班足足早了三年。

卜煥模（2006：19）把朝鮮總督府官房文書課活動寫真班的電影製作，依影片內容分為三個時期：（1）成立初期：1920 至 1920 年代中葉齋藤實總督施行「文化政治」，利用電影作為宣傳的時期；（2）1920 年代中葉至 1937 年：中日戰爭爆發前，廣泛利用電影於全社會民眾教化的時期；（3）1937 年至 1945 年：戰時動員體制使朝鮮成為後勤基地，利用電影成為實施皇民化政策一環之時期。

這近似筆者將日本殖民統治臺灣五十年間政府運用電影的方式所分的三個時期：（1）1900 至 1917 年，電影是對內用來啟發本地人並向他們宣揚政策，對外則用來向內地宣傳臺灣的現代化形象；（2）1917 至 1937 年，電影被「臺

灣教育會」用來作為學校教育與社會教育的工具，前半段時期主要用來啟發鄉村民眾以提升人力素質，後半段則以製作教科書輔助教材影片為主；（3）1937至 1945 年，電影主要被殖民政府用來作為宣傳工具，宣揚民族主義、軍國主義與皇民化政策。臺灣與朝鮮兩者間唯一的差別是：1917 年以前被筆者列入考慮，而在 1917（臺灣教育會活動寫真班開始自製影片）至 1937 年間，筆者則分為前半（1917 至 1920 年代中葉）與後半（1920 年代中葉至 1937 年），影片製作內容可能因製片機構的職責屬性而略有差異，但功能差別基本上不大。

　　根據卜煥模（2006：24）的說法，朝鮮總督府活動寫真班初期製作電影的兩大目的，一是以宣傳朝鮮總督府施政及介紹朝鮮現狀為製作目的；二是向日本介紹朝鮮人同化為製作目的。反觀臺灣教育會活動寫真班的初期製作電影的目的，則包括：（1）推動社會教育來改變臺灣人的態度與想法；（2）協助推動「忠君愛國」思想，具有發揚日本民族主義（與現代性）的目的；（3）協助鄉村改革，提升人力素質，以達成田健治郎總督（1919 年 10 月至 1923 年 9 月）同化政策中透過教育讓臺灣人能成為純粹的日本國民的目的。

　　朝鮮總督府活動寫真班初期曾製作《朝鮮事情》（1920）一片，以南自釜山、北至北朝鮮、新義州等地的朝鮮風物為內容剪輯而成，並於 1921 年 3 月至 8 月在日本各地巡迴放映。1923 年他們又製作了長達二小時的《朝鮮之旅》，拍攝從釜山至新義州沿線的交通、水產、林業、礦業、都市、教育、風景及風俗等，也在日本各地巡迴放映，並舉辦演講（在東京還特別邀請政治家、公職人員、實業家觀看）。此項活動與臺灣教育會於 1920 年 3、4 兩月在東京與九州及 1921 年在名古屋以西的日本各縣市進行「臺灣事情紹介」計畫，以演講、放映影片來宣傳臺灣正面形象，十分類似。臺灣教育會 1921 年的活動，據說舉辦了 29 場放映會，吸引了十萬人以上（久住榮一，1921：33-36）。而《朝鮮事情》1921 年的活動，則在長野等八個府縣放映了 37 場，觀眾數有五萬八千人（卜煥模，2006：25-26）。兩者相較，似有相互較勁學習的態勢。

　　此外，朝鮮總督府活動寫真班也為了向韓國人介紹日本，趁著《朝鮮事情》在日本巡迴放映時拍攝當地的風景、文物，剪輯成《內地事情》，於 1920

年 5 月在各道所在地進行巡迴放映。朝鮮總督府為放映介紹日本內地的影片給道內各地的朝鮮民眾觀看，以達成「內鮮融合」的目的，乃藉由活動寫真班的力量在各道設置寫真班，並於 1920 年 9 月將放映設備與影片拷貝分配給各道的寫真班，由各道的寫真班負責在該道進行《內地事情》的巡迴放映。

臺灣則在 1922 年由總督府內務局出資購買教育影片，供臺灣教育會活動寫真班及各州廳在全臺各地放映，因此臺灣教育會活動寫真班於同年開始針對各州的公職人員培訓其電影放映技術。1923 年起，各州廳開始開設自己的電影放映培訓課程，並由臺灣教育會購買放映機與影片提供給各州廳進行電影的巡迴放映。臺灣與朝鮮的統治當局在利用活動寫真班推廣社會教育的理念與方法上十分接近。

惟，臺灣普及實施電影放映的社會教育比朝鮮晚二年，但與日本各級學校、團體或地方政府使用電影進行教育或宣傳活動，大約在同一段時期。電影放映會在 1920 年代成為日本全國各地（無論城市或鄉村）極受歡迎的活動。中央政府也在 1924 年 8 月於東京上野舉辦關於電影放映技術的講習會。由此可以對照出兩個殖民地政府在使用電影進行社會教育或政策宣傳上，比日本內地更為先進。

1925 年朝鮮總督府活動寫真班改由內務局社會課接管後，開始製作以社會教化為目的的電影，供各地官廳與公共團體（如農村振興課、水利組合、林政課、警務課、專賣局等）使用。卜煥模（2006：39-46）將朝鮮總督府活動寫真班此時期製作的電影分為「社會教化」、「施政（業績）宣傳」、「皇室關連」三大類。在卜煥模（2006：53）列出的 1921-1937 該活動寫真班製作的 295 種（部）影片中，皇室關係占 8.5%、教育／神社／宗教占 4.7%、時事占 13.2%、社會事業占 10.5%、產業占 14.6%、體育占 4.4%、地理占 3.7%、風俗占 4.4%、名勝古蹟占 4.7%、警察占 1.4%、中日事變占 2.4%。筆者則統計臺灣教育會從 1917 年到 1924 年 3 月止，總共自製了 84 部影片。其中，17部（20.2%）為政治或軍事活動的紀錄，11 部（13.1%）是關於工農漁產品，25 部（29.8%）描述城市、離島、風景或交通情形，5 部（6%）與推行衛生觀

念或防範傳染病有關，7 部（8.3%）則記錄了運動比賽（主要是田徑賽），4 部（4.8%）為本島人的文化或宗教活動的紀錄，3 部（1.2%）與社會或福利相關，9 部（10.7%）為日本內地風景名勝。直接與教育相關的影片其實只有 3 部（1.3%）。

雖然由於分類方式及比較時間的不同，而很難做有意義的比較，但無論是朝鮮總督府活動寫真班或臺灣教育會活動寫真班，其使用電影的目的，顯然政治性多過於教育（教化）性。而朝鮮總督府活動寫真班拍攝大量皇室關連的影片，說明它與筆者前述臺灣教育會在推廣「忠君愛國」觀念上扮演重要角色，有異曲同工之妙。

由此可以推測，朝鮮與臺灣兩個殖民地與日本帝國的關係大體相似。在殖民統治的方式上，兩個殖民政府也很接近。因此，在利用電影作為政策宣傳或向日本內地推廣殖民地的正面形象上的做法也很接近，只是重點上略有差異。至於兩者在細部做法上的差異，則有待另一篇論文做更進一步分析。

五、連鎖劇的引進與影響

1919 年 10 月朝鮮「新劇座」新派劇團的代表金陶山，在「團成社」劇場負責人朴承弼支持下，帶領劇團團員製作了連鎖劇《義理的仇討》，在團成社公演，被認為是韓國（本土）電影製作的起點（金鐘元與鄭重憲，2013：29-30、33）。

連鎖劇（kino-drama or chain drama）是指在舞臺表演中融入電影的一種表演形式，[11] 當戲劇在舞臺演出一段時間後，降下銀幕，放映在外景演出一部分劇情的電影，之後再恢復舞臺演出。此種連鎖劇在 1904 年（或說是 1901 年）即在日本出現，到了 1910 年代中葉逐漸受到日本觀眾（尤其是中下階層觀眾）歡迎。連鎖劇後來也從日本流傳到臺灣與韓國。臺灣在 1915 年 3 月已有日本劇團「睦團」來臺演出連鎖劇的紀錄。「睦團」至少有兩齣戲（即《仇緣》與《大犯罪》）在臺灣演出時，有在臺北拍攝外景電影的紀錄。[12]「睦團」在臺北

連演超過一個月，才巡迴至其他城市演出，可見當時極為轟動。

　　連鎖劇開始進入韓國也是 1915 年，是當年 10 月在「釜山座」上演的《單相思》。1917 年第一齣在首爾出現的連鎖劇，是在黃金館演出的《文明的復仇》。1918 年日本新派劇團「瀨戶內海」在韓國演出連鎖劇《船長的妻子》等的時候，同時間在釜山也有新派連鎖劇《良心的仇》在「幸館」公演（金鐘元與鄭重憲，2013：38）。

　　「瀨戶內海」（又稱「瀨戶內會」）於 1920 年始被引進臺灣，至 1925 年該劇團在臺灣演出的連鎖劇戲碼至少有《長恨歌》、《奴島田》、《筐之錦繪》、《六反池之大秘密》、《俠藝者》、《不知火》、《千鳥鳥岩》、《緣之糸》、《被詛咒的未來命運》（呪われたる運命）、《夜之鶴》、《夫婦星》等。可說 1920 年代是連鎖劇在臺灣最盛行的時代，但主要是日本新派劇團，較少臺灣本地劇團製作連鎖劇。日本劇團來臺灣演出這種連鎖劇的風潮，一直延續到 1930 年代中葉。

　　臺灣本地劇團開始製作連鎖劇，始於 1923 年。一個日本演藝團體「清水興業部」來臺灣組織「聯（連）鎖臺灣改良劇寶萊團」，招收男女演員三十餘名，俟編劇、攝影師等佈署妥當後，於 1923 年 9 月上旬著手拍攝，於 10 月 7 日起在「基隆座」開演舞臺劇《世界無敵之凶賊廖添丁》。在十九場戲中，有四場活動寫真（電影）拍攝的動作戲是廖添丁與警察的打鬥。[13] 此齣戲的電影攝影師究竟是臺灣人或日本人，目前資料不足，無法判斷。但另有本地歌仔戲團「江雲社」的班主林登波曾與本地電影攝影師李書（李松峰），以及其他幾位曾製作臺灣本地最早自製劇情片《誰之過》（1925）的導演合作，於 1928 年製作了另兩齣連鎖劇《楊國顯巡案》與《江雲娘脫靴》，據云大受歡迎（呂訴上，1961：5、179）。此後，有關臺灣本地人製作連鎖劇的訊息，要到二戰後才又出現。

　　《義理的仇討》是由於「團成社」劇場負責人朴承弼一直想拍電影，而恰巧「新劇座」的金陶山受到日本新派劇團「瀨戶內海」1918 年 7 月在韓國演出連鎖劇《不如歸》與《我之罪》的刺激，萌生製作連鎖劇的想法。兩人認識後一拍即合（金鐘元與鄭重憲，2013：30）。《義理的仇討》大獲成功後，金

陶山又陸續製作了《是有情》（1919）、《刑事的苦心》（1919）、《經恩重報》
（1920）、《天命》（1920）、《明天》（1920）等連鎖劇。而其他劇場導演也陸續
投入製作連鎖劇，如「朝鮮文藝團」李基世的《知己》、《黃昏》、《金色夜叉》
與《長恨夢》（均為 1920 的作品），以及「聚星座」的《春香歌》（1922）、「革
新團」林聖九的《學生節義》與《報恩》（均為 1920 的作品）等，一直到 1923
年更是「仿佛連鎖劇的春秋戰國時代到來」（金鐘元與鄭重憲，2013：34-36）。

　　從以上連鎖劇在臺灣與韓國的發展軌跡來比較，可以發現連鎖劇在兩個殖
民地出現的時間相近（都在 1915 年），且連鎖劇從 1915 年起至少至 1925 年，
在兩地都頗受觀眾的歡迎。日本連鎖劇 1919 年在韓國刺激了本土連鎖劇的製
作，也被視為拉開了韓國電影史的序幕，但臺灣本土連鎖劇的製作卻是遲至
1923 年才出現，並且不是本土自發地而是日本演藝界移植到臺灣來的。臺灣要
到 1928 年才有真正本土製作的連鎖劇出現，幾乎比朝鮮晚了十年，也比臺灣
本土自製劇情片《誰之過》晚了三年。或許從臺灣、朝鮮兩個殖民地在劇場經
營及新派劇在兩地不同的發展脈絡，能找到為何日本連鎖劇促成了韓國連鎖劇
與電影的發展，卻未能在臺灣產生重大的影響。

六、默片初期劇情片的製作

　　臺灣與韓國不同的是，拉開臺灣電影史序幕的並非連鎖劇，而是電影。第
一部在臺灣拍攝的劇情片，是日本的獨立製片公司「田中輸出映畫製作所」的
《佛陀之瞳》（仏陀の瞳，1924），製片、導演是曾在松竹蒲田攝影所擔任導演
的田中欽之（Edward "Eddie" Kinshi Tanaka）（市川彩，1941：52、90）。田中
自稱這部片旨在向西方觀眾介紹佛陀的愛。故事是關於在中國南京一名因蒙冤
下獄的老人想向大官復仇，但他女兒卻被大官強娶擄走的故事，最後在佛陀法
眼的協助下，女兒被青年佛像雕刻家拯救，大官則於佛陀前懺悔自盡。[14] 影片
的主要演職員，包括攝影師與男女主要演員（島田嘉七、雲野薰子）都來自日
本，少數配角與臨時演員則為臺灣本地人。《佛陀之瞳》據呂訴上（1961：2）

的說法，直接促成臺灣有志青年募股成立「臺灣映畫研究會」，攝製了第一部本島人自製（所有演職員，包括編導、攝影、表演均為本地人）的劇情片《誰之過》。

《誰之過》的編導兼主要男演員劉喜陽據說曾參與《佛陀之瞳》的演出，對電影產生興趣，遂放棄在銀行的工作從影。《誰之過》講述一個青年救美終成美眷的簡單愛情故事，在臺北實景拍攝後，於 1925 年 9 月假「永樂座」公映，可惜票房不佳，也讓原本野心勃勃的「臺灣映畫研究會」隨即解散，而原先對投資拍電影抱持極大興趣的大稻埕本島仕紳階級，也從此對投資拍電影為之卻步。這說明為何後來雖仍有臺人對製作劇情電影有很大興趣，但資本總是不足的緣故。

在《誰之過》之前，臺灣本地自製的第一部劇情片應該是「臺灣日日新報社」的活動寫真部攝製的《天無情》（1925）。這部影片的主創人員應該都是在臺居住的日本人，演員可能是以臺灣本島人為主。《天無情》旨在提倡矯正臺人「人口買賣」的陋習，也可說是一部「啓蒙社會劇」。[15]

韓國第一部劇情片公認是《月下的盟誓》（1923）。[16] 這部「啟蒙片」是由總督府或其下屬機關製作，用以宣傳防疫、衛生或鼓勵儲蓄等觀念（金鐘元，2010：32-33）。1923 年另有一部由居住在韓國的日本人遠山滿（又名頭山滿）製作的純劇情片《國境》，也被認為是韓國最早的商業劇情片（金鐘元與鄭重憲，2013：56）。本片的主創都是日本人。事實上，1920 年代初葉，包括《春香傳》（1923）、《海的秘曲》（1924）等韓國劇情片，除了演員外，其餘如製片、編劇、導演、攝影、剪輯等技術人員與資金、人力資源，都是日本人提供的（金鐘元與鄭重憲，2013：53、56）。

比較默片時期臺灣與朝鮮兩個日本殖民地的劇情片製作，可以發現韓國除了有總督府及下屬機關製作的「啟蒙片」外，在韓日人集資或劇場經營者投資製作電影的情況也不少，如《春香傳》（1923）是朝鮮劇場經營者早川增太郎（早川孤舟）成立「東亞文化協會」後投資拍攝的。韓人在此時期，由於在資金、技術、人才方面不足的情況下，不得不依賴日本人，而日本人也有興趣投

資依據韓國文化與社會風俗習慣所拍攝的電影。

金鐘元與鄭重憲（2013：57）指出，韓國電影一直到形成期（1919至1924？）都有因日本殖民統治下面臨資金不足、設備不足、技術不成熟的窘境，無法自力製作韓國電影。而此種情況與臺灣在1920與30年代的情況一模一樣。在韓日人當時為響應第三任朝鮮總督齋藤實所實施的「文化政治」，紛紛集資成立電影公司，如「朝鮮活動寫真株式會社」、「極東映畫俱樂部」。這些公司雖然後來並未真正拍出電影，但足以證明在韓日人對投資韓國片是有興趣的。

與此相對應，我們並未在臺灣看到臺灣總督府鼓勵在臺日人投資拍電影的政策，且除了「臺灣日日新報社」為了慶祝創立二十五年，開始從事電影的製作、放映工作，以達成社會教化目的之外，極少見到有在臺日人對投資拍電影有興趣的。臺灣因為殖民統治到了1920年代已經相對穩定，並無類似韓國因「三一獨立運動」造成總督府必須實施文化政策的必要性。臺灣總督府雖積極吸引日本資本家及臺灣本地地主在臺投資生產事業，卻並未鼓勵在臺日人對於文化設施進行投資。此外，相對於一些韓國劇場經營者或娛樂事業大亨，在獲利之餘願意投資拍電影（例如早川增太郎、朴承弼），臺灣雖有在1921年於臺北城內新建的電影院「新世界館」在開辦後短短十一個月的獲利就有六、七萬圓，引起臺人自建「永樂座」戲院的興趣，後續的電影專映戲院（活動寫真常設館）也在臺北及各大都市陸續出現，但無論戲院經營者為日本人或臺灣人，並無任何人願意把獲利再投資於製作電影上。

臺灣第一次有本地地主或財主有意願投資拍電影，出現在1925年募股集資成立的「臺灣映畫研究會」，可惜因為第一炮《誰之過》票房失敗而告終。後續也未聽聞再有類似集資成立大電影公司拍電影的例子。雖說朝鮮也有在「殖民統治時期，主要韓國電影市場是發行資本而不是產製資本」，且「韓國電影上映後所得利潤大部分都被中間發行商取得，而非還原為製作資本再行投資電影」（金鐘元與鄭重憲，2013：120）。此種無異於臺灣的情形，但是畢竟此時期仍然有日本人或韓國人的資金願意投入製作韓國電影。這或許說明了為何在1920年代的臺灣，劇情電影的製作條件遠比朝鮮更為險惡。

　　前述朝鮮劇場經營者早川增太郎成立「東亞文化協會」，在其投資並執導的《春香傳》首映成功後，東亞文化協會繼續拍出《村上喜劇》（1923）、《悲戀之曲》（1924）、《兔子與龜》（1925）及《孬夫興夫傳》（1925）等片，足以說明以劇場盈利投資拍電影可以出現好的良性循環的結果。此外，《春香傳》的成功及東亞文化協會的電影製作活動，刺激了「團成社」的朴承弼基於民族主義，決心以韓國資金、技術、人力去製作相似的電影，來和東亞文化協會相抗衡，終於完成了《薔花紅蓮傳》（金鐘元與鄭重憲，2013：66）。《薔花紅蓮傳》（1924）在朝鮮掀起一陣觀看熱潮，對後續韓人投入資金自製劇情片一定帶來很大的鼓勵。反觀臺灣在 1920 年代的文化界，似乎沒有那麼強烈的民族主義要和日本人競爭，因為畢竟在臺日人並未製作出甚麼值得效尤的電影來。

　　就電影技術而言，《薔花紅蓮傳》的攝影師李弼雨（1897-1978）被稱為「韓國電影技術之父」，曾在大阪學習電影技術，回韓後曾拍過《知己》、《犧牲》、《長恨夢》等連鎖劇及一些新聞紀錄片，也能沖洗電影底片。而為了製作《薔花紅蓮傳》，朴承弼還借來英國「威廉遜」（Williamson）廠牌的專業攝影機給李弼雨使用。李弼雨在《薔花紅蓮傳》中的攝影成績受到當時專家們的肯定（金鐘元與鄭重憲，2013：67-8、126-7）。反觀《誰之過》的攝影師李書（李松峰），原任職新竹電燈會社及總督府殖產局林務課，因對電影技術有興趣，靠閱讀英文及日文技術書籍自學電影技術，並向任職於臺灣教育會活動寫真班的日本攝影師三浦正雄請教。為了能實踐他的電影技術知識，李書還特地郵購了「環球牌」（Universal）攝影機來練習。李書後來據說也參與了《臺灣日日新報》活動寫真班製作的「社會劇」《天無情》的拍攝（呂訴上，1961：3）。雖然李書在《誰之過》中的表現受到當時報紙評論的肯定，但是《誰之過》商業上的失敗也讓他沉寂了一段時間。據說，他也曾在拍攝《誰之過》前到過上海，向「百代公司」（可能是 Pathé Asia）學習電影沖洗技術（Lee, 2013：248-51）。李書的自力學習精神或許可嘉，但可能還是沒能像李弼雨在大阪學習到的電影技術那樣紮實。

　　雖然金鐘元與鄭重憲（2013：119）也指出：即使到無聲電影後期，韓國

電影界還是面臨資本零散、技術落後、創作熱情停滯的狀態，默片時期韓國電影資金是向地方富豪臨時募集來的，因此電影並未能產業化；但臺灣與朝鮮相比，其狀況可能更糟糕。因此，雖然臺人也曾想憑藉自己的資金、技術、人才自力完成一部劇情片《誰之過》（1925），但可能因為（導演、編劇、攝影、剪輯等）技術都不夠成熟，因此雖然以「純臺灣製影片出世」來號召，卻仍未能吸引本島人觀眾觀看，因而未能產生良性循環，造成後續原本有意願投資拍攝電影的資金因而卻步。所以，臺灣劇情電影在日殖時期的發展，或許在天時（總督府沒有政策引導資金投入）、地利（本地技術與設備不夠）、人和（觀眾對本地人自製電影缺乏支持熱情）三者俱缺的情況下，導致其發展不如朝鮮。

七、韓國電影的盛開期與臺灣電影的沉默期

韓國電影在 1926 年產生很大的變化，包括演員大量出現、電影出品數量持續增加、製作水準提高。當時有兩部電影成了「話題之作」，激起了大眾對韓國電影的熱情，因而提升了電影的地位。第一部是《長恨夢》，在新春時節放映，成為引爆觀眾熱情的始作俑者；第二部就是《阿里郎》，在朝鮮各地造成轟動（金鐘元與鄭重憲，2013：76-78）。

從朝鮮總督府警務局所統計的 1926 年 8 月至 1927 年 7 月的「朝鮮電影影片檢查概要」（《活動写真フィルム検閲概要》，1931：46；轉引自卜煥模，2006：74），當年度製作（送檢閱？）的影片計有 18 部，[17] 共來自 10 家公司，其中以朝鮮電影製作公司（조선 키네마 프로덕션／朝鮮キネマ・プロダクション）的 5 部最多。朝鮮電影製作公司是日本帽子店商人淀虎藏創立的，首部作品《籠中鳥》（1926）中的配角羅雲奎備受好評，便交由他自編自導自演了《阿里郎》。《阿里郎》成功後，羅雲奎繼續為朝鮮電影製作公司再編導演了《風雲兒》（1926）、《金魚》（1927）、《野鼠》（1927）。《野鼠》票房失敗，造成羅雲奎與製片淀虎藏之間的嫌隙，因此羅雲奎離開朝鮮電影製作公司自立門戶，成立了純韓人的「羅雲奎製作公司」。

　　從類型上來看，依照朝鮮總督府警務局的分類，被列為悲劇的有 12 部、正劇（drama）有 5 部、喜劇只有 1 部（《野鼠》）。被列為戀愛劇（愛情片）的有 10 部、活劇（動作片）有 2 部、人情劇（通俗劇？）有 5 部、家庭劇（家庭通俗劇？）有 1 部。這指出了日殖時期韓國觀眾偏愛「愛情悲劇」的特殊傾向。反觀默片時期的臺灣劇情電影，若從「社會劇」《天無情》（1925）[18] 算起，至 1933 年僅有 6 部，[19] 其中《情潮》一片因為缺乏確切的證據證明其存在或確曾在臺灣拍攝與放映必須存疑外，[20] 其餘 5 部中有 3 部偵探動作片、1 部正劇（drama）、1 部「社會劇」，被認為是悲劇的僅有 1 部，並沒有喜劇或通俗劇。從臺灣觀眾偏愛看西洋動作片的情形來看，此種與朝鮮觀眾截然不同的電影製作類型也是可以理解的。

八、朝鮮與臺灣戲院數及觀眾人數之比較

　　卜煥模（2006：149）引述了朝鮮總督府警務局所統計的 1927 年全朝鮮活動寫真常設館（電影院）之狀況分析，[21] 在資料中顯示了 1927 年全朝鮮共有 32 家電影院，總座位數為 21,000 個，其中由韓國人經營的僅有 4 家，座位數為 2,655 個。然而，到了 1932 年，韓國人經營的專門放映電影的戲院增加到 11 家（其中 3 家以日本人為經營對象），占全部 49 家電影院（映畫專門興行場）的 22.5%。同一年上映的韓國電影有 7,706 卷，日本電影近 12 萬卷，外國片約 4,900 卷（卜煥模，2006：84）。

　　由 1932 年朝鮮各道收費電影觀眾人數統計顯示，朝鮮人觀眾總數為 272.5 萬人次，占總人口數的 13.6%，其中以京畿道人數最多，每人平均每年看 1.5 次，比全朝鮮人每年平均看 23 分之 1 次要高十五倍。反觀在韓日人觀眾數為 320.9 萬人次（比朝鮮人觀眾多），以日本在韓人口 52.3 萬人計算，每位日本人在韓國每年平均看片數為 6 次多。[22] 以在韓日本人每人每年要看總計近 12 萬卷日本影片的 6 部多來比較，朝鮮人每人每年要看 7,706 卷韓國影片的 23 分之 1 部，可以知道有進電影院看電影的韓國人，其攤提到的韓國片的數量為日本人

的九倍。由此可見，在默片末期韓國觀眾對於本土自製電影的熱烈景況。

　　由於缺乏臺灣在殖民時期電影院數、影片數及觀眾數之數據，可資與同時期的朝鮮做相對應的比較，將需要未來再做細部研究。目前筆者僅能找到1939 年臺灣九大都市共 43 家電影院，依這九大都市的總人口 66 萬餘人來計算，平均每家電影院服務 2.3 萬人（市川彩，1941：92），與 1932 年朝鮮有 98家戲院服務 200 萬人口（平均每家戲院要服務 20.45 萬人）相比，臺灣的電影院數量並不算少。另一則消息「（臺灣）全島四十館中不分常設與否全年共有三百五十萬人」，[23] 此說法若可靠，則臺灣人每人每年平均看 5.3 部電影，比在韓日本人不惶多讓，更遠高於朝鮮人，但顯然臺灣本島人並不特別愛看本島人自製的劇情片，否則沒有理由不能支撐起像朝鮮一樣的本土自製電影。

九、電影檢查法規與執行

　　朝鮮總督府於 1926 年 7 月 5 日頒布全國統一的電影檢查法規「活動寫真影片檢閱規則」（府令第五十九號），臺灣總督府也於同年 7 月頒布「活動寫真影片檢閱規則」（府令第五十九號）。而這兩個殖民地的電影檢查法規，都是根據日本帝國內務省警保局 1925 年 5 月頒布的「活動寫真影片檢閱規則」（內務省令第十號）而來。關於朝鮮與臺灣在電影檢查法令與執行上的比較，本文暫時省略，容留待以後有機會再做深入之比較。

十、戰時體制下朝鮮與臺灣電影之比較

　　臺灣與朝鮮都在 1930 年代後半葉進入國家總動員體制下的戰爭動員時期。日本對於兩個殖民地都實施皇民化政策，透過「內鮮一體」或「內臺一體」的口號，試圖將朝鮮人與臺灣人都同化或「皇國臣民化」。在「皇國臣民化」（皇民化）的政策中，朝鮮半島人民與臺灣島民都被要求要參拜神社、遙拜宮城、敬愛日之丸國旗及齊唱〈君之代〉國歌、背誦「皇國臣民誓詞」、講國語（日

語）或推動國語家庭、實施志願兵制度，及創氏改名或推動改日本姓氏運動
等。

　　在此背景下，朝鮮總督府與臺灣總督府都分別實施電影國策的政策，以達
成上述目標。具體作為包括在中央機關（總督府）設立情報宣傳機構、根據日
本的「映畫法」制定法令。

　　卜煥模（2006：95）指出，朝鮮是在1937年爆發中日戰爭後設立「朝鮮中
央情報委員會」，並於各道設立「道情報委員會」。朝鮮中央情報委員會的「情
報課」主要工作包括蒐集情報、啟發宣傳、內外局勢介紹、電影的拍攝放映與
租賃、印刷品的編輯發行、報紙通信與廣播之報導、編輯《朝鮮》及《通報》
雜誌等。在使用電影啟發宣傳方面，「情報委員會」文書課的「活動寫真班」
（後來稱為情報課「映畫班」）於戰爭初期的主要工作包括製作對戰時下「時局
之認識」與「皇民化」之電影，將影片發行至各道，或直接在各道巡迴放映。
太平洋戰爭爆發後，「朝鮮中央情報委員會」的情報課升格，「映畫班」強化電
影的製作能力，包括提升錄音室的設備、新設沖印部並擴充設備，以應付戰時
的啟發宣傳業務。1942年在設立專門製作「國策電影」的「朝鮮映畫製作株式
會社」後，映畫班即委託朝鮮映畫製作株式會社製作所有的國策電影。映畫班
的工作改為製作教材片及與日本國內電影公司合作製作向外介紹朝鮮的影片。
映畫班的巡迴放映事務則委託「朝鮮映畫啟發協會」負責（2006：97-99）。

　　臺灣是在七七事變爆發後在總督府設置「臨時情報部」，各州也分別設置
「臨時情報部」或「情報係」。太平洋戰爭開始之後再設置「情報課」與「情
報委員會」（三澤真美惠，2001：79-80、112）。三澤真美惠（2001：110）指
出，臺灣臨時情報部的組織與工作內容曾參照日本內地的「情報局事務分掌概
要」、「滿洲國廣報事務分掌概要」、「朝鮮情報課事務分掌概要」等資料。因
此，臺灣總督府在戰爭時期的電影使用方式與朝鮮總督府相似，應該是不足為
奇。

　　臺灣總督府是在1939年起，逐步推動電影事業的統制，先是1939年組成
全島性的「臺灣映畫同業組合」、1940年成立「臺灣映畫配給（業）組合」）及

「臺灣巡業興行組合」等統制組織。[24] 1942 年總督府繼續推動設立「株式會社臺灣興行統制會社」[25] 及「臺灣映畫協會」等電影統制機構。三澤真美惠認為「臺灣興行統制會社」是為了控制民間既存的電影業，而「臺灣映畫協會」則是用來積極推動政府的電影政策。臺灣的「臺灣興行統制會社」及「臺灣映畫協會」，與朝鮮的「朝鮮映畫製作株式會社」、「朝鮮總督府情報課映畫班」及「朝鮮映畫啟發協會」之間的異同比較，需要留待以後再做更進一步的分析。

最後，日本於 1939 年 4 月 5 日頒布「映畫法」，朝鮮總督府也於 1940 年 8 月 1 日施行「朝鮮映畫令」，同時廢止「活動寫真影片檢閱規則」與「活動寫真映畫取締規則」，配合戰時體制下日本的電影國策化，而展開朝鮮電影國策化。但值得懷疑的是，為何「朝鮮映畫令」這樣的法令並未在臺灣實施，反而臺灣總督府制訂了「活動寫真影片檢閱規則取扱規定」（1939 年 12 月 6 日訓令第九十三號）及「關於改正活動寫真影片檢閱規則之詢問」（活動寫真フィルム檢閱規則中改正ニ關スル伺）（1939 年永久保存第 11297 號）去實施「映畫法」的內容（三澤真美惠，2001：74-78）？這件事也需要未來再仔細探究。

初步結論

從整體歷史脈絡來分析，臺灣與朝鮮成為日本殖民地的時間雖有先後不同，但在電影做為「啟蒙」、教化與宣傳的工程上，幾乎不分軒輊，在電影產業的發展初期與末期也是極為相似的。

兩者一開始的相似，或可歸因於日本帝國對殖民地在資金、設備、技術、人才上帶來的限制。但是，由於在韓日人（包括經營劇場的日本人或其他企業家）願意投資拍攝韓國電影，加上幾部韓國默片受到觀眾盛大歡迎，引起更多韓國人與日本入投入成立製作公司，讓默片後期的劇情片數量大增。加上韓國人赴日本學習電影技術的人較多，在電影從默片轉為有聲片時極為順利。反觀臺灣，無論在默片或有聲片時期，都缺乏資金、技術、設備、人才，也沒有像《阿里郎》之類的轟動作品讓本地觀眾願意支持本土自製影片，因此劇情電影

製作在殖民時期的臺灣可說一直是一蹶不振，其來有自。日殖末期，因進入戰時體制，受到皇民化政策的影響，臺灣與朝鮮的電影都受到電影統制政策的管制，被捲入製作「國策電影」的洪流中，直至日本戰敗為止。

　　以上的簡單初步結論，其實十分粗略。作者未來將繼續針對相關議題做更細緻的研究分析。本文僅為拋磚引玉之作，期待有更多學者能投入對殖民時期臺灣與韓國的電影研究。

註解

1　Min, Joo, and Kwak（2003：32）說：從 1910 年至 1945 年的日據時期，共有 70 家製作公司製作了 157 部影片。每家公司的生命期平均只有半年，而每家公司平均製作 2 部影片。其中約有 50 家製作公司只製作過 1 部片。另一種說法是，殖民地時期（1910-1945）韓國總共製作了 140 至 150 多部電影，其中 80 多部是 1926 年至 1937 年間拍攝的（金昭希，2010：51）。

2　Robert Neff（2010）稱其姓名為 Esther House，並說她的背景不明，有說她是在首爾經營礦油業的美國人，但也有說她是來首爾旅遊的英國女子。

3　金鐘元引述 1897 年 10 月 19 日的 *London Times*，但 Brian Yecies 懷疑此來源（Yecies and Shim, 2011）。

4　妓生是大韓帝國的傳統藝妓。

5　〈十字館の活動寫真〉，《臺灣日日新報》，1899 年 9 月 8 日 5 版。

6　〈淡水館月例會餘興評〉，《臺灣日日新報》，1900 年 6 月 19 日 5 版。

7　關於《臺灣實況紹介》，請參見本書第七章〈教化、宣傳與建立臺灣意象：1937 年以前日本殖民政府的電影運用分析〉。

8　關於高松豐次郎在臺灣的活動，請參見本書第七章〈教化、宣傳與建立臺灣意象：1937 年以前日本殖民政府的電影運用分析〉。

9　關於本議題的討論，請參見本書第七章〈教化、宣傳與建立臺灣意象：1937 年以前日本殖民政府的電影運用分析〉。

10　滿鐵是「南滿洲鐵道」的簡稱。1905 年日本在日俄戰爭勝利後，取得俄羅斯帝國「中東鐵路」的長春－旅順段控制權，改稱為「南滿鐵路」，次年正式成立「南滿洲鐵道株式會社」，第一任總裁由原臺灣總督府民政長官後藤新平擔任（南滿州鉄道株式会社庶務部調查課，1927）。滿鐵 1923 年設置「弘報係」，負責情報蒐集與宣傳工作，電影是其中一項宣傳工具，由「映画班」負責製作紀錄片，1928 年映畫班由弘報係移由紀錄片製作者芥川光藏負責管轄，但要到 1931 年滿洲事變前後滿鐵映画班才開始大量利用電影從事宣傳（大場さやか，2001）。

11　1920 年代連鎖劇被引進中國上海時，稱為「連鎖戲」或「連環戲」（川谷庄平，1995：150-55）。

12　〈演藝：朝日座の連鎖劇〉，《臺灣日日新報》，1915 年 4 月 25 日 7 版；〈演藝界：連鎖劇實寫上演〉，《臺灣日日新報》，1915 年 4 月 28 日 7 版。

13　〈基隆座連鎖劇 清水興業部〉，《臺灣日日新報》，1923 年 10 月 4 日 6 版。

14　〈映畫劇佛陀の瞳（上）梗概〉，《臺灣日日新報》，1924 年 4 月 2 日 4 版；〈映畫劇佛陀の瞳（下）梗概〉，《臺灣日日新報》，1924 年 4 月 3 日 4 版。

15　關於「臺灣日日新報社」活動寫真部及《天無情》的討論，請參見本書第四章〈永樂座與臺灣早期電影的發展〉。

16　也有人認為是《人生的惡魔》（1920）。

17　其中包含早已於 1923 年製作放映的《春香傳》。

18　《天無情》的故事設在不知年代的北臺灣，影片旨在反映臺灣「查某嫺仔」的陋習，呈現宗教習慣與思想意識間的衝突。製作該部影片的目的，據說包括「驅除不良的臺灣傳統」、「強化臺灣的文化」，及「宣揚本島的風光」（Lee, 2013：169）。查某嫺仔，即年幼時就被賣到大戶人家供役使的女人，也就是女奴、女僕、婢女、丫鬟（劉建仁，2011 年 5 月 10 日）。韓國的《每日申報》於 1922 年也曾拍攝的一齣「社會劇」《愛之極》在全朝鮮巡迴放映（金鐘元與鄭重憲，2013：57-58）。

19　三澤真美惠（2001：342-60）羅列了從 1920 至 30 年代在臺灣拍攝的 14 部影片，包括在臺灣出外景的日本片，如《佛陀之瞳》（1924）。若去除這些日本片，實際由在臺的本島人與日本人製作的劇情片只有 10 部：《天無情》（1923）、《誰之過》（1925）、《血痕》（1929）、《義人吳鳳》（1932）、《怪紳士》（1933）、《嗚呼芝山巖》（1936）、《君之代少年》（1936）、《望春風》（1937）、《榮譽的軍夫》（1937）。其中後 4 部片為有聲電影。另一部《情潮》（1926）筆者尚無法找到任何資料證實其存在。

20　目前僅有呂訴上（1961：4-5）在其書中提過本片，其餘無論在當時的報紙、期刊文章或書籍中均無有關本片的隻字片語。筆者強烈懷疑，本片乃是呂氏誤將日本人川谷庄平在上海製作之中國電影《斷腸花》誤為張漢樹投資拍攝《情潮》在臺灣放映。

21　《活動写真フィルム檢閱概要》，1931：145。

22　〈朝鮮總督府警務局圖書課調查「朝鮮映畫檢閱製作興行統計」〉，《國際映畫年鑑昭和九年版》，1934：130-31；轉引自卜煥模，2006：85。

23　〈走！電影陣營（映畫陣營を行く！）〉，《臺灣藝術新報》4：2（1938 年 2 月）：6。

24　市川彩（1941：95）指出：1937 年 5 月本島所有的發行業者成立了「臺灣映畫配給同業組合」，1940 年 9 月這個「映畫配給同業公會」被解散，另成立「臺灣映畫配給業組合」；田中三郎（1942：8-2）也將此一團體稱為「臺灣映畫配給業組合」。但由於成立時間太相近，筆者幾乎可以確定這個所謂的「臺灣映畫配給業組合」，應該是「臺灣映畫配給組合」的誤稱。而市川彩所稱「臺灣映畫配給同業組合」成立於 1937 年此項事證，筆者至今尚未找到。至於「臺灣映畫配給同業組合」筆者至目前也尚無法找到任何相關資訊可以佐證其存在。有關日殖時期臺灣總督府的電影統制政策，請參閱筆者所著〈用眼睛影響思想：1931 至 1945 年間殖民地臺灣電影統制的描述分析〉一文（《清華藝術學報》創刊號預計 2019 年刊出）。

25　株式會社臺灣興行統制會社由總督府主導於 1942 年 3 月底創立，吸收了原有的「臺灣映畫配給（業）組合」、「臺灣興行場組合」與「臺灣巡業興行組合」。

參考文獻

專著

三澤真美惠。《殖民地下的「銀幕」：臺灣總督府電影政策之研究（1895-1942年）》。臺北：前衛出版社，2001。

呂訴上。《臺灣電影戲劇史》。臺北：銀華出版部，1961。

金昭希著。徐鳶譯。〈日本殖民時期，默片的全盛期〉。《韓國電影史：從開化期到開花期》。韓國電影振興委員會編。上海：上海譯文，2010。49-54。

金鐘元著。徐鳶譯。〈電影的上映和韓國電影的出現〉。《韓國電影史：從開化期到開花期》。韓國電影振興委員會編。上海：上海譯文，2010。17-38。

金鐘元、鄭重憲。《韓國電影 100 年》。北京：中國電影出版社，2013。

卜煥模。《朝鮮総督府の植民地統治における映画政策》。東京：早稲田大學博士論文，2006。

川谷庄平。《魔都を驅け拔けた男──私のキャメラマン人生》。東京：三一書房，1995。

市川彩。《アジア映畫の創造及建設》。東京：國際映畫通信社出版部，1941。

田中三郎編。《昭和十七年映画年鑑》。東京：日本映画雜誌協會，1942。

田中純一郎。《日本教育映画発達史》。東京：蝸牛社，1979。

南満州鉄道株式会社庶務部調査課編。《南満州鉄道株式会社二十年略史》。大連：南満州鉄道，1927。

高松豐治郎。《臺灣同化會總裁板垣伯爵閣下歡迎之辭》。臺北：臺灣同仁社，1914。

松本克平。《日本社会主義演劇史：明治大正篇》。東京：筑摩書房，1975。

Lee, Daw-Ming. *Historical Dictionary of Taiwan Cinema*. Lanham, MD: Scarecrow, 2013.

Min, Eungjun, Jinsook Joo, and Han Ju Kwak. *Korean Film: History, Resistance, and*

Democratic Imagination. Santa Barbara, CA: Praeger, 2003.

Yecies, Brian and Ae-Gyung Shim. *Korea's Occupied Cinemas, 1893-1948: The Untold History of the Film Industry*. New York: Routledge, 2011.

期刊文章

大場さやか。〈満州映画協会の役割とその影響〉。*CineMagaziNet* 5 (2001)。<http://www.cmn.hs.h.kyoto-u.ac.jp/CMN5/ooba.html>

久住榮一。〈臺灣事情紹介雜感〉。《臺灣教育》第 234 期（1921 年 11 月）：33-37。

〈走！電影陣營（映畫陣營を行く！)〉。《臺灣藝術新報》4：2(1938年2月)：6。

報紙報導

〈十字館の活動寫真〉。《臺灣日日新報》。1899 年 9 月 8 日 5 版。

〈映畫劇佛陀の瞳（上）梗概〉。《臺灣日日新報》。1924 年 4 月 2 日 4 版。

〈映畫劇佛陀の瞳（下）梗概〉。《臺灣日日新報》。1924 年 4 月 3 日 4 版。

〈基隆座連鎖劇 清水興業部〉。《臺灣日日新報》。1923 年 10 月 4 日 6 版。

〈演藝：朝日座の連鎖劇〉。《臺灣日日新報》。1915 年 4 月 25 日 7 版。

〈演藝界：連鎖劇實寫上演〉。《臺灣日日新報》。1915 年 4 月 28 日 7 版。

Neff, Robert. "Motion picture first came to Korea at turn of 20th century." *The Korea Times*, Dec. 12, 2010.

網路資料

劉建仁。〈臺灣話的語源與理據〉。2011 年 5 月 10 日。2018 年 1 月 7 日下載。<https://taiwanlanguage.wordpress.com/2011/05/10/%E6%9F%A5%

E6%9F%90%E5%A5%B3%E9%96%93%E4%BB%94%EF%BC%88tsa-b%C9%94%CB%8B-kan%CB%8B-na%CB%8B%EF%BC%89%E2%94%80%E2%94%80%E5%A9%A2%E5%A5%B3/>

活激前進，轉換機會：
朝鮮殖民政府的電影政策及其迴響*

裴卿允

引言

　　整個二十世紀早就有相當多的韓文或英文的學術研究，寫出關於朝鮮與韓國電影政策的學術論文，包括金麗實花了很大的功夫去追溯殖民時期電影人及其日本殖民政府間的交流腳步；金東虎等編著的鉅細靡遺的《韓國電影政策史》一書，仔細對韓國電影立法及其衝擊，一個年代一個年代地分析；楊京美（양경미／Yang Kyŏng-mi 音譯）則是從電影配額制度的視角來看韓國電影史一個重要的面向。然而，在這些著作中，似乎仍然缺少從無論是時間上或地理上進行的比較性學術研究；的確，許多書籍或文章似乎都滿足於專心討論特定的某個電影政策及其對電影產業所造成的衝擊，而非試圖去將相距較遠的點與點之間劃出更長、更複雜的線。當號稱是比較性的研究偶爾出現時，例如金美賢在《韓國電影政策與產業》中說：「1962 年制定並執行至 1995 年，長達三十四年的電影法是涵蓋整個軍事獨裁統治時期的一次立法，而其限制則是來自它所依據的是殖民時代的朝鮮電影令」（2013：8），其實未必可以找到特定的例證來支持這類的說法。

*　本文原發表於國立臺北藝術大學電影創作學系 2016 年舉辦的「第二屆臺灣與亞洲電影史國際研討會：比較殖民時期的韓國與臺灣電影」。

　　我的論文將會調查金美賢的說法，先分析朝鮮總督府於 1940 年頒布的「朝鮮電影令」的主要特性，然後再檢視「電影法」及其在朴正熙十九年統治期間的修正版本。在本文進行調研過程，我將說明朴政權在電影部門的法律策略不僅緊密地反映了 1940 年代總督府的法律策略，同時這兩個政府在與民間電影團體（主要是電影製作者協會）間的交流與互動，也表現出令人震驚的相似性。雖然我的目標並非想要證明「電影法」是直接且完全抄襲自「朝鮮電影令」，但確實很清楚的從這種比較中發現此二時期的政府與電影人所面臨的問題、他們所想達成的目標都有重要的共同點。而這些共同點，最終都導致朴政權在施行電影政策時產生了「殖民的迴響」。

1939-1945：朝鮮電影令和「電影新體制」

　　在這個部分，我會先解析 1940 年代「朝鮮電影令」（朝鮮映畫令）所劃定的尺度、參與執行的組織，還有這個法規在塑造——還有改造——朝鮮電影產業的影響力。我將說明這樣的改造如何由朝鮮總督府主導，並且受到這個時期不同的朝鮮電影組織的幫助和影響。

電影新體制的創立

　　最早的電影和表演藝術管控機制從 1900 年代中期開始就有了，像是總督府建立的「演藝取締規則」（興行取締規則）以及 1907 年的「保安法」。金麗實寫道：在這個時期，對電影和表演的規範主要由警力執行，儘管被檢閱和審查的是電影劇情簡介而不是電影本身（因為警察局沒有電影放映機）。到了 1920 年代，總督府轉變他們的政策為「文化政治」，法規變得更為詳細，先從京城地區開始，警察開始有權力去檢查電影劇本、影片，以及辯士的活動。隨著「活動寫真影片檢閱規則」的公布，這些規定在 1926 年擴展到全國，而且責任也從警力轉到總督府上。金麗實斷言，因為 1926 年是朝鮮國內開始認真製作電影的時

候，所以總督府當時會覺得應該更直接地審查電影（2006：84-85）。

但是一直到了 1940 年，將電影和電影產業納入治理機制的法規才被建立。伴隨 1937 年第二次中日戰爭的到來，殖民總督府下令在過渡到戰爭狀態時積極地運用電影，要求電影院放映新聞片和總督府製作的戰爭宣傳片，把這個新法規稱為「電影新體制」也暗示了一個新的電影時代的到來（金麗實，2006：192）。[1] 而且，伴隨日本政府為了中日戰爭招募朝鮮人從軍的決定，隨之到來的是總督府完全接管朝鮮電影產業製作和發行方面的決定，進而促成 1940 年「朝鮮電影令」的發佈（同年 8 月開始實行）。

1940 年的「朝鮮電影令」（接下來簡稱「朝影令」）緊密仿照 1939 年日本帝國議會通過的「電影法」（映畫法），而這個電影法又是受到納粹黨在 1934 年立的電影法的啟發。在眾多監管規定裡，最著名的如下：[2]

➢ 電影製作和發行許可要求

不像之前的法規只涉及成品的審查，「朝影令」開始行使對電影事業的直接控制，這也提供了後來製作和發行公司合併的基礎。許可制度要求製作公司依據地點、設備、財產還有所拍攝的影片的描述（類型、數量、工作人員），提供關於他們業務的詳細資訊。

➢ 電影人註冊

除了詳細的電影業務調查外，總督府也要求參與電影製作的人員正式註冊，提供詳細的個人資訊，像是地址、生日、還有職業。嗣後總督府即可依判斷斷然終止或吊銷這個註冊（就像執照一樣）。

一篇刊登於 1941 年 1 月《映畫旬報》第一期的文章報導，電影從業人員的登記是由一個資格審議委員會進行評估。這個委員會由總督府審議委員會成員、總督府、學術界還有朝鮮電影人協會（朝鮮映畫人協會）[3] 構成。文章指出，過去有拍片經驗的人員只要有文件證明即算有資格，而其他的人則在後來才會進一步審查（〈朝鮮的技術審查〉，1941：11）。

➤ 電影計畫製作前的通報

　　「朝影令」規定電影人必須在拍攝前向總督府報告他們的電影（片名、內容、編劇、導演、演員、拍攝時間表），在拍攝過程中有所變動也必須通知。

➤ 外片進口發行的限制

　　電影發行公司不可以發行超過韓國總督府所規定的配額數量的外國劇情片。他們也被要求要繳交他們要發行的外片申請單。曹俊亨（Cho Chunhyǒng 音譯）寫道：雖然外片進口規定之前就已經存在，但是最主要的顧慮可能來自於意識形態的影響，而不是為了保護本土電影市場（2005：91）。

➤ 發行前的審查

　　後製時有另一個完全分開處理的程序，要求繳交電影以便檢視和審查。審查的原則借鑑自日本的電影法，任何「褻瀆天皇」、「在政治、軍事、教育、外交或經濟上破壞帝國的利益」、對民眾有不好的影響的電影都會被禁止發行。「朝影令」跟日本的版本相比，多出一個特例，即禁止可能「妨礙朝鮮統治」的電影。

➤ 要求放映政宣片

　　曹俊亨指出，在中日戰爭時日本對戰爭影片（以及這些片子的效果）倍感興趣，是造成總督府更強調「文化映畫」（紀錄片）和新聞片的主要原因（2005：91）。但是馬可斯・諾恩斯（Abé Markus Nornes）指出：早在1900年代的日本，當電影工作人員被送去記錄日俄戰爭時，非劇情影片早就扮演補充報紙新聞的重要角色（2003：4-5）。他認為，「已經對新聞報導感到興奮的觀眾，電影對他們掌控著一股不尋常的力量」，而且這些片子能夠有效地「要求日本海的另一端（的人民）也認同這個國家大計」（2003：5）。在帝國政府轉

變成戰爭政權時，他們無疑的認知到電影能有效地塑造「皇國臣民」（national subjects），因此電影被積極地用在「皇國教育」上。「朝影令」規定，電影院必須在每次放映時播放「超過 250 米（政府所認可的非劇情的）影片（曹俊亨，2005：91）。

「朝影令」裡鉅細靡遺且嚴峻的要求——這讓已經陷入困境的電影產業更揹上繁重的負擔——之外，日本全面轉型成戰爭政權也使（未曝光的）底片被歸類為軍事器材，而讓底片被納入必須配給的規定。在日本和朝鮮實施的「底片配給」成了重要的談判籌碼，讓帝國政府能夠藉著它去控制電影製作（曹俊亨，2005：93）。朝鮮電影人被要求向韓國總督府申請二到三個月的底片，然後拓務省會透過情報部提供膠卷（曹俊亨，2005：94）。然而，很快的大家就發現並沒有足夠的膠卷可以提供給非官方電影製作使用。最後，在 1941 年 8 月，內閣宣布他們不能再提供軍事器材供民間使用（曹俊亨，2005：93）。在日本和韓國，底片配給成了一個重要手段，帝國政府藉此能夠脅迫眾多電影公司合併及國有化，來形塑電影產業。

電影產業國有化下政府與電影組織間的關係

然而，整個朝鮮電影產業的國有化只特別在殖民地朝鮮執行。日本電影公司被聚集起來合併成三大間公司：東寶、松竹、大映（金麗實，2006：189）。在朝鮮——電影產業小很多，也很少有較大規模的公司——所有電影製作公司都被強迫合併成「朝鮮電影製作股份有限公司」（朝鮮映畫製作株式會社）（金美賢，2013：92）。同樣的（也與日本不同的），發行商也被「朝鮮電影發行公司」（朝鮮映畫配給社）獨家統一和管理。金麗實寫道：事實上，製作和發行公司可能都由總督府以「國策公司」的方式管理，而一篇在《新電影》雜誌裡評論關於「朝鮮電影製作（股）公司」的第二部片《年輕的身姿》（若き姿／Young Portrait）的文章，也支持這樣的描述：「在像今天這樣，當所有電影製作都必須與政策相關的日子裡——身為目前朝鮮唯一的電影製作公司——朝鮮

電影製作股份有限公司的身分必須被看成一家完美的國策公司」（豐司億郎，1944：323）。

　　然而，朝鮮電影製作（股）公司（以下簡稱為「朝映」）的創立不是一件迅速完成的事，它也不完全由政府所主導。執行「朝影令」所設定的工作——以及進一步實施像是底片配給的措施——大多由在這個時期形成的不同電影相關機構負責或是共同運作，像是由高麗電影協會（高麗映畫協會）的李創用所領導的「朝鮮電影人協會」。[4] 產業國有化最早從 1940 年 10 月成立[5] 的朝鮮電影製作者協會（朝鮮映畫製作者協會）所開始（明亞紀，1941：77-79）。在電影製作者協會成立的時候，成員共有十家電影製作公司，最著名的有朝鮮電影股份有限公司（朝鮮映畫株式會社，由崔南周為代表）、明寶電影合資公司（明寶映畫合資公司，由導演李炳逸為代表）、還有高麗電影協會（以李創用為代表，他的日文名字是廣川創用）。[6]

　　這個協會——就像其他類似的組織——是遵循「朝影令」所規定的事項，由韓國電影製片家和總督府尋找共識，基於雙方的共同目標而組成的。因此，它看起來是個活躍的組織，執行一些「朝影令」的規定事項以及其後來的新增條款，包含禁止販售底片給不是會員的製作公司，將製作公司的身分限制在那些有拍攝器材的公司等等（明亞紀，1941：79）。這個協會跟總督府審議委員會在 1941 年 9 月見面，因此正式創立一個統一的「朝映」，明確地標明其目標為依戰爭需求「拍攝國策電影」。該公司在 1942 年 9 月 2 日正式獲得營運執照，並在同月的 29 日註冊為一家公司（曹俊亨，2005：97）。

　　公司的合併是漫長的過程——部分是因為不容易評估所有公司的價值——但實際上合併並沒有那麼複雜，因為當時只有一些公司擁有合適的攝影器材和攝影廠棚可被其他公司租用。在《映畫旬報》於 1941 年 7 月的調查裡，朝鮮電影股份有限公司[7] 列出京城日報社、明寶電影公司及漢陽電影公司為租借其電影攝影廠棚的常客（〈朝鮮電影令、攝影、錄音、沖洗店總覽〉，1941）。

　　金麗實提到，當一些導演——像是尹逢春和李奎煥——直接抵制或是拒絕電影新體制時，許多電影人和電影從業人員都接受它，將它看成朝鮮電影產業

正面的一步。明寶電影公司的導演李炳逸拍攝了《半島之春》，反映出電影新
體制樂觀的一面及其所能帶來的機會（金麗實，2006：194）。而且，在許多日
本電影雜誌的文章和報導裡，電影工作人員的訪談中反映出對電影產業成長和
成功的渴望。電影製片李創用在 1939 年與日本電影專家的圓桌論壇裡（在討
論朝鮮─日本共同製作的電影《軍用列車》的敗筆時）表示：「但是（朝鮮電
影人）有熱情和才華，如果有一個更合適的製片或領導者出現，並且有系統
地進行操作，我相信比現在更好的電影就可以被拍出來」（〈談朝鮮電影的現
象〉，1939：200）。電影製作人員李載明（他後來成為具影響力的電影製片）
被《映畫旬報》1941 年的調查被列為朝鮮電影股份有限公司設在「議政府市」
的攝影廠之「製片總監」，[8] 電影評論家暨作家內田岐三雄（1939：19）在 1939
年拜訪議政府市攝影廠時，提到李載明時說：

> 這座電影攝影廠已經有一間攝影棚及一間錄音棚完工，其他部分仍未完
> 成，但是李載明說很快地就會有一部片子開拍。有種朝鮮電影會在這裡開
> 始的動力，從現在開始它真的會重生。……六點半在長安樓有一個跟朝鮮
> 電影藝術家協會會員的圓桌論壇，我方以我跟羽純君和松田君一起參加，
> 出席的有製片李創用和李載明、導演方漢駿、徐光霽、金幽影……。眼前
> 的議題是如何發展朝鮮電影。與會者討論踴躍，而且問我們很機敏的問
> 題。

　　除了這些稍微樂觀的敘述外，顯而易見的是朝鮮電影在製作品質和票房成
功率上乏善可陳的表現，這是產業中的人面臨的迫切問題。普遍缺乏資金來
源、缺少技術設備，以及缺乏能夠操控設備的人員，都是朝鮮電影製作上持久
不變的問題。藉由與朝鮮總督府合作滿足其需求，以及幫「朝映」工作，這些
問題能夠找到（暫時的）解決方法。曹俊亨（2005：103）寫到一個彆扭的事
實：「在 1930 年代晚期和 1940 年代透過『朝映』積極或被動跟日本合作的電
影人，成為 1945 年之後及韓戰後韓國電影的基柱」。這導致對這個時期的學術
研究被忽略。的確，如同我接下來要繼續論證的，這些通敵的人士在韓國電影

產業裡持續存在，促成 1962 年的電影法挪用「朝影令」、電影法後來的修訂、以及這些規定的實施。

1945-1950，1953-1961：兩次戰爭間與戰後時期

　　因為這篇論文的重點在比較 1940 年的朝影令和 1962 年的電影法，我將不會花太多時間討論兩次戰爭間與戰後時期，但我同時也必須強調說它們在電影製作和電影政策上是延續和斷裂的時期。金美賢——在這裡我使用她的分期將「解放後時期」定義成 1945 到 1950 年——指出，緊接在 1945 年後，描繪獨立運動鬥士、解放與建設新國家的電影大為盛行（2013：105），儘管「在二戰後，日本帶走所有電影膠卷和設備，讓朝鮮電影再一次從瓦礫中重新開始」（2013：146-47）。在通往韓戰的幾年內，南北分裂日益具體化，而且意識形態對立加劇，發行了許多關於反共還有國家分裂悲劇的電影。諷刺的是，許多解放後時期的電影是由朝鮮電影人協會以前的成員所執導的（包括洪開明、安鍾和、崔寅奎、安夕影等）（金美賢，2013：104-106）。

　　從這個時期的電影機構可以看到很多諷刺，因為從其組合上看起來，思想傾向變得毫無意義可言。朝鮮電影建設本部（口語上簡稱「映建」）在 1945 年 8 月 19 日建立，票選李載明為中央委員長。同時，朝鮮時期的左翼藝術家組織「朝鮮無產階級藝術聯盟」（Korea Artista Proleta Federacio, KAPF）在隔年 11 月復興成「朝鮮無產階級電影同盟」（CPFF，口語上稱為「普羅映盟」），主要由之前 KAPF 成員姜湖和羅雄組成（金美賢，2013：113）。儘管「普羅映盟」一開始有較清楚的意識形態方針，明確地為了「無產階級電影」而成立，最終還是在 12 月跟「映建」在「反帝、反封建、反沙文主義、民主主義民族電影」的旗幟下合併，成立了「朝鮮電影同盟」。儘管一開始被認為是左派，這個同盟包括從「映建」來的被認為是右派的成員（如李炳逸、崔寅奎、李載明等人）以及左派藝術家如秋民和徐光霽，都自由地融合在一起（金美賢，2013：112-13）。[9]

在朝鮮電影同盟最後於 1947 年瓦解前——同時是書記也是領導的秋民在 1946 年叛逃到北朝鮮，而徐光霽（擔任同盟的首爾分支領導）估計也在 1947 年叛逃，造成組織活動在 1947 年完全終止（趙惠貞，1997：153）——它進行了罷工抗議，並且留下許多文章嚴厲批評美國在朝鮮執行的軍事電影政策。兩個界定朝鮮電影同盟抗議活動的主要議題，也是美國軍政府在韓國一直持續到 1950 年代所執行的電影政策的主要元素：中央電影交流公司（CMPE）的存在和 1946 年頒布的電影檢查法規。

朝鮮中央電影交流公司（CMPE-Korea）是一家美國的發行公司，擁有像是米高梅和華納兄弟這些公司的獨家電影發行權（趙惠貞，1997：140），造成朝鮮電影市場充斥美國片，讓朝鮮電影人感到非常憂心。而且，它從放映方徵收 50% 的總票房收入，這樣的安排比殖民時期還要不平均（Yecies and Shim, 2011：149）。除此之外，軍政府通過將電影法和電影檢查納入「公報部」的管轄下，這種安排後來在 1948 年被李承晚政府所繼承。此時期的電影法規定所有的電影在放映前必須繳交到公報部接受檢查，沒有送檢的電影就會被沒收（趙惠貞，1997：143）。趙惠貞提到，儘管法規是在 4 月發佈的，但是軍政府早已從 3 月就開始檢查並沒收蘇聯製作的電影，跟蘇聯的緊張關係已經在半島上增高。這對「相信美國是個崇尚自由民主的國度」的朝鮮電影人來說，這些審查動作帶給他們無比的震撼（趙惠貞，1997：143）。

公報部的電影法，成了李承晚政府內部衝突的源頭，因為公報部經常與宣稱有權審查電影製作和准予公演的文教部相抵觸。[10] 衝突最後在 1955 年解決，因為文教部被正式承認是電影法規的核心執法機構——這個轉變反映出政府希望用教育和文化重建社會、形塑國家人民及團結社會大眾（李祐碩，2005：161-62）。這個手法一開始看起來並沒有與美國和日本的態度相異，因為電影仍然被理解成政府控制民眾的操控工具和管道，但是李承晚政府在 1950 年代中期開始的新電影政策機構也展示對電影產業的擔憂，以及想要保護和培養它的努力。李祐碩指出，大概在這個時候，像是「公司化」和「進入國際電影節」的想法和目標開始生根（2005：162）。

　　在李承晚政府的政策裡，最引人注目的是：國內電影票的免稅（因此有效減去票價的百分之六十），以及對國內電影製作和外銷的獎勵制度（公司會獲得外片進口權的獎勵）（李祐碩，2005：163-70）。李祐碩指出，這些政策造成電影產業在量方面的增長，同時引起了公司化的議題——也就是，電影公司需要有系統化、穩定發展的模式，因為他們太習慣於製作一部熱門影片，之後就沒落了（李祐碩，2005：184）。儘管不是所有李承晚政府的政策都被朴正熙政府採用並延續，但它們奠定了 1962 年電影法裡關鍵元素的部分基礎，也在電影產業內部形塑了接下來在 1960 年代會產生共鳴的關鍵議題。

1961-1979：朴正熙時期的電影法及其修訂

　　李祐碩在他對二戰和韓戰間以及韓戰後的電影法規導言裡斷言：「許多在美軍政府和李承晚時期所訂定和執行的法規，持續對今天造成影響」。的確，他指出：固有的公司化和參加電影節的議題在這個過渡時期被提出（李祐碩，2005：109），但是我也想指出：只看韓國電影政策史中直接相連和斷裂的時間點，我們會忽略可以在不相交（但仍然非常相近）的時期找到的長期迴響，像是殖民時期和朴時期密切的關係。特別是李祐碩的方法並沒有考慮到許多活躍於朴時期的電影導演、製片和電影從業人員從殖民時期就已經開始形塑他們的事業。

　　在這部分，我將檢視五一六軍事政變（1961.5.16）後朴政權所訂定的 1962 年電影法，以及在他十九年總統任期內的四次修訂（在朴正熙被暗殺後還有二次修訂，但是為了這篇論文的主要目的，我將不會討論 1985 年與 1987 年的修訂）。在分析構成原始 1962 年電影法和其修訂的關鍵元素時，我將論證朴政府的電影法規挪用 1940 年的「朝影令」的特點，就如同它繼承美軍政府和李承晚政府的理念。這些特點接著因為當時市場需求和政治狀況而不得不被實施。而且，就算在電影法與朝鮮電影令相符的那些元素之外，我們仍然可以找到許多朴政府和韓國總督府在試圖形塑和指揮電影產業活動上的密切關聯。

朴時期電影政策的關鍵特色

　　最初的電影法是在朴政變後又過了半年多以後的 1962 年 1 月制定的，這是從 1940 年「朝影令」以來第一部全面性的電影管理法規（曹俊亨，2014）。[11] 眾多勾勒出來的措施裡，最引人注目的是電影檢查和管制的責任再次回到公報部。大多數案例主要的裁定者是公報部長官，文教部則似乎只負責為實施電影法而執行一些預備措施（〈被整頓的電影〉，1961），並且繼續監督電影檢查以外的電影相關事務，像是在 1962 年支持在南韓舉辦第九屆亞洲電影節（〈如何迎接亞洲電影節〉，1961）。1962 年電影法所規劃的基本結構令公報部可以督導下列事項：[12]

　　（一）電影製片商、進口商和出口商必須向公報部註冊。（二）電影製片商必須在拍攝之前向公報部報告電影計畫。（三）電影進口商要進口外片時，必須由公報部推薦。（四）電影映演商必須從公報部拿到一張執照。（五）公報部長被授權可以因為詐欺、違反執照規定和其他違反電影法規定等原因吊銷映演執照。（六）如果電影有可能妨礙風化或其他問題時，公報部長被授權可以停止或中斷電影的放映。

　　電影產業這個最初的規範結構，以及朴政權為了施行法律而在奠定基礎上所採取的動作，讓朴政權得以就如何繼續控制電影製作、電影內容和電影進口等方面有了指導方針。但是即便電影法尚未實施，朴政權——就像日本帝國在 1930 年代將日本電影公司集結成三間主要的公司那樣——早已把只拍過不到十五部影片的電影製片組合在一起，讓他們註冊成一家電影製作公司，在 1961 年以前把七十二家不同規模的電影公司「整理」成十六家（朴志娫，2005：193），這個手段是為了有效管控及公司化。因為電影公司少一點，會比較好管理和監督，而且可以解決只拍一部電影就倒掉的假公司問題。在這回合初步合併的最後——朴志娫將之形容成為實施電影法做準備——只有申相玉的「申電影公司」能夠註冊成一間獨立的電影公司（朴志娫，2005：194）。

　　電影法的導演登記制度，可以看成是一種嚴密監控影片生產及策略性地刺

激電影部門成長的作法。電影法的雛形並沒有要求要有公司登記的先決條件，但隔年（1963）所做的第一次修訂卻創造出另一個制度，制定出產業明確的標準與輪廓，藉由制定製片公司的資格要件及確實登錄合格公司，而去除了產業中的「渣滓」。第一次修訂的電影法要求電影製作公司（在它們向公報部註冊之前）要具備下列條件：「不低於 35 毫米規格的攝影器材、燈光器材、至少兩百坪（大約 7,117 平方英尺）的攝影棚、錄音器材，以及公司專聘的電影導演、演員和技術人員」（朴志娟，2005：195）。

電影製作器材和技術上的標準化可以追溯到 1940 年代「朝影令」的電影人登記。當時也在技術從業人員可以合法註冊「執業」前，須參與一項技術從業人員及其程度／專業領域的調查。「朝影令」的資格審查過程以拍片經驗為主，而朴政權的法令要求電影製作公司名下需要有至少十五部影片。在電影法第一次修訂時，加上了電影公司必須每年製作至少十五部影片的條款，雖然後來很快就發現這個規定太過繁重，沒有電影公司可以達成此項規定（就算是大型的「申電影公司」也達不到）。後來每次的電影法修訂，都會調整對公司在經濟規模與技術標準上的要求，通常都是為了回應電影人的抱怨和對國內電影產業可能瓦解的擔憂。

這些在產業層次上對電影公司活動的規定，在 1973 年的第四次修訂（一般稱之為「維新電影法」因為它在 1972 年 10 月維新宣言之後實施）後到了頂端──如同維新政權一般──意味著電影產業面臨強烈且嚴厲的管控措施，這是我認為最像「朝影令」的地方。第四次修訂涉及創立一家由政府出資的電影公司來拍攝國策電影、從電影製作登錄制改成電影拍攝許可制（而且恢復對製作公司要求具備嚴格的技術和資金條件），以及創立一家發行協會以進一步處理電影發行上問題（朴志娟，2005：225-30）。維新電影法與維新時期普遍的統治模式一樣，也施行一些由政府強烈主導、嚴厲注重意識形態的法規，有效地讓獨立電影人無法創作影片，或讓新的電影公司無法進入市場（朴志娟，2006：224-25）。

除了執行導演和電影工作人員必須註冊和取得執照才能拍片的措施外，朴

政權所使用的最大、也確實是最明確的「籌碼」，就是外片進口權。說外片進口事業對韓國電影產業非常重要一點也不為過，不僅因為政府使用外片進口權作為施力點，來試圖建立國內電影產量成長的模式，更是因為進口外片的獲利能力，形塑了整個 1960 與 1970 年代本國電影的本質與內容。確實，如果日本帝國政府和朝鮮總督府用來引導電影產業，朝特定方向前進的「誘因」是底片配給制的話，對朴政權來說就是外片進口權（它是以「電影配額政策」表現出來的）。但是不像總督府使用底片配給制將朝鮮電影製作國有化，讓它被用在拍攝支持帝國與徵兵的電影上，朴政權的目標則是策略性地刺激電影產業的成長（但是就像該政權在其他產業和經濟部門所使用的方法一樣，這些策略並沒有如計畫般被執行出來）。

　　朴政權對進口權的「實驗」，係從 1963 年第一次修訂電影法開始。當時政府試圖整合電影製作業跟進口業。也就是說，藉由命令進口外片的公司一定要「製作」國片，試圖將部分外片進口的利益輸送到國片製作上。儘管是個理論上聽起來可行的計畫，電影法第一次修訂的這個嘗試並沒有考慮到外片進口也需要一定的專業，這是本國電影製作公司不一定有的。因此，當這些電影製作公司獲得進口外片的獎勵時，馬上就把權利高價賣給「專業」進口公司（朴志娫，2006：211-12）。

　　隨著制定出這些嚴厲的規定，電影進口權變得格外珍貴，也造就了文學電影、啟蒙電影與反共電影在 1960 年代的盛況。政府依據這些電影在內容的意識形態而不是品質，將它們表揚為「優秀電影」，而電影製作公司藉由這些影片即可獲得外片進口權的獎勵。金美賢（2013：172）寫道：透過改編文學作品，這些電影試圖「依靠文學權威以獲得『優秀』的認證」。我們當然不能簡略地把 1960 年代韓國電影，當成為了進口外國片而拍的電影，但很清楚的，朴政權的進口權政策，卻諷刺性地直接形塑了國片製作的景觀，更糟的是還讓觀眾對外國片的評價優於國產片的趨勢更加惡化。

電影產業管制中政府與電影機構間的關係

　　導演李炳逸——在 1962 年制定電影法之後、但在第一次修訂前——撰寫的一篇社論值得注意，因為他特別指出一些電影法試圖解決的問題：「韓國電影產業還沒有一個扎實的企業體制，因此缺乏器材和製作資金，造成它無法展示其豐厚的熱情」。李炳逸進一步懇求政府給予更多關注與補助，在這個「活激前進，轉換機會」（逆轉的絕佳時機）的時刻培養韓國電影產業。他提到一些想法，像是「電影基金」（映画金庫），並且指出「歐美許多第一世界國家正在頒佈電影法，以主動刺激其國內電影產業的成長」。[13]

　　跟在他之前的殖民時期導演，如徐光霽和李創用一樣，李炳逸把電影法的出現看成是個好機會，是可以建立真正強化並支持電影產業的措施，讓韓國電影不僅能在國內市場上成功，甚至具有出口潛力。對李炳逸來說，韓國在 1961 年被提名主辦第九屆亞洲電影節（一部分歸功於韓國電影在第八屆電影節受到好評，演員金勝鎬和安聖基還獲頒最佳演員獎），[14] 以及隔年碰巧頒布了電影法，或許確實成為韓國電影逆轉的重要時刻。

　　然而，連結 1940 年「朝影令」與 1962 年電影法的，不只是兩者在用語上和樂觀態度的相似度，更重要的是「聚集」並合併電影公司的過程，並再一次的與電影機構合作。其中最著名的即是（廣為人知的）韓國電影製片家協會（口語上簡稱「製協」），其領導人即是李載明。[15] 製協成立於 1955 年 6 月（但是很少在韓國電影史的二手文獻中被提及），[16] 在 1956 年選出李載明擔任董事長，[17] 並且在 1960 年代任命李炳逸為董事會的董事之一。[18] 由於李炳逸被任命為第九屆亞洲電影節的主席，韓國電影製片家協會因而大量參與電影節的籌備和補助。[19]

　　然而，更重要的是，「韓國電影製片家協會」在電影法制定前，是幫忙政府聚集各小型電影製作公司的機構，就像朝鮮電影產業國有化時期的「朝鮮電影製作者協會」所扮演的角色，藉由合併十家主要的電影製作公司而達成國有化。在 1961 年《京鄉新聞》的一篇文章中，韓國電影製片家協會（KFPA）和

外片發行協會（外畫配給協會）被寫成兩個最主要的機構，帶領大家遵循文教部的指示，分別把小公司合併成十六家與七家較大的公司。[20] 由於製協成了文教部賴以鞏固現存團體的機構，因此不是製協成員的電影製作公司，儘管已經達到文教部的規定，還是沒有機會向政府註冊。政府部門和電影機構的此種合作——甚至是協商——的模式，跟朝鮮電影製作者協會和總督府審議委員會在1940年代早期合作創立「朝映」時非常相似，尤其是因為李載明和李炳逸在這兩個例子都存在。[21] 1961年的小規模電影製片公司合併公告裡，李載明自己的「大韓電影公司」（大韓映畫社）和李炳逸的永亞電影公司（Yŏna Yŏnghwa Kongsa）都被列在最後十六家公司裡。[22]

「製協」在整個1960年代持續扮演執行朴政府時期電影政策的一個重要機構。1965年，公報部制定了「國產電影製作權分配制度」，以便調節合適的供需水平，規定一百五十部影片是國產片最大限額[23]（朴志娫，2005：200）。在1966年電影法第二次修訂時，這個分配制度的執行權力轉交到製協手中，而製協把一年一百五十部片的製作權統統只分配給有註冊的公司。

結論

我的論文只涵蓋一小部分關於殖民時期和朴政府時期，之中能夠詳細審閱的初級和次級文獻——特別是最近能夠讀取的日文雜誌——關於1930年代到1940年代朝鮮電影的文章，多虧了韓國電影資料館的努力。這些資料開啟了研究朝鮮電影與其跟日本內地關係的新可能性，例如文中提及的李載明和李炳逸，只是眾多參與總督府對朝鮮國族電影「內鮮一體」計畫中的朝鮮人製片、導演而已，在《映畫旬報》、《新電影》、《日本映畫》等這些主要電影雜誌的社論和文章中，可以揭露出更多人。更重要的是，朝鮮電影專家和日本電影專家間的對話記錄，提供我們珍貴的一瞥，也讓我們看到被殖民的電影人在朝鮮、日本，和他們自己所追尋的電影創作間的關係位置（positionality）。

許多電影人——尤其是左翼電影人——在1950年代以後就消失了。無數

左翼藝術家叛逃或被綁架到北韓，很少有藝術家留在南韓還能維持多產。儘管我的論文一開始是比較分析殘酷政府施加在脆弱的電影產業上的法律措施——直到最近韓國電影產業才快速發展到現狀——我的論文也帶出藉由個別的軌跡發現和探討不同時期間的連續性的重要性。透過製片李載明和導演李炳逸這兩位電影人長期的事業生涯，我們能夠發現相同狀況的合作、協商與脅迫在殖民時期與朴政府時期都曾發生過，以及韓國電影產業如何忍受並期待或夢想能有一個繁榮的產業。回到這個論文題目最初的靈感——金美賢聲稱電影法是建構在「朝鮮電影令」的基礎上——聲稱電影法單純只是挪用朝鮮電影令的條款和想法，似乎是太過簡化的說法，聲稱兩者間的相似性只在文字上也似乎太過簡化。其實，我們更應該檢視這些法律的脈絡關係，可以揭示這兩個時期的政府和電影人，為什麼在處在一個相近（但不完全一樣）的狀況中，而這也造成了這兩套法律及其在施行時所存在的共振迴響。

（翻譯：江美萱／校定：李道明）

註解

1　金麗實指出「電影新體制」這個名詞是日本 1930 年代末期法西斯的「新體制運動」的延伸。

2　參見曹俊亨，2005。

3　該組織在朝鮮總督府倡導下成立於 1939 年（〈朝鮮電影令終於也公布了〉，1939：8）。曹俊亨（2005：95）指出，朝鮮電影人協會顯然是為發布「朝鮮電影令」而成立的籌備機構。

4　曹俊亨（2005：95）引用電影史學家李英一的話說，沒有依附在這個政府資助的組織下的電影人不被允許參加電影製作。

5　其他次級文獻把成立日期寫成 1940 年 12 月，但是並沒有引用一手資料，因此我決定使用我所找到的一手資料（曹俊亨，2005：96）上寫的日期為 1940 年 10 月。

6　其他成員包括漢陽電影公司（漢陽映畫社）、京城電影公司（京城映畫社）、朝鮮九貴電影公司（朝鮮九貴映畫社）、朝鮮藝興社、朝鮮文化電影協會（朝鮮文化映畫協會），以及京城有聲電影公司。在這之中，只有漢陽電影公司和朝鮮藝興社是韓國人領導的公司，其他的都由日本商人經營。

7　「朝鮮電影股份有限公司」（朝鮮映畫珠式会社），是由前面提過以崔南周為代表的公司，不能將它與合併後的政府組織「朝鮮映畫製作株式會社」或「朝映」混淆。

8　李載明之後也被記錄為少數在「朝鮮電影公司」（朝鮮映畫社）工作的朝鮮人。該公司於 1944 年創立，當時「朝鮮電影發行公司」（朝鮮映畫配給社）吸收了「朝映」並重組，兼營製作和發行以增加效率。李載明被列為技術主管（〈朝鮮電影〉，1944：31）。

9　在批判通敵拍片時，金麗實把徐光霽標示為機會主義者，而不完全是左翼分子，認為他棲身於東京一年後及時回來，看到朝鮮電影產業國有化所開拓的機會（金麗實，2006：146）。儘管左翼分子「轉向」的動機跟行動，值得在另一篇論文裡深入討論，我覺得在了解 1945 年前後電影人和電影機構時，應該記住她的說法，而不是簡單接受左翼和右翼的分類。

10　李祐碩，〈從光復到 1960 年的電影政策〉，金東虎等編，《韓國電影政策史》，160。

11　這裡也必須強調，同年伴隨電影法出現的還有一個憲法修訂案，正式允許電影和公開放映的審查，進而成為電影法修改的基礎（任祥爀，2006：99）。

12　本節總結自以下資料來源並加以統合：金美賢，2013：12-13；左承喜、李泰圭，2006；及前面引用過的曹俊亨在金東虎等（編）的書籍章節。

13　李炳逸，〈我們的當前課題：與第九屆亞洲電影節相遇〉，《東亞日報》，1962 年 5 月 6 日 4 版。

14　〈第九屆電影節發表是在首爾亞洲電影節 11 日閉幕之後〉，《京鄉新聞》，1961 年 3

月 21 日 4 版。

15　後來李炳逸被選為韓國電影製片家協會的主席。

16　〈電影製協人員改選〉,《京鄉新聞》,1956 年 4 月 13 日 4 版。

17　〈電影製片家協會人員改選〉,《京鄉新聞》,1956 年 8 月 2 日 4 版。

18　〈「製協」人員改選〉,《京鄉新聞》,1956 年 6 月 21 日 4 版。

19　〈如何迎接亞洲電影節〉,《東亞日報》,1961 年 7 月 30 日 4 版。

20　〈內外電影社統合〉,《京鄉新聞》,1961 年 10 月 29 日 4 版。

21　在朝鮮電影產業國有化的時候,李載明是朝鮮電影股份有限公司的高階員工,而李炳逸當時是明寶電影公司的領導人,兩者都是朝鮮電影製作者協會的公司成員。

22　〈內外電影社統合〉,《京鄉新聞》,1961 年 10 月 29 日 4 版。

23　1965 年韓國一共製作了一百八十九部影片。

參考文獻

專書、期刊文章

內田岐三雄。〈京城の五日間〉（在京城的五日）。引自《從日文雜誌看朝鮮電影 2》（일본어잡지로본조선영화 2）。首爾：韓國電影資料館，2010。169。原文刊登於《キネマ旬報》（電影旬報）第 700 期（1939 年 12 月 1 日）：19。

左承喜、李泰圭。《韓國電影產業構造的變化與電影產業政策：以垂直整合為中心》。首爾：韓國經濟研究院（한국경제연구원），2006。

朴志娫（Park Ji-yeon）。〈維新時代的電影法〉。《韓國電影史》。金美賢編。首爾：Communication Books，2006。224-234。

———。〈從電影法制定到第四次修訂的電影政策，1961-1984〉。《韓國電影政策史》。金東虎等編。坡州市：羅南出版社（나남출판），2005。193-230。

任祥爀（Im Sang-syeok）。〈電影與表達自由：韓國電影審查制度的變遷〉。《韓國電影史》。金美賢編。首爾：Communication Books，2006。99。

李祐碩（이우석／ Lee Woo-suk）。〈從光復到 1960 年的電影政策〉。《韓國電影政策史》。金東虎等編。坡州市：羅南出版社（나남출판），2005。160。

明亞紀。〈朝鮮電影令一週年回顧〉。引自《從日文雜誌看朝鮮電影 3》（일본어잡지로본조선영화 3）。首爾：韓國電影資料館，2010。77-79。原文刊登於《映畫旬報》第 28 期（1941 年 10 月 11 日）：29-30。

金美賢（김미현／ Kim Mi-hyŏn）。《韓國電影政策與產業》（한국영화 정책과 산업）。首爾：Communication Books，2013。

———編。《韓國電影史》（한국영화역사）。首爾：Communication Books，2006。

金東虎（김동호／ Kim Tong-ho）等編。《韓國電影政策史》（한국영화 정책

사）。坡州市：羅南出版社（나남출판），2005。

金麗實（김려실／Kim Ryŏ-sil）。《描繪帝國投影的殖民地：1901-1945 年的韓國電影史回顧》（투사하는 제국투영하는식민지：1901-1945 년의한국영화사를되짚다）。首爾：三引（삼인／Samin），2006。

曹俊亨（조준형／Cho Chun-hyŏng）。〈電影審查制度化的開始：516 事件以後 1960 年代初電影法與電影審查〉（영화검열체계화의시작：5.16 이후 1960 년대초영화법과영화검열）。《人文》43 期（2014 年 11 月）。「民族文化研究院」網站 <http://rikszine.korea.ac.kr/front/article/humanList.minyeon?selectArticle_id=531>。

———。〈日帝強占期的電影政策（1903-1945）〉。《韓國電影政策史》。金東虎等編。坡州市：羅南出版社（나남출판），2005。87-92。

〈朝鮮電影令終於也公布了〉。引自《從日文雜誌看朝鮮電影 2》（일본어잡지로본조선영화 2）。首爾：韓國電影資料館，2010。159。原文刊登於《電影旬報》（キネマ旬報）第 696 期（1939 年 10 月 21 日）：8。

〈朝鮮電影〉。引自《從日文雜誌看朝鮮電影 2》（일본어잡지로본조선영화 2）。首爾：韓國電影資料館，2010。242。原文刊登於《日本電影》（日本映畫）（1944 年 5 月 13 日）：31。

〈朝鮮的技術審查〉。引自《從日文雜誌看朝鮮電影 3》（일본어 잡지로본조선영화 3）。首爾：韓國電影資料館，2010。15。原文刊登於《映畫旬報》第 1 期（1941 年 1 月 1 日）：11。

〈朝鮮電影令、攝影、錄音、沖洗店總覽〉。引自《從日文雜誌看朝鮮電影 3》（일본어 잡지로본조선영화 3）。首爾：韓國電影資料館，2010。38-39。原文刊登於《電影旬報》（キネマ旬報）（夏季特集）第 18 期（1941 年 7 月 1 日）。

豊司億郎。〈年輕的抽象畫〉。引自《從日文雜誌看朝鮮電影 2》（일본어잡지로본조선영화 2）。首爾：韓國電影資料館，2010。323。原文刊登於《新電影》（新映畫）（1944 年 1 月）：35-36。

趙惠貞（조혜정／Cho Hye-jŏng）。〈美軍政期朝鮮電影同盟研究〉（미군정
　　기조선영화동맹연구）。《電影研究》（영화연구）第 13 期（1997 年 12
　　月）：126-157。

〈談朝鮮電影的現象〉。引自《從日文雜誌看朝鮮電影 2》（일본어잡지로본조선
　　영화 2）。首爾：韓國電影資料館，2010。200。原文刊登於《日本電影》
　　（日本映畫）（1939 年 8 月）：120-127。

Nornes, Abé Markus. *Japanese Documentary Film: the Meiji Era Through
　　Hiroshima*. Minnesota: University of Minnesota Press, 2003.

Yecies, Brian and Shim Ae-Gyung. *Korea's Occupied Cinemas, 1893-1948*.
　　Abingdon: Routledge, 2011.

報紙報導

〈內外電影社統合〉。《京鄉新聞》。1961 年 10 月 29 日 4 版。

〈如何迎接亞洲電影節〉。《東亞日報》。1961 年 7 月 30 日 4 版。

李炳逸。〈我們的當前課題：與第九屆亞洲電影節相遇〉。《東亞日報》。1962 年
　　5 月 6 日 4 版。

〈被整頓的電影〉。《東亞日報》。1961 年 9 月 21 日 4 版。

〈第九屆電影節發表是在首爾亞洲電影節 11 日閉幕之後〉。《京鄉新聞》。1961
　　年 3 月 21 日 4 版。

〈電影製片家協會人員改選〉。《京鄉新聞》。1956 年 8 月 2 日 4 版。

〈電影製協人員改選〉。《京鄉新聞》。1956 年 4 月 13 日 4 版。

〈「製協」人員改選〉。《京鄉新聞》。1956 年 6 月 21 日 4 版。

帝國思潮、殖民悲情：
殖民時期韓國電影的情感寫實主義*

孫日伊

引言

　　《流浪者》一片代表著權娜瑩（Aimee Nayoung Kwon）和藤谷藤隆（Takashi Fujitani）所說的「跨殖民電影合拍」（transcolonial film coproduction）[1] 的分水嶺。在這部片創作初期，導演李圭煥便和日本的電影公司建立關係，並與日本的「新興電影公司」（新興キネマ）簽約合作。李圭煥在日本當學徒時期認識的導演鈴木重吉，在 1936 年 10 月來到朝鮮，擔任這部片的共同導演，並在洛東江盆地開拍。當然，鈴木不是獨自前來的，伴隨他的還有一群資深的日本電影技術人員。他們帶來的電影器材遠比過去朝鮮拍攝電影時所用的器材性能還要好。接著，在 1937 年 1 月，朝鮮籍的男女演員和製作團隊一起前往東京，在新興片廠拍攝並且完成後製。[2] 如同我在下面的段落會更詳細討論的，《流浪者》證明了合拍是一個成功的方針，不只可以吸引更多觀眾到戲院來，也可以從新興片廠得到更好的影像和聲音效果，藉此改進朝鮮電影的藝術質感。

　　在《流浪者》帶來希望的嘗試後，這種合拍電影模式便在 1930 年代朝鮮電影產業流行起來。李圭煥的「聖峯電影公司」（聖峯映畫院）立刻再與東

* 本文原發表於國立臺北藝術大學電影創作學系 2016 年舉辦的「第二屆臺灣與亞洲電影史國際研討會：比較殖民時期的韓國與臺灣電影」。

寶公司合拍另一部《軍用列車》（徐光霽導演，1938）。而安哲永的《漁火》
（1938）則被松竹著名的導演島津保次郎重新剪輯在日本上映。一些有野心將
電影製作系統化的公司也嘗試合拍。一個積極的生意人李創用的高麗電影協會
（高麗映畫協會）開始跟新建立的「滿洲映畫協會」合作製作《福地萬里》
（全昌根導演，1940）；朝鮮電影股份有限公司（朝鮮映畫株式會社）則宣布
他們的新電影《春香傳》將由曾經將這個受歡迎的故事，搬上日本和朝鮮舞台
的村山知義執導，儘管這部電影最終還是沒有被拍成。

　　事實上，如同鄭琼樺（Chonghwa Chung）所說的，朝鮮和日本的電影合作
關係從朝鮮電影史一開始就不是什麼新鮮的事了（Chung, 2012：139-69）。日
本人從 1920 年代就在朝鮮參加電影製作，擔任各種職位——從製片、發行、
電影院老闆到導演、演員、男女主角，還有辯士。他們在形塑朝鮮電影時扮演
特別重要的角色；很多電影院都跟像是「日活」或「松竹」等日本公司簽約，
或是成為他們發行網的一部分。最早的一家電影公司——朝鮮電影製作公司
（조선 키네마 프로덕션／朝鮮キネマ・プロダクション）——是由淀虎藏所
創立的。他同時也在首爾經營一間帽子店。住在朝鮮的日本籍男女演員也在朝
鮮電影裡出現，他們有些人是使用韓文名字的。最近一個史學爭議——傳奇的
朝鮮電影《阿里郎》（1926）到底是由朝鮮人羅雲奎抑或是日本人津守秀一所
導，呈現另一個早期朝鮮電影史中日本與朝鮮間多麼糾纏的例子。[3] 居住在朝
鮮的日本人（所謂「在朝日本人」），在朝鮮電影製作上，參與了很大一部分，
這既不是一個秘密也不是不見經傳，但卻從來沒有被公開承認過。不管日本人
的參與程度有多少，多數電影只會被殖民時期兩邊的觀眾跟評論家當成「朝鮮
電影」，而且被認為是出自於「朝鮮」導演之手。在朝日本人對殖民時期朝鮮
電影製作的貢獻，不只被當今的電影學術研究給忽略，而且在當時也受到阻礙
（Chung, 2012：140）。

　　大約在 1930 年代末期《流浪者》出現之後，跟內地的合作已經變得比之
前在朝日本人在朝鮮參與電影製作時來得顯著。在《流浪者》之後的合拍電影
有兩個特別的現象：一方面，1930 年代晚期的聯合製作是屬於讓殖民時期朝

鮮能有更良善的電影製作體系的一種策略，但它同時也突破了不穩定的電影製作狀態，導向電影產業開始討論並期待企業化。在這之前，電影在殖民時期的朝鮮，從極早期開始就只是一門賺錢的生意，但是資金總是得依賴投機的資方一次性的投資，使得任何想要建立一個穩定、制度化的製作體系都因為缺乏穩定和安全的資金來源而宣告失敗。在李圭煥冒險與松竹聯合製作《流浪者》之後，給朝鮮方面帶來了很高的期待，希望能解決所有朝鮮電影製作長期所處的困境。這樣的聯合製作，藉由採用一位能夠監督整部電影製作的高超導演、能夠幫助捕捉更好的影像與聲音的熟練技術人員及先進的科技與攝影棚，幫忙殖民時期的朝鮮製作出更好的電影。《流浪者》的經驗暗示了透過合拍可以解決這些問題，這讓殖民時期的朝鮮電影人終能藉由這些經驗，去學到如何翻修整個電影製作體系。

　　另一方面，1930 年代晚期的聯合製作不只攸關殖民時期朝鮮電影製作體系的翻修，也和朝鮮電影該針對哪些觀眾以及該如何進行等問題相關。大概在這個時期，朝鮮電影開始考慮更多在日本、滿洲國、中國，甚至是西方的觀眾。《流浪者》在 1937 年 4 月 24 日在首爾首映，幾週後在東京以另一個片名《旅路》（*Tabiji*）發行。李圭煥的聖峯電影公司擁有朝鮮、中國與滿洲國的發行權，新興電影公司則取得其他地區的世界發行權。為了迎合較大的市場觀眾需求，兩家公司都擬訂計畫發行不同語言的版本，將電影配上韓文、日文、中文、英文、甚至於德文和法文字幕。[4] 這些版本是不是真的被製作出來不得而知，但是至少有兩個語言版本是確定的——韓文和日文。這部片最早是 1937 年 4 月在殖民地朝鮮發行，在首爾市中心的兩個地點放映。根據新聞報導，大多數朝鮮觀眾光顧的位在北村的「優美館」發行了韓文版，而位在日本人娛樂區的南村的「明治座」則放映了疊加日文字幕的版本。後者被認為是國際版，有可能就是幾週後在日本放映的版本。

　　在某種程度上，幻想能擁有更大的電影市場，和有聲電影技術給朝鮮電影圈造成獲利能力發生問題這件事不無關聯。有聲電影在 1930 年代早期首次被介紹到殖民時期的朝鮮，當時造成爭論的不只是在表演、錄音技術與放映設備

等技術性問題，同時由於有聲電影比無聲電影更花錢，也造成財務上的困擾。儘管大家對於這個新媒體所擁有的優勢、藝術可能性和產業問題等方面有所爭論，但到了 1930 年代中期，電影要有聲音已經成為理所當然的事了。面對有聲片所帶來的風險壓力，朝鮮電影需要保住一個更好、更大的市場。為了達到收支平衡，朝鮮電影寄望著日本帝國逐漸擴張的版圖，以及和日本電影公司已經建立的發行網。藉由跟日本電影公司合作，朝鮮電影便能至少航向日本和滿洲國中已經存在的發行網。

　　開啟國際市場的需求，恰好與日本帝國 1930 年代透過「大東亞共榮圈」的旗幟擴張國界所造成的地緣政治改變相契合。在日本帝國逐漸擴張的國界，及其「亞洲電影的創造與建設」計畫中，朝鮮電影也需要占有一席之地。換句話說，冒險進入日本帝國的市場，代表朝鮮在太平洋戰爭高峰時參與了東亞電影網絡的創建。為了確保在帝國中的位置及迎合「國際」觀眾的緊急需要，朝鮮電影開始注意到必須要遷就他者的凝視，而這也意味著要根據環境的改變而重新定義甚麼是「朝鮮電影」。

　　在本論文中，我將探討關於朝鮮電影人與日本電影人合作的論述中所揭露的限制與否定。藉由深入探討《流浪者》中我所謂的「帝國思潮」（imperial ethos）與「殖民悲情」（colonial pathos）間的緊繃狀態，我的中心論點在於重新思考「跨殖民電影合作拍片」這個概念。然而，我想要強調的不是殖民時期朝鮮電影在 1930 年代晚期到 1940 年代初期的生產模式（the mode of production），而是對觀眾說話的模式（mode of address）被「小心地培育、複製和監控，以確保一群特定的假設能從初期就被寫進我們的社會身體內，並且從那時起就儀式化地被規律性地重複著」（Willemen, 2008：30）。[5] 帝國主義的壓力將朝鮮電影推向證明電影能夠創造皇民化（imperial subjectivity）的緊急任務，以滿足朝鮮電影的政治和經濟需求。朝鮮電影的合拍對於將朝鮮呈現給「世界」——也就是帝國——並不是沒有爭議的，因此需要在日本帝國的高峰時期重組「國家」的概念。因此，檢視跨殖民電影合作製片，正是鑽研朝鮮電影人如何為了被他者接納（reception）而產生對朝鮮電影的自我再思考，而並

非像這個概念表面所指的去討論跨國境的流動和合作行為。因此這裡的重點不在權娜瑩和藤谷藤隆所建議我們去注意的殖民控制的「生產效應」（productive effects）。他們希望藉由引入新的「跨殖民電影合拍」的概念而脫離「合作」與「反抗」的二元性，但我更希望將「帝國思潮」和「殖民悲情」所造成的張力帶入這個論述領域。我呈現另一種二元對立，不單純只是因為「合拍」——如同創造了「跨殖民電影合拍」這個詞的權娜瑩所指出的——是「一個錯誤名稱……婉轉地掩飾了殖民體制基本的暴力和高壓本質」（Kwon, 2012：22）。「合拍」這個變形詞試著將殖民電影史從民族主義的觀點中切割出去，以重建殖民權力和控制。雖然這個概念幫助我們更了解殖民政權的複雜性，但是重要的是要去注意那些「失調、矛盾、斷裂、不完整、同一部電影不同的版本與解讀，還有……參與電影製作的那些人『多重的、精神分裂的、自我意識的』觀點」，因為它們不僅只是殖民權力與控制下的產物，也是殖民時期爭論和交涉的經驗（Fujitani and Kwon, 2012：3）。如果我們強調殖民控制的生產效應，像是電影檢查和管制，就等於再次肯定殖民控制的可塑性，而不能探查殖民現實裡不同的憂慮和願景——如何再現那些這些在靈活政權下被壓抑的憂慮和願景。但是如果我們要「重新思考及評量合拍在一個階層化、壓迫和暴力的帝國脈絡中所『無法』代表的那些意義」（Kwon, 2012：15），我認為應該從對各種關於「朝鮮電影」衝突的看法下手，並著手區分對皇民的培育以及跨殖民合拍電影中藉由發出殖民威權所無法捕捉到的情感氾濫。我將前者稱為「帝國思潮」，後者為「殖民悲情」。在本文中，我將解釋「情感寫實主義」是一種贖回被殖民者情感現實的手法。

朝鮮色彩

　　根據《朝鮮日報》4 月 29 日的報導，《流浪者》的發行在殖民地朝鮮造成「娛樂界的轟動」，「在 25 日，也就是《流浪者》發行第二天，明治座創了戲院自 1935 年開幕以來的紀錄，甚至無法處理如洪水般湧進來的觀眾。而且在

優美館放映的每天晚上都滿場，創了前所未有的紀錄」。[6] 但是，當這部片5月6日在東京淺草著名的「電氣館」以一個不一樣的片名《旅路》上映時，並沒有獲得跟在朝鮮一樣的人氣。事實上，這部片的商業價值和其他之前在日本上映的朝鮮電影相差不遠，就像那些在日朝鮮人居住的區域所放映的電影一樣，《旅路》只有在工業發展的區域——像是東京的江東區與關西這些較多朝鮮裔居住的區域——獲得部分成功。

　　然而，日本觀眾對《旅路》興趣缺缺的反應，卻被殖民時期朝鮮和日本電影評論家的認可所彌補。這部片被1938年舉辦的「朝鮮日報電影節」選為最佳朝鮮有聲片。後來，林和在1941年也稱讚《流浪者》是「朝鮮電影進入有聲時期以來最完美的作品，其他作品都無可媲美」（1941：205）。這部片讓日本影評界印象深刻，將它票選為《キネマ旬報》（電影旬報）1938年年度「最佳日本電影」的第十二名，在《旅路》之後，日本影評在討論朝鮮電影時沒有人不會提到這部片。

　　影評對於這部影片大致上都是好評，但是並非所有的評論都是讚揚的。當影片在殖民地朝鮮放映時，有兩位影評人對這部片有意見。南宮玉在《每日申報》裡稱讚《流浪者》，並嘉許朝鮮電影人致力於完成一部給境外觀眾看不會丟臉的電影。[7] 但徐光霽在《朝鮮日報》的影評卻嚴厲地批評了這部片，認為這齣戲被矯揉做作的風格和技巧給喧賓奪主了。對於徐光霽而言，這部電影對朝鮮鄉下貧困的描繪太過極端，以致於不能表現殖民地朝鮮多樣且重要的面向。雖然兩篇評論在語氣和態度上呈現分歧，但是它們共同指向兩個關於這部片的議題。第一，兩位影評人都同意這部片的拍攝質感之所以比以前的朝鮮電影好，這無疑的是受惠於日本人的參與。第二——也更重要的——是他們使用同樣的標準來評斷這部片是不是值得外銷到其他國家。南宮玉根據他稱讚這部片子在技術上的成就，相信它可以跟其他外國電影相比。徐光霽對《流浪者》的意見可能更關鍵，而且跟《流浪者》海外發行所引發的實質憂慮有關。他質問：「是電影的藝術特質美化了現實嗎？此外，因為《流浪者》會在海外發行，我們也必須嚴肅地思考朝鮮文化」。[8]

　　日本影評人的反應，有趣地顯示出和朝鮮作家相反的論調。和朝鮮影評人不同的是，儘管這部片有鈴木重吉這種老手導演的參與，日本評論者仍不認為《旅路》在技術上是先進的。對他們來說，這部片「樸素」、「粗野」、「庸俗」，而且在戲劇處理上缺乏必要的邏輯。[9] 另一方面，他們倒是把重點放在這是一部「朝鮮電影」上，這樣更能吸引那些喜歡外國藝術片的知識分子（太田恒彌，1938：12-13）。舉例來說，石田義則雖然批評這部片在水準之下，但他也說：

> 我們還是認可其中的一些東西，像是朝鮮半島電影人的真誠和努力。而且（電影）讓我們第一次聽到半島上使用的語言音調。我們期待下一部作品會是由半島人手上製作出來的，而且（我們）希望電影的題材會是來自半島人民日常生活，而不是處理一些特殊情況或事件。因為我們更有興趣的是這個半島上人民的生活。（石田義則，1937：104）

　　乍看之下，在徐光霽的評論裡，「朝鮮人特性」（Koreanness）的問題在《流浪者》和朝鮮電影的整體論述中是核心。張赫宙著作的日語小說在日本吸引了許多評論界的關注。他發表於《帝國大學新聞》裡的一篇短評中，認為《旅路》（即《流浪者》）這部片源自於一本有許多錯誤的劇本，而其最根本的問題就是誇大「朝鮮色彩」。他舉了一個例子：「等待老公歸來的老婆用辣椒倒數他還有幾天才回來——她不就像個野女人嗎？一個都會寫信的女人，絕無可能不知道月曆的存在，就連每個農夫也都會掛一幅日曆在他的牆上」。[10] 對於張赫宙來說，《流浪者》裡對朝鮮農民的詳細描繪不只誤導人，還貶抑了殖民地朝鮮農村的現代發展。為對抗張赫宙的怒氣，稻垣一穗使用「來島雪夫」的筆名在《映畫評論》上寫道：《流浪者》呈現對朝鮮的美妙情感是日本人能夠有所共鳴的。[11] 有趣的是，來島將《流浪者》呈現的朝鮮是文化較為低下的這件事，拿來跟小泉八雲（Lafcadio Hearn）對日本所觀察到的一段軼事做比較。小泉以他所寫的日本民間故事集聞名於世，卻也因為他的作品讓日本異國情調化而惡名昭彰。在那個故事中，他看到一個女人在博多的火車站跟遭到警

察逮捕的丈夫告別。她背著嬰兒，看起來因為要跟她丈夫分離而感到非常難過，但是她並沒有責怪丈夫的罪行給她造成了困擾。小泉用他「對日本人的惻隱之心」來寫這場分離而不施加批判，稻垣因此認為，小泉從遠距離觀察的位置讓他可以從這個看似非常糟糕醜惡的情境裡看到日本的美。這也可以用在看《旅路》的日本人身上。他提到日本觀眾對電影的悲傷結局也莫不感到同情。儘管《旅路》裡的老婆角色野蠻地以數辣椒的方式計算日子，日本觀眾──或是他所說的「我們內地人」──絕不會認為朝鮮人無知且低下，反而會認同電影所傳遞的美好情感。接著，稻垣回問：「儘管我很尊重張赫宙，但我懷疑他是不是變得太日本化，以至於看不到他自己故鄉的美」。他接著說，「我認為一個會以故鄉為恥而不愛這美麗的故鄉的朝鮮人，不是一個真的朝鮮人。你覺得呢？」（1937：113）

　　幾個月後，在 1937 年 9 月，剛完成在德國烏發片廠（UFA）受訓回來的導演安哲永，針對張赫宙和稻垣一穗兩位提出強烈批判。雖然他可以理解張赫宙的尖銳評論，但他覺得這個評論不夠嚴謹到能夠對抗稻垣的論點。他表示，問題不在於薄弱的原著劇本裡錯誤的再現細節，而是他所說的「概念化的朝鮮」，以及電影媒體如何將朝鮮特性概念化。對安哲永來說，「電影創作的真正目的不在使用圓滑的技巧來麻醉觀眾，而是處理人們日常生活裡的趣味和需求，並且將這些真實社會的題材引導至最進步的世界觀」。而稻垣對朝鮮電影的爭辯只是另一種神話或傳說，儘管《流浪者》在先進的電影技術上獲得部分成功，安哲永認為這部片只是剝削了「能在日本市場受歡迎的利用價值」，而不是針對殖民地朝鮮文化進行嚴謹真誠的研究（1937：6）。

　　如同當時許多作者都曾指出的，此種概念化的朝鮮，在諸如《流浪者》之類的合拍案中被使用，是以自我異國風情化的策略去迎合外國品味。朝鮮電影股份有限公司（朝鮮映畫株式會社）社長崔南周在 1936 年曾清楚地說，「如果我們能將朝鮮的鄉土色彩或氣氛描繪到最好，我們向世界電影市場擴張就會充滿希望」（1936：43）。

　　然而，李和真（2010：111）指出：這種自我異國風情化或是自我東方主

義，並不像表面看到的那麼簡單。[12] 稻垣一穗在《旅路》裡找到的朝鮮之美，
或許希望藉由它極端的展示反擊窺視式的暴力（voyeuristic violence），這和周
蕾（Rey Chow）討論張藝謀的自我東方主義相似。「許多人將這種展示──我
們可以將它稱作為東方的東方主義──（錯誤）解釋成只是自我展示（本著將
家醜外揚的精神），但它並不作出帶有教訓意味或不滿的評論，它反而將東方
主義的殘餘轉變成一種新的民族誌的成分」（Chow, 1995：171）。這種電影的
民族誌因而會指認出日本與殖民地朝鮮間的斷裂和不一致，以揭發出像是「日
鮮一體」這種殖民口號的矛盾。在這個意義上，朝鮮電影因而迫切需要找尋下
列問題的答案──「當朝鮮電影的觀眾……不再僅限於朝鮮人的時候，該如
何將朝鮮特性轉譯成視覺語言……」（李和真，2010：111）。許多其他的國族
電影也都有這個問題，因為它們「產於文化與商品、（自我）詮釋價值與（自
我）展示價值之間的矛盾」（Elsaesser, 1989：302）。

明朗，帝國思潮

　　前面所提到的徐光霽對《流浪者》裡扭曲朝鮮形象的批評，後來發展成他
對整個朝鮮電影的擔憂。在他發表對《流浪者》的評論的幾個月後，這位多
產的作家在他的文章裡問到關於原創劇本的議題：「為什麼一個朝鮮人會拍攝
比朝鮮現況還要殘酷的電影？……朝鮮電影一定要像《流浪者》一樣拍攝村民
為了一堆零錢互相殘殺嗎……？」朝鮮電影暴力地呈現謀殺、強暴和縱火是非
常有問題的，不只因為電影對社會價值觀有強烈影響，而且這樣的電影可能造
成對朝鮮的錯誤印象。「《流浪者》的製作者聲稱要介紹朝鮮偏鄉生活，卻呈現
了這般令人討厭的暴行。這樣子，外國人對於這些其實是溫順單純的朝鮮鄉下
人，怎麼會不認為他們是殘忍的呢？」[13]
　　徐光霽的擔憂在一場刊登於《朝鮮日報》1940 年新年特輯的圓桌論壇中
證實不是無稽之談，在圓桌論壇上，演員沈影說他記得他的滿洲友人曾經告
訴他，在看了《流浪者》裡面恐怖謀殺的那一場後，對朝鮮人感到害怕。對徐

光霽而言，這已經不只是一部影片的問題，而是整個朝鮮電影的問題，他抱怨說：「朝鮮電影實在太陰森了，它應該更明朗些」。然而對此，林和回應道：「現實生活就是不明朗的，而經驗就是陰森的，這是沒辦法的事」。[14] 徐光霽跟林和兩人都同意朝鮮電影在氣氛上的確有點陰鬱，但是他們對怎樣評量這件事有不一樣的看法。徐光霽認為朝鮮電影裡的陰鬱氣氛應該是要被處理的，但對林和來說，只將這樣的氣氛從朝鮮電影移除未必是可能的。藉由深探這個「明朗」與「陰森」之間的文字遊戲，我將討論這相衝突的意見間如何顯示前者隨著皇民化的過程被收編到體制內，而後者則因為帝國打算為民族的多元化而採納新的思潮因而失寵。

朝鮮的本土色彩一開始還受到歡迎，但因為跟陰鬱情懷有關，馬上成為批評的焦點。西龜元貞也把朝鮮電影陰鬱的情緒看成是個問題，他所貼上的「李圭煥式悲觀主義」的標籤在所有朝鮮片中隨處可見。西龜元貞認為，從李圭煥早期無聲片《沒有主人的渡船》（1932）開始，他大部分的電影都在處理傷心的愛情故事。「這些充斥著聽天由命的平庸無聊的感傷電影，絕無可能（適合）新體制」（1941：53）。這般對朝鮮電影的評價，再次說明它是和讓朝鮮電影更光明——也更適合帝國光明的未來——的一種新課題不無關聯。

值得注意的是，西龜元貞寫過《無家可歸的天使》（崔寅奎，1941）的劇本，曾引發關於朝鮮電影在帝國中的位置的爭議。《無家可歸的天使》在 1941 年 7 月通過初步檢閱並計畫於 1941 年 10 月在日本上映。一開始，因為文部省將這部片認可為「推薦電影」，所以它是有希望被放映的，但是因為內務省認為電影的某些部分應該被剪掉，事情從此就突然變得很複雜。導演依照修改的命令製作了修訂版，而根據《電影檢閱年報》（映畫檢閱年報），這個版本比原本的短了 219 米。這事件導致文教省收回推薦，理由是修訂版和之前認可為「推薦電影」的版本不一樣。關於這個事件背後的原因，歷史上有許多推測，像是因為電影中講韓語。金熙潤則指出，這或許跟影片中缺乏光明開朗的氣氛不無關係。「它既不代表『日鮮一體』口號下的日常生活，也沒有展示『朝鮮人是什麼』；在電影新體制時代裡，朝鮮電影的光明開朗標誌著朝鮮電影在大

東亞共榮圈裡新秩序的位置」（2007：236）。當時一些人在看過這部片子後曾聲稱：《無家可歸的天使》應該「先做日本人」，再呈現殖民地朝鮮陰鬱的現實。[15]

　　就此意義而言，「明朗」不只是遷就他者凝視的策略而已，也不僅只是一種再現模式；它更是文化上非做不可的，或是我所謂的「帝國思潮」。圍繞著「明朗」的概念群組顯示，它是與其他相對名詞如「庸碌」和「陰鬱」或「陰森」相連結的。研究顯示，一向被用來指天氣或氣候的「明朗」，從 1930 年代開始變得跟人格特質有關。[16] 後來「明朗」這個詞被同樣漢字的日文影響，在殖民地朝鮮晚期被重新定義成帶有政治目的。尤其當朝鮮總督南次郎發表公開信，要人民「言行一致，培養明朗性格」後，明朗不再只受限於個人，它開始成為「紀律倫理」。[17] 這裡的「言行一致」，總督指的是普遍使用國語——也就是日語。因此，明朗的性格即是指皇民能夠「認同並維護政權，積極主動完成體制的需求」（金芝英，2015：342）。在「明朗」的另一邊是負面的「庸碌」和「陰鬱」或「陰森」。它們通常與感傷主義、個人主義、女性化和消費資本主義連結在一起。這些名詞被用來把一些超越社會習俗的事情抹黑成反社會、反政治和反體制。接著就會開始花許多力氣去糾正各種社會病態，包括廣泛的各種粗俗、陰鬱的文化現象。朝鮮總督府出版局加強規範與審查，以改革民謠唱片、通俗小說與雜誌、戲劇和電影，使其變得健康明朗。這項對抗粗俗的運動，不限於對文化產品的管控，也譴責了整個被認為低俗淫亂的消費文化。[18] 在這裡值得再重新一提的是，這項根據價值判斷而推動的運動，不只驅趕被判定為陰鬱和粗俗的不良情感，它更是啟動將帝國明朗思潮內化至皇民的一種新模式。

殖民悲情

　　《無家可歸的天使》的導演崔寅奎曾清楚表示，他的目標在製作較明朗的電影。但是有些問題仍然存在：「我們是想拍許多明朗且愉快的電影，但是有

時候一些可能的題材還是被排除在外。我希望（殖民政府）能夠放鬆（這些規定）。（我們需要）更適合電影的，而不是目前這些黑色剛性的法律規定。我想拍一部更光明的電影。如果可能的話，我可以拍一部更光明的電影」（〈座談會〉，1941：60）。這和林和之前回應徐光霽抱怨時所說的一樣：「現實生活就是不明朗的，而經驗就是陰森的，這是沒辦法的事」。[19] 崔寅奎跟林和在這裡所指的，或許因為他們不同的身分而有所不同──崔寅奎因為是導演，所以必須克服所有法規的限制，包括讓他的電影在日本上映時受到的阻撓，而林和只是個影評人，他可以讓自己遠離這個骯髒工作。然而，他們還是交集在一個點上，而從這個點上林和自己對朝鮮電影的想法已經偏離了帝國明朗思潮的論述──朝鮮電影是陰鬱的，正是因為所有形塑朝鮮電影的外在情境也是陰鬱的。

林和對朝鮮電影的願景，並不像他同輩一般，想確保朝鮮電影在帝國裡占有一席之地。他挪用當時相同的修辭和邏輯，但他所期待的是另一種還未出現的朝鮮電影。他將寫實主義看成通往朝鮮電影獨特性的一種技巧，但是所要呈現的現實，對林和來說，並不是電影攝影機能夠捕捉記錄到的客觀現實，而是帝國規訓體制所不希望出現的殖民地獨有的現實。對林和來說，電影應該再現的是型塑（或扭曲）及重組被殖民者身體的情感現實。羅雲奎的傳奇電影《阿里郎》（1926）是一部偉大的片子，不是因為後殖民電影史學家重新建構，說它代表著用電影對殖民統治進行反抗，而是因為這部片「儘管粗糙，卻抓到了許多情緒、想法及朝鮮人民獨有的生活，並表達了那個時代的時光氣氛，充滿了朝鮮人民長期累積的情緒──就是悲情」（林和，1941：201）。林和也將《流浪者》的成功歸功於它追尋「生命真理」（1941：204）所使用的寫實手法。他選擇這兩部電影當作朝鮮電影寫實主義的代表，可能因而讓他對寫實主義的想法大力影響了寫實主義傳統在朝鮮電影史上長期高唱凱歌。然而，值得一提的是，對林和來說，寫實主義不是朝鮮電影史的最終目的地，而只是一個幫助「生命真理」此種情感真實獲得救贖的一種技術元素而已。

身為一個文學評論家，林和對寫實主義的看法，在 1930 年代末期朝鮮文學的辯論裡占有核心地位。他將當時文學診斷分為「內省小說」和「世態小

說」兩類。他認為前者太過沉迷於主角的心理，而後者只用寫實——現代主義的方式揭露外在世界的細節。這兩種傾向，雖然指向兩個不同方向，但其實都建構在一個更基本的「把說什麼跟描寫什麼予以分割上」。他將這個狀況形容成「作者創作心理的分裂和作品失去藝術性的和諧」（2009a：275-76）。這種對現代小說的批評，來自於他在殖民晚期的擔憂——如同珍內特・浦勒（Janet Poole）在《當未來消失時》（*When the Future Disappears*）裡講到的——擔心「除了永無止盡地重複現在之外，無法想像未來」（2014：17）。世態小說及其所描繪的細節以「無助的年代」（era of helplessness）的痕跡的方式出現（林和，2009a：288）。的確，當日本帝國從 1930 年代啟動總力戰之後，殖民地的知識分子對未來的所有願景都消失殆盡。如同本文前面提過的，帝國擴張所產生的移動力，卻讓一切似乎都被收納於戰爭總動員之內。當殖民地知識分子的「未來消失時」，從作家縱容他們攝影機般的眼睛製造出肆無忌憚的細節中，林和發現「一種要對削弱他們存在的無形世界報復的心理」。他繼續說：「這種作法很惡毒，就像（他）用鉗子把骯髒的、極其骯髒的現實，一個一個放進小說中，再公然羞辱它們」（2009a：279）。

　　在這些對世態小說的討論裡，特別明顯的是小說與電影的密切關係，因為兩者都藉由密集、細膩的細節來娛樂和分散人們注意力。崔明翊這位現代小說家的作品，一定曾被林和批判過。在討論崔明翊對一個殖民地中產階級男子做照相式的描述時，珍內特・浦勒指出：林和擔心小說家以攝影機般的眼睛去描繪肆無忌憚的細節時，是用一種電影的概念來說「這就像是一連串靜態的影像——照相的影像」（Poole, 2014：19）。這種描述方式會把電影簡化為零碎的照相影像畫面，以至於變成「像許多沙粒般的一組組細部描述」（林和，2009a：286）。林和認為，寫實主義雖源自繪畫、攝影和電影這些視覺藝術的現代手法，因此造成碎裂的描述方式，但是真正的寫實主義會藉由「分辨什麼是真實生活裡重要的，什麼不是」而自我展現出來（2009a：283）。換言之，寫實主義對他而言主要是繫於一位作者認為對世界來說什麼是重要的這個選擇過程，而不是毫無差別的撿拾作者眼裡可以看到的一切。它是一個有機的敘事技巧，

讓被隱藏的一些急迫性的議題能被揭示出來，而不是允許攝影機般的眼睛以碎裂的方式去羅列片段的資訊。這樣來看，寫實主義主要是去再現生產模式內含的重大矛盾，而不是呈現淹沒在消費模式裡的現代經驗。

對寫實主義的概念因為討論寫實主義電影而變得更清晰。在〈映畫的戲劇性與紀錄性〉這唯一一篇集中展現他對電影寫實主義看法的文章裡，林和公開討論攝影機紀錄能力這個議題，並說明如何運用寫實技巧來建構整部電影的有機結構。在這篇文章一開始，他探討電影在當時對大眾的魅力，雖然好像只是因為它是可以負擔得起的，抑或是因為它所代表著的誘人都市文化，但是林和聲稱，更重要的是因為「電影本身」讓「知道銀幕上東西在現實生活裡長怎麼樣的觀眾」認清它們是什麼。「任何看過母雞的人，當在銀幕上看到它時，就會知道它是一隻母雞：這不是享受電影的基本知識嗎？」他繼續說道：「這樣說來，許多基本知識或是讓人們跟藝術疏遠的障礙因為電影的出現而被降低了」（1942：103-104）。換句話說，電影對於真實世界的「視覺寫實性」[20] 所賦予電影的可親近感，讓藝術欣賞變得有些民主，並讓電影位居當時最受歡迎的娛樂的寶座。因此充分利用視覺寫實性技巧的電影，比其他藝術形式更被嚴格要求要更生動地描繪其事物。

要記得林和的文章主要是在討論《福地萬里》（全昌根，1941）這部電影。他發現這部片子特別值得好好注意，因為它使用了紀錄片的元素去描繪殖民地流浪者的命運，顯示導演已盡力從視覺寫實性的角度去理解電影。林和確信只要電影媒體天生具有視覺寫實性，雖然在小說裡生動描繪所看到的東西可能會看起來很瑣碎，但在電影裡卻能支撐其藝術性。但是，他認為這部電影沒有善用它戲劇裡的「紀錄性」手法，讓其支離破碎。林和認為伐木、耕作還有日本及滿洲國風景的那幾場戲，雖然紀錄和描繪得很有趣，但卻和主題發展毫無關聯，其實應該要隨著戲劇去展開。這裡，有趣的是，林和把電影天生能將世界視覺化的能力，貶低成只是藝術表現的一種方式。他寫道：「用盡一切方式去寫實地再現事物，對於不同藝術類型而言，都只是一種表達方式，電影也是如此：視覺寫實性——電影的視覺寫真特性，其實就是機械寫真特性——

除了做為電影表現的一種方式外，不會有其他重要性」（1942：104）。換句話說，只要限制在幫助一部電影有效地說完整個故事或「歷史」上，那麼「紀錄性」對於一部電影來說就會是很重要的。林和因此要求電影的視覺寫實性必須用在幫助組織紀錄性和戲劇性上。[21]

　　林和在這個論點裡要強調的，因此是「紀錄性」與「戲劇性」的有機關係；也就是，該描繪什麼與該說什麼。林和表示，這兩種成分不盡相同，卻不可分割。他舉例說，像荷馬的史詩能夠傳授歷史，同時也是一部小說和一齣戲劇；同樣的，巴爾扎克的小說也可以被當成法國中產階級的文化史來閱讀。電影可能成為一種史詩形式，描繪一個群體的命運並且同時把紀錄性元素結合到戲劇性之中。至於《福地萬里》這部關於朝鮮人民遷徙的故事，若能成為歷史紀錄片，將會比只是一齣戲劇來得有更有重要意義；「這個作品若能將朝鮮人民的旅程表現成命運，將可以展現出一部史詩的特性。有這樣主題的電影，理所當然會被當成紀錄歷史與文化狀態的一種表現工具」（1942：106-108）。

　　〈映畫的戲劇性與紀錄性〉主要是寫來點出《福地萬里》失敗的地方，因此林和哀嘆這部影片無法達到史詩的品質。要能成為史詩，必須將戲劇性與紀錄性、該說什麼與該描繪什麼，以及一齣戲劇與一個歷史紀錄等綜合起來。在林和的分析裡，這部電影失敗的地方有兩點。首先，《福地萬里》是一部關於遷徙的電影，但是它在描述人物為什麼要漂泊的諸多不同原因卻缺乏可信度。劇中人物只因為「環境惡劣」就必須離開家鄉，林和認為電影大可成功地找到他們生活上的真實面，而讓觀眾能夠感同深受。這部片仍然讓人一瞥這樣的瞬間：「從滿山離開搭船到對岸的這一幕是《福地萬里》最感人的一刻。要讓它更加感人，就需要描繪他們藏在笑臉下深刻的感傷……，而這正是導演失敗的地方」（1942：108）。第二，公式化而非生氣勃勃的人物刻劃，是造成這部影片無法呈現「深刻的感傷」的原因。林和相信每個人物都應該有獨特性，才能讓他們在藝術作品中更加栩栩如生。對他來說，這部片子裡每個人物的獨一性被集體所淹沒，是非常有問題的。人物的日常生活應當讓他們看起來像是活生生的人，但這些日常生活只能是片段的，而不能把它們併入劇情的主要部分去

構成整部電影。簡而言之：

> 《福地萬里》最根本的問題在於它將個體埋藏在集體之中，而不是透過每
> 個個人特色去表現集體性。這似乎是導演一開始在安排原始意圖時所錯過
> 的，而這般意圖其實並不難呈現。（1942：110）

這篇文章的第一點再度概括導演疏忽的本質問題。引起我注意的是第二
點。林和暗示會引起這樣錯誤的外在條件：當他質疑每個人物飄泊的背後動機
沒有足夠的描寫時，林和很快地在括號內加上：「或許是不可能描寫的」。甚麼
原因會造成不可能去描寫漂泊的動機，我們不是很清楚，但是這段話——和我
前面所引用的「這般意圖其實並不難呈現」——似乎在影射在殖民統治下所會
碰到的結構性的困境，不論它是來自殖民政府或是電影人的自我審查。

從這個意義上來說，林和雖然指出《福地萬里》裡不當運用紀錄的手法的
根本問題，但他也認知到殖民暴力——直接或間接地——不讓殖民地電影人把
被殖民者被迫處在滿目瘡痍的生活狀況以影像呈現。此種殖民暴力，再一次，
與前面提過的「事實」的概念不無關聯。如同在本文前面討論過的，林和敦促
大家去擁抱它，不是去把它看成一個殖民者必須屈從的一種無法踰越的狀態，
而是將它看成了解的基礎，知道造成此種「事實」的現實結構到底是甚麼。這
未必是對帝國主義做高調的反抗，但卻是擺出一些姿態以便建構一個對抗的位
置，讓人投入「嚴酷的考驗」，並與「事實」周旋，以發掘一種「真誠的文化
精神」（林和，2009b：113）。

這樣的機會可以被林和在 1938 年寫的〈重新認識事實〉裡所說的「生
活」創造出來：「為了形成文學這種東西，必須從政治來到思想，從思想來到
心理，然後再從心理回歸到生活」（2009b：107）。這裡所說的「生活」，「不是
無奈地出現的無可逃避的生活而非來自現實，而是需要被珍惜的生活——需要
如其原樣被接納的生活，而且讓世界可從此生活中迎接新的意義」（2009b：
338）。《福地萬里》裡沈影所飾演的工人的大喜之夜那場戲，林和認為它揭露
了上述的「生活」在這場戲中，日常生活被栩栩如生地描繪出來。林和提醒

說：「儘管外面人聲吵雜，老夫婦安靜地坐在他們的房間裡，臉上露出憂鬱的表情，（我們）不應該忘記這有多麼動人」（1942：109）。因此愈來愈清楚的是，林和所說的「生活」並不是指讓人不感興趣的例行事務，而是在被殖民者心理存在的一種情感現實。

如果朝鮮電影被要求必須把明朗當成是日本帝國中的亞洲電影的思潮，那麼林和尋求突顯的則是被殖民者的悲情。的確，要用視覺影像去呈現殖民地狀態或被殖民者的生活被摧殘得滿目瘡痍的「事實」，屬於不可能的事。但是，儘管在殖民末期總動員時期發布了緊急命令，情感現實還是不斷浮現。林和提倡的是悲情——像是在《阿里郎》和《流浪者》這兩部影片（或《福地萬里》裡的幾場戲）所描繪的，而更重要的是，會在未來的韓國新電影裡出現的。

林和在〈映畫的戲劇性與紀錄性〉這篇文章的開頭寫道：

> （要理解）到戲院看電影是一種社會習俗或許不是那麼簡單的事。有些人選擇去電影院跟朋友碰面，有些則是到電影院去娛樂。後者說明電影院星期天人滿為患的道理。而有編號的座位跟寬廣的通道則滿足了前者的需求。就連我也是因此種（前者而不是後者）原因去戲院看電影。因此，電影院難道只是一個社交俱樂部或是娛樂廳嗎？（1942：102）

以上對於到戲院看電影的探討，好像太離題到不應出現在一篇關於《福地萬里》的影評裡。這很明顯地顯示這篇文章其實並不僅只是在討論一部電影而已，而是——如同我到目前為止所討論的——旨在於探討一個更廣泛的議題，也就是由這部電影失敗之處所引起的關於殖民時期朝鮮電影的議題。從文章開頭可以明顯看出這段文字像一個媒介般，引導到關於電影先天具有視覺再現能力的論點。換個說法，重要的是去注意到：林和為了討論電影的視覺再現能力與寫實主義，由一系列推論電影觀眾讓電影成為當時最受歡迎的娛樂開始講起，而不是採用一個比較抽象的立場去討論電影作為一種攝影裝置的議題。一方面，這個關於電影影響觀眾的討論，是延續自他早期馬克思主義的論點，將電影視為維護群眾階級意識的方法，以及延續同時期在全球各地流傳的關於電

影宣傳的論述。另一方面，與林和對於寫實主義的想法相較之下，這篇文章如此開頭則顯示觀眾的生活經驗對於林和的電影有多重要，以及電影要牽引觀眾的情緒有多重要——根據這些，我把他對寫實主義的想法稱之為「情感寫實主義」。

當然，就像珍內特‧浦勒在比較現代主義小說家崔明翊對日常性的探討時所寫過的一般，林和的確害怕這種「他視為不知何故沒有被納入民族革命時期」的日常性的領域，以及「由於面臨民族消逝威脅而讓此種日常性浮現成為注意焦點」（Poole, 2014：48）。只是，這只說對了一半。林和的確害怕，這也是為何他要求去對抗隱藏部分殖民現實的「事實」。但是，由於悲情會無可避免的在電影裡自己揭露出來，他相信朝鮮電影終將能在與日本帝國思潮的鬥爭對抗中贖回其獨特性，儘管日本帝國思潮要求受制於帝國權力或在其控制下的人民成為皇民。對於朝鮮電影的獨特性，林和懷抱著願景，並等待它出現在一個不同的時間點。就此而言，他是發揮他的想像力，幻想一個新主體性。

（翻譯：江美萱／校定：李道明）

註解

1　Takashi Fujitani and Nayoung Aimee Kowon, 2002：1-9.

2　〈《流浪者》文藝峰一行搭車抵京〉,《朝鮮日報》,1937 年 1 月 17 日。

3　關於日本居民在殖民時期的朝鮮參與電影拍攝,詳見星野優子的碩士論文。另外,趙熙文和金麗實為兩位質疑《阿里郎》在韓國國家電影中經典地位的學者,詳見趙熙文和金麗實著作。

4　〈新興のトーキー映畫旅路完成〉,1937：33-34;〈《流浪者》之海外進出〉,《每日申報》,1937 年 4 月 1 日。

5　原文是："carefully nurtured, reproduced and policed, ensuring that a specific cluster of assumptions is written into our social bodies from early childhood and repeated with ritualised regularity thenceforth"。

6　〈《流浪者》超盛況〉,《朝鮮日報》,1937 年 4 月 19 日。

7　南宮玉,1937。

8　徐光霽,1937a。

9　〈《旅路》合評：學院映畫會〉,1937：26-33。

10　張赫宙,1937。

11　來島雪夫,1937。

12　李和真,2010。

13　徐光霽映畫,1937b：324-25。

14　林和,1940。

15　參見〈國家映畫,先幫助日本人〉,2007：161。

16　參見朴淑子、金芝英的論文。

17　參見〈南總督給尹致昊的一封信〉,1938：12;朴淑子,2009：225。

18　詳見權明娥,2013。

19　同註 14。

20　林和此地用的是「寫實」而非「事實」,因此本文作者使用 representability（再現能力）而非 reality（現實）。

21　必須說明,林和在這裡並不是在討論紀錄片或「文化映畫」（兩者指的是同一個東西）,而主要是在討論劇情片。雖然他對紀錄片類型本身的態度似乎非常曖昧,但林和在許多場合曾暗示出他對紀錄片類型的擔憂。紀錄片在 1940 年代初當時,被認為才是代表電影的本質。

參考文獻

太田恒彌。〈朝鮮映畫の展望〉。《キネマ旬報》（電影旬報）第 644 號（1938 年
　　5 月 1 日）：12-13。

西龜元貞。〈朝鮮映畫の素材について〉（關於朝鮮電影的素材）。《映畫評論》
　　7：1（1941 年 7 月）：53。

來島雪夫（稻垣一穗）。〈《旅路》〉。《映畫評論》第 136 期（1937 年 6 月）：
　　113。

〈《旅路》合評：學院映畫會〉。《映畫旬報》第 290 期（1937）：26-33。

〈座談會：朝鮮映畫之全部談話〉。《映畫評論》7：1（1941 年 7 月）：60。

張赫宙。〈《旅路》を觀て感じたこと〉（《旅路》觀後感）。《帝國大學新聞》。
　　1937 年 5 月 10 日。

〈新興のトーキー映畫旅路完成〉。《キネマ旬報》（電影旬報）第 602 號（1937
　　年 2 月）：33-34。

安哲永。〈輸出映畫與現實：張赫宙、來島雪夫氏為《流浪者》評論讀後〉。
　　《東亞日報》（早報）。1937 年 9 月 11 日 6 版。

朴淑子。〈從痛快到明朗：殖民地文化與情感之政治學〉。《韓民族文化研究》
　　第 30 期（2009）：213-238。

李和真（이화진）。《식민지 조선 의 극장과 소리의 문화와 정치》（殖民地朝鮮
　　之劇場和聲音之文化政治）。首爾：延世大學博士論文，2010。

林和。〈世態小說論〉。《林和文學藝術全集》（第三卷）。首爾：昭明出版，
　　2009。271-288。

———。〈重新認識事實〉。《林和文學藝術全集》（第三卷）。首爾：昭明出
　　版，2009。105-113。

———。〈通往新劇場的道路，朝鮮映畫的新開始〉。《朝鮮日報》。1940 年 1 月
　　4 日。

———。〈朝鮮映畫發展小史〉。《三千里》。1941 年 6 月。196-205。

———。〈映畫的戲劇性與紀錄性〉。《春秋》。1942 年 6 月。101-110。

———。〈發現生活〉。《林和文學藝術全集》（第三卷）。首爾：昭明出版，2009。263-269。金芝英。〈明朗的歷史意味論〉。《韓國研究評論》第 47 期（2015 年 1 月 29 日）：331-367。

金熙潤（김희윤）。〈《집 없는 천사》의 일본 개봉과 '조선영화'의 위치〉（《無家可歸的天使》在日本的開映與朝鮮映畫之位置）。《고려영화협회와 영화신체제 1936-1941》（高麗電影協會和電影新體制 1936-1941）。韓國電影資料館編。首爾：韓國電影資料館，2007。230-237。

金麗實（김려실）。《투사하는 제국 투영하는 식민지 - 1901-1945 년의 한국영화사를 되짚다》（透視帝國、投影殖民地：1901-1945 年韓國電影史再思考）。首爾：삼인（三引），2006。

南宮玉。〈朝鮮映畫之最高峰《流浪者》〉。《每日申報》。1937 年 4 月 22-25 日。

〈南總督給尹致昊的一封信〉。《別乾坤》。1938 年 12 月。12。

星野優子（호시노 유코）。《'경성인'의 형성과 근대 영화산업 전개의 상호 연관성 연구 : <경성일보> 와 <매일신보> 에 나타난 영화 담론을 중심으로》（「京城人」的形成與現代電影產業發展的相互關係：以《京城日報》與《每日申報》上對電影的討論為主／The Formation of 'Gyeongseongin' (Capital City People) and the Development of Their Mutual Relation with Modern Film Industry: Based on the Discussion of Film in the 'Gyeongsan-ilbo' and the 'Maeil-sinbo'）。首爾：首爾國立大學研究所碩士論文，2012。

〈《流浪者》文藝峰一行抵東攝影〉。《朝鮮日報》。1937 年 1 月 17 日。

〈《流浪者》超盛況〉。《朝鮮日報》。1937 年 4 月 19 日。

〈《流浪者》之海外進出〉。《每日申報》。1937 年 4 月 1 日。

徐光霽。〈李圭煥製作《流浪者》〉。《朝鮮日報》。1937a 年 4 月 24-27 日。

———。〈映畫與原作問題〉。《朝光》7：3（1937b 年 7 月）：324-325。

《從日文雜誌看朝鮮電影 2》（일본어 잡지로 본 조선영화 2）。首爾：韓國電影資料館，2010。

崔南周。〈朝鮮映畫之生命線〉。《朝鮮映畫》第 1 期（1936 年 10 月）：43。

〈國家映畫，先幫助日本人〉。引自《高麗映畫協會與映畫新體制 1936-1941》。韓國電影資料館編。首爾：韓國電影資料館，2007。161。原文出自東和商事收藏之剪報，現典藏於「川喜多紀念電影基金會」。

趙熙文（조희문）。〈한국 영화 의 전쟁 1〉（韓國電影之戰爭 1）。坡州：지문당（集文堂），2002。

權明娥（권명아）。《음란 과 혁명 : 풍기 문란 의 계보 와 정념 의 정치학》（淫亂與革命：行為不檢之系譜與激情之政治學）。首爾：책 세상（圖書世界），2013。

Chow, Rey. *Primitive Passions: Visuality, Sexuality, Ethnography, and Contemporary Chinese Cinema*. New York: Columbia University Press, 1995.

Chung, Chonghwa（鄭琮樺）. "Negotiating Colonial Korean Cinema in the Japanese Empire: From the Silent Era to the Talkies." *Cross-Currents E-Journal* 5 (Dec. 2012): 136-69. Web. <http://cross-currents.berkeley.edu/e-journal/issue-5>

Elsaesser, Thomas. *New German Cinema*. New Brunswick, NJ: Rutgers University Press, 1989.

Fujitani, Takashi and Nayoung Aimee Kwon. "Introduction to 'Transcolonial Film Coproductions in the Japanese Empire'." *Cross-Currents E-Journal* 5 (Dec. 2012): 1-9. Web. <http://cross-currents.berkeley.edu/e-journal/issue-5>

Kwon, Nayoung Aimee. "Collaboration, Coproduction, and Code-Switching: Colonial Cinema and Postcolonial Archaeology." *Cross-Currents E-Journal* 5 (Dec. 2012): 9-38. Web. <http://cross-currents.berkeley.edu/e-journal/issue-5>

Poole, Janet. When the Future Disappears: *The Modernist Imagination in Late Colonial Korea*. New York: Columbia University Press, 2014.

Willemen, Paul. "The National Revisited." *Theorising National Cinema*. Eds. Valentina Vitali and Paul Willemen. London: British Film Institute, 2008. 29-43.

皇民化政策下朝鮮電影對兒童影像的再現*

四方田犬彥

序言

　　1937 年之後，朝鮮總督府階段性地向朝鮮人強行實施日本文化的同化政策。從參拜神社開始，包含遙拜宮城、普及日語、志願兵制度、修改教育法，加上創氏改名等一連串的政策，將殖民地的人民馴化為大日本帝國臣民。從此一意義層面來看，這就是所謂的「皇民化政策」。

　　根據 1940 年制定的〈朝鮮電影令〉，朝鮮電影人被強迫要遵從國策的規範。原本的政策僅止於日本政府（國家）檢查朝鮮電影的階段，此後即進入積極干預電影製作的階段。朝鮮人以朝鮮人為主體去執導電影或製作電影，從此變得更為困難，但是其中一部分的電影人為逃過嚴厲的檢查關卡，選擇的道路是拍攝以兒童為主人公的電影，以控訴社會的不平等。拍攝《學費》（授業料，1940）和《無家可歸的天使》（家なき天使，1941）的崔寅奎（1911-1950?）就是一個典型的例子。

　　從何時起，在怎樣的狀況之下，開始製作以兒童為中心的電影呢？

　　為了避開嚴厲的國家電影檢查，電影製作者有意識地將兒童推上大銀幕，這樣的例子在國民黨獨裁政權時期的臺灣，和伊斯蘭革命後的伊朗也曾有過，例如侯孝賢等人的《兒子的大玩偶》（1983）或阿巴斯・基亞羅斯塔米（Abbas Kiarostami）、阿部法茲爾・賈利里（Abolfazl Jalili）的作品。如果打算以大人為主人公去拍攝同樣的題材，無論如何也不可能獲得當局的許可。但

* 本文根據作者於國立臺北藝術大學電影創作學系 2016 年舉辦的「第二屆臺灣與亞洲電影史國際研討會：比較殖民時期的韓國與臺灣電影」之講稿迻譯。

是不可忘記的是，當建構發展中的新國家、新體制時，人們經常使用純潔天真、充滿生命力的兒童作為意識形態的符號。在 1930 年代後半葉到 1940 年代前半葉的日本電影，大量製作出兒童電影，被稱為是「兒童的天堂」，就是源自此種背景。

但是在日本統治下的朝鮮，兒童的形象被賦予了其他的意義，其中之一是殖民地主義在宗主國和殖民地之間，營造出疑似父子關係的問題。作為宗主國的先進國家文化進步發達，會以充滿恩情的姿態去教導被殖民者文化、「庇護」培育當地人民，彷彿充滿博愛心的大人去施捨給不幸的孤兒，透過給予食物和教育這樣的故事，將其意識形態表象化。那麼，如果被殖民者嘗試將此種過程訴諸於烏托邦所樹立的養父和養子間虛構的關係時，宗主國究竟會展現何種態度呢？另外，在此種情況下，這種對抗的父子關係得以成立，有必要需要任何意識形態作為後盾嗎？

我以前嘗試分析過與朝鮮同樣體驗了日本殖民地統治的臺灣，在轉移成後殖民社會時，殖民地政策所建構的疑似父子關係，是如何產生變化和分裂的問題。我以三個電影創作者和小說家為例。吳念真電影《多桑》描寫了舊宗主國自戀地尋求同一化的父親形象。王童電影《紅柿子》則描寫了反覆遭遇挫折與逃亡、淪落凋零的父親形象。陳映真小說〈加略人猶大的故事〉為了隱藏現實的父親形象，透過基督教神的巨大虛構形象，來對抗宗主國所展示出的虛假父親形象。那麼在朝鮮／韓國，父親的形象是怎麼被形成的呢？又是如何受到強迫壓制與隱藏的呢？

本論文所列舉的是兩位電影導演。一位是日本導演清水宏（1903-1966），他由戰前、戰時到戰後，一貫以描寫兒童的故事成為翹楚，無人能出其右，一向獲得極高的評價。本文將以他到訪拍攝的殖民地京城（當今的首爾），和在臺灣的深山中所拍攝的影片為例。另外一位是韓國導演崔寅奎，他在皇民化政策時的朝鮮拍攝了兩部兒童電影，受到朝鮮總督府強力推薦。透過兩者間的比較，我想在宗主國和殖民地的電影中，嘗試進行批判分析其兒童表象意義上的差異。

一、清水宏

　　清水宏是戰前及戰時一位具代表性的日本導演。他與小津安二郎是好友，兩人同一年出生，同樣活躍在松竹片廠。清水導演一生執導了一百多部電影。總之，在拍攝兒童電影上，無人能出其右。他特別擅長拍攝外景；在山村和漁村的自然中，描繪自由地到處奔跑的少年們的影像，是他極為拿手的本領。

　　清水討厭所謂的專業兒童演員，他喜歡用素人的兒童來講故事。日本戰敗後，戰爭孤兒在街頭到處遊走的時候，他自掏腰包援助了他們。他還在伊豆半島找了土地，和孤兒們共同生活，並且將在那裡產生的想法，活用於製作和執導他的獨立製作公司的影片。據說在攝影現場從旁邊觀看的話，他與兒童們看起來好像在玩。事實上，清水本身在拍攝兒童時，自己先扮演孩子王，因此才能順利拍攝。《風中的孩子》（風の中の子供，1937）是描述在山中一邊到處奔跑一邊成長的兩兄弟的故事，就是一部展現他所擅長內容的電影。

　　但是另一方面來說，清水對於在都市中孤獨苦惱的少年男女，也給予深深同感的目光。《把戀愛也忘記》（恋を忘れて，1937），是描繪一位母親從事性交易行業的兒子，在小學被霸凌的故事。另外，他在《觀景塔》（みかへりの塔，1941）中敘述被寄養在大阪兒童福利設施的少女們的共同生活。清水對孤兒和不良少年男女的共感（empathy）相當一貫，戰後也在《究竟是甚麼讓她變成那樣的》（何故彼女等はそうなったのか，1956）這部電影中，也設定以四國地區的少女福利機構為舞台。

　　1940 年代的前半葉，也就是在第二次世界大戰時期的日本，清水訪問了當時日本的殖民地朝鮮和臺灣，並且執導了三部電影──《京城》和《朋友》（ともだち，1940）、《莎韻之鐘》（サヨンの鐘，1943），前二部是在朝鮮京城拍攝；第三部則是在臺灣的深山地帶拍攝的。後兩部片在製作方面分別接受朝鮮總督府與臺灣總督府的後援，很明顯的是國策電影。

　　不消說，當時無論在朝鮮或臺灣，都貫徹實施皇民化運動。當時不僅教育制度，連全體社會的民族文化都被壓制，而與日本同化的政策則被強烈地獎

勵、推廣。在殖民地出生的菁英分子當中，也有對宗主國充滿期待、積極過度認同日本的人，但是更多的是在現實中受到殖民政策帶來的不平等而極度失望，每天過著苦悶日子的人。

《京城》是由朝鮮總督府鐵路局提供資金，對「內地」（日本）宣傳觀光的政治宣傳片。從京城站的車站開始，到三越百貨店、朝鮮銀行，介紹殖民地的近代景觀；從女子學校到市場，朝鮮人的生活空間一一登場。清水在《謝謝先生》（有りがとうさん，1936）中，就曾以親密的感情凝視著一個在日本鄉下從事土木工程的朝鮮工人。在《京城》中，他也將目光轉向朝鮮人的日常生活細節，從市場的賣糖人到在清溪川洗衣服的女性。

雖然這麼說，但這部片就像龜井文夫（1908-1987）的《上海》（1938）一樣，並無批評日本軍事侵略的政治性內容，而是以異國情趣為賣點，僅止於向「內地」的觀眾介紹殖民地的形象。容我補充幾句，在這裡被描寫的京城的許多街角，是以日本人的城區為中心，主要側重於都市的南側，對朝鮮人來說顯眼而熱鬧的鍾路等地就不曾提及。

清水在拍攝《京城》時，一邊額外調度時間，同時拍攝了他自己擅長的兒童友情為題材的十三分鐘短片《朋友》。這部片現在典藏在東京的國家電影中心，是沒有聲音的不完整版本。但是，為了讓大家知道在日本當時最受歡迎的電影導演怎麼看待殖民地朝鮮，我想簡單地作內容介紹。

《朋友》的主人公橫山準是剛剛從「內地」轉學到京城的小學生，他在操場看到學生們裸著上半身在練習劍術時，只見有一個穿著朝鮮衣服的兒童，他是朝鮮少年。不知道殖民地情況的橫山準，對這位朝鮮少年產生興趣，想辦法和他搭訕。兩個人在長長的城牆上追逐奔跑（此場景不在京城，而是水原）。最後，朝鮮少年從心裡接納了橫山準，二個人交換了學生服與朝鮮服及書包，彼此締結了友情。

非常可惜的是現在的影片沒有聲音，他們間究竟採用甚麼語言溝通不得而知。橫山準的嘴型可以容易地想像是日文，但是朝鮮少年的日語能力究竟如何並不清楚。因為背景是設定於選擇日本人為中心的小學校，朝鮮兒童應該至少

可以說幾句淺顯的日語，只是還是不確定。但是我的問題是，導演清水宏究竟允許這個朝鮮少年說多少朝鮮語這個問題？為什麼這麼想？是因為朝鮮少年的對話內容將與橫山準這個日本少年在意志溝通上所採取的立場相互連動，產生微妙不同的意思。那麼我也可以以此作為判斷，在殖民地第一次轉動攝影機拍攝的這位日本導演，對於語言是不是有自覺意識的測量標準。

在這部電影中可以很容易的感受到其所訴求的「內（地）（朝）鮮一體」這樣的意識形態。加上清水本身積極的想將在殖民地主義下拼命趕上近代化道路上的朝鮮，拉回到充滿前近代異國情趣的空間中進行拍攝。

關於這個部分，有個很有趣的證言。2013 年 7 月，在東京的電影中心放映這部短片時，當時有個到日本訪問的八十四歲宋桓昌先生，自報藝名為「李聖春」，不僅在放映當日追溯自己在拍攝時的回憶，還在《日本經濟新聞》（2013年 8 月 9 日）投稿了一篇題名為〈穿朝鮮服的我和日本人導演〉[1]的文章。根據宋先生的說法，在 1940 年的京城幾乎已經沒有穿朝鮮服上小學的兒童，即便是朝鮮兒童也與日本兒童相同，到學校也會穿學生制服和背書包。自己在這部電影拍攝時，穿朝鮮服還是生平第一次的經驗。

大概宋先生的個人經驗，可以視為在皇民化政策下日式生活最被獎勵推廣的時期，首爾的中產階級家庭一般都是如此。宋先生還說，在電影中將日式包袱的行李放在頭上走路的指示，當時的女性可能會這麼作，但是對當時的小學生來說是相當不自然，也不可能這樣做。從言談中透露出這是導演有意識指導的演出部分。

我認為這個證言相當重要，而且非常有趣。為什麼這麼說？因為這位宋先生在光復後由大學法學系畢業，成為韓國法律界的重要人物。他在殖民地時期也是在比較富裕的家庭中成長。由此可以得到反證，清水宏導演去拍攝的小學，絕對不是當地的普通學校，而是班上只有一位朝鮮兒童的地方，暗示了這個攝影地點可能是為日本人子弟開設的學校。

雖然這麼說，這麼強調異國情趣，是 1940 年由「內地」來到這個地方的日本導演可能會作的設定。雖然清水對朝鮮人絕對不可能抱著否定的偏見，但

是看待殖民地的眼光仍然無意識地受到意識形態的操控。這位李聖春，當時被稱讚為「天才的童星」，隔年還參加了下文會提及崔寅奎導演的《無家可歸的天使》這部影片，演出名為「童石己」的孤兒少年的角色。看片中字幕，可以發現這個少年當時接受創氏改名，用白川榮作這個名字登場，這也暗示他的家庭在當時是相對親日的中產階級。

　　1943 年，清水在臺灣總督府的斡旋下，以居住在臺灣高山的原住民村落為舞台，導演了《莎韻之鐘》。岩崎昶是製片，並由滿洲映畫協會邀來李香蘭訪台，扮演這位少女主人公。這部片講述的是關於在山洪中，為了協助日本警官而犧牲自己性命的原住民少女的故事，登場人物大半由日本演員扮演，只有村落的兒童們是真實的原住民小孩子。那確實是清水宏的指示。

　　這部電影也是深深地投射出皇民化政策的影子。莎韻對兒童們努力地教導他們日語，他們作為日本人，剛剛各自獲得新的日本名字，天真爛漫的單純。

　　由《莎韻之鐘》可以看出原住民兒童學習日語這樣的行為，連導演清水宏也視為理所當然。孩子們也好，帶領他們的姐姐莎韻也好，都歡喜地學習著日語。對他們本來民族的語言和自己本來的固有名字、民族固有形式的曆法，直率地對於喪失這樣的傳統民族文化，與其說一點都不見有任何的反抗，倒不如說是歡迎地接受殖民者文化。每個人都憧憬著成為日本人。

　　《朋友》和《莎韻之鐘》的共通點，是皇民化的意識形態和異國情趣，但是如果我們試著以合乎邏輯的觀點來思考，必定會發現這兩者之間存有齟齬。如果殖民地是以和「內地」一體為前提，那麼各自表現前近代的所有符號就必須予以否定、排除。如果是以異國情趣為出發點拍攝，那麼就會悖離皇民化政策吧。但是作為導演的清水宏，對於包覆這些映像設定的外部政治狀況，完全不關心，也毫無防備。他即使到任何地方，只要電影能拍攝到被兒童們包圍，與他們追逐享受賽跑和玩遊戲的內容，就很滿足了。

　　1945 年，大日本帝國面臨戰敗，放棄所有殖民地，接受聯合國軍隊的占領。許多電影導演被迫改變態度，例如溝口健二在意識形態中導入解放女性和民主主義來拍攝作品，引起了自己創作的混亂；小津安二郎彷彿戰爭不曾存在

一般，回歸到日本中產階級的日常生活拍攝；超國家主義者的熊谷久虎則拘束於深深的挫折感之中，久久不能執導。當中只有清水宏，完全沒有在題材或電影敘述的態度上有任何轉變；他就像拍攝朝鮮和臺灣的兒童一般，持續拍攝那些由於戰禍失去父母的孤兒們。如果硬要指出清水宏戰後的變化，那就是他放棄歸屬於任何大電影公司，親自創設公司，成為獨立製片。這應該也是打算守護自己題材的一貫性吧。

日本的獨立製片中，清水是非常特別，也非常重要的一位先驅。首先，他在實際生活中收留孤兒們，開始共同生活。等到大家稍稍安頓後，他再起用他們來製作電影。從《蜂巢的小孩》（蜂の巣の子供たち，1948）到《大佛的小孩》（大佛さまと子供たち，1949），這孤兒三部曲就是這樣製作出來的。

《蜂巢的小孩》是以從中國復員回來的青年為主人公。他好不容易回到「內地」，卻極為難過地目擊許多飢餓困苦的孤兒，因為青年自己以前也是孤兒。他帶著兒童們打算去自己以前待過的機構。在城市間持續移動的時候，兒童們的數目逐漸增加。青年教導他們如何工作，自己也一起工作。原本控制並命令這些兒童們的黑道人物阻止他們的去路，但是被青年訓斥，轉而從良並且加入他們一行人。不久，這些人終於走到被原子彈完全破壞的廣島。他們雖然體驗了各種各樣灰心和辛苦的心境，還是不灰心地以建立機構作為目標。

清水透過自在的即興演出，完成了《蜂巢的小孩》。他不採用職業的童星，而是透過共同生活，彼此間建立深深的信賴關係的兒童們的演技，帶來新鮮的印象。這部作品大獲好評，因此他繼續拍攝了續篇、三篇，總共拍攝出三部曲。

透過清水宏在戰前、戰時和戰後的兒童電影，我們明白他的電影中的基調是完全沒有改變的。對於自己身為宗主國的人，製作的電影卻只呈現出殖民地的表象，這樣的行為的政治性，顯示出他對此毫不關心的態度，令人吃驚。對清水來說，最重要的只是自己身為大人進入到兒童世界這樣的事實，對於兒童究竟是日本人、朝鮮人或臺灣的原住民，都沒有差異。他在實際生活中持續與戰爭孤兒們共同生活，從那裡延伸到企劃電影的製作。這樣的事實，意味著他

單純認為兒童的存在是超越社會表象符號的。兒童是讓電影成立的大前提。結果，《朋友》和《莎韻之鐘》的內容，將政治（也就是大人的社會約定）完完全全的排除在外。但是我們不可以忘記的是——就各種意義上來說，在當時的皇民化政策下，這樣的排除政治符號的電影竟然得以製作出來——這樣的事實背後究竟有何政治性？

二、崔寅奎

崔寅奎是朝鮮皇民化政策時期最空前活躍的導演。他在《學費》中拍攝了付不出學費的辛苦且貧窮的朝鮮少年，在朝鮮和「內地」都獲得很高的評價。《無家可歸的天使》獲得朝鮮總督府獎和文部大臣獎（但後來被取消）。他也企劃了《望樓的決死隊》（望楼の決死隊，1943），是由「內地人」和朝鮮人攜手合作保護國境的村落不受共產軍土匪危害的電影，導演是從「內地」來到朝鮮的今井正，還有一部以鼓吹朝鮮人報效敢死隊為目的拍攝的《愛的盟誓》（愛と誓ひ，1945），也是以今井正「共同製作」的名義推出的片子。但是實際的詳細情況為何則不清楚，恐怕是以崔寅奎為中心製作的，而由後來到達的今井正協助拍攝的可能性較高。實際上，現在韓國很多電影史學家，都將這部作品視為崔寅奎導演的作品。[2]

1945 年韓國解放後，崔寅奎馬上開始拍攝以抗日運動人士為內容的《自由萬歲》，在光復一週年那個時機點放映，大為賣座。崔寅奎繼續拍攝了《無辜的罪人》（1948）與《波市》（1949），成為「光復電影」的代表導演。他在朝鮮戰爭時被北方的人民解放軍綁架，此後下落不明。

韓國的電影史對崔寅奎抱持著極差的觀感，因為他在皇民化運動時期拍攝了模範的國策電影，透過銀幕鼓吹「內鮮一體」此種意識形態。但是同時，他在朝鮮電影界也被評價為拍攝寫實主義風格的優秀導演。

光復後，進行民族反抗和鼓吹自由的抗日導演贏得了榮耀。而原本為大日本帝國製作國策電影的導演，一夜之間態度反轉，改成揮動民族主義的旗幟。

這樣的「轉向」說明在殖民地下的朝鮮的電影製作是如何的困難，同時也揭露了解放後電影製作的表象。但是如果我們改變看法，不管是日本民族或是朝鮮民族，崔寅奎都讓電影從屬於民族和國家，從這樣的觀點來看，他在戰時與戰後都是相當一貫的。

本文以下將以《無家可歸的天使》為論述中心。

《無家可歸的天使》是在〈朝鮮電影令〉制定前，電影製作現場尚未禁止由朝鮮人主導前所製作的電影。我們大概可以想見，當時所有最出色的朝鮮演職員，為了這部作品而集結在一起。事實上，本片是由領導朝鮮電影界的李創用擔任製片，劇本是總督府圖書館館員西龜元貞撰寫的。不過，實際的對白則是當時作為文藝批評家並有很大影響力的林和執筆，還有首席女演員的文藝峰和崔寅奎的夫人全信哉主演。

《無家可歸的天使》是講述一個叫方聖貧的基督教牧師，為了讓徬徨於京城街巷的流浪兒們能自力更生，而孤軍奮鬥建置孤兒院的故事。他在某個夜晚，在繁華的鍾路發現龍吉這名孤兒，覺得他很可憐所以帶他回到自己的家。當時已有許多孤兒也住在他家中，妻子瑪利亞也因為家裡狹窄而顯得辛苦。接下來方聖貧向瑪利亞的哥哥安仁圭醫生一再請求，得以借到他以前在滿月里郊外所建造的西式建築。安醫生在德國妻子死後，就沉溺於酒色，對於妹夫所說的流浪兒更生計畫，抱持幾分冷眼旁觀的觀點。

孤兒們決心遠離充滿罪惡誘惑的繁華街頭。他們一行人搬到滿月里，互相協力搭建宿舍，香隣園少年宿舍就這樣創立了。不過，香隣園少年宿舍被大河隔開，座落的偏僻地方僅能透過一條木橋勉強地與外界相連，然而少年們卻都意氣昂揚。但是，困難接連而來，有些孩子無法停止偷竊，也有孩子因為把重要的藥壺拿去交換糖果而後又覺得後悔的。最大的瓶頸，則是自稱是龍吉養父的權書房，他收留身為乞丐的龍吉和姐姐明子，靠他們兩人在夜晚的街頭賣花，然後將賺到的錢收歸已有。權書房想要從方聖貧那邊抓回龍吉，並且把明子賣到酒館。明子只好躲在安仁圭醫生那裡，以見習護士的身分幫忙工作。

某天，有兩名兒童因為無法忘懷夜晚的街頭，企圖自少年宿舍脫逃。龍吉

為了留住他們而在大河溺水、發高燒。方聖貧相信孩子們，讓他們去向安醫生求助。安醫生帶著護士跑來香隣園，明子和龍吉姐弟終於在這裡再次相見。最後，權書房率領一群壞人越過大河追來，在這裡發生一陣打鬥。不過，最後壞人們都從木橋摔下而投降。

影片最後是太陽旗升起，龍吉代表孤兒們陳述皇國臣民的誓約。本來一直對方聖貧的理想主義抱持冷笑態度的安醫生，也表達他反省的話。而權書房那群壞人，也因為安醫生和明子對他們沒有區別的包紮傷口，以此為契機而痛改前非，變成認同香隣園的理念。

從《無家可歸的天使》這個片名，也立刻可以類推，這個作品故事的底本，是舊約聖經有名的故事，也就是摩西帶領四千個猶太人逃出埃及，橫越西奈半島的沙漠，前往充滿奶和蜜的迦南聖地這個故事。順道一提，現在不論是朝鮮半島的南北分裂，在敘述民族苦難和迎向新天地的希望隱喻上，摩西的形象都還有其效力。在韓國，出現了標榜著以造成分海奇蹟的旅遊勝地，並大受歡迎；在北朝鮮，則是在電影的開頭，長久以來必定出現在酷寒的雪原上摩西般的領導人引導著持續流浪的朝鮮人民的影像設定。雖然兩邊的社會制度相反，這位舊約聖經中的預言家，卻經常被看成是朝鮮民族全體領導人的理想形象的原型。

以下將摩西部分與《無家可歸的天使》的故事重疊，進行說明。從方聖貧的名字可以知道他是甘於清貧的高潔人士，妻子是瑪利亞（聖母瑪利亞），兒子和女兒分別是耀翰（約翰）和安那（安娜）。他們全家是虔誠的基督教徒，從方牧師懂日語這個部分，知道他說不定在年輕時就像從朝鮮前往日本留學的李光洙和金東里一樣，受到托爾斯泰的人道主義，以及被基督教的博愛精神所引導的知識分子。無論如何，方牧師象徵摩西形象，而在德國學習醫學，帶妻子回國的安醫生則是象徵亞倫（摩西的兄長 Aaron）的形象。

安醫生因為失去妻子的原因陷入絕望，每天晚上來到鍾路的繁華街上買醉。他雖然協助妹夫的計畫，但是對那個理想主義是懷疑的。雖然這麼說，兩兄弟的相同之處則是從兒童的命名方法乃至對酒的嗜好，徹頭徹尾過著西式的

生活。他們的日常生活不僅與作為宗主國的日本無關，設定上甚至也感受不到任何的朝鮮文化。

　　《無家可歸的天使》從京城繁華的鍾路夜晚的景象開始。黑暗中霓虹燈閃爍，酒吧內穿著時髦的陪酒女郎，一邊說著隻字片語的日語，一邊接待著客人。我們試著對照在這部電影前一年（1940）「內地」導演清水宏拍攝的《京城》這部旅遊電影。《京城》中銀行和百貨商店等京城現代化的側面，和在市場賣糖與在河邊洗衣服的前近代的朝鮮光景交替拍攝，但是這樣的風景僅止拍攝京城的南側，也就是日本人的居住區域，並沒有將攝影機帶到北側的朝鮮人區域。

　　因為對一般的朝鮮人來說，代表京城的繁華街道的是鍾路。《無家可歸的天使》從很少日本人踏入的鍾路的市營電車畫面拍起，這件事是具有相當暗示性的。因為這部電影是在 1941 年製作的，片長約一小時十分（？），當中完全沒有一個日本人登場。不只如此，幾乎沒有任何人說日語。登場人物們泰然自若地使用朝鮮語過著生活。

　　鍾路在這部電影中，是龍吉和明子被養父像奴隸般日夜榨取的地方，和猶太人們受到屈辱和相當苦惱的埃及可以做一個對照。權書房（監護人）雖然將姐弟兩人從乞丐的身分救出，但是強迫他們去賣花和勞動，是個和埃及的法老王相似的「壞父親」，是前一個朝代的掌權者。鍾路被設定為充滿酒色和情慾的髒亂街道，從聖經的上下文連貫性這個意義而言，可以將之比擬為巴比倫這個地方。將純潔的少年少女從慾望的街頭巴比倫救出，是刻不容緩的課題。

　　香隣園少年宿舍設置於滿月里這個郊外，又是個甚麼樣的地方呢？安醫生為了和他的德國妻子度過新婚蜜月，建置了這樣的西式建築，在任何層面上是個與日本殖民統治毫無關係的地方。然而，被大河隔開的滿月里，為何有這樣一個彷彿沙漠存在的景象呢？如果與摩西將海分開後趕著前往的西奈半島做對應，就容易了解了。滿月里對方牧師和孤兒們來說，就是所謂「應許之地」，那是沒有被朝鮮人和日本人污染的純潔空間。

　　影片中，孤兒們從京城方牧師家列隊，嘗試前往迦南之地的影像，彷彿像

是被摩西引導的猶太人一般，充滿期待的持續行進。走在前方的是方聖貧的兒子耀翰。耀翰在影片中吹喇叭這件事，我們不可以忽略其對基督教教義的影射。在約翰啟示錄中，喇叭是天使傳達神的使命時所吹奏的樂器。《無家可歸的天使》這個片名，說明在這群前往滿月里的孤兒們就像天使般的。

香隣園少年宿舍由少年們獨自興建，片中拍攝許多改造倉庫完成宿舍的場面，包括少年們吃飯到打掃，各項分類有秩序的進行，讓曾經是流浪兒的孩子們重新更生，這個香隣園少年宿舍也成了烏托邦。這樣的內容是自 1920 年代到 1940 年代觀眾相當熟悉的橋段，畢竟看慣納粹帝國下的德國電影、猶太復國主義猶太人的宣傳電影，和滿洲映画協會（滿映）的啟蒙電影的觀眾，對於建設新的國家和社會，以兒童們純潔的熱情為題材是必要的要素。換言之，新國家和新體制作為意識形態，也常使用少年少女為符徵，因為他們都一致擁有為新共同體自我犧牲的特徵。

就如同摩西引導的猶太人間發生各樣的糾紛般，住進香隣園少年宿舍的孤兒們也有難以忍受這樣禁慾嚴肅的生活，因為物慾迷惑，抱著想重回鍾路繁華街市心情的少年嘗試逃脫。但是方牧師主張，這個少年拿出的鑽石不過是普通的石頭，給予這個企圖逃脫的少年一個傳信使的重要角色。這確實彷彿民族領導人摩西的作為。龍吉作為這個共同體的模範生，充滿了自我犧牲的精神，雖然遭遇一次生命垂危的危機，但因為這個轉機而再次與姐姐明子相見。《無家可歸的天使》對這對姐弟來說，是從「父親」的權書房那裏得到自由，接受「好父親」方牧師庇護的故事。充滿慈愛的方牧師的背後，是更加慈愛的父親，也就是全能的基督教上帝在保護著大家。

那麼這個博愛主義的故事，與殖民地宗主國的日本有甚麼樣的關係呢？這部電影從故事到舞台都排除所有與日本人或日本相關的東西。在皇民化政策下，關於這樣不提及或抗拒日本的設定，要如何償還其所虧欠的宣傳效果呢？在電影的最後，這個問題的答案一下子就清楚了。

襲擊香隣園少年宿舍的權書房等一群壞人洗心革面，一直抱持著不看好冷眼旁觀的安醫生也反省過去，全面地歸依方牧師。少年宿舍前面的廣場升起太

陽旗，在場的全體也肅然起敬。龍吉代表孤兒院的兒童跑到大家前面，用日語發表了「皇國臣民的誓言」。

　　這個場面是在電影中唯一用日語冗長發言的部分，對持續觀看這部電影至今的觀眾來說相當地不自然，好像是唐突地從別的地方剪進這個橋段。如果就像字面那樣詮釋龍吉的信息，香隣園少年宿舍的計畫全部與基督教博愛精神無關，而是收斂成「內鮮一體」的意識形態。雖然如此，但如果沒有插入這個場面，《無家可歸的天使》這部片，在編劇之前的企劃階段就不可能實現吧。我推測崔寅奎這時是不得已而妥協的。但是縱使插入了這個不自然至極的場面，難道這部作品就能逃過日本殖民地主義者和軍國主義者的法眼嗎？答案是否定的。

　　《無家可歸的天使》雖獲得朝鮮總督府獎，還差一點獲得文部大臣獎，但是卻因為不可理解的理由被取消這個獎項，讓導演相當氣憤。朝鮮半島迎接光復三年後的 1948 年，崔寅奎談到這部作品的製作意圖：「為何乞丐到處行走於朝鮮的路上？我真正的目的是要用這個電影向日本的當政者抗議。這部電影獲得總督府獎，在東京還獲得文部大臣獎，但是日本用了奇怪的計謀取消大臣獎的獎項，這個是前所未聞的事態，再檢閱時強迫我修正了三十五個地方，剪了約 200 米做了大修改。」[3]

　　雖然考量到這是光復後的發言，他說的話應該要打幾分折扣，但是崔寅奎在企劃這部作品時所抱持的初心，似乎應該還是這樣。如果僅僅只是拍攝「內鮮一體」意識形態的宣傳電影，應該也不用特意援用基督教和孤兒更生等的故事元素。那麼為何在朝鮮內部被稱讚的這部電影，越過了玄界灘到了日本，就突然發生獲獎被取消的異常事態呢？

　　之前引用的李英載在《帝國日本的朝鮮電影》中的見解是認為：日本當局對這部作品使用朝鮮語拍攝有所戒慎恐懼。確實是如此，這部影片即使在最後加上宣讀這段「皇國臣民的誓言」，但對於「內地」官僚毫無任何準備或知識即去看這樣一部迴避排除日語和日本人的影片，要大家齊聲稱讚這部電影的可能性實在太低了。

　　但是從剛剛到現在為止的上下文的連貫性外，我也考慮了是否有其他的理由。那就是有關父親的這個觀念。在殖民主義的過程中，所有宗主國對被殖民的人們——特別是被殖民者中的菁英階級，通常都以父親的形象自居，將這些菁英當作是兒童一般的對待。日本在朝鮮的統治也不例外。父親保護兒童不受鄰國的威脅危害，教導他們高尚的文明而感到優越感的喜悅。從某個時期開始，朝鮮青年們均一的被以身為「天皇陛下的赤子」這樣的理由，送到危險的戰場上。雖說如此，但崔寅奎在《無家可歸的天使》中所暗示的，是存在有比宗主國這個父親更高層次的父親——基督教的上帝。一如摩西收到上帝的神諭，引導人們前往迦南之地。

　　在日本統治時期，朝鮮的基督教擁有怎樣的社會與政治地位，已經有許多的先行研究。基督教徒當中，有拒絕向宮城行禮而被處以極刑的人，也有受到日本牧師的影響積極地參與「內鮮一體」意識形態的人，無法一概而論。如果是臺灣的研究者，說不定可以參照基督教長老教派所完成的社會職能，來討論日本殖民時代和國民黨再殖民時代的臺灣。但是如同這部電影的內容，在與世間隔絕的理想國所構築的共同體，聽從上帝神聖的神諭，以其為首的朝鮮人，這樣的故事無論怎麼在形式上宣稱自己是皇國臣民，與殖民主義者以自我形象無意識地提出的父親觀念之間，還是會有齟齬的。

　　崔寅奎個人是否是基督教徒我並不是很清楚，若就《學費》和《自由萬歲》這兩部作品而言，是沒有發現有任何關於基督教意識形態的影子。我個人的見解是認為，《無家可歸的天使》對博愛主義的基督教進行設定，在劇本和製作的階段就有意識地採用這個情節。會這麼說是因為：如果沒有借用宗教的框架，在殖民地的朝鮮，以將日本人排除的形式去敘述烏托邦活動這樣的故事，是絕對不可能被准許的。也由於片中插入主人公少年用日語宣讀「皇國臣民的誓言」的場面，這部電影才可能准許拍攝的。

　　雖說如此，《無家可歸的天使》這部影片可謂是沒被日本洗禮的純潔、無垢的共同體，崔寅奎導演將這個幻象放映給「內地」的日本人觀眾觀看時，卻遇上被強迫取消文部大臣獎的挫折。此後他與日本人和朝鮮人一起合作企畫

了迎擊共產黨的《望樓的決死隊》這部電影，並且透過今井正擔任副導演的參與，讓這部電影得以實現。此時，他讓在《無家可歸的天使》裡扮演護士明子角色的全信哉演出在朝鮮還算新鮮的女醫師角色。內容是設定為哥哥殉死後，成為孤兒的女孩，努力的進入醫學校並且得到畢業證書的一位堅強女性。

在京城日報擔任局長的白石，收留朝鮮孤兒英龍作為養子而培育他。白石知道朋友村井少尉志願報效敢死隊，和他拍攝了紀念照片。村井完美地對美國軍艦進行自殺攻擊，名譽地戰死。白石受到深深的感動，訪問了擔任小學校長的村井的父親，並且在朝鮮兒童之前講演。他說，如果你們也自我期許，就能像村井少尉一樣成為英雄。聽了這個演說的英龍深深地感動，認為村井是他「應該好好學習的哥哥」的榜樣，並且在學校的校刊新聞中寫出自己的採訪報導。他對自己說，「半島上一定還很多像自己一樣肯為國家奉獻的弟弟們」。之後，他就報效成為海軍。

關於村井少尉的部分，片中並未詳細交代。研究今井正的崔盛旭認為，這個角色是朝鮮人的可能性很大，不過在電影中故意曖昧不明說。無論如何，這部作品重要的地方是，白井和英龍擬似父子關係的設定，還有英龍對村井強烈地抱著擬似兄弟意識的設定。還有英龍本來是孤兒這樣的事實，讓《愛的盟誓》和《無家可歸的天使》之間，牽起了在故事連貫上相關聯的印象。香隣園少年宿舍中參與升國旗的孤兒中的一人，日後成為日本人的養子，報效敢死隊，這樣的延伸是相當合情合理的。

有一個叫做李光洙的文學家。他深深涉入三一獨立運動，之後成為活躍的小說家，但是不久後卻成為皇民化運動的積極推動者，在解放後被定罪。韓國文學史到現在對李光洙還不願提及，就像揭開傷口就會湧出鮮血一般的傷痛。

崔寅奎在解放後，並未受到這樣的定罪。他作為光復電影的導演，擁有光榮的評價，留給韓國人應該有的虛構的抗日武裝鬥爭的影像，之後被北朝鮮綁架失蹤。他在戰爭時拍攝的電影，被稱讚為寫實主義的名作。

但是崔寅奎那些被認為已經佚失的當時的電影，卻因為影片在 2000 年代不斷地被發現，而讓他作為「親日派」的側面又漸漸顯露浮出檯面。在這裡並

不是因為這些事實而要來指責或撻伐他。重要的是，他能在這麼短的時間內就能從拍攝皇民化政策的宣傳電影轉變恢復為拍攝慶祝光復的抗日電影，這樣的轉變的事實。因為不管在哪個階段，他的電影都是為了民族大義而奉獻，這一點其實他是一致沒有改變的。當我們以藝術家來看待他時，他也與李光洙同樣，就像是觸碰就會湧出鮮血般的傷痕一般，這點是身為電影研究者的我們必須深深銘記的。

　　孤兒與養子、少年收容所這樣的題材，是在進行殖民地影像研究上極為重要的題材。有待今後的研究繼續發掘。

（翻譯：蔡宜靜／校定：李道明）

註解

1　〈朝鮮服の私と日本人監督——元教師宋桓昌氏〉。《日本経済新聞》。2013 年 8 月 9日。

2　參見崔盛旭，2012。

3　參見李英載，2013。

參考文獻

李英載。《帝国日本の朝鮮映画》。東京：三元社，2013。

崔盛旭。《今井正——戦時と戦後のあいだ》。東京：クレイン，2012。

〈朝鮮服の私と日本人監督——元教師宋桓昌氏〉。《日本経済新聞》。2013 年 8
　　月 9 日。

皇軍之愛，為何死的不是士兵而是她？——等待的通俗愛情劇《朝鮮海峽》*

李英載

> 父親，請也給我們祖國。請給我能為她戰鬥的祖國。（李光洙，1940：124）

> 統治者對著公民說出「你的死對國家有幫助」時，公民就不得不死。（盧梭，1969：54）

> 感情——影像就是特寫，特寫就是臉。（Deleuze, 2001：87）

序／
徵兵制度下的志願兵——「我們重新被徵召為士兵」

1943 年，當徵兵制度到來的時候，有一部「徵兵制宣傳片」被製作出來，但是這部電影拍的卻不是關於軍人被徵召的故事，而是有關陸軍特別志願兵的愛情故事。正如預期般，電影《朝鮮海峽》的開頭就以「決心宣揚對實施徵兵制的感謝」為主旨，打出「我們重新被徵召為士兵」的大型字幕，誇示它作為宣傳片的存在目的。可是，朝鮮人皇軍的入伍，必須面對戰死的可能性，是和（天皇陛下的）下詔或是（因身為國民而不得不接受殘酷邀約之）感謝心情都不相干的。因為朝鮮人其實只是為了「解決」擺在他們面前的難題，才志願報

* 本文根據作者於國立臺北藝術大學電影創作學系 2016 年舉辦的「第二屆臺灣與亞洲電影史國際研討會：比較殖民時期的韓國與臺灣電影」發表之論文迻譯。

名成為皇軍。換言之，這部電影是披著徵兵制宣傳片的外衣，骨子裡卻是一心努力探尋「赴死理由」的一部說服自我的電影。《朝鮮海峽》壓倒了當時其他朝鮮的宣傳電影，喚起了相當大的迴響，而且幾乎都是女性觀眾在支持。[1] 然而，為什麼會這樣呢？這部電影的成功並未伴隨著正面的評價，反倒是面臨了評論上的嚴重災難。這說明了《朝鮮海峽》這部片是如何違背了 1943 年朝鮮當時所適用的「批評的基準」。

這部電影所敘述的，如上所述，是關於「陸軍特別志願兵」——也就是學生兵——的故事。在第八十一次（1942）帝國議會中，於「兵役法」第九條第二項（國民兵役適用受戶籍法管理者）和第二十三條（適用受戶籍法管理者……年齡達二十歲者……須接受徵兵檢查）這些條文中的「戶籍法」名詞之後加入「又朝鮮民事令中受戶籍相關規定管理者」，透過修改這些相關法律條文作為法源依據，[2] 朝鮮的徵兵制以 1943 年 8 月 1 日作為施行起點日。但是由於牽涉到關於年齡規定的法令和各種事項整備等問題，這個徵兵制要到 1944 年 4 月才開始實施。另一方面，日本本土於 1943 年 10 月所開始實施的「在校徵集延期臨時特例」，則因幾乎大部分的法律系和文科系的學生都被徵召而出現了難題。也就是說，比朝鮮人被徵召的時間點早了六個月的日本內地，只有朝鮮人和臺灣人學生沒被徵召。此外，陸軍省主動公布的「陸軍特別志願兵臨時採用規則」，是以二十一歲以上的朝鮮人、臺灣人學生為對象。這對朝鮮總督府來說，是再歡迎不過的消息了。因為有這些「不僅能說流利日語，也明白國內日本青年心情」（小磯國昭，1968：773）的學生兵入伍，將領頭完成並有利於即將實施的徵兵制。[3]

為了理解 1943 年這個特別的時間點，我想探討的問題點是「陸軍特別志願兵」這個形式本身。我想從文字上理解這個以朝鮮人徵兵和日本人學生兵之間的苦肉計所制定的法令。當然，在探討的過程中我也明白，在徵兵制實施以前，「陸軍特別志願兵」是為了填補這個空白期所制定的「暫定法」，但是在已經有徵兵制的背景下，當時還會以「志願兵」的說法來宣傳《朝鮮海峽》這部影片，聽起來應該是意味深長的。[4]

一、「有意義的死」──殖民地士兵的定義

我手邊有一本雜誌，是混合日語和朝鮮語而編輯出版的 1943 年 12 月號《朝光》雜誌的學生兵特集。離開的人以日語訴說自己堅定的決心，送行的人則以朝鮮語訴說激勵的心情。〈出征學生的辨明〉專題是由出征學生五篇日語文章和十一篇朝鮮語文章組成。不論是離開的或送行的，他們都積極沉浸在一個鮮明的理念，就是他們的死絕對不是「無謂的犧牲」（犬死に）。崔南善寄給學生兵的訓示題目，確實象徵這些出征是「有意義的死」（1943：54）。

> 自年幼開始我就無法將祖國、祖國優先這樣的想法從腦海中抹去。我無限地羨慕能為祖國勇敢上戰場作戰的他們。……當我委實費盡心力地嘗試將我愛國的純情予以發揮卻沒有方法的那種心情，只能成為一個悲劇。（瑞原幸穗，1943：46）

延喜專門學校文科三年級的瑞原幸穗所感到的「悲劇」心情，與志願兵制度相加在一起後，「多少」地被消解了。但即便如此，留下的「一絲的寂寞」則喚醒了「被隱藏的悲嘆」。「那時，就是那時，我們也蒙幸被徵召了」（瑞原幸穗，1943：47）。寫下這段文章的人，現在終於也成為他一開始無限地羨慕的「他們」的一員了。

就學於普成專門學校的松原實，也同樣必須「為了邁出前往死門的一步」，不得不自己為「這個死的意義」尋求解答。

> 我們站起來衝向前線，「實際上」我們是想將鄉土半島的山河由從屬地提高到與本土同等的地位。對於我們這個半島被留置在這樣永久無法推開的悲慘命運，我們的所為就是要為它打開不同命運的意義。（松原實，1943：52）

這些朝鮮人，因為創氏改名而用日語記錄這些文章，全部都花精神在追究死亡的「意義」。因為他們這一群人被迫走向死亡，為了答辯，也只有採取宣

言的形式——「因此，我獻出了生命」。如果以修辭學的習慣來看，針對召集
的答辯，當然是不得不以接受的形式做回應。順便說一下，所謂宣言，是一種
無可避免地包含了自發性的形式。1943 年的文章越發變得饒有興味的原因，就
是因為文章中這兩者的不一致性所造成的。在這種不一致的狀況中，最初的義
務和權利就像莫比烏斯帶的迴圈一樣地互相纏繞在一起，近代國家的構成原理
就這樣出現了。

　　讓我們試著閱讀討論「朝鮮徵兵制實施的特殊性」的另一篇由朝鮮所發出
的論述文章。

> 任何風俗的東西，只要是違反日本主義，絕對不會被寬恕。任何宗教如果
> 違反日本主義也不會被容許。任何衣食住的習慣，只要不是日本系統的
> 東西，也不會被接受。只要不是日語的任何語言都不可以使用。……也正
> 是這個完全無差別主義的作法，讓我們與內地的士兵一樣地成為陛下的孩
> 子。我們的身分變成保護國家摧毀敵人的人。（閔丙曾，1943：21-22）

　　閔丙曾的邏輯之所以吸引我的興趣，是因為他強調義務是根據完全平等的
原則而來。這個說法只關注「身為天皇孩兒的立場」，透過將民族與階級與性
別的無差別化，也就是在天皇面前萬人平等這個激進的邏輯，飛躍變成得以
成立。用國民之名，而將有關內地日本人和朝鮮人有差異的言論，從源頭予以
封存。也就是說，正是因為成為天皇制下的國家國民，朝鮮人才有資格成為士
兵。當我們想起「國民皆兵制度」和「普選」以及「義務教育」是近代公民成
立的時候都必須具備的事項，那麼我們所認知的徵兵制度也必然只能成為召集
後者的契機的東西罷了。

　　針對當時的徵兵制度的狀況，有位日本人官吏回想如下：「當時特別突出
的問題是義務教育和徵兵制度的實施，還有選舉法和參政權的問題。義務教育
與徵兵制度是相互關連的。……必須實施義務教育的理由，是因為身為士兵和
日本人，絕對不可以存在著任何差異」。[5]

　　徵兵制、義務教育、參政權，這些新「國民」們一下子必須面對的現代國

家的各種原理，只要是在作為殖民地的土地上，是絕對不可能被自然完成的。帝國的意圖，要經過不斷地誤解，才可以引出非殖民地人們的應答。假如我們將「學生兵能否為了國家而死」這個問題，以「個人是否能為了鄉土獻上生命」的回答而進行轉移串連，也許答案是「可以勉強地接受赴死」。[6] 然而，為了抵銷其間微妙的誤差，必須有「證明」的形式。也就是說，被殖民者必須在入伍前證明他們的忠誠心，必須找到他們赴死的理由，必須證明自己的自願性。通過這個行為的要求，被殖民者經過多次反覆交代之後，終於被給予徵兵的狀況，而徵兵制和普選與義務教育一同到來並成立的時候，也就是近代國家成立的時候。也正是因為在這個反覆再現的過程，「以血保護祖國」（崔載瑞，1942：4-7）變成每次的「意識的行為」。

　　極為不可思議的是，被殖民者以「自發性」的形式成立的一個民族國家──日本帝國──絕對無法自然形成。被殖民者士兵的現象提出了雙重的問題。因為這並不僅僅是包含了殖民性和去殖民性的問題，還包括了基於徵兵制度的近代國民國家的計畫議題。在 1943 年這個時間點所拍攝的電影《朝鮮海峽》，就確實顯現這個徵兵制──國民國家──殖民地之間所產生的殘酷矛盾。

　　為了紀念朝鮮徵兵制度的實施，由朝鮮電影製作股份有限公司（朝鮮映画製作株式會社」製作的「國語」電影《朝鮮海峽》是殖民地朝鮮電影完全被日本電影收編後的作品，創造了「半島電影放映上史無前例的成績」的紀錄（每日申報，1994）。[7] 這部電影以導演朴基采為首，完全由朝鮮人演職員完成的。[8] 本片在製作的時候，朝鮮電影製作（股）公司作為創立紀念作品所推出的由朝鮮軍和總督府全面支持下製作的豐田四郎的《年輕的身姿》（若き姿）也同時在拍攝。朝鮮電影製作（股）公司是以日本電影公司的名義成立的，集結動員了日本和朝鮮電影人通力製作的這部徵兵制宣傳電影《年輕的身姿》，其目的是為了向天下昭告朝鮮電影和日本電影已經完全合併。然而，《年輕的身姿》因製作延宕，期間另一部和這部電影完全無法相比的小規模電影《朝鮮海峽》，卻以「朝鮮電影製作（股）公司」首部劇情片的身分上映了。當時，拍攝《朝鮮海峽》和《年輕的身姿》的朝鮮人演職員，對於他們所蒙受的不公

平待遇曾發出牢騷。[9]《朝鮮海峽》與號稱半島的「國語」電影大作《年輕的身姿》相較之下，卻獲得了「例外的」成功。《朝鮮海峽》這部「聚集世俗眼淚」的「女性電影」，讓「一百萬的京城人民」都哭泣了[10]（《朝光》1943 年 6 月號廣告上寫著「這是一部以青春感情為包裝的美麗女性電影」）。但是這部電影所獲得的意外的成功，其內容卻未伴隨著獲得肯定的評價。一位日本人認為它不過是「新派風格的悲劇」，「這種電影在現在的時局下絕對必須抨擊」。他如下地陳述著這種看法：

> 這部作品即便稱它是以悲劇形式作為賣點，也未免太與時代脫節了。並且這部淺薄的作品還不只是劇本老套和導演不成熟而已，表演者的演技更是拙劣。這部作品的根本精神完全錯誤，製作方針完全惡劣。（須志田正夫，1943：40-41）

這樣的反應難道只能說是近乎神經質的挑剔嗎？在現實中獲得驚人成功的同時，對於這部電影的反應也有人神經質地表示討厭。如此大的落差，到底是為什麼？或許並不是因為它被重疊貼上「女性電影」或「大眾電影」標籤的情況才如此吧？事實上，這部電影是父親出賣兒子的故事。

二、徵兵制的時間，通俗劇的時間

《朝鮮海峽》可以說是部相當殘忍的通俗劇。成基是個因為和家族反對的女人結婚，而被父親斷絕親情拋棄的兒子。他能被父親承認的唯一一條路，是像戰死的哥哥一樣成為軍人。成基對妻子錦淑一句話也沒說，就進入志願兵養成所。被留下的錦淑一個人生下兒子，一邊在紡紗廠工作等他回來。某日，成基受傷，錦淑則因為貧窮和過勞而倒下。被後送到日本的成基終於第一次打電話給住院的錦淑，而成基的父親也終於接受了錦淑和孩子的存在。

《朝鮮海峽》最不可思議的部分，是這部電影所喚醒的任何糾葛，完全和國家沒有直接的關係。譬如《年輕的身姿》的劇情中，熱血教師被設定為很

快就體會了日本精神，而少年們的設定則是展現了培養和發揚軍人的精神；相較之下，《朝鮮海峽》則被須志田正夫斥責為「時代錯誤的悲劇」，似乎是相當恰當的（須志田正夫，1943：41）。[11] 影片的故事很明顯地與「我們重新被徵召為士兵」這個宣言是相違背的。這麼說，是因為成基即便「被徵召」赴戰場的時候，都只是為了「解決」自己私人的問題──即自己因為結婚不被承認而與父母發生的齟齬──而不是為了國家的存亡。儘管徵兵制是強制的而不得不為者，但也惟有透過這樣自發性敘述的方式才得以表達。為使得這個自發性敘述的形式得以成立的，則是兒子與父親所發出的要求被認可的方式之間的衝突。透過父親對兒子所要求的去赴死，兒子也以賭上赴死的決心才被父親所認可。

　　《朝鮮海峽》和《年輕的身姿》的差異究竟何在？一般認為是在時間點上的差異；前者是現在就必須赴死的人們，後者則是往後才必須赴死的人們。《年輕的身姿》是以將來要成為士兵──也就是初中五年級──的少年們為對象；它直接的動因機制不僅只是這部國策電影的啟蒙，還包含了圍繞著未來的觀點──「我們將會成為軍人」。「可以去死」和「去死」是完全不同的。潛在性就是以作為潛在性的假設才可變成可能性。

　　譬如1940年的這個時間點，透過兒子的嘴巴說出「爸爸，請也給我們……能夠為她而戰的祖國」（李光洙，1940：124）。李光洙在1943年以「成為士兵」作為小說的名字，其中有這樣的一句對白。這樣的父親在聽到朝鮮實施徵兵制的通知時，對於自己不能成為軍人而感到悲哀，並回想起年幼就死去的兒子。父親被回憶中死去的兒子追趕，「叫喊著『能成為士兵的，能成為士兵的』。我才發現我一個人嘟噥著這個句子。終於我大聲地喊叫出聲，『能成為士兵的！』我就這麼試著呼喊」。

　　成為軍人，如果正確地說，這個父親在必須不得不成為軍人的狀況下叫喊出「能成為」的時候，就是因為他是以已經「死了」的兒子為對象而喊的。因此，就是因為「已經」死了的兒子，這個父親才可以依然使用「能成為」這樣的可能形態的文法來叫喊吧。假設當下這個兒子還活著而不是已死的話，又

會變成怎樣呢？這樣的話，這個父親還是仍舊能用可能形態的文法來叫喊他的孩子嗎？或許作者就是為了以可能形態的文法來寫這個部分，為了讓這個說法成立，在小說中的兒子就不得不「死」吧？為何這麼說呢？是因為 1943 年的時間點，已經不是「能成為」的時間，而是「必須成為」的時間了。相對而言《朝鮮海峽》中殘酷的父親，則是以命令式指示「你給我成為」。這裡又拋出了新的問題，這兩個句子間的差異，在於這個文本的說話者到底是誰？還有究竟是對著誰說的？

《朝鮮海峽》非常有趣的部分是，被出賣的兒子對父親強烈的憎惡。為了保有「戰死者的父親」的這個地位，這個父親對兒子的要求就是去赴死，絕對不悲傷也不憐惜。沒血沒淚的這個現象，這個影像本身讓人覺得好像是十分露骨地表現出兒子們對於世上所有無情的父親們所隱藏的怨恨。不得不赴死的兒子彷彿問著：必須得賠上性命的是誰？是你，還是我？[12]

正因為這部電影是從死的橋段開始導入，所以清楚地顯示出整個一連串的情況。草地上放著鋼盔，傾倒的鋼盔暗示持有它的人已死。透過下面連結的畫面，前面的暗示被已故陸軍上等兵李成昊的墓碑證實。這個鏡頭拉到遺照的特寫，再將鏡頭慢慢地推拉遠離到坐在遺照前的一個男人的背影。這個長鏡頭結束後，鏡頭才從正面拍攝主人公的臉部。他的臉部被設計成位於祭壇兩側豎立著的蠟燭之間。這個鏡頭是對應著一開始的連續鏡頭。因為，在兩側蠟燭間的遺照中的死去的男人（之後，我們馬上知道他是主人公的哥哥）與這位主人公接下來的遭遇是相對應的。前面鏡頭照片中的男人是已經死去的人，第二個鏡頭的男人雖然是活著的人，可是透過「遺照」形式的這個鏡頭的弦外之音，我們知道這暗示著活的人也「已經」是將死之人。或者也可以這麼詮釋，以背影登場的這個男人，只有必須透過死去的人的形式，我們才得以看到他正面的臉部。這個連續鏡頭將 1943 年的時間本身視覺化。

在《朝鮮海峽》中，這種機會的論述因為形態與時態（tense）而遭到封鎖，甚至導致崩潰。就這一點而言，甚至三年前製作的《志願兵》就已經是一部為感謝日本的恩典而奉獻的作品（「為了迎接光輝的皇紀 2600 年，我等半島

電影人以此一部電影呈獻給南總督」）。「被徵召」與「奉獻」是方向完全相反的兩個用詞，如果後者是他或她的意志所自發性地流露表現的話，那麼前者則無關乎他或她的意志。我只是單方面的被徵召而不得不為。這其中的差別，意思是相當明顯的。於 1940 年的這個時間點所製作的《志願兵》，是由公開的與非公開的投降變節的轉向者們[13] 第一次以作為國民的可能性的「士兵」作為題材，而面對這無法與當時內地（日本）人共有的處境。因此《志願兵》整部作品都圍繞著這個關於資格的話題上，其實並不是偶然的。無法成為士兵的殖民地男性，也失去成為父親、主人、戀人的資格。例外的生存和境遇，在殖民地的狀態下卻成為常態。勉勉強強地活下來的被殖民的男性，被迫罹患相當激烈的憂鬱症。他們為了克服這憂鬱，就必須如字面般從外部得到所謂的贈予，也就是志願兵這個「恩典」的保佑。聽到志願兵制度公佈後的春浩，對他的未婚妻芬玉呼喊著：「我成為帝國軍人了！」被殖民的男性主體的「再男性化」，透過這個過程被「宣布」出來。當然，這是殘酷的反面說法。為何這麼說呢？因

為是帝國透過戰爭這個例外狀態，才勉強地將「殖民地男性」這個「例外的存在」劃入成為帝國內部的存在。

我以前曾經以「去除憂鬱的再男性化的面向」去分析過《志願兵》這部電影的最後一場戲。在這場戲中，志願兵春浩乘坐的火車開出去，結束在被留在月台上的女主人公（文藝峰飾演）的笑容上。這是將男性的憂鬱轉移到女性身上。[14] 當然，這個觀點多少需要被修正。如果萬一像我主張的那樣，假如憂鬱的認知是從占領轉移到殖民這個地方，因而生成被殖民者的憂鬱精神狀態的話，那麼成為軍人就會如字面所示的位於正面的「國家」的面向，也就沒有可以值得憂鬱的餘地。因此我認為有必要在此導入「等待的女性」這個問題。從男性那邊轉移給女性的這個部分的分析，說不定是將男性和女性過度區分的結果。但是女性在國民之外，必須「通過」男性才能變成國民。因此在以徵兵制為基礎的國民國家的計畫中，女性「也仍然」（照理說當然也是理所當然）不得不參與這個計畫。也就是說，她必須透過「等待者」的角色才能成為國民。

三、從男性的憂鬱走向女性的通俗劇

《朝鮮海峽》上映後，受到當時的電影評論極為嚴酷的批判。根據新進編劇李春人的評價，這部電影是最糟糕透頂的電影，「完全沒有內容的電影，非常羞恥地無法對日本國內上映，在朝鮮也只有庸俗大眾才會對它有共鳴」。讓他心情如此不快的理由有以下二個：

（一）錦淑死去的電影結局。根據李春人的說法，「所有的問題全部解決之後，只有錦淑寂寞地死去」，這個電影的結果完全令人無法理解（李春人，1943：79-80）。也許如他所說的那樣，錦淑的死說不定是這個故事明顯的缺陷。[15] 因為如果錦淑死了，那麼為了獲得父親的認可而不惜犧牲生命的成基，他的行為就成為無意義的事情了。

（二）李春人所執拗地當作問題的是這個故事的「可能性」的問題。根據他的說法，這部電影有「一大堆的疑點」。電影當中絲毫沒有安排錦淑將死去

的「伏筆」，而且成基和錦淑兩人之間在整部電影中，為何始終得存在這麼多的齟齬，是非常無法理解的。根據他的說法，這些都是牽強「故意產生糾葛」的設定，完全「不自然」。

而且，李春人認為「根本不可能有這樣的現實」才是真正的問題。但是所謂的可能性，在類型電影中，如何正確反映現實畢竟不是問題。那反而是一種「默契」下的結果。也就是說，觀眾對於類型電影的規則有多少的認知，才是問題的所在。[16] 因此，即便批評這部片子「根本不可能有這樣的現實」，這種執拗的評價反而反證了這個批評者「不熟悉」《朝鮮海峽》作為類型電影的特性吧。讓我們再一次釐清這部電影是作為「女性電影」被宣傳的背景。那麼，到底所謂的「女性電影」這個曖昧的名詞，指的是什麼呢？

根據鄧恩（Mary Ann Doane）的明確定義，女性的通俗劇就是以「女性被虐症的劇情再生產」為出發點（1987：152）。在通俗劇這種類型中最頻繁出現的就是離開的男人和等待的女人。如果透過這個定義，再次來看李春人所提出的過度悲劇性和可能性的問題，其實反而成為《朝鮮海峽》作為典型的女性通俗劇的反證。但我想指出的，不是這個電影如何獲得其典型性的問題。而是解放之後的大韓民國成為徵兵制度國家，其最大的類型電影「虐心讓女性流眼淚的電影」的前身，正是1943年這個時間點第一次出現這種電影的這個事實。我不斷地想強調的是，最初的徵兵制這個時間點就已經出現現在也常見存在的典型，即國民──男性賦予女性不斷等待的角色。

當然，男人贏得讓對方等待的權利的時間點，即是《志願兵》的最後一場戲。終於變成士兵的男人乘著火車離去，是由被留下的芬玉（文藝峰飾演）的模糊微笑所預告的。可是在志願兵制度中，國民仍舊不過是一種潛在可能的假設。由文藝峰的影像所預告的《志願兵》的部分，必須由《朝鮮海峽》這部電影來完成。成基完全沒有留下一封信就離開了，讓錦淑（也由文藝峰飾演）才能完全的演出成為「不斷等待的人」。也正是有這樣的延續性，《朝鮮海峽》故事中的疑點才能被消除。為何男人不對女人說自己已成為士兵呢？為何連錦淑忠實的小姑也不把這個事實告知錦淑呢？

　　如果不能確保讓自己具有等待的特權地位，這部通俗劇就無法完成。並且，也是根據這些被等待著的人所賦予的故事情節，才能把等待人的感情動線描繪出來。亡國人民的悲哀、被殖民男性的憂鬱、克服「青年的煩惱」、被再次活化的男性、等待的女性的被虐症等等被殖民者變異的疾病，都透過文藝峰的臉部表情變成明白的形式。觀眾共鳴的感情也因此達到頂點。分開的兩人能再次相會嗎？在這樣的問題面前，許多觀眾流下眼淚的意義究竟是什麼呢？

四、離開的男人，等待的女人

> 那麼，依據法律公民被要求置身於危險中，則那個危險已經不能說是危險。統治者對公民說「你的死對國家有用」，公民就不得不死。因為，唯有這個條件，他才得以安全地活到今天。他的生命已不僅僅光是自然的恩惠，而是來自國家有前提條件的贈予。（盧梭，1969：54）

　　強力信奉盧梭的德古熱（Olympe de Gouges），對於賭上性命的「公民」的資格這個問題有正確的掌握。她將「人類和公民的權利宣言」（1789）「諷刺性」地替換為「女性和女性公民的權利宣言」（1791）。在其第十條中，她宣告「女性有登上斷頭台的權利。與此同時，女性表達意見如果不會造成法律所制定的公共秩序的混亂的話，也必須賦予她們有上台說話的權利」（Blanchard, 1995：272）。也就是說，登上斷頭台是權利的一種表現。因為依照盧梭式的說法，登上斷頭台意味著成為國家「正式的敵人」（盧梭，1969：55）。「你的死對國家有用」的說法可適用於兩種場合：兵役和死刑。德古熱與盧梭一樣，認為當自己的死能獲得保障的時候，才有可能取得最低限度的近代公民的資格。她曾經主張女性在維持公權力和行政支出上也應該繳稅金，也曾提議為了監視瑪麗・安東妮（Mary Antoinette）必須有女性國民兵。另一方面，在德古熱的宣言出現七年後的 1798 年，康德所寫的《人間學》內，也有與這個相關聯且極為有趣的部分。

孩子當然是未成熟的，因此孩子們的父母成為保護人。女性不管年齡多
少，被宣告是未成熟的公民。……女性由其本性來看，有擅長交談的才
能，在法庭上（關於私人所有權）還能為自己而和主人做辯護。所以如字
面所示，女性還可以說是過度成熟，但是女性們卻不能守護自己的權利，
自己無法行使作為國家公民的必要條件，還必須透過代理人才能處理。
（康德，2003：143）

　　這個說法我們必須分段仔細研讀。如果相關的問題是：萬一女性在法律上
人格的成立是有行使財產權（property）的能力的話，女性就如字面所示，可
以說是「過度成熟」的擁有成熟的能力。但是「她」與小孩子同樣被歸類為未
成熟的理由，是因為「女性的工作與上戰場不是相同的事」，而她也無法守護
自己的權利。也就是說，她無法用自己的力量保護財產和言論，當然不能有
「財產權」、「作為國家公民的必要條件」，而只能透過代理人才能處理。這個
言論，以一般意義的「主權─國家」這個盧梭的概念作為個人的生命和財產安
全的所有意志的總和，再次壓迫我們。

　　康德上面所說的，事實上與德古熱是由同樣的地點出發。兩者間的差異，
僅只是康德的結論是無法給予女性法律上的人格，否則就只有透過（與男性相
同）成為國家所給予的奪取生命的權利（盧梭）的對象，因（登上斷頭台、成
為國民兵）而獲得法律上的人格權。依此邏輯，如果無法成為士兵，女性就永
遠只能是二等國民。[17]

　　這個邏輯，乍看之下，似乎蘊含著「無法為國家獻上自己生命的人──也
就是無法成為士兵的女性，也只能被排除在現代國家的結構外」這樣的結論。
可是，我想提問的是不僅僅是這樣的「排除」戰略，而是這樣的結論在兩個
狀況之下並不合適。我剛剛已經提到，過度將男性和女性區分的解釋觀點，與
我們把它當作問題的現在，都已經是總力戰（全民戰爭）以後的事。以此為前
提，再一次回顧上面的文章時，女性不是被排除在外，而是以「透過代理人」
作為國家公民的必要條件。這個說法不意味著女性被排除在國家公民之外，她
必須透過男性的「中介」才能變成國家公民。或者可以說，女性作為國家公

民，必須有男性居中。

《朝鮮海峽》傾向於士兵―國民這個表象。非常有趣的是，電影一方面呈現殖民地男性和女性「各自」作為國民化的各種機制，也近乎危險的成功，也搞不好就會落入一敗塗地的境界。《朝鮮海峽》以戰場後方的婦女作為故事架構，在某種意義上是正確的作法。但是，這個故事不僅限定於這部影片作為國策電影的電影性格，它的範圍還牽涉到必須去廣泛理解。眾所周知，「戰線後方」的名詞是在全民戰爭的體制下才可能成立的概念。沒有前線（frontline）的戰線，或者全部都是前線的全民戰爭下，個人不分男女老弱，都必須「參與」戰爭。戰線後方已經不是合作的概念，而是全體參與的意思。

《朝鮮海峽》所描繪的女性，因為透過等待的故事，藉由全民戰爭下的「國民」的機制，變成「參與」的狀態。這部電影中男女的出入，是首次透過這個等待的人的人物設計才如此重要。並且因為這個機制的作用，女性的「參與」就變得可能了。但也是因為這個充滿眼淚的通俗劇，確實構築了足以抵抗1943 年這個時間點的感情陣營。

文藝峰這位明星所展示的虐心，在《朝鮮海峽》的電影片名所揭露的意義被彰顯的瞬間達到頂點。可以在這部電影裡最頻繁看到的是，在相同時間經常在其他的空間被交叉剪輯的成基和錦淑的身影。兩人一直相互錯過的這部電影，可說是充分運用了交叉剪輯。那樣的兩個人終於在電話中相遇。錦淑的朋友榮子、成基的妹妹清子，還有護士們，這些女性聚集在錦淑病床的周圍。成基擁有讓人等待的特權。也正是因為戰爭，讓這些女性們透過忍耐，而擁有在電話中「能回應」的特權的位置。

她們都擔心地凝視著時鐘，時針稍稍地超過五點。這部電影的故事如果是男人和女人殘忍地錯過彼此的話，最後的瞬間，他們透過電話（或是在電話中）所相遇的場面就成為電影的高潮。持續等候的她們，再現了（女性）觀眾的位置。那樣的瞬間讓這部電影被賦予了成為大眾電影的「國民」的電影的地位了。

終於，電話鈴響了。女人對著男人使出渾身的力氣勉強地說：「請建立功

勞，讓孩子也成為非常棒的軍人」。事實上，她說了甚麼已經無關緊要。因為
這個瞬間，我們終於也知道了被包覆在謎團中的成基入伍的理由。「我必須等
到父親的准許，保持沉默。請保重，提振精神」。「明白了。我們還有今後。是
的，我們接下來還有未來」。這一場戲透過三個空間的交叉剪輯，男人和女人
之間，不斷地插入反射光線的海面，《朝鮮海峽》的電影片名第一次明確地顯
示了它的意義。這個插入的畫面究竟意味著甚麼？如果我們把玄界灘代表的是
整段殖民時期作為被殖民者朝鮮人男性的界限地點來思考，成基和錦淑各自所
處的地點，或許可以將本國和殖民地朝鮮的地理位置設定的問題作如下的說
明。成基因為身為皇軍而受傷，馬上被移置於日本本島。這篇文章必須分節解
讀。並不是因為成為皇軍才能踏上日本本國國土的。理所當然的，日本本土不
是太平洋戰爭的戰區。成基透過受傷，第一次被送到戰線後方，被轉送到本
土。再次強調，成為皇軍的男性實現他們成為「國民」的夢（將朝鮮從日本外
部向內部引進，是殖民地人民國民化的做法），但是他們實際上能夠進入到本
土的時間點，是如字面所示，身體已經受傷不行了；即便他再次回復健康的身
體，他究竟得上哪個戰場呢？因此，從朝鮮海峽的對面向朝鮮這邊觀看時，看
著朝鮮的成基的位置，終究也只是暫時的。

　　另一方面，這個地理位置所設定的意義，根據錦淑（文藝峰）所體現的朝
鮮性，而被加倍擴大。錦淑這個名字已經內涵了朝鮮人的痕跡。譬如金信哉所
扮演的成基妹妹的名字是清子這個日式的名字。這兩個人的服裝也呈現鮮明的
對照。清子穿著短的改良式韓服和洋裝，展現戰線後方所訴求的時髦新女性的
影像。錦淑的日式發音是 Kinshuku，文藝峰除了在工廠外，都僅穿著韓服。

　　比什麼都明顯的是，這部電影全片都是國語（日語）發音。在流暢的日語
對話中，文藝峰驅使她那拙劣的日語發音與她在作品中的名字對應，不斷地喚
起觀眾們電影的朝鮮性。我們已經看過有學生兵這樣寫著：「如果不是因為自己
的家、自己的鄉土、自己的民族，我們死也死不了」。在那個時間點上，將海峽
的畫面插入，是為了表示自己在 1943 年徵兵制的時間點，將自己處世時的矛盾
部分正當化。接受國家的邀請，不是為了國家而是為了保護我的鄉土和所愛而

上戰場。電影也是透過操作錦淑自發性的死，才讓電影獲得失敗的評價吧。

　　之後，在成為大韓民國的電影文法參考的「虐心通俗劇紀念碑」完成的瞬間，遠在彼方的那兒，代表「朝鮮性」的文藝峰卻死去的結果，是殘忍的悖論。因為成為一名軍人就能超越被殖民的朝鮮人的身分的極限點，此一幻想在被實現的那一刻起反而就被徹底的給背叛了。

五、臉──特寫，她應該會死吧

　　在《朝鮮海峽》製作那一年，《新時代》雜誌上刊登了一篇很有趣的座談會報導。電車的車掌、百貨公司的店員、打字員等職業女性們出席了這場座談會。座談會的宗旨被歸納如下：

> 半島的女性來到外面努力為自己的生活打拼也有一段時日了，正好實施義務教育和徵兵制度，女性今後不得不更加努力。即便我的主人也出征了，不是更應該加強防禦戰線後方嗎？（〈煉成的職業女性（座談會）〉，1943：98）[18]

　　帝國的全民戰爭對女性來說也是機會。[19] 山之內靖陳述關於非殖民地人和女性這些帝國劣等臣民們有「強制的均質化」的作用，或者有酒井直樹所規定的「個人自我確定成為一般國民的慾望」（2002：9）在作用著。作為帝國的二等國民之女性或者被殖民地人，一同夢想成為「國民」。強制的均質化，是在希望與接觸的瞬間發生的（山之內靖，1995：11-12）。男性們上戰場時，在戰線後方空間的女性們形成小聯合共同體。即便「內鮮一體」（內地朝鮮一體）的話是諷刺的說法（不是戰場的男性「戰友」們），在女人之間也能成立。錦淑的日本人朋友榮子在成基離去後，照料被留下的錦淑。榮子看起來好像占據了原本成基的位置。雖說如此，榮子和錦淑幾乎都在同一個鏡頭內出現，仿若「情侶」一般。如果這部電影是錦淑／成基這對情侶的故事，它同時也是錦淑／榮子這對友誼伴侶的故事，這在兩位女性第一次登場的那場戲就已經預告

了。放在桌上的照片中，錦淑與榮子燦爛地笑著。在成基已經離開的早上，鏡頭由照片搖到房間內，對坐的錦淑與榮子在同一景框中。這兩位女性在同一個鏡頭出現的比率相當高（稍微誇張說的話），相較於錦淑／成基這對情侶在電影影像的成熟度，還是錦淑／榮子比較高。這位賢明的日本女性確實獻身地幫助錦淑。另一位協助者是成基的妹妹清子。這位新女性努力抵抗父親的壓制，斥責無能的母親，從內心深處來理解別人的痛苦。我先聲明，我並不打算過度的說明這個說法的意義。但是，可以確定的是，很明顯地因為這些女性們的聯合，才有可能將「女性電影」作為這部電影宣傳訴求的對象。

讓我試著重述一次。《朝鮮海峽》是文藝峰的電影，這並不單只意味著她是主人公這樣的事實。直白地說，我們大部分人都是透過這部電影而第一次接觸這位女明星所「掌握」的朝鮮電影。為了分析這部電影，我們必須引用與文藝峰這位明星相關的影像前史。[20] 更精確地說，這部電影讓文藝峰第一次「明星化」。

1930 年代中葉的《春香傳》和《旅路》（流浪者／나그네）這些電影，讓文藝峰一躍登入明星界，以「三千萬人的戀人」的名聲被觀眾崇拜。縱使後來由於她日語實力不足而受挫，但當時她已是大東亞共榮圈中與李香蘭不相上下的最有人氣的明星（正確地說法是，她被預測是可以成為第二個李香蘭）中唯一的朝鮮人演員。[21] 她是朝鮮的入江隆子（入江たか子）、莉蓮・吉許（Lillian Gish）或瑪琳・黛德麗（Marlene Dietrich）。

當然也沒有必要如此原封不動照單全收這些讚美詞。以朝鮮電影界於 1930 年代後半葉，在中日戰爭這個時代背景下進入有聲電影的轉換期，電影在這個時期進入內在變化、企業化的摸索過程。在此期間登場的文藝峰，被電影產業這塊大餅冠上了「明星」的封號。在這層意義上，可能較妥當的看法是：朝鮮電影界也是透過文藝峰來摸索什麼是「女明星」。這從她曾擔綱扮演的角色上也能確認。除了《春香傳》和《迷夢》等較特殊的情況外，她輪流飾演過女兒、姊妹、妻子等女主角，但相較於男主人公，她主要還是配角的角色。因此，《朝鮮海峽》確實是這位女性明星在朝鮮電影摸索結果的集大成。自從轉換為有聲

電影時代後，朝鮮電影界多年的心願就是以朝鮮電影製作（股）公司的現狀成立的時刻（由國家將朝鮮電影完全企業化的同時，也將「朝鮮電影」這個單位予以消滅），加上戰線後方的婦女在言詞的雙重性當中，比以往女性們更加投入工作崗位的時刻（顯示為何這部電影被以「女性電影」作為宣傳），文藝峰這個「明星」經過多年的摸索結果，除了成為明星之外，同時也是相當反諷，因為朝鮮女性文藝峰必須以她拙劣的日語實力來完成這樣的明星形象。

《朝鮮海峽》為了讓文藝峰成為明星，確實在多方面做了許多努力。偶爾以柔焦去處理她的臉部表情，透過大特寫和連續鏡頭的角色特權去顯示她的手勢和表情。更吸引我注意的是她的臉，像香瓜般有弧度的下巴稜線，細長而清秀的眼睛，打開一點點的嘴唇，微挺卻又纖細的鼻線的組合，占滿了整個畫面。為了讓文藝峰在《朝鮮海峽》成為一幅畫，最頻繁使用的是特寫的技法。

根據蘿拉・莫薇（Laura Mulvey）的說法，特寫是「一邊讓電影陷入對臉部的冥想中，一邊提供了在故事過程中所有能將談話合理化的東西，其所相關的影像和所有瞬間都成立的延遲機制」（2006：181）。

恐怕在有關電影的評論中，引起最多誤解和爭論的是莫薇的另一篇論文〈視覺的快感與敘事電影〉（Visual Pleasure and Narrative Cinema, 1999）吧！在鏡頭、男主人公，還有（與男性飾演的主人公等同視覺的）觀眾，這三者的視線交錯中，女性的身體因為處於被看的位置而成為崇拜物的對象。這篇堪稱里程碑的論文，因為將女性和男性的位置本質化，卻阻礙了女性得到視覺快感，因而被譴責。確實，在看與被看之間，這個二元對立區分的看法，已經被視為相當陳舊遭到廢棄。我也不打算重新說明這個許久前的電影理論上的爭論歷史。在這裡，我想要提問的是（由她最近從觀看數位電影中重新浮現的更為清楚的關於「延遲的電影」的看法）：「讓線性談話停止的力量」。莫薇（2006）的工作，最為人所知的是她對好萊塢女明星們的豪華場面進行分析。女性的那些豪華場面有讓「行動的流動在情色冥想的瞬間中凍結的傾向」（1999：837）。在這個核心想法中，處於不動地位的是影像的特寫。

再回來談《朝鮮海峽》。當文藝峰的臉部特寫效果被極大化的瞬間，通常

是建立在與流動相關聯的時候。譬如下面的場面：偶然來到街上的錦淑，目擊
了成基在市內行軍的一場戲。鏡頭（a）她抱著小寶寶專心走著。鏡頭（b）她
避開行軍一行人，把身體靠近道路邊。鏡頭（c）凝視行軍的她的臉部表情，
因吃驚而顯得僵硬（在這個狀況之前，她連成基成了軍人這件事都不知道）。
鏡頭（d）走在行軍行列中的成基。鏡頭（e）再一次特寫她吃驚的表情。與這
個類似的連續鏡頭是成基搭上前往前線火車的瞬間，也同樣被重複。錦淑搭著
計程車趕來時，火車已經開出。錦淑呼吸急促、咳嗽，懇切地跑下樓梯，接著
是出發的火車與錦淑的臉部特寫。

　　這兩個連續鏡頭有趣的是，因為女人和男人間的對比。女人站立佇足，男
人是行軍中或是搭乘火車。女人僅僅單獨存在著，男人是在複數不同的影像當
中。通過特寫的效果，一瞬間均質化的男性身體的談話讓流動靜止。在這個瞬
間，錦淑──文藝峰──的臉部表情則俘虜了觀眾。她那危難的表情，讓我們
陷於「說不定他和她已不能再見」的這種擔心當中。在最初的一場戲中，以遺
照逆轉姿態登場的成基的憂鬱，加上他的入伍，如果讓錦淑的等待轉移成強迫
症的話，在病床上躺臥的錦淑生病的臉部特寫，確實又回歸到這個電影最初的
一場戲。以柔焦處理的這個衰弱臉部的表情，將觀眾推上擔心的最高潮。如果

她死去的話，該怎麼辦？此時，錦淑的臉成為死人的暫停鍵，成為初登場的成基的死亡替身。換句話說，文藝峰的臉部特寫表情，成為如同電影初登場的另一種「遺照」。這部電影驚人的成功秘訣，不就是因為這個虐心的設定而來的嗎？正如字面所示，這正是「女性電影」的特質，不是嗎？當然，這個前後的連續鏡頭的連結，從電影語言的建構運動的面向來看，是極短的瞬間。連結到行軍的鏡頭後的，是在工廠工作的錦淑身姿。知道男人成為軍人的事實後，女人也在後方戰線的工廠努力工作著。這樣的繼承方式，對作為戰線後方婦女的國策電影而言，是相當有效地傳達了這部電影的故事。在第二個火車的連續鏡頭之後，錦淑臉部特寫的下一個鏡頭，是掉在車站月台上的千人針，這是同事在工廠休息時間中間所縫製的。成基的母親拾起那個千人針，母親第一次接受了兒子所選擇的女人。也就是說，成基的母親接受的是製作了「千人針」的錦淑這個女人。極短的瞬間的「凍結」結束後，故事繼續進行。不用說，這個故事是「等待」、「國民國家」的故事。

代結尾──「愛」（的失敗），一抹的不確定

　　志願兵的時間和徵兵制的時間究竟有何不同？為何《朝鮮海峽》在徵兵迫在眼前的時刻，還只是透過志願兵的故事來敘述呢？帝國尋求的「自動化」的忠誠心（這甚至在帝國日本本土也不可能），是無法擴張到殖民地的。不管是朝鮮人或帝國許多苦惱的軍人官僚，也都需要「自發性」和「誓約」。國家本身作為一種選擇的場所，忠誠心不是被自然化的東西，而是變成宣誓的問題。可是那個宣誓或者「不」自然，所顯露的正是徵兵制國民國家所內含的根本作為。《朝鮮海峽》讓我們面對主張國家自然性的作為──已經預定死亡的這件事時，至少其被拋出死亡的可能性的人們的「不是機會的機會」的論述，有被揭露的時刻與面對的機會。

　　1930 年代末之後，戰爭中的日本帝國向朝鮮要求戰爭士兵的身體，讓被殖民者有成為「國民」的可能性。代表高度國防國家論的制度社會的轉換，讓

大家作著「完成近代化」的美夢。被殖民者透過戰爭這個例外狀態作為媒介，夢想著能從「被殖民者」這個例外的存在逃脫的可能性。在正式的論述中，夢也只能如此登場——能成為士兵，即能成為公民。國家單方面地呼喚出他們，也就是「被徵召」的時候，這些新的「國民」們可以一起面對與徵兵制、選舉權、義務教育一同到來的近代國家的原理（當然，在 1943 年當時，任何明示的約定並沒有從支配方提出正式的聲明）。國家應該守護你。為此，你應該奉獻你的生命。因此，這是包藏著國家安全的殘忍的困惑。誰來保護我呢？是國家。誰來保護國家呢？是我。為了保護我的生命的國家，讓我解決拋棄生命這個難題，國民兵只有叫出自己打算保護的戀愛與愛情投注的對象。此時，通俗劇的政治性完成了一個典範。國家在這個自然的地方，即便在不自然的殖民地，國家的想像還是可以變成任何東西嗎？

總之，《朝鮮海峽》的殘忍，就是從國家無法自然化的徵兵制，找尋可以賭上生命的理由，可是絕對不能過於明顯。國家在這裡好像是全部的東西，但其實甚麼也不是。在戰場上的士兵們，究竟在想什麼呢？至少不會是國家吧。是愛——自己的生命和自己所愛的人的愛。在論述的陣地中，國家確實打開了那個關於感情的縫隙，但是在離開那個陣地的道路上，也還是有那樣的感情會湧出。文藝峰臉部執拗表情的特寫，確實喚醒了讓這個國民化邏輯瞬間停止的各種效果。《朝鮮海峽》在作為國家的感情經濟、支配者的故事的愛、位於沒有補償的死亡的權利的論述……等互相纏繞複合的場所中，完成了相當奇妙的電影類型：關於「失敗—戰爭」的國家的通俗劇。這齣戲劇，帶著一抹的對於忠勇的不確定性。這部電影，關於「愛」的這麼一抹的不確定性，讓我們也不知是否哪一天我們必須再次提問這部電影到底所處的是甚麼時間帶。

（翻譯：蔡宜靜／校定：李道明）

註解

1　《每日申報》編，1944。

2　透過以 1927 年的「徵兵令」全文修改的形式，制定了「兵役法」第一條「帝國臣民男子依本法須服兵役」，而對具有日本國籍的所有男子課以兵役義務。另一方面，依據有問題的第二十三條「戶籍法的適用」，卻又免除了朝鮮人、臺灣人的兵役義務。而這樣的帝國日本兵役法體制，到了 1942 年 5 月又全面修改。當然，這是為了在十五年戰爭中增加動員兵力的目的，所接連修改法律的結果。1943 年公佈的這個徵兵制，以朝鮮人、臺灣人為實施對象，將服兵役年齡大幅度修正為滿 19 歲以上、45 歲以下。以臺灣人、朝鮮人為對象實施的徵兵制，造成憲法階段和統治階段區分的帝國日本的法律運作全面修改。關於日本近代兵役法的發展過程，參見大江志乃夫，1981：103。

3　關於朝鮮人學生兵的詳細研究，可參考姜德相，1997。

4　在完成戶口調查（1943 年 3 月）和身體檢查（1944 年 4 月）後，實際實施入伍最早已是在 1944 年 9 月以後。關於朝鮮志願兵制度到徵兵制實施的一連串過程，請參照樋口雄一，1991。

5　《未公開資料：朝鮮總督府關係者錄音記錄（1）十五年戰爭下的朝鮮統治》，2003：99。

6　「如果不是因為自己的家、自己的鄉土、自己的民族，我們死也死不了。不能以喜悅的心情迎接死，因為這不過是犬死」（松原實，1943：52）。

7　《朝鮮海峽》於京城、平壤、釜山此三大城市共 13 萬 8750 人觀看，發行收入高達逾八百萬日圓。朝鮮電影製作株式會社 1943 年以超過想像的巨大資本投入的資金是五百萬日圓。從這個事實來看，這個放映收入確實算得上巨大的成功。以上的數字是參考櫻本富雄，1983：190。

8　這部電影的工作人員如下：政策代表李載明、編劇佃順、導演朴基采、攝影瀨戶明（李明雨）；演員文藝峰、南承民、椿澄枝、金一海、金信哉、獨銀麒、崔雲峰、金漢、卜惠淑、金玲、李錦龍、姜貞愛、孫一圃、異曉、木下福惠、朴永信、金本元培、徐月影、南弘一、金素英、李源鎔、洪清子（〈朝鮮海峽〉，1943：87）。其中，只有擔綱榮子角色的椿澄枝是東寶電影公司出身的日本女演員。

9　參見韓國藝術研究所編，2003：292。

10　金基鎭，1943。

11　須志田正夫指出：這部電影的「根本精神就是錯誤」。他的評價依「同時代的批評基準」來看，可以說是相當正確的指摘，特別是歸結到圍繞於當時朝鮮電影製作（股）公司此巨大合併電影公司的議論核心之一，主要是放棄製作營利電影的風氣。結合這兩個問題點，第一個問題是要怎樣解決引進有聲電影造成製作費急劇上升的問題，另一個是電影的公共性的問題。

12　考察這個無情父親的形象在徵兵制電影是怎樣設定的，是相當有趣的工作。《朝鮮海峽》一年後所製作的《士兵先生》（兵隊さん），應該是意識到《朝鮮海峽》的成功，才將電影的主人公取名為善基。飾演成基的演員南承民，這次以善基的名字出現。同樣的演員的臉部表情，暗示與前作的關係。他在電影最初登場的剎那起，已經暗示與死去父親的不和。善基的哥哥作為一家之長，代替死去父親的作用的，則是由《朝鮮海峽》中扮演父親角色的金一海。《士兵先生》把和父親的糾紛作為前作的延伸，重要的是將軍營這個兄弟愛—戰友愛的空間前景化。有趣的是，《士兵先生》確實是將父親不在的部分，前景化轉換為戰友愛—兄弟愛。這樣的電影，之後也成為「大韓民國」戰爭電影的一個原型。

13　這部電影的原作者朴英熙，導演安夕影，製片崔承一都是轉向者（變節者）。

14　李英載，2013。

15　現在所發現的影片中，錦淑在最後登場的戲無法預測到她的死。但是當《朝鮮海峽》上映時，當時介紹這部電影的各種報導都提及錦淑之死的電影結局。寫了上面所引用的評論的李春人表示：「不幸的是這個劇本沒有活字化，我也沒有讀過的機會」。因此，李春人文章中的意見是在他看完電影之後所寫的。有可能是朝鮮電影流出到大東亞共榮圈的其他地方時，製作了和國內版不同的剪輯版本。以現在的電影拷貝是以「中國電影」的身分被發現的事實來推斷，這是相當有可能的。

16　在電影類型和電影形式上規定的許多省略符號的集合體（類型的監督），同時這個省略符號是在邊反映觀眾期待和反彈中生成變化（類型的變異）（Stephen Neale, 1980）。

17　如果不問現代國家本身，圍繞在一個國家內的平等權的女性參加徵兵制的這個問題，也將成為難題吧。關於圍繞在平等權和兵役義務的各國的憲法判斷的事例，主要是參照以下著作：辻村みよ子，2008。

18　當時所流行的「鍊成」這個表現，可能需要指出必須以「使之成為國民」這個意義來介入的事實。1942 年公佈實施徵兵制之後，在朝鮮各地設置了朝鮮青年特別鍊成所。鍊成意味著將非國民改造成國民的過程。

19　在日本國內，總力戰（全民戰爭）對於中產階級的女性運動所帶來的效果，是參照西川祐子，2000。

20　譬如，朴賢熙（박현희、パク・ヒョンヒ）曾就文藝峰傳記中的許多事實和電影的著述（如《文藝峰與金信哉 1932-1945》），綜合說明她在進入 1930 年代後半葉所固定下來的「貧窮但仍以貞淑的良妻賢母的形象支撐著」，強調戰線後方的婦女國策電影《朝鮮海峽》這個故事。

21　在 1939 年此一時間點上，金鍾漢是活躍的日本雜誌編輯，他極力讚賞文藝峰正是「古典類型的朝鮮女性」。參見金鍾漢，1939。

參考文獻 ─────────────────────────

小磯國昭。《葛山鴻爪》。小磯国昭自叙伝刊行会編。東京：丸の内，1968。

大江志乃夫。《徴兵制》。東京：岩波書店，1981。

山之内靖。〈方法的序論〉。《総力戦と現代化》。山之内靖、ヴィクター・コシュマン（Julian Victor Koschmann）、成田龍一編。東京：柏書房，1995。

《未公開資料 朝鮮総督府関係者録音記録（1）十五年戦争下の朝鮮統治》。宮田節子解説監修。学習院大学東洋文化研究所所蔵。東京：友邦文庫・中央日韓協会文庫，2003。

毎日申報編。《昭和 18 年朝鮮年鑑》。京城日報社，1944。

辻村みよ子。《ジェンダーと人権》（性別與人權）。東京：日本評論社，2008。

西川祐子。《近代国家と家族モデル》（現代國家和家族模型）。東京：吉川弘文館，2000。

李光洙。〈心相触れてこそ〉。《緑旗》（1940 年 5 月）：124。

───。〈兵になれる〉。《新太陽》（1943 年 11 月）。

李英載。《帝國日本の朝鮮映画──植民地メランコリアと協力》。東京：三元社，2013。

李春人。〈脚本、演出、演技──朝鮮海峡を見て〉。《朝光》（1943 年 9 月）：79-82。

松原實。〈我等今ぞ立つ〉（我們現在站起來）。《朝光》（1943 年 12 月）：52。

金基鎮。〈《朝鮮海峡》を中心に①〉（以《朝鮮海峡》為中心①）。《毎日申報》，1943 年 8 月 8 日。

金鍾漢。《婦人畫報》。1939。《金鍾漢全集》。藤石貴代、大村益夫、沈元燮、布袋敏博編。東京：緑蔭書房，2005。

姜德相。《朝鮮人学徒兵出陣》。東京：岩波書店，1997。

酒井直樹。〈「総説」多民族国家における国民的主体の制作と少数者（マイノリティ）の統合〉（「總論」：多民族國家中國民的主體製作和少數者的合

併）。《総力戦下の知と制度》。東京：岩波書店，2002。

康德（イマヌエル・カント）著。渋谷治美譯。《カント全集 15　人間学》。東京：岩波書店，2003。

崔載瑞。〈徴兵制実施の文化史的意義〉（徵兵制實施的文化史意義）。《国民文学》1942 年 5、6 月合併　：4-7。

閔丙曽。〈朝鮮徴兵制実施の特殊性〉（朝鮮徵兵制實施的特殊性）。《東洋之光》（1943 年 8 月）：21-22。

〈朝鮮海峽〉。《新時代》（1943 年 7 月）：87。

須志田正夫。〈朝鮮映画の現状〉（朝鮮電影的現狀）。《国民文学》（1943 年 9 月）：40-41。

瑞原幸穂。〈大いなる〉（要偉大）。《朝光》（1943 年 12 月）：46。

樋口雄一。《皇軍兵士にされた朝鮮人》（被指定成為皇軍士兵的朝鮮人）。東京：社会評論社，1991。

〈錬成する職業女性（座談会）〉（錬成的職業女性座談會）。《新時代》（1943 年 3 月）：98。

盧梭（J.J. ルソー）著。桑原武夫、前川貞次郎譯。《社會契約論》。東京：岩波書店，1969。

韓国芸術研究所編。《李英一の韓国映画史のための証言録──柳長山、李昌根、李弼雨》（李英一的韓國電影史的證言錄──柳長山、李昌根、李弼雨）。首爾：圖書出版（소도），2003。

櫻本富雄。〈15 年戦争下の朝鮮映画──透明体の中の朝鮮〉（15 年戰爭下的朝鮮電影──透明體中的朝鮮）。《三千里》第 34 號（1983）：190。

Blanchard, Olivier 著。辻村みよ子譯。《女の人権宣言　フランス革命とオランプ・ドゥ・グージュの生涯》（女性人權宣言：法國革命與奧蘭普・德古熱的生涯）。東京：岩波書店，1995。

朴賢熙（박현희、パク・ヒョヒ）。《문예봉과김신재 1932-1945》（文藝峰與金信哉／文藝峰與金信哉 1932-1945）。首爾：성인（仙人），2008。

崔南善。〈보람있게 죽자〉（有意義的死）。《朝光》（1943 年 12 月）：54。

Deleuze, Gilles. Trans. Hugh Tomlinson and Barbara Habberjam. *Cinema 1: The Movement-Image.* Minneapolis, MN: University of Minnesota Press, 2001.

Doane, Mary Ann. *The Desire to Desire: The Woman's Film of the 1940s.* Bloomington, IN : Indiana University Press, 1987.

Mulvey, Laura. *Death 24x a Second: Stillness and the Moving Image.* London: Reaktion Books, 2006.

—. "Visual Pleasure and Narrative Cinema." *Film Theory and Criticism: Introductory Readings.* Leo Braudy and Marshall Cohen, eds. Oxford: Oxford University Press, 1999. 833-844.

Neale, Stephen. *Genre.* London: British Film Institute Publishing, 1980.

電影在日據下的中國

日本電影在上海——以孤島、日據時期為主*

劉文兵

研究背景及先行研究

在孤島、日據時期的上海，從事過中日電影交流的兩國電影人，如辻久一、清水晶、筈見恒夫、川喜多長政、山口淑子、黃天始，童月娟、顧也魯、劉瓊、呂玉堃、薛伯清等，都以回憶錄或者自傳的形式留下了極其珍貴的紀錄。在這些歷史紀錄的基礎上，有關這一時期的電影史研究的成果也逐漸豐厚起來。佐藤忠男著《電影和砲聲：日中電影前史》（キネマと砲聲　日中映画前史，1985），李道新著《中国电影史研究専題》（2006）、晏妮著《戰爭時期日中電影交涉史》（戰時日中映画交涉史，2010）、鍾瑾著《民国电影检查研究》（2012）、劉文兵著《日本电影在中国》（2015）、劉文兵著《日中電影交流史》（日中映画交流史，2016）等學術書籍相繼出版。在歐美也有相關課題的研究，如傅葆石（Poshek Fu）著 *Between Shanghai and Hong Kong: The Politics of Chinese Cinemas*（2003）（中譯本《双城故事：早期中国电影的文化政治》，2008）等。

本論文將通過中日雙方的第一手資料，對日本電影在中國放映時的歷史背景、具體形式（字幕、耳機解說、配音等）、以及中國觀眾對日片的反應，進行全方位的考察。

* 本文原發表於國立臺北藝術大學電影創作學系 2015 年舉辦的「第一屆臺灣與亞洲電影史國際研討會：1930 與 1940 年代的電影戰爭」。

抗日戰爭前的日本電影放映

抗日戰爭前，在日本人聚居的東北地區（滿洲）、上海、天津、青島等地，數量眾多的日本電影在以日本人為主要觀影人群的電影院中上映——特別是上海和東北地區，是日本電影在華的最大市場（〈日本電影零訊〉，1937：9）。

上海的虹口是日本人聚居的地區。1910 年代的「東和活動寫真館」即開始為日本僑民放映日本電影，而 1928 年開張的東和館新館則可以可容納千人以上。東和館週末放映兩場，平日只安排晚場，每場放映古裝戲和時裝戲各一部。之後東和劇場、國際電影劇場、虹口電影院、銀映座、上海劇場（後來改為歌舞伎座）、昭南劇場（後改為威利大戲院）等主要放映日本電影的電影院也相繼開業。到 1940 年代初，在東京上映過的大多數日本電影，三個月後都可以在上海看到（〈電影院變遷史〉，1944：32-33；清水晶，1995：124）。

但是在抗戰爆發之前，無論是在外國（英、法、美、共同）租界或者中國人居住地區，都絕少看到日本電影。「只要過了外白渡橋，就絕對看不到一部日本電影或滿洲電影」（〈英鬼　擊ちて擊ちて擊ちてし止まむ：《萬世流芳》特輯・解説〉，1944：9）；「若問在虹口專映日本電影的電影院中有多少中國觀眾？幾乎可以這樣斷言：絕對沒有」（清水晶，1995：124）。這大概是當時情況的真實寫照。在好萊塢電影幾乎獨占中國電影市場的背景下，日本電影沒有任何插足的餘地。

可是據 1935 年訪華的電影評論家岩崎昶稱：「有一部分上海的電影人常常前往虹口專放日本電影的影院觀影」（1977：147）。這是因為在戰前有不少中國電影人曾在日本留過學，熟悉日本電影。他們當中就有二十世紀三〇年代在上海領導過左翼電影運動的劇作家夏衍，他在約半個世紀之後的 1982 年，還曾向訪華的劇作家八住利雄詢問栗島澄子和水谷八重子等當年著名影星的近況（八住利雄，1983：6）。

無聲片放映與「活動辯士」

在無聲片時代的日本電影院裡，一般由坐在銀幕旁高台上的講解員（日語中稱「活動辯士」）隨著劇情發展，向觀眾進行現場解說。這是日本無聲片最主要的上映形式，也被公認為日本獨特的電影文化（金海娜，2013：42-69）。但是值得注意的是：這種解說形式也曾出現在上海以中國人為主要觀影群體的影院中，比如導演王為一在自傳（2006：1-2）中，寫到自己在二〇年代的上海看無聲片時的情形：

> 那時外國來的影片有一種長篇連續劇，是講大俠仗義除暴內容的。片名我記不起了，專在虹口一家影院放映，我也跟人去過一次，留下了深刻的印象。戲院雇了兩個講解員，一個講蘇州話，上海人都聽得懂。一個講廣東話，因為虹口區是廣東人聚居地區，觀眾多是廣東人。兩個講解員坐在銀幕兩邊特設的高台上，隨著劇情的發展變化，講解員就交換講解，簡直像說評書那樣，繪聲繪色，使觀眾情緒高漲。

此外，電影雜誌《新銀星》（1928 年 9 月號）中也有「傳譯洋片的解畫員」的記載。[1] 可以說，這跟日本的「活動辯士」十分接近。在現場解說這種方式上，日本和中國究竟誰先誰後，兩者之間有沒有關聯性還有待考證。但是「活動辯士」自 1896 年就已經出現在日本的電影院，最多的時候曾有數千人從事這一職業。當時日本觀眾進電影院以前，除了關注影片內容本身以外，還要看「活動辯士」是由誰來擔當，可見其影響之大。或許有這樣的可能性——即當年中國電影院借鑒了上海虹口日本電影院的經營方式。

即便如此，日本電影在一般的中國民眾中沒有任何影響力，但是在抗日戰爭全面爆發後，日本電影在上海的放映呈現出迅速擴大的趨勢。

孤島及日據時期的日本電影上映

1937 年 7 月，盧溝橋事變引發了日中全面戰爭的爆發。8 月 13 日，日軍出兵上海，三個月後攻陷上海。考慮到國際社會輿論，日軍推遲了對外國租界的占領，而是在其周圍形成了包圍圈，上海租界也由此進入了「孤島」時期。

在軍事占領的同時，日本的對華政策也發生了重大變化。1938 年 12 月 16日，日本內閣設立了「興亞院」，用來統一掌控對華外交政策。此前由外務省負責的大部分外交職能，實際上都移交給了這個由日本陸軍操縱的機構。陸軍方面鼓吹的所謂「應該將（中國）被占領地區的行政事務，跟日本內政提升到同一個層次，再沒有必要開展對華外交」的對華政策，開始漸漸顯示出其影響力。

根據「興亞院」上海辦事處的指示，1939 年 3 月在法國租界海格路（Avenue Haig，現華山路）設立了日方的電影審查機構「上海電影審查處」。自此，在上海公映的中國電影和外國電影必須要經過日軍宣傳部門、憲兵隊、領事館警察三方的審查。

1940 年 1 月，日本的傀儡政權汪精衛南京政府成立，同年 12 月制定了《電影檢查法》，規定要由各地傀儡政權的警察部門負責進行電影審查（鍾瑾，2012：159-160；田野、梅川，1996：91）。

日本陸軍方面還試圖統一控制占領區的電影發行，並將這一任務委託給了川喜多長政（東和商事社長）。在他的主持下，1939 年 6 月，由「日滿支」（日本、滿洲國、汪精衛南京政府）共同出資在上海設立了「中華電影公司」，將占領區的電影發行置於自己的操控之下。

1941 年 12 月 8 日，隨著太平洋戰爭的爆發，日軍上海特別陸戰隊進駐外國租界，整個上海落入日軍的手中。

上海租界放映的首部日本紀錄片《勝利的紀錄》

在半年後，日本電影首次在上海租界進行了公開放映，即 1942 年 6 月 27-28 日兩天中，在「大光明大戲院」舉辦的「殲滅美英電影大會」上，大型紀錄片《勝利的紀錄》搭配《日本新聞》、紀錄短片《水鳥的生活》一共放映了六場。票價一元，只相當於當時首輪電影最便宜票價的三分之一（佐佐木千策，1944：14-15）。

此前，「大光明大戲院」主要放映歐美電影，用來進行中文解說的耳機等設備非常齊全。但是活動的主辦者仍然擔心「這樣無法把電影的主旨明確地傳達給觀眾」，所以在電影的高潮部分，主辦方將電影中的聲音調小，改由解說員通過電影院中的大音量擴音器，用中文向全場直接喊話。

根據當時日方的紀錄，「每一場幾乎都是座無虛席，因為中國人急於通過日本紀錄電影了解戰況」（清水晶，1942：24；佐佐木千策，1994：15）。但是，當這些中國觀眾從記錄日軍攻占香港、上海全過程的電影《勝利的紀錄》中看到日軍旁若無人地舉行上海租界入城儀式，或者是戰火中燃燒著的香港市區的影像時，心中會做何感想呢？

另外值得注意的是，日本電影進入上海租界後，外國電影的解說方式也發生了一些變化。

外國有聲片的解說形式

剛才已經提到，在日本早期上映外國無聲片時，一般由解說員坐在銀幕旁，邊看影片邊用日語做現場解說，但是到了有聲片時代，情況開始發生變化。1931 年 2 月，派拉蒙電影公司出品、瑪琳‧黛德麗（Marlene Dietrich）主演的《摩洛哥》（*Morocco*, Josef von sternberg ／約瑟夫‧馮‧斯坦堡導演，1930）在日本公映時，第一次使用了隨片日語字幕——即疊印在電影拷貝（畫面）上的日語字幕——但是該片字幕是由派拉蒙公司在美國製作完成的，因為日本還沒有此項技術。

直到 1933 年，日本「極東電影研究所」才突破了這一技術難關，成功地

為派拉蒙公司出品的電影 *Song of Eagles*（Ralph Murphy, 1933）製作了隨片疊印日語字幕，自此美國各大電影公司紛紛委託該研究所製作字幕（ダイヤモンド社編，1970：31；清水俊二，1985：157）。

　　在 1933 年至三〇年代中期之間，日本放映的外國影片中，出現了多種解說方式。比如，類似無聲片時期、在片中鏡頭和鏡頭之間插入日語字幕鏡頭，或者在原版原聲外國影片中加入日語旁白解說，抑或是經配音演員用日語配音等等，不一而足。到了三〇年代中後期，隨片疊印字幕逐漸成為日本放映歐美電影最主要的形式。

　　但是在當時的上海，歐美有聲片的上映方式主要有三種：一種是放映原版原聲電影，不加任何現場解說，電影院發放介紹影片內容的中文說明書，分免費和收費的兩種；另一種是通過耳機進行中文解說，但耳機解說這樣的服務只有設備一流的電影院才有；還有一種是幻燈式字幕，即用幻燈機將中文字幕投射在銀幕旁的白布（或者白牆）上，一般在銀幕的上方或者下方，設置一個字幕專用的、橫長的白布用來顯示人物對話或者情節內容，影院工作人員在預先准備好的細長玻璃上用墨汁寫上中文字幕，隨著劇情發展把玻璃輪番放到幻燈機的鏡頭前。由於這樣的製作和操作過程非常耗費時間，根本趕不上一年上映數百部好萊塢電影的節奏，所以很少使用這種方式 。

　　此外，好萊塢幾大電影公司在向中國出口影片時，也曾嘗試加入隨片疊印中文字幕，但是數量十分有限。因此，劇作家徐世華在回憶自己四〇年代在上海觀看好萊塢電影的經歷時，只提到前兩種解說方式，而沒有提及幻燈字幕，或者由好萊塢電影公司在美國製作的隨片疊印中文字幕（嚴寄洲，2005：4-5；周夏，2011：64-65）。

　　但是隨著日本電影進入上海，解說形式發生了一些變化。《夏威夷馬來大海戰》（ハワイ・アレー沖海戦，山本嘉次郎，1942）、《新雪》（五所平之助，1942）實驗性地製作了隨片疊印式中文字幕，而紀錄片《天空神兵》（空の神兵，1942）則以中文配音版的形式上映（中華電影研究所，1944：12-13；〈上海映画通信〉，1942：47；〈華語版《馬来戦記》来月中旬大光明で公開〉，

1942；大華大戲院，1943）。但是上述兩種解說形式都因為成本過高，或者製作周期太長等原因，難以得到推廣和普及。所以最終，過去的耳機解說、幻燈式字幕、中文說明書仍然占據主要地位，而幻燈式中文字幕的作用尤為突出。

上海租界放映的首部日本劇情片《暖流》

　　第一次在上海租界公開亮相的日本劇情片是松竹公司的《暖流》（吉村公三郎，1939），這部完全沒有政治色彩的言情片，原來是做出口歐美賺取外匯之用的，所以已經有現成的英文字幕版。1942 年 8 月 14 日至 17 日，該片在上海的「南京大戲院」首映時，使用的就是原有的英文字幕版，另外添加了耳機中文解說服務。之後，該片又在「大華大戲院」等其他電影院中反覆放映（佐々木千策，1944：15）。

　　《暖流》改編自岸田國士的同名長篇小說，原定由松竹旗下老牌導演島津保次郎擔任導演，因為他突然跳槽投奔東寶公司，才改由他的弟子、青年導演吉村公三郎執導。

　　這部電影描寫了東京某大醫院院長的千金（高峰三枝子飾）、院長接班人的正直青年（佐分利信飾）、心術不正的主治醫生（德大寺伸飾）、護士（水戶光子飾）等人之間的戀愛糾葛。拍攝於 1939 年的《暖流》，正趕上日本政府為加強對電影業的控制而制定的《電影法》（映畫法），雖然通過了電影審查，其風花雪月的內容顯然已經不符合戰時體制。然而，日本方面為什麼偏偏選擇它作為第一部在上海上映的劇情片呢？

　　很顯然這裡面包含著日方的「深謀遠慮」。1937 年 6 月，由原節子主演的日、德合拍片《新土》（新しき土，Arnald Fanck、伊丹萬作合導，1937）一經在上海東和劇場放映，立刻引起了中國文化界、電影界人士的強烈抗議。迫於壓力，這部在結尾部分公然美化日本侵占中國東北地區的影片，不得不停止放映。

　　可能是吸取了《新土》在上海碰壁的教訓，日方才特意將《暖流》這部完

全脫離戰爭這一殘酷現實，甚至讓人聯想起劉別謙（Ernst Lubitsch）的好萊塢情境喜劇的影片拿來放映吧。

被稱作「東方巴黎」的國際大城市上海，跟東北等中國其它地區是大有不同的。滿映電影放映隊在三〇年代東北農村進行巡迴上映時，由於許多農民是生來第一次看到電影，在放映結束後依然不肯離去，等待電影中的人物從銀幕後走出來 。鑒於這種情況，不少日本電影人充滿了要對中國觀眾進行啟蒙的「熱情」。

但是在上海，人們早已習慣了著洋裝、跳交誼舞、開汽車上街、去百貨商店購物等西方式生活方式。而且每年都有幾百部好萊塢電影在上海公映。上海觀眾是在豐厚的電影文化積蘊之上接觸日本電影的。

給上海觀眾看什麼樣的日本電影才合適？負責選片的筈見恒夫、小出孝、青山唯一、佐佐木千策為此傷透了腦筋。因為他們明白，放映日本電影已不單單是一種商業行為，它擔負著對占領區人民灌輸大東亞共榮圈思想的使命。可是他們又擔心「榻榻米、格柵門、和服所代表的日本人的生活方式，在上海的摩登青年看來會不會顯得土得掉渣？就更不要提日本的歷史題材影片、或者古川綠波主演的小市民喜劇片了」（佐佐木千策，1944：14）。

他們思前想後，才確定放映《暖流》。因為這部影片的故事自始至終都發生在大醫院寬敞明亮的高層樓房、上流社會的豪華客廳、優雅的咖啡廳、或者清潔的公園裡，別說日本的窮街陌巷，甚至連醫院中各色人等的患者都沒有出現在鏡頭裡。支那方面艦隊報道部門的鹽田孝道曾經這樣總結道：

> 當然給上海的觀眾看一些有教育指導意義的日本電影是再好不過的，但是實際上目前上海人還沒有和日本進行全面的合作，所以不必操之過急。不用管效果好還是不好，不斷推出大批日本電影，使上海人在不知不覺中增進對日本的理解才是最重要的。盡管如此，在現階段描寫日本社會底層的電影還是不放為好，而應該盡量上映一些以上流社會、華麗的建築、優美的風景、設備先進的工廠、國民學校、醫院為背景的電影。讓中國人不

但領略到日本的軍事實力，還能被國民學校、工廠和醫院等完備的生活設施所吸引。如果電影中出現了下層社會的生活場景，那麼他們就會覺得日本人的生活條件竟如此惡劣，從而更加崇拜歐美。強制性地給他們灌輸日本精神是行不通的，潤物細無聲方為良策。（〈戰ふ中国映画について〉，1944：11）

可是儘管如此，《暖流》在上海公映前，片中水戶光子扮演的護士在宿舍裡身穿睡衣的鏡頭還是被日方剪掉了。這是暗戀佐分利信的水戶光子終於獲得對方信賴以後，開心得難以入睡，倚窗眺望夜空的一場戲。遭刪剪的理由則因為「不忍心把日本女孩子身著睡衣的寒酸形象拿給上海觀眾看」（佐々木千策，1944：15）。可見日方絕對不能在見過世面的上海人面前丟面子的審慎心態。然而，當我們從影片中看到這一場面時，感到寒酸的並不是水戶光子身上的睡衣，而是她跟幾個小護士擠住在一個小房間裡的窘困情景。這難免帶給上海人「日本人生活貧困」的印象，或許這才是遭到刪剪的真正原因吧。

《暖流》有著松竹電影一貫的細膩風格。特別是結尾處高峰三枝子在鎌倉海岸邊，從佐分利信的口中聽到他將與水戶光子結婚的消息時，悲從中來，為了掩飾奪眶而出的眼淚，轉身跑向大海，雙手捧起海水潑向臉部的鏡頭據說受到了部分中國觀眾的好評（佐々木千策，1944：15）。然而，《暖流》最令中國觀眾驚訝的，大概是日本這個軍國主義國家居然還能拍出這樣一部洋溢著小資情調的影片。

正像電影評論家佐藤忠男所指出的那樣，「借鑒了西方電影、以時尚摩登為賣點的日本言情片，是從戰前開始逐漸成熟起來，到《暖流》時達到最高峰的。但是同時《暖流》也是由於戰爭而告結束的這一類型影片中的最後一部。很多男青年是懷著對影片兩個女主角志麿、啟子的崇拜與眷戀而走上戰場」（吉村公三郎，2001：157）。

事實上，不知道戰爭已經結束，在菲律賓原始森林中潛伏了近三十年的原日軍少尉小野田寬郎也是其中的一位。他從菲律賓回國後曾經這樣感慨道「在

那些日子裡，《暖流》中的水戶光子是我的精神支柱」。

　　繼影片《暖流》之後，《南海征空》（南海の花束，阿部豐，1942）、《馬來戰記》（アレー戦記進擊の記錄，1942？）等日本「國策電影」在上海租界相繼公映。雖然如此，來中國取景、直接描寫中國戰場的劇情片《五個偵察兵》（五人の斥候兵，田坂具隆，1938）、《土地與士兵》（土と兵隊，田坂具隆，1939）、《坦克隊長西住傳》（西住戰車長伝，吉村公三郎，1940），以及來上海出外景的歷史片《鴉片戰爭》（阿片戰爭，牧野正博，1943）卻都沒有獲准在上海租界公映。原因是「支那派遣軍認為，如果日本電影當中有侮辱仇視中國人的描寫的話，那麼這樣的影片就不適合在中國進行放映」（辻久一，1987：92-93）。除了日方怕進一步激起中國人民的反日情緒以外，這無疑也是日本與汪精衛南京政府一起策劃的所謂「和平工作」、「和平運動」的一個環節（廣中一成，2013：98）。

日本電影挑戰好萊塢？

　　「大光明」、「南京」、「大華」等作為上映好萊塢電影的首輪影院而名聲遠揚，但是隨著太平洋戰爭（1941 年 12 月）的爆發和日軍對租界的占領，好萊塢電影的片源被切斷，繼而隨著 1943 年 1 月 9 日汪精衛南京政府向英美宣戰，好萊塢電影作為「敵性電影」遭到禁映。所以這些影院不得不改映中國電影和日本電影，而其中「大華大戲院」（ROXY）則成為唯一專放日本電影的電影院。

　　筆者在研究「大華」的過程中，發現了一份十分珍貴的原始資料，這就是早稻田大學坪內博士紀念演劇博物館所收藏的《大華大戲院報告書——面向中國觀眾的日本電影專門影院》（中華電影研究所編，1944）。本章節以此為主要依據。

　　1939 年 12 月 12 日，「大華」作為專門放映米高梅電影公司影片的首輪影院開業，之後獨家上映了為數眾多的好萊塢電影，但是到了 1941 年末由於美國新片運不進來，「大華」以重覆放映好萊塢舊片，另外加演魔術、特技、京

劇表演來勉強維持經營。1942 年 8 月，該影院放映了陳雲裳主演的上海電影《牡丹花下》（卜萬蒼，1942），從此開始了放映上海電影的業務。

隨後，在日本與汪偽合辦的「中華電影公司」的「指導」下，「大華」徹底改變了經營方向，於 1943 年 1 月 15 日上映了日本戰爭片《英國崩潰之日》（香港攻略　英国崩るるの日，1942）。此後，該影院搖身一變成為專門放映日本電影的影院。

在放映日本電影時，該影院以中文耳機解說和幻燈式中文字幕為主要解說方式。過去在上映好萊塢電影時，幻燈式字幕的翻譯僅僅停留在對影片內容的大致介紹上，而此次「大華」在放映日本電影時，則對片中幾乎每一句臺詞都逐一進行了翻譯。

「大華」發行了兩種宣傳小冊子，一種為免費發放的八頁紙的《大華》，一種為售價五角有十六頁內容的《日本影訊》，還發行了部分中日對譯的日本電影劇本。

最初，日本電影的票價被設定在一個相當低的價位上。但是即使這樣，除了原本就對日本文化有著特殊愛好的人士，或者被好奇心驅使的個別觀眾以外，幾乎很少有中國觀眾前來觀影。

但是到了一年後的 1944 年，情況發生了轉變。「大華」上映的日本電影累計達到了四十至五十部，票價也大幅度地上漲到了五十至六十元。即便如此，如果上映影片符合中國觀眾口味，會場場爆滿。即使一般的日本電影，其觀看人數也趨於穩定。比較上座的是一些臺詞較少的歌舞片、動作片。另外像《窮開心》（暢気眼鏡，島耕二，1940）這樣的生活喜劇片，以及《蓋世匹夫》（無法松の一生，稻垣浩，1943）等文藝片等，也獲得了一定的觀眾。而且中國人成了主要的觀影群體。

片名（按上映時間先後）	上映天數	觀眾人數	備考
英國崩潰之日 （香港攻略　英国崩ゝるの日）	6	2,900	
暖流	3	858	第四輪放映

飛太子空襲珍珠港（桃太郎の海鷲）、天空神兵（空の神兵）	6	2,441	
蠻漢艷史（電撃二重奏）	6	2,515	
水滸傳（水滸伝）	8	8,407	
舞城秘史（阿波の踊り子）	6	3,167	
春之夢（支那の夜）	13	23,151	
夏威夷馬來大海戰（別名「重溟鐵翼」）（ハワイ・マレー沖海戦）	10	9,612	
處女群像（女学生記）	6	3,486	
新的幸福（新たなる幸福）	5	2,595	
春之夢（支那の夜）	2（首映：13）	1,593（首映：23,151）	第二輪放映
新雪	7	5,109	
劇場趣史（男の花道）	6	3,030	
幸福樂隊（微笑の国）	6	3,116	
荒城月（荒城の月）	7	4,517	
母子草	7	3,946	
未死的間諜（間諜未だ死せず）	7	5,162	
東亞的凱歌（東洋の凱歌）	3	1,320	
豪傑世家（豪傑系図）	5	2,617	
迎春花	7	8,361	
希望之青空（希望の青空）	7	3,617	
翼之凱歌（翼の凱歌）	6	3,163	
迎春花	3（7）	2,785（8,361）	第二輪放映
蠻漢艷史（電撃二重奏）	4（6）	5,105（2,515）	第二輪放映
堅固的愛情（逞しき愛情）	7	3,760	
一乘寺決鬪（宮本武蔵／一乗寺決闘）	7	8,600	
狸宮歌聲（歌ふ狸御殿）	7	8,435	
伊賀的水月（伊賀の水月）	7	8,910	
兄妹之間（兄とその妹）	6	4,678	
萬華幻想曲（華やかな幻想）	7	6,656	
成吉思汗	10	18,189	
香扇秘聞（磯川兵助功名噺）	7	5,819	
水魔怪異（右門捕物帖／幽霊水芸師）	7	8,514	

新加坡總攻擊 （シンガポール総攻撃）	5	7,708	
風塵奇俠（伊那の勘太郎）	7	10,057	
富士に立つ影	7	9,858	
虎狼之争（青空交響曲）	7	10,503	
龍虎鬥（姿三四郎）	7	13,940	
窮開心（暢気眼鏡）、 中國電影史	7	13,404	
國境決死隊（望楼の決死隊）	7	17,080	
夢里妖怪（兵六夢物語）	7	12,507	
愛機向南飛（愛機南へ飛ぶ）	7	10,407	
無敵二刀流（二刀流開眼）	7	12,118	
劍底鴛鴦（虚無僧系図）	7	12,283	
瀛海豪宗（海の豪族）	6	11,105	
鐵男（男）	8	10,949	
飛天劍客（決闘般若坂）	7	14,466	
花姑娘（ハナ子さん）	7	12,520	
柳暗花明（歌行燈）	6	7,002	
青春樂（若き日の歡び）	7	9,852	
一乗寺決闘 （宮本武蔵／一乗寺決闘）	3（7）	5,858（8,600）	第二輪放映
水滸傳（水滸伝）	4（8）	7,249（8,407）	第二輪放映
母子草	3（7）	4,772（3,946）	第二輪放映
狸宮歌聲（歌ふ狸御殿）	4（7）	5,812（8,435）	第二輪放映
結婚命令	7	8,932	
蠻女情歌（サヨンの鐘）	9	20,522	
怒海雷動（海軍）	7	11,423	
計 52 部作品 ＊塗色的片名為觀眾人數在 1 萬人 以上的作品	計 365 日	計 446,378 人	

表1 1943年1-12月「大華大劇院」放映日本電影的天數及觀眾人數

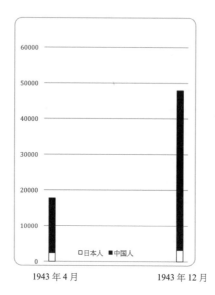

圖1 1943年4月至同年12月大華大戲院觀眾人數的變化
（資料來源：中華電影研究所編，1944）

風雲變幻的上海電影界

　　依此看來，日本電影似乎在上海紮下了根。其實不然，其中有著戰爭背景下的特殊原因。

　　如上所述，太平洋戰爭爆發之後，除了好萊塢電影，中國的電影業也遭受到沉重打擊。在戰前中國電影的繁榮時期，有九成的電影製作公司集中在上海，其製作的電影數量達到了每年二百部以上，但是隨著中日戰爭、淞滬之戰、太平洋戰爭的爆發，多數中國電影人離開上海，逃往香港、重慶等地。只有少數電影人留在上海租界內繼續拍電影。期間有三個具有日本背景的電影機構相繼出現在上海。

　　1939年6月「中華電影公司」（簡稱「中華」）在上海成立，並成為日本占領地區唯一的電影發行單位。1942年4月上海租界內的十一家電影製片公司合併後，成立了「中華聯合製片公司」（簡稱「中聯」）。1943年5月「中華」與

「中聯」、以及上海各電影院的同業公會「上海影院公司」這三家企業聯合成立了「中華電影聯合公司」（簡稱「華影」）。

	存續時間	幹部組織	主要業務內容	備考欄
中華	1939.3-1943.5	董事長：褚民誼（汪精衛南京政府外交部部長，1941年12月起擔任此職），副董事長：川喜多長政（實際上的最高負責人），總經理：石川俊重	電影發行	除設在上海的總公司外，南京、廣州、漢口、東京設有分公司或辦事處。另拍攝多部紀錄片供日本國內上映，並協助來華出外景的日本劇情片劇組進行拍攝。
中聯	1942.4-1943.5	董事長：林博生（汪精衛南京政府宣傳部部長），副董事長：川喜多長政（實際上的最高負責人），總經理：張善琨	電影製作	拍攝華語劇情片四十七部
華影	1943.5-1945.7	董事長：林博生，副董事長：川喜多長政（實際上的最高負責人），總經理：馮節（汪精衛南京政府宣傳部上海事務所所長）	電影製作、發行、上映	拍攝華語劇情片六十六部（亦有八十部之說）

表2 孤島及日據時期上海的電影製作發行機構

這三個電影機構的創辦和經營跟川喜多長政、筈見恒夫、辻久一、清水晶等人有著密切的關係。

川喜多長政作為東和商事（現在的東寶東和）的首任董事長，一直在日本從事電影的進出口業務。早年他曾在北京留學，中文流利。在策劃了日、德合拍片《新土》（1937）之後，他又親自策劃並拍攝了在中國華北地區取景、美化侵華戰爭的「國策電影」《東洋和平之路》（1938）。1939 年起，受日本陸軍方面指派，他又參與創辦了「中華」、「中聯」、「華影」。

擔任東和商事宣傳部長的筈見恒夫與老板川喜多一起來到上海，擔任了「中聯」製片部國際製片處副主任等職。與致力於電影製作發行的川喜多不

同，筈見通過大量觀看中國電影，以及與中國電影界人士的交流，在中日各媒體上發表了為數眾多的電影評論。

辻久一是駐上海日軍報道部的職業軍人，在參與了日本電影的巡迴放映、電影審查等工作之後，於 1943 年 5 月退伍進入「中聯」製片部國際製片處任職。

清水晶在 1942 年 6 月受日本電影雜誌協會的派遣來到「中聯」，到 1943 年 12 月為止擔任了該公司的特殊宣傳科長、研究所資料部國際調查組主任等職務。兩人曾在晚年分別寫下了回憶錄。即辻久一的《中華電影史話——一個士兵的日中電影回憶錄 1939-1945》（中華電影史話——一兵卒の日中映画回想記 1939-1945，1987），清水晶的《上海租界電影私史》（上海租界映画私史，1995）。

在日本方面的「指導」之下，在戰爭結束前的三年間，上海一共拍攝了一百二十餘部劇情片，而其中的大多數是脫離現實的歷史劇或言情片。因為日方認為：如果強迫中國電影人拍攝一些露骨地歌頌大東亞共榮圈的電影，他們會無一例外地逃離上海。除了其自身作為中國人的民族意識以外，在上海不斷進行除奸活動的國民黨地下組織的震懾作用也不可低估。而對日方而言，哪怕僅僅是拍一些無關痛癢的風花雪月式的無聊電影，只要能讓中國電影人留在上海拍片，這本身就可以起到妝點日軍占領下「歌舞昇平」局面的作用。事實上，日方提議的拍攝汪精衛傳記影片，或派上海女明星去「滿洲國」主演電影等計劃，根本無法付諸實施 。

過去上海電影的拍攝，都是依靠從美國進口的攝影器材和膠片進行的。而太平洋戰爭之後，這條路徑被切斷，只好依靠從日本進口，但是此時的日本電影界已經出現了電影膠片嚴重不足的情況，自身難保，根本沒有充分的膠片供給上海。

「中聯」總經理張善琨在 1943 年初曾這樣大訴其苦：「現在我們公司至少有每個月可以拍攝十到十二部新電影的生產能力，但是由於電影膠片的不足，實際上每個月只能開拍六部電影。巧婦難為無米之炊，即使有再多的拍攝經

費，如果沒有電影膠片在手，也是拍不了電影的」（俊生，1943：16）。

　　進入 1944 年以後，情況更加惡化。每個月五到六部的拍片量減少到了二至三部。《華北電影》（華北映畫）雜誌（1944 年 8 月號）這樣稱：「在上海已經有兩三個月沒有一部新攝製的上海電影上映了，最近總算出來了一部《銀海千秋》（張善琨，1944）。據說是由上海全體明星集體出演的作品。然而看了之後，才知道這只不過是一部把三十多部老電影中歌舞場面剪輯、拼湊起來的集錦片而已。即使這樣，票價已經漲到了驚人的三千元」。[2]

　　辻久一在 1944 年曾指出：「渴望娛樂的中國人不管什麼樣的電影都飢不擇食地跑去看。在這種特殊情況下，有中國觀眾去看日本電影，這並不意味著日本電影真正獲得了成功」（〈戰ふ中国映画について〉，1944：10）。他的分析可能比較接近當時的實際情況。也就是說，好萊塢電影在上海被封殺，「中聯」和「華影」的電影拍攝也陷入了困境。除了看日本電影，幾乎沒有其他的選擇餘地，在這種情況下，部分中國人才開始接觸日本電影。

　　與此同時，「中聯」和「華影」出品的電影中開始出現一些日本元素。如日本「東寶舞蹈隊」出演的《萬紫千紅》（方沛霖，1943）、根據日本文學家菊池寬（時任日本大映電影公司總經理）小說改編的喜劇片《結婚交響曲》（楊小仲，1944）等。

「日華」合拍片《春江遺恨》

　　在 1944 年，筈見恒夫談到關於「日華」合拍片的理想模式時說：「國際合作影片的基石，是已經奠定了，和滿映合作的《萬世流芳》便是一個新的嘗試。再如由東寶歌舞團所參加串演的《萬紫千紅》，在中國演員跟日本少女們合演這一點上，也可以說開拓了合作途徑。只是今後的國際合作電影，並不是單來一個滿映女星李香蘭的客串，或者來一個歌舞的穿插，此等單純的合作方式了。多種多樣全方位的合作，才是我們的理想」（筈見恒夫，1944：23）。

　　而體現這一理想的合拍片模式的第一部「日華」合拍片，是由大日本映畫

社（大映）與「中聯」合作拍攝的電影《春江遺恨》（稻垣浩、岳楓，1944）。當然這裡的「華」當然指的是汪精衛為首的南京傀儡政權。

影片《春江遺恨》描寫的是一個發生在 1862 年上海的故事。作為幕府使節隨行人員來到上海的日本武士高杉晉作（阪東妻三郎飾），正趕上太平天國運動的爆發。他跟被他偶然搭救的太平軍領袖沈翼周（梅熹飾）相識相知。在他的教導下，沈翼周開始認識到英國侵略者陰險毒辣的本質，並率領太平軍與英軍展開了英勇鬥爭。不難看出該片雖然是部歷史片，但實質上是一部以宣揚「反英反美」、「大東亞共榮圈」為目的政治宣傳片。

影片導演由稻垣浩和岳楓擔任，製片人是張善琨和永田雅一，攝影指導為青島順一郎，攝影師為黃紹芬和高橋武則，各個主要部門都由雙方人員組成。攝影、錄音、照明等器材都從日本帶來，攝影棚則由「中聯」方面提供。

儘管如此，《春江遺恨》說到底還是一部以日方為主導的電影。當時筈見恒夫曾這樣講：「繼《春江遺恨》之後，正計劃開拍的日華合拍片有東寶公司的《大建設》、松竹公司的《甦醒的山河》。不過有一個共同點是，這三部電影都是在日本方面提議下拍攝的，希望在不久的將來中國方面也能主動提出日華合拍片的策劃方案來」。

1944 年 2 月，導演稻垣浩、製片主任服部靜夫、劇作家八尋不二一行來到上海，跟中方進行了劇本討論會。回到日本後，他們很快就完成了劇本初稿並交給了中方，中方的編導人員看完後附上自己的意見再把劇本送還日方。反反覆覆進行了五次這樣的修改，才最終定稿。

在雙方的協商下，中方導演的人選在臨開拍前才定下由岳楓擔任。為了便於雙方導演和工作人員的溝通交流，曾在日本明治大學留過學的胡心靈擔任劇組翻譯兼副導演。

在選角方面，除了阪東妻三郎（飾高杉晉作）、月形龍之介（飾五代才助）等日本演員之外，影片中給高杉晉作做嚮導的「深明大義」的中國女性王瑛，以及飽受英軍蹂躪的柔弱少女小紅這兩位女主人公，本來計劃由李香蘭和陳雲裳扮演。她們兩人剛在《萬世流芳》（卜萬蒼、朱石麟、馬徐維邦、楊小

仲，1943）有過合作，但是為了跟《萬世流芳》有所區別，也為了培養新人，最後決定李麗華、王丹鳳擔任這兩個角色。而導演稻垣浩跟李香蘭的合作則在戰後由東寶映画製作的影片《上海女人》（上海の女，1952）中得以實現。

《春江遺恨》的製作費用是二百萬日元，而當時一部日本電影的平均預算不超過十萬日元，數十萬日元預算的影片都被稱為大製作，所以該片預算可以說是史無前例。中方製片人張善琨曾經這樣說道：「《春江遺恨》是中日電影史上最偉大的一部作品，其意義極其重大，所以不惜重金一定要拍好它。導演不滿意的布景拆掉重搭，為達到理想效果不惜使用昂貴的膠片反覆拍攝同一場面。預算逐漸增加，最後創造了日本以及中國電影史上到目前為止最高製作費用紀錄。對此，有人可能會問成本有沒有可能收回。對於普通的電影來說，這肯定是製片人最關心的，可是對於本片來講則完全沒有考慮的必要」（張善琨，1944：27）。

《春江遺恨》於 1944 年 4 月中旬在上海「中聯」徐家匯第三攝影廠的攝影棚內開拍，隨後在長江下遊的寶山、蘇州、鎮江等日軍占領區拍攝了外景。戰爭場面動員了眾多的臨時演員。關於雙方導演的分工，中方導演岳楓這樣說道：「我主要負責中國演員出現的場面，十幾天就拍攝完成了。剩下的日本演員的戲，以及雙方演員同時出場的戲，則由稻垣導演坐鎮指揮。即使沒有我的任務，為了學習借鑒稻垣導演的經驗，我也經常到現場。在虛心向他學習的同時，我也會直言不諱地指出他描寫我國風俗人情時不正確的地方。使用的器材都是從日本運來的。其中包括攝影器材、錄音設備，還有中方沒有的先進照明設備，移動攝影時承載攝影機的四輪車等」（岳楓，1944：28）。拍攝過程中，稻垣浩也確實接受了岳楓的意見，刪去了結尾處日本國旗的大特寫，以及高杉晉作脫下斗篷關切地為沈翼周披上等，比較露骨和肉麻的鏡頭（〈製作雜記〉，年：2）。

1944 年 7 月下旬《春江遺恨》的中國部分拍攝完成後，轉道日本京都攝影場拍攝剩餘的部分場景，然後進入後期製作。該片於 1944 年 11 月到 12 月在上海、北京，12 月起在日本相繼公開上映。[3]

　　影片《春江遺恨》的拷貝在戰後的日本沒有被保留下來。直到 2001 年大映公司才從俄羅斯國立電影保存中心，買回該中心收藏的這部影片的拷貝。

　　從現存的影片來看，《春江遺恨》是一部不折不扣的日本國策電影。比如影片中李麗華扮演的中國女子王瑛來到高杉晉作的房間，一邊撫摸著掛在牆上的高杉的和服，一邊嬌羞地唱出〈我懷念第二故鄉日本〉小調的場面，令人覺得突兀可笑。類似這種描寫日本紳士跟日軍占領區中國女性之間戀情的「日中親善」影片，日本拍了很多部，大多由李香蘭主演。但是這種戀愛或者朦朧的愛情只可能發生在占領區當地，而不會被允許帶回到日本的。所以《春江遺恨》結尾處，佇立在回日本的輪船船頭上的只有高杉晉作一個人，而見不到王瑛的蹤影。

　　另外在這類影片中，對中國男性和對中國女性的刻劃也有所不同。比如電影《支那之夜》（伏水修，1939）中，長谷川一夫扮演的日本紳士，不管如何善待李香蘭扮演的中國女孩，都消除不了她對日本人的誤解和仇視。由於恨鐵不成鋼，長谷川一夫一怒之下動手打了李香蘭一記耳光，這才使她幡然悔悟，心甘情願投入到他的懷抱。原節子主演的《上海陸戰隊》（熊谷久虎，1939）中，也有原來有反日情緒的上海女性被日本兵打了耳光，然後又被塞給幾個飯團子，最終真正認識到「八紘一宇」的意義，並來到寺廟裡祈求上蒼保佑日本兵平安歸來的可笑情節。（「大東亞共榮圈」的提法出現在 1940 年之後，在此之前被廣泛使用的概念是「八紘一宇」。）

　　相反的，在這些影片裡，卻幾乎看不到日本人對中國男性動粗，而是曉之以理、動之以情，靜靜地在一旁等待他們的「覺醒」。《春江遺恨》也不例外。結尾處，太平軍領袖沈翼周在奔赴抗擊英軍前線途中偶遇高杉晉作，衝他大聲喊道「我現在終於明白了先生您以前對我說過的話」，聽後高杉晉作眼裡閃著激動的淚花，上前緊握著對方的手說：「真的嗎，你真的明白我的意思了嗎」。

　　當時的日本一方面打著「八紘一宇」的旗號，宣揚「共榮圈內皆兄弟」，一方面卻又強調必須由日本領導一切，擔當眾「兄弟」中大哥的角色。這種毫無掩飾的殖民地宗主國的傲慢態度，也體現在《春江遺恨》中。所以不可能不

招來中國觀眾的反感。

中國人眼中的日本電影

很難想像看慣了好萊塢電影和歐洲電影的上海觀眾，會對日本電影產生興趣。例如在盧溝橋事變爆發前夕，影評家許鈺文在上海《電影畫報》（1937 年2 月號）上撰文指出：「日本電影古裝劍俠片泛濫，而現代題材影片奇缺，其製作水準僅相當於二〇年代末的上海電影的水準」。而另一位影評家吉雲，則在看過古裝片《江戶紳士錄》（小林正，1934）和現代言情片《白衣佳人》（阿部豐，1935）兩部日本電影後，在《電影畫報》（1937 年 3 月號）上寫文章稱：「聽說這兩部電影在日本都曾轟動一時，可見日本電影整體水準之低劣」。

另外，評論家封禾子在參觀日本松竹電影公司後，觀看了該公司出品的劇情片《荒城月》（佐佐木啓佑，1937）。他在《電聲》雜誌（1937 年 7 月號）上這樣評價道：「《荒城月》從劇本、導演、攝影等各方面沒有任何地方值得介紹給中國影迷。聽說這是代表日本電影最高水準的作品，那麼我對日本電影真的是無話可說了」。

然而，隨著日軍占領上海和日本電影在滬上映規模的擴大，有關日本電影的「正面」報導和評論開始出現在上海報刊上。例如剛剛提到的，曾於 1937年遭中國影評人惡評的《荒城月》，在 1942 年被拿來在上海公映時，竟被親日派的中國電影評論家捧上了天，稱讚它為日本電影的傑作（鷹賁，1944：3；馬博良，1944：15）。不難想像，處於軍事占領下的中國的評論家或者電影界人士，在被日方問及對日本電影的印象時，不得不說上幾句社交辭令般的奉承話，或者發表一些無關痛癢的觀感。

馬博良就是這些評論家中的一位。他在日據上海時期作為職業作家出道，是文藝雜誌《文潮》的主筆。戰後他赴香港，擔任了文藝雜誌的編輯工作。他在上海《新影壇》（1944 年 9 月號）雜誌上，發表了名為〈日本片的我觀〉的長篇評論文章。其中的一部分被翻譯成日語，以〈日本電影偶感〉的題目發表

在日本雜誌《新映畫》（1944 年 8 月號）。下面引用其中文版的一部分：

> 日本電影情節既然以平淡居多，導演的工作便非常吃重，他要將許多瑣細
> 平凡的俗套化成有吸引力的顯特的新事件。並且要它深刻地印入觀眾的腦
> 海裡。也就是說他需要「有一只藝術家的眼睛，會把無色看成有色，無形
> 看成有形，抽象看成具體」，還需要一份能力「用一種魔術手法，讓我們
> 來感味那永在的真理，那赤裸裸的人生本質」。所以一般日本電影導演是
> 處在一種遠較歐美導演為難的境地，這點是我們所必須明白的。

> 他們（日本的電影導演）雖然大都非常努力，然而限於各方面的拘束，達
> 到完善如稻垣浩、衣笠貞之助、島耕二、小津安二郎的又有幾人呢？我看
> 見的日本導演中，有幾個的手法以細膩出色，刻畫入微，觀眾知道得既然
> 詳盡，感覺也就益為親切了。除稻垣浩、小津（安）二郎外，《母子草》
> 的田坂具隆，《龍虎傳》的黑澤明，《萬花幻想曲》的佐伯幸三，《堅固的
> 愛情》的沼波功雄，《暖流》的島津保次郎[4] 等⋯⋯《熱風》的山本薩夫，
> 手法剛勁偉大，有西席・地密爾（Cecil Blount DeMille）風味，大刀闊斧
> 之中卻饒有溫爾氣質，尤為可愛⋯⋯。據說最受日本本國歡迎的牧野正
> 博，喜劇尚能稱職，但技巧已沒有甚麼進步，他的成績倚賴劇本本身較為
> 屬害，所以即使是嶄露頭角的《小巫大巫》導演木下惠介也有超越過他的
> 姿態。

另一方面，馬博良針對日本電影需要改進的地方提出了以下看法：

> 他們（多數日本導演）在表現某種意識的過程裡，重內容，輕形式。喜歡
> 避重就輕用直接訓誡的方式。這樣使氣氛非常枯燥，如導演丸根贊太郎和
> 大曾根辰夫的影片⋯⋯很好迴避這一點的。我認為日本片中只有吉村公三
> 郎的《未死的閒諜》和牛原盧彥的《成吉思汗》較為成功，尤其是前者，
> 的確是張優美的宣傳性影片。

有關電影節奏的問題

這裡特別要注意的是，馬博良指出的日片「節奏迂緩」的問題。馬博良以小津安二郎的《父》（父ありき）、稻垣浩的《蓋世匹夫》（無法松の一生）為例，認為節奏緩慢的原因在於「影像表現過於細膩，總是糾結於一些無所謂的細節，沒有有效的使用蒙太奇的手法，給人以冗長的感覺」。

而擺脫了「節奏迂緩」這一缺點的成功的例子，他舉了以下幾部影片：《未死的間諜》（間諜未だ死せず）、《花姑娘》（ハナ子さん，牧野正博）、《蠻漢豔史》（電擊二重奏，島耕二）、《青空交響樂》（千葉泰樹）。

而另一方面，當時的日本電影界人士也曾多次指出「中國電影的節奏過於緩慢」，而且這一觀點似乎成為他們對中國電影的普遍看法。比如導演稻垣浩曾經在 1944 年這樣說道：

> 我看過三部上海電影：《博愛》、《秋海棠》、《萬世流芳》，都是為了給《春江遺恨》選演員而看的。最大的感受是中國電影的長度。一般一部電影竟然有三個小時的長度。這可能是中國電影的一個特點吧。
>
> 日本一般把劇情片的拷貝長度限制在六千六百呎以內。而中國電影實在有些過長了。人物進屋、落座、說話的過程，用一個長鏡頭全部拍下來。本來只要把攝影機推近人物就可以縮短長度的，不知為什麼總喜歡用固定機位的遠景來拍。莫非是中國人的性格、技術條件使然？抑或是觀眾的口味問題？我百思不得其解。
>
> 我執導的《蓋世匹夫》在當地的「大華」影院上映後，聽說得到了中國觀眾的好評。但是也有中國導演提出了這樣的看法：「片中吉岡中尉去世的情節沒有直接出現在畫面中，僅做暗場處理。我覺得還是安排一場他臨終前跟妻兒生離死別的戲才好看。如果沒有這麼一段交代，觀眾也難看懂影片」。雖然如此，我在看了長短兩個版本的《萬世流芳》後，覺得跟在日本公映時重新剪輯過的精簡版比較起來，還是原來的全長版更有味道。因

為經過刪減之後的版本，只剩下了劇情發展的脈絡，而中國人的生活、情感、風景等細微的部分卻不見了。（〈戦ふ中国映画について〉，1944：8）

此外，筈見恒夫也指出：「中國電影的精彩之處，並不在於強化戲劇衝突的結構方面，而在於它隨筆式散文化的手法。電影《家》（卜萬蒼，1941）的長度有三個半小時，如果將片子剪得只剩下故事情節，那麼肯定就一點兒都沒意思了。」（〈戦ふ中国映画について〉，1944：9）

如果我們現在拿四〇年代初期的日本電影跟同一時期的上海電影做比較的話，可能會得出這樣的結論：上海電影的節奏在總體上可能比日本電影更緩慢。但是當年中日兩國的電影人卻都在批評對方國家的電影「節奏緩慢」，這或許跟雙方的評判標準不同有關。

從稻垣浩的談話中也可以看出：日本電影人是以日本電影為基準來評點中國電影的。而中國的電影人卻很有可能是拿好萊塢電影作為標準來看日本電影的。辻久一曾這樣指出：「對於多數日本觀眾來說，相對於日本電影，他們可能更傾向於看歐美電影。即使有那麼一點崇洋的心理，在日本人的心目中，外國電影跟日本電影都是電影，並沒有太大的差別。但是在上海這個城市裡卻截然不同，歐美電影享有極高的待遇，跟中國電影簡直是天壤之別」。這可能也是造成了中日電影人認知上不同的一個原因吧。

熱情與冷淡——兩國電影人的溫差

日本的電影大師，如小津安二郎、溝口健二、成瀨已喜男、清水宏、黑澤明、木下惠介、島津保次郎、吉村公三郎、中村登、田坂具隆、牧野正博（牧野雅弘）、稻垣浩、山本薩夫、今井正等導演的作品，都在這一時期出現在中國的銀幕之上。

對於他們的影片，置身於日本軍事占領下的上海的電影界人士，即便是有一些社交辭令式的讚美之辭，也沒有表現出作為同行發自內心的敬佩，或者是

高度的熱情。例如導演卜萬蒼在看了黑澤明的《姿三四郎》等日本電影後，這樣評價道：「日本的電影導演文學素養較高，所以他們的作品都洋溢著一種文藝電影的氣質。在技術方面也比中國電影更洗練些，特別是攝影和錄音技術。」但是他還是以冷靜的口吻表示：「因為兩國國民性的不同，加上我們對日本人的生活習俗不熟悉不了解，很多影片的內容難以理解，甚至很難接受。」（1994：36）

　　即便如此，日本電影人並沒有放棄在上海推廣日本電影的努力。比如筈見恒夫，除了發表大量介紹日本電影的文章以外，更試圖讓中國電影人看到日本電影中精華的部分。為此，他特意安排為他最欣賞的中國導演馬徐維邦放映了溝口健二導演的電影《元祿忠臣藏・後篇》（1942）。

　　馬徐維邦是擅長拍驚悚電影的大導演，幾乎每部戲裡都會出現人物面部被損傷的情節。特別是描寫被當權者在臉上刻上叉子的京劇旦角演員的悲戀怨念的電影《秋海棠》（1943），受到了筈見恒夫等日本電影界人士的一致好評。戰後中村登導演還把這部電影的舞台，由民國時代北京的梨園搬到了明治時代東京的歌舞伎界，以《愁海棠》（1948）的片名翻拍了這部影片。

　　但是馬徐維邦在看過電影《元祿忠臣藏・後篇》後，卻沒有表現出多大熱情，只淡淡地說了句「影片的拍攝規模相當大，這在上海很難辦到。技巧上也有創新之處。但是我有很多地方沒看懂」（筈見恒夫，1945：6）。這令滿腔熱情的筈見恒夫大失所望（佐藤忠男，2004：148）。

　　電影《元祿忠臣藏》在拍攝過程中，由於得到日本情報局方面的大力支援，投下巨資搭建了影片中主要的故事發生地「江戶城松廊下」的超大型布景。其絢麗豪華的程度，會令每個看過這部影片的人都過目難忘，但是筈見恒夫想給馬徐維邦看的顯然不是這些，而是溝口健二電影中獨特的構圖和攝影手法。

　　對於馬徐維邦而言，「忠臣藏」這一極具日本民族特點的復仇故事，本來就不容易理解。影片中四十七名義士在大石內藏助的帶領之下，闖入吉良府邸這一動作性強的高潮場面，並沒有出現在畫面中，而是通過女管家讀信間接

地交代了這一重要情節。除了這種間接的手法以外，溝口還喜歡用大量的長鏡頭。這些可能都是導致馬徐維邦「很多地方沒看懂」的原因。

　　但是對於日本電影人這種單方面的熱情，中國電影人是如何看待和接受的呢？我們不妨先看一下中國觀眾對日本電影《南海征空》（南海の花束，阿部豐，1942）的反應。

　　《南海征空》是一部宣揚日本向南方海域國家進行侵略擴張政策的電影。其中由大明星大日方傳扮演的主人公，為了開拓前往南方海域的民航航線而殫精竭慮。特別是他做事一絲不苟的認真態度和拼命三郎式的工作作風，引起了日本觀眾的強烈共鳴。這部電影也因此被選為 1942 年《電影旬報》年度十佳中的第五名。

　　但是，《南海征空》於 1942 年 9 月於上海租界公映時，中國觀眾反應卻極其冷淡。有的觀眾甚至當著清水晶的面說：「這個一條路走到黑的頑固不化的傢伙（指影片中的主人公）真討厭極了，這也是最令人厭惡的一類日本人。」聽到中國觀眾的評價以後，清水晶感歎道：「真沒想到主人公雷厲風行的作風，不但沒能贏得中國觀眾對日本人的信賴，反而招來如此反感。」（清水晶，1995：129）

　　那麼對於日本電影人在上海的所作所為又該做何評價呢？事實上，1939 年日軍報道部門、憲兵隊、領事館警察三方設立「上海電影檢查處」時，辻久一就直接參與過電影審查。另外，如前文所述，川喜多長政之所以擔任日軍占領地區電影發行公司的日方代表，也是由於陸軍方面對他的委任。在那個日本軍國主義橫行的年代裡，即使不去主動地趨炎附勢，也會被裹挾進時代的泥石流中。但是當時的日本電影人既然被擺在了「大東亞共榮圈電影的指導性地位」（筈見恒夫，1992：26）上，那麼他們跟中國電影人、電影觀眾之間，就不可能不產生巨大的隔閡與距離。

結語

　　考察日據時期上海放映日本電影的總體情況，是一項極具難度的工作。因為不足四年的時間內，僅有一小部分中國人接觸過日本電影。而這一時期日本已經陷入太平洋戰爭，漸漸無暇顧及到文化事業。所以對於向中國民眾推介日本電影這項計劃，很難說日方已經確立起一個長遠目標，或者已經摸索出一套成功經驗。這使我們後人很難把握它的脈絡走向。

　　另外一個方面，日本軍方、滿洲映畫協會、汪精衛南京國民政府、川喜多長政、中國電影人之間所進行的錯綜複雜的幕後交易，今天我們也已經無法做出客觀考證。因為決策層裡中國人所占比例本來就微乎其微，而且這些人在戰後也大多作為附逆者被剝奪了話語權。所以當我們回顧這段歷史的時候，會發現來自中方的聲音並不多。即使在這些微弱的聲音中，還出現了「中聯」製片人黃天始在撰文回憶錄時，卻不得不引據川喜多長政一方說法的奇特情形。

　　在對於這一時期電影史的詮釋上，日方的「饒舌」同中方的「沉默」形成了鮮明的對比。一般說來，當事者在隱瞞對自己不利的事實時，會出現強詞奪理、滔滔不絕的情形。況且在多數情況下，當事者都會在有意或者無意之間，對事實進行誇張或者隱瞞。所以有關歷史證詞，除了量的問題，還存在質的問題。

　　但是不容否認的是，在當時中國電影史的記述中全面抹殺這段歷史的情形下，可能正是類似於「如果自己再不站出來講述的話，那麼這段歷史很可能會永遠消失」之類的使命感驅使著清水晶、辻久一各自寫出了長篇回憶錄。但是即使這樣，我們也不得不說，他們的證詞也不過是一面之詞。例如，他們一再強調「上海電影並非奴隸的電影」、「日軍占領下的上海電影跟戰爭前的上海電影沒有什麼改變」，力證是由於川喜多長政通過跟日本軍方的斡旋，才保證了上海電影拍攝的自主性。但是事實上，上海的電影製作單位（製片公司）已經由戰前的上百家，減少至「八一三事變」前的三十幾家，到 1942 年僅剩「華影」一家。拍片數量大減，批判現實的寫實片，或者有反戰反日傾向的電影都不可能投拍。正像日方當年所說的，「不用再擔心仰重慶蔣政府鼻息的抗日電影作祟，因為上海各電影公司都已經併入華影旗下」（桑野桃華，1942：30）。

對於給中國電影事業所造成的這些致命的打擊，在清水晶、辻久一的著作中並沒有相關記述。另外，或多或少地配合了日本軍國主義對華文化政策在上海的實施這一日本電影人自身的戰爭責任問題上，他們似乎也缺少了些反省或者自我批判的精神。所以對於日方的歷史記述，我們不應該囫圇吞棗、照單全收。因為它反映了日本電影人在戰後日本國內，或者國際上所處的微妙地位。我們當代學者應當儘可能地通過其它多方史料對其記述進行驗證，並對其偏頗和誤差做出修正。

值得注意的是，在當時上海主流媒體中，有關日本電影中的中方言論卻十分罕見，僅有的一些也大多出自親日派的文人。當然他們的言論並不能代表一般中國民眾的聲音。況且持批判性意見的中國知識分子的聲音，也不可能出現在被日方控制的媒體上。這些導致我們在重新書寫這段歷史時，接觸到的卻幾乎都是見解偏頗的資料。

另外，中方還存在歷史證詞的局限性問題。作為權威性的歷史證人，中國電影人卻長時期陷入了失語症狀態。根據佛洛依德的理論，我們可以做出以下分析。由於創傷性的經歷（他們不得不生活在日軍占領下的上海），對於這一經歷的回想、追憶的過程也伴隨著極大的痛苦。其結果是帶來了當事人沉默、排斥、忘卻等自我壓抑的反應。當然新中國的政治形勢，或者其它外部原因也不容忽視。如何傾聽、解釋、評價當事人這種「沉默的聲音」，無疑是我們今後的重大課題。

註解

1　〈銀海千秋在滬公映　一張票到三千元〉，1944：12。

2　有關《春江遺恨》拍攝過程參考以下文獻：稻垣浩，1944 年 1 月號；清水晶，1944；稻垣浩，1944 年 7 月號。

3　應為吉村公三郎。

參考文獻 ————————————————————————————

卜萬蒼。〈一時想到的意見〉。《新影壇》2：3（1944年1月）：36。

八住利雄。〈訪中寸感〉。《日中文化交流》第333期（1983年1月5日）：6。

大華大戲院編。《大華》第1、3、6、10、11號（1943）。

〈上海映画通信〉。《映画旬報》第45卷（1942年11月）：47。

〈日本電影零訊〉。《電影画報》第40期（1937年4月）：9。

王為一。《難忘的歲月》。北京：中國電影出版社，2006。

中華電影研究所編。《大華大劇院報告書——中国人を対象としたる日本映画專門館》。1944。

田野、梅川。〈日本帝國主義在侵華期間的電影文化侵略〉。《當代電影》第1期（1996）：91。

広中一成。《日中和平工作の記録——今井武夫と汪兆銘・蔣介石》。東京：彩流社，2013。

ダイヤモンド社編。《産業フロンティア物語 フィルムプロセッシング〈東洋現像所〉》。東京：ダイヤモンド社，1970。

辻久一。《中華電影史話——一兵卒の日中映画回想記1939-1945》。東京：凱風社，1987。

吉村公三郎。《映画は枠（フレーム）だ！吉村公三郎 人と作品》。京都：同朋舍，2001。

李道新。《中国电影史研究专题》。北京：北京大学出版社，2006。

佐藤忠男。《キネマと砲声 日中映画前史》。東京：リブロポート，1985。

佐々木千策。〈日本映画の中国進出〉。《新映画》1：8（1944年6月）：14-15。

金海娜。《中国无声电影翻译研究（1905-1949）》。北京：北京大学出版社，2013。

周夏编。《海上影踪：上海卷》。北京：民族出版社，2011。

岳楓。〈導演的話〉。《新影壇》3：4（1944年11月）：28。

岩崎昶。《日本映画私史》。東京：朝日新聞社，1977。

俊生。〈張善琨發表談話〉。《新影壇》第 4 期（1943 年 2 月）：16。

〈英鬼 擊ちて擊ちて擊ちてし止まむ：「萬世流芳」特輯・解説〉。《新映画》1：
　　6（1944 年 6 月）：8-11。

馬博良。〈日本片的我觀〉。《新影壇》期數（1944 年 10 月）：15。

桑野桃華。〈満洲の映画事業概観〉。《映画旬報》満洲映画特号（1942 年 8 月
　　1 日）：30。

晏妮（アンニ）。《戦時日中電影交渉史》。東京：岩波書店，2010。

清水晶。《上海租界映画私史》。東京：新潮社，1995。

───。〈合作映画の基礎──《狼火は上海に揚る》撮影開始に際して〉。
　　《大陸新聞》，1944 年 2 月 27 日。

───。〈日本映画の租界進出〉。《映画旬報》第 43 巻（1942 年 8 月 11 日）：
　　24。

清水俊二。《映画字幕五十年》。東京：早川書房，1985。

〈華語版《馬来戦記》来月中旬大光明で公開〉。《中華電影通信》第 3 期（1942
　　年 11 月 2 日）。

張善琨。〈関於春江遺恨〉。《新影壇》3：4（1944 年 11 月）：27。

筈見恒夫。〈中國電影和日本電影〉。《新影壇》1：2（1942 年 2 月）：26。

───。〈中日合作影片的理想〉。《新影壇》2：3（1944 年 1 月）：23。

───。〈馬徐維邦論〉。《映画評論》2：1（1945 年 2 月）：18-21。

〈戦ふ中国映画について〉。《新映画》1：8（1944 年 6 月）：8-12。

〈電影院變遷史〉。《上海影壇》（1944 年 6 月）：32-33。

塵雄。〈電影所受近代科學之影響〉。《新銀星》（1928 年 9 月）。

〈銀海千秋在滬公映　一張票到三千元〉。《華北映画》（1944 年 8 月 20 日）：
　　12。

稲垣浩。〈日華合作映画製作前記──《狼火は上海に揚る》覚書〉。《映画評
　　論》1944 年 1 月號：42。

———。〈日華合作映画撮影日記〉。《映画評論》1944 年 7 月號：33。

劉文兵。《日本電影在中國》。北京：中國電影出版社，2015。

———。《日中映画交流史》。東京：東京大学出版会，2016。

譚慧。《中国译制电影史》。北京：中國電影出版社，2014。

嚴寄洲。《往事如烟 严寄洲自传》。北京：中國電影出版社，2005。

鍾瑾。《民国电影检查研究》。北京：中國電影出版社，2012。

鷹賁。〈略談日本電影〉。《新影壇》2：1（1944 年 1 月）：36。

歌舞裴回──戰爭，與和平：
重探方沛霖導演 1940 年代的歌舞電影 *

陳煒智

前言

中日戰爭期間，歌舞電影本身的類型特性，使它在這個階段，順理成章成為繁榮市面、釋放壓力、消遣娛樂的明確指標。也因這樣的「商業」標籤，致使創作者在光影流動之際，反而擁有不同於其他敘事形式的伸展空間，得以藉此傳遞在當時當刻，某些只能意會而難以高聲疾呼的意念；愛國意識也好、人性尊嚴也好──藏在歌裡、藏在舞蹈和場面調度裡，隨著影片，流傳至各地。當戰爭結束，和平降臨，1940 年代中後期的新局面，揭櫫了新的秩序與新的失序。戰時隱身起來的種種，如今也隨之發酵、滋長成不同面貌的人文關懷，更直接反映了廣大庶民以及知識分子於左右對峙、撕扯之際，對國家、對社會更深切的期許。

歌舞裴回──戰爭，與和平。本研究以享有「歌舞片權威」美譽的方沛霖（1908-1948）導演為中心，觀察他自孤島時期一路以降，經歷「中聯」、「華影」階段、及至戰後左右勢力拉鋸之混沌局面的系列作品，並重新探討在他於 1940 年代所執導之歌舞電影，包括《薔薇處處開》（1942）、《博愛》（團體之

*　本文原發表於國立臺北藝術大學電影創作學系 2015 年舉辦的「第一屆臺灣與亞洲電影史國際研討會：1930 與 1940 年代的電影戰爭」。

愛，1942）、《鸞鳳和鳴》（1943）、《萬紫千紅》（1943）、《鶯飛人間》（1946）、《花外流鶯》（1948）、《歌女之歌》（1948）等作品之美學技巧、內在意涵、社會影響以及文化餘韻。除回顧、參照彼時報章記載、電影刊物如《新影壇》與《上海影壇》之相關報導、劇本發表等文獻外，本研究亦兼溯同時期之歐洲與美國電影，對方沛霖導演，乃至整個華語影壇所帶來的影響及啟發。

一、 1940 年代華語歌舞片的特色

　　2011 年，筆者有幸參與由國家電影資料館策劃主辦的「歌聲舞影慶百年」[1] 經典華語歌唱片影展活動，並首次嘗試將華語歌舞片的發展歷程，做一次簡單的脈絡梳理。那次的探索，筆者得到的結論其實粗淺而原始：1940 年代原來是華語歌舞電影發展成型的最關鍵時期。吾人若以上海影壇為思考核心，1940 年代前半是所謂的「敵偽時期」，後半則是左右勢力相互較勁、南島香江發展誘因頻頻招手的混亂時期。此間，華語影壇稱之為「歌唱片權威導演」[2] 的方沛霖，在前期後期，均有力作問世，亦有重要作品逃過了戰火和歷史的切割，流傳至今，使我們能獲得最好的實證佳例，從而剖析、深思華語歌舞片當此關鍵年代的發展與沿革。

　　據此，筆者再由「1940 年代是華語歌舞片發展的最關鍵時期」這個結論出發，上溯源游，下洄續流，試藉以下兩個方面來分析此「關鍵時期」之文化影響以及作品特色：

（一）不只「好萊塢」：華語歌舞片的養分來源

　　中日戰事爆發之前，上海的商業、經濟、城市生活、娛樂文化之發展，與國際各大都市幾可謂並駕齊驅。來自英、美、歐陸的電影往往在問世之初，就會立刻在上海盛大公映。1930 年代初期的上海《申報》甚至每日刊印電影特刊，華語電影與威瑪政權時期的烏發片廠（Universum Film AG，通常簡稱 UFA）出品、英國片、法國片、好萊塢當紅新片等燦然並陳，占有篇幅相當的

版面。1938 年秋，上海以租界區為發展重點，史稱「孤島時期」。1940 年代初，太平洋戰爭爆發，日方勢力控制了租界區；至此，紀年雖然還是稱「中華民國三十一年」，新聞報章所刊載「慶祝還都南京」的消息，則是汪（偽）政權與日本親善合作、共禦「英美外侮」的連串活動（陳煒智，2011：100）。

從「孤島時期」到所謂的「敵偽時期」，政局雖有巨大變化，華語電影的地位卻驟然得到提升。由於英、美電影禁止輸入，片商除重映現有舊片，只剩下軸心國系列出品的德語、法語影片可供挑選；在市場上，觀眾對日片和滿映電影的接受度又不高，連帶促使對華語片的需求大量提升。經過一連串的斡旋、協調，整個上海影壇的各家公司，在 1942 年春天結盟組成「中華聯合製片公司」（簡稱「中聯」），到 1943 年 5 月，再改組成為「中華電影聯合股份有限公司」（簡稱「華影」）。

對日本軍方，以及南京方面的汪（偽）政權，「中聯／華影」有實行「國策」的義務，但筆者根據相關史料及第一手、第二手的訪談訊息推論，對真正駐守第一線創作工作的電影工作者來說，國難當前，拍自己國家的電影，發行到各地給自己的國民觀賞，才是一件真正有意義，真正值得繼續下去的工作。關於這方面的研究，在筆者與友人林暢、張巍等聯合編著《湮沒的悲歡：「中聯」「華影」電影初探》（2014）研究專書中，已有大篇幅的分析討論，此處不再贅述。

言歸正傳。1942 年之前，上海華語影壇的「養分來源」，明顯得利自同時期的歐美電影作品甚多。在那個沒有影音轉製商品，如錄影帶、影音光碟流通的年代，我們若假設華語影壇的創作者，也是由電影放映的觀摩之中獲益良多，在學理思考的脈絡裡，應該也是禁得起檢驗的大前提（李歐梵，2000：102）。然而，我們再進一步細究「歐美電影」這面大旗底下的內在肌理，筆者驚見，原來彼時以上海為中心的華語影壇，所感興趣而且願意效法的，並非天真樂觀的道地美式（Americana）精神，而是那些繁麗的、典雅的、擁有豐厚文化深度的歐式風情。或許，這與上海英法租界的殖民文化母體，脫不了關係；又或許，這樣的抒情特色與都會脈動，恰好切中當時上海社會的流風

興情。李歐梵教授在研究 1930、1940 年代上海都會文化時，從翻譯文學、影迷畫報、廣告形象、消費潮流等各個面向，嘗試將此普遍現象歸納為所謂的「好萊塢影響」；然而，細探這裡的「好萊塢」三字，歐陸影壇所展現的文化底蘊，以及自 1920 年代以降，從歐洲紛紛前進至好萊塢謀求發展的歐系創作人才，對華語影壇產生的影響，並非「好萊塢」或「美國電影」這樣簡單的詞彙能一言蔽之。聚焦到歌舞片的類型美學裡，有聲電影自 1927 年底正式問世，1929 年大行其道，與此同時也開始搶攻上海灘頭。來到 1930 年代初期，轟動一時的「艷史」系列——創作者包括劉別謙（Ernst Lubitsch）、舊譯「墨穆林」的魯本・馬莫連（Rouben Mamoulian），女星珍妮・麥唐娜（Jeanette MacDonald），還有 1930 年代中期主演《小鳥依人》（*Mad About Music*）的狄安娜・寶萍（Deanna Durbin）等等，都是華語電影工作者至深至遠的創意泉源。當然，極具「美國」本土色彩的秀蘭・鄧波兒（Shirley Temple）之形象移植，也是具體的實例；不過「中國秀蘭鄧波兒」胡蓉蓉的銀幕造型，似乎旨在吸引闔家觀眾，並非真正對歌、對舞、對「音樂片」感興趣的類型訴求。

另一方面，文化研究學者較難注意到的，還包括紐約百老匯的影響，以及歐陸（特別是德國）娛樂文化在 1930 年代初期來勢洶洶的浪潮。紐約百老匯音樂劇場文化，在有聲電影發展之初，曾經提供好萊塢無數包括人才、題材等各方面的資源。1920 年代美國劇場黃金時期的璀璨經驗，輾轉來到銀幕，透過光影折射散播到世界各地。鋪天蓋地的宣傳文字、分析報導，對於當時的創作者應該有某種程度的「感召」；只是延至今天，年深日久，後輩研究者很容易忽略在那個時間點上，在那個追求「摩登」、追求與全球各大都會同步發展的冒險家樂園裡，來自美國東岸大城市商業劇場的訊息，以及透過轉譯搬上銀幕的成績，對於醉心歌舞敘事藝術的創作者，可能存在多大的吸引力。

至於德國影業於此際之積極努力—— 1920 年代的默片時期，的確，在中國市場執掌牛耳的是美國好萊塢；來至 1932 年底，新的代理商正式立足上海，德、美之間的電影對決，簡直要以大上海為戰場，好好的火拼一場！[3] 代理商萬國影片率先推出的兩部電影，都是德國烏發片廠的跨國合作鉅片，首作《龍

翔鳳舞》（*Der Kongress tanzt*）、次作《霓裳仙子》（*Ronny*），皆為歌舞片，也皆有德語、英語或法語等不同的版本（據推測，《龍翔鳳舞》可能放映的是英語版，《霓裳仙子》的廣告則特別宣稱它是法語發音）。接下來將近十年的有聲片歲月，歐洲影片誠如前述，看起來的確就是三分天下的一方勢力！

　　從「孤島時期」進入「敵偽時期」，來自英美歐陸的養分幾乎斷絕，1930年代風風火火留存下來的精妙記憶，除了好萊塢（尤其是飽含歐式情味的好萊塢音樂歌舞片），當然還有歐洲作品，在內外隔絕的歲月裡，於此發酵成為屬於華人消費口味的新產品。而在此同時，歐陸因政治環境的丕變，直接影響了電影事業的製片方針（英國亦然）。由是，原本以好萊塢馬首是瞻，然而各國依舊得以互通有無，從而穩定發展的影壇大局，破碎成為各地自成一格的繽紛局面。好萊塢的歌舞片，於此際也產生革命性的重大變化。歐式輕歌劇製作至 1940 年代初期，已經全面退燒。高額的服裝、布景成本，加上缺少前述「Americana」道地美式特色的本土標誌，在烽火連天的年代，自然而然成為不符國民精神期待的落伍之作。大量的勞軍歌舞，大量 big band 流行音樂的影響，徹底改變美國歌舞片的風貌。原本深深影響華語影壇的那些衣香鬢影、宛囀清歌，它們的影響猶在上海灘漫延（而且在看不到、摸不到的歲月裡，可能更加深觀眾與電影工作者內心的嚮往與渴望），在好萊塢，則被接踵而來的戰時任務次第掩埋，甚至遺忘。

　　自然，以上的分析，目前仍然只是觀察與推論，需要更紮實的學理論述，才能使這樣的創意印象，擁有明確的學術價值。就現階段的探索成果，尚不足就此論斷此類歐風之作對華語歌舞片的影響，必定超越美式歌舞喜劇。只不過信手拈來的幾個例子，比如現階段談「歌舞片研究」，我們很難忽略一些公認最能代表「美式歌舞」的重要指標人物，如裘蒂‧迦倫（Judy Garland）等，他們的貢獻和成就；然而，在整個 1930 年代，她一直到很晚才以童星之姿竄起，當此時刻，上海灘最紅的少女歌唱明星是以美聲金嗓著稱的狄安娜‧寶萍，與之搭檔演出歌舞強片《金玉滿堂》（*Babes in Arms*）的少年明星米蓋‧隆尼（Mickey Rooney）又因《孤兒樂園》（*Boys Town*）等劇情片中的卓越演技，

成為宣傳的主要重心。1942 年政策改變後，直至戰爭結束，她的新片在華人世界等於絕跡。嚴格說起來，她的影響並非沒有，但就當時的影壇狀況而言，絕對不深。試想，彼時當紅的女星如周璇、龔秋霞、白光，甚至滿映的李香蘭等等，似乎沒有必要改變自己的形象去模仿一個「童星」吧？

　　同樣是音樂家的傳記傳奇（虛構的），以正宗美式流行爵士樂為焦點的《樂府滄桑》（*Alexander's Ragtime Band*），在上海影壇，乃至於後代華人觀眾群裡的總體印象，就遠遠不及與之同期問世的《翠堤春曉》（*The Great Waltz*）。[4] 在戰後的奮鬥歲月裡，華語電影工作者如方沛霖等，甚至還將《翠堤春曉》視之為歌舞文藝片的標竿，希望拍出具有同等風格情味的作品。而《樂府滄桑》裡的道地美國流行歌，卻沒能跨越時代的鴻溝，影響到 1940 年代後期、乃至 1950、1960 年代以降的華人創作者。

　　簡言之，1930 年代來自歐美的電影，滋養著同時期的華語電影工作者，這點應該是毋庸置疑的事實。只是，當我們探討「歌舞電影」時，1930 年代輸入上海，乃至於大華人地區的歌舞片，其風格與情調，與今日論者、評者，乃至歌迷影迷所熟悉的美式歌舞喜劇，相去頗遠。嚴格檢視，彼時好萊塢以及英國、歐陸的輸入，都有強烈的歐式風情、都會風情，以及向微微傾向古典音樂、符合所謂「音樂片歌劇化」[5] 論述的總體印象，與 1940 年代初期之後風行草偃的美式歌舞，至少在視、聽、表演等各個方面，有顯著的區別。這樣的情調和韻味，無疑是孕育 1940 年代起迭有佳績的華語歌舞類型開拓，極重要的靈感泉源。

　　關於「歐風影響」的推論和猜測，我們暫且打住。接著要談談第二點——古典音樂與流行音樂的界線。

（二）超越靡靡之音：化身「古典」、「藝術」的時代流行曲

　　鑽研上海流行歌曲頗有成績的陳崎維博士，在他的著作 *The Music Industry and Popular Song in 1930s and 1940s Shanghai: A Historical and Stylistic Analysis*（2007）裡，曾經藉由報章記載與其他第一手資料的分析，將國語流行歌曲

——或者更精確點說——「上海時代歌曲」，在1940年代大視野的音樂領域裡，重新定位。在陳峙維的分析裡，他指出，因為日占上海對於來自英美流行文化的全面阻隔，在音樂娛樂的範疇裡，正統古典音樂與華語流行音樂各自的發展與消費空間被重新安排，美國爵士樂、好萊塢電影歌沒辦法再在歌台舞榭裡傳唱。相對而言，國語流行歌便多了發聲的機會。更有甚者——筆者意欲在此補充，因為大的娛樂環境衍生出太多的限制，來至1944、1945年，就連興盛一時的電影事業——也就是中聯／華影的發展，都橫生枝節，直接面臨到日方「文化侵略」的威逼；太多太多的電影從業人員離開水銀燈光，投身話劇舞台，幾位以歌藝取勝的女明星也就順勢開起了演唱會。原本首屈一指的豪華電影院，此刻竟成了話劇專戶、音樂會專戶、戲曲演出專戶，大家低眉頷首，努力熬著艱難歲月的權宜之計，卻意外提升了國語流行歌曲的藝術地位。即便政治勢力如何打壓、如何批判它們是所謂的「靡靡之音」，都改變不了它們曾經與莫扎特、貝多芬、奧芬巴哈、正統國樂同台演出、分庭抗禮的事實。

　　陳峙維所舉的例子，是1945年5月5、6、7日，在上海蘭心大戲院，由上海音樂協會主辦的「白光歌唱會」。整場音樂會共分成四個部分，首先是豪華管弦樂團演奏的奧芬巴哈輕歌劇《天堂與地獄》（*Orphée aux Enfers*，又名「地獄的奧菲斯」）序曲，以及白光演唱兩首法國歌劇選曲；第二階段是雷哈爾《風流寡婦》（*Die Lustige Witwe*）選曲以及兩首中文歌；第三階段是名作曲家陳歌辛指揮白光演唱三首時代歌曲，以及兩首小提琴獨奏（獨奏樂手名字似為Tafanos）；最後一階段白光再唱三首時代歌曲，然後是安可獻唱（2007：155-58）。《申報》上的廣告則列出了多首曲名，包括同一時候正在影院上映的《戀之火》歌曲，包括《桃李爭春》的歌曲，以及〈我要你〉、〈你不要走〉、〈秋水伊人〉、〈葡萄美酒〉等。[6]

　　在此同時，包括像周璇、白虹、李香蘭，以及尚未步入影壇但已在歌唱界小有名氣的歐陽飛鶯等等，都舉行過類似的演唱會活動。作曲家陳歌辛、黎錦光、日籍的服部良一等等，也都擔任過指揮以及音樂總監。他們巧妙運用古典音樂的修養及技法，把國語時代流行曲和西洋古典音樂揉合在一起，一方面提

升了時代曲的藝術地位，一方面也普及了古典音樂。直至戰後，這樣的音樂風氣仍然在上海地區，乃至某一段時期戰後香港的娛樂圈（特別是影壇）產生一定的影響。

從這個角度回看華語歌舞片，特別是方沛霖導演的作品，或許我們對於像〈薔薇處處開〉、〈梅花操〉、〈香格里拉〉、〈春天的花朵〉、〈不變的心〉、〈晨光好〉、〈高崗上〉等這一類藝術性格濃郁而強烈、詞佳曲美「電影插曲」的出現，也就不會感到太過意外了。

綜上所述，1940 年代——特別是 1940 年代前期，由「國產電影」在「流行與古典音樂」兩個面向觀之，都是因戰亂、因政權動蕩，而意外獲得的發展空間。兩相影響、發酵，便誕生出璀璨的華語歌舞片。方沛霖導演長年關注此道之發展，悉心鑽研，乘勝追擊，在 1943 年便逐步邁向他個人藝術創作，同時也是華語歌舞電影發展歷程中，最為重要的成熟時期。

（三）「歌唱片權威」與「二流導演」的矛盾

方沛霖導演是劇場布景師出身，在海派式的宣傳文字裡，往往稱他一聲「布景專家」；此處所謂「布景」，其實和現在影劇圈所云「美術指導」、「藝術指導」語境相似，所司職務乃是提供一個周延而自足的敘事環境，小至一房一室，大至一條街、半個鎮、一座宮殿，這都是華語影壇裡「布景師」的職責所在，而「美術」或「道具」則是在布景師所布之景上面添妝抹粉的美工人員。

方沛霖既以布景見長，空間調度便是他的強項。舞台作品之外，以他早期於聯華影業由史東山導演的電影布景作品《銀漢雙星》（1931）為例，他為影片故事提供了三個不同的敘事空間，一個是女主角與老父隱居的世外桃源，一個是 Art Deco 的摩登上海，還有一個是電影公司拍攝古裝片的戲中戲宮廷花園場景。影片故事進行到中段時，畫面在摩登上海和戲中戲古典中國兩個空間裡穿梭，一會兒是幾何線條切割出來的時尚都會空間，一會兒是畫棟雕樑、長虹臥波的園林殿堂，讓人印象深刻。

1936 年，方沛霖「景而優則導」，藝華出品的《化身姑娘》大發利市，不

僅成功將所謂的「軟性電影」[7] 捧為賣座利器，還連拍多集；「阿方哥」方沛霖晉身成為賣座導演，「商業」的標籤也因此如影隨形地跟著他。在那個輿論追求「影以載道」的年代，偶然之間，他除了前文提及「被加冕成為『歌唱片權威導演』」之外，仍然時不時地被視為上海電影界的「二流導演」，[8] 令人遺憾。

嚴格說起來，方沛霖是一位多產導演。自孤島結束，從 1942 年至 1948 年，他每年至少有二部電影問世，而且以大型歌舞片或文藝歌唱片居多。唯一的中斷是 1944 年和 1946 年。前者可能因為局勢混亂、大環境的影響使然；吾人只知他在拍畢《鸞鳳和鳴》後，到《鳳凰于飛》公映前，整整一年沒有新作。後者則因勝利復員，上海影業勢力重組，加上「附逆」的檢舉與審理，致使 1945 年下半至 1946 年上半，不少影人都無片可拍。不過到了 1948 年，香港的製片業聲勢看漲，阿方哥往來港滬雙城之間，先後五部新作問世，成果豐碩。

回顧方沛霖的導演生涯，作品與當時影壇之商業主流相符，多為文藝氣息濃厚的通俗劇與喜劇，重在娛樂價值，偶有武功俠義之作，亦有脫胎自戲曲之相關題材，據推測應是孤島時期古裝片風潮裡的應制之作。另外他還以古典正劇《武則天》受到後人重視。至於 1938 年問世、改編自曹禺原著的《雷雨》，方的版本卻在原典之上賦予它極強烈的時尚外觀，把時空背景放在當代上海，原作裡的深宅大院成了魔都的歐化華廈，劇力仍舊而別開生面。縱觀他由劇場投身影壇，在藝華公司期間，以及孤島階段進入新華的早期作品，他真正把創作心思轉向歌舞類型，除了身為布景師年代的《銀漢雙星》外，1937 年公映的《三星伴月》或許是關鍵所在。

稱之「或許」，只因《三星伴月》影片不傳，如今只見圖文資料、插曲錄音（而且是流行版本），所以，〈何日君再來〉在片中到底是什麼情境演唱的？宣傳單上的華麗劇照究竟是什麼樣子的歌舞場面？吳曉邦、陳歌辛、劉雪庵等，到底花了多少時間和心血訓練周璇、倉隱秋、馬陋芬、薛玲仙和牟菱？片中的歌舞段落與劇情的整合是否縝密？與明月社《芭蕉葉上詩》[9] 之類的早期歌舞片又相去幾多？這些問題，至今無解。

　　只不過從《三星伴月》到三年後的《薔薇處處開》，方沛霖經過嚴肅正劇、詼諧喜劇、古裝大戲的磨練，來到《薔薇處處開》，全片已有不少讓人眼睛一亮的片段。只見龔秋霞清早以一曲〈薔薇處處開〉喚醒全村，韓蘭根、殷秀岑飾演的放牛郎、張翠英飾演的村婦等等，隨之應和，眼前一派桃源景象，有人在放牛，有人在摘花，有的在水濱洗衣，獨唱、合唱，層層疊疊，絕對是百老匯音樂劇的大手筆。還有另一場，龔秋霞抱著月琴，倚在花園的月洞門邊，就著月色吟起了〈夢中人〉一曲：「月色那樣模糊／大地籠上夜霧／我的夢中的人兒呀！／你在何處？」斯景斯情，情景交融，這無疑是創作者向上海銀幕連演十餘年的歐式輕歌劇電影致敬的妙手處理，而且在消化、吸收之後，將狄安娜・寶萍、珍妮・麥唐納等絕代歌姬的銀幕形象，轉嫁給龔秋霞、周璇等，再揉合她們本人的特色，調整成華人銀幕上的光影歌聲。

　　這等韻味和情調，在後來的好萊塢歌舞片裡亦難得見，連學術界對於歌舞類型電影的鑽研，都甚少觸及這樣的「輕歌劇」次類型。特別自爵士年代以降，美國流行娛樂文化中，屬於年輕世代的創作者，有意識地希望擺脫歐洲古典文化在大眾娛樂與藝術的陰影，走出屬於美國自己的道路。他們的作品在有聲片大行其道之初，從紐約百老匯西進至好萊塢，到了二次大戰期間，美國銀幕上已經很難能再看到其他被業界視作「輕歌劇」、洋溢著歐式風情的歌舞片次類型。它們的音樂風格並不符合此時期「Americana」的總體精神感召。在1930年代好萊塢片廠黃金歲月走到最極盛的尾聲，它們在銀幕上的萬種風情，隨同上海孤島的印象，永遠封存在華語電影工作者的腦海裡。接下來好長一段時間，華語電影工作者和好萊塢及歐洲影壇失去了密切的交流，除了偶然得見的德國片（納粹時期的作品）外，來自西方世界的影響與刺激，近乎絕跡。

　　這樣的「斷代」影響，很可能直接促成方沛霖在執導他的系列歌舞片時，最常借用的美學技法、最常召喚的光影記憶，與1920年代、1930年代的美國歐式輕歌劇電影、歐陸輕歌劇電影，在藝術思想上呈現一脈相承的特色。抒情的基調、詩意的筆觸，是方沛霖歌舞片作品最常見的美感享受。就連他師法劉別謙、魯本・馬莫連在「艷史」系列裡的敘事技巧，吾人所見者也多為氣質

的借襲，而非學習、挪用他們片中對於節奏律動的精采演繹。關於這一點，在聯合創作的《博愛》（1942）片中，由方負責的〈團體之愛〉，更可見一斑。片中的歌舞場面宏大，卻缺少對於音樂、節拍、編舞的總體掌握，以致於場面調度繽紛奪目，卻與音樂全然不搭，鏡頭流動欠缺節奏感，歌詞和舞蹈設計也毫無關聯，結果就是一個雖然氣質不俗，但華洋拼接、不倫不類的短篇，十分可惜！

（四）野心之作：《萬紫千紅》、《鶯鳳和鳴》、《鳳凰于飛》

　　1943 年 3 月，方沛霖導演、李麗華主演的歌舞片《凌波仙子》推出公映，賣座不惡，但口碑不佳。稍後，日本東寶歌舞團來華訪問，在南京、上海公演，經張善琨的安排，方沛霖與編劇陶秦很快準備好《普天同慶》的電影劇本（後改為《萬紫千紅》），由李麗華、嚴俊、王丹鳳主演，東寶歌舞團參加大型歌舞場面，日籍編舞大師佐谷功、矢田茂二位協助編舞，1943 年盛夏推出上映，反應相當好。不過也因為標榜「中日合作」，在戰後這部電影被貼上「附逆」的標籤，1946 年 7 月 3 日至 5 日與《春江遺恨》、《萬世流芳》等幾部片子公開接受審查。關於《萬紫千紅》的種種幽微寄託、美學成就，筆者在前述《湮沒的悲歡》書中已有專文討論，此處不再重提。只是承續前論，我們可以稍微分析一下影片開頭〈晨光好〉一折。

　　電影一開始是馬蹄答答，李麗華飾演的少女張虹乘坐板車，搖搖晃晃自郊野行來，一邊愉快高歌。整首歌曲在板車行進之間完成，直接讓人聯想到包括《情韻動軍心》（*The Firefly*）及前述的《翠堤春曉》、《龍翔鳳舞》等影片中精采的「乘車歌唱」段落。《翠堤春曉》裡〈維也納森林〉一折，車上男女主角遊賞沿途風光，分鏡的安排、畫面裡洋溢著的田園風情，與此處的〈晨光好〉，以及後文將提到《花外流鶯》片尾主題歌的情調，顯然是一致的。《情韻動軍心》乘車段落那首著名的〈驢子小夜曲〉（*Donkey Serenade*），更直接被借用成為〈晨光好〉的核心律動；此外，〈晨光好〉的開頭引奏，也援用了貝多芬第六號交響曲《田園》裡的主題動機，這又回到我們前面分析 1940 年代國語

時代流行歌與古典音樂之間，分界日淡而流行音樂深受其影響的時代特色。[10]

　　方沛霖從《薔薇處處開》、《博愛》的〈團體之愛〉、《凌波仙子》再到《萬紫千紅》，掌握大型歌舞片——特別是講述後台點滴、藝界人生的「後台歌舞片」——著力甚深，到了《鸞鳳和鳴》，早先甚少在方氏作品中看見的「載道」使命，居然瑩瑩熠熠、光采奪目。甚至，筆者願意大膽假設，《鸞鳳和鳴》以及隨之而來、至今依舊失傳的《鳳凰于飛》，很可能是阿方哥在此階段的言志之作。

　　《鸞鳳和鳴》的影片故事情節如下：龔秋霞飾演因天花而毀容的歌唱家，自慚形穢，謝絕一切社交，拋棄作曲家男友（黃河飾），隱居鬧市；後在電台廣播中注意到駐唱的周璇之美嗓，贈金資助，並要她離開歌台，投身學院接受正統音樂訓練。後周璇結識黃河，又得知龔秋霞有讓愛之心，竭力促成兩人復合，終於在學院的音樂發表會上，周璇演唱黃河、龔秋霞當年的訂情之作〈不變的心〉大獲成功，黃、龔團圓而周璇的歌唱造詣又獲增進。

　　電影情節轉折繁重，關鍵則落在幾首歌曲上。《鸞鳳和鳴》的插曲，在敘事的安排上，加深了故事情節，增厚了人物形象，為影片故事開啟一個超越眼前故事情節的思考空間。比如住在窄里陋弄的周璇一早起身，唱道「糞車是我們的報曉雞／多少的聲音都跟著它起／前門叫賣菜／後門叫賣米」；進入音樂學院積極排練發表會節目時，興奮熱情地唱道「真善美、真善美／他們的代價是腦髓／是心血、是眼淚／哪件不帶酸辛味？」在此，表演藝術和社會、人生，起了微妙的化學變化。如果說《萬紫千紅》裡，李麗華飾演的張虹投身舞台，除了滿足自己的表演慾，還包含讓富豪商賈出資救助戰爭孤兒的見義勇為，在《鸞鳳和鳴》裡，「消費」的行為已昇華成為「分享」，「賣唱」的舉動也提煉出「歌詠」和「讚美」的價值。英國影壇在戰後籌攝《紅菱艷》（The Red Shoes）時的假設命題是為藝術而獻出生命，戰時上海的《鸞鳳和鳴》則透過一系列李雋青先生撰詞的插曲，唱出藝術、人生、愛與團圓的無限期許。

　　《鸞鳳和鳴》電影最後的高潮，是作曲家陳歌辛現身說法，指揮豪華大樂隊演奏交響樂版本的〈不變的心〉，幾番變奏，歌隊現身，周璇登台，以她穿

雲裂帛的動人金嗓唱起「你就是遠的像星／你就是小的像螢／我總能得到一點光明／只要有你的蹤影／一切都能改變／變不了是我的心／一切都能改變／變不了是我的情／你是我的靈魂／也是我的生命」，緊接著女聲合唱反覆歌詠，周璇則吟起美妙的花腔，曲調一轉，男生合唱加入，婉轉輕盈的情歌竟然變成了慷慨激昂的進行曲，台上台下一起合唱，「一切都能改變／變不了是我的心／一切都能改變／變不了是我的情」，把全片推至最高潮！

這樣的氣氛堆疊、這樣的呼告，這樣表面看似溫馨軟嫩、內在堅毅而剛烈的「信誓旦旦」，[11] 無怪乎在 1944 年的時空背景裡，激勵著多少文化工作者、藝術工作者，繼續堅守崗位，救亡圖強。

華影時期的最後半年到一年，局勢混亂，報紙等出版物縮編、停刊，傳世的文獻資料相對而言減少許多。《鸞鳳和鳴》如今尚有缺本傳世，而《鳳凰于飛》卻只剩下劇照、宣傳紙等斷簡殘篇，還有就是它的編劇陳蝶衣（1907-2007）留下的完整回憶。

蝶老在《由來千種意，并是桃花源》（1992）書中，詳述自己深受〈不變的心〉啟發，爾後結識方沛霖的過程。陳蝶衣當時提議將新籌備中的歌舞片《傾國傾城》改名，因為「現在是抗戰時期，不能國亦傾、城亦傾啊！」阿方哥從善如流，將之改為《鳳凰于飛》，正中蝶老下懷。於是這位《萬象》雜誌的主編，便踏上為時代流行歌曲撰詞的創作道路。他延續李雋青在《鸞鳳和鳴》裡的「借題發揮」，寫成連場歌舞的兩支歌：〈鳳凰于飛〉之一（在家的時候愛雙棲，出外的時候愛雙攜）和之二（分離不如雙棲的好，珍重這花月良宵；分離不如雙攜的好，珍惜這青春年少），然後是〈前程萬里〉、〈笑的讚美〉、〈霓裳隊〉，以及象徵團圓的〈合家歡〉作為總結。

陳蝶衣一再重申，歌舞片和流行歌，這就是「文化工作」，是文化人「責無旁貸，應該肩負起來的工作」。他覺得情歌，可以利用形式，作為掩護，在苦難的時代，形格勢禁的環境裡，也可以發揮「愛國情操」，成為一首又一首具有「敵愾同仇、團結禦侮」的戰歌。隨著抗戰時期出現的妻離子散、家破人亡的悲慘局面，這群創作者反其道而行之，在兵凶戰危的陰影之下，借著燦爛

奪目的衣香鬢影，傳達出戰區民眾最深切的渴望，盼望和平，盼望美滿，盼望富強社會，盼望安定人生（陳蝶衣，1992：12-16）。

（五）戰爭、和平、歌舞片

2011 年的「歌聲舞影慶百年」影展，方沛霖的《鶯飛人間》、《花外流鶯》俱是精選片單榜上有名的佳作；那也是筆者開始思考、書寫關於方沛霖零星作品分析的契機。特別是於影展期間重看《鶯飛人間》，再次驚異於全片繁麗外表底下，昭然若揭的左右勢力拉鋸對決。此外，陳蝶衣參與的幾個重點環節，如〈香格里拉〉的撰作與歌舞場面的設計，將平民里弄間小女孩和顏以對、紅歌星有感而發的一句「謝謝你」，衍生成為「謝謝你，小白兔，你真是一個好嚮導」的由衷感懷，都是值得再三吟詠的精采亮點。前文分析過、對於歐式輕歌劇電影的模擬，還有師法珍妮・麥唐娜的銀幕形象等等，在《鶯飛人間》片中處處可見；〈雨濛濛〉和〈起誓〉的詩情蘊藉，〈春天的花朵〉之瑰麗璀璨，〈自由的歌唱〉活潑自在，〈好時光〉的溫煦和睦，都是佳篇。

另一方面，〈創造〉一曲採用強烈表現主義式的畫面構成，十分醒目。而結尾連篇戲中戲，場面浩大，卻標誌為勞工業餘團體的慈善義演，與事實相悖，而且段落中大篇幅振臂高呼「努力生產」、「努力生產」、「建設新中國」的強烈政治訊息，在片中備感違和。此段作曲者音樂造詣不高，旋律枯燥而結構鬆散、流動遲滯，視覺效果驚人而聽覺效果甚差，結尾主題曲的旋律更缺乏引人入勝的韻味，排列在〈梅花操〉、〈香格里拉〉、〈雨濛濛〉、〈起誓〉、〈春天的花朵〉、〈好時光〉、〈創造〉等等這一系列動聽的插曲之後，非但收束不住，反而更給人一種強烈的失落感。

戰爭結束，和平來臨。但歷史已經告訴我們，此刻的和平只是表象，底下的洶湧暗潮，更是澎湃激昂！偶然間有幾湧浪打上水平面，就像《鶯飛人間》，呈現出的就是一幅毫不融洽的割裂景象。

1948 年，阿方哥穿梭滬港之間，先後趕拍了五部作品。到了 12 月底，原欲移居香江，謀求更新發展、拍攝彩色歌舞片，所乘客機卻不幸觸山失事。他

此際與周璇合作的《花外流鶯》和《歌女之歌》，便成為「歌舞片權威」方沛霖導演最後傳世的遺作。

《花外流鶯》是標準好萊塢式（而且是1930年代的詼諧喜劇風貌）歌唱喜劇。沒有大型舞蹈場面，方沛霖處理起來反而顯得輕鬆自在，得心應手。開頭的〈春之晨〉，周璇騎著自行車迤邐而來，口唱輕歌，又吹起口哨，儼然狄安娜・寶萍銀幕重現！之後對月吟詠的〈月下的祈禱〉，情致飽滿，與嚴化郊外漫步的〈高崗上〉更延續作詞者陳蝶衣所意欲伸張的文化人使命，對照月下祈禱時的心願，此刻是心願的具體實現，風調雨順，國泰民安，「空谷裡傳來一片迴響／為著這河山歌唱」。

對照起《花外流鶯》的成熟與自在，《歌女之歌》所呈現的，正好是戰後社會另外一種景況。一種屬於所謂「黑色電影」的邊緣世界。比起前作，方沛霖在《歌女之歌》大部分的歌唱場面，都以比較保守的手法處理。保守，但已近圓熟。開場〈愛神的箭〉以展覽周璇的萬種風情為主，繼之以〈晚安曲〉，台上的周璇是台下多位人面狼心的花花公子覬覦的獵物。歌曲成了背景，歌曲進行時、社交舞蹈進行時的爾虞我詐，才是觀眾欣賞的重點。周璇與畫家顧也魯相識之後，一曲〈知音何處尋〉贈予知音人，鋼琴、瓶花、金嗓、佳曲、美人、俊男的組合，全然古典正劇的派頭，節奏鮮明的探戈曲風，更鞏固、強化了周璇於此間的diva形象。〈陋巷之春〉以牆上一幅畫作，帶出窮巷之中的愉快生機，調度和設計頗有魯本・馬莫連的藝術風采。

故事後半，《歌女之歌》進入一個以往華語歌舞片很少觸及的範疇。周璇因為與顧也魯吵嘴，傷心之餘，竟委身王豪飾演的反派富豪。他們之間的愛與性，以及隨後的同居關係，來得好自然。待及周璇懷孕，王豪翻臉不認帳，她挺起腰身走進夜總會登台獻唱，因為「我們還要活下去」。這樣的人生觀，在1948年的華語影壇，透過大銀幕的渲染力量傳達出來，十分驚人！電影最後，警車載著為周璇報仇把惡霸王豪殺死的兇手，呼嘯經過街市，在夜總會門前停等紅綠燈時，方沛霖鏡頭帶到他腕上的手銬，畫面隨即溶接到歌台上的周璇，腕上一雙金鐲，光采奪目，玲瓏作響；這樣的敘事手法，在早期華語電影的歌

唱、舞蹈段落裡，難得一見，方沛霖苦心經營出的這兩幅（《花外流鶯》、《歌女之歌》）戰後和平年代的景象，竟如兩個極端也似地同時揭開歷史的新頁。

二、 小結：追求歌舞敘事藝術中的「整合」之美

歌舞片這種電影類型之所以迷人，關鍵就在它綜納百川、多元豐富的「海涵」特色。就某些方面來說，它的確是最終極的娛樂類型。但也因此，它成為最適合欣賞、卻最難深入研究的獨門特類。畢竟，除了「電影」的敘事藝術，它還牽涉到音樂、舞蹈、詞作、設計等等各個面向。而且單就「音樂」一項，裡面更有旋律的譜寫、襯底音樂的編纂、樂器的搭配、合聲的設計，甚至，靜默與休止的安排。又或者「舞蹈」一項，舞王佛雷・亞斯坦（Fred Astaire）的翩翩風采，是舞，珍妮・麥唐娜與男伴隨樂搖曳，也是舞，周璇彎身搭手，「愛神的箭射向何方？」，也是舞，一排佳麗拖著白紗長裙，從高台迤邐而下，仍然是舞。《歌舞大王齊格飛》（The Great Ziegfeld）旋轉高台頂上，那群艷絕人寰的富麗詩女郎，只是微笑靜坐，那是不是舞？絕對是。「舞」的概念，分成了「跳」與「不跳」，延伸到華人世界的戲曲舞台，「身段」也是舞，「水袖」當然是舞，簡簡單單的「蘭花指」，依然可以算是舞。

僅僅只是這些基礎元素，就有此等值得玩味的藝術定義和延伸思考。當我們企圖深究時，僅僅一部《紅菱艷》，背後就有一整個英國及歐洲的芭蕾文化在支撐。一部《萬紫千紅》，以及片中的東寶歌舞團——它的訓練、它的美學、它的品味、它的節目設計、它來華訪問的政治目的——這些線索，都是我們探究一部又一部的歌舞電影時，不能偏廢的最重點。

從所謂的「音樂片」、「歌唱片」或「歌舞片」，拓展到「電影裡的歌唱、舞蹈」，這些作品的娛樂價值極高，卻十分不易析出主從流脈，找到它發展的足跡、演進的歷程。所謂的 musical film 在華語電影圈裡，衍生出除了「歌唱片」、「歌舞片」、「音樂片」的說法，還有它們的遠房親戚「戲曲片」及「古裝歌唱片」等各種名目。或許因為中國人的傳統娛樂與歌唱、音樂劇場（musical

theatre）、雜技、舞踊等等同屬一家，華語電影工作者拿起攝影機說故事時，對於戲裡有歌、以歌帶戲的段落大多都游刃有餘，拍出燦爛華彩的例子更比比皆是。只是，來自流行歌曲、通俗文化的衝擊，來自傳統戲曲、民間藝術、當年的明月社歌舞劇，以及劇場界、音樂界等等每個面向的影響，都不是我們能「一言以蔽之」的現象。

歐美以音樂、舞蹈推展故事的敘事藝術，發展到極致，便是二十世紀上半期臻至全盛、以紐約百老匯劇院區為發展中心的音樂劇場藝術。1940 年代中期，美國劇場工作者及文化界喊出了「整合」（integration）的口號，將過去幾十年以來，前輩披荊斬棘所累積下來的心得，歸納至一劇之「本」當中，強調音樂劇裡「劇本」（book）的重要。一切的音樂歌舞、一切的美術服裝，全都是為了「戲劇」而服務。有了人物、有了情境、有了戲，自然就會有歌有舞。這樣的藝術理念和創作習慣，因為戰亂、局勢、文化的差異，確實沒有在那個時候影響到華語電影的創作者。華語歌舞片也就處在這樣一種「自己摸索」的環境裡，闖出自己的局面。

方沛霖逝世之後，華語影壇的歌舞大夢戛然而止。唯有方之前輩導演岳楓等，仍偶有嘗試。倒是方的幾位合作夥伴——編劇秦復基（即陶秦，1915-1969）、楊彥岐（即易文，1920-1978）、作詞李雋青（1897-1966）、陳蝶衣（1907-2007）等幾位，在後來的歲月裡，一直有精采的歌舞片作品問世。

陶秦應該是其中受方影響最深的一位。他在 1950、1960 年代拍出多部歌舞鉅片。和阿方哥的優點一樣，陶秦電影的美術設計均不同凡響；但和阿方哥的缺點也一樣，陶秦歌舞片裡的舞蹈場面，成績一直不好。唯有他處理起文藝敘事裡的歌唱段落，以詞化境，對於音樂又相當講究，順勢塑造人物、加深劇情，無論《不了情》（1961）裡的三首歌、《藍與黑》（1966）裡的〈癡癡地等〉、《船》（1967）和《雲泥》（1968）裡的插曲，效果都非常出色！

與陶秦經歷相仿的，是只和阿方哥有過短暫接觸、文藝片《風月恩仇》的編劇楊彥岐。後來他以易文為名，在影壇誠可謂文藝片大導演。易文也是文人背景，又兼編劇和作詞，故云其與陶秦一樣，遇到大型歌舞場面，難免左支右

絀，但在以歌述戲、以戲帶歌的文藝歌唱段落，又能打造出許多使人回味的經典段落。

蝶衣繼承的不是場面和經驗，更多的是一種在藝術作品裡追求理想的信念。《鳳凰于飛》之後，蝶老在香港編寫的《桃花江》，所意欲抒發的情懷，就是一個「無動不舞、無聲不歌」的境界。倒是李雋青，他從上海時期撰寫歌詞開始，就可以看出他在詞裡塑造角色、推動敘事的心血，到晚期比如他為王天林導演的《野玫瑰之戀》撰詞，〈卡門〉、〈說不出的快活〉、〈同情心〉、〈風流寡婦〉、〈蝴蝶夫人〉等等，每一首都切合角色、切合劇情起伏，不折不扣是華語歌舞電影裡，「整合」美學的集成大師。再到他與李翰祥導演合作系列古裝歌唱黃梅調電影時，無論《貂蟬》還是《江山美人》，他的詞就是劇本的一個環節。到 1962 年底籌拍《梁山伯與祝英台》時，他和作曲家周藍萍、以及李翰祥導演和他的副導演群（胡金銓等）通力合作，把梁祝故事發展成具有百老匯音樂劇精緻度的民族交響，戲連歌、歌連戲，「整合」成一套完整的戲劇文本，再難切割開來。

本文由方沛霖、由 1940 年代的華語歌舞片出發，簡析至此暫且擱筆。只盼未來能有機會以此為新的基礎，再探華語歌舞電影的無窮奧妙。

註解 ——————————————————————

1　2011/9/16-9/25。

2　1942 年 10 月 10 日上海《申報》第八版的「藝壇情報」載列了一則花絮：「據說方沛霖已加冕『歌唱片權威導演』，新片為《凌波仙子》」。

3　1932 年 11 月 14 日《申報》第 21 版的專欄，署名「現代」的文章以「德國聲片的前途」為主標題，「爭向中國市場傾銷」為副題，除分析德美之間的電影市占之爭，更高聲呼籲華語電影從業人員要積極奮起。

4　此處所引之二例，分別為 1938 年 11 月於上海公映的《樂府滄桑》，以及 1939 年 5 月於上海公映的《翠堤春曉》。前者虛構了美國流行音樂與百老匯大作曲家艾文‧柏林（Irving Berlin）的「生平故事」，整部片子都用艾文‧柏林的流行金曲串連而成。他在1911年風靡全球的 *Alexander's Ragtime Band* 一曲，成為全片的點題引子；《翠堤春曉》則以小約翰‧史特勞斯（Johann Strauss II）的知名華爾滋為靈感，編織出一男二女的浪漫愛情故事。前者是福斯公司的力作，有泰隆‧鮑華（Tyrone Power）、愛麗斯‧費（Alice Faye）這些華人觀眾耳熟能詳的影星主演，後者是米高梅公司由法國導演、歐洲演員及歌唱家等（都是華人觀眾陌生的卡司）合作而成的影片，居然引起莫大的回響！尤其片中〈維也納森林的故事〉、〈藍色多瑙河〉等幾場，更是讓幾世代的華人觀眾津津樂道的共同話題，反而一般美國觀眾對於這部作品，相對而言較為陌生。

5　1933 年 1 月 23 日《申報》第 23 版，署名羅拔高的一篇〈介紹霓裳仙子〉文章（其實就是當前媒體界所謂的「業配文」）裡，將《霓裳仙子》、《龍翔鳳舞》這類講究音樂歌舞與劇情連貫融合的輕歌劇電影，冠以「音樂歌劇化」的美稱。

6　《申報》在 1945 年 5 月 2 日曾刊出以下訊息：「白光歌唱會今日起定座。本報訊，上海音樂協會主催之白光女士歌唱會，定於本月五、六、七三日在蘭心大劇院獻唱，由素負盛名之交響大樂隊伴奏，將以最豪華姿態演出，誠為一般欣賞歌唱之機會。五日下午第一場完全為榮譽座券，其餘五場為普及大眾起見，特訂優特座價分一千二千三千元，除開支外，悉數捐作防癆基金，即日起公開預定，以免各界隔時向隅」。並於 5 月 5 日起刊載大型廣告。

7　在 1930 年代初期，文化界曾經發生過激烈的影論之爭，對於「電影」有不同想像、不同堅持和不同要求的眾多文化人先後發聲，在各家電影雜誌上發表長短論述，隔空交火。這些論述一方面呼應著與之同時的種種電影創作潮流，一方面也引領、整合了想法相近的創作者，匯流成為創作勢力，將某些主張反映到電影作品裡。這次的影論之爭，亦有部分論者將話題焦點自電影內容、藝術形式、娛樂功能等，抬綱至政治態度與社會理想，左翼文化人以所謂的「進步思想」批評反對意見，從而生成許許多多的「標籤」和「分類」，諸如「純藝術論」、「美的觀照態度論」等等，統稱為「軟性電影論」，與之相對的便是所謂的「左翼」、「進步」。所謂的「軟性電影論」當中，又以黃嘉謨討論電影娛樂價值時所提出「電影是給眼睛吃的冰淇淋，是給心靈坐的沙發椅」最具代表。無論左翼進步思想電影

或是「冰淇淋、沙發椅」的軟性電影，在同時期的電影票房競爭上也互有消長，以「軟性電影」而言，1936 年問世，由方沛霖導演的《化身姑娘》（黃嘉謨編劇，袁美雲、周璇主演）便是箇中翹楚，賣座鼎盛，甚至衍生成為系列片集。

8　如《香港日報》1944 年 1 月 18 日，一篇署名「王河」的方塊文章談起電影《萬紫千紅》，言及日本東寶歌舞團來華演出，「上海電影界的二流導演『方沛霖』便抓住這個機會，來一個中日合作的歌舞片拍製的進行」。日人經營的《香港日報》為香港報業史上唯一三語發行的報紙（中、日、英），也是香港在日占期間十分重要的刊物之一。立場親日的《香港日報》對方沛霖的影壇地位僅肯給予「二流導演」的評價，甚至認為「這部不過是歌舞提攜」的作品在上海大光明首映，賣座「據說又比之《萬世流芳》一片有過之無不及」，莫非本片廣受歡迎竟令王河君匪夷所思？

9　《芭蕉葉上詩》是 1932 年底，由天一公司出品，邵醉翁監製，李萍倩與黎錦光導演，黎錦暉編劇、作詞，金玉谷（即黎錦光）作曲，明月歌舞社演出、伴奏，王人美、黎莉莉首度在銀幕上開口的歌舞片。

10　同樣援用貝多芬，在《萬紫千紅》的結尾大型歌舞，第五號交響曲《命運》裡的部分旋律，也經過改編，成為東寶女郎們熱情舞踊時的背景音樂。

11　人稱「蝶老」的已故詞作大師陳蝶衣，在《由來千種意，并是桃花源》全書開宗明義第一篇：〈枉拋心力作詞人〉，詳細記載了自己深受《鸞鳳和鳴》與〈不變的心〉感動，油然生成文化人特有的「使命感」，從而投身電影、歌曲的創作工作，「信誓旦旦」四字，便是蝶老描述李雋青詞作所下的形容（1992：9-12）。

參考文獻

專著

李歐梵著。毛尖譯。《上海摩登》。香港：牛津大學出版社，2000。

林暢。《湮沒的悲歡：「中聯」、「華影」電影初探》。香港：中華書局，2014。

陳煒智。〈一九四〇年代：華語歌舞電影的全盛時期〉。《歌聲舞影慶百年》（經典華語歌唱電影回顧展特刊）。臺北：財團法人國家電影資料館，2011。100-102。

陳蝶衣。《由來千種意，并是桃花源》。臺北：海陽出版社，1992。

Jones, Andrew F. 。宋偉航譯。《留聲中國》。臺北：商務印書館，2004。

Chen, Szu-Wei（陳峙維）. *The Music Industry and Popular Song in 1930s and 1940s Shanghai: A Historical and Stylistic Analysis*. Diss. Stirling: University of Stirling, 2007.

報紙報導

〈白光歌唱會今日起定座〉。《申報》。1945 年 5 月 2 日 2 版。

〈東寶劇團臨行公演節目〉。《申報》。1943 年 5 月 15 日 4 版。

現代。〈德國聲片的前途〉。《申報》。1932 年 11 月 14 日 21 版。

鼎鼐。〈再來介紹《花外流鶯》〉。《自立晚報》。1950 年 4 月 6 日 3 版。

管玉等。《鶯飛人間》專題（含〈談劇本〉、〈談導演〉、〈談歐陽飛鶯〉、〈談嚴肅〉、〈雜談〉等共五篇）。《申報》（星期日電影與戲劇特別單元）。1946 年 11 月 17 日 10 版。

〈慶祝國府還都三周紀念圖畫特刊〉。《申報》。1943 年 3 月 30 日 6 版。

羅拔高。〈介紹霓裳仙子〉。《申報》。1933 年 1 月 23 日 23 版。

麗來。〈藝壇情報〉。《申報》。1942 年 10 月 10 日 8 版。

網路資料

王河。〈萬紫千紅〉。《香港日報》。1944 年 1 月 18 日。<http://twfilmdata.tnua.
　　edu.tw/node/2481>。
志雄。〈華影新片面面觀〉。《香港日報》。1944 年 5 月 16 日。<http://twfilmdata.
　　tnua.edu.tw/node/2926>。
鋒芒。〈新中國電影製作之路：銀幕報國目標下，明朗影片陸續誕生〉。《香
　　港日報》（綠洲影刊）。1944 年 1 月 22 日。<http://twfilmdata.tnua.edu.tw/
　　node/2489>。

「滿映」電影中的銀幕偶像──
「滿映」演員養成研究

康婕

　　中國東北的電影活動產生時間較早，但是與上海、北京不同，主要由日本人主導。日俄戰爭結束，日本取得了中國遼東半島的租借權，於 1906 年成立了「南滿洲鐵道株式會社」（以下簡稱「滿鐵」），表面上經營鐵路建設，實則是用作對中國進行政治、經濟、文化侵略的工具，被「滿鐵」第一任總裁後藤新平評價為「帝國主義殖民政策的先鋒隊」（胡昶、古泉，1990：15）。「滿鐵」通過發行雜誌、書刊、照片、廣告、招貼等各種傳媒廣泛進行殖民宣傳，電影攝製活動也從那時開始，由其下設的映畫班進行紀錄片的拍攝工作，成為關東軍軍事侵略的喉舌。1932 年，偽滿洲國在東北建立後，更將電影視為推行殖民地文化、鞏固法西斯專政的宣傳武器，1933 年偽治安部軍政司發佈了「利用電影之宣傳計畫」，增加了在電影活動方面的資金預算，拍攝了《滿洲國軍之全貌》（5 本）、《光輝的滿洲國軍》（5 本）等軍國主義紀錄片，但是，僅僅紀錄片已經不能滿足侵略者的宣傳要求，由關東軍和偽滿員警部門發起，經過五年的籌備，1937 年 8 月 2 日偽滿國務院通過了「電影國策案」，決定投資五百萬日元，設立「株式會社滿洲映畫協會」（以下簡稱「滿映」）（胡昶、古泉，1990：2），開始了故事片的拍攝創作。「滿映」由金璧輝（川島芳子）的哥哥金璧東擔任第一任理事長，偽滿電影業從醞釀到展開，全部由日本軍警掌握，可以完全看作是軍國主義在東北淪陷區的政宣工具。可以說「滿映」的建

立，「在友邦的指導下，除了致力文化各部門之外，更無一處不致力於大東亞
共榮圈、八紘一宇大理想之完成」（金剛，1937：9）。「滿映」國策電影定位清
晰，「就是破壞掃除英美思想。就是打倒舊體制。現時的大東亞電影務必要擔
負起這巨大的使命。大東亞的諸民族眾多，很複雜。他們中的若干部分已經受
著英美電影的影響。新的大東亞電影要拂拭此類的過去的殘渣」（大內隆雄，
1938：21）。另外，除了破除歐美電影對中國的影響，「滿映」電影還必須要
「創造新的健康的娛樂。要宣導新的雄大的精神。要推進這偉大的使命，從事
電影界裡的人都要磨練成自己。腳本家，導演，演員，都是一樣。他們要鍊成
他們的思想，要鍊成他們的思想形態。大東亞映畫的新的性格，有了他們這樣
的鍊成修養之後，才能產生出來的」（大內隆雄，1938：21）。

圖 1 株式會社滿洲映畫協會

　　正如文中所提及的，「滿映」電影人承擔著「文化戰線的戰士」的文化身
分。為了更好的進行殖民宣傳與執行文化侵略，電影演員的傳播影響成為當權
者首先考慮的電影元素。在「滿映」建立後，當年隨即開始著手組建自己的演
員隊伍，成立演員訓練所。他們利用偽滿政府的各種宣傳媒介大力刊登招收演
員訓練生的招生廣告，培植電影明星。與上海電影業明星制度中演員對於「不

適合自己性格的可以不接受公司的命令」不同,「滿映」實行的是演員制度,演員是無法自主選擇角色,基本都是服從部署安排的。其中「滿映」演員訓練所通過定期招收訓練生和個別吸收的演員,成為了名副其實的「滿映」演員生產基地,為東北電影業儲備了大量的表演人才。1938 年「滿映」一共拍攝了《壯志燭天》(6 本)、《明星的誕生》(8 本)、《七巧圖》(8 本)、《萬里尋母》(8 本)、《大陸長虹》(10 本)、《蜜月快車》(10 本)、《知心曲》(9 本)、《田園春光》(13 本)、《國法無私》(10 本)等九部故事片,所用演員基本都出自演員訓練所。

　　「滿映」前三期演員訓練所的訓練生,成為了其演員群體的中堅力量。為了進一步滿足攝製工作的需要,1940 年 12 月 27 日,在原演員訓練所的基礎上,成立了「滿映」養成所,除了培養演員外,其他各項專業人員也可進行培訓,並於當年招收了「滿映」歷史上第四期演員訓練生。1940 年底,演員訓練所正式擴編,從專門培養演員的機構,轉型為綜合性的電影養成所,其中包括演出科、演技科、技術科、映寫(放映)科、經營科等五科,於 1941 年開始招生,學制一年。綜合來看,「滿映」專門針對性培養演員訓練生的培訓班共舉辦四期,為電影拍攝積累了大量人力資源。需要說明的是,「滿映」演員的構成中有一部分是以專業演員或歌手身分加入的,比如當時名噪一時的「滿映」明星李香蘭,是在已經唱歌成名後,以歌星身分被「滿映」挖掘的特邀演員,主演了多部國策電影。而白玫在進入「滿映」之前也曾加入華北電影公司拍攝了一部叫《更生》的影片。這種職業入行的表演人員,不在本論文聚焦的「滿映」明星生產的發掘、培養機制內討論。

一、「滿映」演員的選拔方式

　　在中國電影史上,滿映演員們是較為特殊的一個群體。他們的選拔途徑與培養方法的話語權一直掌握在日本人手中,在「滿映」的組建和運作過程中,其領導層基本為日方人員構成。1937 年「滿映」創立時期和 1938 年前後,「滿

映」經歷了兩次比較大的人員流動時期，大量引入了當時偽滿國務院的日方工作人員。1937 年 9 月 10 日前，「滿映」人員包括理事長、理事和監事正好一百人，這些人構成了「滿映」的第一批人員。據古市雅子（2010：28）引述坪井與在〈滿洲映畫協會的回想〉文中之敘述，初期「滿映」創作人員構成包括從弘報處來的小秋元隆邦、阿部幸雄、長谷川浚，從協和會來的藤卷良二（攝影），從「滿鐵」來的河野茂、早川二郎、濱田新吉、杉浦要（攝影），從滿洲日報社來的松本光庸（編導），從東京來的竹內光雄（攝影）、押山博治、井口博、飯田秀世，從京都來的大森伊八（攝影），還有導演矢原禮三郎等。1938年，隨著日活多摩川製片廠原廠長的根岸寬一，與原企劃部長牧野滿男等日方工作人員的加入，「滿映」創作團隊日益壯大。在演員的選拔任用方面，由於國策電影受眾人群的需要，選用中國本土演員成為當務之急，「滿映」演員培養的本土化策略成為整個日本殖民時期，「滿映」演員生產的核心策略。

　　對於「滿映」出品的國策電影演員的選拔，主要通過二種管道完成。其一是吸收一些專業的表演從業人員，這其中就包括以歌手身分進入「滿映」的李香蘭等人，借由該明星本身的宣傳熱點提升「滿映」演員隊伍的整體知名度。其二是面向普通民眾的公開招募。借由媒體打出廣告，有興趣的群眾上門報考，訓練所擇優錄取。這一管道是「滿映」演員選拔的主要方式，也是招募人才最普遍的做法。

　　1937 年 9 月，「滿映」在《康德新聞》、《大同報》等紙媒上刊登招生廣告，計畫在哈爾濱和新京兩地招考表演練習生。「報名手續簡單，填一種報考履歷表（年輕的要有一份家長同意報考的同意書），交相片兩張，年齡限定在十五歲以上四十歲以下，報名費三元」（張奕，2005：1）。《盛京時報》也在1937 年 10 月 22 日刊登相關報導：「滿洲國映畫協會，關於製作適用於滿人的映畫，曾做種種協定中，近已得成案。為整備演員起見，決定募集滿人男女演員，作為練習生。募集人員大體男女各十五名，資格須有小學以上之學歷，年齡自十五歲以上四十歲以下。應募者須書寫親筆履歷書一份及全身相片一枚，截至本月二十八日止，可向滿洲國映畫會株式會社本社提出云」。該報同年 10

月 26 日繼續報導：「於三十日實行身體檢驗，與常識回答。取錄者首一月先施訓練。初期支給津貼，訓練後，實行採用，每月與以五十元到二百元之薪金。有志獻身于滿洲電影界，而希作以紅星者，此為良好機會焉」（胡昶、古泉，1990：40）。綜合來看，「滿映」演員訓練班首期招生的門檻並不高，對電影從業有興趣的人都可以報名，年齡的跨度也較大，所以導致了報考人數眾多。據演員訓練班第一期生張奕回憶，1937 年 10 月 1 日考試人數就多達五、六百人。

　　演員訓練班首次招募練習生，招生方式方法大多都在摸索階段，但考試內容現在看來已經較為豐富。根據考試地區不同，考核流程或有區別，但總體上看，想要進入訓練班，還是要經過層層篩選的。以張奕所在的新京考點來說，就經歷了三次考試選拔。

　　初試：一般會看形象，並配以簡單的常識問答。考官是「滿映」製作部製作課長龜谷利一，問題比較簡單，多是報考電影演員的因由、家裡人的意見等。當天考完後，第二天放榜，榜上有名的進入複試進行考核。

　　複試：命題考試。複試基本考核的是考生的基本表演素養，一般會包括朗誦、唱歌等才藝展示。根據張奕的回憶，當時他的複試考的是朗誦。「進屋給一張印好的朗誦題，發給本人後讓看一下內容，就叫我向幾位考官朗誦」（張奕，2005：2）。朗誦的考試實際上就是在考察考生的專業素質潛質，以及可塑性問題。

　　三試：命題小品／即興表演，以即興創作的命題小品來考驗考生的反應力、想像力與臨場的應變能力。這一階段原本應考的五、六百人就只剩下五十多人，大部分已經在之前的兩次考試中淘汰了。

　　經歷了三次考試，首期演員訓練所最後在新京（今長春）和哈爾濱兩市共錄取學員四十三人，其中男學員二十二人，女學員二十一人。他們於 1937 年 11 月 12 日到訓練所報到，正式展開了表演學習課程，走上了演員的道路。在為期一年的學習期間，「滿映」供給食宿，每月發給生活補助金。結業後經考核成為「滿映」的基本演員。

　　1938 年 3 月，「滿映」演員訓練所第二期開始招生，當月考核完畢 3 月 20

日入所。考場設在新京紀念堂，考官包括「滿映」製作課長龜谷利一、表演老師近藤伊與吉、主任飯田秀世、導演張天賜等人。在四百多名考生中最終錄取了五十人。

　　僅隔了一個月，4 月訓練所就開始招收第三期學生，經過了六天的考試，在四百多考生中錄取了四十九人，並於 5 月分正式開學，招生較為集中。同年 5 月 7 日，中國人陳承瀚出任演員訓練所所長，並且聘請了兩位日本老師來教授練習生舞蹈課程。

　　1938 年 7 月「滿映」以制通牒五第一號頒佈了《滿映演員訓練所規則》，共六章二十七條，並即日應用到訓練所的學習生活中。1941 年 3 月，「滿映」演員訓練所發展成為養成所，並開始招收新生。1942 年，「滿映」養成所演技科學員畢業，並每年招收學制為一年的新生入所。「滿映」養成所一共招收了四期學員，前三期順利畢業。由於 1945 年東北戰局的變化，「滿映」養成所走入歷史。

入學時間	演員訓練所	招收練習生	
1937 年 11 月	第一期	男學員	王宇培、索維民、王文濤、郭紹儀、王福春、張　奕、孫　晶、崔德厚、戴劍秋、宋　來、高　翮、侯志昂、李　林、劉恩甲、杜　撰、呼玉麟、何奇人、曹　敏、董　波、曲傳英、姚文秀、趙成巽
		女學員	張　敏、鄭曉君、林　麗、侯飛燕、孫季星、于　漪、季燕芬、夏佩傑、孟　虹、王影英、曹佩箴、梁影仙、邱影俠、璐　璇、呂靜珍、呂露霞、楊慕秋、劉春榮、李惠娟、王　丹、趙愛蘋
1938 年 3 月	第二期	男學員	薛海樑、于　鯤、蕭大昌、王兆義、張書達、陳鎮中、季友梅、王　思、盧陰庭、陳　超、郭奮陽、楊　軍、劉　鈞、華　愚、王　則（缺部分人名單）
		女學員	王麗君、葉　苓、劉婉淑、王　瑛、趙書琴、李　燕、侯麗華、新　施、蘭　蘋、王美雲、王　琳、張曉敏、孫蓉娟

1938 年 5 月	第三期	男學員	馬　駿、高　歌、王　安、高　英、浦　克、隋尹輔、孫幻飛、岳存秀、郭　范、江雲逵、于延海、孫幼斌、王道高、吳雲起、周　潤、李福臨、譚玉武、路政霖、李　映、蕭忠令、何春儂、劉　聲、李肇華、賈作光、杜漢興、劉　潮、周路人、劉志人、樊炎焰、果玉忱、安　琪、賀汝瑜
		女學員	高　秋、牛鳳來、林波汶、宮麗影、姚棣欣、王麗君、文　雯、王麗英、李　鶴、劉鳳池、韓曼娜、劉　杰、蕭雲萍、譚筠志、王靜軒、陳素娥、朱蘊蘊、楊全福
1941 年 3 月	第四期（改為「滿映」養成所後）	男學員	王孝矩、聶　晶、朱長恒、陳夢影、洪仁富、屠保光、徐全周、李　平、葛政民、孫象賢、郭　宛、趙　恥、張澤忠、程雲生、孫永順、劉也愚、依文治
		女學員	劉　柳、吳菲菲、馮　瑛、呂　勵、章樹華、梅林琦、田學仁、胡漫波、滕桂貞、馬曼麗

表 1 「滿映」演員訓練所／養成所（1937-1941）招生情況[1]

二、「滿映」演員訓練所培養模式

　　演員是電影展示的主要元素之一，也是觀眾最直觀的關注對象。演員表演的好壞會對觀眾觀影效果產生直接影響，如果演員本身沒有任何演技，淪為花瓶，並不是立足影壇的長久之計。演技對於演員來說，「一日不可不修養，或忘記的，演技才是演員的護命符」（應飛，1937：24）。除了演技之外，藝德也是演員必須具備的素質之一。1938 年初，牧野滿男在《滿日銀星初次交馭于滿映 本社開催座談會》上表示：希望演員訓練所的學員「不僅要在學藝上努力，更要注意心身人格的修養，發揮藝術之光」（古市雅子，2010：29）。這種說法類似於中國表演教育中提及的「先做人，後演戲」的從藝標準。即比起表演本身，藝人的藝德更為重要，提升演技的同時，也要注意自我修養的養成。當然，由於「滿映」機構的殖民性，其藝德教育部分涉及了時政政宣的需要。原「滿映」演員訓練所所長陳承瀚在《映畫協會與建國精神之關係》一文中指出：映畫協會要肩負起宣傳建國精神、王道的使命，並讓學員以身作則全面配合反共宣傳（古市雅子，2010：29）。但是，由於「滿映」本身的地域局限，其演員的影響力有限，「『滿映』演員，不得

觀眾崇拜上海演員那樣崇拜，也不能不說不是『滿映』當局對演員的處理不當」（〈影人新春漫談會〉，1938：23）。為了解決這一表演人才困境，「滿映」推舉影壇新人不遺餘力，通常都是舞臺劇、音樂、電影拍攝同時進行，集合公司人、財、物的優勢與電影聯動。

（一）演員訓練所階段

在表演教育方面，「滿映」聘請了日方老師安排教授課程。被招募進演員訓練所的演員練習生可以享受公費待遇，由訓練所提供零用生活費、免費伙食和免費住宿等優厚條件（古市雅子，2010：28）。1937 年到 1938 年間，「滿映」演員訓練所共舉辦三期培訓，由日本電影演員、導演近藤伊與吉擔任教師，學程為期一年。

訓練所的任課老師近藤伊與吉是日本的電影演員、導演，在舞臺劇表演方面也頗有建樹，日本東寶、日活兩大電影廠的演員，也有很大一部分曾經接受過他的演技指導。所以，可以說「滿映」演員訓練班表演教育貫穿的是日式表演方法。這與上海表演學校所教授的表演理念大相徑庭。上課時，由於語言不通，所以課堂上配有雙語翻譯。

訓練所課程包括電影史、電影常識等理論課程，和電影表演、臺詞、形體、小品表演等專業課程，以日本表演教學體系為依託的專業課程安排培養訓練生。「他教我們電影史、電影常識、電影理論、蒙太奇藝術，還有表演課、演技訓練、如何創作角色、在鏡頭前適應感覺等等。還有兩位舞蹈教師，男的叫黑田，女的叫秩岡。教舞蹈及形體訓練，上課時有一名翻譯，還經常請一些名人來講課，都是關於電影方面的知識。還經常用編好的教材，實習表演等」（張奕，2005：84-85）。

由於拍片需要，再加上「滿映」天然的資源優勢，很多學員並沒有學習完全部課程，就投入到影片的實際拍攝工作中去了。『滿映』也太急於拍電影了。養成所第一期還未畢業，就要他們進攝影棚上鏡頭了」（長春市政協文史資料研究委員會編輯，1987：6）。第一部電影《壯志燭天》中，就大量使用了

圖2 「滿映」演員訓練所第一期女演員
左起：璐璇、楊慕秋、季燕芬、夏佩傑、劉春榮（1939）

訓練班的練習生參演。演員上戲是由導演選定，老師推薦也占很大比重。這部戲使主演王福春和鄭曉君成為明星，工資也比其他訓練生要高，每個月有七十元錢。另外，這些演員不僅能夠參與影片拍攝，還能通過表演舞臺劇呈現另外一種表演狀態，磨練演技。

（二）「滿映」大養成所階段

1940 年底，「滿映」演員訓練所擴大為「滿映」大養成所，將單一培養演員的培訓機構，擴大成「培養專門技術人才的藝術學府」。「滿映」大養成所作為電影大學，貫徹大學體制，除培養演員外，還承擔了培養電影其他部門專業人才的任務。表演教育為主的演技科成為大養成所的下設科系，與演出科（導演、美術、編劇）、技術科（攝影、錄音、剪輯）、放映科、經營科並列。

這一人才培養模式的策略轉變，直接原因是由於「滿映」領導層的人事變動導致。1939 年 11 月 1 日，甘粕正彥出任「滿映」第二任理事長，為了提高整個機構的生產效率，他先後實行了五次組織機構調整。在 1940 年 2 月 20

日的第一次調整中，就做出了製作部人事方面「亦採擇適材適所之處置」，改善職員（尤其是演員）待遇的決定，「確保文化戰士之地位與品位」（胡昶、古泉，1990：88）。提高演員待遇問題，成為避免「滿映」演員流失的有效舉措。在他的政策規劃下，「滿映」大養成所成為了東北電影人才名副其實的生產基地。

大養成所學期一年，招錄範圍以中國人為主，後期也招收日本學員。錄取人員「視個人個性及興趣之如何，而隨其自選科目，且對採用者支給優裕之津貼，使其全員行以班的組織，過極嚴肅紀律的團體生活，同時使教育設施充實，以期於嚴肅生活之外，助成其自由的成長」（古市雅子，2010：51）。

考入演技科的學員要接受理論基礎和專業技能的相關教育課程與專業考核。在基礎課部分，學員接觸的知識面相當廣泛，基本分為三大類別。

第一類：基礎性常識課程。包括偽滿建國史、建國精神與協和會及其運動、東洋史（以文化史為中心）、偽滿洲國之諸法令、高度國防國家之政治經濟、由前計算至償卻的經濟的技術的及藝術的相互關係、《滿洲映畫協會法》及《映畫法》與其運營、審查及取締法規。

第二類：電影專業相關基礎課程。包括電影史、電影技術之基礎條件、興亞的電影形式（故事片、文化映畫等）、電影製作過程、電影之企業形態（內、外比較）、電影現象心理學。

第三類：共同科目。包括語學、體操、運動、軍事教練、見學、訓練。

在專業技能課程部分，演技科講座基本照顧到了聲、台、形、表四方面的表演基礎教學。其課程包括：

聲：諧調律與歌謠論、樂器論、唱歌、麥克風談話、中國音樂與樂器。

台：科白一般、文言及口語之言語形式與言語之調子、呼吸術、發聲術。

形：舞蹈之組織的及歷史的基礎、舞蹈、體操、國民舞蹈。

表：電影裡的態度及表情。

其他：衛生與化妝、化妝術、結髮術、衣裳研究。

在經過一年的專業課程培訓後，「滿映」還會為大養成所的學員們提供電

影創作的實踐機會，以便踐行所學的課業內容，其中就包括國策電影。

三、「滿映」演員──「滿映」電影中的中國面孔

　　由於歷史原因，「滿映」電影並沒有得到完整的保存，絕大部分片源沒有影像遺存。筆者在本文中借用日本學者古市雅子的觀點，將「滿映」電影按思想意識分為兩類：「張揚或蘊含日本國策意識的國策片（典型／隱晦）以及不明顯反映國策意識或反抗意識的『純粹娛樂片』」（古市雅子，2010：61）。國策電影是「滿映」在東北從事電影活動中一個重要的組成部分，而純粹的娛樂片則多以喜劇為主，甚至還包括一些實驗作品。1937 年到 1945 年間，從「滿映」演員訓練所、電影養成所演出科培養出來的演員，成為「滿映」電影表演的主要力量，為整個東北電影業儲備了大量的表演人才。1939 年時，「滿映」已經擁有了約一百四十二人的演員隊伍。這些擁有日本表演教育背景的演員，不僅在當時紅極一時，在 1945 年「滿映」解體後，更有部分演員，如浦克、于彥夫、于洋、劉國權、鄭曉君、王富春（王啟民）、張辛實、張敏（凌元）等人轉換身分成為中國大陸人民電影中的紅色影星。

　　「滿映」演員訓練所的第一期培訓班堪稱「明星班」，其中誕生了一批「滿映」明星。張奕是「滿映」時期知名度較高的男明星之一，其演員級別相當於副參事級，[2] 在「滿映」中屬於較高級別的幹部。在「滿映」期間，曾主演了十多部影片，代表作有《黑臉賊》等。

　　鄭曉君是第一期訓練生中成績較為出色的一位，訓練所還沒有畢業就在「滿映」第一部電影《壯志燭天》中扮演女主角，一舉成名，從此片約不斷。先後在《大陸長虹》、《真假姊妹》、《都市的洪流》、《胭脂》等影片中擔任女主角，被稱為「滿洲之花」和「滿洲最漂亮的女演員」。1942 年，鄭曉君主演《雁南飛》後，前往上海發展。

　　同樣出演了《壯志燭天》的，還有鄭曉君的同期訓練生張敏（後改名凌元）。她可以說是「滿映」演員訓練班中脫穎而出的女演員。導演高原富士郎

曾稱讚她為「多役的腳色」，這裡的「多役的腳色」翻譯成中文就是指「『能夠扮演許多的角色的演員』。換言之，就是不但能夠扮演『少』還能扮演『老』，不但能光當『正流』腳色，還能光當『反派』腳色」（楊風，1937：52）。關於她演技的述評，在《電影畫報》雜誌中也曾有專門文章分析過，認為其除了能勝任「多役的腳色」外，還擁有創作「典型的腳色」的能力，並將張敏比作滿洲的林楚楚，認為她是能扮演「正派的」、「老役」的典型演員，「在滿洲影城裡，只有張敏一人是堪能扮演『正派的』、『賢妻』、『良母』型的腳色的」（楊風，1937：52）。雖然被稱為「老役」演員類型典型，但張敏其實是以少女的角色步入影壇的。當她在周曉波的電影《風潮》中出道時，就發現帶有「最濃厚的滿洲少女味」，在一些日本觀眾眼中，「滿洲的女性——特別是少女，總有一種和日本的，或華中華南的少女不同的情緒。稍微有一點『野』，有一點『憂鬱』，更有一點過於『靜』」（楊風，1937：52）。張敏將自己的類型特色融入了電影《風潮》中，而當她扮演母性角色的時候，少女的角色類型特色就不復存在了。而張敏的這種成熟韻味的形象類型和表演風格，受到了導演們的普遍認可。自《風潮》後，她所扮演的角色就基本以「老役」／「老旦」為主了。雖然「老役」的角色多為配角，但張敏仍然憑藉自己出色的表演才能與類型優勢，在王則導演的電影《家》中出演了重要角色。在影片《壯志燭天》中，她也扮演了一位老母親。這一銀幕形象似乎一直延續貫穿了張敏的整個從藝生涯，以至於到後來的東影廠、北影廠時期，已經改名為凌元的張敏，不但成為中國北方農村婦女的形象代言人，更成為了中國「母親」的形象代言人。

侯志昂（又名侯健夫）是從第一期培訓所畢業的訓練生，在《胭脂》和《園林春色》中都有出演。1943 年離開「滿映」後，在「中電三廠」做演員。第一期練習生王富春，後來改名王啟民。他曾是「滿映」第一部影片《壯志燭天》的男主角，被譽為「滿映」早期最紅的男明星，先後主演過五部電影，直至 1940 年才由於身體因素放棄了演員工作，轉型為攝影師，並在 1944 年成為最早獨立拍片的中國攝影師。後來在長影廠任總攝影師，並在改行導演時拍出了影片《人到中年》。

圖3 季燕芬　　　　　　　圖4 張敏

　　第一期訓練生王宇培，曾經是陸軍少校，由於畢業時已經四十三歲，所以在「滿映」電影中常以老年紳士的類型出演。趙愛蘋主演了《風潮》、《雨暴花殘》、《胭脂》、《奇童歷險記》等片。趙成巽原本是上海影聯公司的演員，出演過《萬里尋母》、《田園春光》、《慈母淚》、《鐵血慧心》等片。王影英，出演過《壯志燭天》、《大地的光明》、《新生》、《鐵漢》、《園林春色》、《雨暴花殘》、《現代男兒》等片。呼玉麟在《妹妹別哭啦》（原名《國法無私》）中飾演一個年輕的學生，雖然戲分不多，但表演質樸。戴劍秋一入「滿映」就是「老役」類型的演員，曾經因為對塑造角色缺乏自信，「不得不在晚間十一、二點鐘左右，夜靜更深的當兒，照著鏡子表情，努力追求藝術」（〈實話實說現實現報 一群大小明星間閒談散記〉，1937：19）。

　　「滿映」演員訓練所第二期訓練生，比較知名的演員有王麗君、葉苓、張曉敏，張書達等人。張曉敏曾經是學校的教員，在加入「滿映」後，主演了《荒唐英雄》、《青春進行曲》、《雁南飛》等片。

　　葉苓是第二期訓練班培養出的「滿映」紅星。她的前輩李香蘭和季燕芬，前者表演身分是東亞性的，後者在走紅之後離開「滿映」。在「滿映」的後起之秀中，張靜的秀麗、陶滋心的豔美、鄭曉君的溫婉、孟虹的愛嬌都各有特色，而葉苓更是被寄予厚望。她曾在日本電影界活躍過，甚至參與過日本劇場

的表演，與舞蹈家石井漠學過舞蹈，曾被稱為「滿映」「最紅也最有希望的一個星」（劉郎，1938：40）。從角色類型定位上看，葉苓的面相是豔麗而不妖冶，與李香蘭的秀麗類型不同，屬於健美類型的女演員，與上海電影明星白虹和英茵類似。這種類型的女性，表演的廣度相對較大，可塑性也比較強，「因為這種健美類型的明星，其本身是善惡與共的，有時在銀幕上可以扮演善性的人物，且也可以扮演惡性的人物，在性格上一點也不矛盾，因為健美的本身，有時是屬於善性的，同時，也有的是屬於惡性的」（劉郎，1938：40）。她在由王文濤導演、坪井與負責腳本的影片《萬里尋母》中擔當主演。電影講述了少年跋山涉水尋母的故事。葉苓女扮男裝出演主人公尋母少年，以「男裝麗人」的形象給人留下了深刻印象。在另一部影片《一順百順》中，葉苓一改「男裝麗人」的類型形象，充分發揮了其健美類型女演員的可塑性特質，飾演了一位喜歡運動的富家少女，將其明朗健康的形象充分表現了出來。

第三期練習生周凋，從 1940 年起開始擔綱主角，先後主演過《患難交響曲》、《家》、《黑臉賊》等影片，形象多變，戲路較寬。抗戰勝利後，周凋先後在北影廠、長影廠從事演員工作。賈作光出演了「滿映」的《富貴春夢》、《鐵血慧心》等影片。王麗君外號蒙古姑娘，在影片《黃河》中以黑瘦的「林黛玉式」的形象示人。

同為第三期練習生的浦克，可謂「滿映」最有影響的明星之一。浦克原名浦聿方，高中畢業的他原本是某家公司的普通職員，進入第三期「滿映」演員訓練班後，得到大家的關注。他參加拍攝的第一部「滿映」電影是《國法無私》。那時他還沒有從訓練所畢業，「導演決定在訓練生中物色一個人飾演這個記錄員，自然想到了常到攝影棚裡看拍戲的小夥子──浦克」（長春市政協文史資料研究委員會編輯，1987：22）。浦克通過自己的努力，將這個只有幾句臺詞的配角角色出色的完成了，引起業內的關注。浦克的興趣愛好廣泛，話劇、文明戲、滑冰、網球都比較精通。1941 年在張天賜導演的《荒唐英雄》中，浦克首次擔當主角，隨後主演了《鏡花水月》、《歌女恨》、《迎春花》、《綠林外史》等多部影片，在電影《迎春花》中，與浦克搭檔的女明星就是「滿

映」最著名的李香蘭，很快他就成為「滿映」的優秀小生之一。

圖5 演員訓練所第三期練習生浦克

　　賀汝瑜一直是以配角演員的身分活躍在「滿映」電影界。喜劇演員韓蘭根的表演對他產生了深遠影響，引起了其對電影表演的興趣。在中學日本班主任佐藤的推薦下，賀汝瑜報考了演員訓練班，並順利考上。在學習了一年後，就獲得了參加拍攝電影的機會，在周曉波導演的《晚香玉》中扮演一個在戲臺後管理演員的老闆的角色。第一次試鏡時，是與同期的浦克對戲。隨後有參演了幾部「滿映」喜劇片，成為了「滿映」的正式演員。

　　1945年「滿映」解體後，演員浦克、于彥夫、于洋、劉國權、鄭曉君、王啟民、張辛實、張敏（淩元）等人留在了東北電影製片廠，成為日後東北電影業復興過程中表演人才群體的中堅力量。

四、「滿映」演員的宣傳策略

　　經由「滿映」演員訓練班所選拔、培養出的新人演員，在通過參演「滿映」影片與觀眾見面的同時，媒體宣傳的力量不容忽視。在「滿映」電影業的

經營過程中，紙媒是演員宣傳的主要陣地。由於偽滿洲的特殊地區政治情況，「滿映」編輯發行了雙語期刊來經營宣傳自己，分別是針對中國人的《滿洲映畫》雜誌以中文為主，針對日本人的《滿映畫報》以日文為主。同時，在日本國內，也通過發行電影雜誌《映畫旬報》來宣傳「滿映」電影。可以說《滿洲映畫》是「滿映」針對中國國民宣傳電影的最主要管道。

　　1937 年 12 月，《滿洲映畫》創刊，最開始是作為滿洲映畫協會的宣傳月刊雜誌，1940 年 11 月第 4 卷第 10 號開始，由「滿映」宣傳課移讓給滿洲雜誌編輯發行，原本的中文版和日本版也合併為雙語合刊號，編輯人先後是飯田秀世、藤澤忠雄和山下明。1941 年 6 月第 5 卷第 6 號，該刊改名為《電影畫報》（古市雅子，2010：30）。對於讀者來說，明星、演員是電影最為吸引人的要素，也是他們最想在電影雜誌上看到的內容。《滿洲映畫》在這方面不遺餘力的宣傳，推出「滿映」明星、演員的新聞消息，不僅以刊登大量的明星照片，還有專門欄目介紹「滿映」新人，專設版塊針對明星問題進行讀者互動，還積極舉辦電影論壇，邀請明星進行專題討論，並將會議內容與讀者分享。《滿洲映畫》在 1938 年第 2 卷第 2 期、第 5 期分別刊登了關於《滿日銀星初次交馭于滿映 本社開催座談會》和《滿華明星座談會》的內容。這是雜誌最早舉辦的兩場座談會，內容就聚焦給「滿映」明星部分，可見對於演員宣傳一直是該雜誌的重點。

期刊號	題名	內容	頁數
第 2 卷第 2 期	鄭曉君和墨田	攝影／照片	封面
	孟虹	攝影／照片	6
	滿日銀星座談會	攝影／照片	6、7
	季燕芬	攝影／照片	8
	滿日銀星座談會初次交換于滿映本社開催座談會	文字／新聞	9
	每期一星	文字／新聞	26
	圈內揭曉	文字／新聞	25
	軍人與演員	文字／新聞	20
	女教員與女演員	文字／新聞	25
第 2 卷第 3 期	孫季星	攝影／照片	封面
	鄭曉君	攝影／照片	5
	銀星之誕生	攝影／照片	6／7
	市川春代	攝影／照片	8
	高峰三枝子	攝影／照片	24
	圈內揭曉	文字／新聞	25
	每期一星	文字／新聞	26
第 2 卷第 4 期	季燕芬	攝影／照片	封面
	張敏	攝影／照片	5
	曹佩箴	攝影／照片	8
	滿映演員之「間」	攝影／照片	21
	哥芽畢、摩羅萊	攝影／照片	24
	第二期演員訓練生考試隨感	文字／新聞	10
	現身在銀幕上	文字／新聞	14
	滿華明星座談會	文字／新聞	18
	第二期訓練生訓練所點滴	文字／新聞	20
	每期一星	文字／新聞	26
第 2 卷 5 月號	王丹	攝影／照片	封面
	呂霞霞	攝影／照片	5
	孟虹	攝影／照片	6
	張敏	攝影／照片	7
	孫季星	攝影／照片	8
	鄭曉君	攝影／照片	21
	每期一星	文字／新聞	26
	影星投考以前	漫畫	10
	考演員	漫畫	18

	侯飛雁	攝影／照片	封面
第 2 卷 6、7 月合併號	葉玲	攝影／照片	5
	季燕芬	攝影／照片	15
	男星群一	攝影／照片	26、27
	第三期演員訓練生試驗雜記	文字／新聞	11
	明星何處來	文字／新聞	24
	大人物的小事情	文字／新聞	29
	每期一星	文字／新聞	30
第 2 卷 8 月號	所期待于編劇、導演、及演員者	文字／新聞	28
	繁星集	文字／新聞	44
第 2 卷第 11 期	劉婉淑	攝影／照片	封面
	滿映二李	攝影／照片	7
	李明	攝影／照片	8
	李香蘭	攝影／照片	9
	季燕芬	攝影／照片	10
	李鶴	攝影／照片	11
	鄭曉君	攝影／照片	14
	趙玉佩	攝影／照片	15
	杜撰	攝影／照片	16
	劉恩甲	攝影／照片	16
	郭紹義	攝影／照片	17
	張敏、鄭曉君	攝影／照片	18
	每期一星	文字／新聞	42
第 3 卷第 4 期	李香蘭	封面	封面
	魚與熊掌皆非李香蘭所欲也	文字／新聞	36
	電影茶話會出席的明星群	漫畫	27
	李明	攝影／照片	7
	張敏	攝影／照片	8
	趙玉佩	攝影／照片	9
	季燕芬	攝影／照片	10
	季燕芬、趙書琴	攝影／照片	10
	孟虹	攝影／照片	11
	鄭曉君、李鶴	攝影／照片	13
	王銀波、姚鷺	攝影／照片	12
	王麗君、葉玲、姚鷺	攝影／照片	13
	劉恩甲	攝影／照片	14
	杜撰	攝影／照片	15

第 3 卷第 4 期	郭紹儀	攝影／照片	20
	王福春、王宇培	攝影／照片	21
	隋尹輔	攝影／照片	22
	三個不同的李香蘭	攝影／照片	17
	颯爽美姿的王麗君	攝影／照片	20
	滿洲美人鄭曉君	攝影／照片	21
第 3 卷第 5 期	李鶴	攝影／照片	封面
	如花美眷：李明	攝影／照片	7
	若有所思：張敏	攝影／照片	8
	無雲無情：李香蘭	攝影／照片	9
	春天裡的群星：王麗君等	攝影／照片	10
	新裝出試：姚鷺等	攝影／照片	12
	滿洲美人：鄭曉君	攝影／照片	14
	夜火：李雋	攝影／照片	24
	贈滿映女星	文字／新聞	34
第 3 卷第 8 期	新人趙愛萍介紹	攝影／照片	22
	王宇培	攝影／照片	23
	侯飛雁	攝影／照片	24
	季燕芬	攝影／照片	25
	王麗君	攝影／照片	26
	新人介紹（白玫、李雪娜、白地）	文字／新聞	52
第 3 卷第 12 期	于漪	攝影／照片	封面
	張曉君	攝影／照片	彩頁
	人間的樂園（劉婉淑）	文字／新聞	48
	嚴肅的家庭（張書達）	文字／新聞	50
	略談電影與演員	文字／新聞	51
	如何作演員的戀人特輯 （假如何奇仁是我的戀人 假如李香蘭是我的愛人 假如我若作了何奇仁的愛人 假如我是馬旭儀的情人 我若是季燕芬情人的時候 假如我是姚鷺的愛人）	文字／新聞	80
	白玫、王麗君、張敏、季燕芬、江雲達	畫報	
	李香蘭遊北京	畫報	
	介紹季燕芬	漫畫	62
	李香蘭的降生	漫畫	66

第 4 卷第 1 號	李豔芬	攝影／照片	封面
	王麗君	攝影／照片	彩頁
	徐聰、杜撰、張敏、李鶴、白玫、王麗君、于漪、劉恩甲、郭紹儀、張書達、崔德厚、李顯廷、周凋	攝影／照片	
	李香蘭包圍著鄭曉君	攝影／照片	32
	鄭曉君包圍著李香蘭	攝影／照片	34
	冬雪 季燕芬、李鶴、白玫	攝影／照片	51
	兄弟行	攝影／照片	56
	李香蘭在東京	攝影／照片	54
	臨時演員的遭難	漫畫	86
	劉恩甲出世譚	漫畫	84
	特輯二：關於女演員的戀愛與結婚	文字／新聞	62
	特輯二：女演員的戀愛與結婚問題	文字／新聞	62
	特輯三：未完成的自述傳	文字／新聞	70
	特輯三：從影前後（王瑛）	文字／新聞	70
	特輯三：我的述懷（劉恩甲）	文字／新聞	70
	特輯三：流浪的過去（劉潮）	文字／新聞	70
	特輯三：一篇實話（劉志人）	文字／新聞	70
	特輯三：我在靜中尋求真實（姚鷺）	文字／新聞	70
	高瑩與張冰玉	文字／新聞	41
	銀迷麗小姐與李鶴	文字／新聞	42
	璐璇的性格	文字／新聞	38
第 4 卷第 2 號	鄭曉君	攝影／照片	封面
	白玫	攝影／照片	彩頁
	四大都市代表小姐：那娜、于曉虹、陶滋心、馬黛娟	攝影／照片	9
	歌舞的演員們	攝影／照片	24
	張敏	攝影／照片	26
	季燕芬	攝影／照片	27
	李鶴	攝影／照片	28
	姚鷺	攝影／照片	29
	兄弟行	攝影／照片	30
	姊妹花	攝影／照片	32
	滿映演員漫畫訪問特輯	漫畫	48
	每月特輯一：演員的讀書與社交（杜白羽）	文字	39
	每月特輯一：演員的讀書與社交（楊絮）	文字	38
	每月特輯一：演員的讀書與社交（盧蔭廷）	文字	20
	每月特輯二：書信雜抄（呼玉麟）	文字	45
	每月特輯二：別去的朋友（姚鷺）	文字	44
	每月特輯二：承恩弟（李映）	文字	46
	每月特輯二：小鷗（于漪）	文字	46
	每月特輯二：玲（高瑩）	文字	47
	每月特輯二：日本歐洲第一流影星評介	文字／新聞	14

第 4 卷第 5 號	五月銀星譜：季燕芬、李明、李香蘭、張冰琳、趙玉佩、白玫、葉玲，合：白玫、葉玲、趙玉佩、張冰琳	攝影／照片	91
	女演員愛馬日（那娜、夏佩傑、趙玉佩、趙曉敏）	攝影／照片	32
	隋尹輔	攝影／照片	34
	陶滋心	攝影／照片	35
	演員拍照集（李映）	攝影／照片	36
	監督與演員（水江應一、季燕芬）	攝影／照片	38
	李香蘭、白玫	漫畫	67
	懦弱的演員	漫畫	69
	歌手與演員對談會	文字／新聞	48
	我所知道的滿映演員	文字／新聞	66
	演員作品：朝之曲（呼玉麟）、百靈鳥（曲傳英）、芝兒（李映）、我所知道的（高瑩）	文字	72
	我的心境（李明）	文字	47
	生活報告書（李鶴）	文字	76
	《白蘭之歌》完成後的感想（王宇培）	文字	75
	金銀世界合評（呼玉麟、王安、盧蔭廷）	文字	42
第 4 卷第 10 期	問題往返（滿映明星）	文字	46
	鄭曉君	攝影／照片	7
	陳雲裳	攝影／照片	8
	滿映明星：陶滋心、張敏、李香蘭、王麗君、白玫	攝影／照片	9
	滿映明星的過去與現在：今昔服裝、臉型變化的比較	攝影／照片	14
	上海明星：周璿、葉秋心、袁美雲、汪洋、路明	攝影／照片	21
	紅顏孝削髮記	漫畫	17
	我們的明星	漫畫	57
第 5 卷第 1 號	影海八仙	攝影／照片	19
	李鶴縱影外傳	文字／新聞	20
	滿日華明星座談會	文字／新聞	34
	談談明星們的六年運道	文字／新聞	38
	日本旅行記（季燕芬）	文字／新聞	41
	汪洋小姐訪問記	文字／新聞	42
	滿映女星群像	攝影／照片	12
	未來電影王國的小公主們（馬曼麗、胡蓉蓉、高瑩、曹佩箴、陳娟娟、張冰玉）	攝影／照片	14
	各有千秋（滿映男星與上海男星）	攝影／照片	26
第 5 卷第 2 號	鄭曉君	攝影／照片	封面
	葉芩	攝影／照片	彩頁
	上海紅星點將錄	文字／新聞	38
	談談明星們的流年運道	文字／新聞	59
	銀磐女王	攝影／照片	11
	群星圍繞著壽星	攝影／照片	12
	葉芩試詩畫	漫畫	

表 2　《滿洲映畫》（中文版）涉及「滿映」演員部分的內容

　　《滿洲映畫》改版至《電影畫報》後，對明星的宣傳力度進一步加大，報導篇幅增多，介紹的廣度也較為開闊。不僅有專門開設的「我最喜歡的明星」特輯，而且視野從「滿映」、上海明星，發展到好萊塢。這一時期介紹上海明星篇幅的比重開始增大，還有專門文章介紹明星制度，對於明星的新聞八卦篇幅也有所增加。比如《電影畫報》第 6 卷第 3 號中，就以大幅新聞報導了〈季燕芬在滬遇害經過〉還附有其從影的系列照片，回顧了這位「滿映」女星的表演史。同期雜誌上還有〈健美女星英茵自殺了〉的相關報導。對於開闊明星交流座談的特輯報導也多有著墨，對明星的理論批評在這一時期的電影雜誌中占據了一席之地。比如〈日滿影星座談會〉、〈閒談女明星的臉〉、〈張敏的演技論〉、〈關於女明星的紅〉、〈演技的研究〉、〈再談女明星的臉〉、〈談談反派明星〉、〈由明星的眼睛談起〉、〈滿華明星交流瑣談〉、〈影星與影迷〉，整體看來理論性與客觀性都比《滿洲映畫》階段提升了一個檔次，很有學術價值。

結語

　　電影演員的選拔標準之一就是其個人形象、氣質與角色、時代審美之間的關聯性。本論文以「滿映」演員生產中，選拔、培養的方式與方法，對演員的宣傳管道與手段作為寫作的切入視角，從「滿映」演員生產機制著手分析，試圖回看東北電影業早期演員選拔與培養機制建構過程，勾勒出「滿映」演員選拔經驗與電影表演教育景觀。

　　1945 年「8・15」日本宣布無條件投降，蘇聯紅軍航空兵的先頭部隊進入長春，此時作為東北政治中心的長春，鬥爭還是比較激烈，蘇軍、共產黨與國民黨政權互相交錯。共產黨通過組織「東北電影工作者聯盟」，團結了張辛實等一部分進步的「滿映」藝術與技術人員，並在西五馬路的興新旅館召開了第一次會議。與會者中，「滿映」演員出席的有張敏（凌元）、江雲逵（江浩）、于彥夫、于洋等人。延安方面一直考慮接收「滿映」。延安幹部團第八中隊隊長舒群、副隊長沙蒙、黨支部書記田方、成員包括王家乙、林農、歐陽儒秋、

顏一煙、何文今、林白、李牧、田風、于藍等人到達瀋陽後，將隊名改為東北文藝工作團，舒群任第一任團長。不久後，又有了東北文藝工作二團。文藝一團陸續在東北展開文藝宣傳活動，獲得很大迴響。不久，東北戰局發生急劇變化。10月1日，東北電影公司在興山成立，袁牧之任首任廠長，工作人員構成主要由來自包括延安、「滿映」及其他地區的左翼電影工作者組成，隨即由于藍任團長的東影文工團建立了（長春電影製片廠編輯，1996：245）。至此，「滿映」電影在中國大陸退出了歷史舞臺。

　　雖然「滿映」在東北的存在僅歷時短短八年時間，但是其對於表演人才的選拔與培養模式的探索和發展，還是擁有一定的歷史價值。從最早的「滿映」演員訓練所開始，直到「滿映」解散前的大養成所，通過系統學習科班畢業的演員，為東北電影事業注入了源源不斷的新鮮能量。雖然影業的繁榮度與明星的知名度，和上海電影相比還有距離，但不可否認的是，正是這股力量直接支撐了之後東北電影公司演員組的組建，為大陸電影業貢獻了人才資源。而「滿映」的很多老演員也一直活躍在中國電影銀幕上，繼續自己的表演事業。不可否認的是，在中國東北電影人才的培養方面，「滿映」擁有不可磨滅的重要歷史意義。

註解

1　該名單根據胡昶、古泉的《滿映──國策電影面面觀》整理而來，個別名單內容有增補，其中第一期訓練生于琦更定為于漪，第三期訓練生男生中增補賀汝瑜。

2　「滿映」人員有明確的資格和職名。其人員資格分為：參事、副參事、職員、准職員、見習職員、雇員、見習雇員、甲種雇員、乙種雇員、見習雇員、囑託。人員的職名，在幹部人員中分為理事長、理事（監事）、部長、次長、參與、處長、課長、主任等系列職名。

參考文獻

大內隆雄。〈大東亞電影的性格〉。《電影畫報》第 7 期（1938）：21。

古市雅子。《「滿映」电影研究》。北京：九州出版社，2010。

金剛。〈大團結之辭〉。《電影畫報》6：9（1937）：9。

长春市政协文史资料研究委员会编。〈浦克传〉。《长春文史数据》。长春：长春
　　市第九印刷厂，1987。

———。〈从「滿映」到长影——长影部分电影艺术家小传专辑〉。《长春文史
　　数据》。长春：长春市第九印刷厂，1987。

长春电影制片厂编。《长影五十年 1945-1995》。长春：吉林摄影出版社，1996。

胡昶、古泉。《满映——国策电影面面观》。北京：中華書局，1990。

張奕。《满映始末》。长春：长春市政协文史资料委员会，2005。

楊風。〈張敏演技論〉。《電影畫報》6：9（1937）：52。

〈實話實說現實現報 一群大小明星間閒談散記〉。《滿映畫報》第 10 期（1937）：
　　19。

劉郎。〈葉苓縱橫談〉。《電影畫報》7：1（1938）：40。

〈影人新春漫談會〉。《電影畫報》7：1（1938 年 1 月）：23。

應飛。〈演技的研究 1〉。《電影畫報》6：11（1937）：24。

日式東方殖民主義「映畫戰」的幻滅——
以「滿洲國」滿系離散電影人為中心

張泉

引言

　　研究日據區東方殖民主義電影戰，需要界定幾個相關的基本概念，包括日式東方殖民主義、映畫戰、滿系、離散和「滿洲國」[1] 離散作家（電影人）等。

　　首先，日式東方殖民主義。

　　近代世界體制殖民的歷史，即宗主國在被占領的國家和地區實施直接的殖民統治的歷史，從十五至十六世紀歐洲人的世界地理發現、工業革命，到 1945 年第二次世界大戰結束暨世界反法西斯戰爭取得勝利，持續四百年。與亞洲，特別是非洲、拉丁美洲全境長期淪為殖民地的國家不同，中國被殖民的歷史的特點是，始於世界體制殖民階段的中後期（1840 年中英鴉片戰爭）。另一個的特點是，中國始終處於局部被殖民（半殖民地）狀態，國族認同的主體（清朝、中華民國）一直存在。

　　日本海外殖民史自身也與其他西方殖民宗主國有所不同。近代日本曾有過短期被西方殖民的慘痛經歷。[2] 日本在「脫亞入歐」、轉而躋身世界強國之後，變本加厲，與西方列強既勾結又爭奪，持續發動侵占中國和亞洲的殖民戰爭。

* 本文原發表於國立臺北藝術大學電影創作學系 2015 年舉辦的「第一屆臺灣與亞洲電影史國際研討會：1930 與 1940 年代的電影戰爭」。

到二十世紀三〇、四〇年代，日本最終成為現代中國最大的、也是唯一的殖民者，近三分之一的中國領土淪陷。[3]

　　殖民／抗日，是近代中日關係史無法繞開的衝擊／反應二元結構。歷史形成的東亞地緣政治以及屈辱的被殖民體驗，使得日本的亞洲殖民政策與西方殖民國家有所不同。

　　為了給侵略東亞的行徑尋找冠冕堂皇的理由，日本炮製出東方殖民主義：鼓吹日中「同文同種」，將多民族的東亞納入反西方白人的黃種人統一戰線，並美其名曰「大東亞共榮圈」。[4] 事實勝於言說構建。1931 年的九一八事變、1937 年的七七事變以及 12 月 31 日開始的南京大屠殺等，均發生在主權國家中國領土之上。在不斷擴大的旨在滅亡中國的侵略行為面前，所謂「共存共榮」，所謂「共榮圈」，蒼白無力，只是自欺欺人的宣傳策略。

　　經過逐步調整，日本殖民當局把「大東亞共榮圈」的地理／政治／文化邊界細分為自主圈（中、日、滿）、共榮圈（增加越南、泰國、緬甸、菲律賓、馬來半島及荷屬東印度群島等）和文化圈（增加印度、阿富汗、伊朗、澳洲、新幾內亞、中央亞細亞的中國失地、尼泊爾，不丹以及外興安嶺以南地帶）三個殖民勢力圈。[5] 在「自主圈」的中國占領區域內，日本殖民者分別在 1895、1932、1937 年建立起三種不同的統治模式：納入日本本土的殖民地（臺灣）；另立國家的滿洲國；以及僭越、冒充中華民國政府的關內偽政權。

　　第二，映畫戰。

　　日式東方殖民主義更加重視思想戰和文化統制，[6] 現代大眾文化中的聲光電文藝媒介電影首當其衝。

　　按照戰時日本「映畫戰」電影理論家的說法，在世界殖民結構中，亞洲是「長年受到切身且持續不斷的『威脅』下的受害者」，是世界各大「電影生產國相互競逐的戰利品。其市場的重要價值並非其潛在的票房收益，而是其廣大的人力與物質資源」。這是少數外國人「以族群、文化與（或）技術上的優勢去支配在物質上出於弱勢的多數原住民族的一種階層性的分化」，也就是法國人類學家巴南迪（Georges Balandier）所謂的「殖民處境」（Colonial

situation）。日本「映畫戰」理論始作俑者堅信，「日本在亞洲具有文明化的使命，與西方殖民主義不同之處，正是她與其統治下的亞洲人民及其文化共同享有某種道德上與哲學上的認同」。[7]這也是日本東方殖民主義在電影領域的表述。對此，日本詩人草野心平戰時曾做過通俗的解說：「日本已經不再是昔日的日本，也不再是僅僅存在於世界、東亞的日本，而是領導新秩序和東亞共榮圈的日本。過去，電影自身只是為了日本民眾的娛樂，並成為讓臣民熟知國策的手段。現在，電影的宣傳目標至少還要延伸到整個東亞，以後還將以更大的幅度擴展」（1941：117，轉引自任其懌，2006：92）。日本在海外的最大的殖民國策電影生產基地「滿映」，就是落實日本東方殖民主義「映畫戰」的產物：滿映「在友邦的指導下，除了致力文化各部門之外，更無一處不致力於大東亞共榮圈八紘一宇大理想之完成」（金剛，1942：9）。

　　第三，滿系。

　　在滿洲國，從事文學藝術的中國人、日本人、朝鮮人、蘇俄人被稱作「滿系」作家、「日系」作家、「鮮系」作家、「俄系」作家。[8]中國人文學除人口眾多的漢族和滿族、回族等族裔作家的漢語寫作，以及數量極少的日文寫作外，也包括中國蒙古族等族群的民族語言和漢語文學創作。在滿洲國語境中，漢族和滿族的區分被模糊化，原本居「五族協和」之首的漢族，被納入「滿系」：漢族以及滿族等中國其他各民族均被稱作滿人，漢語被稱作滿語，[9]中國人各族作家的創作均被稱作滿系文學。滿系是約定俗成的稱謂，不含價值判斷意義。

　　第四，離散。

　　隨著日本發動的殖民戰爭不斷升級，共時並存的國民政府控制區、日本占領區，以及中共抗日根據地間的區域分割地圖同步發生變動，致使大批中國人跨區域流亡、遷徙。雖然歷時不長，卻呈現出與猶太人離散不同的複雜性。

　　嚴格來說，傳統意義上的離散（diaspora）一詞，特指西元前六世紀和西元前二世紀，猶太民族兩次被迫大遷徙的災難性變故，此英文字首大寫時也泛指猶太人在其它國家的各個散居地。一代代猶太人漂泊異域，失卻了地理上的

國家，也離開母體地域文化。他們在與異質文化的衝突中追尋文化身分認同，維繫著民族國家的想像共同體原鄉。反映到文學上，離散作家的作品對於離散的文學敘述，表現了離散進程中的個體的生命體驗，以及民族離散的文化問題，被稱作「離散文學」。

　　近代以降，在世界體制殖民期后期二十世紀的兩次世界大戰造成的離亂，以及在後殖民期發生的全球化移民潮，使得跨國／跨域人口流動在世界範圍內持續。具體到淪陷區中國人作家的流亡，無論是離開「共榮圈」還是在「共榮圈」之內，均是「有根」的離散，多數人屬於實際上的境內流亡。流亡的原因多種多樣，逃離法西斯文化統制、反抗殖民是絕大多數人的訴求。推而廣之，本文把各種流離進程中的個體生存體驗，以及與離散相關的文化問題的文學敘述，均稱作廣義的「離散文學」。[10]

　　第五，滿洲國離散作家。

　　在日式東方殖民主義主導下的「大東亞共榮圈」語境中，一批批東北淪陷區文化人或自主、或被動地出走。在臺灣殖民地、滿洲國和關內偽政權統治區三大區域內，日本的殖民統治模式不同，殖民文化統制的力度依次遞減。這就使得大批不堪忍受在地殖民統治強度不斷升級的臺灣、滿洲國文化人，陸續移居北京等中國內地淪陷區他鄉，形成了在「共榮圈」之內的流動的離散作家群。本文將離開東北的文人統稱為離散作家（電影人），泛指出於各種原因不能重返滿洲國的東北文人。[11] 文學藝術是作家、藝術家的精神產品。文藝生產者的離散必然導致文藝的離散和重組。

二、滿洲電影自身的兩個矛盾現象

　　滿洲國殖民當局重視廣播、電影等聲光電新媒體的宣傳功用。1933 年 8 月 28 日，總務廳情報處召開滿洲電影國策研究會第一次會議，確定會長由時任實業部總長的張燕卿[12] 擔任，副會長為關東軍參謀長岡村寧次等人。由此可見重視的程度。

　　建設和發展在地殖民電影文化的第一步，是阻斷在地文化源流。即限制「共榮圈」以外的電影入境，傾銷日本電影。

　　1934 年 6 月 11 日，滿洲國公佈《電影取締規則》。據統計，僅 1936 年，被禁演的中外影片有一百七十八部，輸入日本影片達一百五十四部（姜念東等，1981：437）。

　　　第二步，為了使殖民宣傳能夠貼近滿洲實際、為在地民眾所接受，決定在滿洲國建立電影製片廠。

　　1937 年 8 月 14 日，滿洲國公佈「株式會社滿洲映畫協會法」，[13] 規定協會負責「映畫之製作，輸出入及配合之指導統制及映畫事業之健全發達」。同月 21 日，滿洲國政府和滿鐵 [14] 共同出資，成立滿洲電影股份公司（滿洲映畫協會／滿映）。10 月 10 日，又公佈了「映畫法」、「映畫法實施令」。儘管如此，滿洲國初期製作的電影並未達到預期的目標，產品遭到冷落和貶抑。

　　在滿映投產二年多以後，1940 年 4 月 9 日，日本華文大阪每日新聞社在滿洲國新京國都飯店舉辦滿洲文化漫談會。[15] 會議旨在總結「滿洲文化特點及其發展狀況」，以期中日滿三國文化界「相互間之積極溝通以求呼應，相輔前進」[16]。在這個座談會上，滿映滿系導演王則將此前的滿洲國電影分為四個時期，並做了這樣的概括：

　　1937 年以前為第一期，沒有電影。

　　滿映成立後為第二期，即「標榜滿洲電影時期」。由於上海電影輸入受到限制，[17] 滿映倉促上馬故事片生產。到 1938 年末，出品有《壯志燭天》、《明星誕生》、《七巧圖》、《萬里尋母》、《大陸長虹》、《蜜月快車》、《知心曲》、《田園春光》、《國法無私》等九部所謂「國產電影」。這些主要由日本的「滿洲通」導演製作的電影，自以為將滿洲的民俗及地方物件移上銀幕就是滿洲的了。公演的結果，民眾不買帳。原因是，中國人對此耳熟能詳，「並不像日人那樣津津有味」。

　　第三期，模仿上海電影的時期。滿映招聘一流的日系導演，製作了類似《恐怖之夜》的《冤魂復仇》（導演大谷俊夫，1939），類似《地獄探豔記》的

《富貴春夢》（編劇高柳春雄，導演大谷俊夫，1939）等上海電影模式的滿洲電影。由於日系導演對上海電影的瞭解不多，模仿之作同樣未能讓滿洲觀眾滿意。

　　第四期，本格電影時期。1939 年 11 月 1 日，甘粕正彥（1891-1945 年 8 月20 日）正式擔任滿映理事長後，大幅度實施機構改革，啟用滿人導演、編劇。[18] 所謂滿映的第四期「本格電影時期」，就是故事片（文藝片）的商業化轉型時期。

　　1940 年，新廠竣工，滿映搬遷。甘粕正彥進一步加大滿映本土化的力度。他在全廠大會上說：「我只講三點。第一，我到『滿映』，要把它辦成滿洲國人的『滿映』，而不是日本人的『滿映』；第二，滿洲人和日本人同職同薪；第三，我要滿洲人有職有權」（芭人，1987：17）。其目的當然是為了「使滿洲的電影能表現滿人的思想習慣，而成為滿人接受的影片」。[19]

　　由此，更多的滿系電影人得以走上電影生產的舞臺。以編劇為例，滿系電影腳本員有張我權、王度（姜衍）、梁夢庚（山丁）、小松、辛實、安犀、韓護、[20] 劉國權、田琳、金音[21] 等人。

　　人是電影生產的主體。甘粕正彥改造電影人組成結構的目的，是為了提升殖民地的電影生產力。然而，新崛起的滿系電影導演、腳本員、影評人，卻在以後的幾年裡陸續離開滿洲國。如 1943 年導演劉國權移居內地，先後在山東、天津、北京等地從事影劇活動。在山東組建劇團失敗後，他來到北京，入職華北電影公司。[22] 安犀流亡北京。滿映影星張靜（1923-1972）與其丈夫郭奮揚一起辭掉滿映的工作，回到祖國，於 1944 年進入國民政府軍委會政治部抗敵演劇宣傳第二部。以出席上述滿洲文化座談會（1940）的代表為例，其中就有顧承運、陳邦直、孫鵬飛、陳毛利（辛嘉）、王則、秋螢等人先後逃離東北。滿映離散電影人與流亡中國內地的大量滿系文人一起，形成了數量可觀的東北離散文化人群體。甘粕正彥的電影人在地化的舉措並未取得預期的效果。

　　滿映電影生產的另一個矛盾現象，存在於電影文本（題材）之中。也是在上述滿洲文化座談會上，滿洲國建國大學日系教授佐藤瞻齋建議，滿映拍攝一

些提倡忠孝節義道德的古典作品，如三娘教子、彌衡罵曹等，以匡正人心。[23]
這一電影題材策略的吊詭之處在於，滿映電影產品的生產目的，本意是為日本
的殖民統治服務的，可是有可能為在地民眾所接受的電影，反而需要回歸中國
傳統，去日本化（去殖民化）。

　　從 1938 到 1945 年，滿映共拍攝一百〇八部娛民映畫（故事片）。此外，
還拍攝了大量的中、日文新聞片（時事映畫），以及一百八十九部啟民映畫
（紀錄片、教育片、科教片），也稱文化映畫。啟民映畫的題材包括建國、國
政、產業、交通、社會（教育、施設、體育、衛生）、文化（民情、宗教、藝
術、科學、土木建設、觀光、通信新聞、對外宣傳）等，直接承載滿洲「建國
精神」和「大東亞主義」的宣傳與教化任務。其中，也有一批以施設、體育、
衛生以及藝術、科學、土木建設、觀光為題材的通識片。[24]

　　日本「映畫戰」的重心是娛民映畫。作為敘事藝術樣式，故事片的內在構
成要素呈現出不同於啟民映畫、時事映畫的複雜性。

　　在娛民映畫的價值取向系統之內，據統計，其中的「國策」片，以及具
有明顯的殖民說教內容的影片，有十九部，或二十二部，[25] 約占五分之一。
「國策」片的政治旨徵直露明確。如滿映拍攝的第一部故事短片《壯志燭天》
（6 本，1938），係滿洲國治安部的委託影片，表現東北鄉下姑娘鼓勵未婚夫加
入偽滿洲國軍參加剿匪。[26] 而娛民映畫的絕大部分，取材於中國文學典籍，如
古裝片《胭脂》（1942）源自蒲松齡的《聊齋志異》、舊劇《胭脂判》等；《花
和尚魯智深》（1942）、《豹子頭林沖》（1942），源自古典長篇小說《水滸》；或
取材於中國類型化的民間故事，如《真假姊妹》（1939）等；以及反映東北在
地底層民眾現實生活的影片，如王則執導的作品。這些非「國策」片約占娛民
映畫的百分之八十以上。具有票房價值的少數影片均為中國古裝武俠電影，與
「國策」無關。

　　也就是說，除了在生產者方面大力扶持滿系從業人員，滿映還在產品方面
提倡講述中國故事。這與日本國內的戰時電影（文藝）政策形成對照：日本於
1939 年頒佈電影法，強化日本的戰時電影控制，大力推進為國策服務的戰爭題

材故事片。在歌舞等表演娛樂樣式中，也是如此。[27]

　　正是滿映娛民映畫自身的這兩個內在矛盾，使得日本在「大東亞共榮圈」內的中國地區的電影戰，與其殖民文化統制宗旨形成內在衝突：日本殖民統治的目標是去中國化，而在統籌滿映的電影生產者和電影產品時，卻不得不刻意去日本化。

　　儘管如此，對於中國人來說，滿映的在地化（中國化）舉措，仍是戴著鐐銬跳舞。在「滿映」工作的滿系作家王則、山丁、姜衍、安犀、田琳（但娣）等，都在日偽監視名單之內。滿系電影人用「腳」進行了投票：離散行為體現了徹底回歸中國傳統（中國）的願望。在離散滿系看來，這是他們回歸中國的實踐。[28]

　　這裡以流寓北京的原滿映電影人裕振民、王則、姜衍和山丁為個案。

三、從離散電影人看「共榮圈」影業的政治文化生態

　　在政治立場上，可以把滿系離散電影人裕振民、王則、姜衍和山丁四人分為兩組。第一組，「標準的滿洲人」裕振民。第二組，其餘三人，反抗文化人。

　　裕振民[29]被 1937 年逃離滿洲國的滿系作家孫陵稱作「標準的滿洲人」，[30]即擁護滿洲國的前清皇族後裔和遺老遺少。[31]大約一年後，裕振民也移居北京。

　　九一八事變一發生，裕振民即投靠日方，進入滿洲國新聞界。在影劇方面，他出版過戲劇集《七巧圖》（1938），收錄《赤魔》、《黑海航程》、《七巧圖》三個電影劇本，另有三幕劇《少奶奶的鑽石戒指》（《滿洲映畫》1938 年1、2 期），以及電影腳本《愛之路》（《滿洲映畫》1938 年2、3 期）、《春城曙色》（《滿洲映畫》1938 年5 期）等。

　　其中的宣傳劇本有《赤魔》，抨擊蘇共與中共。《黑海航程》配合滿洲國1937 年公佈的「鴉片十年斷禁」規劃。該劇通過招聘驗煙技師的場景，直白地說明，鴉片專賣公署的職能不是販賣煙土，而是禁煙，並一一解釋禁煙的具體

辦法。再佐以虛構的例證：一對鴉片吸食者的生存狀況如何落魄、悲慘，只有戒煙才能離開「黑海」，重新過上「光明有生機」的健全生活。禁煙是維持社會生態的常規舉措，但圖解時政的作品很難有文學意義。

被搬上銀幕的只有一部《七巧圖》，講述「愛的表現是追求，愛的歸宿是美滿」，[32] 與時政無關。不過，這樣一個俗套情愛故事，或許因為其導演是戰後不久病逝於東京的日系矢原禮三郎而別具意義。

矢原禮三郎幼年隨父母來到中國，曾在北平上學，專修俄國文學。在看了蔡楚生的《漁光曲》後，開始關注中國電影，成為戰爭期間日本為數不多的中國電影專家之一。他在《支那電影的精神》（1937）一文中，記述了中國觀眾觀看抗日題材影片時的激昂場面，並評論說：「所有的戰敗並不意味著軟弱。電影院內的這種景象折射了（民眾）一種重整旗鼓的姿態。在虛構的彷徨中，他們的民族意識昂揚。電影作家也好，觀眾也好，都是一樣」（晏妮，2006：182）。 矢原把中國電影的精髓歸納為高昂的民族意識、內在的虛無主義、幽默中的寂寞感和具有歇息姿態的抒情性。經友人介紹，矢原禮三郎來到滿洲國，嘗試實際執導影片。促使矢原禮三郎涉足電影的契機，是他被中國左翼電影的抗日民族精神所觸動。而他獨立執導的影片的編劇，卻是「標準的滿洲人」裕振民。《七巧圖》上映後的票房及評價均不佳。獨立執導選擇《七巧圖》而不是「國策片」，或許體現了矢原的一種態度。

在北京時期，裕振民仍鍾情電影，甚至曾兩度成立私人經營的電影公司。這在北方淪陷區，可能絕無僅有。

1938 年 7 月 7 日，裕振民掛牌成立華北影片公司。四個月後，拍攝出一套名為《更生》的影片，主演白玫，[33] 由原滿映導演于夢堃、高天佑擔任監製。裕振民本人在 1942 年曾公開撰文自陳該片的命運：「那片子是環境下的產物，以反戰親日為背景而造成的」。結果，「送到天津去上映，引起愛國反抗者的不滿，竟蒙受了炸彈的洗禮」（裕振民，1942：40）。這似乎透露出，即使在「標準的滿洲人」如裕振民那裡，「國策片」也不過是權宜之計。在他撰寫這篇文章的 1942 年，他就已經把「反戰親日」看作時過境遷的歷史事物了。華北影

片公司因《更生》的膠片被毀而虧損，第二年春即倒閉，其生產方式是家庭作坊式的。

到 1941 年 2 月，裕振民又成立燕京影片公司。該公司與滿映的轉型合拍，轉而攝製中國古裝戲《楊貴妃》（慕凡，1941：30）。幾個月後，因資金鏈斷裂而半途終止，影片公司解散。[34] 電影與其他文藝樣式不同，更加依賴機構、資助人、設備。

日本注重利用前清皇族後裔及遺臣，只是滿洲國初創期的權謀，並無意協助復辟清朝。滿洲國中後期，清皇族後裔及遺臣邊緣化。裕振民當初或許持有「民國乃敵國」的觀念，也想借助「改朝換代」改善自己的生存狀態。另一方面，他愛好電影，也有能力創造條件嘗試獨立攝製影片。這使得裕振民與滿洲國（偽政權）的關聯即有自在的部分也有自為的因素。儘管裕振民得以一直混跡於殖民地官場，[35] 他移居北京的行為，以及並不認真對待「國策」的態度，也在一定程度上表明，殘酷的現實使他逐步認識到，即使「標準的滿洲人」如他也不是滿洲國（淪陷區）的主人。在探討滿系中的這類滿族作家時，如果無視這種自為的因素，所重構出來的文化記憶會是單維度的、缺乏歷史感的。

反抗文化人王則 [36] 是滿映機構改革的受益者之一。他曾獨立執導六部故事片。其中《大地女兒》、《酒色財氣》兩部電影，審查未通過。前者講述失去父母的女兒，浪跡天涯，以大地為家，這很容易引起淪陷區人民的共鳴，被禁止上市。至於《酒色財氣》，僅從片名來看，也與「大東亞共榮圈」建構所需要的昂揚向上騙局格格不入。得以面世的有四部。

《家》（1941）改編自日本電影，[37] 寫鐵匠王老爹過世後，妻子王姚氏和長子繼承了鐵匠鋪。學習攝影的次子對大哥只會守業不滿。兄弟姊妹的糾紛把老母氣病。在母親的病榻前，他們認識到，只有全家人團結起來，才能拯救小家。[38]

1941 年出品的《滿庭芳》（郵政總局委託拍攝）、《巾幗男兒》（滿洲碳礦委託拍攝）需要遵循委託方的要求。後者由資深左翼作家梁山丁編劇，講述少女隨母親到煤礦找尋父親的故事。為了謀生，少女女扮男裝做礦工。後來，在礦

上找到了父親，但父親染上了賭博惡習。少女歷經磨難，頑強地憑一己之力做工養活全家。雖然均為命題作文，卻也融進了寫實文學觀。

《小放牛》（3 本，張我權編劇，1942）把京劇出搬上銀幕。在野外放牛的朱曲與雲姑相遇，牛倌以唱問路，村姑以唱作答，歌舞昇平。

報刊上對王則的這些作品多有好評，[39] 他本人卻公開撰文自我貶低：是「用名字騙人的買賣」。這實際上也是對滿映的否定。他還不無深意地說：「我一年來裝糊塗卻漸漸地糊塗了，但仍不時感到『要糊塗』的哀愁，看起來還不曾糊塗乾淨，因為不時還有哀愁……」。為了不再向觀眾提供「有毒素的花好月圓的夢的戀愛」，不再違背「個人的藝術良心」，他決心「換個寂寞的地方將養自己這殘敗的身體」（王則，1941：37）。已經「有職有權」的王則，言行一致，不到一年，便於 1942 年果斷辭滿映職，離開滿洲國。

到北京後，王則進入武德報社，[40] 先後任《國民雜誌》主編、《民眾報》編輯長等要職，依舊在日本的殖民體制之內。1942 年 11 月 27 日，他在一次座談會上說：「我個人今年來由於心境的頹唐及生活趣味的變更（從文藝圈跳進電影圈），已無志于文……」（〈文園同人座談會〉，1943：90）。實際上，他沒有甘於「寂寞」。除發表時文如〈一年來華北話劇界〉[41] 等外，還在《國民雜誌》上組織發表了〈電影界的新傾向〉、[42] 〈一代尤物大陸明星李香蘭小姐與前電影導演現本刊主編王則氏對談〉、[43] 〈一月評論·影片時評〉、[44] 〈談「大陸映畫」〉[45] 等文，直言不諱地對李香蘭在日本拍攝的「大陸電影」問難質疑。

同時，他也從北京投稿滿映的《電影畫報》雜誌，依舊尖銳批評滿映的電影。文章先以抽象的「國策電影論原是正確的」套語開篇，而後轉入正題：「滿洲電影盲人瞎馬地探索的方向，總算是確定了」。那便是「武俠，偵探，神怪，傳奇故事」。這是迎合觀眾心理的結果，「欲把他們拖到墳墓裡去」。批評依舊辛辣：

> 於是滿洲電影的製作者的立場如同大家庭中的醜女，不僅是賠錢貨，而且容貌還叫人可憎，背後則冷嘲熱諷，當面則被苛薄，因此賠錢貨的醜女也

　　不得不賣命地用雪花膏去彌平臉上的黑斑和麻子，不得不打腫了臉裝富態
　　的胖子，而掩飾起自己的賤相，管它含有多少量鉛質毒素的化妝品會殘蝕
　　自己的皮膚呢？——這原是咽下腹去的眼淚呀！（王則，1943b：22）

　　像北方淪陷區多數新進（年輕）作家一樣，王則深受五四文學革命以來的
進化論的新文學觀念的影響，反對娛樂至上，主張文學反映現實、干預生活、
改造國民性，貶抑通俗文學和傳統舊文藝。滿映的「武俠、偵探、神怪、傳
奇」不是殖民「國策」影片。王則對其加以激進的抨擊，在政治上沒有風險。
這即表達了他對滿洲國娛民映畫的姿態，同時，也是他機械接受有歷史局限的
五四新文學遺產的結果。當然，在殖民語境中，兩害相權取其輕，這不失為一
種堅持中國立場的敘事方式。

　　王則更多的是參與文藝活動和社會活動：組織徵文、籌備成立華北作家協
會、計畫創辦話劇團等等，還有秘密活動。

　　與多數離散滿系作家不同，王則移居北京後，頻繁往返東北、內地。滿洲
國首都警察廳 1943 年 5 月 4 日簽發的特密發第一四一四號檔稱：「八 一」事
件後逃往華北後的王則，「近來利用客觀形勢的好轉，開始積極活動，自去年
以來，前後兩次，往返於滿華之間，意欲在滿映文藝科建立對滿工作基地，並
同與其思想上的同夥安犀、山丁等人聯繫，利用中國大使館的特殊地位，通
過傳遞書信的聯繫方式，保持相互間的密切聯繫」。[46] 這份特密檔四次提及王
則，包括出入山海關的時間、在何地停靠、在新京（長春）宴請及打麻將聚會
的情況等。1944 年 3 月，王則再次從新京站登上開往北京的火車，車剛剛行至
下一站新京南站即被逮捕，關進首都警察廳思想犯滯留場。在刑訊逼供六個多
月之後，王則身患重病，被送入新京市立醫院，幾日後便不治身亡，是滿映唯
一一位被殖民者殺害的中國導演。警察廳給王則羅織的罪行包括：

計畫在滿「建立對滿工作基地」；

與汪精衛國民政府駐滿「大使館的情報網有聯絡」；

所編導的影片《新生地》「有宣傳新生活運動的嫌疑」，未能通過審查；

去北京參加華北作家協會，與武德報社的梅娘、柳龍光關係密切；

計畫與大同劇團聯合組織「滿華輸送劇團」；

藉口生活困難要求在滿映復職的申請（1943 年 10 月 14 日）被拒絕後，策動他的妻子、滿映演員張敏（凌元）去華北；

發表詆毀滿洲電影的言論。[47]

為了使殖民文化統制在地化，殖民者刻意培養滿系作家。但結果往往適得其反，異化為殖民政權的文化顛覆者。一般認為，王則隸屬於國民黨地下抗戰系統。也有王則是「以電影人職業掩護共產黨地下工作者身分」的說法（逄增玉，2015：113-123）。在當代中共黨史研究中，王則已被列入抗日烈士行列。

王則在北京繼續批判滿映的武俠、傳奇電影，而同樣在北京的左翼反抗詩人姜衍，對王則的批評做了委婉的回應：「實在恐怕是對於內部人員的才能認識的不清楚，而支配的不得當」（林怡民，1942；轉引自胡昶、古泉，1990：181）。文章同樣發表在滿映的電影雜誌上。

姜衍（1918-2014），吉林人。原名王度。曾使用林時民、適民、林怡民、杜白雨、王介人等筆名，戰後改名李民。[48]

王度於 1935 年赴日入讀日本語專門學校、日本大學藝術學部創作科。在北京發生七七事變的第二天，他用日文印行《新鮮的感情——林時民詩集》（1937），流露出無產階級文學傾向和抗日情緒。詩集遭到日本警方的查禁。1939 年日本地方警察署逮捕王度，並將其遣返滿洲國。

在滿洲國，王度被列入滿洲國首都警察廳特務科的監視名單。他署名杜白雨發表過迎合時政的政治口號詩〈粉碎英美〉，同時也發表反話正說的反抗詩〈歡迎你〉，但他仍被聘為滿映編劇、導演，使用筆名「姜衍」，完成了《龍爭虎鬥》（上集 11 本，下集 9 本，1941）、《鏡花水月》（10 本，1941）、《娘娘廟》（11 本，1942）、《黑臉賊》（與丁明合著，上集 10 本，下集 9 本，1942）、《璦珞公主》（1942）等古裝戲電影腳本。[49] 姜衍敷衍成文的《龍爭虎鬥》，無心插柳柳成蔭，成為滿映的第一部具有商業價值的電影，成功打入上海市場。[50] 他也成為滿映「娛民電影」的金牌編劇，同時代北京的刊物說他是「滿洲腳本家

的開拓者」（〈作者略曆〉，1942：47）。

以《龍爭虎鬥》為例。電影回到中國封建時代。吳員外的女兒月英，從小許配給習武青年李懷玉。李家發生變故，家道中落，吳員外圖謀終止婚約。李懷玉進京趕考，來到吳家尋求資助，吳員外安排人夜間暗殺李懷玉。從小也習武的月英得知後，埋伏在客房殺死刺客。李懷玉連夜帶著月英籌集的路費趕往京城。吳員外又設計陷害李懷玉的家人，月英女扮男裝前往解救。成功之後，月英離家尋夫。李懷玉狀元及第。在主考大人的主持下，有情人終成眷屬。才子佳人、陰謀詭計、謀殺打鬥、大團圓等傳統戲曲、通俗說部的要素一應俱全，唯獨與殖民政治無直接關聯。

1943 年 6 月，在得知可能會被滿洲警憲部門再度逮捕的消息後，王度化名「王介人」，用偽造的證件，託人在汪精衛國民政府駐滿洲國大使館成功辦理了簽證，得以逃離東北。到北京後，在武德報社先後擔任譯述課課長、《新少年》和《兒童畫報》編輯長及整理課課長等職，並兼任華北電影公司囑託。所寫的劇本《混江龍李俊》由上海演員王雲龍執導，在北京上演。[51] 他主要用呂奇、王介人、姜衍等署名活躍於內地淪陷區文壇。

滿洲國對於王度的監視一直沒有中斷。警察廳特務科的檔案對於 1943 年 8 月王度的東北之行有詳細記載：「曾在東京受左翼文學運動牽連而被起訴、釋放後在滿映文藝科任職的王度，從該社退社赴華，任職于天津武德報社，然八月十六日來京，投宿第一旅館，午後六點至九點於同旅館宴請在京作家」。[52] 此番王度再次回到滿洲國「首都」新京，名頭已是華北作家協會考察團成員，具有所謂「國」與「國」交流的半官方身分。1944 年，滿洲國日本官方曾派人到北京調查王度，王度聞訊後避開了一段時間。

在那個顛沛流離的屈辱年代，王度輾轉於滿洲國、日本、滿洲國，最終在北京獲得在當時的條件下有可能獲得的最大的文化身分認同感，參與了中國民族文學的延續和創造進程。

戰後王度去過中共解放區，也曾入職國民黨系統，卻因漢奸罪於 1945 年 12 月被國民政府逮捕入獄。1948 年進入中共華北大學學習。1949 年返回長

春。新中國初期，在吉林省直屬機關業餘幹部政治文化學校工作。滿系作家在殖民期的言說與行為，表裏不一、撲朔迷離。在戰後，依舊影影綽綽。這是在一定程度上因為，除國共組織系統的地工人員外，面對抗戰勝利後接踵而至的國共內戰，滿系作家大都面臨著理想信仰和個人出路的抉擇。國共雙方也在光復區爭取、收編學有所長的專業人員，包括日本人中的專業技術人員，以期加以改造後，為我所用。

滿映的另一位離散編劇山丁（1914-1997），遼寧開原人。原名梁夢庚，曾用名梁詠時、鄧立。他曾與蕭紅、蕭軍等一起活動，為哈爾濱左翼文學群體的成員，是一位跨越東北現代、滿洲國、東北當代的主流作家。當代學界對於他的研究較為充分，早有《梁山丁研究資料》（1998）面世。他任職滿映，是為稻粱謀，劇作不多，主要有《巾幗男兒》，也是《歌女恨》（13 本，1942）的原作。《歌女恨》的主角是女伶譚小雲。純潔善良的譚小雲，是母親的「搖錢樹」、有錢人眼中的玩物。小雲有幸遇到有情人，卻不得不屈服於世俗，與戀人分手。

導致山丁流亡的直接誘因是他的長篇小說《綠色的谷》。1943 年 2 月，新京文化社接到滿洲國弘報處的處理決定：該書「有嚴重問題，不許出廠，不許發售，聽候處理」。在這種情況下，山丁於 9 月 30 日逃離滿洲國。[53]

到北京後，山丁先後入職新民印書館、《中國文學》月刊、北京藝術專科學校，參與了後期北京淪陷文壇幾乎所有的文學的、政治的活動。1944 年 11 月，他與姜衍等十一人作為華北（北京）代表，一同參加在南京舉辦的第三次大東亞文學者大會。會後，參觀上海中華電影公司的攝影場。山丁撰寫的《雜感》，呼籲多拍文藝影片，特別建議將「中國大文學者魯迅先生的一生電影化」。並且說，「從事藝術工作的人，除了殉於藝術之外，沒有新的目的」（山丁，1945：21）。他強調，只有具備殉道藝術的精神，「中國電影藝術」才有前途，顯現出與姜衍不同的左翼新文學立場。作為詮釋「大東亞共榮圈」的大東亞文學者大會的代表，山丁不理會大會精神，而是執著於為藝術而藝術──所反抗的正是淪陷區的主流政治殖民文化統制。[54]

　　與山丁一起參觀上海中華電影公司的攝影場的姜衍，在參觀感言中說，他曾有過四年專業寫作電影腳本的從業經歷，雖已改行，又為華北電影公司寫了兩部腳本，其中有一部快要投拍了。華北電影公司、滿洲映畫協會以及「日本的所有的電影公司」的攝影場，雖然都比中華電影公司的宏大，但基於中影「工作人員的精力旺盛」，克服了物質匱乏的困難，「作品」非但不弱，「甚至有超越之勢」（王介人，1945：32）。這更像是在貶損「共榮圈」內日本控制力度更大的電影公司。

　　無論是「標準的滿洲人」裕振民，還是反抗文化人王則、姜衍和山丁，他們的離散以及作為影人的文藝活動，揭示出殖民地文化的兩難悖論：任何外來文化統制只有實施本土化，才能跳出沒有任何實際影響的標語口號階段；但只要本土化落地，就不但會給在地作家提供得以謀生的工作崗位，還會提供自我表達的文學空間。

　　在滿洲國有限的自我表達空間裡，滿系電影人的作品不得不採用「命題作文」的現實題材，以及被五四新文學傳統摒棄的武俠、通俗舊文學樣式。對於信奉新文學的新進作家來說，這並不是他們所認同的和所追求的。電影文學文本不是一個主觀的精神存在或文本。放在殖民語境中，正是這些他們並不滿意的作品——而不是什麼「國策」片、啟民映畫——贏得了電影市場，建立起有民眾參與的公共空間。在這個夢工廠營造的空間裡，滿洲國民眾得以通過銀幕關照淪陷區現實，重溫中國傳統文化，形成對殖民者的文化統制霸權的挑戰，對滿洲國夢的顛覆。

結語

　　對外擴張時期的日本，將電影視為輸出日本文化、進行國策宣傳、形塑宗主國正面形象的現代裝置。為此，在構想「大東亞共榮圈」的過程中，發動了電影走出去的「映畫戰」（電影戰），把日本電影、進而日本電影理念及電影生產，引入東亞統治區，企圖對抗、進而取代影響力強大的西方帝國主義國家、

特別是美國好萊塢電影，為日本在亞洲的殖民拓疆服務。滿洲國的滿映是戰時日本在海外的最大的電影生產基地。考查表明，滿映的作用是有限的。為了加以改善，滿映在 1940 年實施兩個方面的重大改革。其要點是：扶持在地中國人從業人員；鼓勵講述中國故事。但這兩項舉措並未能使滿映的經營狀況得到改善。相反的，形成了滿映娛民映畫生產自身無法調和的兩個矛盾——殖民統治的目標是去中國化，而在統籌滿映的電影生產者和電影產品時，卻不得不刻意去日本化——大力扶持滿系從業人員，而當滿系電影人堪當大任後卻紛紛離散；鼓勵講述中國故事的直接後果，是造成了中國傳統題材娛民映畫無論是在數量上還是在票房上均蓋過了「國策」片。這就使得日本在「大東亞共榮圈」內的中國地區的「映畫戰」，與其殖民文化統制宗旨形成衝突。

總之，滿映模仿上海（好萊塢）電影模式的嘗試是失敗的，利用在地「人力與物質資源」的舉措也未達到預期的目標。滿映出品沒有現代聲光電媒介的追捧、迷戀、票房要素，也就沒有蠱惑、教化之功。滿映沒能為日式東方殖民主義「映畫戰」提供成功的娛民映畫產品和可資仿效的電影生產經驗。

戰時一直滯留中國的日本作家武田泰淳曾回憶說：「在整個戰爭期間，無論是日本政府還是民間作家，實際上都未能為中國作家制定出一個綱領。日本人的一些主張是毫無意義的，是荒謬的，在交戰地區沒有任何人予以注意。而且，日本方面的所作所為，儘管表面上轟轟烈烈，但思想貧乏，幾乎等於零。」（轉引自 E. Gunn, 1980：11）這樣的結論，同樣適合滿洲國的電影產業。滿映在殖民文化統制中所起的作用，遠不像一些當代研究者在其學術著作裡所描繪的那樣大。日本在滿洲的東方殖民主義「映畫戰」，並未能實現其促進東北殖民地化、去中國化及日本化的預期目標。致使日本「映畫戰」在日據區幻滅的根本原因，源於殖民體制自身：日本的東方殖民主義，及其主導下的滿洲國，是世界殖民史上的體制殖民期的軍事暴力的產物，是一個難以自圓其說的荒謬存在。

註解

1　「滿洲國」加有引號，旨在表明，中國政府和中國人民對其從未予以承認。為了行文方便和節約篇幅，除引文外，後文不再加引號。

2　1854 年，面對美國東印度海軍中隊長官佩里的艦隊，日本被迫與佩里簽訂了第一個不平等條約《神奈川條約》（《日美親善條約》），同意開放下田、箱根兩港。1868 年開啟的明治維新，使日本國力迅速增強。而後，日本陸續廢除與西方列強簽訂的一系列不平等條約，收回國家主權。

3　1942 年 1 月，在法西斯威脅日益加劇的國際形勢下，美國以及英國、蘇聯和中國等二十六個國家簽署《聯合國宣言》，宣示共同打擊法西斯。同盟國成員開始放棄在中國的租界以及治外法權等各項殖民特權。

4　可是，二戰時期日本與西方納粹德國、義大利結成法西斯國家聯盟，又稱軸心國。此舉不打自招地披露了日式東方殖民主義的欺騙性。

5　治安總署宣導訓練所編，1943：46-47。

6　其表徵之一是，直接將文學藝術置於軍警憲的管轄範圍。參見〈日本關東軍憲兵隊司令部關於「思想對策服務要綱說明」〉，1955：252-58。

7　這一「映畫戰」論述，出自日本 1944 年出版的《世界映畫戰爭》（柴田雄）、《映畫戰》（津村秀夫）兩書。轉引自 Michael Baskett, 2015。

8　「俄系」也被稱作「露人」。「露」為俄語「Русский」（俄羅斯的）第一個音節的音譯。

9　有當代著述將滿洲國語境中的「滿語」、「滿文」，誤作滿族的民族語言。如稱：儒丐的《福昭創業記》原在瀋陽《盛京日報》上連載。1938 年彙編成書出版，又被譯成滿文，作為「東方國民文庫」的一種重印。參見李治亭，1988：105；秦和鳴，1997：440。

10　廣義上的離散論述的例子，參見王德威，2007：1-50；黎湘萍，2008：109-33。臺灣學者陳建忠引入境內流亡（exile in the country）的視角，重新定位張愛玲五〇年代的文學。參見陳建忠，2011：52-57。

11　參見張泉，2015：282-93。

12　張燕卿（1898-1951），河北人，晚清重臣張之洞之子。日本學習院文科畢業。九一八事變前先後任長春市政籌備處處長、吉林實業廳廳長。淪陷後附逆，任實業部大臣、外交部大臣、協和理事長。七七事變後，調任華北偽政權中華民國臨時政府治下的新民會副會長。戰後逃往日本，客死他鄉。

13　而後，「株式會社滿洲映畫協會法」又做了三次修改，分別在 1938 年 7 月 7 日、1938 年 7 月 21 日和 1940 年 11 月 25 日作為「敕令」正式發佈。

14　1906 年在東京成立南滿洲鐵道株式會社，1907 年總部遷至大連。滿洲國成立後，

在首都新京（長春）設立滿鐵特別本部。滿鐵設有映畫班，1936 年改為滿鐵映畫製作所。為滿映的前身。

15　會議議題涉及皇道與王道的關係、滿洲弘報的現況、滿洲文化普及工作、電影事業、翻譯、地方文學發展、滿洲國民生部大臣賞等。出席者均為「滿洲國」文化名人、文化業從業者：佐藤瞻齋（建國大學教授）、王光烈（《新滿洲》編輯主任）、陳承瀚（滿洲映畫協會宣傳科長）、姚任（滿洲弘報協會理事）、徐長吉（古丁）、山口慎一（大內隆雄，新京日日新聞社論委員）、富彭年（滿洲國通訊社滿支班整理）、顧承運（共鳴，滿映編劇）、小澤□之助（國通社出版部）、趙孟原（小松，滿映編輯）、劉夷弛、弓文才（堅矢，《大同報》編輯）、李冷歌（出版業者）、王秋螢（奉天《文選》、《興滿文化月報》編輯）、張我權、杉村勇造（滿日文化協會主事）、陳邦直（滿日文化協會）、梁世錚（《大同報》整理部長）、孫彭飛（《實話報》編輯長）、楊野（滿映腳本員）、季守仁（《斯民》編輯）、陳毛利（滿日文化協會）、王則（滿映導演）、宋世如（方格，《健康滿洲》主編）、江草茂。列席者有劉多三（洪流，滿洲放送文藝協會委員）。

16　參見〈滿洲文化漫談會〉，1940：32。

17　雖然上海早在 1937 年 11 月 12 日已淪入日軍之手，但由於處在上海蘇州河南岸的公共租界和法租界一直為英、美和法國所控制，日本無法染指，抗日文化活動得以繼續展開。1941 年 12 月 8 日太平洋戰爭爆發，日軍進入公共租界，監管法租界，結束了依託這一隅所謂「中立」之地而堅持四年一個月的「孤島」時期。在這之後，日本的殖民文化統制得以在上海實施。遲至 1943 年 5 月，才由南京汪精衛政府出面，將上海的「中華電影股份有限公司」、「中華聯合製片股份有限公司」和「上海影院股份有限公司」合併為中華電影聯合股份有限公司（簡稱「華影」），落實製片、發行、放映三位一體的殖民電影「國策」。

18　王則的發言，參見〈滿洲文化漫談會〉，1940：32。

19　滿洲映畫協會宣傳科長陳承瀚的發言，參見〈滿洲文化漫談會〉，1940：33。

20　韓護原名名韓櫻。1940 年入職滿映文藝課。在《滿洲映畫》（《電影畫報》）上發表有《滿系導演縱論》（1941 年 1 月號）、《我和電影畫報》（1941 年 12 月號）、《滿洲電影的方向問題》（1942 年 10 月號）等。出版有小說《紅顏女兒》（1941）等。

21　金音（1916-2012），遼寧瀋陽人，原名馬家驤，筆名驤弟、金音、丁鞏、馬憶等。九一八事變後流亡北平，後返回滿洲國。1938 年畢業於吉林高等師範學校美術系，入職齊哈爾女子師範學校。1942 年入職新京五星書林，編輯叢書。1945 年進入滿映。戰後先後在東北電影公司、東北電影製片廠、東北畫報社、美術創作室、遼寧畫報社工作。1957 年的反右運動之後，又在 1958 年被補劃為「右派分子」。晚近詳實的口述史，參見柳書琴、蔡佩均，2010：290-99。

22　劉國權曾在上海做過演員。1940 年 11 月進入滿映，導演的影片有《黑痣美人》、《碧血豔影》等。新中國時期，回到長春電影製片廠。

23　佐藤瞻齋的發言，參見〈滿洲文化漫談會〉，1940：32。

24 滿映還經營影片發行以及輸出輸入業務，掌管兩百多座電影院，培訓電影從業人員四百餘人。到 1944 年，從業人員已達一千八百五十七人。抗戰勝利後，甘粕正彥自殺。中共成功接管滿映的廠房設備，建立起電影製片廠。一批滿映演職員進入新中國的電影業，躋身新中國主流影壇的知名演職員有張敏（淩元）、王富春（1921-2006）、蒲克、于洋（于延江）、張天賜、于彥夫、劉國權、鄭曉君、張辛實等。有關滿映的研究，目前已相當深入。開拓性的著作首推胡昶、古泉的《滿映——國策電影面面觀》，1990。

25 參見王洪，2009：66-89；逄增玉，2015：113-23。

26 《壯志燭天》由早稻田大學畢業的王文濤導演，王福春和鄭曉君飾演男女主角。王福春在滿映主演過五部電影，後改行攝影。新中國時期，改名王啟民，擔任長春電影製片廠總攝影師。文革之後，曾執導著名的《人到中年》（張潔原作）。

27 戰時日本本土從業者的切身感受，參見乙羽信子，1985：68-69。

28 流亡北京的編劇、導演，大多退出電影業。滿映曾注資內地日本占領區的電影公司，如北京 1939 年成立的「華北電影股份有限公司」、上海 1942 年成立的「中華聯合製片有限公司」。一些滿映的攝影等技術人員調往這些公司。這些人員不屬離散作家之列。

29 裕振民（1914-1990？），遼寧瀋陽人，滿洲正黃旗愛新覺羅氏，祖上可追溯到努爾哈赤十五子豫親王多鐸。他的伯父裕厚被清廷封為奉恩將軍，為清宗室封爵最低級第十二級，武官正四品，派往遼寧瀋陽駐軍，守護皇陵。裕厚沒有兒子，裕振民被過繼給裕厚。

30 參見孫陵，1937：311。孫陵（1914-1983），1936 年 9 月在滿洲國政府機關報《大同報》文藝副刊編輯的任上逃離東北，活躍於祖國內地抗戰文壇。四〇年代末移居臺灣，著有《我熟識的三十年代的作家》（1980）等。

31 愛新覺羅‧顯玗的「誓言」，概括出「標準的滿洲人」的立場：「欲藉日本之力，以復愛新覺羅之帝業！」愛新覺羅‧顯玗（1906-1948？），漢名金璧輝，又名川島芳子，曾任滿洲國安國軍總司令、「華北人民軍」總司令等職。

32 《七巧圖》（8 本），編劇：裕振民；導演：矢原禮三郎；攝影：杉浦要；主要演員：高翺、季燕芬、孫季星、王宇培、劉恩甲。影評參見心閑，1938。

33 白玫（1921-1999），原名白玫珍，北京人，早年習京劇。她是少數流向滿洲國的內地演員。在北京拍攝完成《更生》之後，她離開華北電影公司前往滿洲國，進入滿映，很快成為一線女星，先後參演、主演了《現代日本》（1940）、《誰知她的心》（1940）、《有朋自遠方來》（1940）、《如花美眷》（1940）、《情海航程》（1940）、《新婚記》（1941）、《幻夢曲》（1941）、《春風野草》（1942）、《歌女恨》（1942）、《娘娘廟》（1942）、《富貴之家》（1943）、《晚香玉》（1944）、《白雪芳蹤》（1944）以及《龍爭虎鬥》、《黑痣美人》、《花和尚魯智深》等。其丈夫王啟民（王富春）為原滿映著名演員、攝影、導演。他們在新中國電影業均有各自的專長和貢獻。2005年，在紀念中國電影誕生百年的大會上，王啟民入選大會表彰的五十名優秀電影藝術家之列。白玫戰後主要從事電影配音工作。

34　有當代工具書說，燕京影片公司是華北電影股份有限公司的附設機構，專門拍攝戲曲故事片。實際上，兩者應該沒有從屬關係。參見中國大百科全書總編輯委員會，2002：192。

35　燕京影片公司倒閉後，裕振民進入政府機關，先後任北京特別市公署專員，兼南京汪精衛中央政府外交部簡任專員、駐北京特派員等。同時，他也與中共晉察冀邊區城市工作部有接觸，曾在 1944 年秘密為中共抗日根據地代購西藥。

36　王則（1916-1944），遼寧營口人。1935 年畢業於奉天商科學校。1938 年 3 月考入滿映演員養成所第二期，半年後結業，擔任《滿映畫報》雜誌編輯、主編，爾後轉任導演。

37　也有不同說法：「王則利用巴金的小說《家》的創意，推出了自己主導的第一部電影《家》」（梅娘，2007：87）。王則的《家》「或者借改編巴金小說表達反抗封建統治和追求解放的精神」（逄增玉，2014：24）。王則所說的「用名字騙人的買賣」，可能在暗指他執導的《家》。這也說明，祖國的新文學經典，在滿洲國是有號召力的。

38　淪陷區作家梅娘認為：電影《家》中的團結隱喻，是滿洲國警憲當局加害王則的罪證之一（2007：87）。

39　參見〈王則君空前傑作「家」的介紹〉。

40　武德報社成立於 1938 年 9 月 6 日。滿系離散作家柳龍光擔任編輯長後，改組成為華北最大的定期出版物發行中心，有中日職員百餘名。

41　王則，1943a。

42　李枕流，1942。

43　〈一代尤物大陸明星李香蘭小姐與前電影導演現本刊主編王則氏對談〉，1942。

44　司空彥，1942。

45　申化，1943。

46　〈關於偵查利用文藝和演劇進行反滿抗日活動情況的報告〉，1989：225。這裡的「中國大使館」係指南京汪精衛政權的大使館。由此可以見出，日本對不同占領區實施分而治之的策略，對傀儡政權防範有加。

47　參見於堤，1990：31、王則，1943b：22。

48　姜衍是王度的諸多筆名之一，現有的研究未能將他的所有文藝活動完整統合起來。他的不同時期、不同樣式的各體文藝創作，往往被當作不同人的作品加以介紹。

49　寫作古裝武打電影腳本，是滿映娛民電影部部長牧野分配給姜衍的任務。參見大內隆雄，2001。

50　參見張錦，2011：158。或許，滿映出品的《龍爭虎鬥》、《胭脂》等古裝片能夠在上海上演，可能與時局的驟變有關。1941 年 11 月 8 日，日軍對英美不宣而戰，成功偷襲美國珍珠港，同時開進上海公共租界。好萊塢片源被切斷。1942 年 4 月，

上海十一家電影製片公司合併成立中華聯合製片公司（滿洲國滿映有投資）。而後，1943 年 5 月，又與中華電影公司（1939 年 6 月成立）、上海各影院同業公會、上海影院公司兩家電影企業合併，成立中華電影聯合公司。日本殖民當局完全控制了上海的電影業，有條件推銷滿映產品。

51　武德報社解散後，王度於 1945 年 3 月轉任華北政務委員會總務廳情報局第四科科長——這個職位無疑在戰後懲治漢奸罪條例的範圍之內。

52　中譯文參見〈關於偵查利用文藝和演劇進行反滿抗日活動情況的報告——偽滿首都警察廳特密文件〉，1989：226-27。報告所述事實略有差錯。武德報社在北京。

53　山丁托朋友辦了個「出國證」，於 1943 年 9 月 30 日乘夜車離開東北。對於這個離散行為，他在 1991 年 6 月 25 日給筆者的信中特別強調：雖然同為日本占領區，離開「滿洲國」，置身於北京，使他有了「做一個中國人而自豪的情緒」。

54　儘管梁山丁在新中國時期的個人經歷同樣坎坷，由於認定他 1945 年在北平藝專教書時參加了中共的革命工作，因而在 1979 年徹底平反。結束二十二年的牢獄和勞改之災後，能夠享受離休幹部待遇。晚年，山丁為東北淪陷期文學研究納入正常軌道做出了重要貢獻。

參考文獻

〈一代尤物大陸明星李香蘭小姐與前電影導演現本刊主編王則氏對談〉。《國民
　　雜誌》2：8（1942 年 8 月）。

乙羽信子着。恒紹荣等译。《日本影坛巨星・乙羽信子自 》。北京：中国工人
　　出版社，1985。

大内隆雄。〈满映娱民电影之路〉。《伪满洲国文学》。冈田英树编。靳丛林译。
　　长春：吉林大学出版社，2001。

山丁。〈雜感〉。《新影壇》3：5（1945 年 1 月 12 日）：21。

〈日本关东军宪兵队司令部关於「思想 策服务要纲说明」〉。1940。《东北抗日
　　联军历史资料・附录二》。中国人民解放军东北军区司令部编。出版地：
　　出版社，1955。252-258。

王介人。〈精神克服物質〉。《新影壇》3：5（1945 年 1 月 12 日）：32。

王德威。〈史詩時代的抒情聲音——江文也的音樂與詩歌〉。《臺灣文學研究集
　　刊》第 3 輯（2007）：1-50。

王洪。《失节的影像——「满映」论考》。长春：东北师范大学博士论文，
　　2009。

王則。〈結算和預計〉。《電影畫報》12 月號（1941）：37。

———。〈一年來華北話劇界〉。《華文每日》10 卷 2 期（1943a 年 1 月 15 日）。

———。〈滿洲電影剖視〉。《電影畫報》7：10（1943b 年 10 月）：22。

〈文園同人座談會〉。《國民雜誌》3：1（1943 年 1 月）：90。

中国大百科全书总编辑委员会编。《中国大百科全书・电影》。北京：中国大百
　　科全出版社，2002 年。

心閑。〈評滿映新片「七巧圖」〉。《大同報》。1938 年 6 月 12 日 4 版。

司空彥。〈一月評論・影片時評〉。《國民雜誌》2：8（1942 年 8 月）。

申化。〈談「漫大陸映畫」〉。《國民雜誌》3：4（1943 年 4 月）。

任其怪。《日本帝国主义对内蒙古的文化侵略活动（1931 年—1945 年）》。呼和

　　　　浩特：　蒙古大学博士论文，2006。

李治亭。〈清史纪实小说的开山之作〉。《文史书苑》。俞慈韵、王尔立编。长
　　　　春：吉林文史出版社，1988。

李枕流。〈電影界的新傾向〉。《國民雜誌》2：2（1942 年 2 月）。

杜白雨。〈粉碎英美〉。《盛京時報》。1943 年 6 月 26 日。

———。〈歡迎你〉。《華文大阪每日新聞》5：1（1940 年 7 月 1 日）：35。

〈作者略曆〉。《中國文藝》6：5（1942 年 7 月 5 日）：47。

佚名。《王則君空前傑作「家」的介紹》。《濱江日報》。1941 年 9 月 7 日。

金剛。〈大團結之辭〉。《電影畫報》6：9（1942 年 9 月）：9。

林怡民。〈對滿洲電影的幾點希望〉。《電影畫報》11 月號（1942）。

於堤。〈长春人民抗日斗争部分史料〉。《长春党史》第 2 期（1990）：31。

治安總署宣導訓練所編。《大東亞地政治學》（宣訓叢書之四，非賣品）。出版
　　　　地：出版社，1943。

芭人。〈动荡岁月十七年——总摄影师王启民和演员白玫〉。《长春文史资料》
　　　　（第 2 辑，总第 17 辑）。长春市政协文史委员会编。出版地：出版社，
　　　　1987。17。

姜念东等。《伪满洲国史》。长春：吉林人民出版社，1981。

胡昶、古泉 。《滿映——国策电影面面观》。北京：中华书局，1990。181。

柳书琴、柳书琴。〈从「冷雾」到《牧场》：战时东北文坛回眸——马寻访谈
　　　　录〉。《抗战文化研究》第 4 辑。李建平、张中良主编。桂林：广西师范大
　　　　学出版社，2010。290-299。

孫陵。〈邊聲後記（「為什麼我要寫邊聲」續）〉。《光明半月刊》3：5（1937 年
　　　　8 月 10 日）：311。

草野心平。〈寄語電影工作者〉。《東亞解放》3：10（1941 年 9 月）：117。

秦和鸣主编。《民国章回小说大 》。北京：中国文联出版公司，1997。

晏妮。〈蔡楚生电影在战时的日本〉。《蔡楚生研究文集》。王人殷主编。北京：
　　　　中国电影出版社，2006。

逄增玉。〈殖民主义语境与「满映」中国电影人的历史审视〉。《励耘文学学刊》2014 年 1 期：22-35。

───。〈殖民语境与「满映」娱民片的评价问题〉。《文艺研究》2015 年 4 期：113-123。

梅娘。〈「满洲映画」的王 ──一位原日本朋友的笔记读后〉。《新文学史料》第 2 辑（2007）：87。

陈建忠。〈「流亡」在上海──重读梁京（张爱玲）的「十八春」与「小艾」〉。《代外语研究》第 6 期（2011）：52-57。

莫伽译。〈关於侦查利用文艺和演剧进行反满抗日活动情况的报告── 满首都警察厅特密文件〉。《长春文史 料》第 2 辑（1989）：225-227。

张泉。〈抗日救亡大潮中的东北作家群的界定问题〉。《抗战文化研究》第 9 辑（2015）：282-293。

张锦。〈「满映」编剧姜衍身分考〉。《电影文学》第 13 期（2011）：158。

裕振民。〈我過去從事電影工作之雜感〉。《國民雜誌》2：5(1942 年 5 月 1 日)：40。

〈滿洲文化漫談會〉。《華文大阪每日新聞》4：10（38 期）（1940 年 5 月 15 日）：32-33。

慕凡。〈燕京影片公司近況〉。《三六九畫報》101 期（1941）：30。

黎湘萍。〈悲情的颜色：离散状态下的台湾历史与文学〉。《消费时期的文学与文化》。王光明、胡越主编。北京：社会科学文献出版社，2008。109-133。

Baskett, Michael.〈帝國的問題：日本在亞洲的戰爭〉。臺北藝術大學「第一屆臺灣與亞洲電影史國際研討會── 1930 與 1940 年代的電影戰爭」會議論文。2015 年 10 月 31 日 -11 月 1 日。

Gunn, E. *Unwelcome Muse: Chinese Literature in Shanghai and Peking, 1937-1945.* New York: Columbia University Press, 1980.

中文人名索引

如該詞條出現於註解中，則於頁碼旁以 n 標示之

中文片名索引

如該詞條出現於註解中，則於頁碼旁以 n 標示之

一般詞彙索引

如該詞條出現於註解中，則於頁碼旁以 n 標示之

外語人名索引

如該詞條出現於註解中，則於頁碼旁以 n 標示之

外語片名索引

如該詞條出現於註解中，則於頁碼旁以 n 標示之

外語一般詞彙索引

如該詞條出現於註解中，則於頁碼旁以 n 標示之

國家圖書館出版品預行編目資料

動態影像的足跡：早期臺灣與東亞電影史 / 李道明主編. -- 初版. --
　臺北市：臺北藝術大學、遠流，2019.03
　576面；17x23公分
　ISBN 978-986-05-7762-4(平裝)

　1.電影史 2.臺灣 3.東亞

987.093　　　　　　　　　　　　　　　　　107021088

動態影像的足跡：早期臺灣與東亞電影史

主　　編：李道明
編　　校：李道明 汪瑜菁 翁瑋鴻 陳以臻 麥書瑋
翻　　譯：江美萱 李道明 蔡宜靜 蓋曉星
封面設計：Studio SingintheRain
排　　版：上承文化有限公司

出 版 者：國立臺北藝術大學
發 行 人：陳愷璜
地　　址：臺北市北投區學園路 1 號
電　　話：(02) 28961000 分機 1233（出版中心）
網　　址：http://www.tnua.edu.tw

共同出版：遠流出版事業股份有限公司
地　　址：臺北市南昌路二段 81 號 6 樓
電　　話：02-2392-6899　　　　傳　　真：02-2392-6658
劃撥帳號：0189456-1
網　　址：http://www.ylib.com E-mail: ylib@ylib.com

2019 年 3 月 初版一刷
定價｜新臺幣 580 元

ISBN 978-986-05-7762-4（平裝）
GPN 1010800026